U0165210

欧罗巴寻宝记

——拿破仑的浪漫主义时代

赵继稷·著

中国纺织出版社有限公司

内 容 提 要

这部小说以"寻找拿破仑的宝藏"为故事主线，介绍了19世纪上半叶欧洲的浪漫主义时尚风情。从浪漫主义风格的时装到浪漫主义风格的珠宝，从拿破仑第一帝国风格的家具到拿破仑第一帝国风格的钟表，再到浪漫主义时代的墙纸、丝绸、建筑、绘画、雕塑、文学、音乐、舞蹈和旅行，甚至是政治、外交和宗教，通过"时尚文学"的方式生动描绘了浪漫主义时代里法国、意大利、德国和瑞士等国的人物风情，雨果、巴尔扎克、大仲马、拉马丁、德拉克洛瓦、肖邦、乔治桑、罗西尼，以及拿破仑的兄弟姐妹等真实历史人物，像璀璨的群星一样照亮了浪漫主义时代。

图书在版编目（CIP）数据

欧罗巴寻宝记 ：拿破仑的浪漫主义时代 / 赵继稷著
. --北京 ：中国纺织出版社有限公司，2024.3
ISBN 978-7-5229-1415-2

Ⅰ．①欧… Ⅱ．①赵… Ⅲ．①浪漫主义－艺术史－欧洲 Ⅳ．①J110.99

中国国家版本馆CIP数据核字（2024）第042018号

责任编辑：宗 静 朱冠霖 责任校对：寇晨晨
责任印制：王艳丽

中国纺织出版社有限公司出版发行
地址：北京市朝阳区百子湾东里A407号楼 邮政编码：100124
销售电话：010—67004422 传真：010—87155801
http://www.c-textilep.com
中国纺织出版社天猫旗舰店
官方微博http://weibo.com/2119887771
北京华联印刷有限公司印刷 各地新华书店经销
2024年3月第1版第1次印刷
开本：880×1230 1/32 印张：16.875
字数：370千字 定价：98.00元

目　录

CONTENTS

下部

上部

一　拿破仑归来

1840年12月14日这一天的清晨，弥天大雾像一个巨大的罩子遮盖住了冬日，湮没了巴黎塞纳河两岸的建筑，矗立在协和广场两侧的波旁宫和玛德莱娜教堂在大雾中若隐若现，仿若白色天堂里的一对黑色祭坛，只见一艘体型灵巧的帆船如幽灵船般寂静无声地穿过石桥的桥洞，劈开冰冷的河水，竖立着法兰西三色旗的船头从白茫茫的大雾中缓缓驶了出来，最终迎入人们的视线中。

只听到一声洪亮的命令，岸上的军乐队奏响了《马赛曲》❶，那曲子悲壮而哀伤，令人回想到法国大革命的狂风暴雨，这一刻，守候在码头上的人们再也抑制不住自己的情绪，纷纷黯然落泪，这是法兰西历史上最悲壮的一天，也是法兰西历史上最荣耀的一天，这一天，千百万的法国公民像潮水般涌向塞纳河的码头，等候拿破仑归来。

从码头上可以看到，不远处的船头甲板上安放着一具覆盖有法兰西三色旗的灵柩，灵柩旁站立着巴黎大主教丹尼·奥古斯

❶ 《马赛曲》：法国大革命时期创作的进军歌曲，后来成为法兰西第一共和国国歌，1804年拿破仑称帝后取消了《马赛曲》的国歌地位，1830年七月革命时重新响起。

特·阿弗尔❶，几个月前年轻的他刚刚被法国国王路易·菲利普任
命为巴黎大主教，在灵柩的另一侧是法国国王的大儿子，也就是
奥尔良公爵费迪南·菲利普❷，另外，还有拿破仑的两位老元帅，
苏尔特元帅❸和蒙塞元帅❹。

　　就在几周前，一艘名字叫"美丽母鸡（Belle Poule）"的法
国皇家三桅战舰，在大西洋上航行了一万五千海里，把拿破仑的
灵柩从圣赫勒拿岛上安全运送到了法国北部诺曼底的勒阿弗尔港
口，然后又换上了轻便的帆船，沿着塞纳河继续南下，最终抵达
首都巴黎，从1815年拿破仑流放圣赫勒拿岛离开巴黎，到1840年
拿破仑的灵柩终于回到巴黎，一去一回，塞纳河的河水已经流淌
了二十五个春夏秋冬。

　　"仁慈的上帝啊！感谢您！让您的孩子，最终回到了自己的祖
国。阿门！"身穿红色长袍、头戴红色主教帽的巴黎大主教做完
了圣事，然后又在胸前划了一个神圣的十字架，听到巴黎大主教
的这句话，拿破仑的那位老元帅苏尔特流下了眼泪，只见他身穿
帝国元帅的华丽军服，手握一根元帅权杖，胸前佩戴着荣誉军团
勋章，与一队水兵一起抬着拿破仑的灵柩，缓慢而沉重地走上塞

❶ 丹尼·奥古斯特·阿弗尔（1803—1848）：1840年开始担任巴黎红衣大主教。

❷ 费迪南·菲利普（1810—1842）：法国国王路易·菲利普长子，被封奥尔良公爵。

❸ 苏尔特元帅（1769—1851）：法国将军和政治家，1804年被拿破仑册封为帝国元帅，
　苏尔特元帅在1805年的奥斯特里茨战役中发挥了决定性作用，1830年苏尔特创建
　了法国外籍军团，七月王朝时期曾担任法国战争大臣和内阁首相。

❹ 蒙塞元帅（1754—1842）：曾参加过马伦哥战役，1804年被拿破仑册封为帝国元
　帅，1814年担任巴黎国民自卫队司令，在巴黎保卫战中顽强抵抗，1815年拿破仑
　百日王朝被推翻后路易十八命令他主持审判内伊元帅，蒙塞元帅因为拒绝而入狱，
　后来出狱参加了1823年的法国—西班牙战争，攻占了加泰罗尼亚，1840年担任巴
　黎荣军院院长。

纳河的码头……

"拿破仑万岁（Vive Napoleon）！"码头上，一位男士率先摘下自己的黑色礼帽，如雄狮般，第一个高声吼出了这句拿破仑第一帝国的口号，紧接着，人群中的其他人也都纷纷脱下自己的帽子，共同喊出了这句震撼天地的口号。

这位第一个喊出口号的男士，看上去只有二十多岁，他的相貌很像帝国时代跟随拿破仑一起打仗的那些老兵，高大魁梧的身材似乎更适合穿军装而不是燕尾服大褂，宽阔的额头和高高的鼻梁勾勒出罗马史诗般的豪气，金色的头发仿佛太阳神阿波罗战车的光芒，深邃刚毅的目光如同荆棘丛中的一团火焰，浑身上下散发着小说人物般的罗曼蒂克气质。

拿破仑的老兵们以为他是一位军人，都想要走上去与他攀谈；他仪表风雅，风度翩翩，太太和小姐们看到他如此绅士，都愿意主动伸出手背让他亲吻；巴黎美术学院的画家们喜欢描绘他古罗马雕塑般的肌肉线条；法兰西的作家们则把他当成了浪漫小说中的人物。他像一个谜，人们好奇他的名字，正如好奇他的身份和职业那样，他是巴黎人，却没有巴黎人的虚荣与傲慢，他不是外省人，却有着外省人的热情与朴实。

因为他的古典与庄重，朋友们称他是"生活在巴黎的罗马人"；因为他的勇敢和虔诚，邻居们喜欢叫他"圣哲罗姆的狮子"❶；平日里街坊邻里的孩子们喜欢追着他，听他讲述拿破仑的故事；修道院的神父喜欢他描绘和捐助的圣母玛利亚画像；生活中，他会为一位暴君的死去而拍手称快，也会因为一只流浪狗的死去

❶ 圣哲罗姆的狮子：据说公元4世纪罗马的天主教神父圣哲罗姆在沙漠中救治了一只受伤的狮子，后来这只狮子成了圣哲罗姆忠诚的坐骑。

而潸然泪下。

他是一位没有头衔的绅士，一位没有徽章的骑士。他的胸怀像大海，思想像天空，行动像雷电，美德像天鹅，朋友们都笑他太天真，女士们都夸他太浪漫，他的心中藏有一只细嗅蔷薇的猛虎，还埋有一口甘甜清冽的清泉，即便经历了人生的坎坷与生活的艰辛，然而他依然相信这个世界充满了魔法和奇迹，正如他一直相信骑士与公主的浪漫童话一样。

他渴望民主与自由，反对特权与独裁，他既拥护共和主义，也支持共和革命，他虽出身下层社会，却不属于下层阶级，因为他可以超越下层阶级的固有局限，并摆脱市民阶级的狭隘、工商阶级的自私，同时拥有穷苦人民的坚韧和贵族阶级的品位，他虽是一个法国人，却最终成为欧洲文明的化身和杰作，于是在他的身上可以真切地感受到法国人的浪漫、西班牙人的虔诚、意大利人的热情，还有德意志人的纯真。

总之，他是不完美中的完美，完美理想中的现实，现实浪漫中的存在。

他便是母亲名字中的"罗曼（Romain）"，与父亲姓氏中的"骑士（Chevalier）"的浪漫结合：罗曼·骑士。

这个浪漫的名字蕴含着一位母亲对丈夫的思念，也承载着一位父亲对儿子的希望，"我的儿子，不要忘记了！你是勃艮第骑士的后代，像你的父亲一样身体里流淌着勃艮第骑士的血液！"母亲经常这样提醒。就这样，在浪漫主义时代与革命思想的双重影响下，这个名字叫罗曼·骑士的年轻人最终成长为一位崇拜拿破仑的革命主义者，他一直渴望着能够像自己的骑兵上校父亲那样，在浪漫主义的时代里继续续写拿破仑·波拿巴的传奇与史诗。

与罗曼一起，来到塞纳河码头上迎接拿破仑灵柩归来的还有一对兄妹，哥哥叫弗朗索瓦，妹妹的名字叫卡蜜尔，两人的父亲老弗朗索瓦最初是里昂的丝绸工厂商人，后来依靠给路易·菲利普的宫廷提供御用丝绸发家，还当上了上议院议员，当时像这样的大资产阶级和金融家议员还真不少，在议会里的数量甚至超过了波拿巴派和保皇党，这也正是法国七月王朝政权的真实写照。

妹妹卡蜜尔天性温柔善良，有着一副夜莺般的嗓子和天鹅般的美貌，雪白的皮肤如白色的绸缎般丝滑耀眼，金色的长发仿佛是为了森林中的仙女遮羞而生，蓝色的眼睛可以在最寒冷的冬天里让人感受到温暖的阳光，她不经意间的莞尔一笑像五月玫瑰一样芬芳甜蜜，身材纤细的她举止优雅，气质高贵，她永远穿着巴黎最时髦和最精致的裙子，每到一个地方，她都会成为一道靓丽的风景，引来一群绅士的追逐和献媚。

受到母亲的影响，卡蜜尔自幼喜爱艺术和绘画，五岁时便能够看懂布歇❶的宫廷画，十岁时可以临摹普桑❷的田园画，十五岁时可以画出安格尔❸的浴女，并有幸成为浪漫主义绘画大师德拉克洛瓦❹唯一的女学徒，也正是在德拉克洛瓦的那间巴黎画室里，卡蜜尔邂逅了比她大五岁的罗曼，从此，两颗高贵的心灵像藤蔓一样悄悄地缠绕在了一起，并在艺术的土壤中孕育出了爱情的花朵。

经过恋人的引荐，罗曼认识了卡蜜尔的哥哥弗朗索瓦，与妹妹卡蜜尔一样，弗朗索瓦也没有继承父亲在生意上的那些精明和世故，倒是对戏剧和文学痴迷不已，他崇拜的偶像是法国古典主

❶ 弗朗索瓦·布歇（1703—1770）：18 世纪法国最著名的宫廷洛可可画家。
❷ 尼古拉·普桑（1594—1665）：17 世纪法国最著名的古典主义画家，路易十三御用。
❸ 安格尔（1780—1867）：拿破仑的御用画家，法国新古典主义画派重要代表人物。
❹ 德拉克洛瓦（1798—1863）：19 世纪法国伟大浪漫主义画家，《自由引导人民》。

义戏剧大师莫里哀❶，以及拉辛❷和高乃依❸，另外，还有英国的莎士比亚。从巴黎综合理工大学毕业后，弗朗索瓦进入法兰西喜剧院中开始正式学习戏剧，在这座戏剧的殿堂里，他还有幸结识了比自己年长十三岁的剧作家大仲马❹。

弗朗索瓦与罗曼同岁，而且都热爱文学与艺术，两人自然成了很好的朋友，与罗曼高大英俊的外表不同，弗朗索瓦的样貌就像他的名字一样普通，如果说妹妹遗传了母亲的美貌，那他便是父亲样貌的不幸写照，身材瘦弱，棕色微卷的头发与褐色的眼睛搭配得还算不错，尖尖的鼻子和薄薄的嘴唇显得有一些局促，如果是长在小妇人的脸上或许会更漂亮一些，不得不承认弗朗索瓦全身上下最吸引人的地方是他眼睛中的诗意，犹如沙漠里的星空一样宁静和梦幻。

令老弗朗索瓦忧心忡忡的是，虽然儿子的样貌像自己，但思想和价值观却一点都不像是自己亲生的，先不说对家里的生意毫无兴趣，也不论放弃了大学里攻读的法律专业，弗朗索瓦内心深处像他崇拜的剧作家大仲马一样，是一位彻底的共和主义者。

父亲属于拥护君主立宪的资产阶级，儿子却是一个想要推翻路易·菲利普统治的共和分子，这不仅是一个家庭的矛盾和分裂，

❶ 莫里哀（1622—1673）：17世纪法国最伟大的古典主义喜剧大师，法国国王路易十四的御用戏剧大师，代表作有《贵人迷》《无病呻吟》《太太学堂》等。

❷ 让·拉辛（1639—1699）：17世纪法国最伟大的古典主义悲剧大师，路易十四的御用戏剧大师，拉辛与莫里哀和高乃依一起并称为17世纪法国最伟大的三位剧作家。

❸ 皮埃尔·高乃依（1606—1684）：高乃依和让·拉辛一起被称作17世纪法国最伟大的古典主义悲剧大师，代表作有《熙德》《贺拉斯》和《梅丽特》等。

❹ 亚历山大·仲马（1802—1870）：人称大仲马，19世纪的法国浪漫主义作家，代表作有《亨利三世及其宫廷》《基督山伯爵》和《三个火枪手》等。

更是一个社会的不幸和悲剧，父亲永远也无法理解儿子的想法，从小过着锦衣玉食的生活，长大了却想要革资产阶级的命，这是对自己阶级的背叛，正如法国大革命中那些投票把路易十六❶送上断头台的贵族一样。

而对年轻的罗曼和弗朗索瓦而言，以及对那个时代的浪漫主义画家德拉克洛瓦、作家大仲马而言，革命，就像和心爱的情人接吻一样，是这个世界上最浪漫的事情，因为共和女神玛丽·安娜❷会用她的双臂拥抱你，并给你浪漫的激情，还有无限的想象，最重要的是，只有通过一场彻底的共和革命，才能解放千千万万的小人物，才能在没有拿破仑的时代里，去继续书写英雄的史诗和骑士的传奇。

法国大革命就像是一首贝多芬的交响曲，由不同的音符和旋律和谐组成，其中有卢梭❸的煽动、罗伯斯皮尔❹的准备、丹东❺的勇敢、德穆兰❻的行动，当然，还有路易十六的无能和软弱，法

❶ 路易十六（1754—1793）：法国波旁王朝第五位国王，路易十五之孙。

❷ 玛丽·安娜是法兰西共和国的象征，她代表了一个政治意义上的国家以及共和价值。

❸ 让·雅克·卢梭（1712—1778）：18世纪法国启蒙主义思想家、哲学家、教育家和文学家，代表作有《社会契约论》《爱弥儿》《忏悔录》和《植物学通信》等。

❹ 马克西米连－罗伯斯皮尔（1758—1794）：法国大革命时期的政治人物，雅各宾派的最高领导人，在巴黎创建了雅各宾派俱乐部，并推动国民议会处死了路易十六。

❺ 乔治·雅克·丹东（1759—1794）：法国政治家、法国大革命领袖、雅各宾派领导人之一，法国大革命爆发前在巴黎最高法院担任律师，法国大革命爆发后丹东与罗伯斯皮尔和马拉一起并称为雅各宾派三巨头，后来因为温和立场被罗伯斯皮尔处决。

❻ 卡米尔·德穆兰（1760—1794）：法国政治家、记者，法国大革命前与丹东一起在巴黎最高法院担任律师，与罗伯斯皮尔是巴黎路易大帝中学同学，1789年7月12日在巴黎皇家宫殿花园的咖啡店发表革命演说，并带领民众进军和攻占巴士底狱，1793年成为司法部长丹东的秘书，1794年与丹东一起被罗伯斯皮尔处决。

国大革命是伏尔泰❶和卢梭这两位作家的胜利，也是贵族、教士、资产阶级与知识分子的联合。法国大革命是米拉波伯爵❷、拉法耶特侯爵❸、孔多塞侯爵❹，西哀士主教❺，与塔列朗主教❻这些贵族与教士们的联合，也是罗伯斯皮尔、丹东与德穆兰这些精英律师的联合，是法国高等法院与地方议会的胜利，同时，也是国王路易十六与他那些财政大臣们的失败。

　　从1789年法国大革命爆发到1840年拿破仑的灵柩归来，法兰西这艘六边形的巨轮在革命的浪潮中汹涌前行，半个世纪之后，当法国大革命的风暴与洪水最终退去，留在法兰西土地上的，是一座可以与阿尔卑斯山齐肩的花岗岩山峰，这座名字叫"拿破仑"

❶ 伏尔泰（1694—1778）：18世纪法国启蒙主义思想家、哲学家和文学家，并誉为法兰西思想之王和法国知识分子之父，代表作有《哲学通信》和《路易十四时代》。

❷ 米拉波（1749—1791）：法国政治家和革命家，出生于法国普罗旺斯的侯爵家庭，法国大革命爆发前在三级会议中成为平民第三等级代表，因为杰出的演说受到革命阶级欢迎，法国大革命初期扮演罗伯斯皮尔与德穆兰革命导师的角色，后来因为支持君主立宪制担任国王路易十六与革命派之间的调停人，并与罗伯斯皮尔决裂。

❸ 拉法耶特侯爵（1757—1834）：18世纪末和19世纪初法国政治、军事人物，法国大革命时期君主立宪派代表人物，自幼深受启蒙主义思想影响，拉法耶特志愿参加了美国独立战争并担任总司令华盛顿的副官，法国大革命爆发后参加三级会议，负责起草《人权宣言》和制定三色旗，担任国民自卫军司令。

❹ 孔多塞侯爵（1743—1794）：18世纪法国启蒙主义代表人物之一，哲学家和数学家，1789年法国大革命爆发后他代表吉伦特派成立法兰西第一共和国，1793年被雅各宾派逮捕，1794年死于狱中。

❺ 西哀士主教（1748—1836）：巴黎大学接受神学教育后成为沙特尔省主教，法国大革命爆发后代表平民阶层参加三级会议并倡议召开国民议会，与罗伯斯皮尔一起创建了雅各宾俱乐部，后任督政府督政官，并参与了拿破仑的雾月政变。

❻ 塔列朗侯爵（1754—1838）：巴黎神学院接受教育后担任圣丹尼修道院院长和欧坦教区主教，法国大革命爆发后参加三级会议因支持君主立宪流亡美国，热月政变后担任外交部部长，雾月政变中支持拿破仑成为拿破仑的外交部部长，波旁王朝复辟后担任外交大臣并代表法国出席1815年维也纳和会，后来策划了1830年七月革命。

的山峰不仅升高了法兰西民族的精神，而且拓展了人类思想的疆域。

拿破仑的灵柩抬上岸后被安放在了灵车上，与其说这是一辆灵车，倒不如说这是一架太阳神阿波罗和战神马尔斯的天国战车，车前方是由十六匹骏马组成的牵引方队，每一匹骏马身上都穿戴着华丽的锦缎，马头上是象征爵位的白色鸵鸟毛，位于马队的左侧方是一列身穿帝国军服的骑兵上校，他们牵引着身边的马匹以确保行驶的方向。

灵车的车身由上中下三层组成，呈现出一个梯形，最下边那层的正前方雕刻着古罗马的花簇，中央是一只雄鹰，左右两旁各有一个代表拿破仑的字母N，第二层的正前方雕刻着一对战神的盔甲，正中央的位置有一对半跪的天使，他们一起抬举起手中的拿破仑王冠，在灵车最上边的那层是十二位希腊女神的雕像，她们一起用双臂抬着拿破仑的灵柩，灵柩之上覆盖的那层黑纱在冬日的寒风中飘荡。

在灵车车身的左右侧翼上，还装饰着一对红色的天鹅绒挂毯，上边用金线刺绣有拿破仑的金色蜜蜂标志，还有一个代表拿破仑的字母N，天鹅绒挂毯被固定在灵车四角的四只雄鹰身上，最后，在车身的正后方是一对战神盔甲雕塑和六幅帝国的鹰旗。

苍茫的天空中开始飘起了雪花，雪越来越大，像鹅毛一样缓缓飘落，不一会儿，装扮出一个白色的世界，拿破仑的灵车在香榭丽舍大道上缓缓滚动着，从雕刻有胜利女神和拿破仑雕像的凯旋门下慢慢穿过，这样的情景让在场的人们也分辨不出究竟是现实还是梦境，是人间还是天国，那种盛大的仪式和悲壮的气氛让

人想到了亚历山大大帝❶凯旋希腊的历史场景，而香榭丽舍的希腊语含义正是"伟大灵魂的归来之地！"

罗曼和弗朗索瓦还有卡蜜尔三人走在人群中，他们默默地跟随着拿破仑的灵车，罗曼和弗朗索瓦把自己的礼帽拿在手中，卡蜜儿的手中拿着一束拿破仑最爱的紫罗兰。从香榭丽舍大道到协和广场，再到巴黎荣军院的马路两旁，布满了拿破仑的徽章和帝国的鹰旗，那些拿破仑第一帝国的老近卫军们列队守候在马路边，在漫天风雪中等待着他们崇敬的陛下检阅。

雪花落在他们头顶的熊皮高帽上，落在白色的眉毛和胡须上，落在军装上的荣誉团勋章上，他们像古罗马雕塑一样岿然不动，这些近卫军老兵曾经和拿破仑一起，把法兰西的三色旗插上米兰大教堂、埃及金字塔、维也纳美泉宫和莫斯科的克里姆林宫。

老近卫军的身后是拿破仑第一帝国时期的退伍老兵，还有蜂拥而至的巴黎市民，以及从全国各地闻讯赶过来的法兰西公民，从这片人山人海中怒吼出"拿破仑万岁"，罗曼看到，人群中有人哭泣，还有人激动地昏厥了过去，司汤达❷默默地站在人群中，身材矮胖，面容苍老的他，外表看起来只是巴黎街道上的一位普通老人，只有身上那些负伤的疤痕，暗暗铭记着这位帝国老兵曾经在战场上的荣耀，风雪之中，司汤达那握着手杖的右手不停地颤抖着，他用火炬般的目光注视着拿破仑的灵柩，仿佛用自己身体

❶ 亚历山大大帝（前356—前323）：马其顿王国国王，古希腊杰出的政治家、军事家，统一古希腊后征服波斯帝国，古埃及和中亚地区，并远征印度建立帝国。

❷ 司汤达（1783—1842）：19世纪法国批判现实主义作家，代表作有《红与黑》和《帕尔玛修道院》，自幼崇拜拿破仑并加入拿破仑的远征部队，波旁王朝复辟之后侨居意大利米兰。

里的所有力量，还有灵魂中的全部激情，来迎接拿破仑的归来。

下个月这位法国作家即将迎来自己五十八岁的生日，过去的半个世纪时光里，拿破仑的名字犹如天空的太阳一样照耀着司汤达的人生，十七岁的那一年，司汤达参军入伍开始追随拿破仑，他参加了意大利的马伦哥战役，因为作战英勇而受到嘉奖，晋升成为一名年轻的骑兵少尉，之后司汤达跟随拿破仑的军队一起征战整个欧洲，在那次远征莫斯科的战役中，司汤达与罗曼的父亲一起，效力于内伊元帅❶麾下，在冰天雪地中成功掩护了拿破仑大军的撤退。

与司汤达一样，法国作家雨果❷也在迎接拿破仑的人群之中，那一天，亲临现场的维克多·雨果这样写道："一阵巨大的轰鸣声包围住了拿破仑的灵柩，就好像马车从巴黎驶过时将民众的欢呼声都带了过来，好像燃烧的火炬一样，拖着一条长长的尾巴。"

冰天雪地中，在这片白茫茫的世界里，拿破仑的巨大灵车在茫茫的人海中缓慢滚动着，这一切，仿佛一部荷马❸的英雄史诗，一部埃斯库罗斯❹的希腊悲剧；这一刻，时间也仿佛停止凝结了，整个浩瀚的宇宙都变得空洞和苍凉，四千万法国人民已经忘记了

❶ 内伊元帅（1769—1815）：拿破仑十八位元帅中作战最为勇猛的一位，最早以骑兵身份从军，后跟随拿破仑参加了多次重大战役，如奥斯特里茨战役、乌尔姆战役、西班牙战争、俄国战争和滑铁卢战役等，被封为莫斯科亲王，波旁王朝复辟后拥护路易十八，百日王朝中再次效忠拿破仑，滑铁卢战役后被军事法庭判处死刑。

❷ 维克多·雨果（1802—1885）：19世纪法国最伟大的浪漫主义作家，代表作品有《巴黎圣母院》《悲惨世界》和《九三年》等。

❸ 荷马：公元前9~公元前8世纪的古希腊盲诗人，著有《荷马史诗》《伊利亚德》和《奥德赛》。

❹ 埃斯库罗斯：公元前6~公元前5世纪的古希腊悲剧诗人，被称作古希腊悲剧之父，著有《被缚的普罗米修斯》《阿伽门农》和《复仇女神》。

整个宇宙，他们的心里只放着眼前这颗照亮法兰西的恒星。

　　灵车最后抵达巴黎荣军院时已将近中午，在荣军院的广场上有贵族、教士、军人、外交官、学生、农民、商人，社会各个阶层的代表们都齐聚在这个神圣庄严的地方，共同追思他们的英雄。巴黎圣母院敲响了悲鸣的钟声，拿破仑灵柩的安放仪式正式拉开了序幕，先是国王路易·菲利普代表法兰西呈上了感情激昂的致辞，然后是拿破仑的老元帅、巴黎荣军院院长蒙塞元帅的一篇致辞：

　　"尊敬的国王和皇后陛下！各国外交使节们！法兰西的臣民们！"

　　"今天！是法兰西历史上最悲壮的一天！今天！也是法兰西历史上最伟大的一天！今天！法兰西人民一起齐聚在这里！共同迎接一位帝王的归来！"

　　"他像查士丁尼❶一样编著法典，像恺撒❷一样日理万机；他的谈吐里既有帕斯加尔❸的闪电，也有塔西托❹的雷霆；他把牛顿❺的数学与穆罕默德❻的妙喻巧妙地融合在一起；他的身上体现着民意，正如耶稣身上体现神意一样；他手握上帝的宝剑，紧随亚历山大和奥古斯都❼的脚步，像奥林匹亚山的宙斯❽一样向欧洲各

❶ 查士丁尼大帝（482—565）：东罗马帝国皇帝，在位期间编著了欧洲第一部系统的法典《国法大全》。

❷ 尤里乌斯·恺撒（前100—前44）：古罗马杰出的军事家和政治家，他征服了法国高卢。

❸ 帕斯加尔（1099—1118）：意大利籍教皇。

❹ 塔西陀（56—120）：罗马帝国执政官和元老院元老，拿破仑最喜爱的罗马历史学家。

❺ 牛顿（1643—1727）：英国著名的天文学家、物理学家和数学家，发现了万有引力。

❻ 穆罕默德（570—632）：伊斯兰教先知，他在麦地那建立了第一个政教合一的政权。

❼ 奥古斯都（前63—前14）：即屋大维·奥古斯都，恺撒的养子，罗马帝国的第一位帝王。

❽ 宙斯：古希腊神话中的众神之王，古罗马神话中的朱庇特，宙斯的武器是闪电。

地分遣雄鹰；他把法兰西的三色旗插上米兰大教堂、埃及金字塔、维也纳美泉宫和莫斯科的克里姆林宫；他让法兰西第一帝国成为罗马帝国的伟大延续……"

壮丽的致辞结束后，这位曾经拒绝审判内伊元帅的帝国老元帅重新坐在轮椅上，手中紧紧握着拿破仑的那把加冕之剑，泪流满面，短短两年后，蒙塞元帅在巴黎抱病去世，按照自己生前的遗嘱，他被安葬在了拿破仑的身旁。

荣军院的广场上鸣起了一百〇一响皇家礼炮，如滚滚雷声般轰鸣在巴黎上空的苍穹，直到上帝的宝座，礼炮声终止后，皇家军乐团奏响了莫扎特的那首《安魂曲》，在这首悲伤的曲调中，拿破仑的灵柩终于安放在了巴黎荣军院的金色穹顶下。

这一刻，这位被歌德❶称颂为"骑在马背上的世界灵魂"终于获得了永恒的安息，历经二十年时间和无数欧洲开明人士的努力，拿破仑·波拿巴也终于实现了自己最后的人生心愿："我愿我的骨灰躺在塞纳河畔，躺在我如此热爱过的法兰西人民中间。"

灵柩安放仪式结束后的一个时辰内，巴黎荣军院和周围的街区都陷入一片寂静，人们不约而同地选择了通过默哀的方式，向长眠的拿破仑致敬，所有的语言修辞，包括世界上发音最优雅的语言法语，都在这一刻变得苍白无力，无数灵魂的真诚祈祷让那消失已久的魔法又重回人间，于是，千百万人的沉默变化成了"上帝的黄金"，让巴黎荣军院的金色穹顶变得越加闪耀和辉煌。

"悲壮！悲壮！多么的悲壮！"弗朗索瓦的感叹声，终于打破了持续已久的宁静，只见他扬起头，用那双诗意的眼睛，凝望着

❶ 歌德（1749—1832）：德国伟大的思想家、作家和诗人，魏玛古典主义代表人物，代表作有《少年维特之烦恼》和《浮士德》等。

那片白茫茫的苍穹。

"是啊！从圣赫勒拿岛到巴黎，二十五年的时间，拿破仑才终于回到了自己的祖国，真令人伤感！"卡蜜尔也感叹道，她柳眉紧锁，伤感地看了下身旁的罗曼，只见罗曼表情凝重，他正沉思着，一语不发。

"亲爱的卡蜜尔，你们女士总是喜欢多愁善感，真的没有想到荷马史诗中的那些场景会出现在今天这个时代的巴黎！只不过雅典变成了巴黎，多么具有戏剧性！所以，历史才是最伟大的戏剧！"弗朗索瓦继续感叹道。

"或许荷马错过了拿破仑，不过，拿破仑这个名字让我更多想到的是悲剧，当然，是一部关于法兰西的悲剧。"卡蜜尔叹了口气，然后眨了眨那双宝石蓝的眼睛，明眸中涌起一股悲剧的忧伤。

"也不必过于伤感，卡蜜尔，就像希腊神话中的诸神一样，即便是神，每一位也都有自己注定的宿命，何况拿破仑还是人，他虽有战神马尔斯的智慧和力量，却最终逃脱不了阿喀琉斯之踵❶的命运。"

弗朗索瓦的言语中流露着对戏剧的热爱，在巴黎，有的公子迷恋女人，还有的公子痴迷名马，而对弗朗索瓦而言，戏剧就是自己生命中的一切，他可以在戏剧中打开另外一个世界的大门，然后沉浸在这个纯粹的文学世界里，分享各种角色的成功与悲伤，爱恋与欢愉。

❶ 阿喀琉斯之踵：阿喀琉斯是凡人英雄珀琉斯和海洋女神忒提斯的爱子，忒提斯为了让儿子练成金钟罩，在他刚出生时就将其倒提着浸进冥河，遗憾的是，阿喀琉斯被母亲捏住的脚后跟却不慎露在水外，在全身留下了唯一一处死穴，后来阿喀琉斯被帕里斯一箭射中脚踝而死去。后人常以阿喀琉斯之踵比喻这样一个道理：即使是再强大的英雄，也有致命的死穴或软肋。

"我突然想到了雨果先生的那句话：这是一个时代的终结。"卡蜜尔感慨地说道。

"也是人类新纪元的开始。"听到妹妹的话，弗朗索瓦也引用了一句作家雨果的话，这句话雨果曾经用来描述滑铁卢战役。

"亲爱的罗曼，为何你一言不发呢？表情那么的凝重？难道你和我一样，也在为拿破仑的悲剧命运而伤感吗？"卡蜜尔向自己心爱的人提问道，那温柔的语气中溢满了关心和同情。

只见罗曼沉默了一小会儿，然后他终于开口用沉重的语气说道："卡蜜尔，你和弗朗索瓦刚才说的都对，拿破仑这个名字背负了太多太多的东西，的确，拿破仑的人生就像是一部戏剧，同时也像是一场悲剧。"

只见罗曼停顿了一下，然后继续沉重地说道："不过，对于大多数法国人而言，他们只是剧院里的观众，在这部名字叫拿破仑的历史剧中，他们完全可以发表自己的各种观点，喝彩鼓掌也好，嘲笑讥讽也好，他们安然自若，因为他们一直都置身事外。"

"可是，我想说的是，如果你有家人也被卷入了这场历史剧中，并且成为悲剧中的一个角色，那么，你就会感受到有一股无形的力量挤压着你，每一天都会鞭策你，甚至让你喘不过气来，你会感到你的人生被牵连其中，然而你却没有选择，因为你的命运早已经被其他人的命运所决定。"

罗曼这番伤感的话，让弗朗索瓦立刻感到惭愧起来，刚才自己只顾着发表观点，却不小心忘记了罗曼的父亲，那位拿破仑的龙骑兵上校与内伊元帅一起就义的事情，这件不幸的事情彻底改变了罗曼与母亲的一生，对于母子两人而言，拿破仑这个沉重的名字意味着很多，都怪自己太鲁莽，不应该用戏剧这个简单的词

汇去描述拿破仑，这是对好友的无心伤害。

"对不起……亲爱的罗曼，请你原谅……我忘记了你的父亲，在今天这个特别的日子，更应该向这位了不起的英雄致敬。"弗朗索瓦真诚地道歉，他紧咬着女人般的嘴唇，脸庞因为羞愧而变得绯红一片。

此时的卡蜜尔也变得有一些紧张不安，她注视着罗曼，看到罗曼那蓝色湖泊般的眼睛中多了一些忧郁，这种忧郁与周围人们身上的黑色着装，还有灰白色的天空，以及广场上悲壮肃穆的气氛，完美融合在了一起，让人同情，惹人怜爱。

"不用道歉，我亲爱的朋友，"罗曼说道，"我知道你和卡蜜尔一样都是单纯率真的人，所以不用有所顾忌，坦白地说，我之前对巴黎的世家子弟们有很多不好的看法，以为他们除了花天酒地的生活外，只会在巴黎美术学院的沙龙里附庸风雅，后来，是你们兄妹二人改变了我的固有看法，你们用美德和才情征服了我的内心，所以，在今天这个特别的日子，我才邀请你们一起出现在了这里，来共同迎接拿破仑的归来。"

罗曼深深地吸了一口气，然后继续真挚地说道："亲爱的卡蜜尔，不用为我担心，我之所以有一些伤感，是因为昨天夜里又梦到了我的父亲，在梦里，他穿着那件骑兵上校的军服，骑在马上对我微笑，他的微笑是那么的亲切温暖，又意味深长，而当我大喊着父亲，流着眼泪奔向他的时候，父亲却转身策马离开了，因为拿破仑正在不远的前方召唤他，帝国的鹰旗正在战场上随风飘扬。"

听到罗曼的话，弗朗索瓦与卡蜜尔都沉默了，此时此刻，任何的言语都变得苍白无力，不合时宜，似乎也只有通过沉默的方

式，才能表达三人此刻的心情，这是一种很复杂的心情，交织着对法兰西英雄们的崇敬与怀念，还有对英雄们的惋惜和同情。

三人离开荣军院广场的时候，罗曼轻轻拍了拍头发上的落雪，一边把礼帽重新戴在头上，一边伤感地说道："哎！刚才蒙塞元帅坐在轮椅上的样子真是悲壮！"

"他是幸运的，毕竟，亲眼看到了拿破仑的归来。"卡蜜尔略带伤感地安慰道。

"是啊！如果麦克唐纳元帅❶可以多活上三个月，他也能亲眼看到今天的场景。"弗朗索瓦感叹道。

"该死的马尔蒙❷！他背叛了拿破仑！还投票杀死了内伊元帅和我的父亲！真应该送他上军事法庭！然后枪毙他！"罗曼说着便激动起来，眼睛里燃烧着愤怒的火焰，看到罗曼那满腔愤怒的样子，弗朗索瓦想借别的话题让罗曼赶快平静下来。

"罗曼，刚才在荣军院的时候，你的名字，让我想到了西班牙大作家塞万提斯❸。"弗朗索瓦看了一眼身旁的罗曼，感慨地说道："很多人也许不知道，塞万提斯曾经是一个在意大利负伤的伤残士兵，和当年追随拿破仑奔赴意大利战场的那些军人一样，所以，骑士的故事和传奇在今天这个时代依然流行。"

"因为我的名字中有一个骑士的单词，所以让你想到了滑稽的堂吉诃德先生吗？"罗曼打趣地问道，心中的怒火逐渐平息了下来。

❶ 麦克唐纳元帅（1765—1840）：拿破仑册封的帝国元帅，父亲是苏格兰移民，曾任意大利王国总督，跟随拿破仑参加了瓦格姆战役和莱比锡战役。

❷ 马尔蒙元帅（1774—1852）：拿破仑册封的帝国元帅，曾跟随拿破仑参加过土伦战役、马伦哥战役、瓦格姆战役、莱比锡战役和拉昂战役，拿破仑第一次退位前背叛拿破仑效忠路易十八，后来因为镇压七月革命失败流亡威尼斯。

❸ 塞万提斯（1547—1616）：西班牙最伟大的作家和戏剧家，代表作《堂吉诃德》。

"哈哈！堂吉诃德可没有你这么年轻英俊！"弗朗索瓦呼出一团白色的热气，然后眨了眨那双诗意的眼睛，"不过要说起来，欧洲最早的小说和文学还都与骑士有关！《堂吉诃德》也好，《亚瑟王与圆桌骑士》❶也好，留给了我们不少文学遗产。对了！最近我们喜剧院本来要准备排练一场《堂吉诃德》的戏剧，却没有想到最后被换成了《路易十五的情人》。"

"哥哥饰演国王路易十五❷的角色吗？"卡蜜尔睁大了蓝宝石般的眼睛，语气激动地问道。

"我想是这样的，卡蜜尔，蓬巴杜侯爵夫人❸由巴黎戏剧界的女神格蕾丝小姐扮演。"弗朗索瓦庄重地清了清嗓子，然后神情自豪地宣布道："女士们，先生们，明年春天的时候，欢迎你们到法兰西喜剧院里，欣赏这部浪漫的爱情戏剧。"

"祝贺你！亲爱的弗朗索瓦，到时我和卡蜜尔一定会去捧场！法兰西戏剧的殿堂里又多了一位冉冉升起的星星，现在，我们已经感受到了他的耀眼光芒！我和卡蜜尔真为你感到开心和骄傲！"罗曼微笑着，向弗朗索瓦送上了真挚而诗意的赞美。

"太棒了！哥哥，祝贺你！"卡蜜尔那花瓣般的脸颊上溢满了欢喜的笑容，"我提议！让我们去提前庆祝一下吧！预祝这部浪漫的戏剧演出成功！"三人走到了战神广场上的时候，卡蜜尔提出了一个美好的建议。

"好主意！卡蜜尔，今晚，就让我们一起用香槟庆祝拿破仑的归来！还有，预祝弗朗索瓦的戏剧在法兰西喜剧院上演成功！"

❶ 亚瑟王与圆桌骑士：凯尔特神话中，不列颠王国国王亚瑟与圆桌骑士的故事。

❷ 路易十五（1715—1774）：太阳王路易十四的曾孙，法国波旁王朝的第四位君主。

❸ 蓬巴杜夫人（1721—1764）：路易十五的情妇，伏尔泰和狄德罗的资助人和庇护者。

此刻，罗曼仿佛已经闻到了香槟的芬芳，并在《费加罗报》❶的娱乐报道上看到了弗朗索瓦的闪亮名字。

"那我们就去亨利三世餐厅吧！"卡蜜尔选了一家全巴黎最古老和最昂贵的餐厅，说完，她幸福地挽起罗曼的胳膊。

这个时候大雪也停了，寒风依然裹挟着天上的乌云，像一团掉进水里的墨汁，逐渐在荣军院上空扩散开来，街头上的人群也慢慢散去，这座城市又恢复了以往的平静。这个巴黎的午后，三个风华正茂的年轻人漫步在塞纳河的码头上，他们裹紧身上的羊绒大衣，向那家巴黎最著名的高级餐厅走去。

坐落于塞纳河左岸Tournelle码头的亨利三世餐厅（原名英国咖啡馆，后改名银塔餐厅）由法国国王亨利三世❷的御厨在1582年开创，波旁王朝的第一位国王亨利四世❸很喜爱到这家餐厅用餐。这家高级餐厅的鹅肝、血鸭和红酒，俘获了诸多王公贵族和名人雅士的胃，其中包括巴尔扎克❹和大仲马，甚至有人说，大仲马是因为经常来这家餐厅里用餐，才诞生了他的成名作《亨利三世及宫廷》❺。

三人边走边聊天，沿着塞纳河的岸边一直往东走，来到亨利三世餐厅的门口时，巴黎圣母院的钟声已经敲响四点。

❶ 《费加罗报》：创办于1826年，法国发行量最大的报纸，名字来自法国剧作家傅马舍的名剧《费加罗婚礼》，费加罗报的格言是"倘若批评不自由，赞美便无意义"。

❷ 亨利三世（1551—1589）：法国国王亨利二世与凯瑟琳·美第奇的儿子，法国瓦卢瓦王朝的最后一位君主，曾被选举为波兰王国国王。

❸ 亨利四世（1553—1610）：法国波旁王朝的第一位君主，之前是新教徒，为了法国王位而改信天主教，颁布《南特赦令》宣布法国宗教信仰自由。

❹ 巴尔扎克（1799—1850）：19世纪法国最伟大的批判现实主义作家，代表作是《人间戏剧》，巴尔扎克认为小说是一个民族的秘史。

❺ 《亨利三世及其宫廷》：法国浪漫主义作家大仲马于1829年创作的一部历史剧。

踏进餐厅的大门便是一层的迎宾沙龙，屋内很温暖，装饰非常奢华，地板上铺着厚厚的红地毯，踩上去软绵绵的，墙壁上是洛可可风格的雕花细木护墙板，那些路易十五风格的缎面扶手椅，还有沙发椅椅背上布歇绘画图案的羊毛织锦，让人们想到了蓬巴杜侯爵夫人的绝代风华。

身穿红色制服的大堂迎了上来，帮客人们存好礼帽和外衣，然后三人上了楼梯，来到餐厅的二层，在靠近窗户的一张餐桌前坐了下来，在这个位置，透过明亮的窗户，可以眺望到塞纳河上的西岱岛，还有岛中央的那座巴黎圣母院，只见圣母院的塔尖上裹上了一层皑皑的白雪，显得庄严而神圣，从餐厅这边望去就像是一座闪耀的银塔。

罗曼和卡蜜尔正在眺望巴黎圣母院的时候，弗朗索瓦在餐厅的另一张桌子上看到了正在用餐的巴尔扎克与乔治桑❶，比乔治桑年长五岁的巴尔扎克看上去比实际年龄更大一些，他的长相更像是一个肉店的屠夫而不是作家。与巴尔扎克比起来，三十六岁的乔治桑似乎也不占一点优势，除了毫无女人味外，那只鹰钩鼻子总让人觉得这是一个挑剔和难以相处的人，那双忧郁的眼睛仿佛看尽了人世间的沧桑，那刚毅坚定的目光又会让人心生畏惧。或许，正如雨果所说的那样：她本来应该是男人，却生成了女人身。

弗朗索瓦的心里明白，为这顿晚餐买单的人一定是乔治桑，因为巴尔扎克不会赚钱，也从来没有学会过理财。有钱的时候，他花天酒地，过着伊壁鸠鲁式❷的享乐主义生活，到了没钱或欠

❶ 乔治·桑（1804—1876）：19世纪法国著名女作家，波兰音乐家肖邦的恋人。
❷ 伊壁鸠鲁主义：古希腊的伊壁鸠鲁学派，因主张快乐至上成了享乐主义代名词。

债的时候，他便躲进乡下的小阁楼里，继续撰写自己的小说，不过幸运的是，总会有钟情巴尔扎克的贵妇为这位作家的才华买单，让他可以继续这样自我和任性。

餐厅里有一位钢琴师正在弹奏钢琴，乔治桑和巴尔扎克聊着天，不时地朝钢琴处瞟上两眼，巴尔扎克对这一切心领神会，他面前的乔治桑正在和肖邦❶热恋，他能够理解肖邦，因为巴尔扎克自己也有"恋母情结"，并不断地从年长的女人那里寻求慰藉。

音乐家和作家一样缺少安全感，或许，他们都需要一笔财产或一个资助人，来保证自己的稳定生活，同样，他们都需要一片诗意的净土，去专心培育创作的灵感。

至少在这一点上，巴尔扎克和肖邦是一样的，不过，两人最大的不同是，肖邦是乔治桑现实生活中的恋人，而巴尔扎克则是乔治桑精神世界的知己，法兰西的文学界都知道，巴尔扎克从不掩饰自己对乔治桑的欣赏，他把这位女性写进了自己的《人间喜剧》❷中，他甚至还想请乔治桑为这部"社会风俗史"作序。

罗曼也看到了餐厅里的巴尔扎克和乔治桑，他上一次见到巴尔扎克还是两个月前的秋天，当时，巴尔扎克受邀到德拉克洛瓦家里参加一个艺术家沙龙，那天晚上肖邦也去了，因为德拉克洛瓦与李斯特❸一样，两人都是肖邦在巴黎最好的朋友和知己。

那天晚上，巴尔扎克兴致很高，他喝了很多勃艮第的蒙塔榭白葡萄酒❹，而且吃了不少葡萄牙的牡蛎，看得出巴尔扎克对罗曼

❶ 肖邦（1810—1849）：19世纪流亡巴黎的波兰钢琴家，被誉为浪漫主义钢琴诗人。
❷ 《人间喜剧》：19世纪法国批判现实主义作家巴尔扎克的代表作，包括高老头和贝姨。
❸ 李斯特（1811—1886）：19世纪著名的匈牙利钢琴家，肖邦的好友。
❹ 蒙塔榭葡萄酒：法国勃艮第最著名的白葡萄酒，拉伯雷和大仲马非常喜爱。

的印象很不错，这两个人也很有共同语言，最重要的是，他们都非常崇拜拿破仑：巴尔扎克想成为"笔尖上的拿破仑"；罗曼则想成为"画笔上的拿破仑"。

　　餐厅里的一位侍者优雅地走过来，送上了刚刚出炉的佐餐面包，还有一支白色的玫瑰，那是餐厅经理特意为今晚的女士们准备的小惊喜。

　　罗曼看到巴尔扎克和乔治桑后，准备过去问候一下这两位作家，于是他先和弗朗索瓦还有卡蜜尔说了一下，然后站起身，向巴尔扎克和乔治桑的那张餐桌走去，只见巴尔扎克手拿香槟杯正准备和乔治桑碰杯，看到罗曼后，巴尔扎克有一点意外，暂且放下了手中泡泡涌动的香槟杯。

　　"亲爱的巴尔扎克先生，很荣幸再次见到您！"罗曼止步在餐桌前，先是向巴尔扎克躬身施礼，接着又向乔治桑行了一个礼，乔治桑点头示意，巴尔扎克微笑了一下，嘴角的八字胡也跟着抖动了一下，他用那闪亮而深邃的目光，打量着面前的年轻人。

　　"看到了吧！今天真是伟大的一天！四千万法国人都应该去迎接拿破仑的归来！"巴尔扎克说话的语气倒像是一位帝王。

　　"是的！尊敬的巴尔扎克先生！我想，今晚的我一定会激动得难以入眠！"罗曼恭敬地回答道，同时用余光看了一眼乔治桑，她正低着头在自己的鸭胸肉上撒胡椒。

　　"年轻人，您应该把今天看到的感动场面画出来！"巴尔扎克高声说着，突然来了激情，"就像您的老师在'七月革命'中画出了那幅《自由引导人民》❶一样！我相信，今天也是一场革命！或

❶ 《自由引导人民》：19 世纪法国浪漫主义画家德拉克洛瓦为七月革命创作的一幅油画。

者，我应该把这个伟大的时刻写进我的小说中！"

"谢谢您的建议，巴尔扎克先生，"罗曼继续说道，"我也准备把今天的伟大场面画出来！您一直都是我敬仰的偶像，您的教诲也将像父亲的荣誉军团勋章一样印在我的心中！"罗曼也变得激动起来，那副认真严肃的表情，就像是将军面前的一个士兵，让乔治桑禁不住笑了。

"要知道，比起永恒的文字，画面的想象力是如此贫乏，于是，才诞生了伦勃朗和德拉克洛瓦。回头替我向您的老师问好！您很幸运，遇到一位了不起的绘画大师！他的画中有鲁本斯❶的力量，也有伦勃朗❷的色彩！来！让我们一起敬德拉克洛瓦先生！"巴尔扎克说着拿起手中的香槟杯向罗曼示意，然后与乔治桑完成了美妙的碰杯。

"好的，亲爱的巴尔扎克先生，谢谢您慷慨的赞美，也祝您和女士用餐愉快！"说完，罗曼再一次躬身施礼，然后转过身去，离开了这两位来自图尔❸的法国大作家，回到了自己的餐位上。

此时，餐厅里用餐的客人慢慢多了起来，在这个特别的日子里，绅士们穿着黑色的燕尾服和长裤，绸缎马甲上挂着银光闪闪的怀表，女士们穿着黑色的塔夫绸长裙，脖子上戴着象征圣母眼泪的珍珠项链，每一个人都穿着得体，谈吐优雅，若是平时，还可以从衣着的风格和神情的傲慢程度上区分出不同的出身阶层，可是现在，就连弗朗索瓦也分辨不出来哪位是波旁旧贵，哪位是工商新贵了。

❶ 保罗·鲁本斯（1577—1640）：17 世纪佛兰德斯地区最著名的巴洛克画派画家。
❷ 伦勃朗（1606—1669）：17 世纪荷兰最伟大的画家，代表作有《夜巡》等。
❸ 图尔：位于法国中部卢瓦尔河上的一座名城，图尔是巴尔扎克和乔治·桑的故乡。

罗曼突然觉得肚子很饿，才意识到自己已经一天都没有吃东西了。卡蜜尔点了一份无花果煎鹅肝，弗朗索瓦为自己点了一份餐厅里的招牌血鸭，罗曼的主菜没有选择鹅肝，也没有选择血鸭，而是选择了布雷斯松露烤鸡，原来护送拿破仑灵柩的那艘法国战舰名字叫"美丽母鸡（Belle Poule）"，罗曼的主菜特意选择了"红白蓝三色的法兰西国鸡——布雷斯鸡"，是想通过这种特别的方式向拿破仑致敬。

侍者拿来了一本厚厚的酒水单，上面可以找到法兰西的所有著名葡萄酒，这家餐厅的地下酒窖里存着几万瓶红酒，最久的年份有一百五十年，罗曼和弗朗索瓦没有看那本厚得像书的酒水单，而是一起选择了拿破仑生前最爱喝的酩悦（Moet）香槟❶。

拿破仑曾经说过："我打胜仗的时候喝香槟庆祝，我打败仗的时候喝香槟慰藉。"今天，拿破仑的灵柩回归巴黎，人们选择了喝香槟，不知道应该算庆祝，还是应该算慰藉。

暮色将至，窗外巴黎圣母院的身影已经变得模糊起来，餐厅里面的光线也暗淡下来，侍者点亮了餐桌上的白色蜡烛，于是，三人一边享用美食和香槟，一边聊了起来。

"那位先生在巴黎的名声可不太好！"弗朗索瓦用反射着烛光的银制刀叉，切开盘子中的一块鸭胸肉，脸上流露出轻蔑的表情。

"啊！你是说巴尔扎克先生吗？"罗曼放下了手中的刀叉，提紧了嗓子眼。

"是的，他是一个虚伪的人，还是一个愤青，爱好是到处勾搭有钱的贵太太。"弗朗索瓦继续批判着巴尔扎克，罗曼眉头紧锁，

❶ 酩悦香槟：1743 年诞生的一款法国香槟，也是拿破仑最爱喝的香槟。

他有一些吃惊，一时竟说不出话来。

"这都是真的吗？"卡蜜尔问道，用同情的眼神看了一眼罗曼，"我看过巴尔扎克先生写的那部小说《高老头》**❶**，真的是太可怜了！如果我是小说中那些不孝顺的女儿，一定会受到上帝的惩罚的！还有，巴尔扎克先生不是一直站在穷人的立场上吗？"

"对啊！是一位有良知的作家。难道不是这样吗？"罗曼也急切地问道。

弗朗索瓦故意沉默了一下，用白色的餐巾布小心擦拭了一下胡子下的嘴唇，然后端起面前泡泡涌动的香槟杯，啜饮了一小口，那副故作深沉的样子，就像是喝了酒的猫。

"是啊，哥哥，巴尔扎克先生是批判现实主义，你怎么批判起巴尔扎克先生了呢？"卡蜜尔说着，用那双玉手解开了身上的克什米尔羊绒披肩，咯咯地笑了起来。

"这是一个严肃的问题，亲爱的卡蜜尔。应当知道，戏剧是一个国家的文学中最具有民主精神的部分，贵族也无法阻止人民走进戏院。"弗朗索瓦认真地说道，然后朝巴尔扎克和乔治桑的座位那边轻瞄了一眼，"小说和戏剧这两种文学形式的最大不同之处在于，小说经常会被人们故意虚构，作者的现实生活可以与小说中的那些情节完全不同，而这，也正是我更偏爱戏剧的原因！"

"好吧，你是说巴尔扎克先生的真实生活，与他小说中的描写不一样吗？这也很正常，正像你说的，毕竟是小说嘛，小说中的人物可以与现实不同。"罗曼说完，终于松了一口气，然后用手中的银制餐叉，把镶嵌在烤鸡脆皮中的一块黑松露送进了口中。

❶ 《高老头》：巴尔扎克创作的一部批判现实主义小说。

　　"一位先生自己想成为商人，却经常在小说里批判商人；一位先生自己想进入上流圈子，却在自己的小说中经常讽刺贵族。那这样虚伪的人也是不常有呢！"弗朗索瓦说话的语气和神态，俨然一位夏多布里昂式❶的文学评论家。

　　"所以，哥哥更喜欢大仲马先生，而不是巴尔扎克先生？"卡蜜尔直接提出问题，罗曼把温柔似水的眼神从卡蜜尔身上移开，然后用目光盯住弗朗索瓦的那双小眼睛，期待着他的答案。

　　"正是这样！我经常在戏院里遇到大仲马先生，他是一位值得尊敬的人！他才华横溢，人很浪漫，而且富有激情，最重要的是他很真实，从来都不会隐瞒自己有一位黑奴血统的父亲！对！像一个男人！"弗朗索瓦说完用餐刀拨弄了两下烛台上的蜡烛，烛光立刻变得明亮起来，卡蜜尔那白中透红的脸颊也在烛光的映衬下显得愈加的美丽。

　　此时，窗外已经黑茫茫的一片，只能看到塞纳河对岸市政厅那边闪耀的一点灯火，仿若一道道刺绣在黑色天鹅绒上的金线。主菜都已经享用完毕，旁边坐着的巴尔扎克和乔治桑也不知道何时离开了餐厅，于是，侍者又走了过来，送上了晚餐的餐后甜点，三个人聊天的话题也从巴尔扎克身上换到了来年的春天旅行上。

　　"我一直都想去西班牙的马略卡岛！听说两年前肖邦和乔治桑去过呢！真是一个浪漫的地方！"卡蜜尔拿起吃甜品专用的餐叉，把一小块杏仁奶油慕斯放进樱唇里，一提到马略卡岛这个名字，卡蜜尔的眼睛都亮了起来，就像点亮夜空的一串烟花。

❶ 夏多布里昂（1768—1848）：18~19世纪法国著名的浪漫主义作家、政治家和外交家，法兰西学院院士，曾被拿破仑任命为罗马使馆的秘书，波旁王朝复辟后曾担任法国驻英国大使和法国外交大臣，著有《基督教真谛》和《墓畔回忆录》。

"我可爱的妹妹，西班牙的确是一个很浪漫的国度，听说西班牙的海岛更具有风情，或许，你应该和罗曼一起去旅行，这样的话我和父母才不会担心。"弗朗索瓦看了卡蜜尔和罗曼两人一眼，然后继续认真地说道："我想去英国，想去学习了解一下真正的莎士比亚戏剧！之前莎士比亚的戏剧被法国人贬低了很久，现在终于赢回了应有的国际名声！"说着，弗朗索瓦的眼睛中又浮现出了那片诗意，仿佛沙漠里的美丽星空，"是的！高乃依和拉辛很伟大！莎士比亚也很了不起！要知道，戏剧是没有国界的。所以，不应该受到政治的操纵！"

"你呢，罗曼？最想去的地方是哪里呢？一定是一个很浪漫的地方！就像《马可波罗游记》里的中国那样。"女人爱恋一个男人时，会比自己想象的还要多情和浪漫，此时的卡蜜尔就是这样，她看罗曼的目光溢满了爱慕，如同春天里的阳光，孕育着万物的希望。

"亲爱的卡蜜尔，你只猜对了一半，我最想去的地方，是马可波罗的故乡意大利，因为那里是拿破仑事业腾飞的地方，而且那里有波拿巴家族的领地。"罗曼停顿了一下，喝完了杯中剩下的那点香槟，然后继续说道："另外，我还想去威尼斯看一看提香❶深爱的那座城市，如果有时间的话，我还想去一下罗马梵蒂冈，去朝拜一下拉斐尔❷和米开朗琪罗❸的杰作，你知道，每一位法国的

❶ 提香（1490—1576）：意大利文艺复兴后期威尼斯画派的代表画家，提香与委罗内塞和丁托列托一起被称作威尼斯画派三杰。

❷ 拉斐尔（1483—1520）：意大利文艺复兴时期著名画家，拉斐尔与达·芬奇和米开朗琪罗一起被称为意大利文艺复兴三杰。

❸ 米开朗琪罗（1475—1564）：意大利文艺复兴时期著名的雕塑家、画家和建筑家，米开朗琪罗与达·芬奇和拉斐尔一起被称为意大利文艺复兴三杰。

画家都去罗马学习过，我现在正在申请罗马奖❶呢！"

　　卡蜜尔小时候在里昂生活，曾与丝绸商人父亲一起去过两次意大利，不过当时是去羊毛之都米兰，还有丝绸之都科莫，现在，听到罗曼说是想去威尼斯和罗马，她的心像长了一对翅膀，从西班牙的马略卡岛飞到了意大利半岛。

　　"意大利人像他们的食物一样阳光热情，我小时候去的时候就很喜欢！如果到时我们可以一起去意大利，那该多好啊！"卡蜜尔的语气中带着伤感。

　　听卡蜜尔这样说，罗曼的心情也一下子暗淡起来，他很清楚两个人不可能一起去意大利，因为卡蜜尔的父亲一直坚决反对他们两个人在一起，所以不可能允许卡蜜尔和自己一起去意大利，况且，两人还没有结婚，如果卡蜜尔偷偷和自己一起去意大利，那一定会毁掉卡蜜尔的名声，要知道在巴黎的体面家庭里，一位小姐的名声关系着她一生的幸福，比珍珠还要高贵，黄金还要贵重。

　　卡蜜尔和罗曼两人的心情像夜色一样一下子低沉下来，餐桌上的气氛也顿时变得冰冷起来，烛台上的烛光仿佛要昏睡过去，为了缓解一下眼前伤感的气氛，弗朗索瓦机智地安慰道：

　　"亲爱的罗曼，也不必太难过，父亲之所以不同意你和妹妹在一起，完全是因为你还没有成功，无法让妹妹过上奶油和香槟的生活，可是，要知道你现在还很年轻，而且才华横溢，就像土伦的拿破仑❷和第戎的卢梭❸，我相信你一定会成功的！等到了那时，

❶ 罗马奖：法国国王路易十四于1663年为法兰西皇家绘画雕塑学院创立的特别奖项，获得罗马奖的法国画家或雕塑家可以接受政府资助，前往意大利学习深造。
❷ 土伦的拿破仑：拿破仑在1793年的土伦之战中一战成名，从炮兵少校晋升为准将。
❸ 第戎的卢梭：1750年卢梭因《论科学与艺术》获得法国第戎科学院的征文一等奖。

你穿着黄金踢马刺的靴子，来迎娶卡蜜尔，那时父亲一定会改变自己的主意的！"

听到这些话，罗曼的心中重新燃起了希望的火焰，心情也好过了一些，卡蜜尔也一样，她深情地看着罗曼的脸庞，相信眼前这个男人一定会成功！会像凯旋的拿破仑那样，在巴黎圣母院的婚礼上，为自己戴上婚姻的戒指。是的！她已经把自己的全部幸福和快乐，还有美好的未来，全都赌在了罗曼一个人身上，而且没有丝毫的怀疑。

三个年轻人的对话的确让人非常感动，他们真挚而美好的情感就像教堂里的祈祷，期盼着可以收获上帝的恩泽和芬芳，然而，这三个纯真的年轻人忘记了他们是在巴黎，这不是一座圣奥古斯丁❶的"上帝之城"，而是一座金钱和权力支配的"欲望之城"。

在这座光芒四射的城市里，每个人都是金钱和权力的囚徒，"阶级"这两个字深深地印在每个人的命运里，"阶级"的原罪像锁链一样束缚着每个人的自由，对于出身不好或一般的人而言，如果想要挣脱阶级的锁链，进入上流社会的圈子，那种不为人知的辛酸和磨难，就像巴尔扎克和他小说中的那些人物一样。

之前因为国王、贵族和平民三者之间的阶级矛盾，爆发了法国大革命，接着，因为工商阶级和贵族之间的矛盾，又爆发了七月革命。如今，工商阶级和贵族之间刚刚妥协完坐下来，平民和贵族还有商人之间的矛盾，却依旧没有得到解决，人们渴望能有一位拿破仑式的英雄来解放他们，波拿巴派在法国乃至整个欧洲的声望和影响力与日俱增。

❶ 圣奥古斯丁（354—430）：古罗马帝国的天主教神学家哲学家，著有《上帝之城》。

今天，拿破仑的灵柩回归巴黎，就像是一把燃烧的火炬，点亮了四千万法兰西人民的心灵。此时此刻，当三位纯真的年轻人坐在巴黎最好的餐厅里，正谈论着他们的爱情、梦想和未来时，在巴黎圣奥诺雷大街的弗朗索瓦府邸里，卡蜜尔的父亲老弗朗索瓦，与一位法国犹太银行家，却正在客厅里上演一场"金钱与婚姻"的可怕交易。

在巴黎，一个人的身份地位不仅要通过他的穿着和马车来体现，更要通过他居住的那条街区来锁定。圣奥诺雷大街可不是一条普通的大街，从17世纪开始巴黎最有权力和最富有的人物全都住在这条大街上，在巴黎如果说自己的家住在圣奥诺雷大街上，别人一定会把您当成是亲王的孩子或是银行家的情人，那种巨大的羡慕和嫉妒，就像是农夫的孩子看到王子公主结婚时的情景一样。

老弗朗索瓦的府邸旁就是著名的沙罗斯特公馆，当年拿破仑的二妹波利娜·波拿巴❶买下了这座属于沙罗斯特公爵夫人的公馆，这里随之成为拿破仑第一帝国时期巴黎最风雅的沙龙场所，拿破仑第一次退位后，时任英国驻法国大使的威灵顿公爵❷看上了这里，花了八十六万法郎买下了这座公馆，他在墙壁上挂上波利娜·波拿巴的美丽画像，这里最终成了英国驻法大使馆，直到今天。

圣奥诺雷大街上，与英国大使馆相隔几座建筑的地方是马尔伯夫公馆，这座曾属于科西嘉岛州长马尔伯夫侯爵的住宅，在拿

❶ 波利娜·波拿巴（1780—1825）：拿破仑的二妹，因其美貌被誉为"帝国维纳斯"。

❷ 威灵顿公爵（1769—1852）：人称铁公爵，早年就读于伊顿公学和匹涅罗尔军事学院；1787年入伍，后前往印度，在英迈战争中发迹，晋升为少将；1808年为了打破拿破仑的大陆封锁体系，率领葡萄牙远征军登陆伊比利亚半岛；1813年晋升为英国陆军元帅；1814年担任英国驻法大使，获封威灵顿公爵；1815年联合普鲁士军队在滑铁卢击败拿破仑；1828年任英国首相。

破仑统治时期成为拿破仑哥哥约瑟夫·波拿巴❶的府邸，就在前面不远处的地方，便是路易十五的情人、蓬巴杜侯爵夫人的爱丽舍宫，拿破仑统治时期，爱丽舍宫成为拿破仑的妹夫缪拉元帅❷与卡洛琳·波拿巴❸的府邸。

回到老弗朗索瓦的府邸，这是一座十八世纪末修建的巴洛克风格建筑，当时的欧洲重新刮起了十七世纪的巴洛克复古风，于是，在巴黎、马德里，还有柏林等城市，修建了不少这样的巴洛克建筑。

这是一栋华丽气派的三层建筑，铅皮屋顶和窗户设计模仿的都是凡尔赛宫，房子后面点缀有一座巴洛克风格的小花园，花园中央还有一座普罗旺斯风格的四海豚喷泉，在房子入口处是一扇用橡木制作的栗色雕花大门，大门中央嵌有一对狮头黄铜门敲。

这栋房子的第三层是厨娘、门房和佣人们居住的小房间，二层是弗朗索瓦与妹妹卡蜜尔的房间，还有两间客房，一层则是弗朗索瓦夫妇住的房间，另外还有客厅沙龙、餐厅、起居室、书房和厨房，每个房间的墙壁上都装饰有红色的里昂丝绸墙布，悬挂

❶ 约瑟夫·波拿巴（1768—1844）：拿破仑的长兄，外交家，初期担任法兰西第一共和国外交官与英国签订《亚眠条约》，拿破仑称帝后获封那不勒斯国王和西班牙国王。

❷ 缪拉元帅（1767—1815）：拿破仑的元帅，1787 年参加骑兵，1792 年在路易十六国王卫队服役，1795 年协助拿破仑平定巴黎叛乱成为拿破仑副官，随后跟随拿破仑参加了 1796 年的意大利战争，因战功晋升为准将参加 1798 年埃及远征，1799 年支持拿破仑发动雾月政变，被任命为巴黎卫戍区司令，1800 年与拿破仑最小的妹妹卡洛琳结婚，同年跟随拿破仑一起参加马伦哥战役，1804 年获封帝国元帅，之后跟随拿破仑一起参与了奥斯特里茨战役、耶拿战役、西班牙战役、俄国战役、莱比锡战役，拿破仑第一次退位后为了保住那不勒斯王位背叛拿破仑，百日王朝中因重新支持拿破仑后被奥地利枪决。

❸ 卡洛琳·波拿巴（1782—1839）：拿破仑的幼妹，嫁给缪拉元帅后成为那不勒斯皇后。

着路易十五风格的枝型水晶吊灯，地板全是巴西玫瑰木的，上面打着厚厚的一层油蜡。

一层的书房和卧室里的家具，都是法国文艺复兴的亨利二世风格，起居室和客厅里的家具风格本来是拿破仑第一帝国风格，后来，老弗朗索瓦当上议员后为了拍国王马屁，特意更换成了现在的路易·菲利普风格，说是路易·菲利普风格，其实与路易十八风格一样，只是把拿破仑第一帝国风格里的天鹅、雄鹰和狮爪元素去掉而已。

家具从来不会说谎。在法国，一个统治者或国王的执政能力和审美品位，在他统治时期的家具细节上表现得淋漓尽致。

客厅里的壁炉正燃烧着，木柴的火光透过壁炉前的隔热挡板照亮了大半个屋子，壁炉前的一张高背扶手椅上坐着老弗朗索瓦，他的上身穿着一件缎子马甲，手中拿着一只珐琅鼻烟壶，不时地放在鼻尖嗅一嗅。弗朗索瓦太太坐在壁炉前另一张扶手椅上，纤细的手指中拿着一把珍珠贝制柄的绸面折扇，她穿着一件白色的绸缎长裙，雪白的脖子上戴着一串珍珠项链，大理石般的皮肤还有金色的波浪长发，被壁炉里的火光照得闪闪发亮，那双蓝宝石般的眼睛美丽得像秋天的湖水。

客厅里的水晶枝型吊灯下站着的是大名鼎鼎的犹太银行家雅各布，他用右手托着一顶黑色的英式礼帽，左手按在心脏的位置向弗朗索瓦夫妇躬身施礼，此刻，他的面部全都隐没在了水晶吊灯下的阴影中，像一条鬼魂，让弗朗索瓦夫妇的心里直打寒战。

老弗朗索瓦的相貌与他所拥有的财富存在着惊人的悬殊，他那双死气沉沉的小眼睛，只有在大买卖赚钱时才会闪光发亮，他的嗓音低沉而沙哑，听到的人们都以为是乌鸦的叫声，他的鼻子

很尖，和下边翘起的山羊胡一起构成一个刻板的三角形，无论是在家里，还是去卢森堡宫上议院的时候，他总是喜欢穿着一条罗曼缎缝制的裤袜短裤，以表明自己娶了一位波旁旧贵族的太太。

在法国贵族和其他议员的眼中，老弗朗索瓦是一个地地道道的暴发户，虽然他用华丽的丝绸装扮了路易·菲利普的皇宫，却改变不了自己那市井的眼光和粗俗的品位，他人生中最大的成功是用金钱购买了一个议员的官位，还有，就是娶了一位有贵族血统的美丽太太，并生了一个优雅美丽的女儿。

弗朗索瓦太太的娘家在普瓦提埃❶，那是法国中西部的一座历史名城，家族最早是阿基坦公爵夫人❷的一支直系亲属，后来因为在政治斗争中失势，便逐渐衰落了，最后到了她这一代，已经穷得只剩下一个子爵夫人的贵族头衔。因为天生丽质、相貌不凡，父母最初给她安排婚事的时候，压根就没有看上丑陋的老弗朗索瓦，最后还是看他这个人诚实可靠，而且拥有一家里昂的丝绸工厂，才勉强同意了两个人的婚事。

结婚后，弗朗索瓦太太像塞维涅侯爵夫人❸一样深居简出、相夫教子，勤俭持家的她一年才买两套新衣服，正是因为她的美德和付出，老弗朗索瓦的丝绸生意才越做越大，最后全家从里昂搬到了巴黎，丈夫还当上了议员，成为七月王朝的工商新贵。

雅各布入座后，借着壁炉架上的鲸油灯光亮，弗朗索瓦夫妇才看清楚他的相貌，他穿着一件黑色的英式燕尾服，裤子烫得笔

❶ 普瓦提埃：法国西部历史名城，732 年铁锤查理率领法兰克军队在这里击败摩尔人。
❷ 阿基坦公爵夫人（1122—1204）：法国阿基坦公爵的女儿埃莉诺，她先是与法国国王路易七世结婚成为法国皇后，后来又与诺曼底公爵亨利二世结婚成为英国皇后。
❸ 塞维涅侯爵夫人（1626—1696）：17 世纪法国著名的书信作家，著有《书信集》。

直，没有一丝褶皱，皮鞋上搭的银扣和马甲上的珍珠扣一起闪着寒光，他个子不高，很瘦，长长的脸上有一对尖耳朵，他面相老诚，四十岁的人看起来像五十多岁，整张脸上最特别的地方是那只因为骑马摔断的鼻子，有点畸形，像一朵没有长开的牛肝菌。

与所有的犹太银行家一样，雅各布性格内敛，作风低调，他说话和动作都很缓慢，举止异常得安静，那深渊般的眼睛中流露着狡猾的目光，像一条随时准备狩猎的毒蛇。

在金融界，雅各布有一个外号叫"占星家"，因为他可以成功预测到每一笔投资的盈亏，有人怀疑他像浮士德❶一样把灵魂出卖给了魔鬼，所以才拥有了点石成金的能力。

雅各布的家族是法国的十大金融家族之一，四十年前，拿破仑建立法兰西中央银行❷时，他的父亲正是银行的大股东之一。

如今，他继承了父亲的所有家产和生意，家族的生意涵盖银行、外贸、纺织和军工，单在法国就拥有三十座城堡和十五个庄园，就连法国国王路易·菲利普都羡慕嫉妒他的财富，还给他封了一个爵士的称号。

与雅各布比起来，老弗朗索瓦就像是老鹰面前的乌鸦，毒蛇面前的兔子，他盘算着有了这个银行家女婿后，不仅可以有资本扩大丝绸工厂的规模，而且可以巩固自己在上议院的政治地位，轻松获得下一届的连任。

这一切，雅各布当然心知肚明，外表却不露声色，故意装傻，作为一个生意场上的老手和猎艳高手，他像老狐狸一样谋划着每一步的棋局，最后要得到卡蜜尔这个美人，然后吞掉岳父的那家

❶ 浮士德：歌德诗剧《浮士德》中的主人公，浮士德为了看世界而与魔鬼做了交易。
❷ 法兰西中央银行：1800年拿破仑利用犹太人的资本在巴黎建立了法兰西中央银行。

丝绸工厂。

老弗朗索瓦正准备开口说话，看到佣人双手抱着一个玫红色的礼品盒走了过来，放在桌子上打开后是一套精美的麦森瓷器❶，瓷器上那层厚厚的描金在烛光下光芒四射。

"尊敬的议员先生，初次登门拜访，不胜荣幸！听说您是全巴黎最资深的瓷器鉴赏家，今天来特意准备了一件小礼物，据说是之前腓特烈大帝❷在无忧宫❸使用过的一套瓷器。"雅各布送上自己的奉承，说话的语气中带着高傲。

看到这套精美的瓷器，又听到是腓特烈大帝用过的，老弗朗索瓦那双死气沉沉的小眼睛突然亮了起来，心里盘算着，这套麦森瓷器至少价值几千法郎，他强压抑住内心的激动和喜悦，然后平静地说道："非常感谢！雅各布先生，您太慷慨了！前几天我还在卢浮宫旁的一家古董店里看上了一套蓬巴杜红的塞夫勒瓷器❹，本来古董店老板今天要派人送到府上的，谁想到今天巴黎的大街上根本叫不到马车！"

"啊！那太遗憾了！议员先生，今天外边的交通状况的确很糟糕，人们都疯狂地聚集在塞纳河畔，去迎接一位过时的皇帝！不可思议，法国人有时候真的像西班牙人一样怀旧和感性！"雅各布说话时表情冷漠，他对拿破仑并无好感，虽然拿破仑在法国大革命中解放了受压迫的犹太人，并在很多场战争中让犹太银行家们获益颇丰。

❶ 麦森瓷器：诞生于 1710 年德国萨克森地区的瓷器，被称作欧洲最早的第一瓷。

❷ 腓特烈大帝（1712—1786）：普鲁士国王腓特烈二世，军事家、政治家和作曲家，在位期间联合英国发动七年战争，击败了法国和奥地利联盟。

❸ 无忧宫：普鲁士腓特烈大帝模仿凡尔赛宫在德国波茨坦北部郊区修建的一座宫殿。

❹ 塞夫勒瓷器：法国国王路易十五和蓬巴杜侯爵夫人 1756 年拥有的皇家瓷窑。

　　听到这些话，弗朗索瓦太太打了一个寒战，朝雅各布斜视了一眼，她有些吃惊，虽然像她这样的波旁旧贵族一直都仇恨拿破仑，但她还是不明白，为何眼前的这个人不懂得感恩，所有法国人都知道，雅各布家族是法兰西中央银行的最大受益者之一，而这一切还不都要归功于创建法兰西中央银行的拿破仑。

　　"银子！问题还是银子！要知道今天的大排场可花了政府不少银子！这些钱可以用来建造几十家丝绸工厂呢！前段时间在卢森堡宫开会的时候，我还提议政府要节省开支，银子都这样像糖水一样花掉了，真是可惜啊！"老弗朗索瓦惋惜地摇了摇头，拿起手中的珐琅鼻烟壶塞进了鼻孔中。

　　看到老弗朗索瓦这副装模作样的样子，雅各布冷笑了一下，谁都知道老弗朗索瓦的议员资格是花钱买来的，在议会里充其量只是一个没用的摆设而已，现在在自己面前装得却像财政部部长一样，分明是在故意抬高自己的身价，以表明议员的身份比我这个银行家要优越。这个老东西，真是一只装扮孔雀的乌鸦！

　　这个时候，佣人再次走了上来，用一个银制托盘端来了刚刚做好的热巧克力，佣人戴着白手套，用一把洛可可风格的银壶先给客人倒上一杯，然后又给弗朗索瓦太太倒了一杯，巧克力的浓烈香味立刻溢满了整个客厅，沁人心脾。

　　"不过国王陛下也不容易！拉马丁❶那群共和分子每天都在下

　　❶ 拉马丁（1790—1869）：19世纪法国浪漫主义诗人、作家和政治家，拉马丁出身贵族家庭，早年曾在路易十八的国王卫队中服役，1830年当选为法兰西学院院士，七月革命后成为共和派议员，1848年二月革命后成为政府实际上的首脑，1848年12月的总统竞选中输给拿破仑三世，退出政坛。

议院里闹事，于是，梯也尔❶建议把拿破仑的灵柩送回来，多少可以减轻点政治上的压力。"老弗朗索瓦继续谈论着政治，以掩饰自己在商业上与雅各布的巨大落差。弗朗索瓦太太安静地听着，她很了解自己的丈夫，只有当丈夫心虚或不自信时，才会像一个怨妇那样唠叨。

雅各布把一切都看在眼里，银行家都是风险投机家，对于金融背后的政治，还有国内的政治局势，他比国王路易·菲利普还要清晰，他的密探遍布欧洲的各个宫廷，前一天晚上哪位首相有桃色绯闻，第二天消息便会送到他这里。然而，现在雅各布却故意回避了政治话题，好让老弗朗索瓦觉得自己只是一位单纯的银行家。

雅各布端起面前的小瓷杯喝了一口热巧克力，像蟒蛇一样耸了耸肩，开始了另一个话题："尊敬的议员先生，人们都说您是丝绸行业的国王，国王的丝绸商，去年我有幸参观了您的里昂丝绸工厂，无论是精湛的工艺，还是美丽的印花图案都让我印象深刻！"

雅各布开始恭维起来，他那说话的节奏像是一首诗歌，歌唱着万物的灵气，人间的美好，"走在巴黎的大街上，哪位贵妇和绅士的身上穿着的不是您家的丝绸？我必须说，您就像当年的拿破

❶ 梯也尔（1797—1877）：全名路易·阿道夫·梯也尔，法国政治家、历史学家，法兰西第三共和国第一位总统。1797 年出生于马赛，考取律师后来到巴黎成为一位记者，因撰写《法国大革命史》而获得了声誉，接着创办了代表奥尔良派的《国民报》并鼓动反对法国国王查理十世的革命，1830 年七月革命后被国王路易·菲利普任命为首相兼外交部长，1840 年辞职开始重新从事历史研究写作，花费十八年时间撰写了歌颂拿破仑的历史著作《执政官统治史和法兰西帝国史》，1870 年普法战争爆发后担任法兰西第三共和国首位总统，联合普鲁士军队镇压了巴黎公社运动。

仑一样拯救了法国的纺织行业！不！准确地说，是法国的奢侈品行业！"

听到有人如此赞美自己，老弗朗索瓦两眼一眯，心里乐开了花，他踮起脚跟准备迎接恭维，外表却故意装成一副谦虚的样子。"亲爱的雅各布先生，您过奖了，当初我做丝绸生意也是为了养家糊口，当时意大利的丝绸在法国很走俏，挤垮了不少丝绸工厂，还好我的运气不错，一路坚持了下来，做成今天这个样子，这些年我和太太吃了不少苦头。哎！这都是命啊！"老弗朗索瓦叹了一口气，朝旁边的妻子看了一眼。

"还是要感谢上帝！上帝的恩宠无处不在！"弗朗索瓦太太终于开口说了一句话，同时放下手中的折扇，用双手在胸前划了一个十字架，弗朗索瓦太太笃信天主教，结婚这么多年，她把自己全部献给了上帝，主宰她的是她的信仰，以及她的苦行和斋戒。

"是啊，多亏上帝的保佑！当初路易十六和玛丽皇后❶刚从凡尔赛宫搬到杜勒丽皇宫居住时，墙上什么都没有，最后只能用墙纸来装饰，拿破仑搬进杜勒丽皇宫后这座宫殿才重新辉煌起来，后来路易十八❷和查理十世❸在位的时候，我也多次申请过皇家御用提供商的资格，但一直未能成功，最后还是要感谢国王路易·菲利普的赏识！"老弗朗索瓦说完，感动地看着墙上的国王画像，他心中的上帝早已变成了路易·菲利普。

❶ 玛丽皇后（1755—1793）：路易十六的皇后玛丽·安托奈特。

❷ 路易十八（1755—1824）：初封普罗旺斯伯爵，法国波旁王朝的第六位君主，路易十五的孙子，路易十六的弟弟，波旁王朝两次复辟后的法国国王。

❸ 查理十世（1757—1836）：初封阿图瓦伯爵，法国波旁王朝的第七位君主，路易十五的孙子，路易十六和路易十八的弟弟，1830年七月革命被推翻。

看到面前的老弗朗索瓦像天使一样飘了起来，雅各布嘴角一撇，像毒蛇般阴险地笑了一下，抬举完了，现在是时候该打压这个老家伙了，要让他知道什么是无助和恐惧，这样，他才会乖乖地臣服在自己的脚跟下。

"弗朗索瓦先生，您的运气真是不错，不过，听说最近丝绸生意越来越难做了，人们都抱怨丝绸的价格太高，就连巴黎的那些裁缝店都不敢有丝绸的存货了，更令人担心的是，很多富人的家里都开始用墙纸代替丝绸了，情况是这样吗？"雅各布真是一个魔鬼，这几年他囤积了大量的丝绸来故意抬高价格，老弗朗索瓦这样的丝绸生产商根本不知道价格上涨幕后的那只黑手，像无头的蚊子一样被粘在了蜘蛛网上。

"啊！这个……"老弗朗索瓦哽咽着，浑身直冒冷汗，雅各布的一番话像钉子一样把他牢牢钉在了十字架上，他瞬间感觉自己像是从天上狠狠摔倒在了地上，鼻子中的烟草味现在都变成了阴沟的臭味，弗朗索瓦太太也紧张地握紧了手中的那把折扇，用不安的眼神看着丈夫那苍白的脸。

"事情还没有这么严重！您知道，这些都是那些墙纸生产商的阴谋诡计！真无耻！上个世纪墙纸还都是手工生产，现在竟然用起了滚轴！这些低劣的商品怎么可能取代丝绸的地位！要知道，如果没有丝绸做装饰，亲王的家里也会变得像农舍一样寒酸！"老弗朗索瓦努力找借口为自己辩解，那可怜的样子就像是落入狼群的羊羔。

"弗朗索瓦先生，我也相信您所说的，这些都是某些人的谣言和诡计，目的是占有更多的市场和利润，可是，您也要知道，时代已经改变了，现在的人们都追逐资产阶级的时尚。"

"的确，这些资产阶级当初模仿不起贵族家里的护墙板和丝绸，于是，才选择了价格低廉的墙纸。可是您也看到了，现在，墙纸已经成为一种新时尚，就连很多旧贵族的家里都开始使用起了墙纸，这种形势如果继续发展下去，应该会对您非常不利！"

犹太银行家使出了恐吓的老伎俩，直击丝绸生产商的要害，老弗朗索瓦一阵心慌，像丢了魂一样，双腿瘫软。"亲爱的雅各布先生，您说的这些的确令人担忧。您真是一位善良的人，如果您有什么好的建议的话，我一定洗耳恭听！"说完，老弗朗索瓦用哀求的眼神看着雅各布，他终于放下了身段，乖乖地臣服在了犹太银行家的脚跟下。

此刻，弗朗索瓦夫妇如同看到了救世主那样看着雅各布，正期待着他的建议时，这位犹太银行家却故意沉默下来，端起面前的热巧克力慢慢品尝了起来，此时，房间里的气氛十分冷峻，壁炉里的火焰已经变得无精打采，像昏睡了过去一样，客厅里的光线和主人的心情一起变得暗淡起来。

这时院子外传来了马车的声响，只听门房通报说是少爷和小姐回来了，雅各布听到后奸笑了一下，只见他放下手中的瓷杯站了起来，"尊敬的弗朗索瓦先生、弗朗索瓦太太，我想我该告辞了。谢谢如此美味的热巧克力，请二位帮我转达对卡蜜尔小姐的真挚问候。"雅各布说完后躬身施礼，然后拿过佣人送上的英式礼帽向屋外走去。

老弗朗索瓦和太太也起身送客，外边的寒风呼呼地吹着，两人来不及披上大衣，毕恭毕敬地跟在雅各布的身后，老弗朗索瓦是一脸的茫然，今天没能从银行家口中听到生意的重要建议，他的心里多少有一些失落，嘀咕着下次一定要专门邀请雅各布来家

里吃一顿晚餐，到时再增进一下双方的感情。

走到大门口的时候，卡蜜尔和哥哥弗朗索瓦刚好从正面迎了过来，借着门房手中那盏鲸油灯的灯光，雅各布看到了卡蜜尔那曼妙的身材还有惊艳的相貌，立刻春心荡漾。

只见他脱下帽子，向卡蜜尔躬身施礼，卡蜜尔看到后拉起裙子，向对方行了一个屈膝礼，旁边的弗朗索瓦也还了一个礼，因为晚上的光线非常暗，卡蜜尔没看清楚雅各布那可怕的长相，还以为是父亲在议院的朋友过来做客。

雅各布的那辆马车像亲王家的一样豪华，除了皇宫里，如此华丽的马车整个巴黎也没有几辆，前边是四匹高大英俊的英国纯血马牵引着，车身上包裹着厚厚的意大利牛皮，牛皮上还有精美的马丁漆画和烫金纹饰，只差在马车顶上插上代表亲王爵位的鸵鸟毛了，车夫是一位看起来饱经风霜的中年男士，穿着一身燕尾服，头戴英式礼帽。

"再见，我亲爱的朋友们！"这位犹太银行家回过头，挥舞着手中的那顶礼帽向大门口的一家四人道别，接着车夫打开华丽的车门，雅各布登上了马车，车夫关好车门后回到前面的驾驶位上。

随着一声铿锵有力的驱赶声，只见那四匹纯血宝马同时抬起矫健的大腿，迈着整齐优雅的步子，拉着这辆华丽的马车，消逝在了巴黎的夜色中。

卡蜜尔和哥哥进了客厅，弗朗索瓦在刚才雅各布坐过的高背扶手椅上坐了下来，卡蜜尔与母亲一起坐在了沙发椅上，佣人端来了剩下的热巧克力，并在壁炉里添了一把柴，火苗像野兽一样重新蹿了上来，整个屋子一下变亮了，仿佛从昏睡中苏醒过来，看到桌子上那套精美的麦森瓷器，弗朗索瓦有一些好奇，于是开

口向父亲询问起来。

"父亲，刚才那位先生是……"弗朗索瓦喝了一大口热巧克力，外边的寒气一驱而散，感觉像圣灵灌进了身体内，热乎乎的。

"我们家的贵人！大名鼎鼎的银行家雅各布先生。"老弗朗索瓦的手里正拿着一件麦森瓷器的盘子，他一边认真打量着宝物，一边正经地说道。

"啊！难道就是上次您提及过的，要来提亲娶妹妹的，那位犹太银行家？"弗朗索瓦突然变得紧张起来，听到这个可怕的名字，卡蜜尔也不觉咬紧了樱唇，心里一下子变得冰冷一片。

"是的，雅各布家族的遗产继承人，也是巴黎最富有的人！刚才你也看到了，他的那辆马车有多奢华，简直像亲王家的一样！真是一个了不起的人物啊！"老弗朗索瓦眨了眨眼，眼睛里仿佛看到了一座金库。

"可是……父亲，我的爱情和婚姻不是生意，用金钱买来的婚姻是不可能幸福的，况且雅各布先生身世显赫，我们家也高攀不起！"卡蜜儿的嗓子像着了火，她很着急，希望自己可以说服父亲，打消他与犹太银行家联姻的念头。

"是啊！父亲，妹妹的婚姻和幸福不是生意！雅各布先生是很富有，然而他本人并不一定适合妹妹！银行家们都是利益至上的阴谋家，为了金钱他们甚至可以出卖父母！妻子也只不过是他们的私人财产而已！"弗朗索瓦与卡蜜尔一起看着父亲，试图说服他，把妹妹从火炕里救出来。

"孩子们说得也不无道理！我们的女儿从小就很单纯，连去教堂做礼拜都是我一直陪着的，生怕遇到坏人。听说银行家们都是魔鬼的仆人！上帝啊！想一想就觉得很可怕！"沉默的母亲也终于

坐不住了，她一边握住女儿冰冷的手，一边对丈夫劝说道。

"幼稚！全天下没有好人和坏人，只有生意人！你们说婚姻不是生意，我们的国王还准备把他的女儿嫁给比利时的王子呢！拿破仑不也是为了政治需要抛弃了约瑟芬❶，最后娶了奥地利国王的女儿吗？你们说说看，哪一个不是生意？"站在客厅中央的老弗朗索瓦驳斥道，那刻薄的语气，还有那严肃的表情，俨然一位民事法庭的大法官。

"所以！男人的财产和女人的美貌，才是这个世界上最完美的婚姻！这是自然界的规律，也是造物主的法则，应该被写进《拿破仑民法典》❷！"

"我和你们母亲的婚姻，难道不就是这样吗？你们的母亲嫁给我之后难道就不幸福了吗？别人羡慕她还来不及呢！"老弗朗索瓦看着太太和女儿，神情高傲地说着，似乎婚姻成了他人生中最得意的一笔生意。

听到丈夫这么说，弗朗索瓦太太哑口无言，她低下头，满脸通红，年轻时屈辱的一幕幕涌上心头，她伤心得快要流出眼泪，此时所有人都沉默了，气氛异常危险，那短暂的一分钟在水晶吊灯的天花板上飞逝而过，卡蜜尔的话再次打破了客厅里的平静。

"父亲，这都是您的观点和看法！无论如何，我都不会嫁给那个银行家！如果逼我，我宁可选择去死！"卡蜜尔坚守着自己的爱情防线，甚至已经做好了为爱情殉难的准备，她绝望地流下了眼泪，烛光下那雪白的脸颊，因为哀伤变得越加圣洁起来。

❶ 约瑟芬（1763—1814）：拿破仑的第一任皇后，1809年因不育被迫与拿破仑离婚。

❷ 《拿破仑法典》：又称《法国民法典》，1804年颁布，分为人法、物法和所有权法，总共2281条法律条文，该法典成为欧美各国资产阶级立法的典范。

　　"愚蠢！愚蠢！你要嫁给那个母亲开杂货店的穷小子吗！哼！别以为我不知道，你今天和谁在一起！有人看到你在大街上和那个穷小子走在一起，你还挽着他的胳膊！太不像话了！都说女儿是给别人养的！我把你养这么大，让你接受最好的教育，最后有了男人就忘了父亲！你是在用这种方式报复你的父亲吗！还是在报复这个家庭！"老弗朗索瓦愤怒地训斥着女儿，嘴巴上的胡子都气得竖了起来，说完仰倒在了壁炉旁的扶手椅上，两眼如死鱼般瞪着天花板。

　　听到父亲这样指责自己，卡蜜尔的心里有说不出的委屈，哭得更伤心了，旁边的母亲也难过地哭了，哥哥弗朗索瓦赶忙站起身，走过来安慰母亲和妹妹，泛滥的情绪，让场面顿时变得失控起来。

　　幸福如此脆弱，现实如此无情，一场家庭的悲剧在巴黎的夜色中悄悄上演，此刻，那座气派的大宅在昏暗的灯火中若隐若现，就如同建在无底的深渊之上，随时都有可能崩塌。

　　在法国，巴黎人通常是看不起外省人的，巴黎人觉得外省人都是乡巴佬，没见识，没品位，只有巴黎才是法国的心脏，才是法兰西历史和命运的主宰。

　　同样，外省人也非常厌恶巴黎人。因为他们觉得巴黎人虚伪、自私、奸诈、势利、不可靠，巴黎的男人都是阴谋家和权色之徒，而巴黎的女人，要么正走在悬崖之上，要么正在与魔鬼同床。

　　这是一个永恒的矛盾，也是一部社会的悲剧。此时此刻，弗朗索瓦一家经历的就是这样，当初从里昂老家搬到巴黎的时候，他们没有想到成为巴黎人的代价竟会如此高昂！

　　在巴黎这座欲望的海洋里，亲情、友情和爱情，过去所有这

些美好的东西最后都变成了生意的筹码、交易的条件。巴黎就像是一座名利王国的金字塔，专门祭祀着金钱和权力的鬼魂，让普通的老百姓永远高攀不起。

时间已经接近午夜，巴黎的夜空中又开始飘起了雪花，雪越下越大，雪花像鹅毛一样摇曳着，从天空缓缓飘落，飘落在巴黎圣母院的尖塔上、卢浮宫的额头上，还有荣军院的金色穹顶上，不一会儿，整座城市的街道和屋顶上全都变成了白茫茫的一片，仿佛是用魔法装扮起了一个童话的巴黎。

位于王宫广场旁的一条马路边上，一个女孩正站在马路边的路灯下，等待着什么，她戴着一顶过时的紫色风帽，围着一条破旧的羊毛披肩，她的年龄看上去只有十九岁，却故意浓妆艳抹，把自己打扮成很成熟的样子，她身材纤细，五官玲珑，走近她的时候便能够感受到，在那性感的丝袜长裙下，荡漾着青春的气息和邪恶的诱惑。

这个名字叫娜娜❶的女孩，原名凯瑟琳，父母给她取了一个圣女凯瑟琳的名字，却没想到她最后会成为一个风尘女子。不过娜娜的家庭和身世也着实让人同情，母亲年轻时和一个男人偷偷私奔，一起从马赛老家来到了巴黎，没有想到这个男人却狠心抛弃了母女俩，和一个有钱的巴黎女人跑了。

为了生存和养活女儿，母亲在旅馆旁的洗衣房找了一份洗衣女工的工作，还改嫁给了一个贫穷的修鞋匠，酗酒的继父喝醉后经常打娜娜和她的母亲，性格叛逆的娜娜十三岁开始就一个人在外边过夜，很多次，继父喝醉酒后扬言要打烂她的屁股，她却站

❶ 娜娜：在法语中 Nana 有"女孩"的意思。

在马路上与一个父亲岁数的男人接吻。

卡蜜尔和娜娜，一个二十岁，另外一个十九岁，一个是富人家的千金小姐，另外一个是穷人家的可怜女儿，表面上看似乎两人完全是不同世界的人，然而，此时此刻，卡蜜尔正走在悬崖的边缘，娜娜已经与魔鬼同床，而这，正是巴黎女人的真实写照。

在巴黎这座光明之城❶里，像卡蜜尔和娜娜这样的女人还有很多，她们或是珠光宝气、风光无限，或是穷困潦倒、食不果腹，巴黎就像是一张无形的巨网，把这些不同出身、不同阶层的女人们联结在了一起，而她们之间的命运又交织在一起，互相影响，沉浮不定，最后构成了一部爱恨情仇的人间戏剧。

站在路灯下的娜娜变得越来越焦躁，没有吃晚饭的她这个时候已经饥肠辘辘，两只脚也冻得几乎麻木了，她觉得整座城市已经抛弃了自己，就像过去她的亲生父亲抛弃自己一样。风越来越大了，她用力搓了搓那双冻得发紫的手，吸了一口冷气，然后裹紧身上的那条破旧围巾，像一只可怜的流浪猫那样，在风雪中踱来踱去。

她开始在心里默默地向上帝祈祷，期盼着可以立刻有一个人朝自己走过来，给上可爱的两法郎。

是的，为了食物和温暖，此时此刻的她愿意去做任何事情，自尊和人格，早已像身上的雪花一样变得无足轻重。

巴黎圣母院敲响午夜的钟声时，奇迹终于降临人间，一辆马车从白茫茫的夜色中缓缓驶过来，最后停在了女孩面前。

这是一辆由两匹马牵引的黑色马车，马车很新，黑色的车漆

❶ 光明之城：法国的首都巴黎也被称作"光明之城"。

在白雪的映衬下闪闪发亮，车身的外观没有任何多余的装饰，如同街上行驶的那些公共马车一样简单低调，不过车夫的神情高贵威严，马车的声音也干脆利落。

车门慢慢打开后，坐在里面的是一位年龄四十多岁，一身黑色晚礼服的男士，这位衣着考究的陌生男士，身体前倾，探着头，先是仔细打量了一番站在路边的女孩，然后才用关心的语气说道：

"漂亮的小姐，请上马车吧！外面实在是太冷了！"男人一边说着，一边伸出了戴着白手套的右手。

女孩没有丝毫的犹豫，搭上男人伸出的手上了马车，车厢里很温暖也很舒适，有一股英国香水的刺鼻味道，温柔得像另外一个世界。不一会儿女孩那冻僵的小脸和冰冷的手臂恢复了过来，慢慢变得红润动人起来，借助马车上的鲸油灯，女孩可以看到车厢里装饰的橘黄色丝绒，还有这位陌生男士脸上的轮廓。

男人静静地看着窗外，一直没有说话，女孩也沉默着，心里嘀咕着，这个年龄比自己父亲还大的男人到底是做什么的，从刚才他说话的口音判断，应该不是法国人，很像是英国人，从他的穿着和仪表来看，应该是一位有钱人。

好了！先不管那么多啦！至少今天晚上自己总算得救了！女孩的内心像温泉一样涌出一股欢喜，听着马车行驶的美妙声音，安全感和舒适感如同母爱般拥抱过来，疲惫不堪的她不知不觉睡着了。

醒来时，娜娜发现马车已经抵达一座公馆的大门口，陌生男士在车门打开后先下了车，然后娜娜也跟着下了马车，这是一座英国乔治亚风格的三层小别墅，从外面看这座建筑低调而典雅，屋子里边亮着温暖的灯光，走进别墅里，一位穿着白色围裙的女

佣迎过来帮男士取走礼帽和大衣，娜娜跟在男士的身后，来到了最里面的餐厅中。

餐厅里的装饰也都是英式风格，墙纸是伦敦上流社会流行的花鸟印花墙纸，胡桃木餐具陈列柜是乔治亚风格的，桃花心木的长餐桌是伊丽莎白一世风格的，桃花心木的餐椅全是齐本德尔风格的，餐桌上铺着白色的丝绸桌布，桌布上面整齐地摆放着伯明翰的银器烛台和银制刀叉，还有伦敦的水晶酒杯，以及白色轻盈的骨瓷餐盘。

娜娜刚坐下来没一会儿，女佣就端着一大盘烤好的火鸡放到了餐桌上，接着是一份樱桃奶油蛋糕，娜娜实在是饿坏了，看到这些美食大口吃了起来，男士站起身来，用自己面前的水晶杯倒了一杯葡萄牙的红酒，然后放到了女孩的面前，西红柿烤火鸡搭配上芳香四溢的葡萄牙红酒，娜娜长这么大还从来没有体验过如此美妙的搭配，她专注地享受着面前的美食和美酒，幸福得像个孩子。

那位陌生男士坐在了对面的餐桌前，也给自己也倒了一杯红酒，他一边喝着水晶杯中的红酒，一边用同情和怜悯的目光看着面前的女孩，这个温馨的场景倒像是一位父亲和女儿在一起用餐，不过，当看到娜娜那美丽的脸颊和雪白的脖颈时，男士犹如在欣赏一匹刚刚捕获的骏马，目光慢慢变得邪淫起来。

这位英国男士的名字叫查理·劳伦斯，是英国驻法大使馆的大使秘书。查理出生在伦敦，父亲最初是啤酒生产商，因为贡献了不少税收，前几年去世前被维多利亚女王封为了爵士，查理在伦敦的社交圈里专门攀附有权有势的上层人物，他娶了一位男爵

的女儿，还有幸结识了英国外交大臣帕麦斯顿❶，寻觅了一个外交官的工作，然后被派驻到了巴黎。

外交官大部分都是间谍，查理在巴黎的工作任务主要是帮助英国外交部收集法国的政治和军事情报，来到了法国后查理很快发现，巴黎与伦敦完全不同，有很多重要的情报和有价值的信息都在风尘女子那里，于是，他开始经常出入王宫广场那里的风月场所，既是为了工作的需要，也是为了消遣一个人在巴黎的孤独寂寞。

今天晚上，查理参加完英国大使馆举办的一场晚宴后，在回家的路上碰巧看到了站在马路边的娜娜，在这个大雪纷飞的冬夜里，娜娜的年轻和美貌瞬间俘获了这位英国外交官，激起了他身体里的欲望。

查理是一个典型的英国清教徒，平日里每天都会阅读圣经，每个周日都会去教堂里做礼拜，他的生活像英国的食物一样节俭和乏味，查理给人们的印象是一个性格内向、温文尔雅的伦敦老实人。然而查理很好色，而且特别偏爱那些年龄正值芳华的女孩，除了社交应酬和赛马日常开支外，他把大部分金钱都花在了风尘女子身上。

查理神奇地发现，除了那些令人沉沦的刺激外，只有在风尘女子的身上他才能找到存在感和安全感，才能摆脱文明世界的一切束缚和压力，释放自己内心深处的灵魂与激情。

夜已经深了，整个世界陷入一片寂静，那种死亡般的寂静仿佛可以吞噬一切生机，外面的大雪还在下，丝毫都没有停歇的意

❶ 帕麦斯顿（1784—1865）：英国外交大臣，英国首相，原为代表贵族的托利党，后来加入代表工业资产阶级的辉格党，奉行对内保守、对外扩展的政策。

思，餐桌上的白色蜡烛已经燃烧了三分之一，娜娜吃完了最后一口樱桃奶油蛋糕，接着打了一个哈欠，整个人都变得容光焕发起来，她又恢复了往日里的青春和活力，性感和风情。

此刻屋子里很安静，只能听到窗外呼呼的风声，两人从进来的那刻一直到现在都没有说上一句话，他们之间似乎有着一种不言而喻的默契，知道一句话或是一个词语都会破坏眼前这美妙的气氛，还有那恰到好处的节奏。今天晚上，发生的一切都刚刚好，就像一部戏剧的尾声，一切的台词和旁白似乎都是苍白和多余的。

闪烁的烛光下，娜娜终于看清了这位陌生男士的长相，那是一张英国政客常有的面孔，体面绅士，但也伪善阴险，脸颊上的金髯修剪得很整齐，多疑的嘴唇上蓄着精致的八字胡，他的五官实在没什么特色，只有脸上的皱纹和花白的鬓角流露着岁月的痕迹，那筛子一样的面孔上刻着精明世故和投机圆滑，还有利益至上的永恒信条。

然而，娜娜一点都不在乎这些，她用温柔多情的目光看着查理，如同看到了自己的幸运天使。

二 法兰西喜剧院

"好美的天鹅（Quel beau le cygne）！"卡蜜尔望着圣劳伦斯湖中那只美丽的白天鹅，深情地赞美道。

"就像水中的白色云朵。"罗曼也用诗意的法语赞美道。

这个春天的午后，这对恋人正漫步在巴黎西郊的布洛涅森林中，阳光如此的明媚，花儿如此的鲜艳，爱神与花神嬉逐在四月的春风里。

"真好！期盼已久的春天，终于来了。"卡蜜尔微笑着说道，语气中带着一丝伤感。

"是啊！人们和春天有一个约会，巴黎的春天如约而至。"此刻，罗曼正享受着春天的明媚，还有爱情的甜蜜。

这时，一群骑着骏马的世家子弟从两人身旁飞快经过，他们身上穿的绸缎礼服和脚上蹬的漆皮马靴闪闪发亮，口中叼着的雪茄香味与那片欢声笑语交织在一起，弥漫荡漾在阳光斑驳的树林中。

只见骑马的男士们勒马停了下来，他们转过身，有的摘下礼帽施礼，有的吹响了口哨，男士们把多情的目光纷纷投向卡蜜尔，那目光中溢满了对一位绝代佳人的惊叹和爱慕，同时也充斥着对

罗曼的羡慕与嫉妒，于是，卡蜜尔害羞地低下了头，罗曼则微笑着，悄悄搂紧了恋人的香腰。

这些骑马的男士们拉着缰绳，围绕着两人转了好几圈，最后才恋恋不舍地离开，只见那群骑马的身影渐行渐远，林子中再次响起了爽朗的欢笑声，最终笑声与马蹄声一起慢慢消逝在了远方的树林中。

"你瞧！有多少男士臣服于你的美丽！"罗曼微笑着赞美道，语气中带着一些自豪。

"但唯有你可以俘获我的芳心。"卡蜜尔很巧妙地回答道，接着，她深情地看着罗曼的眼睛，脸颊上泛起春风般的微笑。

"亲爱的卡蜜尔，你知道吗？我是多么喜欢你的微笑，你的一个微笑，胜过春天里所有盛开的鲜花。"罗曼喜欢卡蜜尔的微笑，卡蜜尔的一个微笑，可以让他的全世界镀了金。

听到罗曼如此诗意的赞美，卡蜜尔的脸颊上羞红一片，两人继续向森林中的那片湖泊走去，喜鹊在草地上欢快地鸣叫，松鼠也在树枝上伸出头来，窥视着这对春天的恋人。

罗曼的身上穿着一套裁缝刚刚完成的黑色礼服，里面的那件白色绸缎马甲在衣柜里珍藏了很久，为了今天的约会，他还特意戴上了自己最喜爱的一对珍珠贝银饰袖扣。

此刻，明媚的阳光洒在卡蜜尔的金发上和茧绸长裙上，那裸露的香肩在阳光下白得耀眼，卡蜜尔用双手提着自己的白色裙摆，蕾丝裙边轻轻地掠过草地，那些手工刺绣的红色玫瑰在绿油油的草地上留下了一地的芳华。

"如果人也能够像天鹅那般自由，那该多好啊！"卡蜜尔驻足在了圣劳伦斯湖的湖边，看着湖中游弋的那只白天鹅，略带伤感

地感叹道。

"亲爱的卡蜜尔，你是不是有什么心事？为何今天的你如此多愁善感？"罗曼看着卡蜜尔那蓝宝石般的眼睛，关心地问道。

卡蜜尔突然变得沉默了，她不知道该如何回答罗曼，这些日子，她一直都生活在难以言表的痛苦中，自从银行家雅各布去家里向父亲提亲后，她便像一个爱情的囚犯，失去了选择爱情的权利，她本来想把这一切告诉给罗曼，但是又担心这样做毫无意义，于是，她只能在内心祈求自己的父亲改变主意。

她担心会伤害自己的恋人，更害怕会永远失去罗曼，所以最近这段时间的每一次约会，她都小心翼翼，当成是与罗曼的最后一次约会，她不愿意让罗曼知道自己的痛苦，于是选择了一个人默默地承受一切。

"不要担心，亲爱的。我只是有一点惜春。"卡蜜尔回答道，然后她深情地看着罗曼的眼睛问道："我知道你很爱我，我也是，可是如果有一天，我是说如果，我们不能在一起了，你会怎么办呢？"

罗曼被卡蜜尔的提问惊讶到了，他满脸疑惑地看着心爱的人，答不上话来。

看到罗曼无所适从的样子，卡蜜尔努力掩盖住内心的悲伤，脸上勉强露出了笑容，说道："告诉我！这种事情不会发生！永远也不会发生！对吗？"

"对！"只见罗曼脸上那紧张的表情一下子松弛了下来，然后语气坚定地说道："亲爱的卡蜜尔，请不要担心！没有人可以把你从我身边抢走！我们会永远在一起！这个世界上只有死神才能把我们分开！"

罗曼的话似乎更加坚定了卡蜜尔心中的信念，她相信自己一定会度过眼前的爱情劫难，最终与心爱的人在一起。是的，她不应该怀疑这一点，更何况，为了自己的爱情，她已经做了最坏的打算，甚至包括与心爱的人一起离家出走，逃离这座可怕的城市。

"巴黎，是这个世界上最可笑的谎言。巴黎就像是一个巨大的笼子，里边囚禁着多少渴望自由的女性。"卡蜜尔在湖边的绿色长椅上坐下来，然后不禁感叹道。

"何止巴黎一座城市。卢梭曾说过，人生而自由，却无不在枷锁之中❶。"罗曼坐在卡蜜尔的身旁，同样感慨道。

"所以，我真想变成一只小鸟，飞向自由的天空。"卡蜜尔平静地注视着春风吹拂的湖面，只见那只白天鹅微微扬起头，在水中跳了一圈华尔兹，留下一湖的优雅。

"小鸟只能飞越几片树林，如果真的可以的话，我们可以变成一对灰雁，一起穿越大西洋飞到美洲；还可以变成一对灰鹤，一起穿越地中海飞到非洲；或是像那只白天鹅一样，一起穿越太平洋，最后飞到亚洲。"罗曼一边想象着，一边拿起卡蜜尔的玉手，在心爱人的手背上轻轻亲吻了一下。

卡蜜尔任由罗曼亲吻着自己的玉手，她温柔地看着面前的这个男子，这个让自己感到如此快乐和幸福的男子，她无法想象没有罗曼的世界，将会变成什么样子。

"可惜那只白天鹅孤身一人，如果是一对那该有多好啊！"卡蜜尔伤感地说道。

这时，只见罗曼把卡蜜尔的玉手轻轻放了下来，然后从容自

❶ 这句话是卢梭的名言，出自卢梭的著作《社会契约论》中。

信地说道："亲爱的卡蜜尔，请相信吧！春天的鸟儿都会成双成对，那只白天鹅，当然也不会例外。"

卡蜜尔似乎真的相信了，正如她相信自己的爱情那样，只见她像斑鸠一样把头倚靠在了罗曼的怀中，两只玉手紧紧地握住了心上人那滚烫的双手……

位于圣奥诺雷大街与黎塞留大街的拐角处，坐落着一座法国古典主义风格建筑，这座宏伟气派的建筑与著名的芳登广场一样都建于路易十四时代，法国历史最悠久和名气最大的剧院，法兰西喜剧院就在这座建筑里。

一个外国游客来到了法国巴黎，倘若想要感受一下这座城市最风雅的地方，巴黎人一定会建议他去法兰西喜剧院里观看一场精彩的演出。

剧院最外边建筑的一层是一排长长的罗马柱廊，游走在大理石柱廊里，会让人产生一种时空的错觉，仿佛来到了意大利罗马，穿越回到了全民戏剧的古希腊、古罗马时代。

法国人对古希腊、古罗马文化的崇拜，早已融入这个民族的血液中，从建筑到绘画，从雕塑到文学，从葡萄酒到鹅肝，从《拿破仑法典》再到戏剧，所有的这一切，都能看到古希腊和古罗马的历史影子。

法兰西喜剧院最初的名字叫"莫里哀之家"，遗憾的是，莫里哀生前还没有这家辉煌的国家剧院，当时的莫里哀也只能在卢浮宫和香博城堡中，为路易十四上演他的法国古典主义喜剧，莫里哀去世之后，路易十四于1680年下令，将莫里哀剧团与勃艮第剧团合并在了一起，法兰西喜剧院才由此正式诞生。

到了18世纪，法兰西喜剧院像法兰西这个国家一样沐浴在伏

尔泰的金色光辉下，伏尔泰写的戏剧在这家剧院里频繁上演，然而没有想到的是，在这里，看戏最后竟然看出了革命，伏尔泰领导的启蒙主义，还有傅马舍❶的《费加罗的婚礼》被看作法国大革命的前奏，法兰西喜剧院也像法国国民议会一样，分裂成共和派和保皇派两个阵营。

　　1804年，拿破仑称帝的那一年，法兰西喜剧院正式搬迁到了圣奥雷诺大街与黎塞留大街的拐角处，那位拿破仑最喜爱的喜剧演员、"剧院里的拿破仑"塔尔玛❷开始成为帝国时代的主角。

　　此外，日理万机的拿破仑也非常重视法兰西的戏剧事业，他曾亲自来法兰西喜剧院看戏多达三百次，也正是从那时起，拉辛与高乃依压到了英吉利海峡对岸的莎士比亚，法兰西喜剧院成了"法兰西的骄傲和法兰西民族的荣耀"。

　　1812年拿破仑远征俄国时，战火硝烟中的他仍没有忘记关心法兰西的戏剧事业，就在莫斯科的克里姆林宫里，拿破仑亲自签署了著名的《莫斯科法令》❸，用法律的形式正式规定了法兰西喜剧院的官方地位。

　　也正是从拿破仑的这张法令开始，法兰西喜剧院和法兰西学院一起，成为法国国家机关，法兰西精神文化遗产王冠上最闪耀的钻石。

　　拿破仑下台后，复辟的路易十八和查理十世在文化艺术事业

❶ 傅马舍（1732—1799）：18世纪法国著名剧作家，代表作《费加罗的婚礼》。

❷ 塔尔玛（1763—1826）：19世纪法兰西喜剧院的悲剧演员，拿破仑最喜爱的悲剧男演员，拿破仑经常与塔尔玛讨论剧中的角色，夏多布里昂认为，如果没有塔尔玛，高乃依和拉辛就不会那么伟大。

❸ 《莫斯科法令》：1812年拿破仑在俄国莫斯科签订的法令，通过法令的形式明确确立了法兰西喜剧院与国家之间的隶属关系，这一法令在法国沿用至今。

上没什么作为，法兰西喜剧院变成了王宫贵族们消遣娱乐的地方，戏院里的风流韵事和娱乐八卦开始慢慢主宰巴黎人的生活。

到了七月革命之后的路易·菲利普时代，资产阶级暴发户们有了钱，开始模仿起贵族生活，他们坐着漂亮的马车，频繁出现在戏院包厢里，法兰西喜剧院也成为巴黎娱乐业的中心。

于是，在这里，娱乐圈和金融圈，还有政治圈神奇地交融在了一起，那些女演员的一颦一笑，影响着巴黎的政治局势、股市走势和时尚潮流，甚至是法国奢侈品行业的繁荣。

1841年春天的一个上午，明媚的阳光如湖水般倾泻在法兰西喜剧院的铅皮屋顶上和大理石柱廊里，一朵朵白云像热气球一样悬挂在蓝宝石的天空中。蓝天和白云之下，一阵阵春风荡漾起塞纳河上的涟漪，布洛涅森林里的草地上长出了五颜六色的欧石楠，卢森堡公园里的美第奇喷泉❶在阳光下华丽地旋转，巴黎的春天终于重返人间，于是，春天的巴黎像一位怀春的少女，也慢慢变得浪漫和多情起来。

法兰西喜剧院二层的一个化妆间里，空气中散发着香水的花香，脂粉的麝香味，鲸油灯的气味，还有女人内衣的气味。一张路易十五风格的细木镶嵌化妆台上放着珍珠项链、水晶香水瓶、盛水粉的水晶盒、珍珠贝的胭脂瓶，还有粉扑和象牙梳，以及一本《蓬巴杜侯爵夫人的传记》，化妆台的正对面是一架帝国风格的试衣镜，旁边立着一个挂满戏服的衣架，化妆台前，两位国色天香的美人正在为戏中的角色打扮着。

那位年龄看上去年轻一些的美人名字叫娜娜，自从那个冬夜

❶ 美第奇喷泉：位于巴黎的卢森堡公园内，1603年由路易十三的母亲玛丽·美第奇下令修建，喷泉属于意大利文艺复兴风格。

里邂逅了英国大使馆的秘书查理后，她的生活便发生了奇妙的变化。在查理的介绍下，娜娜在法兰西喜剧院里找到了一份差事，工作的主要内容是临时演员和明星助理，就是给她的主人跑腿打杂，一个月下来至少有一百法郎的收入，凭借着自己的年轻美貌还有那股机灵劲儿，娜娜在戏院里很快受到了喜爱，并成为主人的心腹和知己。

化妆间里，刚过二十岁生日的娜娜烫着浪漫主义时代流行的三段式卷发，乌黑的头发下是白如绸缎的额头和脸蛋，那双明眸似水的眼睛和可爱的小酒窝里充满了情欲，让男人看了春心荡漾，那片红似石榴的小嘴让男人看了禁不住想要亲吻，这个美人胚子的姿色和气质，就像是中国画家笔下的宫廷侍女。娜娜穿着一身淡粉色的茧绸长裙，那张明媚的脸上总是依恋着天使模样的笑容，她不经意地莞尔一笑，无数的巴黎世家子弟便会臣服在她的裙下。

娜娜正在服侍的那位美人名字叫格蕾丝（Grace），她有着一副狐狸般的面容和水蛇般的身材，长长的脸蛋上还有一双春光无限的桃花眼、一张无比性感的樱桃小嘴和一个尖酸刻薄的尖下巴，嘴唇旁还有一颗魔鬼偷偷点的黑痣。在窗外阳光的照射下，那头金色的长发还有大理石般的皮肤，让本来就已经妩媚的她变得更加妖艳，格蕾丝走起路来身上带着一阵华丽的微风，就像是女演员中的侯爵夫人，她坐下来的时候身上会照出一轮风情的明月。

格蕾丝的母亲以前也是一位巴黎戏院的演员，路易十八复辟期间曾经红透了半个巴黎的天空，后来因为爱上了一个风流的巴黎伯爵，坠入情网的她不能自拔，最后被情人抛弃后在抑郁中死去，正是这种不幸的童年经历，让格蕾丝从小就对巴黎名利场上的那些事情了然于胸，也对男人的无情和冷漠恨之入骨。

　　格蕾丝生下来就不知道自己的亲生父亲是谁，她相信魔鬼，却从来都不相信男人，她有一个非常了不起的梦想，那便是成为娱乐圈的"埃及艳后"。除了拥有香槟与鱼子酱的鎏金生活外，她希望自己可以锁住欧洲银行家们的银箱，扼住法国权臣们的喉咙，让所有的男人都像小狗一样听自己调遣使唤。

　　因为遗传了母亲的艺术天赋，格蕾丝在戏剧表演方面颇有天赋，进入法兰西喜剧院后还不到两年时间，她就从一个默默无闻的见习演员，晋升成了带薪演员和分红演员。

　　成名前的她贪慕钱财，委身于有钱人，眼睛里总是闪烁着贪婪的光芒，成名之后的她炫耀着奢华的生活并挥金如土，对于那些愿意给她花钱的男人，她有着一种天生的蔑视，看着自己的情人们一个个破产，她的心里觉得无比自豪，就像是拿破仑打了胜仗。

　　格蕾丝是巴黎这座城市的神奇杰作，也是巴黎娱乐生活里的最高主宰。格蕾丝是一头金色的野兽，她的性感和欲望可以摧毁整个世界，只要她用嘴一吹，黄金就会立刻化为灰烬被风吹走；格蕾丝还是一只堕落的天使，在她那雪白的双腿之间腐蚀和瓦解着整座巴黎，社会的一角已经在她的裙子下摇摇欲坠。

　　这个春天的上午，在法兰西喜剧院二层的化妆间里，两位美人开始了一段有趣的对话。

　　"我的女神（Grace 在法语里是女神），你真的太美了！如果当年路易十五见到了你，也就没有蓬巴杜夫人的好事了。"娜娜帮主人梳理着头发，恭维道。

　　"亲爱的，你的嘴巴也太甜了！难怪戏院里的人都喜欢你，就连我们的老院长都被你迷得神魂颠倒！你瞧他看你的眼神，真恶

心！"格蕾丝用粉扑在脸蛋上补了补粉，用一口不屑的语气说道。

"呵呵，姐姐莫要取笑我了！天下的男人还不都是一个样，贪财好色，喜新厌旧！哼！都是一些没趣的家伙！"娜娜咯咯地笑了一下，然后继续说道，"不过说真的，自从我来到了戏院，真是开了眼界，每天看到的都是巴黎最风雅的公子哥，还有最时髦的太太和小姐，这些人随便吃的一顿午餐是我两个月的薪水，身上的一件披风是我一整年的薪水，真是令人羡慕嫉妒啊！"

"这就是巴黎！巴比伦王国和罗马帝国的继承者，一座堕落的罪恶之城！"格蕾丝厌恶地说道，"在巴黎，如果你想要获得别人的尊重，至少要有五十万法郎的收入！这可是五十万法郎，一般人就算把灵魂出卖给魔鬼，也不可能有这么多钱！"格蕾丝说完叹了口气，面对着化妆镜，在雪白的脖子上戴上一条金色的珍珠项链。

"这倒是真的！哎呀，什么时候我才能像姐姐一样，拥有一辆属于自己的马车，听说一辆最普通的马车也要一万法郎呢！这还不包括车夫的费用！我的上帝啊！如果真的能有五十万法郎的收入，让我把灵魂出卖给魔鬼一千次我也情愿！"娜娜羡慕嫉妒地念叨着，那双美丽的眼睛里飘过了一团红色的火焰。

"亲爱的，其实这也不难，等你以后像我一样成了角儿，再找一个喜欢你的、愿意捧你的金主，到时别说是一辆马车了，圣奥诺雷大街上的一座公馆也是有可能的！"格蕾丝用关心的口吻说着，"要知道，你现在可是在法兰西喜剧院，王公贵族们的销金窟！所以，自己一定要懂得把握好机会。"

"真的吗？我的女神！你简直就是我的神道！我的福星！你一调教，我就出息了。嘻嘻！看来我以后的人生都要倚仗姐姐了！"

娜娜咯咯地笑着，眼睛里闪着贪婪的光芒，贫穷早已经鞭打得这个女人皮开肉绽，她决定要用自己的姿色去猎取钱财。

"你这个小妮子，还真没看错你！第一眼看到你时，我就看到了自己的影子，有那么一股狠劲！不过，一定要记住我的话！千万不要相信男人！男人只是我们的银箱和宠物！如果找男人一定要找浪子，有血性的那种！为了女人连自己的女儿和国家都愿意出卖！"说完，格蕾丝的屁股离开缎面椅子，站起来对着试衣镜摆出各种姿势。

女人们在一起时的对话看似媚俗，然而却经常蕴含着造物主的哲理，男人的专政是军队和警察，女人的专政比男人的专政更可怕，女人的专政是她们想入非非的欲望，而女人的欲望好比雅典的神庙和罗马的浴室，既可以成就黄金时代的希腊，也可摧毁帝国时代的罗马。

"我的神道，你全都说到我的心里去了呢！姐姐真是我的知己，我的伯乐，我的亲人！"娜娜手舞足蹈地说着，同时从后边抱住格蕾丝的香腰，"难怪呢！最近我发现自己越来越喜欢女人了，也只有我们女人才会有这么深刻的感悟和细腻的情感！男人们都是心灵和感官迟钝的愚蠢动物！"

"对了！听说今天晚上内穆尔亲王❶要来戏院里捧姐姐的场！这个消息是真的吧？太不可思议了！他可是所有巴黎女人都想吃到嘴里的一条大鱼！不对！是一颗巨钻！嘻嘻！"娜娜在试衣镜前扭了扭性感的小屁股，脸上露出了鲨鱼利齿般的微笑。

"哼！亲王又能够怎么样？不过是来戏院找个乐子罢了！高兴

❶ 内穆尔亲王（1814—1896）：内穆尔公爵，法国七月王朝国王路易·菲利普的次子。

的时候赏你一颗小宝石，还指望着他会送你一座豪宅啊？别做梦了！"格蕾丝一边调整项链，一边不屑地说道。

"现在的宫廷贵族可不比以前了！自从大革命那会儿被没收了财产，便一蹶不振，虽然复辟后恢复了政治地位，但也是元气大伤！现在的法国，只剩下贵族的头衔，没有了贵族的豪气！"

"何况，这些亲王们也小心得很！如果是一位亲王在外边偷偷约会了一个女演员，国民议会里的那些共和派议员们抓到了把柄，还不穷追猛打，发动另一场七月革命！"格蕾丝的一番话让娜娜醍醐灌顶，佩服不已，她突然觉得在自己的面前是一位塔列朗❶式的人物，是复活了的法国女王凯瑟琳·美第奇❷。

两人正聊天的时候，突然听到门外有人在敲门，娜娜走过去，把那扇白色描金的门打开，看到是格蕾丝在戏里的搭档弗朗索瓦。

"呵呵，侯爵夫人，国王陛下来看您了。"娜娜一边打趣地说道，一边请弗朗索瓦进屋，然后自己出去，并识趣地关上了门，留下二人单独在房间里。

弗朗索瓦穿着一身国王路易十五的华丽三件套，头戴一顶路易十五风格的假发，假发和脸上都扑了粉，胸上还佩戴着一枚银色的圣灵骑士勋章，倘若不是在戏院里，还真以为是穿越回到了18世纪的凡尔赛宫，此时格蕾丝的身上只穿着一件白色的贴身

❶ 塔列朗侯爵（1754—1838）：巴黎神学院接受教育后担任圣丹尼修道院院长和欧坦教区主教，法国大革命爆发后参加三级会议因支持君主立宪流亡美国，热月政变后担任外交部部长，雾月政变中支持拿破仑成为拿破仑的外交部部长，波旁王朝复辟后担任外交大臣并代表法国出席1815年的维也纳和会，1830年策划了七月革命。

❷ 凯瑟琳·美第奇（1519—1589）：法国文艺复兴时期的著名女王，1533年嫁给法国国王亨利二世，在位期间对法国的政治、宗教和文化艺术产生了深刻影响。

罗裙。

"亲爱的格蕾丝,您看我像路易十五吗?"弗朗索瓦说着,同时用手和脚摆了一个优雅的姿势,那是18世纪凡尔赛宫的宫廷礼。

"年轻时的路易十五,准确地说,要知道邂逅蓬巴杜侯爵夫人时,我们的那位国王已经开始有点发福了。"格蕾丝微笑了一下,从梳妆台前扭过身瞟了一眼弗朗索瓦。

"啊!"弗朗索瓦立刻变得害羞起来,每次见到格蕾丝时,不知何故,他都会有一种不可名状的紧张和兴奋,就如同是青春期的少年看到了自己喜欢的成熟女性,此时,格蕾丝风趣的一句调侃,或是不经意间的一个微笑,都会让弗朗索瓦心醉不已。

在遇到格蕾丝之前,弗朗索瓦的生命中还从来没有体验过如此美妙的感受,那是一种爱情的萌动和心跳,就像是被爱神的蜜箭射中后,心中流淌的全都是幸福和快乐。

坦白地说,弗朗索瓦钟情格蕾丝的美貌和灵动,更欣赏她的智慧和才华,在他的心中,格蕾丝就是法兰西喜剧院里的维纳斯,而自己就是那个让维纳斯抛弃了战神马尔斯的英俊少年阿多尼斯❶。

每一天,弗朗索瓦都渴望着可以看到心上人的一个微笑,格蕾丝的一个微笑,胜过春天里所有蔷薇的芬芳;格蕾丝的一滴眼泪,可以让弗朗索瓦的整个世界开始下雪。

格蕾丝经常与弗朗索瓦一起参演同一场戏剧,所以,对于弗朗索瓦的这点心思,作为情场老手的她自然不会不明白,只不过她表面上故意装作不知道,同时,与这个纯真的孩子保持着友

❶ 阿多尼斯:古希腊神话中春天植物之神,维纳斯迷恋的美男子,在狩猎中被野猪刺死。

好的距离，这样一来，毫无情场经验的弗朗索瓦反而觉得这个女人愈加的高贵优雅起来，每天都像神道一样想着，念着，敬着，供着。

对于有些女人来说，爱情是一门艺术；而对于另外一些女人而言，爱情是一门生意。在格蕾丝这里，她既是一位爱情的艺术家，同时，也是一个爱情的商人。在格蕾丝的世界里，所有的男人都可以用金钱去衡量，用黄金来称重，但凡能有资格让她看上一眼的男人，至少要拥有和他体重一样的黄金财产。

弗朗索瓦的家里也算得上是巴黎的富商人家，但家里的钱全都掌握在弗朗索瓦的父亲手中，人们都知道那个老家伙是一只铁公鸡，即便对自己的家人也非常苛刻，只要这个葛朗台❶断了给儿子的零花钱，弗朗索瓦一夜之间就会从华贵的公子哥变成寒酸的穷光蛋，对精明的格蕾丝而言，这样的爱情实在风险太高，是一笔不划算的生意。

格蕾丝打从心眼里厌恶那些贪婪的银行家，却没有发现如今的自己倒越来越像一个银行家了，她的财产里有别墅、马车、珠宝和存款，唯独少了一样——股票，现在，她把迷恋自己的弗朗索瓦当成了一只有待升值的年轻股票。

心里盘算着，万一哪天老弗朗索瓦突然死了，这只股票便会立刻身价万倍，这可是一笔利润巨大的投资！因此，这只情场老狐狸偶尔也会给弗朗索瓦一点甜头，在这个孩子面前卖弄一下性感和风情。

"你还傻愣着站在那里干什么！快过来帮我系一下束胸呀！"

❶ 葛朗台：巴尔扎克小说《欧也妮·葛朗台》中的人物，因非常吝啬成为守财奴代称。

试衣镜前的格蕾丝叫嚷着，此刻，雪白丰满的胸部裸露了一大半，在阳光下闪闪发光。

于是，弗朗索瓦赶忙走了过来，他诚惶诚恐地站在格蕾丝的身后，用双手帮着勒紧女人上身的束胸，"痛吗？我是不是太用力了？太紧了吧？这真是一种优雅的束缚！"弗朗索瓦关心地问道。

此时此刻，男人的鼻尖闻到了女人头发上的那股清香，还有脖子上的一股香水味，同时，双手还感受到了女人香腰上的那股柔软，这个世界上没有哪个男人可以抵挡住这种可怕的诱惑，弄得这个情窦初开的孩子满脸通红，心怦怦直跳。

"这就是美丽的代价！我的国王。就像伊甸园里的夏娃，想吃那颗智慧的苹果，就要接受魔鬼的条件。"格蕾丝深深地吸了一口气，束胸终于系好了。

只见她妩媚地转过身，噘着小嘴，像对待小狗那样，用指尖在弗朗索瓦的鼻子上俏皮地滑了一下，然后又像侯爵夫人那样高贵威严，昂首挺胸地走到了衣架前，先是取下了一件白色的绉绸衬裙套在了身上，然后又取下了一件用塔夫绸制作的洛可可瓦托宫廷裙❶，华丽的穿在了身上。

这件瓦托裙的底色是迷人的奶油白，白色的缎子上手工刺绣着红色的玫瑰和黄色的郁金香，领子下的胸口是一个敞开式的长方形，胸口周围点缀着一圈白色的蕾丝，裙子背部是瀑布那样的下垂式，裙摆里面的左右两边各有一个用鲸鱼须固定的裙撑，最后在袖口处是蓬巴杜式的三层蕾丝荷叶袖。

格蕾丝从小就喜欢剪裁和设计衣服，进戏院之前还曾在一家

❶ 瓦托（1684—1721）：18世纪法国著名的洛可可画家，擅长描绘华丽的贵族聚会。

英国人的裁缝店里当过两年学徒，对于服装她有一种特殊的情感，那些华丽的裙子是陪伴她的唯一亲人，也是她用来征服这个世界的盔甲和武器。在戏院里，有时她觉得自己穿的戏服不够完美便会亲自动手修改一下，这件18世纪的宫廷长裙正是出自她的那双巧手。

"太美了！真是绝代风华！"弗朗索瓦瞪大了眼睛，此刻，站在他眼前的已经不再是格蕾丝了，而是一位凡尔赛宫的皇后，一位神话里走出来的女神。

"呵呵，绝代风华！是真的吗？"格蕾丝拿起了那把珍珠贝制柄的绸面折扇，就像宫廷化装舞会上的情景那样，扇开四十五度，遮住了自己那桃花般的脸颊。

"千真万确！侯爵夫人！不，我的女神！您比蓬巴杜夫人还要美！请允许我说，您是法兰西的玫瑰！是全法国最美丽的女人！"说着，国王走向前去，亲吻了一下女人的手背。

在法兰西喜剧院那金碧辉煌的剧场大厅里，红丝绒的座椅像海浪一样从天空一层层铺到了陆地，金色的大理石柱如擎天柱般支撑着这片红色的海洋，在剧场的天花板上，还有每一层看台的正立面上，以及贵宾包厢的外面，是用黄金雕刻的天使、月桂、花冠、竖琴、女神，另外，还有两个L字母交叉着的，国王路易·菲利普的皇室徽章。

最后，在最高一层看台的红色幕布后方，供奉着莫里哀、拉辛、高乃依、伏尔泰和傅马舍的白色大理石雕像，此时，舞台上的照明灯还没有打开，整座剧场里只有空中悬挂的那两盏水晶分枝吊灯，像巨大的火炬一样燃烧着，在寂静无声的剧场里，在昏暗的灯光下，这些法兰西的戏剧先贤们正在红色的幕布后方，静

静俯瞰着坐在剧场最前排的那两个身影，他们分别是法兰西喜剧院的院长奥德赛，以及著名剧作家大仲马。

奥德赛已经接近七十岁了，他的年龄与自己那戏剧化的名字，还有喜剧院院长的身份十分契合。他出生在一个波旁贵族的显赫家庭，祖上曾是亨利四世的开国重臣，年轻时被父亲送到意大利学习歌剧，后来，当他发现法国人的国民性格，还有法语这门语言，更适合戏剧而不是歌剧时，便毅然投向了戏剧的怀抱。

在戏剧王国里，奥德赛最崇拜的人物是莫里哀。莫里哀对于法兰西的意义，如同但丁对于意大利，莎士比亚对于英国的意义一样。波旁王朝复辟后，奥德赛当上了法兰西喜剧院的院长，七月革命之后，路易·菲利普再次任命他为法兰西喜剧院的院长，奥德赛就像那位勇敢的古希腊船长一样❶，用他的资历和威望驾驭着法兰西喜剧院的这艘巨轮，乘风破浪地航行在戏剧艺术的海洋上。

即将四十岁的大仲马已经在法国声名鹊起，人们把大仲马看成了是继雨果之后，法国最伟大的浪漫主义作家。大仲马的长相与他笔下的作品一样充满了浓厚的浪漫主义色彩，一头卷曲的头发还有那张肥厚的嘴唇，让人想到了他的多米尼加黑人祖先，那双诗意的眼睛和挺拔的鼻子又让人看到了法兰西的气质，或许，上帝创造了大仲马这个浪漫的作家，就是为了向全人类表明一个隐藏的真理：不同肤色和种族的人们都可以在文化与艺术的天堂里有所作为。

政治上，奥德赛属于传统的保皇派，而大仲马则支持激进的

❶ 荷马史诗中的英雄人物奥德赛，在特洛伊战争结束后漂白了几十年才回到了家乡。

共和派。

大仲马的父亲外号"黑将军"，曾是拿破仑意大利军团中负责统帅骑兵的大将军，也曾战功赫赫，然而，父亲晚年的不幸政治经历让大仲马对波拿巴派再无好感。

另外，路易·菲利普所代表的奥尔良派也让大仲马非常厌恶，大仲马曾经是路易·菲利普秘书处的一名抄写员，后来还参加了那场七月革命，最后却只得到一个图书管理员的小职位，于是，大仲马心怀不满地向路易·菲利普辞去了职务，从而投向了戏剧的世界，并暗暗期待着下场推翻七月王朝的共和革命。

除了剧作家的身份外，即将四十岁的大仲马还有着另外一个耀眼的身份，那便是法兰西喜剧院委员会的委员。

对于大仲马而言，法兰西喜剧院有着特殊而神圣的意义，童年时，法兰西喜剧院是他心中的圣殿山和万神庙。大仲马一生都不会忘记，当自己第一次来到巴黎时，就在法兰西喜剧院的一个化妆间里，塔尔玛摸着大仲马的额头，以莎士比亚和高乃依的名义宣称，他将会成为一位诗人。如今，大仲马终于攀登上了这座戏剧的奥林匹亚山，并成为法兰西戏剧王国的一位天神。

"院长先生，说实话，我还是有一些担心，您确定格蕾丝适合蓬巴杜侯爵夫人这个角色吗？"大仲马忧心忡忡地抽了一口多米尼加雪茄，然后看着老院长脸上那片雪白的颊髯问道。

"如果没有更好选择的话，虽然气质上两人差了很多，但比起优雅与高贵，现在的观众似乎更偏爱情欲。"老院长无奈地说着，把手中的那支科西嘉海泡石烟斗迎回口中。

"是啊！时代变了，人们的口味也变了。如今，大西洋对岸的英国，还有莱茵河右岸的德意志，都在流行浪漫主义文学和戏剧，

我们法国人却还在上演古典主义戏剧。"大仲马抱怨着，他那洪亮的嗓音，像战场的子弹一样，穿透了好几排座椅。

"孩子，这就是政治！从路易十四时代开始，从这家戏院诞生那刻开始，法国的戏剧都是法国政治的仆人！伏尔泰先生去世后，法兰西便成了一个政治的巨人，戏剧的矮人。"老院长摘下口中的烟斗，眨了眨眼睛，像是在黑暗的夜空里搜寻美丽的星辰。

"但戏剧应该超越政治！小说也是！对了，院长先生，我最近正在构思一部浪漫主义长篇小说，名字叫《三个火枪手》❶，黎塞留❷是小说里的反派一号，他的对手是路易十三与皇后。"大仲马兴奋地说着，忘了手中的雪茄都快要熄灭了。

"祝贺您！仲马先生，听起来很浪漫！正如您的成名作《亨利三世及其宫廷》那样吗？"老院长突然来了兴致，那双疲惫的眼睛一下子变得明亮起来。

"并不完全一样，事实上。不！是很不一样！虽然这部历史小说描述的是路易十三的宫廷，但人物角色和故事情节还是很不一样的，钻石、决斗、阴谋、冒险，总之更像是一次骑士冒险！我保证年轻人一定会很喜欢！"大仲马狠狠地抽了一口雪茄，口中吐出来的那阵白色烟雾，在他的头顶上优雅地跳了一圈华尔兹。

"很期待！仲马先生。相信会是一部浪漫主义的杰作！不过，现在最重要的是要确保《路易十五的情人》的演出成功！"老院长皱着眉头说道，"您知道，现在报纸上全都是这部戏剧的报道，

❶ 法国作家大仲马的小说，国王路易十三的三个火枪手挫败黎塞留的阴谋。

❷ 黎塞留（1585—1642）：17世纪法国杰出的政治家和外交家，法国红衣大主教，路易十三的首相，他创建了法兰西学院，筹建了法国海军部，参加了针对哈布斯堡王朝的三十年战争，留给了路易十四一个强大和专制的法国。

人们都在议论，格蕾丝是否能够演好这位法兰西历史上最优雅的女人。说实话，我的压力真的很大！"

"我明白。自春天开始，这部戏已经排练了十一次了，再加上今天的这次，总共是十二次。"大仲马试图打消老院长的疑虑，因此语气非常自信，"正如您刚才所说的，格蕾丝或许是我们唯一的选择，虽然她的样子有一些妩媚，然而无论是演技天赋，还是文化素养，完全可以让人放心；至于弗朗索瓦这个孩子，也不必担心，他一直都很努力，况且观众们最关心和最想看到的，是路易十五的这位情人，而不是国王。"

"仲马先生，您说的这些不无道理，不过，我还是有一些放心不下，您也知道，法兰西这个民族一直都像孩子一样有着恋母情结，每个时代都需要找一位女神膜拜：16世纪是凯瑟琳·美第奇，17世纪是塞维涅侯爵夫人，18世纪是蓬巴杜侯爵夫人，到了现在的19世纪，是拿破仑的那位皇后约瑟芬。"老院长皱着眉头，继续说道："如今，格蕾丝就是我们戏院的女神，法兰西文艺界的皇后，人们都在谈论她的名字，还有不少关于她的绯闻传说，甚至还有人说格蕾丝的曾祖母就是路易十五情人的女儿。上帝啊！法兰西喜剧院成了一百六十年来，还从未有过这么多关于一个女演员的争论和非议！"老院长越说声音越沉重。

"怎么！这并不是一件坏事啊！"大仲马激动地说道，"至少说明这部戏的分量很重，重得足够在巴黎的天空中造就一场娱乐的风暴！您知道我是写历史剧的，非常明白历史的真相有时并不重要！对我而言，历史只不过是小说和戏剧的钉子，为的是让一部文学作品挂起来更好看！"

大仲马说着瞪大了眼睛，声音也变得激昂起来，仿佛变成了

和父亲一样在战场上驰骋的那位骠骑将军："何况，观众也不是历史学家，比起历史的真相，他们似乎更在乎娱乐性和话题性，还有自己内心深处隐藏的欲望是否在戏剧中得到了投射和满足。是的！毫无疑问，最重要的是有趣！这正是法国人所钟爱的！巴黎人尤其是这样！"

听到大仲马的这番话，老院长的心总算宽慰了一些，紧皱的眉头和疑虑的嘴唇也慢慢舒展开来，只见他缓缓站起身，抬起头，仰望着高处供奉莫里哀和伏尔泰胸雕的那个地方，然后语重心长地说道："谢谢您，亲爱的仲马先生。您的确是一位阿波罗神殿里的天才！我想，如果我们两个人换一下位置，您就知道我有多么不容易了！"

老院长不停地诉着苦，手中的海泡石烟斗都熄灭了："共和派天天抨击我保守，保皇派指责我向奥尔良派妥协，奥尔良派则希望我多安排一些波拿巴派的戏剧，而波拿巴派却说我在戏院里把拿破仑的遗产全都给丢了。"

"我的上帝啊！我实在是太难了！我敢说，全欧洲现在有两个最不幸的人，一个是我们的国王路易·菲利普，另外一个就是我了。哎……您看，我都这把老骨头了，说不定哪天就蹬腿去见上帝了。"

这时，一位戏院的工作人员走过来打断了两人的谈话，说是一位《费加罗报》的记者希望采访一下院长，老院长听到后一脸不耐烦的表情："又是那些可怕的记者！他们总喜欢夸大一件芝麻小事！演员和戏院像神道一样供着他们，好像他们的手里握着那把打开世界的钥匙！好了，亲爱的仲马先生，这里就交给您了，我得去应付一下了。"

　　老院长抱怨完，认真地整理了一下身上的马甲和领带，然后拿起手杖，离开了剧场，大仲马对着老院长的背影躬身施了一个礼，然后掏出马甲口袋里的宝玑牌怀表，看了一下时间，距离排练开始的时间还有半小时，于是他拿起了座椅上的剧本台词，一边抽着雪茄，一边认真阅读起来。

　　老院长的脚步声越来越远，很快剧场大厅再次陷入一片寂静，现在只剩下大仲马一个人坐在剧场大厅内，空中那架巨大的水晶枝型吊灯默默燃烧着，偶尔可以听到剧本翻页发出的声音……

　　四月初的巴黎夜晚，春风沉醉，黎塞留大街上灯火阑珊，人群熙熙攘攘，晚上还不到八点，法兰西喜剧院外边便挤满了漂亮的马车，全巴黎最时髦、最风雅的高级马车全都聚集在了这里，就像是一年一度的马车博览会。

　　这些马车全都盛装打扮（Beaux Atours），马的身上套着精美的爱马仕牌马具，车夫的礼帽上都撒着娇兰牌的古龙香水，马车的车厢四周装饰着华美的里昂绸缎和白色的非洲鸵鸟毛，上一次目睹如此华丽的盛大场面，还是在国王路易·菲利普的加冕典礼上。

　　那些马车的车门打开后，一对对盛装打扮的贵妇和雅士挽着胳膊，陆续走上戏院的台阶进入大厅，在检票处那里稍作停留，然后从大厅里的两道螺旋楼梯走上二楼，大厅内雄伟的大理石柱子与金色的巨型水晶分枝吊灯交相辉映，把广告牌上贴着的一幅粉红色剧场海报照得格外耀眼。

　　女士们晃动着手中的折扇，扭动着腰肢慢慢上楼，绅士们小心呵护着自己的女人，以防她们的高跟鞋在楼梯上出现意外，在楼梯的尽头处，几位身穿燕尾服的绅士赶着在走进剧场前的最后

一刻，抽完口中的雪茄。

此时此刻，走进戏院的人们都在谈论格蕾丝这个优雅的名字，现在全巴黎已经没有人不知道格蕾丝这个名字，每天都有关于格蕾丝的全新故事在这座城市中流传。

的确，这个名字听起来非常的优雅，也十分美丽，只要说出这个优雅的名字，人们就会立刻变得心情愉悦，风雅浪漫起来。格蕾丝这个名字，就像是精神科医生开出的一剂梦幻药剂，满足了人们美好的想象和虚荣心，也填满了巴黎这座城市不断猎奇的好奇心。

剧场里人声鼎沸，灯火辉煌，高空中三架巨大的水晶分枝吊灯和墙壁上的水晶壁灯一起照射在金色的穹顶上和金色的墙壁上，灯光再反射回来犹如一片金色的光雨，一排排海浪般的红丝绒座椅在金色的灯光下变得光彩夺目，突然，中央舞台上的一排照明灯亮了起来，把巨大的幕布照得如同着了火一样，那沉甸甸的紫红色幕布，就像古希腊神话里的宙斯宫殿一样富丽堂皇。

观众都已经入席，一排排红丝绒座位被黑色的燕尾服和五颜六色的长裙填满，女士们端坐在那里，摇着手中的折扇，裸露的香肩和脖子上的宝石一起散发着迷人的光芒，男士们的缎子马甲上装饰着栀子花，他们戴着白手套，用手中的手眼镜或望远镜眺望着前方舞台，此时，格蕾丝这个名字已经变成了一种期待、一阵心跳和一股欲望，男士们不时地掏出马甲口袋中的怀表看上一眼，焦急等待着自己心中的那位女神出现。

剧场里的气氛越来越焦急，空气也变得热了起来。在乐谱架前，乐师们反复调试着自己手中的乐器，大提琴发出深沉优美的弦音，小提琴拉响扣人心弦的旋律，笛子飘出清新幽远的颤音。

站在指挥台上的乐队指挥个子很矮，只见他身穿黑色燕尾服，戴着白手套，居高临下，像是一位用手中魔法棒和英式高礼帽表演的魔术师。此时此刻，在法兰西喜剧院的剧场里，有娱乐界、文艺界、金融界、政界，还有媒体记者，今晚，全巴黎都在这里了！

　　在舞台正对面的上方，是坐在亲王包厢里的内穆尔亲王，只见他的左胳膊倚靠在红丝绒的看台扶手上，同时用右手拿起金色的手眼镜望着舞台，终于，乐队指挥挥舞起手中的指挥棒，乐师们开始奏响欢快的序曲，台下的男士们都伸长了脖子，面带笑容，一排排笔直的脑袋全神贯注地望着前方的舞台，女士们也停下了手中晃动的扇子，目不转睛地盯着舞台中央，想看一看那个让男士们魂牵梦绕的女人到底长什么样子。

　　一首欢快的序曲过后，舞台上的红色幕布缓缓拉开，一位风华绝代的侯爵夫人连同她周围的美丽花园，一起出现在了观众的眼前。花园布景中有各种争奇斗艳的植物花卉，还有维纳斯与爱神丘比特的雕塑、罗马海豚喷泉、美第奇花瓶以及两只宝石蓝的亚洲孔雀，只见格蕾丝穿着那件乳白色的洛可可刺绣瓦托裙，仿佛是天上的花神降临在了人间，在小提琴的优美伴奏下，侯爵夫人开启红色的樱唇，吟诵了一首写给国王路易十五的十四行情诗。

　　舞台上，格蕾丝一双宝石蓝的眼睛闪闪发亮，雪白的脸颊上泛起阵阵红晕，那裸露的香肩与雪白的胸脯，正在一片热烈的掌声中春光乍泄。舞台下，早已是躁动不安，男士们都伸长了脖子，眯着眼睛盯着他们心中的女神，喉咙也变得越来越紧，越来越干，还有的男士额头一直冒汗，身体里的欲望在蠢蠢欲动。

　　此刻，坐在亲王包厢中的内穆尔亲王两耳通红，那尖尖的下

巴因为激动在微微颤抖，那双色眯眯的眼睛，像猫眼一样在黑暗中不停地闪烁着光，剧场里的女士们都撇着嘴，斜着眼睛，用不屑的表情和嫉妒的目光打量着舞台上的那个女人，就好像是在观看一头发情的野兽，一个迷惑男人的妖妇。

没想到一开场，格蕾丝就成功控制了全场！是的，她得胜了！而且从容不迫！她用自己的美丽、性感、智慧和优雅彻底征服了台下的所有观众！包括那些苛刻的戏剧评论家们！伴随着乐队抒情的旋律，格蕾丝的表演也渐入佳境，她像一位天上的女神，一位东方的女巫，在舞台上施展起魔法和诱惑，让所有的人都为之倾倒，为之疯魔。

看到这些，坐在包厢里的老院长与大仲马也露出了满意的微笑，两人那悬着的心终于落了地，他们明白，接下来的一个月里，巴黎的娱乐界和文学界都会因为今晚的演出成功而兴奋起来，整座巴黎都会因为格蕾丝这个优雅的名字而变得狂热。

正如《路易十五的情人》这个浪漫的名字一样，这部戏剧的高潮一幕出现在巴黎凡尔赛宫的化装舞会上，乐队奏响了旋律优美的宫廷舞曲，只见舞台上那些身穿三件套、头戴假发的宫廷男侍们用手中的银制托盘托着香槟和蛋糕，衣着华丽的伯爵夫人和公爵夫人们也头戴假面，像花丛中的蝴蝶一样与绅士们一起翩翩起舞。

在舞台正中央，格蕾丝饰演的蓬巴杜侯爵夫人戴着假面，正在和弗朗索瓦扮演的路易十五跳一支宫廷小步舞，就在舞步停止的那一刻，只见国王突然把侯爵夫人搂在了自己怀中，揭下了格

蕾丝脸上的那副威尼斯面具❶，那一刻，路易十五的心灵被眼前这位绝代风华的女人彻底俘获，在这美妙的一刻，爱神丘比特从舞台上的云端缓缓降临人间，一片鲜花组成的海洋从空中飘落而下，于是舞台上的所有人一起唱起了爱情的赞美诗，庆祝一对浪漫爱情的伟大胜利。

戏剧进入高潮后，舞台下的观众也激动起来，有些男士坐着喝彩，有的男士站起身来鼓掌，还有的男士忙着让引座员给他们的女神献花，剧场里的空气和人们的情绪一样变得越来越热，越来越亢奋。台上的弗朗索瓦在观众中看到了妹妹卡蜜尔与罗曼，两人不知何时也来到了戏院里，坐在了靠近前排的位置上，不时地为自己鼓掌喝彩，只见罗曼不停地高喊祝贺（Bravo）！而卡蜜尔的眼眶里则溢满了激动和骄傲的泪水。

台下的女士们显得有些尴尬，看到自己心爱的男人们被一个妖妇迷得神魂颠倒，她们像一只只吃了醋的猫，气得脸色发白，她们想要拉着自己的男人马上离开剧院，但又担心这样做有失一位淑女的体面和教养，于是，只能疯狂地摇晃着手中的扇子，想象着那是鞭打格蕾丝的一条鞭子。

到了最后一幕，台下的观众才变得冷静下来，只见舞台上的布景变成了一个华丽的沙龙客厅，沙龙里挂着一幅弗朗索瓦·布歇绘制的蓬巴杜侯爵夫人的画像，还有国王路易十五的画像，一张洛可可风格的写字桌上摆放着狄德罗的《百科全书第一卷》❷、伏尔

❶ 在1745年凡尔赛宫里举办的一次化装舞会上，装扮成紫杉国王的路易十五揭开了装扮成狩猎女神戴安娜的蓬巴杜侯爵夫人的面具，从此蓬巴杜夫人成为国王的情人。

❷ 百科全书：18世纪法国启蒙主义哲学家狄德罗主编的百科全书，伏尔泰、卢梭和孟德斯鸠都参与了编著，1751年出版了百科全书第一卷，接下来二十年陆续出版。

泰的《路易十四时代》❶，以及孟德斯鸠的那部《论法精神》❷。

身穿草绿色欧根纱刺绣长裙、脚蹬白色缎面高跟鞋的蓬巴杜侯爵夫人，正优雅地端坐在写字桌前阅读，她的香怀中还抱着一只可爱的黑色卷毛小狗，这时启蒙主义领袖伏尔泰与好友孟德斯鸠一起走进了华丽的客厅里，于是，作为伏尔泰资助人和红颜知己的侯爵夫人起身迎接，一场由蓬巴杜侯爵夫人主持的哲学家沙龙由此展开，最后，伴随着莫扎特的钢琴曲，这场爱情的戏剧也在一首伏尔泰的诗歌朗诵中落下了帷幕。

此时，台下的掌声和喝彩声像海洋般再次淹没了整座剧场，"格蕾丝！格蕾丝！"男士们呼喊着女神的名字，格蕾丝和弗朗索瓦还有其他演员一起从幕后走到前台谢幕，舞台上，女演员们拉起裙摆向观众们行屈膝礼，男演员们则摘下头上的帽子或假发，向观众们躬身施礼，台下的观众过于热情，以至于演员们一连出来谢幕了五次，只见格蕾丝的怀中堆满了男士们献上的鲜花，身旁的弗朗索瓦不得不帮她拿过去几束。

女士们迫不及待地站身离开，男士们似乎还有一些意犹未尽，因为离场，剧场里顿时变得喧闹起来，舞台上的照明灯瞬间熄灭了，水晶吊灯的光线也变弱了，整座剧场突然变得暗淡下来，只剩下空气中滞留的热气和男性荷尔蒙的气味，大厅里散场的观众像一条密集的河流缓慢移动着，人们陆陆续续走出大门，离开了

❶ 路易十四时代：18 世纪法国启蒙主义哲学家伏尔泰的著作，1750 年伏尔泰接受普鲁士国王腓特烈二世的邀请前往柏林，伏尔泰在柏林出版了《路易十四时代》，这本书歌颂了路易十四的伟大；路易十四时代超越了古希腊、古罗马和文艺复兴时代。

❷ 《论法精神》：18 世纪法国启蒙主义哲学家孟德斯鸠的代表著作，1748 年出版，在《论法精神》中孟德斯鸠首次明确提出了行政、立法和司法的三权分立学说。

戏院。

莎士比亚曾说："人生如戏。"

以精明而闻名的巴黎人都知道，当一部戏剧在戏院里表演结束时，在戏院后台的化妆间，或是在前台包厢里，最精彩的人生戏剧才刚刚开始。

观众们全都已经离场了，然而还有一位绅士舍不得离开，这便是国王路易·菲利普的二儿子、内穆尔亲王殿下。这位亲王身材高大，长相俊美，脸颊上蓄着金髯，皮肤玫红，他的身上穿着无可挑剔的、巴黎最时髦的马甲和礼服，他那风雅的仪表有一点像巴黎的世家子弟，还有一些像英国伦敦的浪漫诗人。

此时，内穆尔亲王像初夜的新娘那样，有一点兴奋，有一点期待，还有一些着急和不安，他正在等待着格蕾丝小姐的到来，终于，还没有来得及卸妆的格蕾丝与老院长奥德赛一起，走进了内穆尔亲王的这间包厢里。

"向亲王殿下请安。"只见格蕾丝拉起宽大的绸缎裙摆，行了一个标准的屈膝礼。

"请您原谅我的打扰！"亲王十分恭敬地说道，"但是，小姐！我向您表达恭维的美好愿望，不可阻挡！"亲王一边热情恭维着，一边欣赏着格蕾丝那隆起的胸部。

"亲王殿下，您抬举我了。"格蕾丝矜持地微笑了一下，之前脸颊上擦的胭脂因为汗水融化了一片，像一朵桃花鲜红地绽放着。

"如果不冒昧的话，希望您能接受这个小礼物，相信只有法兰西喜剧院的女神，才有资格佩戴全巴黎最耀眼的石头！"亲王说着，拿出一个红色的天鹅绒盒子，慢慢打开后，里面出现了一枚璀璨夺目的鸽血红红宝石。

"啊！亲王殿下！您真的让我受宠若惊！感谢您的美意，不过，可是……"此时的格蕾丝早已经心花怒放，表面上却故意装作一副害怕羞涩的样子。

"怎么？小姐是担心这是一颗假宝石吗？"看到女人如此羞涩，亲王更加心动了，于是表情故作严肃，打趣地问道。

"这是亲王殿下的心意，赶快收下吧！"站在一旁的老院长用颤抖的声音说道，然后给了格蕾丝一个眼色。

于是女人一边向亲王行礼表示感谢，一边名正言顺地把这颗红宝石收入囊中，心里还嘀咕着，这颗红宝石卖到芳登广场 Fossin❶ 的珠宝店里，至少可以换十万法郎。

此时包厢里的气氛有点冷，格蕾丝和老院长也在亲王旁的缎面扶手椅上坐了下来，只见亲王的一位贴身男侍用一套精美的塞夫勒瓷器端来了上等的中国红茶，放在了包厢里的独脚圆茶几上。

格蕾丝起身为亲王殿下倒茶，于是亲王和老院长聊了起来："院长先生，今天晚上的这场演出非常精彩！法兰西喜剧院在您的领导下光芒四射，不愧是法兰西民族的荣耀！"

"亲王殿下，谢谢您的赞美！多亏了国王陛下的信任和支持，还有亲王殿下您的关心和光临，戏院才能够有一点今天的成绩！"老院长小心翼翼地说着，摸出马甲口袋中的缎子手巾，擦了擦额头上的汗水。

女人端茶倒水这件事情，看起来虽是一件小事，但却包含着人世间的万种风情与大自然的天地乾坤，细微的一个动作和一个

❶ 法国七月王朝时期巴黎最著名的珠宝店，1815 年拿破仑退位后拿破仑的御用珠宝匠尼铎把巴黎的珠宝店转让给了 Jean Baptiste Fossin，即路易·菲利普的珠宝匠。

姿势，微妙的一个眼神和一个口吻，可以说每一个小细节，都大有讲究。

除此之外，喝茶这件事，在不同的国家也有着不同的风俗和文化，例如：英国女人喝茶，喝的是端庄；法国女人喝茶，喝的是风情；中国女人喝茶，喝的是礼教；日本女人喝茶，喝的则是禅宗。

格蕾丝服侍的可不是普通的一杯茶，而是魔鬼撒旦递给夏娃的一颗苹果。

她捧起桌子上的一杯茶，像后宫的嫔妃一样来到苏丹的面前，只见她后臀微翘，胸部前倾，含情脉脉地把手中的茶杯递给亲王，亲王接过茶杯的同时，用手指轻轻触碰了一下她的玉指，然后嘴巴凑近她的耳根，轻轻地说了一句："您端茶的姿势真美妙！"

听到亲王说的这句悄悄话，女人的耳根瞬间变得通红，害羞地低下了头，旁边坐着的老院长看到亲王如此调戏自己戏院里的女演员，心中虽有一些不满，但又不敢露于言表，于是只能试着找话题去解救格蕾丝。

此刻，在这间华丽的戏院包厢里，一位是法国的王子，另外一位是法兰西喜剧院的院长，在这两位头戴光环的男士面前，格蕾丝施展着无懈可击的演技和可怕的妖术，把男人这种可怜的动物，诱骗到深渊里。

"亲王殿下，有件事情，戏院去伦敦演出的事情去年都已经定了下来，然而事情的进展却并不顺利，能不能请您帮忙问一下，当然，如果您方便的话。"老院长愁眉苦脸地说道。

"怎么！出现什么问题了吗？这可是一场法兰西的文化盛筵！请不用担心，我会催促一下伦敦的大使馆，这几天也会过问一下

文化部长先生。"亲王一本正经地打着官腔，同时用色迷迷的目光盯着格蕾丝那雪白的脖子，"不过，要确保格蕾丝小姐的名字一定在出国表演的名单中，相信格蕾丝小姐的精彩表演，一定会在大西洋彼岸引起轰动！"

"当然！当然！那是一定的！"老院长点头附和着，心中悬着的一块石头终于落了地。

"请您原谅，亲王殿下，如果您允许的话，我想，我该回到后台卸妆了。"格蕾丝垂下那略显疲惫的眼皮，喃喃轻语道。

"当然，小姐！请您再次原谅我冒昧地打扰！祝您度过一个美好的夜晚！"眼见自己的女神要离开，亲王也赶忙站起身来。

"谢谢，亲王殿下，谢谢您慷慨的礼物，也祝您度过一个美好的夜晚。"格蕾丝行了一个屈膝礼，亲王也顿首示意，然后目不转睛地看着女人离开。

此时此刻，亲王很想跟上去，想到后台的化妆间里，亲眼看一看自己的女神是如何卸妆，如何脱掉一件件美丽的华服的，那美妙的场景一定充满了诗情画意，但他又忌惮自己的亲王身份，更害怕会在戏院里引起不必要的政治绯闻，于是，只能酸溜溜地准备打道回府。

"对了！院长先生，也请您帮我转达对仲马先生的亲切问候，祝贺他在戏剧的殿堂里再次摘得一顶桂冠。"亲王走出包厢前，转身对老院长说道，格蕾丝才刚刚离开，亲王说话的语气顿时变得冷漠起来。

"谢谢您！亲王殿下，我一定向仲马先生转达您亲切的问候！"老院长小心翼翼地跟在亲王身后，送他下楼。

戏院大门外的马路上，一辆由四匹英国纯血马牵引的豪华马

车正恭候着亲王，这些宝马的身材高大俊美，神情高贵优雅。在马的身上套着精美的爱马仕马具，马车的车厢上用金粉和银粉描绘着马丁漆画，以及内穆尔亲王的皇室徽章，最后在车厢顶端的四周还装饰着代表亲王爵位的白色鸵鸟毛。

一位身穿华丽礼服的车夫用优雅的动作为亲王打开描金的车门，待亲王上车后，亲王的两位贴身男侍也从车尾处登上了马车，只见他们双手抓着扶手，挺着笔直的腰杆站立在车尾处，就像是一对皇宫大门口的门神雕塑，站在马车外的老院长和其他戏院的骨干，一起脱下了头上的礼帽，用手中挥舞的礼帽恭送亲王的离去。

阑珊的夜色中，那四匹纯血宝马迈着整齐优雅的步伐，拉着那辆华丽的马车向杜勒丽皇宫的方向驶去，听着马车车轮压过马路时发出的吱吱声，内穆尔亲王似乎又听到了格蕾丝的美丽名字，看着路灯在建筑物上投射的梦幻影子，内穆尔亲王仿佛又看到了格蕾丝那赤裸的香肩和雪白的胸脯……

在巴黎，一个女人决心用自己的姿色做生意去猎取钱财，并不一定都能够成功，多少才貌双全、聪明智慧的女人以荣华富贵的生活开始，但却以穷困潦倒的局面结束。在这个方面，这个女人与天才相似，懂得把握人生的机会和人生的选择才是最重要的。

对于一个女演员而言，首先要找到一个愿意出大价钱捧她的金主；其次，这个女演员还必须八面玲珑，善于公关，懂得去抱政界和金融界男士们的大腿；最后，她还必须足够幸运，要小心避免被同行的竞争对手陷害，或是成为政治斗争的替罪羊。要做到所有这些似乎还不够，这个女人还必须时刻立着优雅和高贵的牌坊，并假装对自己的金主用情专一，如此一来，那些爱慕她的

男人们便会一个个争风吃醋，如饥似渴，排着长队，掉进欲望的陷阱了。

倘若懂得了这些，便会明白，那些在戏院里和娱乐界大红大紫的女演员们，都绝非等闲之辈！她们都是戏子中的公爵夫人，时尚行业的引领先锋，她们的智慧属于天才，她们的人脉可以通天，而她们的生活，则像巴尔扎克笔下的小说一样精彩绝伦。

格蕾丝在戏院卸完妆，再乘马车回到自己的住所已经是午夜了。

这是一栋坐落于香榭丽舍大街上的豪华公馆，建筑风格是诺曼底的市政厅风格，铁艺大门和房子里面的装饰风格全是路易十五风格，后面的小花园则是意大利文艺复兴与法国文艺复兴的融合风格，这栋价值一百万法郎的公馆最早属于路易十四的孙子旺多姆公爵的财产，法国大革命时被政府没收，成为存放贵族家具的仓库，后来波旁王朝复辟后，一位犹太银行家买了下来送给了自己的儿子雅各布，如今犹太银行家雅各布让格蕾丝住在了这里，这座公馆成了二人寻欢作乐的香巢艳窟。

为了确保主人足够的私密性，公馆的一层没有客厅，也没有接待室，所有的房间全都变成了存放艺术收藏品的展览室，在这里有17世纪伦勃朗和尼古拉·普桑的油画，也有文艺复兴时期的意大利大理石雕塑，还有纽伦堡和普福尔茨海姆的银器，这些全都是雅各布父子从欧洲各国搜寻来的艺术珍品和绘画佳作，其中有一些稀有的收藏在巴黎卢浮宫里也很难见到。

除了自己的情人格蕾丝外，雅各布只会偶尔邀请上几位犹太古董收藏家，来自己的私人博物馆里欣赏这些宝贝。

公馆的二层犹太银行家收藏着自己的情人，客厅里挂着路易

十三时代的哥白林皇室挂毯❶，摆放着路易十四时代御用家具工匠夏尔·布勒的玳瑁黄铜镶嵌柜，还有拿破仑御用家具工匠雅各布❷设计的斯芬克斯鎏金扶手椅，以及路易十五的情人蓬巴杜侯爵夫人亲自参与设计的羊绒缎面沙发椅，最后还有一架凡尔赛宫镜厅里丢失的水晶吊灯以及一个来自枫丹白露宫里的维纳斯大理石雕塑，这些艺术品的价值加起来可以在巴黎市中心的核心地段买上好几套别墅。

午夜时分，万籁俱寂，整座巴黎仿佛都已经入睡，只剩下一轮新月照耀着空无一人的街道，格蕾丝疲惫地走进房子中，正在打盹的女佣见女主人回来了，赶忙走过来帮主子脱下了帽子和外衣，然后低声通报说，雅各布先生已经在楼上等候她多时了。

格蕾丝听到后有一些无奈，朝女佣翻了一个白眼，换上了一双白色缎面的软拖鞋，然后沿着巴西玫瑰木铺成的楼梯上到了二楼，悬挂的水晶分枝吊灯下，只见雅各布穿着一身金色的丝绸睡衣，躺在蓬巴杜侯爵夫人曾经使用过的那张沙发椅上睡着了。

隐约听到房间里有动静，雅各布从春梦中醒了过来，他坐起身来，眯着眼睛，有气无力地对着面前的格蕾丝说了一句："你终于回来了，我的宝贝，今晚的演出成功吗？"

"你都躺在蓬巴杜夫人的怀里睡着了，我饰演的蓬巴杜夫人能不成功吗？"格蕾丝拉起衬裙的裙摆，在那把缎面羊绒的沙发椅上坐下来，然后一语双关地说道，法国人在对话中向来喜欢使用双关，这种语言的巧妙和词汇的双关是法语这门语言所特有的，

❶ 哥白林挂毯：路易十三和路易十四御用的法国皇家挂毯，法国最名贵的贵族挂毯。
❷ 雅各布（1770—1814）：拿破仑的御用家具匠，为拿破仑设计了诸多帝国风格家具。

聪明的巴黎人将这种语言的微妙和幽默运用到了极致。

这时格蕾丝突然想到了什么，她急忙站起身来，走进卧室里，然后又走了出来，手中捧着一个金漆镶嵌的日本风格珠宝盒，放在了沙发椅前的茶几上，"内穆尔亲王今晚亲自来捧场，还送了我一枚红宝石。"

女人一边用傲慢的语气炫耀着，一边打开精致的珠宝盒，然后把那枚鸽血红红宝石从香囊里小心地取出来，与其他宝石一起，放进了已经快要堆满的珠宝盒里。

听到亲王的名字，雅各布突然变得兴奋起来，如同遇到了一位金融界的竞争对手，一切都变得有趣起来："内穆尔亲王，巴黎最有名的花花公子！那个蠢东西，以为送一颗红宝石就能拥有你了。真是低估了你的价格！"雅各布看着格蕾丝的脸蛋奸笑着，那副得意的样子，就好像是在巴黎证券交易所里做空对方的庄家。

"你也好不到哪里去！以为用一套麦森瓷器就能买下老弗朗索瓦的千金女儿！哼！真恶心！"格蕾丝一边吃醋地讽刺道，一边拿起茶几上果盘中的一枚草莓，放进了性感的樱唇里。

听到格蕾丝的话，雅各布一下子羞愧了起来，他瞪大了老鼠般的小眼睛，结结巴巴地问道："怎么……？谁告诉你的？"

"别管是谁告诉我的！哼！你们这些无耻的银行家，在金融圈里投机倒把，坏事做尽！弄得多少人家倒霉破产，家破人亡！见到漂亮的女人就像被勾住了！越是表面高贵优雅的女人，越是让你们神魂颠倒！不惜一切代价一定要弄到手！愚蠢！这个世界上哪里有高贵优雅的女人，全都是伪装出来的心机女！"

看到自己的情人如此吃醋生气，雅各布赶忙坐过来，用手搂住女人的香腰，嘴巴贴近了女人的脖子，嗅了嗅女人秀发的香气，

然后色眯眯地说道："怎么！宝贝，吃醋了？我哪有你说得这么风流好色。我虽是职业银行家，但也是生意人。"雅各布在女人脸蛋上亲吻了一下，然后继续说道："我之所以想娶卡蜜尔，并不是因为她的美貌，完全是因为她家的丝绸工厂！你知道，我一直想吞掉她父亲的那家工厂，弗朗索瓦那个老家伙，愚蠢得很！还指望着我给他投资，扩大工厂规模呢！"昏暗的烛光下，格蕾丝突然觉得眼前的雅各布就是一个可怕的魔鬼。

"听说卡蜜尔的哥哥在戏院里被你迷得神魂颠倒，应该是他告诉你的，对吧？"雅各布坏笑着说道，然后用手指从果盘中拿了一颗草莓，递到了女人的樱唇外。

"那还不都是他一厢情愿！那个傻孩子，单纯得像一个乡村姑娘！老弗朗索瓦的那点家产早晚让他给败掉！"格蕾丝扭过脸，没有吃雅各布手中的草莓，她突然意识到自己不小心说漏了嘴，心里像猫挠一样纠结。

"你看！和我一样！我的小宝贝，你最关心的，还不是老弗朗索瓦的那点家产！我们是一丘之貉。"雅各布阴险地笑了一下，接着，又严肃认真地说道："不如这样吧！宝贝，我们来做一个公平的交易！哥哥是你的，妹妹是我的，最后，看我们两个人谁能先吃掉他们家里的那份家产！"雅各布阴险地笑着，像一条眼睛里闪着绿光的鳄鱼。

格蕾丝突然从沙发椅上站了起来，走到玫红色的大理石雕花壁炉前，对着壁炉架上那台拿破仑第一帝国风格的鎏金座钟，沉默了一分钟。

雅各布以为自己的女人生气了，一脸茫然，当他正准备开口道歉，收回自己刚才的话时，只见格蕾丝突然转过身来，用火

炬一样的目光盯着雅各布的小眼睛，然后语气自信地说道："一言为定！成交！"

凡是在巴黎生活过的人都知道，巴黎是一座欢乐之城，也是一座欲望之城，很多时候，巴黎这座城市里上演的真实生活，比剧院里的那些演出还要精彩。

这段时间以来娜娜和查理的关系不断升温，就像一对来巴黎度蜜月的新婚恋人，娜娜吸引查理的地方除了她的年轻美貌外，还有巴黎女人所特有的风情和浪漫。查理遇到娜娜后，他才真正体会到了女人的味道和浪漫的风情，他才第一次真正觉得自己像一个男人，此时的他早已经把伦敦的妻子忘得一干二净，他的感官还有他的心灵，全都被可爱淘气的娜娜攻占了，在那丝绒和香水包裹着肌肤的温柔乡里，他心甘情愿地成为娜娜的俘虏和囚徒。

娜娜和查理在一起之后，生活过得越来越好，事业也变得顺利起来，她觉得这个理查三世❶性格的英国男人简直就是上帝派来的天使，是自己的福星和守护者，因此，一定要好好利用，说不定还可以就此成就自己的野心和梦想。

与男人相比，女人的欲望往往更加复杂，也更加多元。很多时候，女人们像一个步步为营的猎人，在感官和情趣的丛林里布置好各种危险的陷阱，只等着那些狂妄自大又残暴凶狠的豺狼自投罗网。

春风沉醉，夜色温柔，一楼餐厅里的壁炉正在熊熊燃烧着，榉木木柴的气味和刚刚烹饪好的食物香气混合在一起，美妙得如同一首嗅觉华尔兹，水晶分枝吊灯的烛光照射在雕刻有天使和花簇

❶ 理查三世（1452—1485）：英国金雀花王朝末代君主，在莎士比亚剧中以阴险著称。

的屋顶上，其余的光线稀稀落落地洒在窗户的帷幔上，那些橘黄色的丝绸垂帘像水波一样，在华丽的房间里扩散开来，散发出一波波浪漫的气氛。

水晶分枝吊灯下，餐桌上整齐摆放的洛可可风格的伯明翰银烛台和浪漫主义风格的伦敦水晶杯，在烛光下闪闪发光，如同是在歌唱一首圣歌，华丽的餐桌前，娜娜和查理面对面坐着，查理身旁的银制香槟桶里，躺着三支酩悦牌的干型香槟。

正如餐桌上那些纯一色的英式餐具一样，在查理的家中，晚餐上菜的方式，也是英式的。女佣用银盘端着刚刚出炉的威灵顿牛排，来到了餐桌前的女士身旁，娜娜先用银盘上的餐叉和餐勺，取了一块香喷喷的牛排放到了自己的餐盘中，紧接着，女佣又来到男士身旁，查理也取了一块热气腾腾的牛排，放在了自己面前的餐盘里。

选用拿破仑最喜爱的香槟来搭配威灵顿牛排，这种美酒与美食的神奇组合，让查理想到了滑铁卢战役中交锋的拿破仑与威灵顿公爵。

牛排先用黄油轻煎，然后蘸上辅料裹上酥皮，再送到烤炉中慢烤，因此滑嫩多汁，入口后非常美妙，吃上一口威灵顿牛排，接着再喝上一口芳香四溢、水果香味浓郁的香槟，那种极致的舌尖体验，就如同是骑着水牛畅游在水果与鲜花的海洋中。

蓬巴杜夫人说："香槟是女士喝了之后，唯一可以保持体态如花的饮品。"这话对女人不假，对酒量颇好的娜娜而言更是这样，移杯换盏中，两人你一杯，我一杯，娜娜像维也纳和会上的塔列朗一样，施展着香槟外交❶，最后竟然把英国外交官给灌醉了。

❶ 在 1815 年的维也纳和会上，塔列朗通过香槟外交最大程度地捍卫了法国的国家利益。

晚餐已经接近尾声，还没有等到上冰激凌泡芙这道意大利甜点，查理便醉醺醺地离开了餐厅，跟跄地走到客厅，然后躺在了缎面沙发扶手椅上，娜娜也跟了过来，她像孩子一样淘气地坐在查理的大腿上，用两只雪白的胳膊像钩子一样勾住男人的脖子，然后撅起自己那性感的樱唇，轻轻地亲吻了一下英国外交官那又烫又红的脸颊。

"亲爱的，喝醉的你更可爱了！不像是一位外交官，更像是一个为了女人，可以出卖国家的浪子！"娜娜想到了今天在戏院化妆间里，格蕾丝对自己说的那番话，她觉得很有道理，于是决定试一试，也看看眼前的这个男人值不值得自己长时间依靠。

"出卖国家？我的宝贝，你太天真了！英国人从来不会出卖自己的国家！因为我们英国人信奉的是实用主义哲学。相反，你们法国人太感性！太骄傲！不懂得实用主义，所以把印度和加拿大都给丢了❶！哈哈！"查理醉醺醺地说着，嘲笑起法国人来。

听到这些，娜娜心里有一些不悦，她的内心深处还是爱国的，眼见这个包养自己的英国男人瞧不起自己的国家，那便是瞧不起自己，于是，娜娜像一位受到侮辱的法国外交官那样，开始了反击。

"亲爱的，你们英国人的确是实用主义者！不会出卖自己的国家，但会出卖投向你们保护的拿破仑！把这只横扫欧洲的科西嘉狮子囚禁在了太平洋上的一个小岛上！嘻嘻！你们真是胆小如鼠！不对！是胆量都让伦敦的女人们给吃掉了！"几句讽刺的话，

❶ 印度和加拿大是英国和法国争夺的殖民地，英法七年战争中法国战败失去了殖民地。

让娜娜感觉舒服了很多，此时的她突然产生了一种莫名的快感，她觉得自己仿佛变成了圣女贞德❶，变成了英法百年战争中，那位拯救法兰西的民族女英雄。

"拿破仑？我的傻宝贝！你们法国人确实愚蠢！把一个压迫你们的暴君当英雄和神明一样供着！什么科西嘉的狮子！这头科西嘉的怪兽拥有三十九座宫殿！二十二个情人！还有五万五千枚宝石！小宝贝，你一定不知道！现在还有三万枚金币和一万枚宝石，被拿破仑藏起来没有找到呢！"

俗话说，言多必失。人世间有多少的不幸和灾难都因言语而生，又有多少的英雄豪杰过不了美人这一关。喝醉了的英国外交官一时说得兴起，不知不觉竟然说漏了嘴，在情人面前泄露了"拿破仑宝藏"的重大外交机密。

"三万枚金币和一万枚宝石！我的上帝啊！可以买下好几个美洲国家了！"娜娜惊呼着，眼睛里闪着贪婪的金光，像一条因为金币而苏醒的恶龙。

"亲爱的查理，我的小亲亲，快和我说说宝藏的事情！说不定有条恶龙正在山洞里守着这些宝藏呢！"坐在男人大腿上的娜娜撒起娇来，在查理的额头和金鬓上分别用力亲了一口。

醉醺醺的查理靠在沙发上突然愣住了，他迷迷糊糊地摇了摇头，看着面前魔鬼一样性感的娜娜先是理性地犹豫了一下，然后在酒劲的驱使下说出了一个天大的秘密。

❶ 圣女贞德（1412—1431）：英法百年战争中的法国民族女英雄，原为农村少女，13岁时自称接受了上帝的启示开始反击英国入侵，她帮法国成功解除了奥尔良之围，夺取了兰斯并护送查理七世在兰斯大教堂加冕为法国国王，后在鲁昂被英国人烧死

"小宝贝，告诉你也无妨！不过，小宝贝，你一定要答应我！不能告诉任何人！连上帝也不行！"查理醉醺醺地说着，嘴巴里的酒气吹得娜娜满脸都是。

"好！我向上帝保证！亲爱的，如果我说出去就像路易十六那样上断头台！放心吧！我的嘴巴像巴士底狱的城墙一样牢固呢！"娜娜坐在查理的腿上，双手用力勾紧查理的脖子，那副样子，如同是要取男人头颅的魔鬼。

"百日王朝后，拿破仑的大部财产和珠宝都被没收了，不过，他还私藏了一部分！被流放到圣赫勒拿岛之前，据说拿破仑把三万枚纯金的金币和一万枚稀有宝石藏在了欧洲的一个山洞里！"

"存放藏宝图的是一个特制的珠宝箱，据说只有用三把特别的金钥匙才能同时打开，而这三把金钥匙被拿破仑身边最信任的三个人保管着！"英国外交官半信半疑地说着，娜娜听到后惊讶地瞪大了眼睛。

"金币！宝石！藏宝图！还有山洞！我的上帝啊！还真的像中世纪的屠龙骑士传说那样！"娜娜咯咯地笑着，只见她突然从查理的腿上跳下来，然后站在男人面前手舞足蹈地说着："亲爱的，说不定还真有一条地狱里的恶龙，正看守着这些宝藏呢！"

"宝贝，你就是那条山洞里的恶龙！哈哈哈！你一定知道拿破仑的宝藏被藏在了哪里！"查理用手按了按被压得发麻的大腿，坏笑起来。

"亲爱的，只要看到那些金币和宝石，每一位前来屠龙的骑士，最后都会变成山洞里的那条恶龙！这是人性！亲爱的查理，你知道，就连天堂里都会有毒蛇存在！所以，在这个世界上只有欲望才是永恒的！"娜娜评论着，随手拿起扶手椅上的一条克什米

尔羊绒丝巾，裹在了自己的头上，然后，扭摆起腰身，装扮起恶龙的样子来。

娜娜这样调皮地一闹，查理的酒劲似乎也过去了，只见查理伸了伸脖子，在沙发椅上坐直了身子，然后眯着眼睛，表情暧昧地对娜娜说道："亲爱的小宝贝，我对你还不错吧？我很清楚，你们巴黎戏院里的人信息发达，神通广大，所以，如果以后，你听到了任何关于拿破仑宝藏的消息，一定要立刻告诉我！我保证！会用金子和你交换！"

"真的吗！我亲爱的查理！"听到金子这个单词，娜娜像恶龙一样咬紧了牙齿，接着她换了一种语气埋怨道："都说你们外交官是间谍！以前我还不相信，现在发现果真是这样！亲爱的，告诉我实话！你来巴黎就是奔着拿破仑的宝藏来的吧？上帝啊！我怎么爱上了一个英国间谍！"娜娜说着，用双手捂住了自己的脸，假装成很后悔的样子。

"哈哈哈！后悔了吗？我的小宝贝，现在后悔也来不及了！"查理色眯眯地笑着，那双浑浊的眼睛里翻滚的全都是情欲。

三　杜勒丽皇宫

　　1841年6月2日这天，巴黎的天气晴朗得如同画家克劳德·韦尔内❶的一幅港口日出画。

　　雨果走在六月的杜勒丽花园里，蓝宝石的天空下，一束金色的阳光如上帝之手般穿过雪白的云层，倾泻在杜勒丽皇宫的屋顶上，还有花园的草地和花丛中，来自荷兰的郁金香和玫瑰、来自佛罗伦萨的鸢尾花和马鞭草、来自中国的月季、来自摩洛哥的矢车菊，在花园里美丽绽放，它们一起用身体的芬芳来问候这位浪漫主义诗人。

　　喷泉的泉水在阳光下华丽旋转，如同是在跳舞，在环形喷泉的边缘，几只鸽子和云雀正在那里悠闲地饮水漫步，在鲜花盛开的中央小路上，一阵夏风不经意地吹拂过，两位贵妇身上的罗缎长裙随风飘扬，裙子上刺绣的花卉就像是大地的花毯飞上了天空。

　　雨果一边欣赏着这些上帝的杰作，一边掏出随身携带的速写本，描绘下了眼前的美景，吸引这位浪漫主义诗人的除了那些争奇斗艳的植物花卉外，还有天使信使般的白色鸽子和云雀以及那

❶　克劳德·韦尔内（1714—1789）：18世纪法国著名的风景画家，擅于描绘港口的风景。

些点亮了这座皇家花园的大理石雕塑。

这是一座美丽精致的皇家花园，同时也是一座雄伟的露天雕塑花园，雨果面前，一对骑在天马上的胜利女神吹响了和平的号角，旁边不远处是小腿上长着翅膀的科技商业之神爱赫摩斯❶，再往前走，是手握橡木棒的大力神海格力斯❷，他的正前方是头戴月亮的猎神戴安娜❸，只见那只心爱的猎犬正抬起头，看着这位高贵的月亮女神，在猎神戴安娜的身后，便是雄伟壮丽的杜勒丽皇宫和卢浮宫。

杜勒丽花园和杜勒丽皇宫一样由凯瑟琳·美第奇1564年下令修建，这里的原址是一片瓦窑，故得名杜勒丽，一开始，这座花园是意大利文艺复兴风格，由亨利二世的建筑设计师菲利普·德洛姆❹设计，到了17世纪凡尔赛宫的花园设计师安德烈·夏尔·勒诺特❺，将杜勒丽花园改建成了一座法国古典主义风格的皇家园林。

这座美丽的皇家花园就位于巴黎城市的黄金中轴线上，像一位优雅的贵妇连接着东边的杜勒里宫和卢浮宫，以及西边的协和广场和香榭丽舍大道。春天和夏天的时候，杜勒丽花园的风景可以媲美巴黎市郊的凡尔赛宫，如同凡尔赛宫的皇家花园一样，杜勒丽花园也完美体现着"对称、均衡、典雅和透视"的法国古典主义建筑法则。

漫步在这座美丽的花园里，会欣赏到对称典雅的草坪、灌木、乔木和喷泉依地势起伏而自然地排列着，因此，不同的风景会随

❶ 爱赫摩斯：古希腊神话中的科技、商业与通信之神，即古罗马神话中的墨丘里。
❷ 海格力斯：古希腊神话中的大力神，天神宙斯的儿子，手持橡木棒，身穿狮子皮。
❸ 戴安娜：古希腊神话中的狩猎女神、月亮女神和贞洁女神，太阳神阿波罗的妹妹。
❹ 菲利普·德洛姆（1514—1570）：法国国王亨利二世的御用建筑师，设计了卢浮宫。
❺ 安德烈·夏尔·勒诺特（1613—1700）：路易十四的首席皇家园林设计师，其代表作有凡尔赛宫花园、枫丹白露宫花园、卢浮宫杜勒丽花园和尚蒂伊城堡花园等。

着脚步的移动而发生奇妙的变换。另外，最神奇的一点在于：透过这些精心装饰的草木花卉和设计精巧的喷泉雕塑，可以一眼尽收远处的美丽风景，而且远处的所有风景，无论是一座雕塑，还是一棵乔木，都会因为定点透视的原理而得到放大。

雨果漫步在这座位于巴黎心脏位置上的皇家花园里，如同一叶方舟行驶在鲜花烂漫的海洋里。他的嗅觉里，他的眼睛里，他的呼吸里，他的血液里，他的心田里，仿佛绽放出一朵朵浪漫之花，此时此刻，诗人脚踏花园，仰望天空，幸福就悬挂在苍穹之中，这一刻，永恒仿佛正在向他微笑，诗意开始慢慢降临人间。于是，诗人在内心深处开始祈祷，祈祷上帝可以在短暂的生命中留下一点永恒的东西，以便在黑暗的夜空里照亮美丽的星辰。

穿过杜勒丽皇家花园后，便来到了杜勒丽皇宫的入口处，雨果停下脚步整理了一下身上的礼服，然后在一位宫廷男侍的引领下走进杜勒丽皇宫。这不是雨果第一次入宫被国王召见，然而不知何故，他的心里却有一些坎坷不安，似乎预感到有什么大事正在等待着他。雨果沿着大理石旋转楼梯来到了位于宫殿二层的一间大厅，一进入这间金碧辉煌的大厅，便听到里边的交谈声停了下来。

只见一架文艺复兴风格的大理石雕花壁炉前方坐着国王路易·菲利普，旁边坐着的是刚刚结束了伦敦大使任期，返回巴黎接替梯也尔担任外交部部长的基佐❶，看到雨果，路易·菲利普和基佐起身迎接，诗人先是向国王行了一个正式的躬身礼，然后被国

❶ 弗朗索瓦·基佐（1787—1874）：法国政治家、历史学家，出生于法国尼姆市的一个新教徒家庭，父亲在法国大革命中被砍头后和母亲一起流亡瑞士，在瑞士基佐受到了加尔文教影响，回到法国后担任巴黎大学历史教授并反对拿破仑，1830年七月革命中因功被路易·菲利普先后任命为内政大臣、教育大臣、驻英国大使、外交部部长和内阁首相，著有《欧洲文明史》和《法国文明史》。

王赐座，在国王正对面的一把缎面织锦高背扶手椅上坐了下来。

这间贵宾大厅被装饰得金碧辉煌，红白相间的地毯和墙上的文艺复兴图案羊毛挂毯全都来自哥白林皇家挂毯厂，华贵的羊毛地毯上摆着一套路易·菲利普风格的缎面鎏金扶手椅和沙发椅，这些皇室家具的正上方悬挂着一架巨大的水晶分枝吊灯，水晶吊灯像一支熊熊燃烧的巨大火炬，璀璨夺目的光芒映射在华丽的天花板藻井上和墙壁上的一副鎏金壁镜中，把壁桌上摆放着的一对红色康熙瓷器大罐映得闪闪发亮。

路易·菲利普留着浪漫主义时代流行的波浪式中短发，长长的鹅蛋脸上蓄着夹髯，他那双多疑的眼睛，那只多疑的鼻子，还有那张多疑的嘴唇，看起来像是一座迷宫，怀疑着他所在的19世纪，怀疑着整个欧洲，还有他周围所有的一切。他的上身穿着一件红色的军式礼服，领子和衣襟上用金线刺绣着橡树叶，他的胸前佩戴着一枚银色的圣路易骑士勋章，下身穿的不是贵族式的短裤袜和镶嵌着钻石鞋扣的皮鞋，而是一条白色的长裤和一双黑色的平底皮鞋，以彰显自己的"平民国王"身份。

必须承认，路易·菲利普是一个好人，节俭、律己、安静、温和、善良、坦诚，他强记过人，事必躬亲，能讲欧洲各国的语言，他出门的时候会像英国人那样，胳膊下边经常夹着一把雨伞，他懂得一点园艺，也懂一点医道，身上经常会携带一把手术刀，他很少去教堂，从不打猎，也几乎不去歌剧院。

他出身于显赫的波旁贵族，为金融大资产阶级代言，却自称是"平民的国王"。作为一位法国国王，他缺少威严，没有胆魄，拒绝了拥有比利时，却又强占了阿尔及利亚，他参加过雅各宾俱

乐部❶，还亲手投票处死了路易十六，他是革命与王权之间的一个矛盾，却不幸被历史选中，成为七月王朝的国王。

1830年的七月革命是1789年法国大革命的延续，1830年的七月王朝是资产阶级对平民阶级和贵族阶层的胜利，也是伏尔泰保王主义对拿破仑自由主义的胜利。然而，正如雨果所说的："资产阶级，只是刚刚获得了利益，又刚好有时间坐下来的普通人，因此，在资产阶级的身上既没有贵族阶层的荣誉，也没有平民阶层的勇敢。"

于是，七月王朝就像是一匹挣扎着的、咆哮着的法兰西烈马，它被梅特涅❷紧紧勒住脖子上的缰绳，关在了君主主义的古老马厩中。

即将步入不惑之年的雨果看起来依然年轻，他的身上穿着一件黑色的法式礼服，里边套着一件白色的缎子马甲，脖子上系着一条黑色的塔夫绸领带，这位浪漫主义诗人和作家仪表高贵，举止优雅，浑身上下流露着一种不可冒犯的威严。

雨果的样貌像一位诗人和画家，而雨果的气质则像一位哲人和神父，他那只挺拔的鼻子看上去很刚毅，仿佛可以承受住整座阿尔卑斯山的重量，他的嘴巴显得很温柔，似乎随时可以吟出世界上最浪漫的情诗。最后，他那双充满诗意的眼睛像海洋一样浩瀚，天空一样宽广，如同他所信仰的上帝一样，博爱着大自然和人世间的一切生灵。

此时此刻，在杜勒丽皇宫里，在这个国王路易十六和帝王拿

❶ 雅各宾俱乐部：法国大革命时期罗伯斯皮尔等雅各宾派在巴黎创建的政治俱乐部。
❷ 梅特涅（1773—1859）：19世纪奥地利的著名政治家和外交家，奥地利驻法大使、奥地利外交大臣，主持了维也纳和会，后来成为奥地利首相，神圣同盟核心人物。

破仑都曾经生活居住过的地方，一位是代表大资产阶级的国王；另一位是代表人民大众的诗人，就像雨果自己那戏剧化的人生一样。

一段对话在"国王与诗人"之间徐徐展开：

"亲爱的雨果先生，祝贺您！我代表法兰西，还有我个人，向成功当选法兰西院士的您，表达最真挚的祝贺！"国王路易·菲利普把右手放在胸口上，然后顿了下首，以法兰西的名义，为这位浪漫主义诗人戴上荣誉的桂冠。

"谢谢您！尊敬的国王陛下。"雨果说着，郑重地还了一个礼。

"祝贺您！雨果先生！ 期待您明天精彩的院士当选演讲！继夏多布里昂先生❶和拉马丁先生❷之后，法兰西学院的金色穹顶下，又增添了一位浪漫主义诗人！"外交部部长基佐微笑着说道，他说话的风格很像是在议会中演讲，让人想到了他在巴黎索邦大学担任历史学教授的那段经历。

"谢谢您的赞美！部长阁下！"雨果看着基佐，谦虚地说道，"夏多布里昂先生和拉马丁先生这两位都是我的榜样❸，也多亏了他们二位的启发和帮助，巴黎的孔蒂码头❹上才多了一位诗人。"

只见国王路易·菲利普用塞夫勒瓷的金色茶碟，端起桌子上的

❶ 夏多布里昂（1768—1848）：18~19 世纪法国著名的作家、政治家和外交家，法兰西学院院士，曾被拿破仑任命为罗马使馆的秘书，波旁王朝复辟后担任法国驻英国大使，著有《基督教真谛》和《墓畔回忆录》。

❷ 拉马丁（1790—1869）：19 世纪法国浪漫主义诗人、作家和政治家，拉马丁出身贵族家庭，早年曾在路易十八的国王卫队中服役，1830 年当选为法兰西学院院士，七月革命后成为共和派议员，1848 年二月革命后成为政府实际上的首脑，1848 年12 月的总统竞选中输给拿破仑三世，退出政坛。

❸ 夏多布里昂是雨果少年时期崇拜的偶像，雨果曾说：我只想成为夏多布里昂。

❹ 孔蒂码头：巴黎塞纳河畔的一个码头，法兰西学院所在地，代指法兰西学院。

一杯热巧克力，先是用鼻尖闻了闻，然后喝了一小口，继续说道：

"雨果先生，您最近去法兰西喜剧院观看仲马先生的新作了吗？内穆尔亲王倒是去了，他回来告诉我，说演出相当成功，坦白地讲，虽然我不是很认同仲马先生的性格，还有他做事的方式，然而，他的戏剧才华却是有目共睹的。"

"非常遗憾！上次错过了那场精彩的演出，不过我一直很喜欢仲马先生，还有他的作品，仲马先生是一个爽快、宽厚、讨人喜欢的人！记得当年《亨利三世及宫廷》上演的时候我就在场，说起来那已经是十二年前的事情了，时间过得真快啊！"雨果感慨道。

"是啊！时间过得真快！当年仲马先生在我这里担任文书抄写员的时候，所有人都没有想到日后他会成为一位杰出的剧作家，那年《亨利三世及宫廷》上演的时候，我也不知道自己会被人民推选为法国的国王。"路易·菲利普感慨万千地说道，然后他侧过头，看了一眼旁边坐着的基佐。

"记得家父当年在西班牙担任拿破仑军团的将军时，曾和我提过仲马先生的父亲、老仲马先生，说他是意大利战场上的一只猛虎，拿破仑麾下一位非常了不起的骑兵将军。"雨果回忆道，语气中带着一些伤感。

"这就是人生！雨果先生。老仲马晚年的那段不幸经历的确令人伤感，相信吗？我能体会到他当时的心情和失落，还有那份孤独！"国王说着突然变得多愁善感起来，"老仲马先生当年在埃及之所以反对拿破仑，完全是因为他是一位热爱和平的人！人们不知道，维护和平如此艰难的原因是：欧洲有两样东西令人厌恶——法兰西和我！"

　　"事实上，我比法兰西更能让他们仇恨！他们恨我，因为我是奥尔良家族的人，至于法兰西，您知道，欧洲人也不喜欢法兰西，如果我不当国王的话，或许，他们会暂时包容法兰西。拿破仑这个名字对他们来说是一种负担，而我，也是他们的负担。他们想要做的就是，强迫我打破自己一直都珍爱的和平，并以此来推翻我！"国王滔滔不绝地说着，雨果和基佐在一旁安静地听着。

　　"拿破仑一天工作十八个小时，我也差不多！我经常整日整夜地批写公文，深感责任的重大，因为我继续着前所未有的国家大业！不过，他们不但不感激我，还反过来辱骂我！不得不说，我的工作真的很辛苦！我都六十八岁了，还没有片刻地真正地休息过！最近我总是感到不安，因为我感觉自己就是全欧洲旋转的轴心，这让我如何安心！我的上帝啊！"说完，国王用左手捂住了眼睛，绝望地把头倚靠在沙发椅上，那副痛苦的样子就像是被鹰啄心的普罗米修斯❶。

　　悲壮的一分钟在金碧辉煌的大厅里飞逝而过，国王才从痛苦的状态中恢复了过来，他先是坐直了身子，然后深深吸了一口气，努力让自己的心情平静下来后，继续说道："对不起！先生们，请原谅，刚才我有些过于感性了，法国人改不掉的老毛病。对了！差点忘记了我们今天要谈论的一件大事！基佐先生，请您先简单地介绍一下情况吧。"

　　"遵命！国王陛下，我们知道，罗伯特·皮尔❷刚刚当选成为

❶ 普罗米修斯：古希腊神话中的悲剧人物，为了给人类偷取火种被宙斯用锁链锁住，鸟啄其心，后来被大力神海格力斯打破锁链，才得以解放。

❷ 罗伯特·皮尔（1788—1850）：英国历史上最杰出的首相，英国保守党创始人，创建英国第一支警察部队，担任首相时改组英格兰银行，维多利亚时代中期的总设计师。

英国的首相，这对法国而言是一个不好的消息，我们在伦敦的情报人员刚刚传来了最新消息，英国首相已经下令，命令英国外交大臣帕麦斯顿立刻动员所有的外交资源，不惜一切代价去寻找拿破仑宝藏的下落！另外，长期以来在政治上都坚定支持罗伯特·皮尔的威灵顿公爵也会在军事上提供一切支持！"基佐表情严肃地说道，似乎事态已经发展到很严重的境地。

"拿破仑的宝藏！"雨果惊呼了一声，瞪大了眼睛，注视着这位法兰西的外交部部长。

"是的！亲爱的雨果先生。"国王路易·菲利普用肯定的语气继续说道，"我完全理解您的惊讶！不过，关于这件事情，属于国家最高机密！因此请您一定要保密！因为这件事情关系着法国政局的稳定，和整个欧洲的政治格局！"

"的确，当我第一次听到拿破仑的宝藏时，我也像现在的您一样惊讶！"国王继续说道："当年拿破仑的财产不是全都被路易十八没收了吗？人们都以为是这样，然而事实却是：拿破仑还私藏了一部分宝藏，准备留给自己的儿子日后东山再起！"

"我的上帝啊！"雨果禁不住惊呼道。

"据说有三万枚纯金的金币！另外还有一万枚稀有的宝石！"基佐详细地补充道。

"我的上帝啊！可以买下两个美洲的国家！或是武装一支军队了！"雨果惊叹道。

"正是这样！雨果先生，这也正是我所担心的！"国王惴惴不安地说着，脸色变得像病人一样苍白，"如果这些宝藏落在了英国人、普鲁士人，或是奥地利人和俄国人的手中，对法兰西而言都将是一场灾难；如果拿破仑的宝藏落在了波拿巴派的手中，他们

便有可能建立法兰西第二帝国；如果宝藏落在了保皇党或共和党人的手中，波旁王朝将会再次复辟或是造就一个法兰西共和国。"

"所以，无论如何！我们一定要最先找到宝藏的线索！并找到拿破仑的宝藏！"基佐斩钉截铁地说道。

"尊敬的部长阁下，您告诉我这些，不会是认为我知道拿破仑宝藏的下落吧？"雨果看着旁边的国王和外交部部长，突然变得迷惑起来。

国王侧过脸，对着身旁的基佐示意了一下，于是，基佐微笑着解释道："当然不是这样，亲爱的雨果先生，国王陛下是希望您能够在道义的高度上支持我们！全法国的人都知道您崇拜拿破仑，人们把您看成是文坛的拿破仑，是拿破仑精神的延续！因此，倘若有您在道义上的支持，拿破仑的宝藏至少在民意上已经属于了国王陛下。"

听到这些话，雨果突然沉默了，是的，虽然自己目前效力于七月王朝君主立宪派，然而在内心深处，雨果和拉马丁，还有大仲马一样都支持共和派，因此，现在的雨果无法在政治上明确表态，于是只能选择了沉默。

雨果的沉默让大厅里的气氛一下子变得尴尬起来，空气似乎都被冻结住了，此时的基佐也不知如何是好，他看了一眼路易·菲利普，于是国王换了一个话题接着说道：

"英国外交大臣帕麦斯顿勋爵真是一个狠角色！这些年他一直奉行炮舰外交，在亚洲发动了中国的鸦片战争，大半个远东掉进了英国人的口袋里；在欧洲，他一手策划了比利时的独立，还阻止我的儿子内穆尔亲王担任比利时的国王，最后在法国与普鲁士之间安插了一个亲英的比利时国王；还有在中东……听说过他的

那句名言吗？没有永恒的朋友，也没有永恒的敌人，只有永恒的利益。不得不承认，这个魔鬼在外交上的骗术和他在女人那里施展得一模一样！"

"新上任的英国首相罗伯特·皮尔更危险！这位棉花商暴发户的儿子更像是一个奸商，他改组英国保守党，改革英格兰银行，还亲手创建了英国的第一支警察队伍，他每天都和威灵顿一起虎视眈眈地盯着法国，与法国为敌似乎是他生命中的头等大事！不对，是他一生的政治信仰！可怕！"国王滔滔不绝地说着，他谈论政治的时候不允许任何人打断他，原因很简单，因为他是国王。

"罗伯特·皮尔是一个严肃的人，但说话却很草率，根本不思考！他的行为很愚蠢，幼稚得像小学生！他不懂任何外语，除非他是一个天才，否则一个不通晓数国语言的人思想一定会有漏洞！相信吗？他竟然不懂法语！所以他对法兰西一无所知，法兰西的思想像影子一样在他面前掠过。这个人思想非常保守，这就是问题的关键！四十年前，我在英格兰第一次见到他时，就断定四十年后的今天他依然会是这个样子！那时的他还是一个年轻人，只是一位伯爵的秘书，而我经常到这位伯爵家里做客。"

"有些英格兰人，而且是地位很高的英格兰人，根本不了解法国人，就像后来成为威廉四世❶的克拉朗斯公爵，对！那个可怜的水手！我经常对儿子茹安维尔亲王说，要提防威廉四世那样的水手式思维方式，因为水手在陆地上毫无用处！威廉四世过去经常对我说：奥尔良公爵，英法之间每隔二十年就必然会爆发一次战争，历史证明了这一点。我回答他说：亲爱的公爵，如果智者

❶ 威廉四世（1765—1837）：英国国王，外号水手国王，维多利亚女王的伯父。

允许人类重复同样一件蠢事，那么他们还有什么用呢？你们相信吗？威廉四世与罗伯特·皮尔一样，一句法语都不会！"

"在所有的英国政治家中，我最欣赏的是威廉·皮特❶，他是一个聪明人，他的个子很高，神态有些局促不安，说话时经常犹豫不决，他的下巴似乎重了一些，因此发表意见非常谨慎，威廉·皮特懂法语，这一点非常的重要！"

"处理欧洲政治事务，我们必须有懂法语的英国人和懂英语的法国人。像英法这样的两个国家的决斗中，被消灭的是欧洲文明！雨果先生，如果我记得没错的话，这句话是您说的，对不对？"

"对了！下个月我要去英格兰，在英格兰我会很受欢迎，因为我能讲英语，英格兰人会明白我已经充分研究过他们，而不是憎恨他们，因为人们一开始总是讨厌英格兰人，我尊重他们，我为自己的研究感到自豪！"

"不过，有一件事让我很担心，那就是我在英格兰将会受到过于热烈的欢迎，而我不得不回避英格兰人的狂热欢迎，因为在英格兰受欢迎会令我在法兰西受冷遇，不过我也不希望在英格兰受冷遇，那样的话我会在法兰西被嘲笑。啊！想让路易·菲利普动摇并不容易！雨果先生，我说得对吗？"

说到这里，国王自己笑了起来，国王几乎毫不间断地讲了一个小时，如果要不是基佐提醒他，召见俄国大使的时间到了，他还能继续讲上一个小时，就在站起身准备离开时，他突然想起了什么事情，表情严肃地问道："雨果先生，请问您去过英格兰吗？"

❶ 威廉·皮特（1759—1806）：英国首相，杰出的政治家，曾三次组织反法同盟。

"还没有，国王陛下。"雨果回答道。

"嗯，当您去的时候，相信您会去的，您会看到那是一个奇怪的地方！英格兰与法兰西完全不同，英格兰的街道井然有序，排列整齐，而且干净整洁，草坪就像礼服一样被修剪得整整齐齐，街道上非常安静，与充满活力的法国人完全不同，那里的人们非常安静，路人就像幽灵一样严肃而沉默。"

"如果您在街上说话，那些幽灵们会一起回过头看您，并且带着一种无法形容的严厉和蔑视喃喃自语道：'法国人'！记得在伦敦时，我和我的妻子还有妹妹喜欢挽着手散步，我们谈话的声音并不大，因为我们都是有教养的人，然而所有的路人，无论是资产阶级还是普通市民，都会转过头凝视着我们，我们能听到他们在我们身后粗鲁地嘟囔着：'法国人！法国人！'"

国王终于结束了自己的讲话，与雨果告别后，国王和外交部部长基佐一起匆忙地离开，大厅里顿时安静了下来，雨果扬起头，看着天花板上的那架圣戈班牌❶水晶吊灯，发了一会儿呆，然后又掏出马甲口袋里的宝玑牌❷珐琅怀表，看了一眼，此时时间已经接近上午十一点，于是雨果起身离开了杜勒丽皇宫，向旁边的卢浮宫走去。

此时此刻，就像刚刚发现宝藏秘密的阿里巴巴❸一样，雨果的心里全都是拿破仑的宝藏，去法兰西学院之前，雨果准备顺路先去卢浮宫里看一看，因为全法国人都知道，在卢浮宫里珍藏着很多拿破仑的宝藏。

❶ 圣戈班：法国最著名的水晶吊灯品牌，诞生于 1675 年路易十四的凡尔赛宫。

❷ 路易·宝玑（1747—1823）：拿破仑的御用钟表匠，陀飞轮和万年历的发明者。

❸ 阿里巴巴：阿里巴巴与四十大盗故事中的主人公，出自《天方夜谭》。

　　雨果清晰记得，小时候自己第一次来卢浮宫时的情景，那是1810年的一个春天，因为拿破仑在卢浮宫里举办第二次婚礼，因此西班牙的法国军团放了几天假期，父亲可以短暂地离开西班牙回到巴黎看望家人，那一年雨果才八岁，当时卢浮宫的名字还是拿破仑博物馆。

　　那一天，巴黎的天气有些凉意，但阳光却十分明媚，小雨果开心得像一只喜鹊，因为父亲要带着自己，参观全法国，也是全欧洲最伟大的艺术博物馆。

　　第一眼看到卢浮宫建筑群的时候，就像看到了拉伯雷小说中的巨人❶，那些雄伟的铅皮屋顶，高耸林立的巨大烟囱，体态优雅的古典雕塑，还有雕刻精美的门窗，无不体现着上帝造物般完美的和谐与比例，这便是卢浮宫留给少年雨果的第一印象。

　　在卢浮宫博物馆的里边，拿破仑从全欧洲和埃及搜集的那些顶级艺术品让小雨果目不暇接，震撼不已！一件件大理石雕塑，一幅幅名家油画，一件件皇室家具，父亲耐心地为小雨果讲解每一位作者，每一种艺术风格和每一个历史细节，也正是从那时起，拿破仑这个名字像太阳一样照亮了雨果的内心世界，还有他以后的人生。

　　当时令小雨果印象最为深刻的艺术品有两件：一件是达·芬奇翻越阿尔卑斯山带到法国，并亲手献给法国国王弗朗索瓦一世❷的画作《蒙娜丽莎》；另外一件是拿破仑从意大利威尼斯带回法国的那幅《卡娜的婚宴》❸。如今，虽然时光已经流逝了三十个春夏秋

❶ 拉伯雷（1494—1553）：文艺复兴时期的法国文学巨匠，代表作《巨人传》。

❷ 弗朗索瓦一世（1494—1547）：法国文艺复兴时期的国王，达·芬奇的伯乐和庇护者。

❸《卡娜的婚宴》：意大利威尼斯画派画家委罗内塞在1563年创作的一幅画，卢浮宫藏。

冬，父亲也已经去世多年，然而，父亲那温柔的眼神、浑厚的声音，还有高大的身影，就像眼前雄伟的卢浮宫一样，一直停留在雨果的内心深处。

走进卢浮宫大厅，雨果先是来到了法国名画云集的德农馆里，这里以拿破仑任命的第一任博物馆馆长"维旺·德农"的名字命名，以纪念他为卢浮宫做出的杰出贡献，此时已经临近午餐时间，参观博物馆的人并不多，只有几对衣着华丽的贵妇和雅士在欣赏油画，大厅里很安静，脚步声回荡在空阔的长廊里。

站在雅克·路易·大卫❶创作的那幅名画《拿破仑加冕》❷前，雨果陷入了沉思，这是卢浮宫里雨果最钟爱的一幅画，也是拿破仑生命中最荣耀的时刻！这一伟大的时刻，拿破仑像查理曼大帝一样，加冕成为欧洲的帝王，欧洲的新恺撒，二者唯一的不同是：查理曼大帝为了加冕特意去了罗马；而教皇则为了拿破仑专程从罗马来到巴黎。

在这幅名画中，约瑟芬皇后正跪在地毯上，接受拿破仑手中的皇冠，不得不承认，这个极有智慧和品位的女人，是拿破仑生命中的福星：1796年当两人结婚时，拿破仑的事业像鹰一样平步青云；1809年当两人离婚时，拿破仑的帝国即将崩溃。拿破仑的确后悔了，正如拿破仑自己后来说的那样，1810年与奥地利公主玛丽·露易丝的婚姻，就像一个铺满了鲜花的陷阱，让这只法兰西雄狮伤痕累累。

离开这幅卢浮宫里尺寸最大的油画，雨果来到了旁边不远处，

❶ 雅克·路易·大卫（1748—1852）：拿破仑的御用画家，代表画作有《拿破仑加冕》《拿破仑骑马穿越阿尔卑斯山》和《贺拉斯三兄弟宣誓》。
❷ 《拿破仑加冕》：雅克·路易·大卫为1804年拿破仑加冕称帝创作的一幅著名油画。

德拉克洛瓦的那幅名画《但丁与维吉尔之伐》面前，德拉克洛瓦是拿破仑御用画师大卫的学生的学生，也是雨果的好朋友，德拉克洛瓦学画的时候就经常来到卢浮宫里临摹大师们的名作，如今，他的画作也终于挂在了巴黎卢浮宫的博物馆里，供万人膜拜。

在这幅红色与黑色交织成的油画里，身穿红袍的但丁❶在头戴桂冠的维吉尔❷引领下，一起乘着竹筏游历可怕的地狱，充满哲学深意的是：导师维吉尔只能引领这位佛罗伦萨诗人游历地狱，唯独只有但丁最心爱的恋人阿特丽切，才能带领他通往天堂。这让雨果想到了但丁曾经在《神曲》❸里写下的一句诗歌："l'amor che move il sole e l'altre stele（爱可以移动太阳，转动星辰）。"

"据说但丁当年来过巴黎，希望这是真实的！如此一来，巴黎这座城市才会足够的浪漫！"雨果在心里这样想到。

但丁，这位佛罗伦萨诗人在文艺复兴的花园里种下诗意的种子；两百年后，这颗神奇的种子启发了米开朗琪罗的雕塑；五百年后，这颗诗意的种子又点亮了德拉克洛瓦的绘画。

雨果禁不住感叹道："主宰万物的上帝啊！这个世界上唯有诗意和爱情才是永恒的！ 因为诗意让上帝悲悯人类，而爱情让宇宙转动星辰。"

告白了拿破仑与但丁，雨果来到了德农馆与苏利馆❹交汇处的阿波罗长廊里，这个金碧辉煌的长廊以太阳神阿波罗的名字命名，却是在颂扬法国太阳王路易十四。

❶ 但丁（1265—1321）：意大利著名诗人，意大利语奠基人，代表作《神曲》。

❷ 维吉尔（前70—前19）：古罗马著名诗人，代表作《牧歌》和《埃涅阿斯记》。

❸ 《神曲》：意大利诗人但丁的代表作，通过诗歌描述了维吉尔带领但丁一起游览地狱。

❹ 苏利馆：以法国波旁王朝第一位国王亨利四世的农业和财政大臣苏利的名字命名。

阿波罗长廊是对凡尔赛宫镜厅的模仿，由凡尔赛宫的建筑师路易·勒沃❶设计，路易十四的艺术总监夏尔·勒布伦❷装饰，长廊的墙壁上描绘着法国的历代国王们，以及画家、雕塑家和家具匠这些国王的工匠，工匠的画像可以与国王的画像并列放在一起，体现着法兰西对知识和艺术的尊重，另外，长廊之中还陈列着法国国王们加冕时戴的王冠，以及一些名贵的皇室珠宝。

阿波罗长廊正在维修，禁止游客参观，门口的工作人员看到是雨果来了，于是给了这位诗人贵宾的待遇。

一走进阿波罗长廊，雨果就远远看到一位身穿白色工作服的画师正小心翼翼地站在脚手架上，在顶端的天花板上作画，这个人的背影还有发型如此熟悉，雨果突然想到了是谁，没有想到在这里可以遇见好友，顿时变得激动起来。

"请问是德拉克洛瓦先生吗？"雨果仰着头，高声问道。

"啊！雨果先生！您怎么会在这里？"德拉克洛瓦扭过头，他的左手端着调色板，右手拿着画笔，用惊讶的眼神看着下方的雨果。

"因为要去对面的法兰西学院，所以路过这里顺便看一下，没想到会遇到您！真的是太巧了！"雨果开心地回答道。

德拉克洛瓦有着一副浪子般的长相，他那头中分的中长发似乎也在强调这一点，他脸上的轮廓像大理石雕塑一样清晰分明，那尖尖的下巴，挺拔的鼻梁，还有那双诗意的眼睛长得非常高贵，也很风雅，流露着一股傲气和不凡，会不时令人心生敬畏，如果

❶ 路易·勒沃（1612—1670）：17世纪法国著名建筑师，为路易十四设计凡尔赛宫。

❷ 夏尔·勒布伦（1619—1690）：路易十四的首席画师，法兰西皇家绘画和雕塑学院的首任院长，夏尔·勒布伦为卢浮宫和凡尔赛宫创作过很多巴洛克壁画。

不知道他的画家身份，或许会以为他是一位古希腊的王子。

"是为了明天举行的院士当选典礼吧？祝贺您！亲爱的雨果先生，祝贺您成功当选法兰西学院的院士！很遗憾！因为这里的工作不能耽搁，明天我就不能去法兰西学院了。"德拉克洛瓦微笑着，无奈地摇了摇手中的画笔。

德拉克洛瓦向雨果表示祝贺时，想到了自己当选法兰西学院院士的艰辛和不易，为了能成功进入法兰西皇家绘画雕塑学院，德拉克洛瓦曾经努力尝试了八次，最后一次才终于如愿以偿。

"谢谢您的祝贺！亲爱的德拉克洛瓦先生，也请允许我，向您表达真挚的祝贺！祝贺您画笔上的颜料与这座博物馆的血液融为一体！也祝贺您的画作成为卢浮宫文化遗产的一部分！"

雨果诗意地说完，在金色的阿波罗长廊里，这位法国最伟大的浪漫主义诗人，向那位法国最伟大的浪漫主义画家脱帽敬礼。

"谢谢您！亲爱的雨果先生！正如您的名字与巴黎圣母院的名字❶永远联系在一起那样！"德拉克洛瓦微笑着，向雨果顿首示意，然后补充说道：

"对了！您上次委托我画的肖像已经完成了。下周我会让我的学生送到您家里，他的名字叫罗曼。"

"非常感谢！很期待这幅画作！"雨果高兴地说道，"最近我都会在巴黎，欢迎您的学生随时到皇家广场我的家里来。好啦，亲爱的德拉克洛瓦先生，我就不打扰您的工作了！高空作业，您一定要多注意安全！回见！"

"回见！"德拉克洛瓦慢慢转过身去，继续在卢浮宫的天花板

❶ 《巴黎圣母院》：法国浪漫主义作家维克多·雨果创作的浪漫主义小说，1831年出版。

上描绘着那幅不朽的画作，这一刻，德拉克洛瓦的背影，让雨果突然想到了在西斯廷教堂穹顶上作画的米开朗琪罗，两者的不同之处是，米开朗琪罗当年是在罗马，而德拉克洛瓦现在是在巴黎。

虽然画作还没有完成，但站在下面的雨果已经可以看清德拉克洛瓦的这幅杰作，画作的主题是"太阳神阿波罗战胜巨蛇"。

这则古希腊神话寓意着光明终将战胜黑暗，画面正中央是驾着太阳马车的太阳神阿波罗，只见他拉开弓箭对准了下方盘踞在海中的巨蛇，巨蛇的最左边是河神，右上方是前来助战的智慧女神雅典娜，还有手持橡木棒的大力神海格力斯，再往上的云端上是表情惊恐的美丽女神维纳斯与爱神丘比特。

雨果告别了德拉克洛瓦，准备离开阿波罗长廊，离开之前，他看到了位于长廊中央，玻璃柜里陈列的那顶路易十五皇冠，皇冠中央镶嵌着那枚传奇的摄政王钻石，闪闪发光。

当年拿破仑花了三百万法郎，从一位柏林犹太珠宝商那里买来这枚钻石，然后把这颗象征着"不可征服"的钻石镶嵌在自己的加冕之剑上，滑铁卢战役后，这枚摄政王钻石重新被镶嵌在了路易十五的王冠上，陈列于此。

看着那枚闪耀的摄政王钻石，雨果再次想到了拿破仑的宝藏，摄政王钻石、佛罗伦萨粉钻❶和希望蓝钻石❷，一起见证了法国大革命的风暴以及拿破仑帝国的崛起。如今，尘埃落定，钻石依旧，这一切真是让人唏嘘不已！不知道拿破仑的宝藏里还有多少这样的传奇宝石，而这些宝藏，又会在欧洲大陆上引起多少血雨腥风

❶ 佛罗伦萨粉钻：法国皇室四大传奇钻石之一，为法国绝代艳后玛丽·安托奈特拥有。

❷ 希望蓝钻石：与摄政王钻石、佛罗伦萨粉钻和希西钻石一起并称为法国皇室四大传奇钻石，曾经被法国太阳王路易十四拥有。

和政治风暴！

想着这些，雨果眉头紧锁，心事重重地离开了卢浮宫。

从卢浮宫的正南门走出来，雨果走上了艺术桥，这座以艺术命名的石桥连接着塞纳河右岸的卢浮宫与河对岸的法兰西学院。

之前法兰西学院一直在卢浮宫里，直到1805年拿破仑把法兰西学院迁入对岸孔蒂码头上的四国学院里，这是一栋17世纪的巴洛克风格建筑，最初由路易十四的教父马扎然亲王下令修建，用于安置那些在欧洲三十年宗教战争中，效忠法国的、不同信仰的外国名人。

就像当年的拿破仑一样，雨果正漫步在艺术桥上，跨越浪漫的塞纳河，从卢浮宫来到了对岸的法兰西学院。

此时此刻，雨果的心中像大海一样澎湃激昂，因为第二天，当太阳在巴黎上空照常升起的时候，在这座金色的穹顶下，自己将会像伏尔泰和拿破仑那样，身穿绿色的法兰西院士服，头戴不朽者的桂冠，登上知识分子心中的圣殿山。

按照历史惯例，每一位刚刚当选的法兰西学院院士，都要在典礼上发表一篇当选演说。此时，法兰西学院的院士们、法国皇室、法国政府，还有法国的知识分子和艺术家们，都在等待一个美丽的答案：

维克多·雨果院士的演讲主题，到底会是什么呢？

红色的鲜花、白色的胸雕、金色的丝带，走进已经提前布置好的典礼大厅内，雨果在演讲台前方的橡木座椅上慢慢坐了下来。

从孩童时开始，雨果就梦想有一天可以走进这座神圣的殿堂，成为法兰西民族的最高荣耀！如今四十年的时光一闪而过，孩童时的梦想终于变成了现实。这是自己的努力，也是上帝的恩宠。

在这片诗人的净土中，在这个作家的理想国里，一条自由而博爱的灵魂，终于在尘世与天堂之间找到了自己的栖息之所。

此刻的大厅里很安静，空气的味道里充满了庄严和肃穆，一切都显得崇高而神圣，时间仿佛也在这里停下了脚步，让这诗意的一刻洗尽全世界的铅华。

雨果从怀中掏出了一份演讲稿，那是自己为第二天准备的法兰西学院院士的当选演讲词，上边这样写道：

先生们！

这个世纪伊始，法兰西成为一个最受世界瞩目的国家！有一个人让法国变得如此伟大！而这种伟大超越了他赋予整个欧洲的伟大！

这个人出身卑微，是一位科西嘉贫穷小贵族的儿子。

他也是两个共和国的作品：家族所在的佛罗伦萨共和国，以及自己所在的法兰西共和国。这个人在很短的几年时间里便登上了权力的巅峰，震惊了人类历史！

法国大革命造就了他，法国人民选择了他，罗马教皇亲自为他加冕……

在俄国的塔甘罗格战场，俄国沙皇亚历山大一世❶曾对他说："你的不凡命运是上天提前安排好的！"在埃及战场上，克莱贝尔❷曾对他说："您像世界一样伟大！"在意大利的马伦哥战场，德赛❸曾对他说："我是士兵，而您是将军！"在奥地利的奥斯特

❶ 亚历山大一世（1777—1825）：俄国沙皇，曾多次参与欧洲反法同盟与拿破仑作战。
❷ 克莱贝尔（1753—1800）：拿破仑的将军，与拿破仑一起参加了远征埃及的战争。
❸ 德赛（1757—1800）：拿破仑的将军，在意大利马伦哥战役中身重炮弹而阵亡。

里茨战场，瓦伦贝尔❶曾对他说："我将死去，而您将统治！"

每一年，他都会骑着马巡视帝国的疆界，而这些疆界正是上帝赐予法兰西的荣耀，他像查理曼大帝一样跨过阿尔卑斯山，像路易十四一样翻越比利牛斯山，像恺撒大帝一样跨过莱茵河，像威廉一世❷一样横跨英吉利海峡。

在他的伟大统治下，法国拥有一百三十个省份，他还统治着四千四百万的法国人口，以及亿万的欧洲人口……

在欧洲的中心位置，他不断建设着法国这座堡垒，他曾一次把十个君主国家纳入自己帝国的版图！

他安排自己的继子迎娶了巴伐利亚的公主，安排自己的幼弟迎娶了符腾堡的公主；他终结了奥地利的神圣罗马帝国，让莱茵联邦❸取而代之；通过帝国法令，他把普鲁士拆分成了四个省；通过大陆法令，他封锁了英国；他宣称阿姆斯特丹是帝国的第三大城市，而罗马是第二大城市……

他修建公路，资助剧院，扩大法兰西学院，他鼓励发明，建造伟大的历史建筑，他在杜勒丽皇宫的沙龙里编著法典。

拿破仑热爱并支持文学，文学成为他的雄心壮志之一！他不满足征服三十支军队，却想要征服勒梅尔西❹；他不满足于征服十个王国，却想要征服夏多布里昂……

他曾命令自己的军队升起旗帜，为去世的美国总统华盛顿❺

❶ 瓦伦贝尔：拿破仑的将军，曾与拿破仑一起参加著名的奥斯特里茨战役。

❷ 威廉一世（1028—1087）：诺曼底公爵，1066年渡过英吉利海峡成为英格兰国王。

❸ 莱茵联邦：1806年由拿破仑下令建立的德意志联邦，终结了神圣古罗马帝国的统治。

❹ 勒梅尔西：法兰西学院院士，1841年去世后雨果接替他当选成为法兰西学院院士。

❺ 华盛顿（1732—1799）：美国国父，著名政治家、军事家和革命家，美国首任总统。

哀悼；他还曾下令把巴黎荣军院的穹顶，作为安葬杜伦尼元帅❶的墓地。这个人是如此伟大，以至于让人们不能读懂其他人的伟大。在去世之后，这个人成为法兰西上空最耀眼的星辰与太阳……

1841年8月的一天下午，炎热的天气因为刚刚下过的雷阵雨而变得凉爽，梧桐树的树叶被雨水清洗后愈加的绿意盎然，路灯的玻璃灯罩上还稀稀落落地挂着雨水，在阳光的折射下璀璨的像一颗颗钻石，不远处，一道美丽的彩虹横跨布洛涅森林与香榭丽舍大道的上空，像绚丽的烟花一样点亮了巴黎的天际线，这时，一辆华丽的马车正行驶在市中心的芳登广场上。

牵引马车的四匹骏马来自巴登符腾堡，它们身材高大健美，步伐矫健优雅，气质高贵不凡，那栗红色的皮肤和金色的毛发在阳光下闪闪发光，犹如造物主的杰作。马车车厢的外表看起来没有什么特别的地方，没有描金，没有漆画，没有徽章，也没有任何华丽的装饰，只是白色的车厢颜色在巴黎的街道上显得比较醒目，与那些黑色的本地马车相比，流露着一种不言自明的异国风情。

路人看到这辆马车，眼神里有一点好奇，也有一点羡慕，还有一点蔑视，总之，这种复杂的眼神是巴黎人所特有的。巴黎人早已经习惯了这种场景，特别是在八月的旅游季，英国的、俄国的、意大利的、奥地利的、土耳其的，每一天都有来自全世界的不同马车行驶在芳登广场上，前来朝圣这座"奢侈品的耶路撒冷"。

坐在马车里的是一位漂亮的金发女士，这一年她二十一岁，

❶ 杜伦尼元帅（1611—1675）：法国国王路易十四杰出的陆军元帅，曾参与荷兰战争。

她的嘴唇，她的下巴，还有她的脸颊，与拿破仑一模一样，她不经意间的一个动作，也都会让人想到拿破仑。

她出生在意大利，后来搬到了巴登符登堡，一年前为了给父亲还债，她远嫁给了俄国的金融巨子德米多夫。这是她人生中第一次来到巴黎，二十一年来这座城市令她朝思暮想，对于她而言，意大利、德意志和俄国都只是漂泊之地，只有巴黎才是自己真正的故乡，也只有巴黎才能令她的心灵获得平静。

这个金色的午后，彩虹点亮的蓝天下，她贪婪地呼吸着巴黎的空气，愉悦地欣赏着巴黎的街道，仔细感受着这座城市的喧闹和繁华，平凡与伟大，这一刻，她突然觉得芒萨尔设计的芳登广场就像是一艘巨大的法国战舰，广场中央矗立的旺多姆凯旋柱是这艘战舰的桅杆，这座用青铜枪炮铸造的凯旋柱顶端，拿破仑像鹰一样矗立在那里，守护着巴黎这座他深爱的城市。

想到这里，一种特别的骄傲和自豪感在心底油然而生，因为自己的名字里带有一个波拿巴的家族姓氏；因为自己的父亲是拿破仑最小的弟弟热罗姆·波拿巴❶，而母亲是巴登符登堡的公主；还因为自己的身体里流淌着波拿巴家族的贵族血统，这种高贵的血统源自意大利佛罗伦萨，后来在科西嘉岛和巴黎得到延续，几个世纪以来，法律和宗教领域的卓越成就，见证着这条血脉的荣耀。

马车在芳登广场北侧的一个大门前缓缓停了下来，此时一位头戴礼帽，身穿礼服的绅士已经在这里恭候多时，他的名字叫作让·巴蒂斯特·弗森（Jean Baptiste Fossin）。二十五年前，拿

❶ 热罗姆·波拿巴（1784—1860）：拿破仑的幼弟，曾担任威斯特伐利亚王国的国王。

破仑的御用珠宝匠尼铎❶离开了法国，把家族的珠宝产业转让给了弗森先生，从此以后弗森先生成为"珠宝界的国王，国王的珠宝商"，他的珠宝客户中名流云集，包括法国国王路易·菲利普，还有马车中这位漂亮女士——玛蒂尔德公主。

身穿制服的车夫稳住马匹后迅速下了马车，然后轻轻地打开马车的大门，珠宝商走过前去伸出戴着白手套的右手，此时一位优雅的女士搭着绅士的手，慢慢下了马车。

她戴着一顶用鲜花装饰的黄色遮阳帽，秀发上别着一对用钻石镶嵌的橙花发饰，裸露的香肩像身上穿的绸缎一样光滑，手臂上戴着白色的茧绸臂筒，胸口的蝴蝶结缎带上别着一枚枕形蓝宝石胸针，在雪白的脖子上还戴着由一百三十三颗天然珍珠组成的三股珍珠项链，那是拿破仑当年送给荷兰皇后的生日礼物。

她那惊艳的美貌，让人想起拿破仑第一帝国的欧洲第一美人波利娜·波拿巴❷；她那高贵的气质，让人想到法国绝代艳后玛丽·安托奈特❸；她身上穿戴的华贵珠宝还有她所拥有东方财富，又让人想到了俄国女沙皇叶卡捷琳娜二世❹。

此时的玛蒂尔德公主还沉浸在初到巴黎的新奇和激动中，她根本没有想到，上帝已经在彩虹之上掷出了命运的骰子，自己的命运早已和巴黎这座城市紧密相连在一起。十年后，当她再次回到这座光明之城的时候，她的前未婚夫、表兄路易·拿破仑❺

❶ 尼铎（1780—1815）：拿破仑的御用珠宝匠，曾为拿破仑设计珠宝和加冕之剑。

❷ 波利娜·波拿巴（1780—1825）：拿破仑的二妹，因其美貌被称作"帝国维纳斯"。

❸ 玛丽·安托奈特（1755—1793）：路易十六的皇后，法国大革命中被砍头。

❹ 叶卡捷琳娜二世（1729—1796）：18世纪俄国女沙皇，推崇启蒙主义思想。

❺ 路易·拿破仑（1808—1873）：拿破仑三世，拿破仑二弟路易·波拿巴的儿子。

将成为法兰西第二帝国的帝王，而自己将成为帝国的第一公主，巴黎的第一沙龙夫人，届时，大仲马、龚古尔❶、福楼拜❷和莫泊桑❸这些法兰西的文学巨匠们，都将成为玛蒂尔德公主文学沙龙上的座上宾。

　　走进这家芳登广场的高级珠宝店，阅尽世间繁华的玛蒂尔德公主惊讶不已，她感觉自己走进了一个帝国时代与浪漫主义时代的珠宝博物馆，这里陈列着拿破仑御用珠宝匠尼铎制作的那些珠宝杰作，同时还展示着弗森设计的珠宝精品。弗森先生亲切地向玛蒂尔德公主介绍每一件耀世的皇室珠宝，通过这些巧夺天工的皇室珠宝，玛蒂尔德公主真切地感受到了拿破仑第一帝国的辉煌和伟大。

　　珠宝花园中，一件件惊世尤物让人叹为观止！其中让玛蒂尔德公主最钟爱的是一套1810年尼铎为约瑟芬皇后设计的，由黄金、珍珠和青金石制作的青金石浮雕珠宝，这套新古典主义风格的珠宝由冠冕、项链、耳环、腰带、胸针、别针和手链组成，尼铎在黄金衬托上镶嵌上一颗颗细小的天然珍珠，神奇的组成代表希腊文明的棕榈叶，一片片珍珠棕榈叶再连接上一块块椭圆形的希腊人物浮雕青金石，共同组成一部优雅而恢宏的希腊黄金时代的珠宝交响曲。

　　还有一件特别的珠宝让玛蒂尔德公主印象深刻，这便是那条1813年尼铎为拿破仑的第二任妻子玛丽·露易丝设计的玛瑙浮雕黄金腰带。这条腰带很长，戴在身上的话从腰线一直延伸到裙摆，

❶ 龚古尔（1822—1896）：19世纪法国作家，法国龚古尔文学奖创始人之一。

❷ 福楼拜（1821—1880）：19世纪法国作家，代表作《包法利夫人》。

❸ 莫泊桑（1850—1893）：19世纪法国短篇小说家，著有《羊脂球》和《项链》。

这条新古典主义风格腰带的所有衬托都由黄金打造，上边用天然珍珠镶嵌成古希腊的棕榈叶，每对棕榈叶之间还有一只象征拿破仑的黄金小蜜蜂，最后在腰带扣那里镶嵌着一枚黑玛瑙浮雕，图案是太阳神阿波罗战胜巨蟒的古希腊神话，这枚黑色的玛瑙宝石是拿破仑的爱妹波利娜·波拿巴送给玛丽·露易丝的礼物。

　　除了这两套属于拿破仑皇后的新古典主义风格珠宝外，玛蒂尔德公主还欣赏到了传说中的藏头诗珠宝手链。最初约瑟芬皇后建议尼铎设计一些珠宝手链，可以在宝石上铭刻上有趣的信息，于是，尼铎设计发明了一系列爱情密码珠宝手链，用于表达爱情的激情和欲望。这三条藏头诗珠宝手链是尼铎为拿破仑与玛丽·露易丝的婚礼设计，珠宝手链用黄金制成，上边镶嵌着一连串的红宝石、蓝宝石、祖母绿和钻石，每条手链的尾部，用钻石分别镶嵌着拿破仑与玛丽·露易丝的出生年份及两人的结婚年份。

　　欣赏着这些拿破仑送给皇后的法国皇室珠宝，玛蒂尔德公主心潮澎湃，此时此刻，在巴黎，在这座城市的心脏芳登广场，她的生命中第一次感受到了爱意与激情，她突然觉得与意大利人和俄国人的那些高级珠宝相比，法国人设计制作的珠宝工艺更细腻，格调也更优雅更浪漫。

　　是啊！既然珠宝刻录一个民族的灵魂和思想，那么，就像不同的民族语言一样，这个世界上发音最优雅的语言，最优雅和最精致的法语，必然会孕育出世界上最优雅和最精致的珠宝。

　　离开尼铎的珠宝展厅，玛蒂尔德公主来到了弗森先生的珠宝沙龙里，与那些新古典主义风格的尼铎时代的皇室珠宝相比，这些由弗森先生设计制作的高级珠宝都属于当下流行的浪漫主义风格。

水仙、郁金香、玫瑰、蔷薇、百合、葡萄叶和麦穗，一朵朵珠宝的花卉和叶子像肖邦的音乐一样，在这间金色沙龙里诗意地绽放，神奇而美妙，她们仿佛在这里等候了许久一样，为这位绝代风华的美丽公主送上问候和敬意。

万千花卉中，玛蒂尔德公主最喜爱的依然是玫瑰，虽然还没有去过约瑟芬皇后的玛尔梅松庄园❶，但自己小时候，已经通过《玫瑰圣经》❷的画册全部了解过约瑟芬皇后种植的几百种玫瑰。

只见弗森先生用一个红色的天鹅绒托盘拿来自己刚刚设计完的一枚钻石玫瑰胸针，玛蒂尔德公主把它戴在了身上，于是，这朵以约瑟芬皇后命名的玫瑰，在浪漫主义时代里，重新绽放出了爱与永恒的美丽光芒。

玛蒂尔德公主来到巴黎的这一天，在法国北部索姆省哈姆要塞的一座监狱里，一位犯人正在自己的独立房间里，埋头撰写一部著作，这部书的书名是《论消灭贫困》。

房间里布置得很简单，这里更像是一家小旅馆，而不是牢房，地板上没有地毯，只有一张松木做成的写字桌，一把破旧的路易十六风格扶手椅，还有一张胡桃木的单人床和一个胡桃木的无门衣柜，吃饭时用的一副锡制刀叉和锡制餐盘，还有一只锡制水杯，都挂在写字桌上方的墙壁支架上。

只见写字桌上、床头边，还有地板上堆放了很多书，其中有一本歌德的《少年维特之烦恼》❸，那是拿破仑生平最爱看的小说；

❶ 玛尔梅松庄园：位于巴黎郊区的庄园，拿破仑与皇后约瑟芬曾经在这里居住。

❷ 《玫瑰圣经》：约瑟芬皇后在马尔梅松庄园种植了很多玫瑰，后来被描绘成画册出版。

❸ 《少年维特之烦恼》：德国诗人和作家歌德的名著，也是拿破仑最喜爱读的小说。

另外还有一本塔西陀的《日耳曼尼亚》❶，作者是拿破仑最喜爱的罗马历史学家。

五年前，他在斯特拉斯堡的军营里发动军事政变失败，从此开启了流亡美国和英国的生涯；两年前，他在英国出版了一部《拿破仑思想》的著作，在欧洲和法国引起了很大的社会反响；一年前，他又在法国北部的一个港口城市发动军事政变，政变失败后，被国王路易·菲利普关在了这里。

这位三十三岁的男士，穿着一身黑色的西装，就像歌德笔下的"世界公民"一样，出生在巴黎，成长在瑞士，生活在英国。

他身材中等，面容消瘦，留着一头金色的中短发，蓄着金色的八字胡，那张冷漠的脸上长着一只长长的鹰钩鼻子和一双女性模样的眼睛。或许是因为长期的海外流亡生活，也或许是因为压力巨大的政治抱负，他的眼神中充满了怀疑和不安，还有对法兰西这个国家的无知和误解。

雨果说道："他的面部特征或行为举止丝毫没有波拿巴家族的影子，他的身上继承了母亲奥坦丝·德·博阿尔内和外祖母约瑟芬皇后那无拘无束的性格，但却没有继承父亲路易·波拿巴的任何优点，他看上去一点都不像是法国人，倒像是一个冷漠的荷兰人。"

然而，这位名字叫夏尔·路易·拿破仑的男士却并不这么认为，他把自己看成了是拿破仑儿子之后的拿破仑三世，拿破仑帝国事业的唯一继承者，波拿巴家族荣耀的守护者。他立誓要像自己的伯父拿破仑一样，把法兰西第二帝国的鹰旗插在欧洲最高的山峰

❶《日耳曼尼亚》：古罗马历史学家塔西陀的名著，描述日耳曼人的历史、法律和风俗。

上，亚洲最古老的河流中，还有非洲最广阔的草原上。

此时此刻，就像自己正在撰写的那本著作一样，他相信有一天，自己一定会重建法国的秩序，重塑法兰西民族的荣耀！到时，他会推行鼓励工业革命和资本主义发展的经济政策以及温和主义的社会福利政策。此外，他还会争取到天主教会和军队的支持，从而建立一个强有力的政府，并把巴黎建设成为全欧洲最美的城市！

为了这些美好的目标，他已经做出了很多努力和牺牲，从瑞士炮兵学院毕业后，他像当年的拿破仑一样成为一名炮兵上尉，他还参加了支持意大利独立的烧炭党❶起义，在意大利留下了英雄的口碑，除此之外，他还曾经效仿从厄尔巴岛返回法国的拿破仑，在法国军营里策动了两次军事政变，因此错过了与表妹玛蒂尔德公主的婚姻。

玛蒂尔德公主是自己生命中最深爱的女人，也是波拿巴家族的骄傲，无论是她的智慧还是她的美貌，都深深吸引着这颗为波拿巴家族燃烧的心灵。路易明白，无论何时，也无论何地，两颗彼此相爱的心灵都会交融在一起。

已经结婚一年了，不知道现在的她一切可好？路易很清楚，她与那位俄国银行家不可能有共同语言，也不可能有真正的爱情！现在最令人担心的是，她能适应俄国的恶劣气候吗？她的美貌和波拿巴家族的血统，会不会在俄国贵族中引起嫉妒和仇恨？又会不会有危险？每次只要想到这些，路易便会担心不已，寝食难安。

❶ 烧炭党：19 世纪主张意大利独立的政党，最初因为那不勒斯的烧炭山而得名。

于是，路易暗暗下定决心，现在自己与玛蒂尔德公主所承受的所有不幸和痛苦，日后都将通过至高无上的权力获得补偿！路易也已经向上帝发誓：无论自己以后娶谁为妻，玛蒂尔德公主，这位生命中最爱的女人，都将成为全法国最尊贵和最令人羡慕的女士！

路易相信所有的努力和牺牲都不会白费，如今，法国人对拿破仑的怀念与日俱增，法国政坛波拿巴派的势力也蓄势待发，所以再过几年，最多五年时间，自己一定可以从这座监狱走出去，去领导一番经天纬地的大事业！

路易停下了手中的那支鹅毛笔，从那张路易十六风格的扶手椅上站了起来，他走到牢房的窗户前，望着蓝色的天空，飘浮的白云，这时一只麻雀突然飞到了窗户外，叽叽喳喳地叫了几声，然后又嗖的一声飞走了。这个场景让他突然觉得自己就是一只被囚禁的帝国雄鹰，待风云再起之时，一定可以冲破所有的束缚，遨游天际，纵横四海！

这时牢房的门突然响了，路易转过身，狱吏送来了一个红色的礼盒，说是苏尔特元帅特意从巴黎送来的生活用品，路易满脸疑惑地接过礼盒后，放在桌子上打开，发现里边有一只中国乾隆风格的珐琅鼻烟壶，另外还有一个用马丁漆画绘制的木质糖果盒，画面中是一对在花园里谈情说爱的贵族恋人。

奇怪！自从自己入狱后，苏尔特元帅从来都没有与自己联系过，为何现在会突然送来这样的奢侈品？路易起了疑心，见狱吏离开后他急忙打开鼻烟壶和糖果盒查看，鼻烟壶很正常，里面装的全是美洲的上等烟草，糖果盒里装着一颗颗粉红色的圆球状糖果。

路易认真检查了每一颗糖果，突然发现其中一颗是用纸团伪造的，他握紧这颗糖果，把它放在书本上，然后小心翼翼地打开后，看到了上边写着的几行很小的字，于是他赶忙拿来放大镜，借助桌子上的烛光，终于看清楚了上边的法语文字：

路易殿下：

近日一切安好？

鉴于我现在在政府和军队的任职，不便前往探望，望您见谅！

近日得知有关拿破仑宝藏的消息，不胜欣喜！特通知于您！

现在，英国政府和法国政府都在寻找拿破仑的宝藏，希望宝藏最终可以被波拿巴家族找到，以慰拿破仑陛下在天之灵！

请务必珍重！

拿破仑万岁！

尼古拉·苏尔特

读完这封秘信后，激动的泪水从路易的眼眶里涌流而出，感谢上帝！感谢伯父拿破仑！在自己谋划的皇图霸业中，所有环节都在掌控之中，唯有资金方面会花费巨大，眼下自己正在担心资金方面的事情，现在突然得知，伯父生前留下了一笔宝藏，真的是天佑我也！有了这些宝藏，皇图霸业指日可待！

接下来，自己一定要想办法与佛罗伦萨的父亲，还有同在意大利的大伯父和小叔父取得联系！是的！一定要不惜任何代价！找到拿破仑的宝藏！

想到这里，路易迅速用蜡烛点燃了这张便条，便条在瞬间燃烧了起来，就像一把来自雅典神庙的圣火，照亮了光线昏暗的牢房，也让路易心中那把革命之火熊熊燃烧了起来。

　　玛蒂尔德公主从弗森先生的高级珠宝店离开后，黄昏也慢慢拉开了帷幕，金色的夕阳西沉在浪漫的塞纳河上，荣军院的金色穹顶像一把正在燃烧的火炬，点亮了半个巴黎的天空，在芳登广场的上空，一片粉红色的晚霞如樱花般开始荡漾在海水蓝的天空中，把广场上的古老建筑，还有中央的旺多姆凯旋柱全都染成了一片玫瑰色。

　　此时，位于芳登广场对面二楼的一个房间里没有亮灯，光线有一些昏暗，不过借助夕阳的余晖隐约可以看到，里边闪动着的两条黑色身影，两人似乎是在交谈，又或是在密谋什么重大的事情，他们分别是英国外交官查理，以及他的老朋友犹太银行家雅各布。

　　"雅各布先生，听说您刚从古巴和牙买加回来？怎么样？哈瓦那的姑娘们漂亮吗？"查理色眯眯地笑着，拿起茶几上的一杯苏格兰威士忌，喝了一口。

　　"是的，亲爱的查理先生，我在古巴和牙买加刚刚收购了两个甘蔗种植园。让我该怎么描述呢？牙买加就像是一个加勒比海盗与英国政府共治的世外天堂！关于哈瓦那的女人，哈哈，就像您口中的苏格兰威士忌一样干烈纯粹！"只见雅各布淫笑了一下，接着，把一根刚刚点燃的古巴雪茄放进嘴巴里，抽了一口。

　　"亲爱的朋友，我经常在思考一个问题，为何这些人的生活如此奢华？苏格兰人把威士忌当药水喝，再看看我们身边的那些法国人，连宠物狗的身上都戴着宝石项链！看看可怜的牙买加，除了飓风和奴隶，那里只有海盗和鳄鱼！"查理认真地说着，那口伦敦腔像是英国圣公会里布道的牧师。

　　"上帝就是这样不公平！我亲爱的朋友。有时候我也在想：为

何把广阔的美洲大陆分给了你们英国人和西班牙人；而我们犹太人，上帝的特选子民，却只能在中东和欧洲到处漂泊，受人排挤。"雅各布说完喝了口威士忌，一副伤心难过的样子。

"不过您刚才说到牙买加的鳄鱼，"雅各布放下手中的威士忌，继续说道，"亲爱的查理先生，我给您的太太带回一件特别的礼物，是一个用牙买加鳄鱼皮缝制的手袋。"雅各布一边说着，一边从沙发上拿起一个黑色的塔夫绸袋子，递给了英国外交官。

查理接过袋子，从里边拿出一个深红色的鳄鱼皮手袋，尺寸虽不大，然而做工非常考究，无论是缝制的针脚，还是走线的细节都无可挑剔，选料用的是美洲野生鳄腹部的那一大块皮革，条状纹路在自然的奥妙中流淌着野性的气息，还有鳄鱼皮的表面，像宫廷家具一样被玛瑙抛得光滑又闪亮。

手袋对于女士的意义，就如同怀表对于男士的意义。手袋和扇子一样，对贵妇而言是一种阶级地位的象征和身份的表达。除此之外，手袋还能为女人带来男人们无法提供的安全感和舒适感，以及心灵深处的仪式感和神圣感。

在这个意义上，倘若女人拥有一只奢侈品手袋，那就如同是，一位基督徒拥有了一副十字架，一位天主教徒拥有了一支圣杯，一位犹太教徒拥有了一架七星烛台。

"啊！真是一件宝物！非常完美！谢谢您！我亲爱的朋友！"查理一边打量着这件来自美洲的尤物，一边想象着娜娜看到这只手袋时开心的样子。

看到英国外交官很喜欢这件礼物，犹太银行家露出了阴险的笑容。挑选一件成本最低的礼物，去猎取一笔利润最大的生意，这是犹太银行家们在娘胎里都已经学会的法术，也是这位犹太银

行家去获取女人芳心的惯用伎俩。

正是依靠这一件件可爱的小礼物，雅各布赢得了御用丝绸商老弗朗索瓦的好感，还有法兰西喜剧院的名伶格蕾丝的香怀，如今，是这位帕麦斯顿最信任和最欣赏的英国外交官。

只见英国外交官把鳄鱼皮手袋重新收好，接着也给自己点了一支古巴雪茄，先是抽上一口雪茄，吐出一团白色的烟雾，然后他慢吞吞地说道："亲爱的雅各布先生，今天请您来这里，是想与您谈一件很重要事情，是的，一件大事！"

"一件大事？"雅各布故意装作一副惊讶的样子，他心里很清楚，自己所在的地方，是英国大使馆在巴黎的一个秘密情报联络点，因此在这里谈的事情都不可能是小事。

"正是！"查理把雪茄从嘴里拿开，然后表情严肃地说道："您应该听说了英国新首相罗伯特·皮尔上任的事情吧？"

"是的，查理先生，"雅各布回答道，"我听说，这位英国新首相是一位保守派中的改革派，而且一手创建了英国的警察部队！"

"准确来说，应该是与时俱进的保守派！我亲爱的朋友，毕竟时代已经变了，现在在英国国内，改革的呼声日益高涨，一位贤明的君主懂得顺应民意的潮流，维多利亚女王也有意这样做，好为大英帝国子民的福利做一点事情。"只见查理抬起头，看了看墙壁上挂着的那幅维多利亚女王画像，然后，像一位伦敦的政客那样继续自己的演讲：

"伏尔泰先生当年去伦敦参加牛顿的葬礼时，非常羡慕英国的政治制度，并认为英国的君主立宪制是全世界最理想的政体！"

"看看现在的法国，虽然同样也是君主立宪制，但情况却很糟糕，阶级之间的矛盾尖锐，还有党派之间永无休止的争斗，国王

路易·菲利普就像是马戏团的一个小丑，伏尔泰先生如果还活着的话，相信一定会被气死！"

"所以，亲爱的雅各布先生，政治从来都是一门妥协的艺术，为了长远的利益，有时必须做出短暂的牺牲！然而，令人遗憾的是，法国人却并不明白这一点。法国人就像是一只好斗的公鸡，虚荣造作，夸夸其谈！"

"所以，法国人发明了Parle（说话）这个词汇，而英国人却在此基础上发明了Parlement（议会）这个单词。"雅各布接着查理的话这样说道，说完阴险地笑了一下。

"是的，聪明的雅各布先生！Parlement这个词汇过去在法国只有法院的意思，后来到了英国之后才有了新生，因为只有在英国的议会里各个党派才能平等地说话！"

"我刚才说到哪里了？对！君主立宪和改革！现在，新上任的这位首相在政治上很有影响力，事实上，只有维多利亚女王和阿尔伯特亲王❶可以影响他的决策，首相先生正在启动一系列英明的改革，而这些改革，将为维多利亚时代大英帝国的辉煌奠定政治上的基础！"

在法国犹太银行家的面前，这位英国外交官侃侃而谈，此时此刻，在这个房间里，虽说是政客的气势暂时压倒了商人，不过这一幕，就像是新闻报纸上的讽刺漫画一样，把英国人利益至上的民族信仰表现得淋漓尽致，稍微停顿了一下，喝了一口威士忌，这位英国外交官用严肃认真的语气继续说道：

"首相先生上任后做的第一件事情，就是重整大英帝国在海外

❶ 阿尔伯特亲王（1819—1861）：英国维多利亚女王的表弟和丈夫，来自德国科堡。

的情报系统，把所有重要的军事、外交和商业情报分为一级、二级、三级来处理，鉴于法国在欧洲和海外殖民地与英国的长期敌对和竞争关系，我负责的法国地区情报，当然，都是一级的！"

"所以？"只见犹太银行家伸长了脖子，目不转睛地盯着英国外交官的那张刻薄的嘴巴，期待着这位外交官赶快结束这些外交辞令，说出事情的重点。

"所以，亲爱的雅各布先生，现在我这里有一个外交部的一级情报，关于拿破仑的，我个人认为，您一定会对此很感兴趣！"查理神秘地说完后，拿起桌子上的威士忌酒杯，又喝了一小口，他吊足了这位犹太银行家的胃口。

"拿破仑！不是已经死了二十年了吗？怎么？去年运回巴黎的拿破仑灵柩难道是空的？"雅各布一脸疑云，把手中抽剩下的一半雪茄放在了茶几上方的骨瓷烟灰缸里。

"不是拿破仑的灵柩，我亲爱的雅各布先生，而是拿破仑的宝藏！"英国外交官终于说出了手中掌握的一级情报。

"拿破仑的宝藏！"雅各布惊呼了一声，瞪大的眼睛差点滚落在了地毯上。

"是的！亲爱的雅各布先生，感谢您这些年为大英帝国情报工作做出的特别贡献，所以才与您分享这么重要的外交情报！"说着，英国外交官拿起手中的威士忌雕花水晶杯，与犹太银行家碰了一下杯，然后继续说道：

"事实上，这个情报的等级已经超越了一级，现在除了我和英国大使阁下，只有外交大臣帕麦斯顿、英国首相、威灵顿公爵，还有您知道！"

"那么，您是希望，我可以帮你们提供宝藏的情报？"雅各布

怀疑地看着面前的英国外交官。

"聪明！ 我亲爱的朋友，说实话吧，我丝毫不怀疑您在情报领域的天赋和能力！另外，我还知道您在欧洲的各个宫廷都有密探，用来获取最及时的商业和政治情报。不然，您现在所拥有的实际财富，也不可能排在罗斯柴尔德家族❶之后！"

"当然，您一直都非常低调，并且不愿意让法国人知道您有多么的富有。"英国外交官一边恭维着犹太银行家，一边让这位犹太银行家明白，自己非常了解他的财富秘密。

此时的窗外，朦胧的夜色像幕布一样开始笼罩在芳登广场上，对面的建筑里亮起了点点灯火，广场上的路灯也亮了起来，湿漉漉的地面上倒映着金黄色的灯光，让路人的心情一下子变得温馨起来。

此时，房间里的光线已经变得很暗，一直忙着聊天的英国外交官意识到之后，才赶忙点亮了壁桌上的一台鲸油灯，于是，两个人的身影被灯光放大拉长后，投射在了身后的玻璃窗上，像一对黑乎乎的幽灵。

"拿破仑的宝藏究竟有多少？"直截了当，雅各布终于问出了自己最关心的问题，那双可怕的眼睛里闪烁着贪婪的金光。

"据说有三万枚纯金的金币，和一万枚稀有宝石！"查理说完，狠狠抽了一口雪茄。

"可以购买好几个美洲国家了！"雅各布大声惊呼道。

"也可以用来武装一支军队，在欧洲发动一场新的战争！我亲爱的雅各布先生。"只见查理把身子凑近雅各布，然后紧贴着他的

❶ 罗斯柴尔德家族：发源于德国、横跨英国和法国的欧洲最具影响力犹太金融家族。

耳根继续说道：

"外交大臣帕麦斯顿阁下和我是多年的好友，前段时间在伦敦，他亲口告诉我，根据准确情报，拿破仑的宝藏被藏在了欧洲的一个山洞里，只有先找到藏宝图才能找到这些宝藏！不过，现在我们面临的问题是，没有人知道藏宝图的下落，而且，据说藏宝图被锁在了一个特制的箱子里，只有用三把特制的金钥匙才能够同时打开！"

这时，只见雅各布把上身往前移了一下，动作非常缓慢，像一条缓缓爬行的蟒蛇，那两只小眼睛在黑暗中发射出可怕的寒光。

"请等一下！我不明白，当年拿破仑的财产不是全都被路易十八没收了吗？怎么还会有宝藏？"雅各布疑问道。

"一部分！亲爱的雅各布先生。不要忘了！拿破仑曾经拥有五万五千枚宝石，三十九座宫殿，而且还有数不清的金子！所以，他私藏一部分留给自己的儿子也很正常！"查理清了一下嗓子，然后微笑着，看着雅各布的眼睛说道：

"请原谅我的坦率，我亲爱的朋友，整件事情的重点是，如果您能帮助我们成功找到拿破仑的宝藏，我保证！您会获得宝藏其中的一部分！而且，英国维多利亚女王还会亲自为您授勋！"

"啊！那我真的是太荣幸了！"这时雅各布扬起谦虚的头颅，看着房间的天花板，装成一副受宠若惊的样子，心里却像老狐狸一样暗暗盘算着自己的收益，只见他慢慢低下了头，然后把那张魔鬼般的面孔移到了英国外交官的面前，小声说道："我亲爱的朋友，请您放心！我一定会尽力的！"

"好！很好！我就知道您不会让我，不对！是不会让大英帝国失望！来！我亲爱的老朋友！让我们一起碰杯！"说着，这位英

国外交官站起身，拿起了手中的威士忌雕花水晶杯，犹太银行家也拿着水晶杯站了起来。

　　"让我们，为了拿破仑的宝藏！"只听到英国外交官像狼一样大吼了一声，"叮铃铃……"水晶杯碰杯的那一瞬间，发出了一阵清脆、悦耳、悠远的声响，飘向窗外拿破仑矗立在顶端的旺多姆凯旋柱……

四　卢森堡公园

　　一片金黄色的树叶摇曳着，缓缓地，轻轻地，依照造物主提前设计好的时刻、语言和动作，从塞纳河河畔的梧桐树上美妙地飘落时，1841年的巴黎秋天如约而至。

　　对于多愁善感的法国人而言，秋天，是一个诗意的季节，也是一个伤感的季节，法国人习惯了把这种伤感的情绪归因于夏日假期的结束，也归因于寒冬脚步的临近，又或是归因于一片片掉落的树叶，一件件增添的衣服，总之，在这个多情和伤感的季节里，法国人总喜欢做一些诗意和浪漫的事情，打消内心深处的那片惆怅和寂寞。例如，描绘一幅油画，在公园里散散步，或者写一首关于爱情的诗歌。

　　位于巴黎左岸的圣日耳曼广场上，有一座名字叫圣日耳曼德派的小教堂，这座建于公元6世纪的教堂外表看上去很普通，与它那雄伟的名字一点都不相称，教堂主体是一栋两层的长方形房屋，西头有一座尖塔式的柱形钟楼，像是餐桌上的调料架。

　　与所有法国境内的那些罗曼风格教堂一样，这座教堂墙体厚实，门窗狭小，室内空间并不大，室内装饰也很简单，总之，小教堂浑身上下流露着中世纪的原始气息，还有那个属于天主教的

纯真年代。

不过，千万不要小看这座教堂，在巴黎圣母院没有诞生的中世纪里，这座教堂是巴黎的宗教中心，也是巴黎的文化和教育中心，这座为了纪念巴黎大主教圣日耳曼❶而修建的教堂，就像是圣彼得❷手中的那把天国钥匙，开启了巴黎的第一所大学索邦神学院，还铸造了索邦大学❸和整个左岸拉丁区的繁华。

因此，倘若不是巴黎人，或是精通巴黎历史的外国人，便会很容易从这座不起眼的小教堂旁擦肩而过，如此一来，也就错过了巴黎历史上最古老的一座教堂，也错过了巴黎最受尊敬的主教圣日耳曼，更错过了教堂里长眠的天主教哲学家笛卡尔❹。

1841年秋天的一个下午，巴黎的天空因为那片纯净的蓝色而充满了诗意，圣日耳曼德派教堂沐浴在一片金色的阳光下，那尖尖的钟楼，和铅灰色的屋顶，还有泛白的石灰石墙壁，在这天堂的一角安静地歌唱，一切都显得圣洁而美好。

教堂对面的广场上，一群白色的鸽子正在悠闲地散步，一位来自乡村的农妇正在广场上叫卖栗子，几个孩子围在她的身边，她那黄铜色的脸上挂着秋天的芬芳，以及收获的幸福。此时，在圣日耳曼德派教堂西边不远处的一栋私宅里，画家德拉克洛瓦正在用手中的画笔和调色板，为他的好友、钢琴家肖邦描绘着一幅肖像画。

❶ 圣日耳曼：公元 6 世纪的巴黎大主教，后来他的名字成为巴黎拉丁区的代称。
❷ 圣彼得（1—65）：基督耶稣的大徒弟，罗马梵蒂冈的第一任教皇，他是一位渔夫后跟随耶稣一起传教，公元 65 年被罗马皇帝尼禄倒钉在十字架上殉难。
❸ 索邦大学：巴黎最早和最著名的大学，创建于 1257 年，以索邦神学院的名字命名。
❹ 笛卡尔（1596—1650）：17 世纪法国著名的数学家、物理学家和哲学家，著有《方法论》，在天文学、数学、解析几何和神学方面都有建树，深刻影响了欧洲科学。

　　德拉克洛瓦的家虽然不大，但却是当下巴黎最风雅的地方之一，巴尔扎克、肖邦、乔治桑和李斯特都是这里的常客，除了接待这些巴黎的文化名流外，这里还举办巴黎美术学院的艺术沙龙，正是在这里的艺术沙龙上，罗曼邂逅了自己心爱的人卡蜜尔。

　　德拉克洛瓦的画室位于房屋后院的小花园里，这是一片十分幽静的地方，令人感到心怡和放松，画室用绿色的钢铁和透明的玻璃搭建而成，以便在视觉上与花园里的绿色保持一致，同时也保证了画室里有充足的阳光。

　　画室的墙壁上挂着画家从阿尔及利亚带回来的水壶、弯刀，挂毯和饰品，工作台上堆满了颜料瓶，画室的中央摆着几个画架，其中一个画架上是一幅为七月革命创作的《自由引导人民》的草图：硝烟弥漫的战场上，位于画面中央的共和女神玛丽·安娜袒胸露乳，高举红白蓝三色旗，她侧过头，正看着右侧边手持长枪、头戴礼帽的英雄战士。

　　在这间很普通，却又很伟大的画室里，德拉克洛瓦坐在一个画架前，他的左右两旁分别是自己的爱徒罗曼与卡蜜尔，德拉克洛瓦的正面是肖邦，这位波兰钢琴家坐在画室靠外位置的一把扶手椅上，秋天的阳光透过玻璃窗，刚好洒在他俊美的脸庞上。

　　肖邦的脸颊很消瘦，这种消瘦的背后一半是家族的遗传，另一半是身患肺结核的缘故。在那个浪漫主义的年代，肺结核也成为一种"浪漫的流行"，而那些心思敏感、出身高贵的人，似乎更容易得这种病。英国的浪漫主义诗人济慈❶，因为肺结核在

❶ 济慈（1795—1821）：18世纪英国浪漫主义诗人与拜伦和雪莱齐名，著有《夜莺集》。

意大利罗马去世；拿破仑的儿子罗马王❶，因为肺结核在奥地利的维也纳去世；另外，因为肺结核去世的名人，还有德意志的伟大诗人歌德。

肖邦那消瘦的脸庞上，长长的鼻子由此变得十分明显，如果说修长的手指能够让肖邦很轻、很快地弹奏钢琴，那么长长的鼻子则让这位钢琴家仿佛可以嗅到音乐的味道，还有恋人乔治桑所说的："灵魂的香水"。

肖邦的嘴唇像是正在哭泣的天使，流露着优雅的哀伤，肖邦的眼睛清澈而美丽，不过，在肖邦的眼睛里有一种很特别的东西，那是一种平静而忧郁的气质，这种忧郁的气质让人想起了波兰的秋天和湖水，想到了波兰人的苦难和眼泪，还有一位钢琴诗人内心深处的诗意和情怀。

或许，正是这种忧郁的诗人气质吸引了乔治桑，也吸引了李斯特和德拉克洛瓦，让多情的巴黎人对这位流亡的钢琴王子怜爱不已。

与身上忧郁的气质相比，这位钢琴家的性格多了一些敏感和羞涩，脆弱和倔强，人物的不同性格就如同是大自然中的万千气味，或许，正是肖邦的性格决定了他与乔治桑的结合和分离，也决定了他在巴黎的生活和命运。

肖邦是双鱼座，正是雌雄同体的双鱼星座，赋予了肖邦男性的刚毅和勇气，同时，也孕育了肖邦女性般的细腻和柔美。

朋友们发现，与乔治桑在一起的时候，乔治桑更像是一个男人，而肖邦更像是一个女人，这位法国作家与这位波兰钢琴家

❶ 罗马王（1811—1831）：拿破仑二世，拿破仑与第二任皇后玛丽·路易斯生的儿子。

之间的浪漫爱情，也在双鱼座的雌雄同体中变得越加的梦幻和诗意。

画室里很安静，空气里弥漫着矿物颜料的刺鼻气味，画室里偶尔可以听到花园中风吹树叶的声音，还有黄鹂的叫声，一只白色的波斯猫正在花园里追逐黄色的蝴蝶，在这个秋天的角落里，在这个巴黎的午后，德拉克洛瓦穿着一身白色的工作服，正在用手中的画笔描绘着他心中的肖邦。

罗曼和卡蜜尔坐在旁边静静地观察学习，他们发现老师的笔法、对色彩的运用，还有明暗对比的光线处理，与十七世纪的荷兰画家伦勃朗颇为相似，如果说两人有什么不同的话，那便是，伦勃朗描绘的人物具有巴洛克时代的宗教影响，而德拉克洛瓦画笔下的人物则展现了浪漫主义时代的自由与激情。

德拉克洛瓦用细腻的笔触描绘出了肖邦身上那忧郁的气质，浪漫的风情，还有诗意的灵魂，这是一位画家对一位音乐家的最高礼赞，也是一位画坛骑士对一位钢琴诗人的欣赏和崇拜。此外，德拉克洛瓦非常喜爱肖邦的音乐，他可以听懂肖邦弹奏的每一首钢琴曲，并在肖邦的夜曲中感受到春天的野蔷薇，和秋天的白月光。

德拉克洛瓦在生活上尽可能地帮助肖邦，因为德拉克洛瓦明白，肖邦是一位音乐的天才，更是一位音乐的天使，肖邦的音乐里有巴赫的哀伤，莫扎特的浪漫，还有李斯特的飘逸，肖邦是法兰西民族与波兰民族文化血脉的完美融合❶；也正是多亏了肖邦，波兰民族才把苦难的眼泪，优雅地洒在人性的冠冕上。

❶ 肖邦父亲尼古拉·肖邦是法国洛林人，1787 年移民波兰。

这个秋天的下午，在巴黎左岸这间不大的画室里，有浪漫主义时代最伟大的画家德拉克洛瓦，同时，还有浪漫主义时代最伟大的音乐家肖邦，这是一次浪漫的相遇，也是一道伟大的人文风景！

此刻，这道伟大的人文风景，壮丽地展现在罗曼的眼前，他的眼睛中闪耀着崇拜的光芒。是的！罗曼从小就崇拜伟大！崇拜这个世界上所有伟大的存在！并渴望着能够有一天，创造属于自己的伟大！

此时，与豪情万丈的罗曼相比，卡蜜尔的脸上多了一些沉重和悲伤，这种优雅的哀伤与卡蜜尔那倾国倾城的美貌结合在一起，让人想到了拉斐尔画笔下的年轻圣母；整个下午，罗曼看到了卡蜜尔脸上的悲伤，非常地心疼，他渴望知道卡蜜尔那里到底发生了什么事情，却一直没有机会开口询问。

傍晚时分，两人走出德拉克洛瓦的家，虽然卡蜜尔一直沉默不语，但罗曼从她那灰白的脸色，还有沉重的表情里似乎觉察到了什么，就像是狂风暴雨来临前的平静，他的内心开始变得坎坷不安。

走在拉丁区的马路上，路人纷纷向这对恋人投来羡慕和嫉妒的目光。罗曼高大英俊，卡蜜尔优雅美丽，这对浪漫的巴黎恋人，代表着巴黎的时尚和艺术，代表着巴黎的诗意生活，还有年轻人的爱情、事业，梦想和未来，以及全世界的所有美好和幸福。

两人的脚步变得越来越沉重，此刻，街道两旁所有的繁华都与自己没有了关系，整个世界仿佛已经变成了一片荒原，只剩下两条游走的悲伤灵魂。卡蜜尔的脚偶尔踩在马路的梧桐叶上，就像把罗曼的心踩碎了一地，就这样，走着，沉默着，又走着，不

安的情绪在心中无限蔓延，如乌云般遮盖了整个天空。

两人经过圣日耳曼德派教堂和索邦大学，一直走到罗曼家附近的卢森堡公园里时，罗曼终于按捺不住心中的疑虑，主动开了口：

"卡蜜尔，你今天看起来心情很糟糕，告诉我！到底发生了什么事情了？"罗曼眉头紧锁，不安地看着卡蜜尔那美丽的脸庞。

只见卡蜜尔犹豫了一下，然后终于开了口："记得小时候，有一次和哥哥一起来巴黎游玩，我们一起跑到法兰西喜剧院里看戏，观看的是傅马舍先生的戏剧《费加罗的婚礼》❶，当时因为年龄还小，没有完全看懂这部戏剧的内容，不过，我很羡慕费加罗与苏珊娜的勇敢爱情，虽然他们都是社会底层的小人物，但每个人都有选择自己爱情的权利。"

卡蜜尔停顿了一下，然后继续悲伤地说道："后来我长大了，和父母一起从里昂搬来了巴黎生活，才开始慢慢理解，费加罗与苏珊娜两人爱情的不易，因为他们要挑战的，不仅是卑鄙无耻的阿玛维瓦伯爵，还有压迫在他们身上的统治阶级！是整个可怕的社会秩序！"

"是啊！我的卡蜜尔，要知道《费加罗的婚礼》不仅是一场爱情的革命，更是一场阶级的革命！这部戏剧点燃了法国大革命的激情！自由、平等和博爱成为法国公民的价值诉求！这也是法兰西文明的进步！"罗曼注视着卡蜜尔，用眼神期待着答案。

"可是，这个世界上没有纯粹的理想国！法国大革命和七月革

❶ 《费加罗的婚礼》：18世纪法国剧作家傅马舍创作的戏剧，1784年在法兰西喜剧院里首演，《费加罗婚礼》抨击贵族，刻画平民阶层与贵族阶层间的矛盾，助推了1789年的法国大革命。

命都已经过去了，社会的阶级却依然存在！金钱依然是很多人的最高信仰！"卡蜜尔说着，眼泪就像断了线的珍珠一样，掉落在刺绣的绸缎长裙上。

"我的卡蜜尔，到底发生了什么事情？快告诉我！好吗？你知道，你就是我的全世界！现在看到你伤心流泪，我的全世界都崩塌了！"罗曼着急地说着，紧紧抱住了卡蜜尔。

只见卡蜜尔缓缓抬起头，用泛着泪花的眼睛，深情地看着这个自己生命中最爱的男人。

"今天……可能是我们……最后一次见面了……"卡蜜尔泣不成声地说道。

"啊！我们的最后一次见面？为什么？"惊讶的罗曼瞬间化成了一座石像，呆站在公园里的美第奇喷泉旁。

"父亲要把我嫁给犹太银行家雅各布，他禁止我与你见面，还派人监视我，从明天开始，也不允许我再去德拉克洛瓦先生的画室了。"卡蜜尔哭诉着，那伤心的样子就像是一个孩子，梦醒了，然而梦中的那座美丽城堡却消失不见了。

听到卡蜜尔的话，那一刹那间，罗曼仿佛被雷电击中了一样，整个身体变得僵直，手脚和后背冰冷一片，他感觉自己的心脏突然被插进一把匕首，此刻不断在往外滴血，胸口剧痛。

虽然罗曼一直担心卡蜜尔父亲的反对，然而他一直还存在侥幸心理，如今，终于不用再去猜测和评估爱情的各种风险了，因为自己与卡蜜尔的美丽爱情，已经被这个丝绸商人和那个犹太银行家一起，钉在了殉难的十字架上。

"难道你的父亲眼里只有金钱吗？你可是他唯一的亲生女儿啊！太可怕了！一位父亲要亲手把自己的女儿往火坑里推！我的

上帝啊！"罗曼愤怒地控诉着，感觉自己的整个胸腔都要燃烧起来。

"我的父亲眼里只有生意，我的婚姻也不过是他的一笔生意而已！如果不是现在丝绸生意不景气，一时还拿不出五十万法郎的嫁妆，他恨不得明天就把我嫁给那个可怕的犹太银行家！"卡蜜尔哽咽着，几滴从明眸中流淌出来的眼泪消失不见了，那一定是上帝派天使收了回去，因为上帝觉得卡蜜尔的眼泪与圣母玛利亚的眼泪一样珍贵。

因为愤怒，罗曼的脖子变得通红，青筋似乎都要爆裂了，他用不断颤抖的双手按着卡蜜尔的香肩，激动地咆哮着："可是，你是有血有肉的人啊！不是一件货物和商品！如果这个世界上连婚姻都变成了可以交换的商品，那这些人岂不成了出卖灵魂的魔鬼！"

"我去找你的父亲理论！我一定会说服他的！因为我是真的爱你！卡蜜尔，我不能看着你嫁给那个犹太银行家！如果这样的话，我宁愿去死！全巴黎人都知道雅各布是魔鬼的仆人！"罗曼气得嘴唇发抖，紧紧握着拳头说道："不！这一定是雅各布设计好的一个鲜花陷阱！婚姻是犹太银行家们吞并别人财产的惯用伎俩！"

"没用的，我很了解自己的那位父亲，父亲盘算着让犹太银行家投资他的那家丝绸工厂，拯救他的丝绸生意。前段时间那个犹太银行家来到家里，送上了十万法郎的订婚礼金，还有一枚印度的钻石，没想到父亲立刻就答应了他。"卡蜜尔的语气中充满了绝望。

"看见那个人的可怕样子，我就不寒而栗！我感觉自己就像是一只待宰的羔羊，要被迫与一个魔鬼同床！仁慈的上帝啊！为何

那个不幸的人偏偏是我！我想，我情愿选择去死，也不愿意嫁给那个可怕的犹太银行家！"卡蜜尔悲伤地控诉着，雪白的牙齿用力咬着樱唇，美丽的眼眸中飘过一团复仇的火焰。

听到卡蜜尔的话，罗曼一下子变得沉默起来，他明白这个时候，任何的言语都是虚弱无力的，也改变不了残酷的现实，他的内心深处突然产生了一种内疚和自责，他不再责备卡蜜尔父亲的贪婪和无情，而是责备自己的贫穷和无能，无能得连自己最心爱的女人都保护不了。

于是，他强忍住眼眶里打转的泪水，紧紧握着卡蜜尔冰冷的双手，瘫坐在公园里的一把绿色长椅上。

夕阳已经西沉，一群瑞典灰雁正迎着血红的夕阳，列队飞向远方的天际，就在夜幕降临之前，最后一缕绚烂的晚霞正努力冲破云层，映射在了卡蜜尔的金发和脖颈上，罗曼那罗马雕塑般的额头和脸庞，也在金色黄昏的衬托下显得越加的悲壮和伟岸。

此时此刻，落日的金色余晖正洒在卢森堡公园里的花坛上，碎石道路上，还有上议院所在的宫殿上，让这座意大利文艺复兴风格的古老建筑也变得凄美和哀伤起来，罗曼呆呆地望着面前这个镀了金的世界，如同是在静默这个世界的最后一个黄昏。

17世纪初期，意大利美第奇家族的公主玛丽·美第奇❶，嫁给了法国波旁王朝的第一位国王亨利四世，来到巴黎之后，她下令仿照自己曾经居住过的佛罗伦萨碧蒂宫❷，设计修建了这座卢森

❶ 玛丽·美第奇（1573—1642）：1600年成为法王亨利四世的王后，路易十三的母亲。
❷ 碧蒂宫：1457年布鲁特莱斯基为佛罗伦萨的银行家卢卡·皮塔设计修建的著名宫殿，属于意大利文艺复兴风格，16世纪碧蒂宫成了意大利美第奇家族居住的宫殿。

堡宫。

半个世纪前，就在这座卢森堡宫里，从意大利战场上凯旋的拿破仑，身穿法兰西学院的院士服，接受法国督政府全体官员的欢迎和祝贺，那一刻，整个法兰西和意大利都臣服在了这位将军的脚跟下。

那是多么荣耀和辉煌的时刻啊！想到半个世纪前这些风云变幻的历史，想到了法国大革命与拿破仑的伟大战争，还有自己那位死去的可怜父亲，罗曼突然觉得无比孤独和悲伤，他多么渴望自己也能够像拿破仑一样去成就一番事业，至少，可以赢得自己爱情的胜利。

除了自己的母亲，卡蜜尔便是这个世界上最重要的人。

柏拉图❶曾经说过，每个人生下来后都是不完整的，只有寻找到生命中的另一半，自己的肉体和灵魂才能完整和圆满。罗曼很清楚，卡蜜尔就是自己生命的另一半，自己的灵魂伴侣。

两个人一起在卢浮宫博物馆里临摹名画，一起在布洛涅森林里救助受伤的天鹅，爱神早已经让两人结合，唯有死神才能把他们分开。卡蜜尔的一个微笑，会让自己的全世界镀金；卡蜜尔的一滴眼泪，也会让自己的全世界都变成荒原。卡蜜尔已经成为自己的阳光，自己的空气，自己的心跳，自己的呼吸，成了自己生命存在的最高意义。

为了心爱的卡蜜尔，自己可以失去一切！甚至包括自己的生命！倘若失去了卡蜜尔，那自己活着也不会再有任何意义！不！绝对不能失去卡蜜尔！ 母亲曾说过，在人生最绝望的时候可以向

❶ 柏拉图（前427—前347）：古希腊著名哲学家，苏格拉底的学生，亚里士多德的老师。

上帝去寻求帮助，真诚的祈祷可以让炼狱里的灵魂上升到天堂，也可以让迷途的羔羊找到上帝的指引，最终返回到爱与丰收的乐园。

对！上帝一定会帮助自己！还有身在天堂的父亲！无论是上刀山，还是下火海，自己都一定要解救生命中最爱的女人！拯救自己的爱情！

于是，在这个金色的黄昏，在黑夜即将降临之前，在巴黎的卢森堡公园里，迎着夕阳留给这个世界的最后一缕光芒，罗曼闭上了眼睛，在内心深处开始向上帝默默地祈祷。

此刻，他卑微得像宇宙中的一粒尘埃，跪在上帝的宝座下，期待着上帝的声音，他祈祷上帝可以拯救一条炼狱里的灵魂，挽救一对恋人的真爱，他祈求仁慈的上帝可以为自己指明一条道路，这条道路不是通向天国的阶梯，而是可以抵达爱情与幸福的驿站……

卢森堡公园外的花园路上有一家古董店，店铺的房屋是用黑色的木脊和黄色的泥土建造的木脊屋，这种在法国、比利时和德意志常见的木脊屋不仅建造成本低，而且住在里边冬暖夏凉，它们通常并排矗立在旧城的街道上，诉说着中世纪的城镇生活。

几个世纪的风吹雨淋让这栋老房子变得破旧起来，同时也增添了一些古香古色，因为古董店的外边摆着一架旧得掉了漆的白色木马，因此周围的居民都习惯称呼这家古董店为白马古董店，二十年以来，附近的居民已经习惯了看到这架白色的木马，习惯了看到人们在这家古董店里的进出，还有古董店中一位母亲的辛劳身影。

与其说这是一家古董店，倒不如说是一家杂货店，因为店里

并没有什么值钱的东西，油画大多都是粗劣的复制品，雕塑都不是名家签名的，那些比利时的铜器和威尼斯的水晶杯，还有利穆日的瓷器和巴伐利亚的啤酒杯也不值几个法郎，店里唯一值钱的物品是一架洛可可风格的鎏金座钟，那是一个南方没落贵族留下的最后财产，那些喜欢收藏古董的巴黎人决不会来这里，光顾这里的多是一些法国外省或国外的游客。

罗曼的母亲经营这家古董店已经二十年了，除了经营古董店外，罗曼的母亲还会为街区的一些太太们修剪衣服，为生活赚取一些零用钱，平日里，罗曼的母亲经常会用饭菜喂食街道上的流浪狗和流浪猫，还会经常参加教堂里为灾民们举行的义捐，邻居们都称赞她是一位慈爱的圣母，一位善良的天使。

这家古董店位于房屋的一层，空间不大，不过因为紧挨着马路，位置还算不错，天气晴朗的时候，窗外的阳光可以透过马路上的栗树，充满店铺里的大半个空间，紧挨店铺的是一间很小的厨房，通过厨房的木制楼梯可以上到二楼，那里有一个小餐厅，一间小客厅和两间不大的卧室，罗曼和母亲就住在里边，三层是一个小阁楼，里边存放着一些杂物还有一些不畅销的古董。

罗曼的父亲因为拿破仑和内伊元帅而不幸殉难后，这家小古董店成了母子俩生活的唯一依靠，一个寡妇带着一个儿子，正是多亏了这家不起眼的古董店，罗曼和母亲才在巴黎艰难地生存下来，也正是在母亲的这家古董店里，罗曼从小接受了艺术审美的启蒙教育，他成功考入了贵族子弟云集的巴黎国立美术学院，还有幸成了绘画大师德拉克洛瓦的爱徒，对于一位贫寒子弟来说，已经是一个了不起的奇迹了。

"虔诚祈祷吧！我的孩子，上帝可以听到你的声音！因为上帝

与你同在！"罗曼的母亲经常对儿子这样虔诚地说道，与自己那可怜母亲一样，罗曼也是一位虔诚的天主教徒，从小在浓厚的天主教氛围中长大的罗曼，为人谦卑而善良，勇敢而仁爱，人们都说是圣母玛利亚孕育了他那高贵的美德，是圣子基督浇灌了他那正义的心灵。

这么多年来，罗曼和母亲都相信上帝的奇迹，相信上帝的魔法无处不在。如果说苦难的生活磨炼了母子两人坚强的意志，那么，对生活的热爱还有灵魂的信仰，则让母子两人紧紧跟随上帝的脚步，每个星期天，罗曼都会与母亲一起，去附近的圣日耳曼德派教堂里参加弥散，上帝可以为母子二人作证，二十年来从来都没有中断过。

罗曼住的那个房间很小，还没有卡蜜尔家里佣人的房间大，房间里堆满了油画的画框，还有英语、法语和意大利语的书籍，一张胡桃木单人床紧挨窗户，一个画架替代了床头柜摆放在床头的位置，门那一头正对墙的地方有一张胡桃木的弯腿写字桌，桌子上摆满了颜料、油画笔和素描纸，墙壁上糊着淡蓝色的茹伊印花布墙纸，一幅拿破仑的戎装画像挂在写字桌正上方的墙壁上。

在写字桌对面的墙壁上，挂着一套罗曼父亲生前穿过的龙骑兵上校军服，金色的亚历山大头盔顶端装饰着一枚红色的缨穗，头盔两边各包裹着一块西伯利亚的虎皮，再往下是红色的呢子军服上衣，肩膀上盘着金色的流苏，金色的铜扣上雕刻着拿破仑的帝国鹰徽，胸前别着一枚银色的已经发黑的荣誉团勋章，下边是一条白色的马裤，最后在腰上还有一把内伊元帅赏赐的，龙骑兵上校的荣誉佩剑。

父亲去世后，母亲本来要把这套骑兵上校军服捐献给巴黎荣

军院的军事博物馆，但年幼的罗曼拼命哭喊着，坚持要把这套父亲的军服留在家里，因为他一直都坚信，这套军服里装着父亲的军魂，还有拿破仑第一帝国的荣耀，后来罗曼一天天长大，就在父亲的这套骑兵上校军服前，多少个安静的夜晚，他在烛光下仔细阅读那些关于拿破仑第一帝国的战报，那些荷马史诗般的华丽篇章。

在这些发黄的战报上，他偶尔会看到自己父亲的名字，处处可见拿破仑的威名，伟大的法兰西第一帝国壮美地展现在了他的眼前，一个个安静的夜晚，他感到好像有一阵阵浪潮在胸中澎湃，在心中激昂，他有时会感到父亲像微风般从他的身旁拂过，在耳边与自己亲切地诉说……

一切都是那么的神奇！他仿佛听到了战场上的军乐声、枪炮声、马蹄声和呐喊声，于是他不时抬起头仰望星空，看到那些美丽的恒星在苍穹中闪闪发光，接着他又低下头来继续阅读，却感到自己的心中有一团熊熊燃烧的火焰，此刻，他再也无法抑制住自己的激动情绪，突然站起身来，凝望着窗外的浩瀚宇宙，大吼了一声：拿破仑万岁！

他崇拜拿破仑，崇拜自己的英雄父亲，也一直都认为自己像父亲那样是一个勇敢的人，然而自从那天与卡蜜尔在卢森堡公园分别后，他才发现自己原来如此脆弱，如此无能，也正是从那一天的黄昏开始，他的整个世界彻底坍塌了。

"想念一个人的时候，全世界都会变成荒原。"他想到了拉马丁的这句诗，如今失去了卡蜜尔，巴黎这座城市，还有整个世界都已经变成了一片荒原，他感觉自己的生命已经开始枯萎，自己的人生也已经被命运抛弃，第一次，人生中的第一次，他真正感

受到了绝望、痛苦、恐惧和无助。

他对上帝的信仰也变得脆弱起来，他在心灵深处不断呼唤着卡蜜尔美丽的名字，卡蜜尔的声音不断闪现在他的耳中，他可怜地祈求着万能的上帝，祈求如果有来生的话，希望可以再见到自己最心爱的这个女人。

一连三天他都把自己关在这间屋子里，这三天时间里他没吃任何食物，也几乎没有睡觉，只是安静地靠在床上呆呆地望着窗外，秋天的天空变得越来越明净，树上叶子的颜色也变得越来越金黄，几只乌鸦在枫树上不时地哀叫着，不远处先贤祠的圆形穹顶像一座巨大坟墓，把伏尔泰和卢梭永远埋葬在了里边。

房间里的寂静突然被开门的声音打破了，罗曼的母亲端着一盘食物走了进来，盘子中有一块面包，一块奶酪还有一根肉肠，她叹了口气，先是把食物放在了写字桌上，然后在桌子前的草垫椅子上慢慢坐了下来，靠在床上的罗曼没有转头看母亲，依然呆呆地望向窗外，此时，房间里似乎变得温暖了很多，面包的麦香味、奶酪的奶油味，还有肉肠的香味裹挟在一起，弥漫在微凉的空气中。

岁月的沧桑和生活的艰辛，让这位五十二岁的母亲鬓角上多了很多白发，脸上多了很多皱纹，身材也发福了不少，然而她那精致的五官看上去依然清秀，那双深邃聪慧的眼睛依然闪烁着美丽的光芒，以及对生活的热爱，所有见过她的人都称赞她是一位圣母，所有认识她的人都敬畏她的谈吐和智慧。

罗曼母亲的故乡原本在比利时的布鲁塞尔，她的父母在布鲁塞尔经营一家手工蕾丝花边的店铺，法国大革命爆发前夕夫妻俩搬到了巴黎，本来以为在这座繁华城市会有更好的发展，却没有

想到女儿出生的那一年爆发了法国大革命，让蕾丝花边这种贵族生活方式打击沉重，破产之后的父母改行做起了裁缝，艰难地把罗曼的母亲养大。

罗曼的母亲二十一岁那年，在医院里担任护士时，救护了一位身负重伤的法国骑兵上尉，两人日久生情，一年后就结了婚，并在巴黎组织了家庭，婚后丈夫的事业算得上一帆风顺，不久便晋升了骑兵上校，两人的生活也变得幸福起来，却没有想到就在罗曼出生的那一年拿破仑遭遇滑铁卢，效忠拿破仑的内伊元帅被路易十八处死，罗曼的父亲跟着一起受到了牵连，殉难之后留下了还在襁褓中的儿子。

"我可怜的孩子，你已经三天没有吃东西了！快吃点东西吧！这样下去，身体会垮掉的！"母亲难过地说道，停了一会儿，看到儿子仍没有一点反应，于是母亲继续安慰道：

"孩子，我知道你现在很难过，你从小个性就很强，当母亲的非常了解。说实话，卡蜜尔是一个好女孩，我也很喜欢她！第一眼见到她的时候，我就想着，如果有这样一个儿媳妇那该多好啊！可是，孩子，你也知道，她的父亲是国王的御用丝绸提供商，而我们只是普通人家，所以不是一个社会阶级。"

"当然！如果是在法国大革命的时代，或许这不算什么！可是现在的法国全是那些金融家和大资产阶级在统治，这些人还垄断着银行、交通、煤炭、纺织和建筑行业，政府把大的项目分包给他们，然后再一级一级地瓜分利润。在巴黎，哪个显赫的商人背后没有宫廷贵族和高级官员的支持！"

"可怜的人民又一次被欺骗了！革命后没权没钱的老百姓依然被踩在社会最底层！这正是应了那句老话：越是改变，越是老样

子！"罗曼的母亲愤怒地控诉着，她把儿子爱情的不幸，归因于当下社会的不公，这样多少能减轻一些儿子的痛苦。

"还会有一场革命的！或是一场拉马丁领导的共和主义革命！或是一场普鲁东❶领导的无政府主义革命！黑暗的尽头，便是正义的黎明！用不了多久了！我们等着瞧吧！"罗曼终于开口说了话，他的话语中燃烧着革命的火焰。

"我可怜的孩子！你记住！什么革命也与你、与我们没有关系了！你小的时候，母亲盼望你早一点长大，可等你长大了，我变得越来越担心，发现你越来越像你的父亲，如果当初你的父亲不是那么疯狂地崇拜拿破仑，也不会……"罗曼的母亲说着，声音哽咽了。

"母亲……，父亲一直是我崇拜的榜样！虽然我从未见过他的样子，然而在我心中，他是一位真正的英雄！法兰西需要这样的民族英雄！父亲与拿破仑一起用刀剑征服了整个欧洲！并播下精神与文明的种子！父亲是我们的骄傲！"罗曼看着墙上的那套军服，也是拿破仑长眠时穿的同款上校军服，激动地说道。

这时，只见罗曼的母亲也侧过头，深情地看着丈夫生前穿过的那套军装，回忆地说道："这个世界上有两种力量，一种是刀剑的力量，另外一种是精神的力量，从长远来看，刀剑的力量要永远臣服于精神的力量。我可怜的孩子，这句拿破仑的名言，是你父亲生前最喜欢的，没有想到这么多年后，他的儿子竟然也会说出同样的话来！"

接着，罗曼的母亲虔诚地说道："拿破仑拯救了法国大革命中

❶ 普鲁东（1809—1865）：法国著名政治家、经济学家，无政府主义的奠基人之一。

的教会，他在法国恢复了天主教的秩序，所以得到了上帝的恩宠和佑护。教皇专程来巴黎为他加冕，人民也拥护称颂他，他成了法兰西的主宰，可是后来他囚禁了教皇，背叛了上帝，因此上帝选择抛弃了他，他的好运也随之结束，最后以希腊悲剧的方式结束了自己人生。"

"不过幸运的是，拿破仑的母亲一直都很虔诚，她一直以自己的方式拥爱着上帝，为她的儿子赎罪，所以直到最后，上帝也并没有完全抛弃波拿巴家族。看啊！孩子！威严的上帝无处不在！上帝的意志决定了我们的人生和命运！"

"所以，无论什么时候都不要放弃自己对上帝的信仰！很多时候，神迹像闪电一样就隐藏在一闪而过的念头中，就像真理隐藏在黑暗之中。母亲完全理解你现在的感受，我的孩子，相信母亲！这一切都是上帝的考验和上帝的安排！千万不要因为一时的磨难和挫折，而成为迷失的羔羊！"说完，母亲来到床边，用手抚摸着儿子的头。

听到母亲把拿破仑的失败归因于上帝，罗曼突然想到了拿破仑在滑铁卢战役中的糟糕运气，他激动地说道："或许真的是这样！母亲！都知道，拿破仑在滑铁卢战役中失败是因为运气不好！相反，英国的威灵顿公爵和普鲁士的布吕歇尔将军之所以运气好，是因为他们的手中，有那根罗马士兵刺向耶稣腹部的上帝之矛❶！"

这时，罗曼的母亲说道："孩子，每个人的人生都会遇到各种各样的挫折和磨难！这就是人生！当初你父亲离世的时候，对

❶ 上帝之矛：传说耶稣被钉在十字架上时刺向耶稣腹部的长矛，掌握着世界的命运。

我的打击太大，我差一点失去了继续活下去的勇气。因为你！孩子！我才勉强撑了过来，有了继续活下去的信心。"

"所以，你是我生命中的全部希望！无论日子有多艰难，我都发誓一定要把你培养成人！让你接受最好的教育！你看！现在我做到了！孩子，我为现在的你感到骄傲和自豪！"听到这些话后，罗曼慢慢恢复了信心，用温柔的眼神看着母亲，这位坚强的母亲继续说道：

"听着！我的孩子！要勇敢一点！你的身体里像你父亲一样，流淌着勃艮第骑士的血液！你的父亲希望你长大后成为一位勇敢的骑士，所以在你出生之前，才为你取了罗曼骑士这个名字！如果你真的爱卡蜜尔，真的不想失去她，那就为她做一点事情！我相信奇迹！更相信上帝！上帝只会帮助那些愿意帮助自己的人！"母亲鼓励地说完看着儿子的眼睛，她的眼睛里闪烁着信仰的光芒。

"母亲！你说得很对！我应该去做一点事情！去拯救我与卡蜜尔的爱情！可是，现在的我很迷茫，我向上帝祈祷，祈求上帝可以指引我，但是，现在的我真的不知道该做一些什么。对不起！母亲！儿子让你失望了！"罗曼说着，羞愧地低下了头。

"不要担心！我的孩子！听我的话，先把桌子上的这些东西吃了！然后好好睡上一觉！明天是礼拜日，教堂里有弥撒，我陪你一起去参加！皮埃尔神父在教堂里一直等着你呢！不要忘记了！他可是你的教父！从为你洗礼的那一刻开始，他就一直关心着你的成长，昨天碰到他的时候，他还在询问你最近的情况呢！孩子，明天把你的心事全都告诉他！毫无保留的！我不敢说他是一个圣人，但至少他是一位哲人！相信在皮埃尔神父那里，你一定能得到上帝的启示！"

罗曼母亲口中说的皮埃尔神父，是巴黎左岸拉丁区的主教，年轻的时候曾是本笃会❶的一名修士，后来到罗马梵蒂冈担任外交官，并在那里系统学习天主教神学，回到巴黎之后一直在索邦大学神学院教书，去年被巴黎新上任的大主教任命为左岸拉丁区的主教。每个礼拜日皮埃尔神父都会在圣日耳曼德派教堂里主持天主教的弥撒，他德高望重，广播福音，像黑夜中的灯塔一样指引着教区里的信徒们。

皮埃尔神父比罗曼的母亲年长几岁，两人从小在巴黎的同一个街区长大，皮埃尔一直很爱慕罗曼的母亲，不过因为选择了神职的职业，所以多年来这种情感一直被他默默珍藏在心中。

罗曼的父亲去世后，皮埃尔一直在生活上帮助母子二人，他把罗曼当成了自己的儿子，充当起父亲的角色，教他做人的道理，还有自然科学与人文历史，正是因为皮埃尔神父和母亲的双重影响，罗曼才培育了善良、率真、仁爱和悲悯的高贵人格。

巴黎是法国天主教的中心，这座城市有很多美丽的教堂，其中最有名的是拿破仑加冕的巴黎圣母院，还有历代法国国王长眠的圣丹尼教堂。法国大革命时期很多教堂不幸被摧毁或是遭到洗劫，西岱岛上的两座小教堂被彻底烧毁，旁边巴黎圣母院的大门和正面雕塑被严重毁坏。

拿破仑上台后认识到天主教是一种古老神圣的、不可摧毁的，和不可侵犯的伟大力量，对于法兰西人民的秩序、心智、道德、信仰、风俗、法律、文化、艺术，时尚和奢侈品行业都有着巨大

❶ 本笃会：天主教的著名修会，公元 529 年由圣本笃创建于罗马郊区的卡西诺山。

影响，于是，他与罗马教皇签订了《宗教协定》❶，在法国恢复了天主教的秩序和宗教信仰的自由，并解放了犹太人。

除此之外，拿破仑还在协和广场附近修建了著名的玛德莱娜教堂，这座位于巴黎市中心的新古典主义风格教堂，与左岸拉丁区的圣日耳曼德派教堂一起，成了法国工商阶层和知识分子们参加天主教弥撒的圣殿。

这个礼拜日的早晨，一束神圣的阳光透过教堂的玫瑰窗照射在祭坛的百合花上，为这个微尘的世界镀上了一层上帝的黄金，距离祭坛的不远处，长眠着天主教的哲学家笛卡尔，塞纳河的河水虽然已流淌了两百年，而笛卡尔的那句"Je pense, donc je suis（我思，故我在）"依然被铭刻在这座巴黎的小教堂里，在法国和全世界不断引发着新的哲学思辨与时尚潮流。

笛卡尔的名字早已经与法兰西民族的血液融合在了一起。1666年，为了应对英国皇家科学院的竞争压力，法王路易十四特意派遣皇家军舰，以皇室的规格从瑞典取回了笛卡尔的遗骨；1819年，一群法兰西科学院的院士护送着笛卡尔的棺木，把笛卡尔的遗骨最终安葬在了圣日耳曼德派教堂里。

笛卡尔活着的时候，教会抨击他的两元论；等到了笛卡尔死后，教会才发现：原来只有笛卡尔的学说可以对抗牛顿的无神论。

教堂里的管风琴吼了起来，那来自天堂的声音华丽而悲伤，朴素而低沉，像涨潮的海水一样冲击着教堂里的天主教徒，让教堂里的墙壁和墙壁上的十字架微微发颤，伴随着管风琴的圣乐，皮埃尔神父头戴一顶紫色的圆帽，身穿一身紫色的长袍，左手拿

❶ 宗教协定：1803年拿破仑与教皇庇护七世签订《宗教协定》，恢复了法国天主教。

着一本福音书，右手提着一盏乳香，在一队神职人员的陪同下，缓缓走到了祭坛前。

此时，管风琴的轰鸣声停了下来，皮埃尔神父在祭坛四周撒播下一片白烟袅袅的乳香，接着在自己的胸前比划了一个拉丁十字架，然后开始念诵福音，他的声音慈祥中带着威严，平静中蕴含着力量，犹如春天的微风，夏天的雷电，秋天的月光，冬日的暖阳。

这一刻，台下的兄弟姐妹们也暂时放下了尘世的包袱，忘却了人生的欲望，他们纷纷敞开自己的心扉，如蝴蝶般张开灵魂的翅膀，去迎接神父送上的福音，去拥抱上帝递来的恩宠。

罗曼与母亲一起站在信徒们的中央，显得谦卑而顺从，罗曼今天穿着一件黑色的羊绒西装，母亲穿着一身黑色的塔夫绸长裙，此时此刻，玫瑰窗的阳光刚好降临在这对母子的头顶上，犹如圣灵沐浴在一片神圣之光中。

母子俩手牵着手，静静地倾听着皮埃尔神父送上的福音，脸上的表情安详而喜乐，在他们前方的墙壁正上方，有一个头戴玫瑰花冠的圣母像，尘世之上，圣母用悲悯的眼神望着这对苦难的母子。

"人类犯过很多愚蠢的错误，从伊甸园到现在这些错误每一天都在重复，但仁慈的上帝一直没有抛弃他的子民，上帝一直在用自己的爱和慈悲宽恕这些无知的罪人，引导他们的灵魂获得救赎。"

"上帝派来他唯一的儿子耶稣基督为人类赎罪，博爱的上帝把圣子的身体与血液变成面包和葡萄酒来祝福人类，上帝在人世间种下一棵棵葡萄树，那些能长出善枝的上帝精心护理，那些不能

长出善枝的上帝将其剪掉。"

"在上帝面前，人类永远是卑微的，渺小的，无知的，有罪的！这是世界法则，宇宙的真理！所以，千万不要用自己的骄傲和自负去试探这一点，否则会为这个世界带来巨大的不幸和可怕的灾难！"

皮埃尔神父念诵着上帝的慈悲和人类的罪恶，在这神圣而肃穆的气氛中，此刻，教堂里仿佛变成了创世纪的天堂，末世纪的法庭，只见天使们在教堂上的云端飞舞，魔鬼们在教堂下的火焰里挣扎。

皮埃尔神父的念诵每结束一个小段落，管风琴便恢复了巨大的轰鸣声，信徒们在圣乐的伴奏下开始一起吟唱起圣歌。

那来自天堂的歌声雄壮有力，圣洁美好，唱出了人间的欢乐，也唱出了人间的眼泪，仿佛从遥远的中世纪穿越时光，来到了现在，接下来，还会继续穿越，直到未来的未来……

念诵福音和歌唱圣歌的仪式结束后，是天主教的圣饼分发仪式，只见皮埃尔神父手中端着一支金色的圣杯，里边盛满了一块块薄薄的金色小圆饼，仿若一把把打开世界的金钥匙，这时信徒们排队依次走上前去，在皮埃尔神父面前小心翼翼地敞开自己的双手，神父会在每一位信徒的手中轻轻地放下一枚圣饼，并说上一句"耶稣的心脏。"

最后，待所有圣饼都发完的时候，管风琴的吼声也停了下来，教堂里又重新恢复了往日的平静，这个礼拜日的天主教弥撒仪式宣告结束。

罗曼的母亲与其他信徒一起来到教堂外的圣日耳曼广场上，她们一边品尝着教堂提前准备的甜点和葡萄酒，一边聊天，罗曼

没有和母亲一起出来，他一个人坐在教堂里的长椅上，双手紧握十字架，低着头在向上帝祈祷，教堂里的所有祈祷都能收获天堂的芬芳，灵魂中的所有忏悔都能得到上帝的启示。

罗曼在心中不断呼唤卡蜜尔的美丽名字，此刻，他已经放下了所有的骄傲和执念，谦卑得像一个基督面前的罪人，他已经不敢再奢望可以与卡蜜尔长相厮守，一生相伴，只是渴求上帝，可以佑护他生命中的这个美丽天使，可以把卡蜜尔从魔鬼的身边解救出来。

此刻，一只白色的鸽子像是来自天国的天使，拍打着雪白的翅膀，降落在教堂的窗台外边，只见皮埃尔神父从一片金色的阳光中轻轻走了过来，然后坐在了罗曼身旁的祈祷椅上。

无论是主持弥撒的时候，还是在家里的时候，皮埃尔神父的神态和表情都平静的像天空中的白云，空谷中的幽兰，这种平静中蕴含着天国的启示，饱含着人世的辛酸。

他那宽阔的额头、舒展的眉毛、明亮的眼睛、挺拔的鼻梁和笃定的嘴唇像教堂里的圣像一样圣洁高贵，他用一生的修行和神学的高度换来心灵的平静与灵魂的激情，他在人们的心田里纷纷播下了信仰的种子，最后盛开出一条通向天国的鲜花之路。

"孩子，我在你的眼睛中看到了不安和恐惧，想必是遇到了很痛苦的事情吧？"皮埃尔神父非常了解罗曼，正如他了解每个人的灵魂那样，他轻轻地问道，平静的声音中充满了慈父般的温暖。

"小时候，我和母亲一起来教堂里参加弥撒的时候，记得母亲告诉我，等我长大的时候会遇到自己生命中的那个天使，她会让我的生命变得完整而幸福，当时我还不能完全明白母亲对我说的话。"

"后来等我真的长大了，有一天，我的天使真的出现了，她就站在那里，在花园里的玫瑰旁，在阳光下向我微笑，那一刻，我知道她已经走进了我的心里，成为我生命的一部分，于是，我开始追求她，爱慕她，也慢慢习惯了与她在一起的阳光和空气，声音和味道，就这样，一天又一天，我沉浸在快乐中，我以为可以一直这样下去，快乐会沉淀成回忆，幸福会成为永恒。"

"可是！突然有一天，命运把她从我的身边夺走，如此的残酷无情！而我又是多么的脆弱和无能！接下来，我的生命里再也没有爱情和快乐，只剩下了一片冰冷的荒原，我对生命的所有美好期盼和憧憬，也随之幻灭了。"

罗曼说完，用悲伤的眼睛望着教堂前方的那扇玫瑰窗，此刻，玫瑰窗上的那片蓝色似乎变得越来越忧郁，那片红色像是一团流淌的血液，慢慢包裹住了殉难的基督耶稣。

"可怜的孩子，我看着你从小长大，相信能够让你如此深爱的女孩，一定是一个天使，每个人都有自己生命的守护天使，就像你父亲的守护天使是你的母亲一样，有的守护天使会出现在你的童年，有的守护天使会出现在你的青年或中年，还有的会出现在你的晚年，这一切都是上帝提前安排好的，所以不可强求。我的孩子，相信吗？上帝让守护天使来到你的身边，然后她突然又离你而去，一定有上帝的安排和用意。或许你现在还无法理解这一切，也无法接受，不过，孩子，相信我，有一天你一定会在自己的人生中找到正确的答案，就像你在清晨醒来，看到温暖的阳光和熟悉的世界一样。"皮埃尔神父用慈父的目光看着罗曼，明亮的眼睛里闪烁着神圣的光芒。

"可是！我的神父，我已经没有多少时间了！用不了多久她就

要嫁给那个可怕的犹太银行家！是的！因为我并不富有，她的家人反对我们在一起，但我们的心永远都在一起！只有死神才能把我们分开！如果离开了我，她能够幸福快乐的话，我当然也会祝福她！可是一位父亲为了金钱，要亲手把女儿往火坑里推！逼迫自己的女儿与那个魔鬼同床！卡蜜尔是不可能幸福的！神父，现在！我可以当着你的面，向上帝盟誓！我发誓！如果能够把卡蜜尔从魔鬼身边解救出来，我愿意放弃自己对她的爱情！我只求她这一生能够幸福！"罗曼越说情绪越激动，眼睛里充满了血丝。

"我可怜的孩子，上帝已经倾听到你的祈祷了。上帝会祝福你的，放心吧！魔鬼不会得胜！黑暗永远也无法遮挡光明！孩子，你的胸怀和博爱一定会收获幸福和美满，就像大海的渔夫会收获平安和珍珠。今天晚上到我家里来吧，带上你父亲的那把佩剑，上帝会指引你的。"皮埃尔神父说完，在胸前划了一个神圣的十字架，然后轻轻地离去了。

这时候，空空的教堂里，只剩下罗曼一个人坐在祈祷长椅上，他用悲伤而迷茫的眼神望着皮埃尔神父的背影，突然，在一刹那间，他仿佛看到了一团光亮，那是儿时和母亲一起在屋顶上看到的一片美丽星空，在那片熟悉的星空中，永恒在向他微笑，命运在向他招手，童话和奇迹像美丽的流星一样划过天际……

皮埃尔神父的家与罗曼家的古董店只隔着一个卢森堡公园，以前罗曼经常步行穿过卢森堡公园，去皮埃尔神父家里读书学习，正是在皮埃尔神父家里，罗曼自幼接受了历史、艺术、宗教、政治、天文和地理的教育。罗曼小时候很喜欢听皮埃尔神父讲各种故事，有一天，在皮埃尔神父家用完晚餐，烛光下皮埃尔神父微笑着看着罗曼，对罗曼说，他已经讲完了所有的故事，希望有一

天自己可以听到罗曼的故事和传奇。

皮埃尔神父的家里就像是一座图书馆，客厅里，书房里，卧室里还有楼梯的拐角处全都是书，宗教方面的书有圣本笃的《修院圣规》、圣奥古斯丁的《上帝之城》、圣哲罗姆的拉丁文《圣经》、托马斯·阿奎那的《神学大全》、笛卡尔的《灵魂的激情》等；哲学方面的书有柏拉图的《对话录》、亚里士多德的《逻辑学》、笛卡尔的《方法论》、斯宾诺莎的《伦理学》、夏多布里昂的《基督教真谛》……

历史方面的书有《荷马史诗》《罗马史》《梵蒂冈》《中国史》《美洲史》等；政治方面的书有马基雅维利的《君主论》、黎塞留的《政治遗嘱》、洛克的《政府论》、孟德斯鸠的《论法精神》、伏尔泰的《哲学通信》等；另外，还有诺斯塔达姆斯的《占星术》、赫尔莫斯的《炼金术》、哥伦布的《航海日记》，以及印度的《摩诃婆罗多》……

除了几万本书籍外，房子里边还有一些亨利二世风格的胡桃木老家具，和一些圣餐时使用的银器餐具，家具上的那些文艺复兴元素，流露着浓厚的宗教气息，闪闪发光的圣杯和烛台让人想到了"最后的晚餐❶"。

这里让罗曼印象最深刻的是墙壁上挂着的一幅拉斐尔的《圣母像》，那是很多年前皮埃尔神父在罗马的一家古董店里发现的，凭借着自己对拉斐尔绘画的深入了解，当时仅花了一百法郎，就把这幅拉斐尔的真迹带回了家。

在这幅拉斐尔描绘的《圣母像》中，圣母的眼睛、眼皮、嘴

❶ 最后的晚餐：圣经中记载的基督耶稣在被捕前与十二门徒共进晚餐的故事。

唇和手指全都流露着优雅的哀伤，圣母的金发和身上的红色丝绸长袍反射着神圣的光芒，天空中的云朵和地面上的花朵也沐浴在一片上帝的神光流溢中，显得圣洁而美好。

拉斐尔的"优雅"与达·芬奇的"神秘"，还有米开朗琪罗的"力量"一起，正如圣父、圣子和圣灵一样，完美体现了美第奇家族创建的新柏拉图学院❶的影响，拉斐尔也成了历任梵蒂冈教皇最喜爱的天主教画家。

这天晚上，罗曼在家里陪母亲吃了晚餐，然后穿过卢森堡公园来到皮埃尔神父的家里，他带来了一个母亲烘焙的栗子蛋糕，还有一袋没有去壳的核桃，这些都是皮埃尔神父最喜欢吃的，这么多年罗曼的母亲一直记在心里，不时会让儿子送一些过来。

客厅里的壁炉燃烧着，栗子蛋糕还热乎着，秋栗的香味弥漫在整个房间里，甜蜜而温暖，过去很多法国地区遇到灾年，人们没有面包吃，于是只能吃栗子充饥，聪明的农妇把栗子磨成粉，与鸡蛋和牛油一起烤制成饼干，再后来巴黎的甜点师又发明了栗子奶油蛋糕与马卡龙，以及巧克力闪电泡芙一起，成了甜点王国的贵妇。

"孩子，替我谢谢你的母亲！谢谢她送来的蛋糕和核桃，让她费心了！"皮埃尔神父面带微笑，继续说道："我和你母亲小的时候，都特别喜欢吃栗子奶油蛋糕，记得有一天，我们在协和广场上的一家甜点店里看到一个非常精致的栗子奶油蛋糕，当时我真想把这个蛋糕带回家！可惜太贵了！回家的路上你母亲对我说，她一定要学会制作栗子奶油蛋糕，然后做给我吃。你看，孩

❶ 新柏拉图学院：15 世纪初意大利美第奇家族模仿古希腊柏拉图学院创建的学院。

子，你的母亲真的做到了！一转眼四十年就过去了！时间过得真快啊！"皮埃尔神父感叹着，眼睛里闪烁着爱的光芒。

"神父，自从父亲死后，这么多年，您一直在生活上帮助我们，在我心里您就像亲生父亲一样！"罗曼坐在壁炉前的一把胡桃木扶手椅上，对身旁的皮埃尔神父说道："所以，如果非要说感谢的话，应该是我感谢您才对！感谢您一直以来对我的教育和培养！神父，如果没有您的话，也不可能有现在的我！"

"我的孩子，你和你的母亲真像，在你身上我看到了你母亲年轻时的样子，善良、感恩、率真和勇敢，在我心中你的母亲就是一个天使，她救过很多人的生命，包括你的父亲，她优雅高贵，宽广博爱，她就像冬日里的阳光，总能给别人带来温暖和快乐。"皮埃尔神父看着罗曼那金色的头发和蓝色的眼睛，就像看到了年轻时的罗曼母亲。

"卡蜜尔也是这样的！神父，她就像一个天使！善良、智慧、优雅、高贵，我的上帝！卡蜜尔和我的母亲还真的很像！如果您见到她的话，一定会像我一样被她感动！"罗曼说完，看着壁炉里燃烧的火焰，眼睛中又开始流露起伤感。

"爱情也是一种信仰，虽然要远远低于对上帝的信仰，人世间有多少人为了爱情而伤心痛苦，甚至死去，不过爱一个人也有很多方式，但丁让自己爱的人在诗歌中获得永生，拉斐尔把自己爱的人描绘成油画中的圣母，罗密欧和朱丽叶为了他们信仰的爱情而选择了殉情。孩子，告诉我，如果是你的话，你会选择哪种方式去爱对方？"此时神父仿佛变成了爱神，在考验一位男子的爱情。

只见罗曼站起身来，走到客厅的窗户前，他望着窗外皎洁的

月光和璀璨的星空，语气悲伤地说道："很惭愧！我不能像但丁一样写出那么美妙的诗歌，也无法像拉斐尔一样描绘出永恒的圣母。如果让我选择的话，我情愿为自己心爱的人死去！不过前提是，如果用我的生命可以换来她的幸福的话！"

"我的傻孩子，只有懦夫才会这样做！勇敢的男人一定会拯救自己的爱人和爱情！为了爱情，你连死亡都不会畏惧！那为何不鼓起勇气，去拯救自己的爱情呢？"皮埃尔神父平静地看着罗曼，他明亮的眼睛里充满了希望和期待。

"可我……"罗曼哽咽了，一副内疚自责又无计可施的样子。

"跟我来吧！孩子。"皮埃尔神父慢慢站起身来，离开客厅，来到了书房。

只见皮埃尔神父抬起脚，踩在一个平时用来祈祷的凳子上，在一面高高的堆满了书的书架上，小心翼翼地抽出一本厚厚的书，然后像对待圣物一样怀抱着下了凳了，最后把这本节轻轻放在了那张哥特风格的书桌上。

这是一本拉丁文的圣经，看上去已经有几百年的历史了，圣经的封面用绿色的摩洛哥小牛皮包裹着，上边烫金着优雅的加洛林字体，还有葡萄叶和三叶草的宗教图案，为了防虫蛀，圣经每一页的边缘处都仔细刷上了金粉。

"快打开吧！孩子，这里边有上帝给你的恩宠。"皮埃尔神父虔诚地看着这本圣经，平静地说道。

罗曼把目光从圣经上移开，先是迷惑不解地看了看皮埃尔神父，然后在书桌前的椅子上坐了下来，他小心翼翼地打开面前这本圣经，发现了里边藏着的一把金钥匙，在夜色中散发着神圣的光芒，令人惊讶的是，这把金钥匙上还刻着一句细小的法语："Le

Temps Garde Le Secret（时间保管秘密）。"

　　这时，只见皮埃尔神父的表情变得严肃起来，他在胸前划了一个神圣的十字架，然后在罗曼身旁的扶手椅上安坐下来，开始讲述这把金钥匙的故事。

　　"当年，拿破仑流放圣赫勒拿岛之前，把三万枚金币和一万枚宝石藏在了欧洲的一个山洞里，他把三把金钥匙，分别交给了身边最为信任的三个人保管，这三个人分别是拿破仑的舅舅约瑟夫·费舍❶，拿破仑的妹妹波利娜·波拿巴，还有拿破仑身边的一位金匠，只有凑齐这三把金钥匙，才能找到那个装有藏宝图的特制箱子，并打开它最终找到拿破仑的宝藏。现在你面前的，便是拿破仑的舅舅，约瑟夫·费舍的那把金钥匙。"皮埃尔神父说着，脸上的表情除了严肃外，又多了一份沉重。

　　"拿破仑的宝藏！"罗曼先是大吃一惊，就像是揭开了斯芬克斯谜语❷的俄狄浦斯一样，接着急忙问道："为何这把金钥匙会在您这里？"

　　看到罗曼惊讶的样子，皮埃尔神父并不感到意外，先是沉默了一下，只见皮埃尔神父微微仰起头，看着墙壁上挂着的那幅拉斐尔的《圣母像》，然后眨了眨那双深邃而明亮的眼睛，慢慢地回忆道：

　　"那还是1803年，拿破仑与教皇在巴黎签订《宗教协定》，在法国恢复天主教的第二年，当时里昂的红衣大主教，也就是拿破

❶ 约瑟夫·费舍：拿破仑的舅舅，曾担任法国驻梵蒂冈大使、法国里昂大区大主教。

❷ 斯芬克斯谜语：古希腊神话中狮身人面的斯芬克斯会蹲在悬崖上让路人猜一个谜语，猜不到正确答案就会被吃掉，谜语是：什么动物早晨四条腿，中午是两条腿，晚上是三条腿？俄狄浦斯猜到了正确答案：人。

仑的舅舅约瑟夫·费舍被派到罗马担任大使，一同去的还有因为《基督教真谛》❶得到拿破仑欣赏，担任罗马使馆秘书的夏多布里昂，当时，我作为费舍的外交随从也一起去了罗马，那时的我刚刚二十岁。"只见皮埃尔神父深深地感叹了一下，然后继续回忆道：

"在罗马，我阻止了一起针对费舍的政治暗杀，还帮助费舍收藏了一幅达·芬奇的油画《裸体的蒙娜丽莎》，因此得到了这位红衣大主教的信任和欣赏。那几年时间，我在梵蒂冈系统学习了笛卡尔和托马斯阿奎那❷的神学理论，并获得了神学博士的头衔，后来我回到了巴黎，在索邦大学神学院担任教授。"

"费舍和拿破仑的母亲与教皇的关系很好，两人一直住在罗马，拿破仑下台之后，费舍保留了红衣大主教的头衔，并成了一位了不起的艺术品收藏家。有一天，费舍突然派人把我叫到他罗马的家里，他在弥留之际悄悄告诉了我关于拿破仑宝藏的秘密，亲手把这把金钥匙交给了我，并嘱咐我一定等时机成熟时再把宝藏的秘密告诉拿破仑的儿子，以便拿破仑二世东山再起，没想到不久拿破仑的儿子因为肺炎突然去世了，于是，我准备把宝藏的秘密和这把金钥匙一起交给波拿巴家族最后的希望，拿破仑的侄子路易·拿破仑，不过遗憾的是，他因为反对路易·菲利普的军事起义失败而被关进了监狱，一直到现在。"

❶ 《基督教真谛》：法国作家夏多布里昂1802年发表的著作，论证了基督教的合理性。
❷ 托马斯阿奎那（1225—1274）：中世纪欧洲著名的经院哲学家和神学家，与圣奥古斯丁齐名，出生在意大利伦巴第，早年加入意大利多明各修道会，在德国科隆学习神学后进入巴黎大学神学院学习，毕业后担任巴黎大学神学院教授，誉为天使博士，著有《神学大全》成为天主教历史上最伟大的神学家。

　　"原来是这样！我明白了，不过，神父，请原谅我的愚钝，您是想让我把拿破仑宝藏的秘密和这把金钥匙交给路易·拿破仑吧？"罗曼看着皮埃尔神父，满脸的疑惑。

　　"孩子，我希望你拿着这把金钥匙，然后找到其他两把金钥匙，最后可以成功找到拿破仑的宝藏！"皮埃尔神父的语气非常坚定，他停顿了一下，然后又继续说道，"当然，等你找到拿破仑的宝藏后，物归原主，把这批宝藏交给波拿巴家族，相信波拿巴家族会给你应得的奖励，加上找到拿破仑宝藏的荣誉一定可以帮你赢回自己的爱情！"

　　皮埃尔神父的话就像是上帝投下的一块石子，在地中海的海面上引起了一场风暴，此时的罗曼正处于这场拿破仑风暴的最中央，是胆怯退缩、碌碌无为，还是勇往直前、海外寻宝，去实现上帝的意志和自己的宿命，去拯救自己的爱情和爱人，这个重大的人生抉择正考验着罗曼。

　　罗曼先是沉默了一下，然后他看着皮埃尔神父的眼睛，深深地吸了一口气，语气沉重地说道："神父，请祝福我吧！为了卡蜜尔！也为了拿破仑！我一定会找到拿破仑的宝藏的！"

　　"孩子，我知道你在担心什么！的确！这个使命很艰巨！你肩负的责任也很重大！你是在担心万一自己完成不了使命，不仅无法救出卡蜜尔，而且还会有损父亲的名誉。孩子，请不要担心！这一切都是上帝的意志和安排！你要相信上帝！相信自己的命运！我也相信你一定可以成功的！"此刻，皮埃尔神父的眼睛中全是对罗曼的信心和期待，墙上的那幅拉斐尔圣母画在烛光的照耀下闪闪发光，熠熠生辉，仿佛正对着两人微笑。

　　罗曼突然站了起来，一团火焰开始在他的心中熊熊燃烧，对

上帝的信仰，还有对爱情的信念让他充满了力量，这一刻，他无所畏惧，成了那个注定要成为的人！只见他握紧了拳头，目光如炬，对皮埃尔神父坚定地说道："如果这一切都是上帝的意志！如果命运注定了那个人是我！我接受这个使命！而且一定不辱使命！我一定会成功找到拿破仑的宝藏！并拯救自己的爱情！我要让一生捍卫拿破仑荣耀的父亲为我自豪！"

"好样的！我的孩子！接下来，你要去好好地准备一下了，我也会全力帮你的！请记住！拿破仑的宝藏一定不能落入英国人的手中！不然，将会是一场巨大的灾难！眼下冬天马上就要来了，这个冬天，你可以为这次远大的旅程好好准备一下，待明年春暖花开的时候就可以出发了。孩子，不用担心你的母亲，我会替你照应好她的！"

"刚才你也看到了，这把金钥匙上刻着一句神秘的法语，我也不清楚那句话的含义，不过，不用担心，等找到另外两把金钥匙的时候，相信你就能找到隐藏的答案，之前听费舍说第二把金钥匙在拿破仑最疼爱的妹妹波利娜·波拿巴那里，虽然波利娜已经离世了，不过她居住的博尔盖塞别墅还在罗马，如果我的判断没错的话，波利娜的那把金钥匙应该就藏在博尔盖塞别墅里的某个地方，等到了罗马你去仔细寻找一下。"

"春天的时候，阿尔卑斯山上的雪都还没融化，翻越阿尔卑斯山进入意大利会很危险，你不是一直都想去威尼斯吗，所以我建议你可以从马赛乘船先到威尼斯，然后从威尼斯经陆路抵达罗马。据说第三把金钥匙在拿破仑非常信任的一位金匠手中，百日王朝后有人说他搬到了巴伐利亚，等你从罗马回到巴黎后，可以沿着

当年拿破仑征服德意志的那条'浪漫之路❶',从巴黎经过斯特拉斯堡和巴登符腾堡,最后抵达巴伐利亚。"皮埃尔神父平静地说着,整个欧洲仿佛都在他的洞悉和掌握之中。

"拿破仑的哥哥约瑟夫,还有拿破仑的弟弟路易,以及拿破仑的幼弟热罗姆,现在都在意大利的佛罗伦萨居住,有必要时,你可以去佛罗伦萨拜访一下拿破仑的兄弟们,去寻求波拿巴家族的帮助。"

"孩子,等你到了罗马之后,可以借住在我的一位老朋友家里,他以前在梵蒂冈和我一起学习神学,现在已经是罗马梵蒂冈的红衣大主教了,看在我的面上,相信他一定会全力帮助你的。请不要担心,我会提前写信通知他的。"皮埃尔神父补充道。

这时皮埃尔神父站起身来,转过身,从书柜的一个角落里取来一个玳瑁和珊瑚镶嵌的匣子,然后放在桌子上轻轻打开,里边是一支白色的和一支黑色的香水瓶,小小的瓶子很精致,外边没有任何装饰,里边仿佛充满了神秘的魔法。

"这是我调制的两瓶香水,白色的名字叫天使,黑色的名字叫魔鬼,天使可以让所有闻到的人对你产生好感,并对你唯命是从,魔鬼可以让闻到的人沉睡上十二小时。这次的旅途中难免会遇到强盗,这两支特别的香水,可以帮你去掉很多麻烦,让你免于危险,好好保管它们吧!"

罗曼把这两瓶神奇的香水收好后,皮埃尔神父拿起了罗曼父亲的那把龙骑兵上校佩剑,先是看着它沉默了一会儿,然后他看着罗曼的眼睛,目光像射进了对方的灵魂一样说道:

❶ 浪漫之路:1806年拿破仑征服德意志的道路,巴黎—巴登巴登—斯图加特—慕尼黑。

"孩子，我知道你一直梦想着有一天，能够像你的父亲那样，成为一位真正的法兰西骑士！是这样的吗？"

"是的！神父。"

"现在，就让我帮你完成骑士的册封仪式吧！这样，当你踏上意大利的征途时，你代表的将不再只是自己，而是代表着查理曼大帝和拿破仑的法兰西骑士们，代表着你父亲身上的勃艮第骑士精神，你的人生和命运也将因为骑士这个名字彻底改变！"

"所以，我的孩子，现在，你准备好成为一位真正的法兰西骑士了吗？"皮埃尔神父义正词严地说着，此刻，他站在罗曼的面前，仿若那位为查理曼大帝加冕的罗马教皇❶。

"是的！神父！为了这一刻，我已经等待了二十五年！从我出生的那一刻起，我的人生和我的命运都已经烙上了骑士的马蹄印！我自幼钦佩亚瑟王的圆桌骑士！羡慕查理曼大帝的法兰西骑士！崇拜拿破仑的荣誉团骑士！每一天，我都梦想着可以像骑士那样行走天下，去匡扶正义，救死扶伤。"

"如今，为了保护我生命中最爱的那个人！也为了捍卫我父亲的骑士荣誉！更为了传播上帝的恩泽和荣耀！现在！请求您！神父，帮我完成神圣的骑士册封仪式！让我成为一位真正的骑士！"罗曼激动地说完后，然后在皮埃尔神父的面前跪了下来。

这一刻，书房里的空气中弥漫着骑士的百里香芬芳，那一排排刷着金粉的书籍在烛光的照耀下光芒四射，使整个书房仿佛变成了耶路撒冷的那座圣殿。皮埃尔神父先是用手掌在罗曼的颈窝里拍了一下，然后拿起了罗曼父亲的那把龙骑兵佩剑，手握鹰头

❶ 指罗马教皇利奥三世，公元 800 年他在罗马为查理曼大帝加冕为罗马人的皇帝。

剑柄，把寒光闪闪的宝剑从剑鞘中徐徐抽了出来，然后厚重地放在了罗曼的肩膀上。

"罗曼骑士，现在！我以上帝的名义！以圣父、圣子和圣灵的三位一体的奥义！以巴黎主教的身份！正式册封你为法兰西骑士！从现在起，你要严格遵守骑士准则！你要忠于上帝和罗马梵蒂冈教会！你要效忠自己的国家，为保卫国家而战！你要保护好自己心爱的那位贵妇，始终如一地爱她，并为了她的美德和荣誉而战！你要救死扶伤，保护弱者，匡扶正义，不能让邪恶的势力战胜人间的正义与善良！你要舍生取义，无所畏惧，为了上帝的信仰和骑士的荣誉，甚至可以奉献出自己的鲜血和生命！"

皮埃尔神父念诵完"骑士准则"后，在宝剑上涂抹了一些圣油，然后重新把宝剑放进了剑鞘中，最后他在胸前划了一个神圣的拉丁十字架，此刻，罗曼的骑士册封仪式正式结束。

只见罗曼站了起来，眼中热泪盈眶，体内热血沸腾，他紧紧地拥抱住皮埃尔神父，这一刻是神圣的，也是荣耀的。

罗曼感觉自己的灵魂已经完成了神奇的蜕变，身体也已经脱胎换骨，自己已经变成了钢铁之躯的法兰西骑士，父亲的灵魂、拿破仑的灵魂与自己的灵魂，像火山中的熔岩一样熔成了一体，坚不可摧，所向披靡！一部新时代的浪漫传奇和骑士史诗，正等待着自己去亲身完成！

"你现在已经是一位法兰西骑士了！我的孩子，一定要记住！无论什么时候，也无论遇到什么困难，都不要放弃自己对上帝的信仰！上帝会像夜空中的北极星一样，为你指引道路！"皮埃尔神父嘱咐道，那双明亮的眼睛里溢满了父亲般的慈爱和温柔。

"孩子，这是一次冒险的寻宝之旅，同时，这也是一次心灵的

成长之旅，经过这次人生的旅程，相信你一定会很快成长起来！像你的父亲一样成为一位真正的骑士！"皮埃尔神父说完后，把右手放在了罗曼的肩膀上，罗曼立刻感受到一股暖流和力量像涡旋一样流进了心里。

　　离开皮埃尔神父家的时候，已接近午夜，秋风带着凉意横扫马路上的落叶，街道上一片寂静，没有马车的声响，也听不到夜莺的鸣叫，除了风吹落叶的沙沙声，只能听到自己的脚步声，在那片温柔的夜色中，马路上的路灯闪烁着橘黄色的灯光，像是一对恋人之间的甜言蜜语，一轮皎洁的弯月正高高地悬挂在卢森堡公园的上空，像梦境般照亮了一片璀璨的星空。

　　此时此刻，罗曼的心中充满了力量和希望，身上衣兜里的那把金钥匙，和手中握着的那把佩剑一样沉甸甸的，这把钥匙与这把宝剑结合在一起，似乎可以打开整个世界，他已经不再伤感，也不再迷茫。

　　罗曼抬起头，仰望着孩童时就熟悉的那片美丽星空，此刻，幸福就悬挂在苍穹之中，永恒正在向他微笑，他知道自己正沐浴在上帝的恩宠之中，世界的魔法会随之降临人间，而爱情的奇迹也终将实现。

　　当天晚上回到家之后，罗曼把拿破仑宝藏的秘密，还有自己即将开启的寻宝之旅这一切都告诉了母亲，母亲听完之后，欣喜不已，相信这一切都是上帝的旨意和安排，她和皮埃尔神父一样坚定地支持自己的儿子。

　　这些年来，虽然母子二人过着艰辛的生活，但母亲一直都坚信自己的儿子可以成就一番了不起的事业，有一天儿子一定会像教堂里的那些圣像一样，受到人们的赞扬和称颂。母亲告诉儿子

不要有任何后顾之忧，她相信儿子只要跟随着上帝的脚步，就一定可以找到拿破仑的宝藏！最后拯救自己的爱情。

接下来，罗曼要利用这个冬天好好为来年的寻宝之旅做一下准备，路费方面已经无须担心，因为在老师德拉克洛瓦的推荐和帮助下，自己成功申请到了法国政府的"罗马奖"，这是当年法王路易十四为了鼓励法国的艺术家们前往意大利罗马学习，而在法国皇家绘画雕塑学院特别设立的奖项。

为了这次充满未知与危险的寻宝之旅，罗曼决定要好好练习自己的剑术，在好友弗朗索瓦的引荐下，罗曼正式拜大仲马先生为师，学习骑士的剑术，另外，罗曼还在练习剑术的空暇时间里为心爱的卡蜜尔画了一幅画像，并在画像上写了一句玫瑰骑士的格言："天佑吾爱，胜利归来！"

把画像交给弗朗索瓦的时候，因为自己的心中还没有十足的把握，所以，罗曼暂时没有把拿破仑宝藏的秘密告诉弗朗索瓦，只是向他解释说，自己获得了"罗马奖"，来年春天要去意大利的威尼斯和罗马学习艺术。

另外，罗曼还嘱咐弗朗索瓦，到了意大利之后自己一定会写信给他，并请他帮忙转交自己写给卡蜜尔的信，最后，在离开巴黎的这段时间里，罗曼希望弗朗索瓦可以帮自己照顾好卡蜜尔，等待自己从意大利归来。

这个巴黎的冬天，因为天气过于寒冷，罗曼把家里房子的屋顶重新加固了一番，还用自己画画赚来的钱给母亲买了一件丹麦的貂皮大衣，此外，罗曼的学习和生活也像小说一样浪漫精彩，他协助老师德拉克洛瓦，在下议院所在的波旁宫绘制巨型壁画；与巴尔扎克一起去肖邦家里参加艺术家沙龙；还帮助大仲马整理

法国的历史档案，为大仲马的新小说《三个火枪手》寻找素材。

　　这个寒冷的冬天，罗曼的心里也很矛盾，他想要去拯救自己的爱人卡蜜尔，但是又放心不下自己的母亲一个人，于是，只要不是很忙的时候，每天傍晚吃过晚餐之后，罗曼都会陪伴母亲到卢森堡公园里散步，有时还会在下午陪母亲去卢森堡博物馆里，欣赏鲁本斯的画作《玛丽·美第奇》❶。

　　有一天晚上，罗曼与母亲还在卢森堡公园里看到了卡蜜尔的父亲老弗朗索瓦，他刚刚结束卢森堡宫里的上议院会议，乘坐一辆马车匆忙离开。

　　过去几个世纪，英国、法国和德意志的贵族青年们都会在成年后，选择去意大利旅行，并在意大利居住上一段时间，去体验感受罗马和佛罗伦萨的历史艺术与人文主义，罗曼一直也渴望着能有这样一次的"Grand Tour"，不过，令自己没想到的是，最后这次"壮游"的到来，竟是为了寻找拿破仑的宝藏！

　　经过整整一个冬天，罗曼已经为这次的寻宝之旅做好了一切准备，卡蜜尔的美丽名字，拿破仑的神秘宝藏，就像一簇簇绚烂而梦幻的烟花，点亮了意大利半岛的天空，只等待着一位法兰西骑士的到来……

❶ 《玛丽·美第奇》：佛兰德斯著名的巴洛克画家鲁本斯为法国皇后玛丽·美第奇创作的十二幅绘画，描绘了玛丽·美第奇皇后的一生，最初珍藏于巴黎卢森堡宫博物馆内。

中部

五　西班牙船长

1842年的春天降临人间的时候，一位法兰西骑士已经为爱情的征途做好了一切准备，如果他足够幸运的话，奖励将会是拿破仑的宝藏！

半个世纪前，拿破仑的鹰团从巴黎出发，跨过白雪皑皑的阿尔卑斯山，把意大利半岛纳入法兰西第一帝国的版图，重新续写了查理曼大帝的骑士传奇；如今，从巴黎到意大利，从意大利再到德意志，一位玫瑰骑士又将沿着拿破仑当年的征服之路，再次续写浪漫的史诗和骑士的传奇。

临行出发的这一天，母亲刚刚缝制好了一件双排扣，宽衣领的拿破仑帝政大衣，罗曼穿上这件温暖的大衣，把那把神圣的金钥匙，还有那两瓶神奇的香水，放进大衣最里边的秘密夹层中；卡蜜尔托哥哥弗朗索瓦送来了一小束用丝带捆住的百里香，那是她在布洛涅森林里亲手采摘的，罗曼把这束爱情的信物贴身放在了马甲的口袋中；皮埃尔神父也特意赶过来为罗曼送行，为罗曼送上一份自己的祝福和上帝的佑护。

从北方的巴黎到法国南部的马赛通常需要三天时间，罗曼安排的计划是：第一天从巴黎抵达勃艮第的首府第戎，在那里过夜，

然后第二天从第戎启程前往阿尔卑斯的首府里昂，最后的第三天从里昂出发，最终抵达普罗旺斯的首府马赛。

最后，骑士的征途还需要一匹座驾，令罗曼为难的是，他并没有足够的钱去买一匹好马，恰好德拉克洛瓦有一匹栗红色的诺曼底马，要送给马赛的一位好友，就这样，从巴黎到马赛的这段路程中，罗曼有了自己的座驾，暂时成为这匹诺曼底马的主人。

这个巴黎春天的早晨，明媚的阳光像湖水般倾泻在卢森堡公园旁的花园路上，那是世界初生时的光芒，这一刻，整个世界都是崭新的，孕育着美好和希望。即将踏上征途的罗曼最后一次深深拥抱了一下亲爱的母亲，慈爱的神父，还有好友弗朗索瓦，然后他转过身去，敏捷地蹬上马镫，跨上马鞍，用力拉起了缰绳，骏马鸣叫了一声，在他的胯下优雅地跳了一圈华尔兹，然后迈开矫健有力的步伐，朝着巴黎郊区的方向奔向远方，马蹄在石子路上击起一股烟尘，马蹄声与鸟鸣声交织在一起，回荡在街道的四周，只见罗曼的身影慢慢消失在了远方的地平线上。

勃艮第是罗曼父亲的故乡，罗曼的父亲在这片金色的土地上出生长大，最后成为拿破仑军队的一位龙骑兵上校。这个美丽的春天，罗曼像年轻时的父亲那样骑马奔驰在这片骑士的古老公国里，他骑着骏马穿越勃艮第的森林，摩尔索的葡萄园❶，还有罗曼康帝❷和蒙塔榭的酒庄❸，牧神在田野里为这位法兰西骑士吹奏起古老的歌谣，酒神在葡萄园里为这位法兰西骑士献上绝世的美酒，罗曼意气风发，豪情万丈，他的心中像大海一样澎湃激

❶ 摩尔索葡萄园：位于勃艮第伯恩丘中心，与近邻的蒙塔榭一起属于顶级酒庄。

❷ 罗曼康帝酒庄：法国勃艮第顶级的红酒酒庄，路易十五时期被康帝亲王购得。

❸ 蒙塔榭的酒庄：法国勃艮第顶级的白葡萄酒庄，受到拉伯雷和大仲马的喜爱。

昂，他梦想着有一天，可以在父亲的故乡获得金羊毛骑士勋章 ❶
的荣誉。

里昂是爱人卡蜜尔的故乡，卡蜜尔在这片富裕的土地上出生
并度过愉快的童年，然后与家人一起搬到了巴黎。这个浪漫的春
天里，罗曼骑着骏马奔驰在这片爱人的故土上，他骑着骏马沿着
罗纳河的河谷，来到阿尔卑斯雪山的脚下，河神在大地上为这位
法兰西骑士献上美味的河鲜，山神在雪山上为这位法兰西骑士吹
响远征的号角，罗曼感慨万千，思绪如潮，他的心中像雪山下的
湖泊一样，倒映的全是卡蜜尔的声音和身影，他渴望着能够有一
天，可以与心爱的人一起来到这片土地上，与卡蜜尔一起去寻找
她孩童时的烂漫时光。

一路上罗曼快马加鞭，夜宿昼行，第三天的傍晚当夕阳的粉
红色晚霞开始荡漾在普罗旺斯的田野上时，终于抵达了马赛。

这是罗曼第一次来到马赛，来到法兰西领土的最南端，此时，
他的心中满是新奇，以前自己只是在卢浮宫的油画中，还有法国
大革命的书籍中，了解过这座地中海的港口城市，如今，终于亲
身来到了这里，此刻，夕阳已经西沉，夜色即将降临，罗曼准备
先找一家旅馆过夜，第二天再去送马，然后去寻觅可以到达威尼
斯的船只。

夜色降临的时候，罗曼选择了一家位于市政厅附近的小旅馆，
这是一栋三层高的房屋，屋顶上是用普罗旺斯赭土烤制的橘红色
瓦片，房屋的主体颜色与地中海沿海的大部分房屋一样被刷成了
橘黄色，墙身上边点缀着的一扇扇蓝色百叶窗像一个个蓝色海岸

❶ 金羊毛骑士勋章：勃艮第金羊毛骑士勋章，1430 年由勃艮第公爵菲利普创立。

的美丽音符，荡漾着地中海海岸的迷人风情。

赶了一整天的路，罗曼已经非常疲惫，他把马拴在了旅馆外的马厩里，然后走进了这家小旅馆。

这家旅馆的男主人是一位水手，常年不在家，只剩下妻子和一个刚刚成年的女儿两个人打理旅馆的生意，老板娘身材魁梧，看上去像是意大利北部的农妇，她之前在尼斯的意大利酒店里当过厨娘，可以烹饪出很棒的地中海阳光料理，无论是马赛鱼汤还是普罗旺斯塞肉蔬都散发着诱人的地中海风味，母亲为住店的客人烹饪食物，打扫房间，女儿则负责喂马和端饭倒水这样的一些杂事，就这样，母女二人经营着这家小旅馆。

在海边港口长大的女孩和内陆的女孩不同，她们通过广阔的海洋了解人类世界，她们见过的男人正如港口停泊的船只一样多，听过的故事也绝对不输给海上的水手，大海的风情和浪漫流露在她们的眼神和微笑中，体现在她们的肤色和裙脚上，总之，与那些在礼教社交环境下长大的巴黎女孩不同，海边女孩的美丽是天然的，纯朴的，未经社会刻意雕琢的，就像那不勒斯的红珊瑚一样具有一种独特的诱惑和魅力。

歌德说，哪个少男不钟情，哪个少女不怀春。这些少女的周围算得上是戒备森严、难以逾越，如果非要把这些漂亮的鸟儿关在笼子里，那么母亲的铁锁还不够牢靠，学堂里的规定还不够严格，修道院的庭院还不够幽深，于是，她们被厚厚的幕帘、深深的庭院和高高的围墙阻拦，她们渴望着外边五彩缤纷的世界，期盼着外边丰富多彩的生活，她们倾听着人世间的神秘声音，等待着掀起她们面纱的那只手。

旅馆老板娘的这个女儿长得俊俏漂亮，身材曼妙，又正值情

窦初开的花季，见到高大英俊和气质不凡的罗曼后，一股爱慕之情便在心间萌发，她每次看到这个来自巴黎的男人就会心跳加速，脸颊变得绯红一片。爱神可以作证，只要罗曼愿意，他轻易就可以拥有一个美少女的爱情。然而，罗曼的心里只能够容纳卡蜜尔一个人，任何的艳遇和诱惑就像海滩上的小浪花一样难掀波浪。

罗曼住的房间位于旅馆的三层，一晚上三法郎，还包括一顿早餐和一顿午餐，房间虽不大但却很温馨，室内的装饰是清新的普罗旺斯乡村风格，有一张胡桃木单人床和一对蜗牛脚造型的弯腿桌椅，桌子上的黄色陶罐里插着一束枯萎了的薰衣草，白色的墙壁上挂着一幅剑鱼的标本，这还是一间海景房，站在房间外边的阳台上可以俯瞰到不远处马赛渔港的美丽风景，如果是天气晴朗的时候还可以眺望到海上的日出。

罗纳河和地中海一起孕育了马赛这座美丽的港口城市，最初，希腊人在这里种下贸易的种子，葡萄酒和橄榄油通过马赛被运送到欧洲各地，接着，古罗马人为马赛建造了共和政体，也让这座城市在恺撒与庞培的战争中元气大伤，最后，法兰克人最终主宰了马赛，通过金属、琥珀、糖、咖啡、面粉和纺织业的贸易，让这座城市重新焕发了光芒，成为地中海上一颗耀眼的珍珠。

马赛是仅次于巴黎与里昂的法国第三大城市，马赛的港口是法国最大的港口，也是地中海最繁忙的港口，这里就像是一个国际大都会，每天这里行驶着来自全世界的商船和货轮，港口的繁华造就了马赛的兴盛，也孕育了这座城市的多元文化。一千年来，法国人、意大利人、西班牙人、摩尔人、土耳其人、犹太人和希腊人像沙丁鱼一样聚集在这座港口城市里，一起分食着地中海贸易带来的丰厚利润。

　　马赛不仅是普罗旺斯的省府，还是一座因革命和文学而闻名的城市，《马赛曲》因为这座城市而得名，并从这里传播到法国各地，最终成了法兰西共和国的国歌；大仲马因为这里的伊芙堡而获得文学灵感，创作出了《基督山伯爵》❶和《铁面人》❷两部浪漫主义小说；还是在这座城市里，千千万万的地中海水手们，在圣维克多教堂的庇护和保佑下，纵横四海，奔赴世界，在大海上创造着属于自己的故事和传奇。

　　在旅馆休息了一晚，第二天上午罗曼从旅馆里走出来，把那匹诺曼底马送到了德拉克洛瓦的好友家中，受法国著名画家杰尔科❸的影响，德拉克洛瓦也非常喜欢画马，他的这位画家朋友也是，两人曾经一起去阿尔及利亚旅行，并共同创作了几幅阿拉伯战马的油画，为了表示感谢，德拉克洛瓦的这位好友请罗曼在家里吃了午餐，下午市中心的钟楼敲响四点的时候，罗曼告辞离开。

　　来到旧港的码头上，空气中到处弥漫着腌鱼和橄榄的香味，鱼贩的叫嚷声和货船的鸣笛声荡漾在码头的街道上，一辆华丽的马车载着一位远东商船的老板刚刚踏上法兰西的领土，这座城市就像一个魔幻的螺旋，因为金钱和利益而永不停歇地旋转着，在这里，既能感受到生活的美好和远方的诗意，同时，也能体会到生活的残酷和人们的无情。

　　春天正值每年中海鱼产卵的季节，那些捕鱼的渔船大部分都停靠在海岸边休整，港口上行驶的多是一些商船和货船，有的远洋商船体型巨大，拥有着和法国海军巨型战舰一样的体积，它们

❶ 《基督山伯爵》：法国浪漫主义作家大仲马创作的一部长篇小说，1844 年发表。
❷ 铁面人：根据铁面人的故事传说，大仲马 1850 年创作了《布拉热洛纳子爵》。
❸ 杰尔科（1791—1824）：19 世纪初法国浪漫主义画家，非常善于描绘战马。

的航行路线也主要是美洲和亚洲的长途路线，还有的短途货船体型灵巧，平时主要在地中海的各个港口之间来返。

只见一只白色的海鸥搭乘着一股湿润的海风，像天使般从蓝色的天空中缓缓降落下来，最后停歇在一艘单桅帆船的桅杆上，这是一艘加泰罗尼亚风格的小型单桅帆船，船的样子看上去很破旧，船体是乳白色的，因为海盐长时间的腐蚀，表面的油漆已经剥落不少，风帆上还补着几个巨大的补丁，缆绳的颜色也因为岁月的痕迹而变得泛黄，帆船上的驾驶室有一个房间那么大，可以容纳下两个人一起吃饭睡觉，甲板下的狭窄船舱平时用来储备货物。

这艘帆船的主人名字叫安东尼奥，年龄与罗曼相仿，之前曾是加泰罗尼亚的一位水手，三年前来到了法国马赛，用上自己的多年积蓄，还有借款购买了一艘二手的旧帆船，在马赛与威尼斯和热那亚之间运送货物，有时也会去意大利南部的那不勒斯和西西里，每次离港出发之前，安东尼奥都会顺路载上一两个乘客，好多赚一点钱。

几个世纪以来，加泰罗尼亚的水手都是地中海最有经验，最勇敢，和最值得信赖的水手，他们中的很多人还被法国和西班牙皇室雇佣，多次参加国家之间的海上战争，安东尼奥便是这样的加泰罗尼亚水手，他那一身发达的肌肉像古罗马的角斗士，被赤道晒成古铜色的皮肤在阳光下闪闪发光，那双明亮的大眼睛像地中海的太阳一样散发着炙热的光芒，厚厚的嘴唇和刚毅的下巴既体现着陆地上的那片狂野，同时也包含着海洋的那份神秘。

安东尼奥是一位加泰罗尼亚的水手，同时，也是一位了不起的航海家，他可以凭借天空中看到的鸟儿，还有海洋中钓到的鱼

类准确判断出大西洋洋流的不同走向；还可以通过夜空中北斗星和天狼星的位置，预测到海上船只距离陆地的距离；此外，他还可以告诉你英国的库克船长❶如何在太平洋航行中发现了澳大利亚，卡西尼❷如何用三角测量法绘制出第一张法国国家地图，还有哥伦布如何把美洲的黄金和白银成功运回西班牙。

安东尼奥的父亲曾是一位西班牙的斗牛士，母亲是格林纳达的一位舞女，从本质上讲，安东尼奥是一个善良正直的人，不过，与大多数四海为家的水手一样，此人最大的缺点是贪财好色。他曾邂逅过几位意大利的贵妇，熟悉马赛和威尼斯的所有风月场所，从青少年时期开始，安东尼奥就有一个了不起的人生理想，那便是成为"地中海的情圣"。他要用自己的魅力去征服地中海各个国家的美人，让无数的美人和佳丽成为自己的爱情俘虏和人生战利品。

罗曼走到这艘帆船前，先是打量了一会儿船的外观，然后沿着一支搭在船舷的梯子登上了船，只见安东尼奥的上身穿着一件蓝色的海魂衫，下身是白色的水手裤，头上戴着一顶漆皮航海帽，正在用水桶冲刷甲板上的污垢。

"船长先生，听房东太太说您的船这几天会去威尼斯，我想搭乘您的船去威尼斯，只有我一个人，请问路费需要付多少钱？"罗曼礼貌地问道。

听到有人问价，安东尼奥停下手中的活，抬起头，仔细打量了罗曼一番，觉得眼前的这个年轻人无论是穿着打扮，还是相貌

❶ 库克船长（1728—1779）：18世纪英国著名航海家，他发现了新西兰和澳大利亚。

❷ 卡西尼（1625—1712）：法国著名天文学家，测量出地球与土星距离，发现木星大红斑。

气质都像是一位绅士，于是故意抬高了价格："五十法郎！先生，包括住宿和餐食！"

"太贵了！船长先生，说实话我最多可以承受二十法郎的价格，您看到了，只有我一个人，我可以睡在货仓，吃自己带的食物，而且还可以帮您在船上干一些体力活呢！所以，请您好好考虑一下吧！反正船空着也是空着，在海上多帮助一个人，相信上帝也会看到的。"罗曼真诚地说道，相信自己最终可以说服这位西班牙船长。

安东尼奥用水桶冲洗着甲板，听到罗曼的这番话后，他再一次停了下来，提着手中的空水桶走到罗曼面前，像检阅士兵的将军一样，瞪大眼睛盯着罗曼的脸庞，仔细看了一小会儿，然后把手中的水桶递到罗曼手中，同时高声说道："成交！这个活现在归您了！记住！明天早上八点准时启航！过时不候！"

说完，船长下了船，罗曼脱下大衣，开始清洗甲板，干完活后，已经临近傍晚，罗曼回到旅馆，又累又饿，在旅馆里吃了一顿丰盛的晚餐，点了一份马赛鱼汤，一份地中海炸鳕鱼，一瓶普罗旺斯的麝香葡萄酒，还有一点面包和奶酪，他特意多吃了一点，因为知道接下来的几天里，船上的食物可能不会太好吃。

吃完晚餐后，罗曼回到自己的房间，然后来到了屋外的阳台上，想安静地欣赏一下海岸的夜色。今天晚上的空气很湿润，海风吹拂在脸上很舒服，可以听到不远处的海浪一波又一波拍打着岸边的沙滩，一片棕榈树在海风的拥抱中来回摇曳着，岸边的渔家灯火把天空染成了一片酒红色，远处大海上行驶的商船泛着点点亮光，像是天上的星辰不小心跌落在了大海里，海岬处还有一座正在旋转的灯塔，忽明忽暗，不断放射出耀眼的光芒，仿佛是

想要在夜空中代表地球上的人类，故意和天上的那颗天狼星斗法。

海风驱赶开薄薄的雾气，港口传来了阵阵海浪声，这一刻，他感觉自己的整个灵魂都在虚无与存在之间颤抖，往昔犹如闪电一般照亮了未来的幽谷，他抬起头，仰望着夜空中最闪亮的金星，看到它正在坠入澎湃的大海，过去的美好时光在他那无畏的心中鲜活起来，要知道这灿烂的星光也曾照耀英雄们的征途，这明亮的月光也曾陪伴英雄们乘着战舰凯旋。

一片皎洁的白月光照在教堂的钟楼上，还有灯火阑珊的街道上，就像是给这座海滨城市披上了一层银色的华丽绸缎，他小心翼翼地从贴身的马甲口袋里拿出那束百里香，然后用鼻尖深情地嗅了嗅，他想到了卡蜜尔身上的芳香，卡蜜尔那温柔的眼神，还有两个人在一起度过的那些美好时光，一种不可言表的惆怅在心中油然而生。是啊！明天自己就要离开法国，扬帆起航前往意大利！为了自己生命中最爱的女人，他愿意做一个世界的水手，奔赴所有的港口。

第二天清晨罗曼醒来时，火红的朝阳已经在蓝宝石的海面上冉冉升起，把整座城市和整个海岸染成了一片迷人的玫红色，浪花在阳光的照耀下变成了一朵朵迷人的红宝石，这是崭新美好的一天，也是孕育希望的一天，罗曼洗漱完后匆匆穿好了衣服，然后下楼告别了旅馆的老板娘和她的女儿，又在旅馆旁的面包店里买了一些面包和干奶酪，便快步来到了旧港码头。

此时，船长安东尼奥已经站在了船上，除了船长外，罗曼看到还有一位水手，他的身材很瘦，穿着一件水手服，头戴一顶弗吉尼亚圆帽，鬓角已经花白，看上去年龄有六十多岁，两个人正在一起盘点船上的货物，这是一批要运到意大利的高地咖啡和美

洲烟叶，过了大约一刻钟，船上的货物终于全部清点完毕，于是船长收好了货单，然后吹了一声响亮的口哨，下令准备起航。

只见那位老水手快步走到船头，用一架木轮用力绞动起铁索，将船锚缓缓拉出水面，然后他熟练地解开缆绳，和船长一起用力拉动起吊索和角索，逐一打开船上的三角帆，方帆和后帆，这时，海上吹来一阵东风，船上所有的风帆像气球般一下子鼓了起来，就这样，帆船慢慢驶离了港口和海岸线，离开马赛这座城市的温柔怀抱，然后迎着清晨里天空中的阵阵海风，仿佛一只展开翅膀的白色天鹅，飞向碧蓝的地中海。

这是罗曼生平第一次乘船，也是第一次近距离地感受体验大海的浩瀚和广阔，强劲的海风吹起阵阵波涛，明媚的阳光照在海面上，海水中到处都是闪闪发光的金子，几只白色的海燕在帆船上空的蓝天中自由翱翔，一群海豚从帆船正前方的海面里跳跃出来，像领航员一样引领着帆船在碧海蓝天中乘风破浪。

强劲的海风从耳旁呼啸而过，船头激起的白色浪花打在金色的头发上和脸庞上，此时此刻，罗曼真切感受到了人生的奇妙和世界的神奇，也领悟到了宇宙的浩瀚还有人类的渺小，他仿佛已经来到了一个世界的边缘，心中的那团火焰在海洋之上也慢慢燃烧了起来，罗曼矗立在船头，脚踏大海，仰望苍穹，这一刻，他感觉自己是一只正在天空中飞翔的雄鹰，是一位童话世界的屠龙骑士，是冥冥注定的无限世界之王。

在大海上行驶了三个多小时后，船长把方向舵交给了那位老水手，自己走出了驾驶室，

"嘿！老兄，你叫什么名字？"走到罗曼身旁，安东尼奥开口问道。

"罗曼，罗曼骑士。"正在欣赏大海的罗曼侧过头，看了一眼安东尼奥。

"哇哦！非常浪漫的名字！像小说中的人物一样！"安东尼奥挤了下眼，笑着说道。

"谢谢，有时我还真想成为一个小说家，您呢，船长先生？"罗曼反问道。

"安东尼奥，很遗憾，我的名字没有你的浪漫。"这位西班牙船长一边说着，一边拿起手中的单筒航海望远镜，对准了前方那片汪洋大海。

"您的名字听起来像是一位西班牙斗牛士，那么，为何会选择当船长呢？"罗曼看着安东尼奥，认真问道。

"事实上，我的父亲是一位西班牙斗牛士，我的家乡在西班牙的加泰罗尼亚，对于西班牙的成年男性而言，人生的道路通常有三种选择：或者去教堂，或者去军队，或者来海上。我的兄长选择了参军，而我选择成为一位水手。"安东尼奥说着放下了手中的航海望远镜，好奇地问道，"你呢，老兄？看你的气质与众不同，言谈举止带着绅士的派头，说吧，你是法国哪里人？"

"我是巴黎人。"罗曼平静地回答道。

"哈！原来你是巴黎人！那我就叫你巴黎先生吧？ 我很好奇，你们巴黎人吃着全世界最好的白面包却不满足，还要行走天下去寻找更好吃的。人们不都说巴黎是吃喝玩乐的人间天堂吗？怎么？你是不是奢侈的生活厌倦了，想去意大利换一换口味？"安东尼奥的话让罗曼又想到了卡蜜尔，他的眼睛中多了一些伤感，一下子沉默起来。

"还这么神秘啊，像是斯芬克斯的谜语。好吧！那让我猜猜，

一位骑士不畏艰辛，要从巴黎千里迢迢前往威尼斯，应该是为了自己效忠的那位贵妇吧？就像骑士小说中发生的那些故事一样。"安东尼奥用怀疑的目光看着罗曼。

"和我讲讲西班牙斗牛的故事吧！如果您乐意的话，船长先生。"罗曼转移了话题。

"好吧，看在我那位老父亲的面上。"说着，安东尼奥把单筒航海望远镜掉了一个头，像剑一样握在手中比画起来，"要知道，斗牛是一场非常危险的游戏，也是一个伟大的悲剧，虽然很残酷，但斗牛是斗牛士与野牛之间的一首死亡华尔兹。"

"听起来很悲伤，斗牛士和骑士一样受到人们的尊敬，因为他们用勇气、力量和鲜血，甚至是死亡为自己的荣誉加冕！"罗曼望着汹涌澎湃的波涛海浪，这样感慨地说道。

"远远不止如此，巴黎先生，"安东尼奥说着，那双炽热的眼睛变得温柔起来，"记得我小时候，和父亲第一次去斗牛场观看斗牛，那位斗牛士身上穿着用金线和亮片刺绣的光明之衣，在阳光的照射下闪闪发光，我羡慕极了！当时父亲就告诉我，一位优秀的斗牛士需要的不仅是勇气和技巧，还需要在死亡的重压下保持优雅的风度。"

"好吧，我懂了。古罗马人曾说过，人生就是一场战斗！我们每个人都是生活的斗牛士，难道不是吗？"罗曼看着安东尼奥的眼睛说道。

"的确，人生就是一场战斗！不过我更想说，人生就像是在钓鱼，唯一的不同是，你变成了鱼，而鱼变成了渔夫。"安东尼奥说完，收好那把航海望远镜，然后拿起了旁边提前准备好的海钓鱼竿，他先检查了一下鱼钩，接着在锋利的鱼钩上挂上了一条鲈鱼

当鱼饵，最后又顺了顺长长的钓索，然后用力抛进汪洋的大海里。

"很有哲理的比喻！船长先生，那么，让我们这些鱼上钩的鱼饵又是什么呢？"罗曼变得好奇起来，看着面前的安东尼奥认真地问道。

"当然是金钱和女人！我的巴黎先生，想一下，童年的时候，你无忧无虑，快乐得就像一只喜鹊，就这样，你一天天地长大，然而突然有一天，你发现自己被金钱和女人勾住了，你想挣脱，你拼命挣扎，可无济于事，最终你还是放弃了，平静地接受自己的命运。"安东尼奥注视着自己的海钓鱼竿，若有所思地说着。

"听起来很无奈，也很可怕。不过，船长先生，《圣经》里是提到金钱是魔鬼，可没有说女人也是魔鬼。"罗曼的嘴角泛起一丝笑容。

"是魔鬼的同类！巴黎先生。不要忘记在伊甸园里，是撒旦先引诱夏娃，然后夏娃又去引诱亚当！"

安东尼奥举了一个圣经的例子，然后看着罗曼的眼睛继续说道："看你的样子倒像是一个痴情的人，我不想让你伤心，巴黎先生，不过还是要告诉你，这个世界上没有忠贞的女人！就像海浪中诞生的维纳斯，她背叛了自己的丈夫火神，最后和战神马尔斯一起被丈夫编织的网捉住。"

"也不完全都是！船长先生，要知道世界上最爱干净的动物是银貂，她们宁可被猎人们捉住杀掉，也不愿意让地上的污泥玷污自己的皮毛。至少，我心中的那个人，就拥有这样的美德。"罗曼争辩着，再次想起了远方的卡蜜尔。

"但愿你听到的歌声是美人鱼而不是海妖！巴黎先生，我听说巴黎的女人很危险，要么是在与魔鬼同床，要么正走在悬崖之上。

等你回到巴黎，可以用银碗测试一下你的女人，如果碗里的水不会翻出来，那才说明她对你是忠诚的。"安东尼奥笑着说道。

"船长先生，请问水手都是这样疑心重重吗？"罗曼有点不高兴，所以委婉地讽刺道。

"和我们的职业没有太大关系！巴黎先生，总之，女人就像是男人脸上的胡子，是一件很麻烦的事情！"安东尼奥一边说着，一边双手用力握紧了鱼竿，抵抗着海浪带来的巨大冲击，

"你是巴黎人，是一个法国人，你们法国人和我们西班牙人一样，历史上曾很多次占领过意大利，不过，每次到最后，还是被迫离开了意大利，你知道这是什么原因吗？"。

"为什么？"罗曼好奇地问道。

"因为无论是法国士兵还是西班牙士兵，都受不了意大利女人的诱惑！"安东尼奥咧嘴笑了笑。

"威尼斯这座城市像巴黎一样，简直就是一个魔都！好好的一个人到了那里，最后都会变成畜生！"正当说到"畜生"这个词汇的时候，安东尼奥突然感受到手中的鱼竿在剧烈摇晃，鱼上钩了！

那根紧绷的钓索剧烈地晃动着，预示着这会是一条大鱼，钓索一点一点被拉回，鱼距离露出水面也越来越近，终于，罗曼看到明亮的海水中显露出蓝色的鱼背与金色的两侧，这时安东尼奥将鱼竿奋力一甩，只见一条硕大的金枪鱼跃过船舷，重重地摔在了甲板上，这是一条结实漂亮的蓝鳍金枪鱼，此刻，它躺在阳光下的甲板上，瞪着一双痴大的眼睛，镰刀一样的尾巴不停地拍打着甲板，砰砰作响。

"感谢上帝！我们今天的午餐有了！好家伙！真漂亮！看它的

身段！简直就像是海神波塞冬的三叉戟！"安东尼奥一边兴奋地说着，一边把海钓鱼竿和长长的钓索收起来，然后抽出腰上的一把加泰罗尼亚短刀，开始肢解起金枪鱼，不一会儿的工夫，整条金枪鱼被肢解完毕，鱼皮和鱼骨被扔进了大海里，粉红色的里脊和鱼腩被放进一个盘子里，散发着清新诱人的大海味道。

安东尼奥在金枪鱼鱼肉上边撒了一些柠檬汁和橄榄油，然后拿到了驾驶室里，与罗曼和那位老水手一起，边吃边聊起来。

"巴黎先生，既然你要去威尼斯，那么，一定要了解两位威尼斯的名人！"安东尼奥一边咀嚼着金枪鱼肉，一边非常自信地说道。

"那么，是哪两位呢？"

"第一位是马可·波罗，事实上，他从中国旅行回来后并没有像哥伦布那样成名，有一次，马可·波罗代表威尼斯参加了与热那亚的战争，被俘后进了监狱，巧合的是在狱友中有一个人正好是《亚瑟王》的作者，这个人虽然不会意大利语，但是会讲法语，于是，马可·波罗用法语向这个人口述了他在中国的游历和见闻，最后，这个人帮助马可·波罗写出了那部著名的《马可·波罗游记》。"

安东尼奥显得意犹未尽，继续说道："你看！传奇就是这样诞生的！你是法国人，我是西班牙人，所以啊，如果你真的有什么传奇经历的话，一定不要忘了告诉我！说不定从此也可以诞生什么传奇和史诗呢！"

"船长先生，不得不承认您讲的故事十分精彩，不过，您这样说却不是很吉利，我可不想像马可·波罗先生那样进监狱，说实话，我只以为您是一位加泰罗尼亚的船长，没想到博学得像是一位历史学家。"罗曼微笑着，眨了眨眼。

"那当然！要知道，我们水手在海上没有女人陪伴，陪伴我们的只有酒和故事！世界上的奇闻遗事没有我们不知道的！给我准备好美酒，我可以给你讲出个《一千零一夜》！"

"是吗！那快说说看！第二位威尼斯的名人又是谁呢？"罗曼主动问道。

"这第二位的名字，你或许应该也知道，他便是意大利的情圣，采花大盗卡萨诺瓦。你说巧吗？与马可·波罗一样，卡萨诺瓦的传奇也是从监狱开始的！他算是一位大才子，法学博士，还会拉小提琴，不过因为长相过于英俊，所以让很多女人主动投怀送抱，后来，卡萨诺瓦被法庭关进了威尼斯的铅皮监狱，没想到有天晚上，他竟然在月色下从铅皮监狱的屋顶越狱逃跑了！"

安东尼奥继续说道："他逃离了意大利后，来到了法国巴黎，当时，正好发生了法王路易十五被刺杀事件，在巴黎，因为法国外交部部长的引荐，他当上了法国彩票的发行总监，还因此发了大财！后来，他还去瑞士拜见了伏尔泰，去普鲁士拜见了腓特烈大帝，去俄国拜见了叶卡捷琳娜二世，真是一位了不起的传奇人物啊！"

"船长先生，您怎么又说到了监狱，难道真的不怕在海上招来噩运吗？"罗曼不安地提醒道，然后把一片粉红色的金枪鱼刺身放进嘴里，软软的，很香嫩，全是大海的味道。

"糟糕！每次只要我一开口讲故事，就想喝酒！不然喉咙里就开始着火，真是折磨人！一位水手在海上可以没有女人！但一定要有美酒！来！让我们喝几杯！"安东尼奥说完，让那位老水手从船舱里拿出来几瓶干型雪莉酒，打开后倒满了几杯。

"是雪莉酒！莎士比亚的最爱！"雪莉酒的名字就像是文学

盛宴上的一杯开胃酒，让罗曼想到了好友弗朗索瓦钟爱的莎士比亚，以前自己曾品尝过一次雪莉酒，非常喜欢这款西班牙风情的葡萄酒。

"莎士比亚的戏剧中多次出现雪莉酒的名字！莎士比亚还曾说，如果自己有一个儿子，那么要教会他做的第一件事，便是喝雪莉酒！"罗曼感慨地说完，拿起酒杯中的雪莉酒仔细品了一口，非常美味。

"哼！英国人都是强盗！和海盗差不了多少！16世纪末英国政府支持的一队海盗从西班牙的加地斯港口抢走了几千桶雪莉酒，运到了英国，从此英国开始流行起喝雪莉酒的时尚，这不是强盗逻辑吗？"安东尼奥说着，拿起自己的雪莉酒与罗曼和那位老水手碰了下杯。

"哈哈哈！船长先生，这些话倒像是一位法官说的，公平而正义！"罗曼笑着说道。

"那是当然！"安东尼奥同情地看了看面前的那位老水手，然后继续高声说道，"可怜的费尔南多！他是哑巴，不然他可以为我作证，我打小崇拜两位西班牙英雄，一位是哥伦布，这家伙真是上帝的使者！每到美洲的一个地方，做的第一件事情便是修建天主教的教堂！哥伦布用自己的生命做赌注，用上帝的信仰做担保，为欧洲人换来了玉米、西红柿、辣椒、马铃薯和烟草。"

"还有一位是玛努埃尔·德·莱昂，他是西班牙最受尊敬的骑士，就像你们法国人尊敬的骑士罗兰❶一样，为了给心爱的贵妇捡回手套，他一个人拿着剑跳进狮子的圈子里，真勇敢！简直比

❶ 骑士罗兰：法国中世纪著名史诗《罗兰之歌》中的骑士，为查理曼大帝解围而战死。

斗牛士还要勇敢一百倍！"安东尼奥说着，眼睛里燃起了崇拜的火花。

　　听到这些话后，罗曼心中对这位西班牙船长慢慢产生了好感和敬意，看来这位加泰罗尼亚船长是一个有正义感的男子汉，虽说有一些贪财好色，但的确有一颗骑士的心灵。

　　安东尼奥和罗曼一时聊得兴起，搭配着鲜美的金枪鱼刺身，不知不觉喝下了几瓶西班牙雪莉酒，正当三人享受这顿海上盛宴的时候，突然听到外边一阵枪声和叫喊声，"迪利利……迪利利……"，安东尼奥和老水手的脸上顿时惊慌失色，凭借自己多年的航海经验，安东尼奥知道他们一定是被海盗包围了。

　　三人扔下手中的酒杯，箭步冲出了驾驶室，只见侧方不远处的海面上，两艘体型灵巧的摩尔海盗船正在快速靠近，每艘海盗船的桅杆上都插着海盗的骷髅头黑色旗帜，一群身穿黑衣的海盗正站立在甲板上，挥舞着手中的弯刀和火枪，像狼群一样号叫着，目睹这一切，安东尼奥和老水手惊出了一身冷汗，两人知道现在逃跑已经来不及了。

　　虽说是人生中第一次遭遇海盗，但罗曼的心中没有一丝的恐惧，只见他冲回驾驶室，抄起那把肢解金枪鱼的加泰罗尼亚短刀，一副要与海盗们决一死战的样子。

　　在海风的助力下，一眨眼的工夫，两艘黑压压的海盗船已经来到了眼前，"迪利利……迪利利……"，海盗们一边呐喊一边继续朝空中鸣枪警告，数十把阿拉伯弯刀在阳光下闪耀着可怕的寒光，只见海盗船头上的两个海盗从几十米远的地方抛出两根铁钩，"砰"的一声，可怜的货船就像兔子一样被一双鹰爪牢牢抓住了。

　　这群海盗的穿着是阿拉伯式的，手持锋利的新月形弯刀，头上都裹着黑色头巾，脸上蓄着长长的胡须，海盗的首领是一个蒙面人，身材虽不算强壮，但气势凌人，令接近的所有人都能嗅到一股死亡的气息，这人一身突尼斯人的装束，上身穿着绣金的黑色长袍，下身穿着红色灯笼裤，腰上系着一条华丽的克什米尔丝巾，还别着一把弯弯的阿拉伯尖刀，最后在头上和面部都裹着黑色的头巾，只露出一双幽灵般的眼睛。

　　虽说安东尼奥在海上跑船很多年，也遭遇过两次海盗，不过他驾驶的船最后都幸运逃脱了，今天，如此近距离地遭遇海盗，还是第一次，他与老水手都知道这次是凶多吉少，两人能做的只有向上帝祈祷，罗曼看到海盗人数众多，自己一个人寡不敌众，于是决定暂且不反抗，先顺从海盗的要求，然后寻找合适的机会，逃脱海盗的控制。

　　通常情况下，海盗会把劫持货船上的值钱东西全都搬到自己船上，接着再把被俘船员的手脚都捆起来，在每个人的脖子上吊上一个三十磅重的铁球，最后把被俘船只的船底凿一个大洞，然后回到自己的海盗船上。不一会儿，被俘船只开始往海里下沉，当船舱里充满水时，巨大的水压就会令船身断裂，最终像鲸鱼一样沉入海底深渊中。

　　看到安东尼奥和罗曼都像马一样身体强壮，很适合在海盗岛上充当苦力，于是那位海盗首领用阿拉伯语和旁边的海盗说了几句话，罗曼什么都没听懂，就与安东尼奥一起被绳子捆绑起来，然后背靠背被囚禁在了海盗船上。不过，那个名字叫费尔南多的老水手就没有这么走运了，他被海盗用绳子捆住双手，脖子上还挂了一个三十磅的铁球，扔进了大海里。

接着，海盗们把货船上的咖啡和烟草全都搬到了海盗船上，又凿沉了被俘的那艘单桅货船，罗曼和安东尼奥被海盗蒙上了眼睛，两人不知道自己被带到了什么地方，火红的夕阳沉落在地中海的时候，罗曼和安东尼奥被海盗们带到了一座无人岛屿上。

在一个山洞的洞口，罗曼和安东尼奥眼睛上的黑布才被拿掉，几个海盗举着火把，把两人押进山洞里的一个牢房里，牢房是用铁栏杆修筑的，非常牢固，潮湿的牢房里铺着一些晒干的海草，没有任何物件，也没有食物和水，漆黑的山洞里死一般的寂静，不时能听到蝙蝠阴森的叫声，还有蜥蜴啃食尸骨发出的恐怖声音。

把两个人关进牢房后，海盗们便举着火把离开了，现在，黑漆漆的牢房里只剩下罗曼与安东尼奥两个人，安东尼奥垂着头，还没有从失去费尔南多的痛苦中恢复过来，罗曼悄悄摸了摸藏在大衣夹层里的香水和金钥匙，一颗惊魂未定的心稍许平静了一些。

"好了，船长先生，现在，我们也进了监狱，就像您故事中讲的马可波罗与卡萨诺瓦那样。"罗曼坐在铺着海草的地上，用讽刺的口吻说道。

"可怜的费尔南多，愿他的灵魂在天堂安息。我的上帝！今天真是倒霉！我跑了这么多年的船，都没有落到海盗手中！怎么偏偏今天就被海盗俘虏了！"安东尼奥双手捂着头，那痛苦的样子就像是被倒钉在十字架上的圣彼得❶。

"我也想问问上帝，为何自己的运气这么不好！第一次出海，

❶ 圣彼得（1—65）：耶稣的大徒弟，最初是一位渔夫，罗马的首位教皇，在罗马殉难。

就遭遇到了海盗！"罗曼接着说道："船长先生，记得贺拉斯❶曾经说过，荷马❷也有打盹的时候。一个人夜路走得多了，难免有一天会遇到魔鬼。"

"说得轻巧！说不定是魔鬼提前安置好的一块绊脚石，好让我们一下跌进地狱里！"安东尼奥也坐在了地上，绝望地说着。

"这群海盗是土耳其人吗？"罗曼问道。

"摩尔人，你知道摩尔人曾统治西班牙八个世纪，后来伊莎贝拉女王❸把摩尔人成功赶出了西班牙，于是很多摩尔人回到了北非经营农业，还有一部分航海技术高超的摩尔人在地中海沿岸地区世代当起了海盗，几个世纪以来，这些摩尔人海盗专门偷袭劫掠西班牙、法国与意大利的商船，就连法国和西班牙的海军都拿他们没办法！"

"是阿尔及利亚的摩尔人吗？"之前在巴黎的时候，罗曼听说马赛附近经常会有阿尔及利亚的摩尔人海盗出没，所以这样猜测道。

"是的，自从你们的法国国王路易·菲利普占领阿尔及利亚后❹，阿尔及利亚的海盗数量也变多了，这些海盗凶残无比，毫无人性，他们经常把俘虏的男人的头颅砍下来挂在旗杆上，还把女人劫掠到岛上当女佣，稍不顺从，便会割喉处死，真是一群海上的魔鬼！"安东尼奥说完，握紧了拳头，在牢房的墙壁上愤怒地打了一拳。

❶ 贺拉斯（前65—前8）：古罗马著名的诗人和翻译家，与诗人维吉尔和奥维德齐名。
❷ 荷马（前9—前8世纪）：古希腊伟大诗人，著有《荷马史诗》《伊利亚特》。
❸ 伊莎贝拉一世（1451—1504）：西班牙卡斯蒂亚的女王，她把摩尔人赶出了西班牙。
❹ 阿尔及利亚在1830年被法国七月王朝的军队占领，从此成为法国的非洲殖民地。

"我看到那个海盗首领的脸上裹着黑布，只露出两只恐怖的眼睛，你知道这个人到底是谁吗？"罗曼继续提着问题，他神情从容，试图多了解一些关于海盗的信息。

"没人知道那个海盗船长的真实名字，不过他有一个地中海恶魔的可怕称号！有人说他是阿尔及利亚国王的私生子，还有人说他曾是土耳其皇后的情人，总之，但凡是船只遇到他，最后的结局比遭遇飓风海难还要可怕！"

安东尼奥叹了口气，最后悲伤地说道："巴黎先生，更糟糕的是，这些摩尔人海盗最仇恨我们西班牙人，还有你们法国人，今天我们落在了他们的手上，恐怕是凶多吉少了。"

"好吧！船长先生，听您这么说，那我们还真是幸运！好后悔！我好像闻到了马赛鱼汤的味道，从马赛出发的时候真应该多喝一碗！"罗曼闭上眼睛回味着，听到自己的肚子已经咕咕在叫了。

"你说的我肚子也饿了，巴黎先生，或许我们永远也走不出这个牢房了，我可不想死在这里！我经常做一个梦，梦到我老的时候，与太太一起住在塞维利亚海边的一栋别墅里，每天傍晚我们一边喝着西班牙蔬菜凉汤，一边欣赏着海上落日。"安东尼奥说着，语气中流露出一股悲伤，在刹那间感动了罗曼，让罗曼想到了心爱的卡蜜尔。

"放心吧！船长先生，我们都还没有娶妻结婚，所以，上帝不会让我们就这样死去的！虔诚地向上帝祈祷吧！今天深夜的时候，上帝会派天使降临到这里把我们救出去的！"罗曼自信地说道。

"啊！这是真的吗！我之前听一些水手讲过，遭遇海难的时候上帝会派来海豚把他们搭救上岸，还有在荒岛上没淡水喝的时候，

圣母玛利亚会显灵送来泉水。巴黎先生，我向上帝起誓！如果真的能逃出这里，等我出去后一定要多做善事！报答上帝的救命之恩！"安东尼奥说完跪倒在地上，双手合起来放在额前，虔诚地向上帝祈祷起来。

"当然是真的！请你相信我，上帝不会抛弃我们的。先睡上一会儿吧！今天深夜天使降临的时候，我会叫醒你！到时，你按我说的去做就可以了。"罗曼十分自信地说道。

听到罗曼的话之后，安东尼奥似乎真的相信了，他闭上眼睛很快便睡着了，罗曼在黑暗中等待着深夜的来临，并在心中暗暗祈祷一切都会顺利。

深夜时分，漆黑的牢房里一片寂静，只能听到山洞里蝙蝠飞行时翅膀拍打的声响，看守牢房的那个海盗犯困打起了盹，打鼾的声音传到了罗曼的耳朵里，罗曼觉得时机到了，悄悄叫醒了安东尼奥，让他像潜水般屏住自己的呼吸，接着罗曼把那瓶"魔鬼香水"从大衣的夹层里取了出来，然后打开香水瓶的盖子，把香水喷洒在了牢门周围。

这时，看守牢房的那个海盗突然被罗曼的一声叫喊惊醒，赶忙跑过来查看情况，刚走到牢门那里，闻到香水气味的海盗便丧失了知觉，一下子跌倒在了牢门外的地上，罗曼迅速从牢房的铁栏中伸出手，取走了海盗挂在腰间的钥匙，然后打开牢房的铁门，与安东尼奥一起逃出了山洞。

借着皎洁的月光，两人悄悄来到小岛的码头上，解开了一艘小艇的缆绳，然后迅速跳上船，用力划动起船桨，在一阵海风的助力下，小帆船很快就驶入了大海，只见海面上漆黑一片，风浪拍打着船头，小艇在海浪上一起一伏地颠簸着，仿佛激流中的一

片树叶，幸好今晚天气晴好，安东尼奥可以借助天空中的星辰来辨别航行的方向。

安东尼奥告诉罗曼，刚刚逃离的这座海盗岛屿名字叫"基督山岛"，位于厄尔巴岛与科西嘉岛之间，回想起今晚这惊险的一幕，罗曼想到了当年拿破仑从厄尔巴岛逃离，悄悄登陆戛纳，返回法国的那一幕，唯一的不同是：那一晚，拿破仑是从看岛的英国军队那里逃离；而今夜，自己是从摩尔海盗这里逃脱。

小帆船在大海上漂流几小时后，安东尼奥与罗曼才觉得自己彻底安全了，"我的上帝！今晚真是一个神迹！"安东尼奥激动地说道："亲爱的巴黎先生，原来你就是上帝派来的那位天使！虽然我贪财又好色，但还是懂得知恩图报的！既然你救了我的命，巴黎先生，我向上帝发誓！一定要报答你！接下来的意大利之行，请允许我当你的贴身侍从，这样，一路上我就可以好好保护你，使你免于危险了！"

"谢谢你的好意，船长先生，我看还是不用了，你跟着我，我可不敢许诺，让你当上海岛总督。"罗曼幽默地婉拒了安东尼奥的提议。

"哈哈哈，你觉得我是一个很贪财的人吗？我可不是堂吉诃德的那个仆人桑丘❶！"

"我也不是堂吉诃德！等到了威尼斯，我们就各奔东西，彼此保重吧！"

"干吗这么绝情啊！巴黎先生，虽然我是一个水手，但也算得上是一位绅士，我们西班牙人有一句谚语：一位绅士的地位仅次

❶ 桑丘：塞万提斯小说《堂吉诃德》里的仆人，堂吉诃德曾许诺让他当上海岛总督。

于上帝，其他的什么条件也不输于国王！即便你是法国国王，也需要几个近卫军士兵保护吧？更何况，我比你更熟悉威尼斯！"说到威尼斯这个名字，安东尼奥突然想到了什么，

"亲爱的巴黎先生，威尼斯我们恐怕是暂时去不了了，前方，我们只能在科西嘉岛上岸，科西嘉岛距离罗马非常近，如果你愿意的话，可以先到罗马，再去威尼斯。"

"噢！好吧！这样安排也好！其实我只是路过威尼斯，最终的目的地就是罗马！"罗曼说着，抬起头，仰望着天空中的那片星辰。

"罗马！原来你的目的地是罗马！告诉我！你不会是要去罗马梵蒂冈觐见教皇吧？罗马虽然我也去过几次，但确实还未曾有幸见过教皇，如果你真的是去罗马觐见教皇，巴黎先生，请你一定要带上我！"

"我们西班牙人相信，一个人只要努力，就一定可以成为教皇！即便是成不了教皇，觐见一下教皇也是一件很幸运的事！到时我会跪在地上，亲吻教皇的脚跟。再说了，西班牙的俗话说，做什么事情，就成为什么人！如果我跟着你，相信自己一定能成为一位骑士！对！水手最终晋升成为骑士！"

安东尼奥下定了决心要改变自己的人生，从此以后像服侍上帝一样，衷心服侍自己的这位救命恩人。

安东尼奥的这番话就像福音书一样，燃烧着一位水手对天主的热忱和信仰，罗曼被深深打动了，不过，因为自己身上肩负着寻找拿破仑宝藏的使命，因此路上要小心谨慎才是，最后他决定暂且留下这位西班牙船长，先在身边观察上一段时间再说。

此时距离清晨破晓还有一个时辰，海面上风平浪静，苍穹中

的那片银河倒映在明镜般的海面上，一叶孤帆静静地漂流在浩瀚的星空下，令人禁不住感慨生命的渺小和宇宙的浩瀚，罗曼抬起头，仰望着星光璀璨的星空，这一刻，他已经分辨不出自己究竟是在大海上，还是在星空中，这幅美丽梦幻的画面就像是世界的边缘，宇宙的尽头，充满了造物主至高无上的诗意。

罗曼不知不觉睡着了，他做了一个奇特的梦，梦到自己在歌声的引导下，走进了一个星光闪耀的山洞里，洞中的石壁上全都镶嵌着梦幻的红宝石和蓝宝石，曲径通幽的地上铺满了闪闪发光的钻石和黄金，洞中的石头上每滴下一滴水，最后都会变化成一颗美丽的珍珠，罗曼俯下身，捡起了两颗珍珠捧在手心中，却发现那竟然是卡蜜尔流下的两滴眼泪，于是，罗曼的心碎了，他在山洞里不停奔跑着，寻觅卡蜜尔的身影……

小舟行驶到距离科西嘉岛还有二十海里的时候，天空中的一大片乌云像巨鹰展开的翅膀一样遮挡住了星空，海面上突然刮起了大风，强劲的海风把几块漂浮在海面上的云团驱赶走，时而才显露出一点天上的星空，只见帆船周围黑黝黝的波涛像野兽一样澎湃激昂，一场完美的地中海风暴正在快速逼近。

罗曼突然被一声巨雷惊醒，他直起身，看到一场可怕的风暴正在肆虐，扫荡天地，天空中，闪电像一条银蛇，不时从天而降，刹那间照亮了混沌的乌云以及漆黑的海面，海风掀起的巨浪像地狱的野兽般扑向这艘小帆船，风浪不断溅到两人的身上和脸上，脚底下的甲板开始剧烈摇晃起来，这时乌云中响起了巨雷，雷声震耳欲聋，仿佛要把海洋劈成两半，雷电交加变得越来越频繁，令人感到一阵眩晕。

罗曼与安东尼奥的全身已经被海浪打湿，两人努力抓紧船上

的绳索，随船在海浪之上剧烈摇晃着，犹如巨人手中的一片羽毛，突然，帆船的桅杆像芦苇一样被飓风吹断了，绳索也断了，那片白色的风帆像树叶一样被大风吹走，最后消失在了茫茫夜空中。

罗曼与安东尼奥被飓风掀倒在甲板上，两人用手死死抓住甲板上的绳索底座，这时，忽见一道强烈的闪电照亮宇宙，天空被劈成了两半，裂缝一直延伸到上帝的宝座，狂风暴雨裹挟的茫茫大海中，死神正在向两人微笑，就像母亲在冲怀中的婴儿微笑。

以为上帝已经用手指拨下了自己生命的最后一刻时针，狂风暴雨中，这位法兰西的骑士与西班牙的水手，用尽生命的最后一丝力气，一起向空中的上帝疯狂咆哮着："万能的上帝啊！公正的上帝啊！无情的上帝啊！"

就在两人即将被死神的翅膀掀在空中，葬身大海之时，突然，天空中的那片乌云被一团金光照亮，闪现出一位巨人的熟悉轮廓，可以模糊地看清楚巨人的头上有一顶巨大的船型帽子，那两只探照灯般的眼睛，像夜空中的金星一样闪耀着，仿佛从空中正注视着海面上的罗曼与安东尼奥。

"快看啊！快看啊！那一定是拿破仑的灵魂！"罗曼高声疾呼着，用手指着天空，他的喊声被巨大的风浪声一下淹没了。

紧接着，天空中那位巨人的身影瞬间消失了，这时，就像接收到了命令一样，强劲的海风突然停了下来，海面上的波涛也停止了翻滚，刚才被金光照射的那一大片乌云像战场上被击败的军队一样，纷纷滚向天际，于是，宝石蓝的天空再次出现，星空变得更加灿烂，不一会儿，东方地平线的深蓝波涛上，出现了一条绵延数十海里的粉色彩带，把眼前一朵朵溅起的浪花染成了玫瑰色。

　　天终于亮了，罗曼与安东尼奥眺望着前方的科西嘉岛，只见花岗岩组成的陡峭山峰沐浴在一片粉红色的朝霞中，背面的山脊像狰狞的巨兽，潜伏在一片暗灰色阴影中，不远的海岬处，一座白色的灯塔在清晨的雾气中不停地旋转着，发射出温暖而梦幻的灯光，那是拿破仑的故乡正在向两人亲切招手。

　　此刻，刚刚从地狱般的海上风暴中死里逃生，罗曼与安东尼奥惊魂未定，两人虽然都不敢相信自己所看到的，并一直沉默着，然而，在内心深处却不约而同地闪现着一个坚定的信念：

　　"刚才，天空中闪现的那幅幻象，一定是拿破仑的灵魂！是的！是上帝让拿破仑的灵魂在风暴中闪现，及时在海上砍断了死神的翅膀，才把两人从死亡的边缘拯救了出来！"

　　罗曼离开巴黎前往意大利已经快两周时间了，对于卡蜜尔而言，一位心爱的男士为了爱情愿意用自己的生命去冒险，令自己非常感动，这段时间卡蜜尔发现自己对罗曼的思念每一天都在加深，整个人也消瘦了不少，每天心事重重，闷闷不乐，宛如一朵美丽的蔷薇失去了曾经的光泽，卡蜜尔几乎也不出家门，很多时候只喜欢一个人待在闺房里，痴情地看着罗曼为自己绘制的那幅画像，傻傻地发呆。

　　卡蜜尔之前听过一个浪漫的爱情故事：一位骑士爱上了一位法国公主，有一天，在星空下的花园中，骑士无意中听到这位公主向月亮女神戴安娜许下的心愿，公主希望自己可以拥有这个世界上最美的壁炉，于是，从法国到意大利，从希腊到土耳其，骑士漂洋过海，不远万里去寻找这个世界上最美的大理石。

　　最后在希腊爱琴海，骑士终于找到了，那是海神波塞冬神殿的一根柱子，波塞冬告诉骑士，他愿意放弃这根神殿柱子，前提

条件是骑士要用自己的生命去交换，为了帮自己深爱的人实现心愿，骑士同意了海神波塞冬的条件，最终那位公主拥有了世界上最美的壁炉，却永远失去了那位世界上最爱她的骑士。

如今，古老的传说变成了现实，没想到罗曼成了这个故事中的那位骑士，同样，为了生命中最爱的女人漂洋过海，不远万里去寻找可以拯救两人爱情的宝藏，拿破仑留下的宝藏。

卡蜜尔感叹命运的多变，与人生的残酷，如果说自己与罗曼的爱情是一场戏剧，那么，她不希望这个爱情故事的最后结局也是一场悲剧。为此，她每天都向上帝虔诚地祈祷，祈祷着只要能看到罗曼平安归来，她愿意付出所有的代价，甚至包括自己爱情的幸福。

就这样一天天的等待，一天天的煎熬，卡蜜尔望眼欲穿地期盼着罗曼的来信，却始终没有一点音信，眼见卡蜜尔这副丢魂的样子，母亲和哥哥看了是又心疼又着急，两人商量了一番，最后决定邀请格蕾丝来家里吃一顿午餐，以便好好地劝说一下卡蜜尔。话说哥哥弗朗索瓦天真的可爱，早已把格蕾丝当成了自己未来的妻子，如此一来，也顺便让母亲见一下这个自己心爱的女人。

格蕾丝本来不打算接受弗朗索瓦的这个请求，可又一想，雅各布已经去弗朗索瓦家提亲，要娶卡蜜尔为妻，事成之后万一自己被这个犹太银行家抛弃那该怎么办？再三权衡之后，格蕾丝顺水推舟答应了下来，准备利用这个机会给卡蜜尔送去一副"爱情的良药"，暗中毁掉雅各布的美梦。

这个春天的上午，乌云像舞台的幕布一样遮挡住了阳光，一层层青灰色的云层像鱼鳞般飘浮在城市的上空，不一会儿，一场绵绵的春雨落在了巴黎的屋顶上，街道上，还有路人的雨伞和帽

子上，可以闻到湿润的空气中到处荡漾着绿草的幽香和泥土的芬芳。

只见一辆乌黑发亮的四轮马车在狭窄泥泞的街道上穿行，表情冷漠的车夫坐在最前方，像屠夫般举起手中发亮的鞭子，带着他对这座城市积累的仇恨和怨气，无情地鞭打着拉车的那两匹牲口，那两匹马似乎是受到了惊吓，撒开腿，拼命奔跑在圣奥诺雷大街上。

雨越下越大，坐在马车上的女人伸长了雪白的脖子，隔着被雨水淋得模糊的玻璃车窗，静静地望着这座城市的街道，她发现只要是每次下雨的天气，自己的心情都会因失去阳光而变得糟糕。是啊，如今自己已经成了法兰西喜剧院的头牌，法国娱乐界的女王，巴黎这座世界中心的城市也已经被自己高高地踩在了脚下，她定下时尚的调子，无数的巴黎贵妇都会跟随模仿，还有什么事情会让自己烦闷不开心呢？

"安全感！"从小时候懂事的那一刻起，她便在自己的词典里找到了这个发音奇怪的法语单词，然后把这个单词深深地印在了自己的生命中，小时候，因为母亲被男人无情抛弃而没有安全感，后来长大成人开始工作的时候，因为戏院里的明争暗斗而没有安全感，如今，就像过去母亲遭遇的那样，因为担心男人的抛弃而没有安全感。

一个女人把自己的安全感寄托在一个男人身上，就如同是巴黎证券交易所的风险投资，听上去是一件很冒险的事情。然而包括格蕾丝在内的女人们没有太多选择，因为男人们掌控着这个国家的金钱和权力，男人们用他们的贪婪与好色，愚蠢和虚伪支配着女人。

对此，女人们表面上表示顺从屈服，成了男人们关在笼子里的金丝雀，然而内心深处却像失乐园中的撒旦一样在努力反抗，而且这种反抗的努力从未停歇过。在这个男人主宰一切的社会里，女人反抗的武器又是什么呢？相比于男人们手中的金钱和权力，女人们反抗的武器是她们那与生俱来的忍耐力，是她们身体里每一个细胞对美的感知力，是她们把男人们迷得神魂颠倒的美貌。

不过，上帝在创造女人的时候，忘记了年龄这件重要的事情，因此，年龄是亚当的优势，却不是夏娃的优势。如同所有二十多岁的那些女人一样，格蕾丝也非常担心短短几年后，自己的青春就会像鸟儿一样飞走，到了那时，人老珠黄的自己要拿什么去拴住那些男人的心？

每次只要一想到这里，格蕾丝就会像缺氧的鱼儿那样变得烦躁不安，心神不定。她知道自己剩下的时间已经不多了，戏院里那些年轻漂亮的女演员一个个心机重重，张牙舞爪，就像是地狱里拼命往上爬的恶鬼，早晚有一天会取代自己。有什么办法呢！这是一个冷漠无情的社会，没有人会记得一个过气的女演员。

既然这个社会如此的残酷和无情！既然这个社会对待女人如此的不公平！好吧！那自己也没有必要像圣女一样，去在乎那些所谓的善良与礼教、美德和羞耻了！想到这里，格蕾丝狠狠地咬了咬珍珠般的皓齿，从这一刻开始，她决定用尽一切手段，去保护自己现在所拥有的一切：财产、地位、名誉和男人。

为了迎接法兰西喜剧院的这位女神，提前两天弗朗索瓦一家上上下下就开始忙碌了起来，一听到自己的梦中情人要来家里吃饭，老弗朗索瓦激动得失眠了好几天，像恭迎皇后那样一点都不

敢怠慢，铁公鸡的他花了不少银子从银塔餐厅特意请了大厨，弗朗索瓦太太听说自己未来的儿媳妇要来家里吃饭，心里也乐开了花，早早就吩咐佣人们把府上打扫得一尘不染，还特意请来了杜勒丽皇宫的宫廷花艺师来家里布置鲜花。

至于弗朗索瓦，当然也没有闲着，提前几天就亲自跑到巴黎各家店铺里挑选食材与甜品，他把这顿午餐当成了自己的婚宴，每一道菜肴，每一个菜名，每一把餐具，自己都要亲自甄选。卡蜜尔看到家里上上下下如此忙碌，还以为是父亲邀请了议长或亲王来家里做客，不过，也有可能是邀请可怕的犹太银行家来家里谈论自己的婚事，一颗不安的心像小鹿一样怦怦乱撞，最后得知原来是哥哥喜欢的女人要来家里做客，一颗悬着的心才最终落了地。

格蕾丝乘坐的马车快要抵达公馆的时候，天空中的雨也知趣地停了，大雨把天空、屋顶和街道洗涤了一遍，整座城市焕然一新，阳光从云层中撕破一角，沿着乌云裂缝照射下来，于是整个世界又重新变得明媚起来。

清脆响亮的马车声回荡在圣奥诺雷大街上，马蹄声越来越近，听到门房通报说客人的马车到了，弗朗索瓦赶忙放下手中的一把银器，从屋子里疾步走出来迎接自己的心上人，妹妹卡蜜尔也跟着一起。

装饰着金色莨苕叶和贝壳的铁艺大门缓缓地打开，这辆四轮马车径直开了进来，先是在院子里优雅地转了一圈，然后停了下来，身材高大的车夫刚刚稳住马匹，这时弗朗索瓦已经走到了马车前，绅士地为心上人打开了车门。

只见格蕾丝左手提起绸缎长裙的下摆，向车门外伸出了戴着

手套的右手，然后搭着弗朗索瓦的手下了车，下车的那一瞬间，女人和眼前的这个男人交换了一下眼神，那不言自明的眼神温柔而多情，像春天的野蔷薇一样散发着迷人的芬芳，紧接着，格蕾丝看到了弗朗索瓦身旁的卡蜜尔，于是她微笑着，主动过去在卡蜜尔那美得惊艳的脸颊上行了一个法式贴面礼。

一见到这个令雅各布朝思暮想的美人，格蕾丝的心中便燃起了嫉妒的火焰，然而表面上却装出一副亲切的样子，

"亲爱的卡蜜尔，几天不见，你瘦了好多！真让人心疼！"

听到这句话，卡蜜尔无言以对，害羞地垂下了眼皮。

"听你哥哥说，你最近状态很不好，整个人像病了一样，我特别担心！所以今天特意过来探望你，傻妹妹，无论发生什么事情，身子总还是最重要的！"格蕾丝一副心疼的样子。

"让姐姐担心了。"卡蜜尔不好意思地说道，"谢谢姐姐的关心，我没事的，只不过身体有些虚弱罢了。"

看到自己的心上人如此关心妹妹，弗朗索瓦是既感动又开心，脸上绽放着幸福的笑容："外边天气凉，请两位小姐赶快进屋吧！"

格蕾丝今天穿了一件红色的绸缎长裙，裙子上刺绣着精美的黄色郁金香，还装饰着波浪状的两圈白色的手工蕾丝。她的身上披着一件蓝色的天鹅绒披风，头上戴着一顶插满鲜花和羽毛的遮阳帽，雪白耀眼的脖子上是一条洛可可风格的祖母绿宝石项链，在阳光下闪烁着绿幽灵般的光芒。

卡蜜尔身上穿着一件奶油白的缎子长裙，裙子上刺绣着粉红色的五月玫瑰，安静美丽地绽放在四月的春风里，多日的忧愁与哀伤，让那张白玉般的脸庞和石榴般的樱唇变得越加美丽动人，虽然卡蜜尔的身上没有佩戴一件珠宝首饰，也没有任何过多的装

饰，整个人却显得素雅高贵，圣洁美丽。

或许是云端的维纳斯因为春游而无意中来到了这里，不然，这两位国色天香，倾国倾城的美人怎么会一起出现在这栋巴黎的公馆里？格蕾丝的身上流露着巴黎女人特有的性感和风情，她用魔鬼般的魅力去狩猎一条条男人的灵魂；卡蜜尔的身上则体现着法国女孩的圣洁和纯真，不经意间她像天使一样悄悄地偷走无数男人的心。现在，这个魔鬼和这个天使像姊妹一样把胳膊挽在一起，走进了圣奥诺雷大街的这座公馆。

一进客厅，老弗朗索瓦和弗朗索瓦太太便亲切迎上来，格蕾丝拉起华丽的长裙，向夫妇俩行了一个正式的屈膝礼，弗朗索瓦太太优雅地还了一个礼，这时，只见老弗朗索瓦突然向前一步，在格蕾丝雪白的手背上来了一个吻手礼，这个举动令在场的妻子和女儿，还有儿子三人尴尬不已，格蕾丝也在心里暗暗嘲笑这个老色鬼。

一位身穿礼服的男仆过来取走客人的披风、帽子和手套，接着弗朗索瓦请格蕾丝与自己一起，在壁炉对面的缎面沙发扶手椅上坐了下来，弗朗索瓦夫妇坐在了壁炉两旁，卡蜜尔坐在了母亲的旁边，待所有人都入座后，一位女仆走进来用银托盘端上了芳香四溢的咖啡，咖啡是格蕾丝喜爱的土耳其式的，不加糖，于是，格蕾丝用白玉般的手指轻轻捏起旁边的骨瓷奶罐，往自己的咖啡里加了一点牛奶。

端起面前那只精致的描金咖啡杯，格蕾丝轻轻喝了一小口，然后用手中的丝巾轻轻擦拭了一下樱唇，她用犀利的目光扫视了一遍客厅里的装饰，发现除了里昂的丝绸墙布和那架威尼斯的水晶分枝吊灯外，这里陈设的油画与雕塑全都是二流的，只有一幅

伦勃朗的荷兰风景画还算不错，这与雅各布收藏的那些稀世艺术品真是天壤之别。

"哼！什么工商新贵，不过又是一个巴黎的暴发户而已！"格蕾丝在心里轻蔑地嘲笑道。

主人与客人先简单地寒暄了几句，佣人便过来通报说午宴已经准备好了，于是，主人陪着客人离开客厅，一起来到了客厅旁边的餐厅，开始享用这顿精心准备已久的午餐。

巴黎人向来以奢侈闻名世界，奢侈品的灵魂便是巴黎人的灵魂，而巴黎人的灵魂也正是奢侈的灵魂。在这座巴黎市中心的公馆里，这顿为格蕾丝准备的午餐可以吃掉一个普通法国人一年的收入。

除去那些昆庭的银器❶、圣路易的水晶杯❷和塞夫勒的瓷器不说，开胃菜是俄国鱼子酱搭配伏尔加河鲟鱼慕斯，前菜是法国鹅肝搭配意大利白松露，主菜是香槟慢蒸苏格兰菱鲆鱼，甜点是椰肉清炖中国燕窝，最后还有用来佐餐的勃艮第蒙塔榭白葡萄酒。

如此奢侈的菜肴，稀世的珍馐，也只不过是巴黎上流社会家里的一顿普通饭菜而已。上帝可以作证，每年巴黎权贵们在餐桌上花的银子加起来，可以再修建出一座凡尔赛宫！

从银塔餐厅请来的膳食总管站在餐桌旁，紧贴下颚的领子高高竖起，威严得像一位大法官，享用午餐的时间里，格蕾丝像公爵夫人一样故作高雅，尽说一些乖巧玲珑的话，老弗朗索瓦听了是不断点头，交口称赞，弗朗索瓦也在父母面前极力恭维自己的

❶ 昆庭银器：诞生于 1830 年的法国银器品牌，客户有路易·菲利普和拿破仑三世等。
❷ 圣路易水晶：诞生于 1586 年的法国著名水晶品牌，与法国水晶品牌巴卡拉齐名。

心上人，卡蜜尔依然是神情哀伤，沉默不语，弗朗索瓦太太在餐桌上不停地打量这位未来的儿媳妇，老弗朗索瓦则眯着眼睛，用色眯眯的眼神盯着格蕾丝。

令弗朗索瓦一家没想到的是，格蕾丝早已经吃烦了这些来自全世界的珍馐美食，对这些传说中的宝贝食材提不起一点兴趣，只是出于礼貌，整顿饭下来才吃了几口鱼子酱，喝了几口燕窝，这让弗朗索瓦夫妇非常紧张，还以为是家里准备的饭菜出了问题，弗朗索瓦则在心中暗暗高兴，称赞自己爱的这个女人品位高雅，超凡脱俗。

用完午餐后，老弗朗索瓦要去卢森堡宫的上议院开会，于是不得不离开，他向格蕾丝道别的时候，平时冷漠无情的脸上竟然流露出了依依不舍的样子；弗朗索瓦先是忙着送走了从银塔餐厅雇来的厨师，然后又指挥佣人们把所有的餐具清洗干净，清点入库；弗朗索瓦太太则满心欢喜地回到自己的房间，跪在圣母玛利亚的画像前虔诚地祈祷了一番，祈祷儿子可以顺顺利利把这位法兰西喜剧院的女神娶回家。

最后只剩下卡蜜尔和格蕾丝这两位美人，两人觉得外边刚刚下完雨，空气很清新，阳光又明媚，于是，决定一起到公馆的后花园中散步。在这个标榜"浪漫主义"的时代，法国人多少受到了一些英国人习气的影响，巴黎的贵妇和雅士们开始迷恋上了"散步"这种餐后娱乐活动，在西郊的布洛涅森林里，在左岸的卢森堡花园里，散步，就像罗西尼❶的意大利歌剧一样，成了一种风靡巴黎的新时尚。

❶ 罗西尼（1792—1868）：意大利著名歌剧作曲家，曾担任法国的巴黎歌剧院院长。

花园里的红玫瑰和白玫瑰上还挂着湿漉漉的雨水，在阳光下晶莹剔透，闪闪发光，好似那落难美人流下的眼泪，可以把坚硬的石头变成绕指的棉花，把凶猛的狮子变成温柔的小猫，卡蜜尔与格蕾丝从一片白色的山茶花和一片黄色的中国月季之间轻轻走过，那片粉红色的桃花也已经在四月的春风中美丽绽放，悄悄躲藏在普罗旺斯风格的四海豚喷泉旁，多情地向这两位美人招手。

卡蜜尔依然沉默不语，只见她忧伤地走到一株桃花前，伸出纤细白玉般的手指，轻轻地摘下一朵桃花，然后面无表情地把花瓣撕掉，一片一片地扔进面前的喷泉中，那些粉色的花瓣落在水中后，先是优美的跳了一圈华尔兹，然后便像美人的心事一样被海豚嘴里喷出的水柱压在了泉水中。

"落花有意，流水无情。只见妹妹把花瓣这么随手一扔，竟像春天的花神一样，创作出了一部爱情的戏剧。"站在一旁的格蕾丝笑着说道，那性感妩媚的樱唇外显露出一个美丽的小酒窝。

"姐姐一定是在取笑我。"卡蜜尔抬起头，勉强地微笑了一下，然后轻声说道："每次在戏院里目睹姐姐的绝代风华，我便会羞愧不已，倘若我能拥有姐姐一半的才情，也不枉费上帝赐予的这条生命。"

"哎呀！妹妹谬赞我了。"格蕾丝咯咯地笑了一声，然后看着卡蜜尔花瓣般的脸颊继续说道："上次在戏院里我看到了那位坐在你身旁的绅士，俊美又阳光，当时就觉得他真是一位幸运的先生，能让巴黎最美的女士陪着看戏！"

"后来我才知道你们的恋情，说真的！姐姐在心里为妹妹感到高兴！你们两个人简直就是爱神选中的一对！对了！可能妹妹还不知道，当时在戏院里你们两人招来了不少羡慕嫉妒的眼光呢！"

格蕾丝故意提起罗曼，并满怀心机地让卡蜜尔相信，她与罗曼的爱情不仅受到了自己的认同，还应当受到所有人的尊重。

格蕾丝的这番话再次揭开了一个女孩爱情的伤口，卡蜜尔愈加伤心难过起来，珍珠般的眼泪在眼眶中停留了一小会儿，便像断了线的珠子一样落在花瓣般的脸颊上。

"啊！妹妹，你这是怎么了？为何突然流眼泪了？ 对不起！对不起！一定是我说错话了！"格蕾丝一边赶忙道歉，一边掏出身上的香水蕾丝手帕递给了卡蜜尔，装出一副完全不知情的无辜样子。

卡蜜尔接过那条带有蕾丝花边的粉色香水手帕，轻轻擦拭了一下脸颊上滚烫的眼泪，然后悲伤哽咽地说道："姐姐可能还不知道，您提到的那位先生，现在正在去意大利的途中，父亲禁止我和他交往，我也已经很久没见到他了。"说完，卡蜜尔又拿起香水手帕，捂住了自己的脸庞。

"怎么会这样？对不起！我让妹妹伤心了！"格蕾丝眉头紧锁，装出一副懊悔的样子，然后继续说道："妹妹不要伤心难过了，想必令尊也是为了妹妹的幸福着想，想为妹妹寻找一位条件更好，更能配得上妹妹的绅士。"

"绅士！"听到这个法语词汇，格蕾丝美丽的额头上立刻聚集了一片乌云，她用讽刺的口吻冷冷地说道："当然会是一位绅士！一位'资产阶级绅士'❶！对！一位富有的犹太银行家绅士！"

听到犹太银行家这个词汇，格蕾丝的眼前立刻浮现出了雅各布的那张可怕嘴脸，她眨了眨眼睛，冷笑了一下，然后假装用同

❶ 资产阶级绅士：法国古典主义喜剧大师莫里哀的一部戏剧，也被译为《贵人迷》。

情的语气说道："哎！我们女人的命就是可怜！在那些男人面前，我们就像他们的私有财产一样，就连自己的爱情都不能为自己做主，真是人世间最大的悲剧！"

"是啊！我是多么的不幸！我不能如我所愿地去爱一个自己喜欢的人，仅仅是因为他不够富有！上帝啊！这是多么的不公平！这个世界又是多么的残酷无情！"卡蜜尔语气激动地继续说道："姐姐，我知道您是同情我的？对吗？不过遗憾的是，所有人的同情，也无法换取一位父亲的怜悯，因为在这位父亲的眼里只有金钱，女儿爱情的幸福早已变得无足轻重。"

听到卡蜜尔的倾诉，格蕾丝感觉就像是罗马小姐拿着金针正在刺一个女奴的胸脯，让这个对爱情毫无知觉的冷血动物感到厌恶。

对格蕾丝而言，卡蜜尔的所有不幸和痛苦，还有幸福与否和自己没有一点关系，卡蜜尔越是坚守自己对爱情的神圣信念，就越是令格蕾丝感到嫉妒和不安。原因很简单，一个轻浮的女人永远也无法理解那些纯真的女人，这就如同一个纯真的女人永远也看不起那些轻浮的女人一样。

尽管如此，格蕾丝还是热情地搂住了卡蜜尔的香肩，然后安慰道："妹妹，你放心，姐姐会一直站在你这边的。上帝可以作证！我，格蕾丝，绝对不允许自己的生活中出现《罗密欧与朱丽叶》❶那样的爱情悲剧！"

卡蜜尔用感激的眼神看着格蕾丝说道："姐姐，今天看得出家父非常尊重您，您可以去劝说一下家父吗？说不定在您的劝说下

❶ 《罗密欧与朱叶丽》：英国戏剧大师莎士比亚创作的一部著名爱情悲剧。

家父就会改变主意，如果真的能够这样的话，那便是救了我的性命！也救了罗曼的性命！那位可怜的先生为了我要去罗马寻找金子，我的上帝啊！如果他有什么意外，那我也不想活了！"说着，卡蜜尔又难过起来。

格蕾丝故意沉默了一小会儿，然后温柔地拉起卡蜜尔的左手，小声说道："听我说，我的好妹妹，倘若这样做真的有用的话，那我一定会按照你所说的去劝说，不过我担心的是，这样做不仅没用，反而最后会适得其反，让你的处境变得更糟糕。这样吧，我倒是有一个主意！"

"姐姐快点请讲！"

"你表面上先顺从父亲的安排，答应与那位银行家的婚事，同时以身体不适为由尽量拖延时间，等待心爱的人找到金子来娶你。请妹妹放心！就算你的那位骑士最后找不到金子，我也一定会想办法，找机会，安排你与自己的心上人在意大利相聚！"

"啊！我的好姐姐！您说的这些都是真的吗！太好了！仁慈的上帝啊！我都不知道自己做了什么善事，上帝竟然会派来这么善良的一位天使来保护我！"卡蜜尔难掩心中的激动和喜悦。

格蕾丝感慨地说道："当然是真的！我的妹妹。巴黎这座城市就像是一座华丽的鸟笼，我们就像是可怜的鸟儿，被囚禁在这座鸟笼中，如果真的可以的话，我多么希望也能够像你一样，逃离这座可怕的城市，去一个遥远的国度。"

"可是，姐姐，在这座城市里您不是还有哥哥吗？我知道哥哥非常爱慕您，倘若您真的离开了巴黎，我那可怜的哥哥，一定会像我一样伤心难过的。"卡蜜尔皱着眉头说道。

格蕾丝没有直接回答卡蜜尔的问题，而是装出一副害羞的样

子笑着说道："哎呀，怎么说到我了，妹妹的幸福才是最重要的！一定要记住刚才姐姐说过的话，最后你一定可以和心上人在一起的，愿天下的有情人终成眷属。"

"好的，姐姐，我一定会按照您刚才说的去做！但愿上帝保佑我和罗曼！"说完，卡蜜儿紧紧拥抱住了格蕾丝，此刻，格蕾丝阴险地笑了一下，美丽的眼眸中闪过一道可怕的寒光，她仿佛已经看到了雅各布那副绝望痛苦的样子，因为自己的未婚妻和别的男人一起私奔了。

这个春天的午后，在这座鲜花盛开的巴黎花园里，格蕾丝觉得自己做了一件非常了不起的事情，如同圣马丁❶一样，她把温暖与希望的披风分享给了一位遇难的人，整个人似乎都因此变得崇高起来。此时的卡蜜尔，也终于在绝望的深渊中看到了一线希望，意大利的阳光仿佛照在了她那花瓣般的脸颊上，远方，在罗马的上空，一道美丽绚烂的彩虹正闪现在两个年轻人的面前……

❶ 圣马丁（316—397）：法国图尔主教，传说他在罗马军队服役时曾经在大雪之中把身上的大衣分给了一位乞丐。

六　从科西嘉到梵蒂冈

　　罗曼与安东尼奥在海上经历了那场神秘风暴后，死里逃生的两人准备在科西嘉岛的首府阿雅克肖上岸，阿雅克肖与罗马之间的海上距离只有三百公里，神奇的是这两座城市都位于北纬42度的位置。意大利人相信，这是上帝在创世纪的时候提前划定的"帝王维度"，罗马这座永恒之城孕育了尤里乌斯·恺撒，而阿雅克肖这座英雄的城市则诞生了拿破仑·波拿巴。

　　1799年9月30日，结束远征埃及的拿破仑乘坐法国"米龙号"巡洋舰，驶入科西嘉岛的阿雅克肖港口，那是拿破仑生平最后一次回到自己久别的故乡。当时跟随拿破仑一起远征埃及的艺术顾问、卢浮宫首任馆长德农这样回忆道："在茫茫大海上航行一周后，我们最先看到的陆地是科西嘉岛，拿破仑在船上看到自己的家乡阿雅克肖后，流下了激动的眼泪，随后拿破仑在科西嘉岛上停留了几天，然后返回法国巴黎。"

　　上岸的那一刻，罗曼与安东尼奥被眼前的风景迷住了，这个地方简直就像是一座天堂岛，既有意大利北部海岸的险峻狂野，也有法国南部海岸的浪漫和风情，那银色的沙滩细腻柔软，像一位巴黎的贵妇懒洋洋地躺在绿玉髓的海湾中，一棵棵棕榈树用点

点绿色，衬托着身后那橘黄色和橙红色的联排别墅。

　　船夫们驾驶的小艇在海湾里不停地穿梭，水手们在船上哼着古老的歌谣，孩子们在浪花里追逐欢笑，船娘们在岸边的石头上捶打衣服，多么的美妙！人类的声音与大海的声音组成了一首欢快的交响曲，在海滨小镇背后的远方，被朝霞染红的一片山峰像歌剧院的红色幕布一样从云端的天际线上延伸展开，在上帝的美妙安排下，为来自全世界的人献上一场名为"科西嘉"的戏剧。

　　此时的两人又累又饿，浑身湿冷，顾不上欣赏这诗一般的风景，只想赶快找一家餐馆先喝上一碗热腾腾的意大利鱼汤，再吃上两盘美味的凤尾鱼意面。看到距离港口不远处的地方有一家挂着招牌的餐厅，两人拖着快要虚脱的身躯走了进去，清晨没有什么客人，空荡荡的餐厅里摆着几张橡木桌椅，每张餐桌上摆着一个橄榄油瓶子和一副锡制刀叉，墙上的玻璃框中挂着一组航海绳结，旁边还有一幅拿破仑的戎装画像。

　　两人找了一张桌子刚坐下，从厨房里走出来一个身穿厨师服的中年男人，样子看上去既是主厨又像是老板，他先用异样的眼光从头到脚打量了一番罗曼与安东尼奥，然后用带有热那亚口音的科西嘉方言说道："嘿！先生们！欢迎你们来到科西嘉！看样子是在海上饿坏了。说吧，想吃点什么？虽然餐厅中午才营业，但只要付钱，相信一定会让你们喜欢上科西嘉的美食。"

　　罗曼听不懂科西嘉方言，只是模糊地听到"钱和美食"这两个词汇，安东尼奥会讲热那亚语，听起科西嘉方言来非常容易，于是便当起了翻译，他看着罗曼说道："老板说欢迎我们来到科西嘉，问我们想吃什么，这里不能赊账。"

　　罗曼捂着饥肠辘辘的肚子，对安东尼奥说道："先来碗意大利

鱼汤！再来一盘意大利面，加鱼肉或肉丸的都可以！我们需要补充一些热量！对了！再来一瓶朗姆酒暖暖身子！告诉他，让他放心，我们身上有钱！"

只听到安东尼奥说了几句热那亚语，餐厅老板便微笑着离开了，于是罗曼与安东尼奥聊了起来，

"很奇怪！感觉自己像来到了热那亚，难道这里的人们都不讲法语吗？"罗曼脱下身上那件湿漉漉的大衣，搭在身旁的椅子上，然后一脸疑惑地问道。

"讲法语的科西嘉人都在法国呢！比如拿破仑，留在这里的都是一些老人和孩子，他们没受过学校教育，不会讲法语。"安东尼奥眨了眨那双大眼睛，一头波浪状的金发在清晨的阳光下闪闪发光。

"也是！科西嘉岛之前一直被热那亚人统治，拿破仑出生的那年才并入法国。学习法语的确不是一件容易的事情，拿破仑九岁的时候就离开家乡去勃艮第学习法语了，学习了一年法语后，才成功进入香槟省的布利埃那皇家军校，当时的法国国王还是路易十六呢！"罗曼如数家珍地说道。

"哈，厉害了！巴黎先生，真没有想到，你对拿破仑颇有研究！"这时，餐厅老板走过来，送上了一瓶朗姆酒，安东尼奥先给罗曼倒上一杯，然后又给自己倒了一杯。

"没想到没去成威尼斯，反而来到了拿破仑的家乡，或许这就是上帝的旨意吧！等下吃完饭，我们可以一起去参观一下拿破仑的故居，听说路易·菲利普上台之后为了安抚波拿巴派，花了不少银子修整那座房子。"罗曼说完，喝了一大口朗姆酒，就像圣灵灌进了体内一样，冰冷的身体一下子变得温暖起来。

"好啊！虽然我们西班牙人不是很喜欢拿破仑，不过，不得不承认，这头科西嘉狮子的确是一个了不起的传奇！"两句话的工夫，安东尼奥已经连着喝下三大杯朗姆酒。

只见餐厅老板微笑着，端来了两碗热气腾腾的意大利鱼汤，鱼汤里散发着地中海大火鱼、小火鱼、加里纳鱼、洋葱、月桂叶和橄榄油的香味，搭配上科西嘉的面包，罗曼与安东尼奥把鱼汤喝得一滴不剩，接着，两人又吃了一大盘凤尾鱼西红柿意面，还有一些科西嘉岛本地的山羊奶酪。

一顿美食美酒下肚后，罗曼与安东尼奥才完全从饥寒交迫中恢复了过来，此时的太阳已经高高升起，整个世界也重新变得温暖起来，未来的一切似乎都充满了希望。

正当两人要结账的时候，餐厅里走进来一个中年女人，身材中等，气质很优雅，五官像科西嘉岛上的山峰一样棱角分明，她的年龄看上去有五十岁左右，身上穿着一条黑色的丝绸长裙，白色蕾丝花边装饰的脖子上戴着一条红色珊瑚项链，一头棕色的长发被整齐地挽成发髻，发髻上还插着一根珍珠贝的发簪。

"夫人您来了！没想到您来这么早！您要的火腿已经准备好了，不过请您稍等一下，我现在就去厨房拿。"餐厅老板礼貌地说完，便快步走进了厨房。

这个衣着精致的女人先是平静地打量了一番罗曼与安东尼奥，然后便走了过来，用一口流利的法语对两人说道："一位法国绅士是不会穿着一身湿漉漉的衣服的，相信勇敢的西班牙水手也不会，我的裁缝店就在旁边的马路上，两位先生可以去我那里，换上一身干爽舒适的衣服。"

罗曼与安东尼奥一副惊讶的样子，不可思议！面前的这位女

士竟然可以一眼看出罗曼是法国人，安东尼奥是西班牙人，而且法语说得那么标准，不带一点科西嘉的本地口音。

"我之前在巴黎的时装店里当过几年裁缝，所以，从衣着和相貌上辨认出一个法国人和西班牙人对我来说不是难事。"看到两人很惊讶，女人解释到。这时餐厅老板从厨房走出来，拿过来了一包用海风和海盐风干的科西嘉火腿，只见那位女士接过火腿，说了声谢谢，然后对罗曼和安东尼奥说道："现在，二位先生可以跟我来！"

罗曼与安东尼奥有一些犹豫，然而面对一位女士的礼貌邀请，两人又不好意思拒绝，于是付了餐馆的饭钱，两人跟在这位女士的身后，来到了旁边马路上的一家裁缝店内。

这家裁缝店的面积虽不大，但里边布置得整齐有序，最外边靠近玻璃橱窗的位置摆着几个穿着样衣的人体模型，屋内中央的位置是一张剪裁用的工作台，最里边的靠墙位置上立着一对胡桃木衣柜，其中一个衣柜中整齐摆放着制衣的面料，有热那亚的天鹅绒、佛罗伦萨的羊绒、威尼斯的丝绸、科莫的丝绸，还有科西嘉岛本地的丝绸，另外一个衣柜中挂着几件白色和红色的女式长裙，还有两件黑色的男士礼服。

两人询问了一下礼服的价格，一套男士礼服的价格要五十法郎！已经破产的安东尼奥舍不得花这笔钱，他打算继续穿着身上那套湿漉漉的水手服，等到中午的时候去太阳下把衣服晒干，罗曼口袋中的钱本来就不多，还要节省下来去罗马和威尼斯用，不过最后他还是花了五法郎，给自己换上了一件干净舒适的白色衬衫。

"哎！看来两位先生真的是在海上落难了！身上连一套礼服

的钱都没有！好吧！看在这件白色衬衫的份上，我也做一件善事，在小镇的教堂旁有一栋哥特式的小木屋，除了天窗外房子没有别的窗户，墙壁是乌黑色的，屋檐下经常能看到一群乌鸦，对！是乌鸦不是喜鹊。"

"不过这些都不重要，重要的是，房子里有一位脾气古怪的老太太，她是科西嘉岛上最有名的占星家，据说她还曾为少年时的拿破仑占卜过，预言这个科西嘉的孩子日后会像北极星一样统领天下。"

女人停顿下来，神秘地笑了笑，然后又继续说道："当然！如果二位先生相信我说的话，可以去那里碰碰运气！在那位占星家的帮助下，说不定就可以从此改变身上的霉运，找到金子发大财也说不定！"

裁缝女人的这番话就像医生开出的一剂灵药一样，一下子戳中了安东尼奥的心，本来这位加泰罗尼亚水手就笃信占星术，推崇这门从古巴比伦流传到古埃及和古希腊的神秘学说，再加上自己先是在海上遭遇摩尔海盗，接着又遇到可怕的风暴，现在，安东尼奥确信自己一定是被魔鬼算计，走上了霉运，如果这个时候能寻求到占星家的帮助，改变一下霉运，那真的是太好了！

罗曼之前听皮埃尔神父讲授过一些关于炼金术的神秘知识，对于占星术是半信半疑，在巴黎时也只是听说过一些牛顿和凯瑟琳·美第奇与占星术的故事，不过自己的确是在海上遭受到了可怕的噩运，而且听到那位占星家也为拿破仑占卜过，于是一颗好奇的心便像风帆一样鼓了起来。

离开这家裁缝店后，两人回到海边的沙滩上，找了一块巨大的石英岩岩石，迎着中午的阳光和温暖的海风，把身上的衣服全

都脱下来晾晒干，然后重新穿上后向小镇的那座教堂走去。

阿雅克肖的街道称得上是欧洲最整洁，最美丽的街道，长长的街道上一尘不染，两旁房屋的门窗前装饰着五颜六色的鲜花，意大利风格的花园和喷泉像绚烂的烟花一样点亮城市的每一个街道。

罗曼与安东尼奥走在科西嘉岛的春天里，两人经过销售葡萄酒和橄榄油的小商店，制作小提琴和海泡石烟斗的工坊，还有雄伟的热那亚总督府，最后来到了小教堂旁的广场上。

正如刚才那个女裁缝描述的，在小教堂旁边有一栋哥特风格的两层木屋，准确来说是一座用木头和石头建造的房子，房子看上去已经有五百岁了，像是一位暮年的老人，墙壁是黑炭色的，与周围的建筑有些格格不入，令人惊讶的是整栋房子没有一扇窗户，屋顶上的烟囱和哥特式的火焰雕塑像幽灵一样高高耸立着，几只乌鸦在屋檐下巡逻，让人想起《格林童话》❶中描述的巫师居所。

罗曼与安东尼奥走到门口，发现黑色的大门上雕刻着一个三角形的金字塔标志，在金字塔的上空还有一颗天狼星的标志，通过一朵玫瑰的符号表现出来。罗曼之前在皮埃尔神父的书中看到过类似的古老符号，这些都是炼金术士和占星术士的标志，埃及金字塔的符号曾被犹太人的共济会❷使用，还曾出现在了法国大革命期间起草的《人权宣言》❸中。

❶ 格林童话：德国语言学家格林兄弟收集、整理和加工的德国民间文学，里边有大约两百个故事，其中包括灰姑娘、白雪公主、小红帽和青蛙王子等。
❷ 共济会：犹太人的秘密组织，1717年在英格兰诞生，又称兄弟会、东方会和锡安会。
❸ 《人权宣言》：1789年法国大革命起草的著名革命宣言，主张人的自由、平等和博爱。

看到金字塔标志的这一刻，罗曼突然想到了一件事情，当年拿破仑征服埃及的时候，曾独自一个人进入金字塔的内部，而拿破仑的哥哥约瑟夫又是法国共济会的总会长，看来，"金字塔、拿破仑、占星术"，三者之间一定存在着某种神秘的关联。

大门上没有门敲，于是罗曼用手礼貌地敲了敲门，一分钟过去了，屋里没有一点动静，罗曼又敲了敲，两分钟过去了，屋里还是没有一点动静，这时，安东尼奥急了，用自己的手掌去拍打大门，没有想到刚用点力，这扇大门竟然在自己面前自动打开了。

屋内黑漆漆的一片，什么都看不见，一股陈旧的木头味和发霉的气味裹挟在了一起，仿佛穿越了几个世纪后，再次浮现在了这个世界上，两人怀着不安的心情，小心翼翼地走进屋内。

"请问有人吗？"罗曼高声问道，黑漆漆的屋子里依然没有任何动静，那死一般的寂静令人毛骨悚然，罗曼又高声问了一遍，只能听到自己的声音如同水波一样在一片黑暗中回荡着。

"别喊了！看样子这里没人！像坟墓一样！那个裁缝一定是在捉弄我们！见鬼！"安东尼奥觉得自己被骗了，于是气愤地说道。

安东尼奥的话音刚落，屋内的前方突然亮起了一道火焰，就像是一根蜡烛在黑暗中被点燃了，火焰仿佛长了眼睛，在黑暗中注视着罗曼与安东尼奥，把两个人吓了一跳，两人停下脚步，不敢再往前。

只见那束红色的火焰开始慢慢向两人靠近，最后快移动到两人身前时，像鬼火一样突然又停了下来，慢慢地，火焰静止不动了，火焰周围的那片黑色变成了一圈橙红色，就像魔鬼头顶的火焰。

"宇宙在一片永恒的黑暗之中，您出现了，于是一切尽显光

华。"两人突然听到面前有人说话，讲的是带有科西嘉口音的意大利语，那声音嘶哑而深沉，灵异而悠远，如同是从宇宙边缘飘荡过来的天外之音，入地三分，勾人魂魄。

慢慢地，当两人的眼睛彻底适应了黑暗，才看到火焰的上方露出一张模糊的人脸，在火光的映衬下，还能看到那树皮一样的皱纹，水晶球一样的眼睛，还有鹰嘴一样的鼻子，上帝啊，那副可怕的面孔，就像是一只五百岁的树精。

"夫人，您好……对不起……打扰您了……，我们是来寻找占星师的……"罗曼战战兢兢地用意大利语说道，安东尼奥也吓出一身冷汗，努力安抚着那颗怦怦直跳的心脏。

"我已经等候二位很长时间了。"听到这句话罗曼与安东尼奥惊讶不已，两人倒吸了一口凉气，没有想到占星师正在等候自己，此刻，感觉自己就像是掉进了一个时间的漩涡里，完全失去了时间和空间的概念，所有的意念和认知全都被颠覆了，既找不到出路，也看不到尽头。

"夫人，要知道我们能站在这里多么不容易！"安东尼奥终于鼓起勇气，用一口流利的意大利语说道："我们在大海上先是遭遇了海盗，从海盗手中死里逃生后又遇到了一场可怕的风暴，差点葬身大海！是的！一定是被魔鬼算计，走了噩运！看在上帝的面上，尊敬的夫人，请您帮我们占卜一下吧！"

"上帝，我的世界里没有上帝，只有永恒的黑暗和诅咒。"占星师冷冰冰地说道，语气中带着一股仇恨，那水晶球般的眼睛在火光下闪耀着幽暗的光芒，就像是因为泄露了天机，被上帝驱逐到地狱的黑暗天使。

"可我们的确是走了噩运！夫人，就在我们登陆科西嘉岛之

前，在大海上遭遇了一场奇特的风暴！如果不是拿破仑的灵魂及时出现的话，我们差一点就葬身大海了！"罗曼真诚地说道，并坚信在那场神秘的风暴中，自己看到的是拿破仑的灵魂。

"1821年……1842年……2000年……2020年……"占星师连续数完了一长串奇怪的年份后，平静地说道："每隔二十年，土星与木星便会注定合相一次，预示着一个新时代的降临，还会有一件大事的发生。"

"上一次土木合相是1821年，这一年那个可怜的孩子在赤道上的大海上去世，今年是1842年，他的灵魂出现在了科西嘉岛附近的大海上。如此说来，今年一定也会有不同寻常的大事发生，应该与那个可怜的孩子有关。"

占星师说完后，用黑暗中闪着磷光的眼睛盯着罗曼看了一会儿，那可怕的目光仿佛穿透了罗曼的灵魂，把他的心事全都挖了出来，罗曼与安东尼奥听到这些超越时间和空间的神秘语言后，又联想到那些确凿的历史事实，不得不信服起来，这个时候两人就像接受基督洗礼的圣徒，一下子变得虔诚起来。

"可怜的孩子"是指拿破仑吗？听那个女裁缝说这位占星师曾为拿破仑占卜过！看来是真的！今年发生的大事会与拿破仑有关！是指拿破仑的宝藏吗？一想到这里，罗曼赶快悄悄地用手摸了摸藏在大衣夹层里的那把金钥匙。

"看来我们的命运注定要与拿破仑的灵魂捆绑在一起了！好吧！夫人，那么我们又该如何改变自己的噩运呢？"安东尼奥急切地问道。

"四月，是黄道与地球交会的第一个星座，也是星象十二宫中的第一宫，白羊属火，你们二位一个是巨蟹座，另一个是天蝎座，

都是水性星座，所以，这个月难免会遇到一些灾祸。"占星师平静地说道，那束火焰突然蹿跳一下。

罗曼与安东尼奥两个人完全惊呆了，像木头一样，呆站在那里一动不动。太神奇了！太不可思议了！一个陌生人竟然知道自己的星座！

"夫人，不！我尊敬的神灵！万能的先知！请原谅我的失礼！如果可以的话，我可以跪下来请求您！请求您告诉我！我能否与自己心爱的那个人重逢，她是我活在这个世界上的唯一希望！"说着，罗曼在占星师面前半跪了下来。

"巨蟹座与双鱼座的爱情注定了会澎湃激昂，一波三折，因为巨蟹座的守护神是月亮女神戴安娜，而双鱼座的守护神是海神波塞冬，一个是月亮，另一个是大海，相遇到一起便会引起潮汐和巨浪。"

"不过，不用担心，既然那个孩子的灵魂指引着你，那就去完成他的遗愿吧！"占星师解答了罗曼的问题，并暗示拿破仑的宝藏可以拯救罗曼的爱情。

"对！卡蜜尔是双鱼座！真的太神奇了！夫人，正如您所说的，或许这便是我们的艰难爱情，注定了要充满劫难和考验。"罗曼激动地说着，心怀希望地站了起来。

安东尼奥也变得激动起来，用意大利语对身旁的罗曼说道："是这样的！拿破仑是狮子座！像狮子一样用武力和雄心统治欧洲大陆！而狮子座的守护神是太阳神阿波罗！阿波罗掌管着光明、法律、诗歌和艺术！所以拿破仑在法律和艺术领域取得了很多成就！"

"不要忘了，你的守护神是冥王哈迪斯，死神会一直在你头上

盘旋，所以要小心！"占星师最后善意地提醒了一下安东尼奥，然后，房间里的火焰突然熄灭了，占星师与她的声音一起消逝在了永恒的黑暗中……

罗曼站在那里发了一会儿呆，慷慨地留下了一枚金路易❶作为占卜费用，然后与安东尼奥离开了这座黑暗无边的房子，两人重新回到了光明的世界里，午后的阳光竟让两人的眼睛有些睁不开。

对罗曼与安东尼奥而言，刚才发生的一切就像是一场奇妙的梦，在梦里边时间和空间的概念变得模糊，就连上帝的声音似乎都变弱听不到了。此时此刻，双脚踏步在石板路的路面上，午后的春风惬意的沐浴在身上，两人呼吸着海上吹来的湿润空气，整个世界又重新变得鲜活和明朗起来。

两人一边聊着天，一边向拿破仑的故居走去。

"不敢相信！这个世界上还有这样神奇的事情！真的有人可以预知未来！而且每一个细节都是那么真实！"罗曼惊叹着。

"这个世界上还有很多神奇的事情呢！ 不然亚当也不可能活到九百岁❷！但丁也不可能活着游历地狱❸！圣雅格的尸骨也不可能被一位荒野牧羊人发现，出现在了西班牙的圣地亚哥❹！"安东尼奥一连举了好几个例子。

"是啊！之前我就听说，热那亚的占星术与那不勒斯的炼金术在意大利很有名！真的没有想到，今天在科西嘉岛体验到了！"

❶ 金路易：法国旧王朝时期使用的一种金币，一个金路易相当于二十法郎。

❷ 据说人类的祖先亚当一直活到了九百岁，基督徒普遍都相信这种传说。

❸ 指的是《神曲》中意大利著名诗人但丁在古罗马诗人维吉尔的带领下游览地狱。

❹ 圣地亚哥：耶稣的门徒雅格在西班牙传教后殉难于耶路撒冷，后来人们把他的尸骨运回西班牙，公元813年一位西班牙牧羊人在星光的指引下重新发现了他的墓地。

罗曼深深地吸了口气。

"我们西班牙人对炼金术也很着迷!"安东尼奥说道:"炼金术士认为铅是一切金属的始祖,把铅埋在地下两百年后就变成了锡,最后锡会变成银!"

"还有黄金!"罗曼接着说道:"炼金术士认为黄金不属于金属,黄金和阳光属于同一种物质,全都由火凝结而成!如果能够找到传说中的魔法石,就可以点石成金!"

"真后悔!刚才有些惊慌,忘记占卜一下我未来的妻子在哪里了!"安东尼奥咧嘴笑着说道:"情人也可以,哈,最好是一位意大利公主或王妃!"

"哈哈!看来水手的脑海里只有女人,刚才那位占星师说,死神会一直在你的头上盘旋,看来你一点都不害怕啊!"

"害怕也没用!我们西班牙有一句谚语:勇气可以冲破霉运!该来的早晚会来!如果我胆怯怕死的话,就不可能成为一位西班牙船长!"安东尼奥颇有胆魄地说道。

"那么,你们西班牙人如何看待死亡呢?"罗曼突然好奇地问道。

"记得我去世的母亲曾经告诉我,死去的逝者会在月光中望着你,于是,我曾在黑夜里骑马穿越安达卢西亚,并向天空中挥手,好让母亲知道是我。"安东尼奥停顿了一下,然后感慨地说道:

"不过坦率地讲,真的很感激你呢!如果不是你的话,我已经在海上死过一次了。巴黎先生,我发现自从遇到了你,身边就发生了一连串的神奇事情,现在告诉我,难道你是上帝的使者,或是魔鬼的仆人吗?"

"我只是一个普普通通的人,一个向往爱情美满、事业成功,

可以与家人一起平平静静生活的人。"罗曼停顿了一下，然后继续说道："不过说起来，我也觉得很神奇，自从在马赛遇到了你，我便经历了一连串奇妙的事情，就像小说中发生的那些故事情节一样，很不可思议！"

"你的确是一个小说中的人物！巴黎先生，感觉在你身上藏着很多秘密。除了你是巴黎人，还有你要去罗马和威尼斯，我对你一无所知，如果你不介意的话，可以和我说说你自己，例如，你是做什么的？为什么要去罗马？还有，我很想知道，你与拿破仑到底有什么关系？"安东尼奥终于袒露了自己心中的迷惑和不解。

罗曼先是沉默了一小会儿，然后开口说道："我之前在巴黎学习艺术，梦想是成为像德拉克洛瓦那样的伟大画家；去罗马是为了寻找金子，然后去解救我心爱的女人；至于与拿破仑什么关系，现在我只能告诉你，我的父亲曾是一位拿破仑的帝国龙骑兵上校，因此从小我就非常崇拜拿破仑，可以说，拿破仑在我心中的位置仅次于上帝！好啦！你刚才提出的三个问题我全都回答完了，现在，是时候安慰一下自己的胃啦！"

听了罗曼的回答后，安东尼奥对罗曼的仰慕又增添了很多，没有想到自己遇到了一位传说中的玫瑰骑士！他在内心深处下定决心一定要好好保护这个年轻人，同时也做好了准备，与罗曼一起并肩去面对接下来的冒险，两人在街边的一家面包店里买了两份金枪鱼帕尼尼，吃完后继续向拿破仑的故居走去。

碧蓝的天空下，一座拿破仑的骑马雕像出现在了面前，这匹马的身材高大健硕，步伐雄劲有力，就像刚刚从马伦哥❶和奥斯特

❶ 马伦哥战役：1800年意大利北部的著名战役，拿破仑率法军成功击败奥地利军队。

利茨❶的战场上胜利归来，骑在马背上的拿破仑用忧郁而深沉的眼神看着罗曼与安东尼奥，他仿佛已经在这里等候了半个世纪。

在拿破仑的身后是一栋热那亚风格的三层建筑，房子的风格古朴而典雅，房子后边还有一座精致的花园，这里的每一扇窗户，每一块砖石，都像圣物一样，流露着不可言表的崇高和神圣。

1769 年的一个夏日中午，一个叫拿破仑·德·波拿巴的婴儿，出生在这座房子里，从那一刻开始，此后的两百年里，整个欧洲将注定在他的马蹄下颤抖，整个人类将因为他的智慧而卑微，整个世界将因为他的灵魂而升华。

罗曼与卡蜜尔曾在巴黎郊区的马尔梅松庄园里一起参观拿破仑与约瑟芬的爱巢，两人曾手牵手在约瑟芬亲手种植的玫瑰园里散步，也曾在拿破仑的书桌前一起临摹约瑟芬的画像，没想到今天自己来到了科西嘉岛上的拿破仑故居，而心爱的卡蜜尔却不在身旁，想到这里，罗曼的心中泛起了一阵伤感。

走进故居罗曼看到了拿破仑的家族族谱：从 1682 年起，波拿巴家族就住在圣夏尔街的这栋三层大宅里，波拿巴家族的祖先原是佛罗伦萨的领主，1261 年一个佛罗伦萨人首先使用了"波拿巴"这个姓氏，1529 年波拿巴家族的一支，弗朗西斯科·波拿巴移民到科西嘉岛，接下来的三个世纪，波拿巴家族成员成功跻身法律界、学术界和教会。

到了拿破仑父亲这代，波拿巴家族成为当地有名望的家族之一，拥有几座城市房产和乡间别墅，还有一个葡萄园，拿破仑出

❶ 奥斯特里茨战役：又称三皇战役，1805 年的这次著名战役中拿破仑击败了俄国沙皇亚历山大一世和奥地利皇帝弗朗茨二世的反法联军，取得了辉煌胜利。

生两年后，科西嘉岛的最高理事会追溯到了波拿巴家族的佛罗伦萨起源，正式册封波拿巴家族为法国贵族，从此波拿巴家族跻身科西嘉岛上的七十八个贵族之列，拿破仑的名字后边也多了一个"de"的贵族符号。

在拿破仑的故居中，罗曼与安东尼奥看到了拿破仑小时候睡过的床，用过的餐具，还有阅读过的书籍，其中有一本是卢梭的小说《新爱洛伊丝》❶，另外，还有拿破仑父母和兄弟妹妹的画像，拿破仑的父亲名字叫卡洛，他身材高大，相貌英俊，有一双蓝灰色的眼睛，他思想开明，擅长马术，曾是科西嘉岛的独立主义者，后来归顺了法国，还曾在凡尔赛宫中受到法王路易十六的亲自接见，也正是多亏了父亲的这个政治选择，拿破仑才能够领着路易十六的王室奖学金，顺利读完了布里埃那和巴黎的皇家军校。

拿破仑母亲的名字叫玛利亚·拉莫利诺（Maria Ramolino），虽然从未接受过正规教育，但她相貌美丽，气质高贵，出身良好，她的父亲曾是阿雅克肖市的代理行政官，这个意志坚强，善良勇敢的女人一共生了十三个孩子，其中不幸夭折了五个，最后存活下来八个，其中包括一位帝王、三位国王、一位皇后，还有两位公主，不幸的是，拿破仑的母亲三十三岁便成了寡妇，那一年拿破仑才十五岁，拿破仑在八个孩子中排行第二，哥哥是约瑟夫、弟弟是吕西安、二弟是路易，最小的弟弟是热罗姆，三个妹妹分别是埃丽萨、波利娜和卡洛琳。

故居里的家具有意大利文艺复兴风格，也有路易十六风格，还有拿破仑第一帝国风格，故居中还可以看到一些做工精美的羊

❶ 《新爱洛伊丝》：法国哲学家卢梭在 1761 年创作的一部书信体爱情小说。

毛挂毯和地毯，据说当时因为着急生产，拿破仑就出生在一条地毯上。故居的地下室内有一台磨面粉的石磨，还有一个存放葡萄酒的红酒酒窖，因为波拿巴家族拥有自己的葡萄园和橄榄园，所以从来不用去买别人家的。

对罗曼而言，拿破仑的故居就如同是耶路撒冷的那座圣殿，散发着神圣的光芒，罗曼仔细注视着这座房子里的每一个角落，每一件物品，仿佛重新回到了拿破仑的童年时光，罗曼若有所思地思考着，思考着这座普通的房子为何能造就一位欧洲的帝王？这座房子，还有房子里曾生活过的那些人，又对拿破仑的一生产生过多少深刻影响？

天使骑在云端吹响了黄昏的号角，夕阳的金色翅膀遮盖住科西嘉岛的山峰和海难，醉人的晚霞像粉红色的绸缎一样，荡漾在地中海的海面上，还有阿雅克肖市的城镇上，此时罗曼与安东尼奥才告了那个属于拿破仑的金色童年，从拿破仑的故居中依依不舍地走了出来。

两人在拿破仑的故居附近找了一家名字叫"海马"的小旅馆，好好休息了一晚，然后在第二天早晨来到科西嘉岛的码头上，乘坐上一艘三桅帆船的客船，前往意大利的心脏罗马。

与之前在海上的不幸遭遇完全不同，从阿雅克肖到罗马的这段路途非常顺利，海面上风平浪静，天空中阳光明媚，两只抹香鲸在大海中来回嬉逐，一队海鸥在天空中自由翱翔，帆船像一只长了翅膀的白天鹅在地中海上乘风破浪，永恒之城罗马就在眼前！

此刻，罗曼的心中就像大海一样澎湃激昂，激动不已，对于一个学习艺术的人而言，罗马，是一座一生必须要前去朝圣一次

的圣城，纽伦堡的丢勒❶是这样，弗兰德斯的鲁本斯❷是这样，法国的普桑❸、大卫❹、安格尔❺，还有德拉克洛瓦也是这样，如今，沿着那些伟大画家曾经走过的足迹，罗曼终于来到了这座梵蒂冈教皇居住的城市。

　　天使在云端上再次吹响了黄昏的号角，太阳依照上帝提前设计好的时间与轨道，在人间播撒了一天的光明和福音后，从浩瀚的苍穹中慢慢沉入地中海的广阔海面上，很快光明就会消失，黑夜即将来临，不过没有关系，等到第二天黎明的时候，天主教的太阳，依然会遵循造物主提前设计好的时间与轨道，在罗马的上空再一次冉冉升起。

　　这一刻，罗马城中那些断壁残垣的古老建筑，就像伯罗奔尼撒战争❻后的雅典卫城一样，沐浴在一片帝国的余晖中，罗马像雅典一样也有自己的卫城，教皇宫便是罗马的雅典娜神庙，远处，米开朗琪罗修建的圣彼得大教堂敲响了天堂的钟声，贝尼尼❼设计的圣彼得广场，张开双臂拥抱全世界的天主教徒，图拉真的凯旋柱❽，还有哈德良的万神庙❾和提图斯的罗马角斗场❿里传来了帝国军队的刀剑声与马蹄声……

❶ 阿尔伯特·丢勒（1471—1528）：出生于德国纽伦堡的文艺复兴时期画家，擅长版画。

❷ 保罗·鲁本斯（1577—1640）：佛兰德斯著名的巴洛克画家，画有《玛丽·美第奇》。

❸ 尼古拉·普桑（1594—1665）：17世纪法国古典主义画家，路易十三的御用画师。

❹ 雅克·路易·大卫（1748—1825）：法国新古典主义画派画家，拿破仑的御用画师。

❺ 安格尔（1780—1867）：法国新古典主义画家，大卫的学生，拿破仑的御用画师。

❻ 伯罗奔尼撒战争（前431—前404）：雅典提洛同盟与斯巴达伯罗奔尼撒同盟的战争。

❼ 贝尼尼（1598—1680）：17世纪最伟大的意大利巴洛克雕塑家，教皇御用雕塑家。

❽ 图拉真凯旋柱：公元113年罗马帝国皇帝图拉真为纪念帝国疆域扩大修建的凯旋柱。

❾ 罗马万神庙：公元118年罗马帝国皇帝哈德良下令修建的，祭祀罗马诸神的神庙。

❿ 罗马斗兽场：公元72年罗马帝国皇帝维斯帕先为了纪念征服耶路撒冷而下令修建。

罗马，一座用帝国的名字命名的城市！与热那亚、威尼斯这些拥有共和传统的城市不同，从诞生的那一刻起，罗马的身体里便流淌着斯巴达人的血液，他用坚硬的大理石建筑帝国的长城和帝国的金字塔，他用帝国的鹰旗祭祀帝国的边界和帝国英灵，他把雅典的民主无情地踩碎在脚下，用恺撒、奥古斯都、查理曼和拿破仑的伟大名字，不断续写着帝国的辉煌和帝国的荣耀！

走在罗马街道上，脚底踏着两千年前用火山灰、碎石和石板铺成的马路，这一刻，罗曼喉咙发紧，眼中闪烁着激动的眼泪，这便是那座自己在梦中无数次梦到的城市，城市每一栋建筑都流露着完美的几何比例与精巧的数学之美，在罗马，上帝仿佛变成了一位石匠，用手中的角尺和圆规设计建造了这座伟大的永恒之城。

罗曼还惊讶地发现，除了城市建筑外，罗马的街道、雕塑、喷泉和花园都与巴黎的非常相似，看来的确就像传说中描述的那样，是巴黎模仿了罗马这座城市的建筑、街道、雕塑、喷泉和花园。

此时此刻，一位法兰西骑士与一位西班牙船长走在意大利罗马的街头上，街道上熙熙攘攘，人来人往，有身穿长袍的教士和修女，有乘坐马车的贵族和官员，有高声叫卖的商人和小贩，还有衣着华丽的太太和小姐们，这里是一个世界的中心，也是一个文明的中心，这里的每一个角落和细节都不简单。

因为沐浴在上帝的恩宠中，这座城市的人们显得幸福而自豪，此外，罗曼与安东尼奥还发现，比起法国人与西班牙人来，意大利人的热情和烂漫有过犹而无不及，如同遍布这个国度的火山一样，散发着炽热的温度。

　　这座古老的城市因为艺术而变得高贵，帕格尼尼❶的小提琴、蒙特威尔第❷的歌剧、拉斐尔的绘画，还有米开朗琪罗以及卡诺瓦❸的雕塑，与梵蒂冈的教皇和主教们一起组成了天使合唱团，歌唱着这座永恒的上帝之城。

　　夜色已经在圣彼得大教堂上空拉开了帷幕，正当罗马市民都在为晚餐忙碌的时候，一位身穿红色长袍，头戴红色小圆帽的大主教，刚刚从梵蒂冈教皇宫走出来，然后乘坐上一辆华丽的马车，回到了位于台伯河右岸的主教府邸。

　　这是一座修建于16世纪后半期的巴洛克风格别墅，就像巴洛克这个华丽的意大利名字一样，这座罗马别墅的屋顶前方有一个波浪形的大理石立面，就像天堂的大门一样高高耸立在中央，两旁是一对镶嵌有贝壳雕塑的壁龛，贝壳上站立着一对可爱的天使雕塑，别墅的墙壁上整齐排列着宽敞的雕花窗户，那橘黄色的百叶窗犹如悄悄探出头的深闺美人，静静地望着后花园中的喷泉。

　　这座别墅的主人名字叫费利尼，是罗马的一位红衣大主教，费利尼主教选择了用自己的一生去服侍上帝，他把自己的前半生献给了神学，后半生献给了教皇，生活中剩下的唯一爱好便是美食，他喜欢像研究圣经一样去研究菜谱，习惯像阿比修斯❹一样宴请朋友，为了布置一顿晚宴他会提前三个月去收集全欧洲顶级的食材，如果没有为教会工作的话，他相信自己一定可以成为意大利最著名的美食家。这段时间费利尼主教正在撰写一本关于意大

❶ 帕格尼尼（1782—1840）：意大利著名小提琴家，曾经为拿破仑的妹妹波利娜演奏。
❷ 蒙特威尔第（1567—1643）：意大利著名歌剧作曲家，代表作有《奥菲欧》等。
❸ 卡诺瓦（1757—1822）：意大利著名雕塑家，曾为拿破仑和波拿娜·波拿巴创作雕塑。
❹ 阿比修斯：公元1世纪罗马著名的美食家，因为喜爱美食和宴请最后破产而自杀。

利美食的书，其中包括三十位罗马教皇最爱吃的菜肴。

"主教大人，晚餐已经准备好了，有您爱吃的阿尔巴白松露，感谢上帝！这批白松露的质量很好，那美妙的香气就像是天使之吻。"站立在一旁的管家毕恭毕敬地说道。

"好的，乔瓦尼，谢谢您，我换完衣服这就过去。"只见费利尼主教脱掉了帽子和身上的教袍，交给了一位佣人，然后换上了一身白色的便袍。

"额，对了，亲爱的乔瓦尼，这几天会有一位巴黎来的年轻人到府上拜访，还要劳烦您多留意一下，如果到时我不在府上，您要好好款待他，他还会在府中住上几天。"费利尼主教对管家吩咐道，他说话的语气威严中带有一份亲切，平静中带有一份神圣，流露着这位主教对上帝子民的仁爱和悲悯。

"请您放心，主教大人，我会安排好一切的。"乔瓦尼恭敬地点了下头，然后继续说道："后天您参加复活节弥撒用的物品，我已经准备得差不多了，按照您之前吩咐的，为教皇陛下准备了一只珐琅描金的复活节彩蛋，上边镶嵌着十二颗红宝石，另外，您参加弥撒穿的圣袍也已经准备好了，之前上边刺绣用的几根金线断了，所以在裁缝店里耽误了一点时间，感谢上帝！今天终于按时制作完成了，下午已经送到了府上。"

"谢谢您，亲爱的乔瓦尼，你做起事情来就像圣保罗❶一样逻辑严谨，相信教皇陛下会看到的，上帝也会看到的，对了，不要忘了给玛利亚修道院里那些可怜的孤儿们也送去一些鸡蛋和鱼肉，慈善仁爱正是耶稣升天的五彩祥云。好啦！现在，我准备去用餐

❶ 圣保罗（4—67）：耶稣的门徒之一，圣保罗受的教育程度很高，尤其擅长逻辑学。

了，相信上帝也不会让他衷心的仆人饿肚子的。"费利尼主教说完，便向餐厅走去。

这个世界上不同的宗教，通过不同的仪式去赞美歌颂自己心中的上帝，所以只需稍微想象一下，那些天主教的圣餐仪式有多么隆重和神圣，便会了解一位罗马红衣大主教府邸的餐厅有多么奢华。

费利尼主教坐在一张意大利文艺复兴风格的橡木餐椅上，在威尼斯水晶分枝吊灯的华丽烛光下，餐椅上雕刻的那些长着翅膀的天使、神兽和三叶草，餐桌上那些金光闪闪的烛台、刀叉、餐盘和水晶杯，还有流淌基督血液的葡萄酒，以及基督身体化身的面包，这一切，仿佛都在一片金色的世界里深情地歌唱，歌唱一首赞美上帝伟大的圣歌。

享用完晚餐后，费利尼主教正准备去书房继续撰写那本意大利美食的书，这时门房走进来通报说，大门外有一位来自巴黎的年轻人求见，旁边还有一位西班牙水手穿着的年轻人，主教大人想了一下，觉得应该是皮埃尔神父在信中提到的罗曼，于是他吩咐门房请客人进来，然后自己离开餐厅，来到了客厅。

这间客厅的墙壁上装饰着红色的热那亚天鹅绒和鎏金的天使烛台，一架意大利文艺复兴风格的大理石雕花壁炉旁摆着一张主教高背扶手椅，与两张哥特风格的扶手椅，壁炉架上陈列有一只金色的圣杯，一尊白色大理石的圣母雕塑，在圣母上方的墙壁上挂着一幅卡拉瓦乔❶创作的《基督殉难》油画，对面墙壁上挂着

❶ 卡拉瓦乔（1571—1610）：16 世纪末和 17 世纪初的意大利著名巴洛克画家。

一幅费利尼主教的画像，还有一幅当今教皇格列高利十六世❶的画像。

费利尼主教刚在壁炉旁的主教椅上坐下，门房便领着罗曼与安东尼奥走了进来，进屋那一刻，客厅里那浓厚的宗教气息让罗曼想到了皮埃尔神父的家，他的心中顿时流过一阵神圣的暖流，安东尼奥也是第一次走进一位罗马红衣大主教的客厅，他好奇而敬畏地欣赏着这里的每一件物品，这位在大西洋和地中海上都毫不畏惧的西班牙船长，却在这间客厅里变得紧张起来。

"尊敬的主教大人，感谢上帝的指引，让我从巴黎来到罗马匍匐在您的脚下，请允许我，一位虔诚的法国天主教徒，向您表达最热忱和最美好的祝愿！"罗曼说完，在费利尼主教面前的华丽地毯上单膝跪了下来，安东尼奥也跟着跪了下来，端坐在椅子上的主教大人用慈祥的目光看了看面前的这两个年轻人，然后他微笑着伸出了戴着圣匣戒指的右手，只见罗曼小心翼翼地用双手捧起了主教大人的手，在手背上面轻轻地亲吻了一下，接着，安东尼奥也像对待圣物那样，虔诚地亲吻了一下主教大人的手背。

"好啦！上帝已经看到了你们的虔诚。起来吧！孩子们，欢迎你们来到罗马。"费利尼主教用法语说着，用手指了一下自己对面的那张缎面沙发扶手椅，示意两人入座。

两人入座后，一位仆人走了进来，用金色的托盘送来了一壶热巧克力，那鎏金的杯子上錾刻着精美的葡萄叶，这美妙的工艺出自佛罗伦萨的金匠之手，"皮埃尔神父最近一切都还好吧？"看到两人都入座后，费里尼主教看着罗曼的眼睛，关心地问道。

❶ 格列高利十六世（1765—1846）：意大利籍教皇，1831~1846年担任罗马教皇。

"回主教大人的话，皮埃尔神父挺好的，不过，在我离开巴黎前受了风寒，有一些咳嗽，上帝保佑，希望他现在已经康复了。"罗曼恭敬地回答道。

"哎！可怜的皮埃尔，他本来可以成为巴黎大主教的，算起来我们也已经十年没见了，如今，我们年龄都大了，一场风寒就会像魔鬼一样夺走我们的健康。"费里尼主教无奈地叹了口气，然后继续说道："不过也好，与波尔多和里昂的两位大主教不同，巴黎的大主教不仅要服侍上帝，还要服侍法国国王，这不是一件轻松的事情。"

只见费里尼主教皱了一下发白的眉头，然后若有所思地继续说道："罗马的主教们也有一位教皇要侍奉，不过这些还远远不够，这位教皇还需要全欧洲的天主教国家来保护，中世纪的时候教皇受法国人保护，文艺复兴的时候教皇受西班牙人保护，如今，教皇受到了奥地利人的保护。"

"是的，主教大人，请原谅我的浅学无知，不过，好像意大利人并不欢迎奥地利人，特别是南部那些支持意大利独立的烧炭党❶。"罗曼喝了口巧克力，用关切的口吻问道。

"孩子，您说得对，如今教皇陛下面临两个严峻的挑战，一个是意大利独立问题，另外一个是梵蒂冈的财政问题，不过教皇陛下已经找到了解决问题的答案，第一个问题的解决方案是奥地利的军队，第二个问题的解决方案是法国的银行家。"费里尼主教说完也喝了一口热巧克力，然后目光停留在了墙上的教皇画像上。

"怎么！教皇陛下也会财政紧张吗？"罗曼用惊讶的眼神看着

❶ 烧炭党：19 世纪主张意大利民族独立的政党，因为那不勒斯的烧炭山而得名。

主教大人。

"是的，您应该知道，梵蒂冈教廷一直都是坚决反对资本主义的，这也是当初罗马教皇利奥十世❶痛恨路德新教的原因之一，因为新教必将喂大资本主义这只来自地狱的利维坦❷，从而吞噬无数人类的灵魂。"

"不过，需要面对的一个现实问题是，梵蒂冈作为一个独立的国家，也需要建立自己的银行系统，来确保教廷的正常运转，于是，在文艺复兴的时代，佛罗伦萨的美第奇家族❸才成为教皇的银行家。

如今，为了维持教廷的巨大开支，教皇陛下在罗马最新建立了罗马银行、圣灵银行和贴现银行，大力推行资本主义，另外，教皇陛下还向代表犹太人的罗斯柴尔德家族❹借款了四十万英镑，让巴黎的詹姆斯·德·罗斯柴尔德成为了教皇的银行家。"

费利尼主教语重心长地说道，他那瘦弱的肩膀上仿佛肩负着整座梵蒂冈的重量。

"哼！又是犹太银行家！"罗曼突然想到了抢走卡蜜尔的法国犹太银行家雅各布，心中燃起了一团愤怒的火焰。

"让上帝的归上帝，恺撒的归恺撒❺。好啦！先不说这些了，孩子，这应该是您第一次来罗马吧？"费里尼主教转换了话题，对罗曼说道，说话的语气也变得平静温柔起来。

❶ 利奥十世（1475—1523）：意大利美第奇家族的第一位教皇，父亲是伟大的佐罗伦。
❷ 利维坦：圣经中记载的末世怪物，身形巨大，象征着人类的邪恶。
❸ 美第奇家族：发源于意大利佛罗伦萨的家族，美第奇家族成为教皇银行家后发迹。
❹ 罗斯柴尔德家族：发源于德国，横跨英国和法国的欧洲最有影响力犹太金融家族。
❺ 这句著名的话是基督耶稣说的，意思是世俗的权力要同精神的权力区分开来。

"是的，尊敬的主教大人。"罗曼恭敬地说道，"对于一个学习艺术的法国人而言，能有机会到罗马参观学习，毫无疑问，是一生莫大的荣幸！当然，希望我的到来，不会打扰到您正常的生活。"

"当然不会！我的孩子，我与皮埃尔是多年的挚友，既然皮埃尔把您当成儿子一样看待，那么，我也会尽可能让您在罗马感到宾至如归的。您的事情，皮埃尔已经在信中告诉我了，他说您这次来罗马主要是为了参观学习，请我尽可能地提供方便，另外，信中他还提到，您对波利娜·波拿巴居住过的博尔盖塞别墅似乎有特别的兴趣。"

这时费里尼主教停顿了一下，然后，只见他竖起右手那又长又瘦的中指和食指，神圣地指着天空继续说道："后天就是复活节了，当天中午教皇陛下会对圣彼得广场上的信徒们发表演讲，上午在圣彼得大教堂里，还会举行一场复活节弥撒，到时，我会安排您站在教堂的前方，您将会有机会接受到教皇陛下的亲自赐福。"

"我的上帝啊！可以接受到教皇陛下的赐福！"听到主教大人的话，坐在罗曼身旁的安东尼奥突然激动起来，他用祈求的语气说道："尊敬的主教大人，我是一位虔诚的西班牙天主教徒，一直梦想着能有一天可以有幸受到罗马教皇的赐福！所以，请求您让我跟着一起去吧！我一定会遵照所有的礼仪要求的！我以自己的灵魂，还有上帝的名义担保！"

这时，罗曼赶忙说道："对不起，尊敬的主教大人，请您原谅，我的朋友刚才失礼了，他的名字叫安东尼奥，是一位勇敢的西班牙船长，前几天我们在大海上一起逃脱了海盗与风暴，多亏了上

帝的眷顾，现在，才能平安无恙地坐在您的面前。"

"额！原来是这样！"听到罗曼的解释后，主教大人的表情从惊讶中恢复了过来，他用慈祥的目光看着安东尼奥，然后微笑着说道："好吧，孩子，或许，这一切都是上帝的安排，在大海上您展示了自己的勇敢，刚才，您又表现了自己的虔诚，对此，我表示欣赏！后天上午举行的复活节弥撒上，您可以与罗曼一起去，接受教皇陛下的赐福，在圣彼得大教堂里，看到一位水手到来，相信圣彼得也会感到高兴的❶。"

听到费里尼主教的话，罗曼与安东尼奥难掩内心的激动和喜悦，赶忙站起身来施礼表示感谢，主教大人用微笑回礼，然后亲切地说道："明天二位可以好好地参观一下罗马，等过完复活节，你们去博尔盖塞别墅的时候，记得告诉我一下，我会提前通知那里的主人。"

最后，费里尼主教又补充道："如果二位还有什么要求，可以随时对我的管家乔瓦尼说，他会帮你们安排好一切的。好啦！二位旅途劳顿，一定很累了，客房已经都为你们准备好了，请二位赶快去休息吧。"

费里尼主教热情地说完，拿起身旁桌子上的一支水晶铃铛摇了摇，只见管家乔瓦尼在一阵清脆的铃声中走了进来，这时罗曼与安东尼奥再次向主教大人躬身施礼，表示感谢，然后，两人在主教府管家乔瓦尼的陪同下离开了客厅，去客房休息了。

这时客厅壁炉中的炭火已经变得暗淡起来，空气中弥漫着榉木木柴燃烧的气味和热巧克力的香味，看到客人离开后，费利尼

❶ 耶稣的大徒弟圣彼得最初是一位渔夫，后来跟随耶稣传教并成了首位罗马教皇。

主教端起巧克力喝了一口，然后望着墙壁上的那幅教皇画像又沉思了一会儿，最后从那把雕刻着天使的主教椅上缓缓起身，这位又瘦又高的老人迈着沉重的步子，向自己的书房走去。

第二天早晨，天主教的太阳从罗马上空再次升起时，罗曼与安东尼奥开始用自己的脚步和灵魂测量这座上帝之城，从费利尼主教的主教府邸出来，两人沿着阿文丁山下的台伯河右岸一直往北走，准备上午先去参观古罗马斗兽场，下午继续往北走，去朝拜长眠在万神殿中的画家拉斐尔。

春天的早晨就像少女的情怀，到处都是多情的风景和烂漫的诗意，温柔的春风从鲜花盛开的山冈上吹过来，清新的空气中到处弥漫着欧石楠和罗马雏菊的芬芳，台伯河的河水犹如一位风情的罗马贵妇，婀娜多姿地躺在罗马的七座山丘之间，在古老的石桥和雄伟的宫殿脚下静静流淌。

上帝创造了水，于是尼罗河先孕育了埃及，接着台伯河孕育了罗马，最后塞纳河孕育了巴黎。

在关于罗马的众多传说中，最著名的是，罗慕路斯和雷穆斯兄弟在公元前753年建城的故事，传说罗慕路斯和雷穆斯两兄弟是战神马尔斯与女祭司西尔维亚的孩子，为了逃脱叔外祖父阿穆留斯的屠杀，他们还是婴儿时，就被放入台伯河中随水漂走，在帕拉蒂尼山附近，两个婴儿被一头母狼发现，于是母狼用自己的乳汁喂养了他们。

多年后，两兄弟决定在他们被母狼救起的地方建造一座城市，于是他们请神给予建城具体位置的启示，雷穆斯在阿文丁山上看到了六只雄鹰，而他的兄弟罗慕路斯则在帕拉蒂尼山上看到了十二只雄鹰，兄弟两人因建城的具体位置发生激烈争执，最后罗

慕路斯一怒之下杀死了雷穆斯，开始在帕拉蒂尼山上建城，罗马从此诞生。

漫步在罗马的古老街道上，欣赏着台伯河两岸的美丽风景，两人来到了古罗马斗兽场，这座为古罗马角斗士加冕的雄伟建筑就位于帕拉蒂尼山的山脚下。两千六百年前，罗马就是从这座山上破土而出，然后扎根，最终成长为覆盖整个欧洲的参天大树，如今，山上的一棵棵松柏和一座座宫殿遗址沐浴在帝国的余晖中，显得庄严而神圣，仿佛在默默诉说着罗马曾经的故事和传奇。

或许是为了纪念母狼之子建立罗马的野性传说，或许是为了歌颂罗马帝国士兵的勇敢美德，72~80年，罗马皇帝维斯帕先❶与儿子提图斯，修建了这座令人类震惊的宏伟建筑。

穿过气势雄伟的罗马拱门，罗曼与安东尼奥就像是穿越了一个千年的时空隧道，进入这座古罗马的斗兽场中，高处，只见天空的阳光倾泻在海浪般的座席上，林立的罗马帝国鹰旗随风飘扬，帝国时代的罗马公民们仿佛正在用火炬般的眼神注视着自己，一场生死角逐的斗兽比赛即将开始。

这一刻，罗曼与安东尼奥脚下踩着的沙子在微微颤抖，沙子下隐藏的木板在滑轮的拉动中缓缓移开，一个个装着狮子、老虎、猎豹、黑熊和野牛的铁笼，从地道中缓缓升到了地面上，紧接着，铁笼的大门在悲壮的号角声中同时打开，那些饥饿的野兽张牙舞爪，疯狂怒号着奔向对面的角斗士。

于是那些大力神般的角斗士勇敢地举起手中的刀剑与盾牌，用自己的鲜血和生命去捍卫家族的尊严和帝国的荣耀，最后，在

❶ 维斯帕先（9—79）：罗马帝国皇帝，尼禄的将军，他的儿子提图斯征服了耶路撒冷。

五万名观众雷鸣般的呐喊声中，一个个角斗士和一头头野兽相继在斗兽场上倒下，角斗士的鲜血与野兽的鲜血混合在了一起，然后一起流淌到地上的沙子里，祭祀浇灌着帝国的鹰旗和帝国的长城。

"记得以前父亲告诉我，有一天，当你站在罗马的斗兽场上时，才能真正走进一位斗牛士的内心。今天，站在这里，我才真正理解了父亲，才明白他为何把自己的时间和生命全都献给了西班牙斗牛场。"安东尼奥感慨地说道，眼睛里闪烁着骄傲的光芒。

"是啊！亲爱的安东尼奥，我们应该向你那位了不起的斗牛士父亲致敬！"罗曼也感慨道："无论是一位斗牛士，还是一位角斗士，或是一位失去自由的奴隶，他们都有权利为自己的荣誉而战！就像罗马人说的，人生就是一场战斗！只要还活着，就必须去战斗！很神奇！站在这里，罗马斗兽场曾经的那些历史风云似乎尽在眼前。"

"感觉罗马的斗兽场与西班牙，以及法国南部的那些斗兽场很不一样！"安东尼奥激动地说道："罗马的斗兽场更雄伟，也更可怕！相信吗？此时此刻，我站在这里，身体和灵魂都在颤抖！我仿佛能闻到脚下沙子里吸满的鲜血！对！是可怕的血腥味！真难以置信！一千八百年过去了，流淌在沙子里的勇士之血依然没有干涸！"

"不仅可怕！而且神奇！罗马真是一个神奇的地方！"罗曼感慨万千地说道："圣彼得和圣保罗在这里殉难！恺撒在这里遇刺！尼禄❶在这里修建了黄金宫！查理曼大帝在这里加冕！拿破仑在这

❶ 尼禄（37—68）：罗曼帝国著名的暴君，曾放火焚烧罗马，处死了圣彼得和圣保罗。

里腾飞！罗马，就像是一座巨大的教堂，让来到这里的人们不仅拷问生命的意义，还去思考人生的归途。"

"人生的归途我不知道，我只知道罗马的归途是女人的怀抱！在日耳曼人入侵之前，罗马已经在自己的浴室中腐化堕落。"安东尼奥笑着说道，眼前浮现出罗马浴室的酒池肉林。

"上帝创造了女人，而女人让罗马堕落。或许，这就是上帝的旨意，也是罗马的宿命吧。"罗曼望着斗兽场上那些沧桑的石头，感慨地说道。

"上帝为我安排的宿命就是遇到你，然后与你一起来罗马觐见教皇！不可思议！明天就能受到教皇陛下的赐福！简直就像在做梦一样！"安东尼奥看着罗曼的眼睛说道，此刻的他开心得像一个孩子。

离开罗马斗兽场，两人来到法兰西美术学院所在的美第奇别墅。这座拥有美丽花园的别墅，之前一直是美第奇家族的私有财产，直到1801年，当时的法兰西第一执政拿破仑指定法兰西学院使用，凡是获得法国罗马奖的艺术家都可以来到这里免费食宿。

除了法国的艺术家外，这里最有名的住客是伽利略，他在1630~1633年这三年期间，被罗马教廷囚禁在这里接受宗教审判。

罗曼与安东尼奥在美第奇别墅中享用了一顿美味的午餐，罗西尼鹅肝通心粉搭配意大利麝香白葡萄酒，午餐后，两人又喝了一杯意大利浓缩咖啡，然后向拉斐尔长眠的哈德良万神殿走去。

这座已经矗立了一千八百年的古老神殿拥有世界上最大的穹顶，最初罗马皇帝哈德良修建这座神殿是为了献给希腊诸神即Pantheon，后来这座祭祀诸神的神殿才改成了"圣母与殉难者教堂"。

　　站在这座神圣的万神殿前，罗曼告诉安东尼奥，这座万神殿的巨大穹顶孕育了意大利文艺复兴的穹顶，以及后来全世界的著名穹顶。在文艺复兴时期，意大利文艺复兴的建筑之父布鲁内莱斯基❶，从古罗马万神殿的巨大穹顶中找到灵感，才设计修建了佛罗伦萨的圣母百花大教堂穹顶，另外，万神殿柱廊上的青铜曾被教皇御用建筑师贝尼尼拿走，用来修建圣彼得大教堂的圣体华盖。

　　穿过那扇雄伟的青铜大门，罗曼与安东尼奥走进这座万神殿，罗曼发现，万神殿的和谐之美来自精确的数学和完美的对称，穹顶的直径与神殿的室内高度完全相同，都是43.3米，仰望天空，穹顶中央有一个直径8.7米的圆形洞口，象征着这座神殿与天空诸神的天然联系，这个洞口不仅缓解了穹顶的巨大压力，还会让雨水进入，然后通过下方大理石地板上的二十二个小洞悄悄排走。

　　就在万神殿的巨大穹顶下，教皇的御用画家，拉斐尔静静地长眠在那里，生前的时候，拉斐尔用自己对上帝的信仰，在梵蒂冈的教皇图书馆里描绘出了《雅典学派》和《基督变容》等不朽杰作，成了历任梵蒂冈教皇最喜爱和最推崇的画家，去世之后，拉斐尔长眠在万神殿的巨大穹顶下，成为罗马星空中最耀眼的一颗星辰。

　　站在拉斐尔的墓前，罗曼献上了一束白色的罗马玫瑰，向这位画家致以最崇高的敬意。结束了一天的参观后，罗曼与安东尼奥回到了费里尼主教的府上，当天晚上沐浴斋戒，准备迎接第二天在梵蒂冈举行的复活节弥撒。

　　1842年复活节的这天早晨，天主教的太阳如同复活升天的基

❶ 布鲁内莱斯基（1377—1446）：意大利文艺复兴建筑之父，设计佛罗伦萨圣母大教堂。

督耶稣那样，脚踩五彩祥云在罗马的天空中冉冉升起，一束金色的阳光犹如上帝之手般穿透城市上空的云层，照射在圣彼得大教堂的穹顶上，那是世界初生时的光芒。

迎着清晨里的第一缕阳光，费利尼主教的那辆华丽马车奔驰着，载着罗曼与安东尼奥驶向台伯河左岸的梵蒂冈。

此时，梵蒂冈的教皇管辖着罗马与意大利的中部地区，不过，教皇的权力并不稳固，意大利北部的撒丁王室虎视眈眈，南部的民族独立势力蠢蠢欲动，英国、美国、德意志和瑞士这些国家纷纷拥抱新教，梵蒂冈建国一千多年来，政治形势从未如此严峻过，于是，教皇格列高利十六世决定继续借助奥地利的军队，来维护自己的统治和权力。

圣彼得大教堂里，在布拉曼特❶、拉斐尔和米开朗琪罗三人共同修建的穹顶之下，一场复活节的天主教弥撒正在教皇的主持下隆重举行，教堂里巨大的管风琴如雷鸣般吼了起来，把九重天外的天堂音乐带到了人间，于是，天使在教堂的穹顶上飞舞，信徒在教堂的大厅里歌唱，在这天国的一角，一切都显得崇高而神圣，此时，一束金色的阳光透过教堂里巨大的玫瑰窗，照射在查理曼大帝曾经加冕的地方，那里，米开朗琪罗雕刻的《圣母哀悼基督》❷正沐浴在一片上帝的恩泽中。

就在圣彼得大教堂的正中央，贝尼尼用四根螺旋青铜柱和青铜华盖搭建的教皇祭坛下，长眠着罗马梵蒂冈的第一任教皇圣彼得，一千八百年前，当时还是一位渔夫的圣彼得，放弃了湖中捕

❶ 布拉曼特（1444—1514）：意大利文艺复兴建筑家，罗马圣彼得大教堂首位设计者。
❷ 《圣母哀悼基督》：1498年米开朗琪罗为罗马圣彼得大教堂创作的一尊宗教雕塑。

鱼的工作跟随耶稣传教，最后他在罗马被皇帝尼禄倒钉在十字架上殉难。

在圣彼得去世三个世纪后，皈依天主教的罗马皇帝君士坦丁❶在这里修建了一座纪念圣彼得的教堂，又过了十二个世纪，梵蒂冈的教皇尤利乌斯二世❷重新修建了现在的这座大教堂。

教皇祭坛的前方，罗曼与安东尼奥站在那里，两人身穿黑色的信徒长袍，虔诚地恭候着教皇的驾临，突然，教堂里的管风琴停止了轰鸣，大厅里顿时变得寂静一片，只见教皇格列高利十六世在一群主教的陪同下走进了圣彼得大教堂，走在中央的教皇头戴华丽的三重冠，身穿金色的圣袍，右手握着一根黄金制成的牧羊杖，左手拿着一个镶嵌有各种宝石的十字架，身穿红色圣袍的费利尼大主教紧随教皇身后。

从远处看，教皇的气质高贵优雅，步伐从容自信，不过在教皇的神圣光环下也带着一些沉重，仿佛整个世界的重量和苦难都压在了他那瘦弱的肩膀上。这是一位梵蒂冈的教皇，也是一位年迈的老人；这是一位天主教世界的皇帝，也是一位上帝的仆人，当然，感谢上帝，他也是这个世界上最有权力的人，他的思想，他的言行，他的愉悦，他的悲伤，还有他的每一个选择和决定，都将影响整个世界的命运。

走进梵蒂冈，走近教皇，才能够真正明白教皇孤身一个人要去对抗的可怕世界：他担心没有审美支配的科技最终会沦为工具的邪教；他担心没有道德束缚的资本最终会变身地狱的恶魔；他

❶ 君士坦丁一世（272—337）：罗马帝国皇帝，他颁布了令基督教合法化的米兰赦令。

❷ 尤里乌斯二世（1443—1513）：善战的罗马教皇，在位期间下令重建圣彼得大教堂。

担心没有同情心引导的权力最终会变成自焚的火焰；他还担心没有上帝信仰的城市最终会堕落成罪恶丛生的索多玛❶。

教皇走到中央位置的祭坛前，在神职人员的搀扶下慢慢登上神圣的祭坛，站在了四根螺旋青铜柱支撑的圣体华盖下，此时，罗曼与安东尼奥才近距离看清楚这位梵蒂冈教皇的面容和神态，教皇虽已年迈，但看上去依然神采奕奕，他的五官是标准的意大利式的，浓浓的眉毛上有伦巴第的月亮，明亮的眼睛中有托斯卡纳的阳光，高高的鼻子上有皮埃蒙特的火山，最后，在厚厚的嘴唇上有那不勒斯和西西里的海滩。

上午十点，教皇为天主教信徒赐福的时刻终于来临，十二位有幸被主教选中的信徒，将会排着队依次跪在教皇的脚下，亲吻教皇的脚跟，然后接受教皇的赐福，罗曼与安东尼奥是其中的第六位和第七位。此刻，两人就像初夜的新娘，怀着激动、不安、兴奋和期待的心情，等待着生命中最重要的时刻。

感谢上帝的眷顾，这一神圣而荣耀的时刻终于来临，罗曼小心翼翼地走到教皇祭坛下，然后在教皇的脚下跪了下来，他先是虔诚地在教皇的脚背上亲吻了一下，然后抬起头等待教皇的赐福。只见教皇先是用右手手指在圣杯中沾了一下圣油，然后用手指在罗曼的额头上轻轻划了一下，接着教皇在自己的胸前划了一个拉丁十字架，最后他用慈祥的目光看着跪在地上的罗曼，轻轻说道："孩子，上帝之光与你同在！"

教皇赐福的这一瞬间，罗曼全身颤抖，热泪盈眶，他感觉圣灵之光像上帝之箭一样射中了自己的心脏，让自己的身体暖洋洋

❶ 索多玛：圣经中记载的一座罪恶之城，因为城中的罪恶而招致了上帝降下的天火。

的，幸福而愉悦，灵魂仿佛也获得了重生，接下来安东尼奥也获得了教皇的赐福，在圣彼得大教堂的穹顶下，这位纵横四海的西班牙船长终于亲吻了教皇的脚跟，流下了幸福的眼泪。

圣彼得大教堂里的赐福仪式结束后，教皇陛下稍作休息，然后在中午的时候来到教堂外的圣彼得广场上，向天主教信徒们发表复活节演讲，从清晨开始，圣彼得广场上就云集了来自世界各地的天主教信徒，他或她们中有圣彼得那样的渔夫，也有圣保罗那样的学者，有瑞士的牧羊人和农妇，也有奥地利的绅士和贵妇，有法国的厨师和珠宝匠，也有西班牙的学生，还有来自世界各国驻梵蒂冈的外交使节们。

这座贝尼尼设计修建的圣彼得广场，拥有二百八十四根大理石柱子，上边站立着一百四十位圣徒雕像，站在圣彼得教堂的上方俯瞰这座广场，就会看到圣彼得广场如同是一个巨大的钥匙孔，两边的雄伟柱廊犹如上帝张开的双臂，去亲切拥抱来自全世界的天主教信徒，圣彼得广场的中央处，那座从古埃及运到罗马的方尖碑，就像是一把上帝的宝剑，牢牢地插在了梵蒂冈的心脏位置，在每个千禧年到来的重要时刻，震慑着从地狱中逃出的魔鬼。

罗曼与安东尼奥也走出圣彼得大教堂，来到了圣彼得广场上，站在几万名天主教信徒组成的人海之中，此时此刻两人正沐浴在天主教的阳光下，仔细聆听教皇的演讲，教皇的意大利语演讲雄辩而哲理，崇高而神圣，饱含着上帝的真理和人类的智慧，闪耀着神学的光芒与上帝的恩宠，每一个神圣的词汇，每一句优美的语句，都像春雨般流进了人们的心田，播下光明与希望的种子。

"罗马、意大利及普世可爱子女！这是今天的复活节给你们带来的使命！你们要深信基督及教会的光明！你们要热烈爱护并英

勇捍卫天主赐予世界的这些无上恩宠！我向你们重复着出自古代，然而为动荡不安的现代仍旧迫切需要的一段话：你们要爱护这光明！你们要渴望获取这光明！以便通往光明而终达光明！你们要这样生活于光明之中！因为天主你们才会有生命之泉！我们借着天主的光明将享见永远的光明……"

教皇在圣彼得广场的演讲结束后，信徒们都去罗马街头参加复活节大游行去了，罗曼与安东尼奥没有去，两人在费利尼主教的陪同下去参观梵蒂冈博物馆。这座拥有世界上最伟大艺术品收藏的梵蒂冈博物馆就位于教皇的宫殿内，16世纪初由教皇尤利乌斯二世下令修建，后经继任者们不断加以扩建，最终形成了现在占地六公顷的宏伟建筑群，以及绵延七公里长的走廊与大厅。

对罗曼而言，梵蒂冈博物馆的所有艺术品收藏中，最珍贵、最闪耀的当属拉斐尔和米开朗琪罗的绘画。在教皇尤利乌斯二世与里奥十世❶主宰的意大利文艺复兴时代，或许，是为了弥补基督教世界的大分裂，上帝特意选派了三位六翼天使来到人间，并令他们在梵蒂冈教皇的支持下，通过建筑、绘画和雕塑艺术去歌颂伟大的上帝，这三位天使分别是达·芬奇、米开朗琪罗和拉斐尔。

漫步在梵蒂冈博物馆的画廊和大厅里，被成千上万件伟大艺术品包围着，此时此刻，罗曼与安东尼奥激动万分，两人感觉自己正在穿越人类文明的时光隧道，感觉自己的心灵在天主的信仰中获得了涤荡，而自己的灵魂也在永恒的艺术里获得了升华。如此神奇！如此美妙！这里的每一件艺术品都流露着神圣的上帝之光，就连呼吸的空气中都流淌着无所不在的上帝光芒！

❶ 里奥十世（1475—1523）：意大利美第奇家族的第一位教皇，雇佣达·芬奇和拉斐尔。

　　费利尼主教带着两人来到了教皇尤利乌斯二世过去的住所，主教大人告诉罗曼，这里是自己与皮埃尔神父最喜爱的地方，因为三个多世纪以来，这里被两幅拉斐尔的伟大绘画作品点亮着，这两幅画作分别是拉斐尔的最后一部作品《基督变容》，还有拉斐尔最著名的画作《雅典学派》。

　　站在拉斐尔的这幅《基督变容》前，罗曼浑身颤抖，心跳不已，只见画中的基督张开双臂飘扬在山冈的上空，黑暗中，他的身体像太阳一样发射着上帝之光，照亮人心！他的白色长袍像雷电一样发出世界之光，照亮世界！上帝啊！如此的平静！如此的优雅！如此的完美！如此的神圣！这幅画本身就是一个神迹！一个伟大的神迹！这个神迹，可以把无数迷茫堕落的灵魂从深渊和黑暗中拯救出来，通往爱与希望的天堂。

　　而天堂的场景，则被拉斐尔呈现在了《雅典学派》中，布拉曼特修建的那座穹顶之下，达·芬奇模样的柏拉图❶，正与自己的学生亚里士多德❷站在画面的中央，只见柏拉图用右手手指指向天空，而亚里士多德的右手手掌则压向大地，在两人面前的雅典学派大厅里聚集着托勒密❸、欧几里得❹、阿基米德❺、第欧根尼❻等希腊的科学家与哲学家，米开朗琪罗和拉斐尔也位列其中，他们正在为人类的文明争论和沉思。

　　离开教皇尤利乌斯二世的住所后，罗曼与安东尼奥还有费

❶ 柏拉图（前427—前347）：古希腊著名哲学家，苏格拉底的学生，亚里士多德的老师。
❷ 亚里士多德（前384—前322）：古希腊著名哲学家，柏拉图的学生，亚历山大的老师。
❸ 托勒密（90—168）：古希腊著名的天文学家和数学家，地心学说的集大成者。
❹ 欧几里得（前330—前275）：古希腊著名数学家，被称为几何之父，著有几何原本。
❺ 阿基米德（前287—前212）：古希腊著名的科学家、数学家和物理学家。
❻ 第欧根尼（前412—前323）：古希腊著名的哲学家，犬儒学派的代表人物。

利尼主教三人，来到了梵蒂冈教皇宫里一个最神圣的地方，也是选举新一任教皇的神秘场所：西斯延教堂，多亏了米开朗琪罗在三百年前创作的伟大壁画，西斯延教堂的穹顶才被神圣的上帝之光点亮，成了梵蒂冈教皇王冠上最闪耀的明珠。

1508～1512年，在教皇尤利乌斯二世委托下，米开朗琪罗花费了四年时间，在八百平方米的西斯延教堂天花板上，描绘了《圣经创世纪》的九个场景，这九个场景分别是：

《上帝之光》《上帝创造日月星辰》《神水分离》《上帝创造亚当》《上帝创造夏娃》《原罪与逐出伊甸园》《诺亚的献祭》《大洪水》《诺亚醉酒》；三十年后，在教皇克莱芒七世❶委托下，米开朗琪罗又在两百平方米的天花板上创作了《末日审判》。

正如对达·芬奇颇有研究的皮埃尔神父一样，费利尼主教对米开朗琪罗有着很深的研究，他告诉罗曼与安东尼奥两人，正如达·芬奇绘画中那些无处不在的神秘密码一样，米开朗琪罗的绘画中也隐藏了很多密码，例如，在那幅著名的《上帝创造亚当》中，就隐藏着三个"米开朗琪罗密码"。

第一个密码是"上帝的模样"，上帝按照自己的模样创造了亚当，隐喻着上帝的神性存在于人类之中的神学理念；第二个密码是"上帝的形态"，云端的上帝呈现出一个人类大脑的形态，隐喻着"上帝的信仰战胜人类理性"的神学理念；第三个密码是"第五元素"，画面中上帝的红袍象征火元素，上帝的长发象征风元素，大地与河流分别象征土和水元素，而传说中的"第五元素"，便是亚当代表的全人类。

❶ 克莱芒七世（1478—1534）：意大利美第奇家族第二位教皇，教皇里奥十世的堂弟。

　　费里尼主教的解读，令罗曼与安东尼奥惊讶得说不出话来，之前在巴黎的时候，罗曼曾在皮埃尔神父的书房里阅读过一些神学著作，并尝试着去解读《圣经》里的隐喻和预言，另外，自己也知道达·芬奇、米开朗琪罗和波提切利三人，曾在美第奇家族创建的"新柏拉图学院"学习，因此，这三位文艺复兴巨匠深受"柏拉图主义"❶的影响，不过还是没有想到，米开朗琪罗的绘画中竟然会隐藏着这么多神学理念！

　　在西斯延教堂北墙的位置上，罗曼发现了波提切利❷的《耶稣受魔鬼试探》，以及佩鲁基诺❸的那幅《基督交付圣彼得钥匙》，罗曼告诉安东尼奥，佩鲁基诺与达·芬奇以及波提切利三人，都曾经是韦多基奥❹的学生，另外，佩鲁基诺还曾是拉斐尔的恩师，他最早接受教皇委托，为西斯延教堂创作壁画，不过，他之前创作的壁画后来都被米开朗琪罗的《末日审判》覆盖了，现在只剩下了这幅《基督向圣彼得交付钥匙》。

　　在佩鲁基诺描绘的这幅壁画中，梵蒂冈的第一任教皇圣彼得半跪在基督耶稣面前，从上帝的儿子耶稣手中，接过那把"开启天堂的金钥匙"，还有那把"开启地球的银钥匙"。仔细欣赏着这幅名画，罗曼想到了自己身上的那把金钥匙，如此的神奇！基督把天堂的金钥匙交给了圣彼得！而拿破仑则把宝藏的金钥匙交给了自己！所有的这一切，似乎全都是上帝提前安排好的！这一刻，上帝仿佛正在西斯延教堂的上方向自己微笑。

❶ 柏拉图主义：柏拉图的哲学思想体系，重理念，深刻影响了基督教神学和现代哲学。

❷ 波提切利（1445—1510）：意大利文艺复兴著名画家，代表作有维纳斯的诞生和春。

❸ 佩鲁基诺（1450—1523）：佩鲁基诺与达·芬奇和波提切利三人都是韦多基奥的学生。

❹ 韦多基奥（1435—1488）：意大利文艺复兴著名画家，达·芬奇和波提切利的老师。

想到这里，罗曼深深吸了一口神圣的空气，那宽广的额头上开始积聚起一片疑云，此刻，他的内心变得沉重起来。是啊！按照皮埃尔神父之前的叮嘱，自己很快就要去波利娜·波拿巴的博尔盖塞别墅了。

打开拿破仑宝藏的第二把金钥匙，真的在博尔盖塞别墅里吗？如果第二把金钥匙就在博尔盖塞别墅里的话，自己又能够找到它吗？现在，罗曼的心中没有一点的把握，他只能仰望着西斯延教堂穹顶之上的上帝，默默地祈祷万能的上帝，可以指引自己顺利找到第二把金钥匙。

七　卡诺瓦的维纳斯

　　复活节之后的这天下午，罗马人的生活仿佛一下子从天国降到了尘世，在西班牙广场旁的这家罗马咖啡馆里，罗曼与安东尼奥一边喝着用牙买加咖啡豆制作的咖啡，一边品尝着美味的意大利奶油泡芙，与巴黎的巧克力泡芙不同，意大利奶油泡芙口感更纯粹，历史也更悠久，当年多亏了意大利美第奇家族的公主凯瑟琳嫁到了法国，她的御用甜点师才把意大利泡芙带到了巴黎。

　　咖啡馆里的客人不算多，也不算少，罗曼旁边，一位看起来像本地人的中年男士正靠在椅子上阅读报纸，前方靠窗的座位上有一位身穿蓝色天鹅绒裙子的贵族小姐，她不时用玉手抚摸着怀中的一只波斯猫，那多情和期盼的眼神却留在了窗外，还有一位头发雪白的老太太涂着红色唇彩，正低着头，用一把手眼镜阅读一本济慈❶的诗集。

　　品尝完最后一口奶油泡芙，只见安东尼奥从座位上站了起来，向那位读报的中年男士借来一份报纸，"我的上帝啊！巴黎凡尔赛铁路的一辆列车脱轨！两百位乘客在大火中不幸丧生！"安东尼

❶ 济慈（1795—1821）：18世纪英国浪漫主义诗人，与英国的拜伦和雪莱齐名。

奥高声读到，眼睛瞪得像刺豚一样大。

"啊！我的上帝啊！新闻是真实的吗！"罗曼急忙从安东尼奥的手中拿过了报纸，看到报纸上这样写道：

"周日傍晚，巴黎市民参加完国王路易·菲利普在凡尔赛宫里举行的庆祝典礼后，搭乘火车离开凡尔赛返回巴黎蒙特帕斯车站，这辆由双蒸汽火车头牵引的列车搭载着770名乘客，以每小时25英里的速度行驶，行至默东站与丽景站之间时，机车车头的轮轴突然发生断裂，导致列车出轨并起火，两百名乘客在此次大火中不幸丧生，其中包括法国著名探险家朱迪·蒙·迪维尔及家人。"

"这场灾难太可怕了！为何火车车头的轴承，会突然断裂呢？"罗曼脸色发白，不解地问道。

"不好说！可能是有人故意搞破坏！也有可能是金属疲劳！要知道，马车的马匹也会有疲劳的时候。"安东尼奥眉头紧锁，这样猜测道。

"上帝啊！两百个人的生命就这样突然没了！可怜的朱迪·迪维尔，我还曾经在巴黎的一次探险家论坛上见过他！他曾带领法国国家探险队，征服了非洲大陆的最高峰乞力马扎罗雪山！真是一位了不起的人物！"罗曼伤感地说道。

"悲剧！这位法国探险家的命运真可悲！没有在非洲最高的山峰上遇难，却在凡尔赛的一列火车上被活活烧死。不过要知道，昨天可是礼拜日！这些人本应该出现在教堂的礼拜上，而不是出现在了国王的庆典上！"安东尼奥叹息着，赶忙在胸前划了一个神圣的十字架。

"我亲爱的朋友，仁慈的上帝不会因为嫉妒一位法国国王，而去惩罚他的子民的。可笑！可笑的路易·菲利普！他觉得自己和路

易十四、拿破仑一样伟大，现在看来不仅是一个小丑，还是一个灾星！"罗曼用轻蔑的语气讽刺道。

"虽然我从来都没有坐过火车，但我相信自己以后也不愿去尝试了。太可怕了！火车就像是一头到处喷火的怪兽，这头吃煤的钢铁怪兽怒吼着，狂奔着，一旦脱缰，就会把人们碾死或者活活烧死！"安东尼奥形象地比喻道。

"这听起来像是一位船长说的话，要知道，对于一位经验丰富的船长而言，陆地，或许比大海更危险。"

罗曼一边说着，又在报纸上看到了另外一条新闻：

"昨日，英国全国宪章协会的代表在伦敦的国会下院门前请愿，强烈要求英国下院批准《人民宪章》成为法律，废除议会选举代表的财产权限制，并主张所有年满二十一岁的英国男子都有资格享有普选权，请愿书上有三百万英国成年男性的联合署名。"

罗曼愤怒地控诉道："瞧啊！英国的议会民主都是骗人的！拥有财产权后才能有资格拥有政治选举权！英国政府的政治逻辑是，只有当一个人拥有财产之后，那么，他才会关心自己的财产权利与政治权利！因此，我们这些无产者不配，也根本没有资格去拥有政治选举的权利！"

"这很正常，巴黎先生，你们法国不也是这样吗？金融家们和大资产阶级像小偷一样窃取国家财产，还有穷人的老婆，他们和官员们穿一条裤子。哈！这才是托马斯·莫尔的《乌托邦》❶！你看！像我这样负债累累的水手，遇到一次海难就会瞬间变得一无

❶ 《乌托邦》：英国作家托马斯·莫尔 1516 年写的一部游记，后来乌托邦用来形容理想国。

所有！"安东尼奥愤愤不平地说道。

"是这样的，我亲爱的朋友。你等着瞧吧！在法国早晚会爆发一场革命！不是一场共和主义革命！就是一场无政府主义革命！英国也非常危险！犹太银行家的资本通过工业革命的方式，孕育了千千万万的贫穷工人，如果维多利亚女王和她的政府还不去进行社会制度改革，也会与法国一样爆发一场革命！"罗曼用十分自信的语气预判道。

"那我就不知道了。说实话，现在，作为一个没有任何财产的西班牙人，我只是希望可以多赚一点钱，然后娶上一个漂亮的妻子。哈哈哈，只要有一个漂亮的妻子，我会心甘情愿放弃水手这个职业，到时每天都守在小娇妻的身边，再也不出海了。"安东尼奥已经沉浸在了自己想象的幸福画面中。

"哈哈！真没有想到你的愿望如此简单！放心吧！这个美好的愿望一定会实现的！我相信，就连上帝听到了，他也会帮你实现的！"罗曼说着，把手中的那份报纸还给了安东尼奥，然后喝完了杯中的最后一口咖啡，他刚放下手中的杯子，便看到咖啡店里走进来两位中年男士。

这两人身材高大，气质粗犷，头上戴的不是英式礼帽而是牛仔帽，身上穿的不是礼服而是短褂，脚上穿的不是皮鞋而是长靴，从衣着上判断，两人不像是意大利人和法国人，更不可能是英国人，不过，如果从他们灰蓝色的眼睛，金黄色的胡须，鼻子的形状，还有冷漠的表情去综合判断，这两位男士应该是德意志北部人。

没错！是德意志人！两个人坐下来的第一件事，便是向服务生索要啤酒，德意志人无论到世界哪个地方都会痴迷啤酒，正如

法国人无论到哪里都要喝红酒一样，啤酒送上桌后两人先喝了一大口，接着用窃贼般的眼神向四周张望了一下，然后便低下头开始窃窃私语地交谈起来，那样子似乎是在密谋什么。

"敢和我打赌吗？那两个人一定是强盗或刺客！"安东尼奥一边从座位上打量着那两个德意志人，一边用自信的语气对罗曼说道。

"那可不一定！我亲爱的朋友。"罗曼微笑了一下，然后继续说道："要知道这里是罗马，条条大路通罗马。所以，看到任何地方的人都不新奇。"

"相信我！我的朋友，现在在欧洲没有人会这样打扮！"安东尼奥说道："那样穿着的人要么是路易十三时期的火枪手，要么就是现在的强盗和刺客！如果你把他们当作阿尔卑斯山的牛仔，或是巴登黑森林的马贩，那么就会被自己的眼睛蒙骗！"

"是吗？可我并不这样看，我们不应当仅从外表去判断一个人，并过早下结论。要知道，孟德斯鸠❶外表看上去像一个田里的农夫，而笛卡尔❷的外表看上去像一个戴帽子的荷兰小商人。你听，他们正在讲德语，小时候我去勃艮第姑妈家的时候，听到那里的很多法国人都会讲德语。"显然，罗曼并不赞同安东尼奥的观点。

"德语真是一门奇特的语言！与西班牙语，意大利语和法语这些充满阳光，发音饱满的拉丁语言比起来，德语就像是北欧神话里的雷神托尔，充满了原始的金属声！"安东尼奥说道，这些年纵

❶ 孟德斯鸠（1689—1755）：法国启蒙主义思想家法学家，在论法精神中提出三权分立。
❷ 笛卡尔（1596—1650）：17世纪法国伟大的哲学家和数学家，对欧洲科学影响深远。

横四海的他发现，不同语言的发音与当地的气候关系很大。

"是的！我亲爱的朋友。英语是商人的语言，法语是贵族的语言，意大利语是艺术的语言，西班牙语是旅行的语言，而德语，则是铁匠的语言！有时候我真的很怀疑德意志人是火神的后代！不然，他们的冶金业怎么会如此发达！"罗曼感慨道。

"的确是火神的后代！不然的话，那位先生的身上，怎么会随身携带一把火枪！"一直注视着那两位男士的安东尼奥似乎发现了什么。

罗曼也从自己座位的角度发现了那把火枪，那是一把旧式的普鲁士火枪，枪管很短，口径适中，插在其中一个人的腰间，从腰带边缘处显露出枪身表面银光闪闪的银饰。

"对啊！在罗马持枪是违法的！那位先生的腰间怎么会有一把火枪！看来你是对的！这两位先生要么是强盗！要么是刺客！"罗曼最终认同了安东尼奥的判断。

只见那两位男士窃窃私语地交谈完，然后喝完杯子中的啤酒便结账离开了咖啡馆，凭借自己的直觉，安东尼奥觉得一定会有大事发生，于是他站起身来迅速跟了出去，罗曼不放心安东尼奥一个人，也跟着追了上去。

罗曼与安东尼奥紧跟着那两位男士，同时又保持着一段距离，以免被对方发现，他们经过西班牙大使馆一直向西，最后来到了台伯河上的圣天使桥。

这座罗马最古老的石桥上矗立着两对贝尼尼雕塑的天使，桥的正对面便是巨大圆碟形的圣天使堡，这里最早是古罗马皇帝哈德良的陵墓，公元六世纪时成为教皇堡垒，据说教皇格列高利一

世❶曾在这里亲眼看到了天空中的天使幻象，因此得名圣天使堡，在城堡的二层有一个大露台，普契尼❷的爱情歌剧《托斯卡》❸中的一幕就发生在那里。

罗曼与安东尼奥装成游客的样子上了圣天使桥，然后隐蔽在了一个天使的翅膀下，他们发现那两个德意志人站在前方的桥上，不断向圣天使堡那里张望，似乎是在观察城堡周围的地形，以及城堡的安全守卫情况。

"他们究竟想干什么？"罗曼望着那两个人，迷惑地问道。

"不知道，但似乎是与圣天使堡有关！"安东尼奥也不确定。

"除了哈德良皇帝，圣天使堡里没有住什么大人物，也没有值钱的圣物和东西，他们难道是想在这里刺杀主教吗？"罗曼一头迷雾。

"有可能！听说罗马的主教经常遭到刺杀，因为他们有权力，而且很富有！最重要的是，他们中的一位有可能成为下一任新教皇！"安东尼奥变得紧张起来。

"教皇！我的上帝啊！"罗曼突然惊呼道："对！是教皇陛下！他们很有可能要去刺杀教皇陛下！"

"啊！刺杀教皇陛下！我的上帝啊！这怎么可能！"安东尼奥惊讶地瞪着罗曼。

"你应该还不知道，圣天使堡里有一条通往梵蒂冈教皇宫的秘密通道！就是那条修建于13世纪的博尔戈通道，历史上多位教皇曾依靠这条秘道在危急关头逃命。"罗曼严肃地说着，看到安东尼

❶ 格列高里一世（540—604）：公元590年当选为第64任罗马教皇。

❷ 普契尼（1858—1924）：意大利歌剧作曲家，代表作有《托斯卡》和《蝴蝶夫人》。

❸ 托斯卡：普契尼的著名歌剧，讲述1800年罗马一位歌剧女演员解救画家恋人的故事。

奥半信半疑的样子，便继续说道："1527年那一年，西班牙军队里的异教徒洗劫罗马，当时的教皇克莱芒七世❶就是从这条秘密通道逃出了梵蒂冈教皇宫，然后藏身在这座圣天使堡里，直到西班牙军队最后离开罗马。"

"我听说过洗劫罗马那件事情！对！是西班牙军队中的异教徒干的！你真聪明！如果真是这样的话，这两个刺客一定是想通过那条秘密通道潜入梵蒂冈，然后去刺杀教皇陛下！"安东尼奥大胆推断道。

"对！ 就是这样！ 看情况他们现在只是在观察做准备，如果我猜得没错的话，他们行动的时间应该是在晚上！在深夜！"罗曼判断道。

"不行！我们现在一定要阻止他们！绝对不能让他们去行刺教皇陛下！"安东尼奥语气坚定地说道。

"但是问题是，我们现在没办法完全确定，他们就是要去行刺教皇陛下，因此无法向梵蒂冈立刻报告这件事情，万一不是的话，我们就会因为谎报教皇刺杀事件，而成为罗马人的笑话。"罗曼变得疑虑起来。

"那该怎么办？如果他们真的是要去刺杀教皇陛下呢？不行！我们一定要想一个办法才行！"安东尼奥变得紧张不安起来。

"你说得对！亲爱的安东尼奥，我们绝对不能允许这件事情发生！即便是以我们的生命为代价！我有一个主意，今天晚上我们可以悄悄地藏在圣天使堡旁边，看看他们到底想干什么！"罗曼下定了决心，一定要誓死保护教皇陛下的安全。

❶ 克莱芒七世（1478—1534）：意大利美第奇家族的第二位教皇，教皇里奥十世的堂弟。

"这个主意听起来不错！不过，他们身上都有火枪，我们不能冒险徒手与他们搏斗，那样就太愚蠢了。走吧！我们先去找上两把武器，然后回来！"安东尼奥说完，便与罗曼一起暂且离开了圣天使桥。

罗马属于教皇管辖地，为了保证教皇和主教们的人身安全，在罗马持枪需要教会的特别允许，并拥有持枪许可证。在这么短暂的时间内罗曼与安东尼奥不可能拿到持枪许可证，于是两人只能购买别的武器应急，最后在一家西西里人开的铁匠店里，安东尼奥买了一把短刀，罗曼买了一把长剑。

返回圣天使堡的时候已是黄昏，在夜色的掩护下两人悄悄藏身在了城堡大门旁的一片草丛中，然后静待那两个刺客的到来，夜色中可以清楚看到圣天使堡的大门外边有两个站岗的瑞士卫队哨兵，墙上燃烧的火把照亮了两人身上穿着的红黄相间的制服，当年教皇尤利乌斯二世❶创建了著名的瑞士卫队，通过这些忠诚的瑞士雇佣军来保护自己与梵蒂冈的安全。

今天的夜晚很安静，茫茫夜色中只能听到微风吹动草丛发出的莎莎声，以及不远处台伯河流水的潺潺声，一轮新月从云层的遮挡中慢慢显身出来，然后高高地悬挂在明净的夜空中，就在这一瞬间，一片皎洁的月光携带着上帝的诗意，温柔地撒在桥上矗立的天使雕塑身上，于是，那些天使的巨大翅膀开始一起闪烁着圣洁的光芒，仿佛刚刚从九重天外的天堂降落到这座圣天使桥上。

温柔的月光勾起了对亲人的思念，罗曼又思念起了远在巴黎的卡蜜尔与母亲，此刻夜已经深了，也不知道此时的卡蜜尔是否

❶ 尤里乌斯二世（1443—1513）：善战的罗马教皇，他下令重建罗马的圣彼得大教堂。

已经入睡？还有自己那可怜的母亲，离开家的这段日子母亲一定非常担心自己，母亲最近的身体是否安康？

静谧的月光在安东尼奥的心中一圈圈激荡开来，令他的内心无法平静，他甚至有一些激动，如果今晚，自己真的成功阻止了一次针对教皇陛下的刺杀，那将会是多么了不起的成就和荣耀啊！

到时，整个西班牙都会因为自己的英雄事迹而沸腾！或许还会受到西班牙国王的皇室奖励呢！如果父亲知道了这件事的话，一定也会为自己感到骄傲！安东尼奥越想越激动，他把自己想象成了西班牙的民族英雄，期盼着那两个刺客早一些出现在自己面前。

夜越来越深了，此刻大地上的一切都已经入睡，只剩下那轮皓月依然在夜空中眨着眼睛，罗曼与安东尼奥已经在草丛中守候五个小时了，夜晚的寒气开始慢慢从四周袭来，让两人不禁打了一个冷战，都已经等了这么久，两人觉得刺客今晚不会来了，不免有一些失望，正当两人准备从草丛里起身离开的时候，突然发现前方的不远处，有两个人影如同幽灵般出现在了城堡外的大门旁。

没错！借助大门处火把的光亮，两人确定就是今天白天看到的那两个人！昏暗的夜色中，只见这两个鬼魅般的身影偷偷来到那两位瑞士卫队哨兵的身后，用匕首在他们的脖子上轻轻抹了一下，两个可怜的哨兵便立刻倒在了地上，随后大门被缓缓打开，两个黑乎乎的身影静悄悄地潜入了圣天使堡里。

罗曼与安东尼奥迅速离开草丛，拿上门口的一个火把，尾随两名刺客进入了城堡里，城堡里黑乎乎的一片，犹如一座巨大的

坟墓，令人不寒而栗，两人听到地下室那边似乎有动静，由此判断秘密通道应该是在地下室里，于是两人小心翼翼地来到地下一层的通道里，在黑暗中寻找那条秘密通道的入口。

突然一个巨大的大理石石棺出现在两人面前，把罗曼与安东尼奥吓出一身冷汗，这应该就是古罗马皇帝哈德良的石棺，罗曼之前听说过，古罗马的皇帝们习惯把秘密通道藏在石棺后边，以阻止通道入口被人们发现，两人轻轻走到石棺后边，果然发现了彩绘墙壁上有一扇不大的拱门，用手一推，门之前已经被人打开了，两人认定刺客一定进了秘密通道，于是也跟了进去。

这条六百年前修建的秘密通道潮湿阴暗，就像是魔鬼肚子里的肠道，散发着黑暗和恐怖的气息，唯一的不同是这条秘密通道的尽头通向的是梵蒂冈教皇居住的地方，而不是魔鬼撒旦主宰的地狱，因为担心教皇陛下此刻的安危，罗曼与安东尼奥顾不上自身的危险加快了步伐，希望可以尽快追上那两个刺客。

步行了大概几英里之后，终于抵达了秘密通道的尽头，原来是一间教皇的祈祷室，这一刻，两人深深地吸了一口气，感觉如同是在无尽的黑暗中走到了尽头，神迹终于出现了，于是，一切尽显光华。

被壁灯点亮的祈祷室内有一座哥特风格的橡木祭坛，在祭坛上陈列着一幅基督殉难的金色木版画，旁边还有一个储藏金色圣器的柜子，在祭坛的对面是一扇尖形拱顶的浮雕木门，外边通向教皇陛下的卧室休息区。

为了防止刺客暗杀，如同国王们一样，教皇通常也会有几间不同的卧室，有的卧室装饰得富丽堂皇，有的卧室则很简朴地只放着一张可以睡觉的小床。

　　现在，那两个刺客应该正在寻找那间教皇就寝的卧室，这一刻，罗曼与安东尼奥的心脏怦怦直跳，汗珠从两人额头上不时冒出，两人仿佛是在与死神的脚步赛跑，稍晚一步教皇陛下就有可能遭遇危险。

　　突然，听到一声盘子掉地的声音，于是两人顺着声音发出的地方迅速冲了过去，只见一位教皇内侍已经倒在了血泊中，手中银盆里的水洒落在华丽的地毯上，此刻，那两个刺客手中拿着火枪，正准备进入身旁的一间教皇卧室。

　　在这千钧一发的危急时刻，罗曼一个箭步冲过去，用手中的长剑划破一个刺客的手背，一支火枪随之掉在了地上，另外一个刺客见状正要用手中的火枪朝罗曼射击，正在这时安东尼奥早已经冲了上去，左手用力拉起刺客手中那把火枪阻止他向罗曼射击，同时用右手抄起腰间的那把短刀，向刺客胸口刺去。

　　手背被划了一刀的刺客用另外一只手拿起身上的匕首，与罗曼搏斗起来，罗曼手持长剑占据优势，他像剑客一样摆出击剑的姿势，那个受伤的刺客目露凶光，挥舞着手中寒光四射的匕首，凶狠地扑向罗曼，就在生死攸关的时刻，大仲马教的剑术发挥了作用，只见罗曼一个侧闪，砍掉了刺客手中的匕首，紧接着又一个直击，刺向对方的喉咙。

　　罗曼手中的利剑在对方喉咙那里停了下来，这时那个刺客已经双手流血，失去了还击的能力，另外一个刺客正在拼命与安东尼奥搏斗，只见他用左手紧紧握住安东尼奥的右手，努力阻止安东尼奥用手中的那把短刀刺向自己，另外一只拿着火枪的右手则被安东尼奥牢牢地按住，无法挣脱开向罗曼开枪射击，最后，这个已经无计可施的刺客疯狂地扣动扳机，一声火枪的枪声惊动了

寂静的教皇宫。

听到枪声后，梵蒂冈教皇宫内敲响了红色警报的钟声，教皇的瑞士卫队迅速赶了过来，他们用手中的火枪对准了这些夜闯教皇宫的人，在瑞士卫队队长的一声喝令下，四人立刻停止了搏斗，全都放下了武器，乖乖举起了双手。

两个时辰后，天逐渐亮了，瑞士卫队弄清楚事情的真相后，释放了罗曼与安东尼奥，那两个刺客被关押在教皇宫的牢房里，等候进一步的审讯。

罗曼与安东尼奥随后被请到了教皇陛下的贵宾接待室中，等候费利尼主教和教皇陛下的到来，这间贵宾室装饰得非常华丽，家具全是鎏金的，地毯全是羊毛的，墙纸全是丝绸的，灯具全是水晶的，通常情况下，教皇陛下在这里接见欧洲的君主，以及各国驻梵蒂冈的大使。

清晨的第一缕阳光透过彩绘玻璃窗，照进房间里的时候，教皇轻轻地走了进来，他的身后跟着的是费利尼主教，与上次在圣彼得大教堂的弥撒上看到的那位教皇不同，此刻的教皇头上戴着一顶白色小圆帽，身上穿着白色的长袍，外边套着一件红色天鹅绒的披风，只见他的脸上带着慈祥的笑容，亲切和蔼，就像是邻居家的一位普通老人。

一看到教皇陛下驾到，罗曼与安东尼奥立刻从椅子上站起来，然后在教皇面前的地毯上跪了下来，在这神圣的一刻，只见教皇如沐春风般地微笑着，向前方伸出了那只戴着圣匣戒指的右手，罗曼低着头，恭敬地用双手捧起教皇陛下的手掌，然后在教皇的手背上轻轻亲吻了一下，接着，安东尼奥也向教皇陛下行了一个神圣的吻手礼。

这间教皇接待室的墙上有一幅拉斐尔的《圣母像》，拉斐尔笔下的圣母优雅地垂下眼皮，哀伤地看着怀中的婴儿基督，在圣母画像下方有一把金色的高背扶手椅，只见教皇转过身，慢慢坐在了教皇椅上，此时窗外金色的阳光刚好照在了画中圣母与圣子的身上，沐浴在这片上帝的金色光芒之中，教皇的脸庞显得圣洁而威严，仿佛刚刚从圣子基督的手中接过那把掌管世界的钥匙。

教皇陛下坐下后，费利尼主教也在旁边的一把缎面扶手椅上坐了下来，"哈利路亚！赞美伟大的上帝！ 谢谢二位先生昨夜挫败了一次异教徒的暗杀。"教皇陛下用意大利语亲切地说道，"如果我记得没错的话，复活节的那天，在圣彼得大教堂的弥撒上，接受我赐福的十二位信徒中就有您二位。"

"尊敬的、神圣的，至高无上的教皇陛下，回您的话，正是这样。"罗曼虔诚而恭敬地回答道："上次在圣彼得大教堂的弥撒上有幸被上帝选中，接受了您的赐福，令我与我的家人深感无上荣幸！正如那天您对我说的，上帝之光与我同在！所以，在上帝的指引下，我和朋友才一起发现了魔鬼的阴谋，并及时阻止了这场可怕的暗杀。"

"孩子，谦卑升华了您的才华，善良坚定了您的勇气，而信仰赋予了您的力量！除了要感谢二位，我想，还应当要感谢费利尼主教，感谢他为我引荐了两位年轻的勇士。"教皇陛下说完，向身旁的费利尼主教投出了感谢的目光，费利尼主教微笑着顿首示意。

这时，教皇陛下也给罗曼与安东尼奥赐了座，然后，他温柔地看着罗曼的眼睛问道："勇敢的孩子，告诉我，你叫什么名字？"

"回教皇陛下的话，我的名字叫罗曼·骑士。"说出自己的名

字时，罗曼显得从容而自信，那种自豪，就像是挂着金羊毛勋章❶的勃艮第骑士，这是一种先天的高贵气质，来自勃艮第骑士的古老传统。

"罗曼·骑士，多么美妙的名字啊！"教皇陛下禁不住感叹了一下，然后又继续说道："法国人把罗马文化与自己的文化融合在一起，于是，诞生了罗曼这个浪漫诗意的词汇。"

"孩子，看来你与罗马很有缘分，不得不说，你身上的绅士风度和勇敢气质让我看到了已经消失很久的骑士精神，罗马教会需要你这样的骑士，上帝也需要你这样的骑士。"

教皇陛下的一番赞美，令罗曼诚惶诚恐，受宠若惊，此时此刻，他感觉自己身体的血液正在向心脏回流，心跳越加地加速。

"勇敢的孩子，你呢？"教皇陛下看着面前的安东尼奥，温柔地问道。

"回复尊敬的、神圣的，至高无上的教皇陛下，我的名字叫安东尼奥。"此刻安东尼奥完全没有料到，教皇陛下竟然会问自己的名字，说出自己的名字时他非常紧张，以至于声音有一些颤抖，让人想起了意大利歌剧中的咏叹调。

"你是西班牙人，历史经常会告诉我们，当一个西班牙人与一个法国人在一起时，总会有意想不到的奇妙事情发生，当年耶稣会❷的诞生，正是这样。"得知安东尼奥是西班牙人后，教皇陛下如此感慨道。

只见教皇陛下若有所思地停顿了一下，然后继续感慨地说道：

❶ 金羊毛勋章：勃艮第公爵 1430 年创建的骑士勋章，与英国嘉德骑士勋章一样著名。
❷ 耶稣会：天主教的重要修会，1534 年由西班牙人罗耀拉和几位巴黎大学教授创建。

"在过去，罗马梵蒂冈一直受到法国人与西班牙人的保护，这是上帝的恩宠，也是上帝的旨意；如今，奥地利人拿起了上帝的宝剑，指向那些邪恶的异教徒。是的，我也知道，意大利人并不喜欢奥地利人，不过，至少奥地利人在上帝面前是忠诚的，就像过去的法国人那样。"

看到教皇陛下的表情和语气一下子变得沉重起来，费利尼主教接着说道："昨天晚上那两个刺客来自德意志的北部，都是马丁路德❶的狂热信徒，两人一定是被魔鬼附了身，才敢来刺杀教皇陛下。感谢伟大的上帝！感谢万能的上帝！选派来了一位法国骑士与一位西班牙水手，才及时阻止了魔鬼的阴谋！"

"是啊！也是魔鬼的野心！如今在巴伐利亚和巴登符腾堡这些南部地方，还能听到人们向上帝祈祷忏悔的声音，德意志的中部和北部地区都已经投向了魔鬼的怀抱。哎！这都是当年《奥格斯堡条约》❷留下的祸患！"教皇陛下的语气愈加沉重起来。

这时，一直保持沉默的安东尼奥再也按捺不住自己内心想要说的话说道："教皇陛下，我们西班牙人有一句话：一个人要么选择侍奉魔鬼，要么选择去侍奉上帝！那些选择去侍奉魔鬼的人，不仅会遭受上帝的抛弃，最终还会受到地狱的惩罚！"

教皇陛下并没有先提问，安东尼奥却主动发言，这种大胆且无礼的行为让罗曼吓出了一身冷汗。然而教皇陛下并没有怪罪安东尼奥，因为安东尼奥突然用一句西班牙谚语，打破了屋内凝重的气氛，就如同是在一顿圣餐的餐桌上突然点亮了蜡烛，让教皇

❶ 马丁路德（1483—1546）：与瑞士的加尔文一样是 16 世纪欧洲宗教改革运动领袖。
❷ 奥格斯堡条约：1555 年在德国奥格斯堡签订，规定了德国各诸侯国宗教信仰自由。

陛下、主教，与罗曼三人都觉得这句话恰到好处。

听到安东尼奥的话，教皇欣慰地微笑了一下，然后他看着罗曼与安东尼奥说道："孩子，你说得很对！服侍魔鬼的人最终会受到惩罚！服侍上帝的人也将得到奖赏！你们两人已经选择了服侍上帝，而且帮助梵蒂冈挫败了一场魔鬼的可怕阴谋，所以，骑士应当受到上帝的奖赏！说吧！勇敢的孩子们，你们想要得到什么奖赏呢？"

听到教皇陛下说要奖赏自己，罗曼与安东尼奥竟一时变得不知所措，两人面面相觑，一片茫然，看到两人的样子，教皇陛下与费里尼主教都禁不住笑了。

教皇陛下看着罗曼继续说道："骑士需要一把神圣的宝剑，这样才能更好地维护正义，保护教会。孩子，我就赏赐你一把教皇的宝剑吧！当年罗马教皇尤利乌斯二世在战场上，正是用这把宝剑战胜了异教徒的军队，拯救了意大利和罗马！现在，我把这把神圣的宝剑赐予你，并正式册封你为梵蒂冈骑士！"

教皇陛下说完后，令宫廷侍从拿过来了一把华丽的宝剑，剑柄是一个黄金十字架，上边镶嵌着很多枚红宝石、蓝宝石、青金石和钻石，剑鞘上铭刻着教皇尤利乌斯二世的家族徽章，还有代表基督耶稣的希腊文符号，罗曼从来都没有见过如此奢华神圣的宝剑，这把神圣的教皇宝剑，让他想到了拿破仑的那把加冕之剑。

"孩子，还愣着干什么！上帝正在向你微笑呢！还不赶快叩谢教皇陛下的隆恩！然后开始接受梵蒂冈骑士的册封！"看到罗曼因为受宠若惊而变得有些迟钝，旁边的费利尼主教急忙点醒道。

于是，罗曼赶忙跪了下来，向教皇叩首致谢，只见教皇拿起了那把神圣的宝剑，搭在罗曼宽广的肩膀上，接着轻轻拍了几下，

然后庄严说道:"现在!我以上帝的名义!以圣父、圣子与圣灵的荣耀!以罗马教皇的身份!正式册封您为梵蒂冈骑士!从此以后,您便是梵蒂冈教皇的臣民!你可以自由出入梵蒂冈,并接受教皇的直接命令!"

之前在巴黎的时候,皮埃尔神父册封自己为法兰西骑士;今天在教皇宫里,罗马教皇亲自册封自己为梵蒂冈骑士。

这是上帝的恩宠,也是骑士的责任,罗曼突然觉得自己肩膀上的责任变得重大起来,梵蒂冈骑士的册封仪式完成之后,跪在地上的罗曼用颤抖的双手,接过教皇手中的那把教皇宝剑,另外,还有一块铭刻有教皇徽章的梵蒂冈骑士令牌,在这无比神圣的一刻,罗曼流下了激动的泪水。

教皇陛下当然也没有忘记勇敢的安东尼奥,赏赐了他一百枚梵蒂冈金币,安东尼奥长这么大,还是第一次见到这么多的金币,而且还是罗马教皇亲自赏赐的梵蒂冈金币!

这一刻,安东尼奥突然觉得自己变成了上帝的宠儿,成为这个世界上最幸福的人,他流着激动的眼泪,一边叩谢着隆恩,从教皇内侍的手中接过金币,一边憧憬着即将到来的美好生活。

随后,罗曼与安东尼奥离开了梵蒂冈的教皇宫,两人回到了费利尼主教的府邸。第二天,安东尼奥准备去罗马银行,把教皇赏赐的那些金币存起来,并拿出其中的一部分汇给西班牙的老父亲。

因为受到了教皇陛下的亲自册封,成为一位梵蒂冈骑士,罗曼整个人都变得豪情万丈起来,他准备前往波利娜·波拿巴曾经居住的那座博尔盖塞别墅,去寻找第二把金钥匙。

博尔盖塞家族是罗马,也是意大利最有影响力的家族之一,

该家族发源于锡耶纳，三个世纪前家族中的一支来到了罗马，1605 年博尔盖塞家族诞生了一位教皇保罗五世❶与一位红衣大主教希皮奥内❷，教皇保罗五世与他的侄子希皮奥内酷爱收藏艺术品，于是，两人决定在罗马城北的台伯河右岸，修建一座私人别墅来收藏和展示珍贵的艺术品，著名的博尔盖塞别墅也由此诞生。

在巴黎卢浮宫里，罗曼参观过拿破仑从他的妹夫，也就是博尔盖塞王子那里购得的几百件古典大理石雕塑，后来到巴黎美术学院学习绘画的时候，罗曼知道了正是希皮奥内·博尔盖塞发现并资助了巴洛克雕塑家贝尼尼❸与巴洛克画家卡拉瓦乔❹，因此可以说，博尔盖塞家族对巴洛克艺术的巨大贡献，就如同是美第奇家族对文艺复兴艺术的贡献一样。

午后的阳光如湖水般倾泻在树林间和草坪上，几只天鹅悠闲地在池水中游弋，漫步在这座到处雕刻有博尔盖塞家族徽章的意大利花园中，罗曼一边欣赏着那些设计精美的巴洛克喷泉和雕塑，一边感叹着博尔盖塞家族对艺术的热爱与支持，此时此刻，仿佛走进了那个与贝尼尼和卡拉瓦乔相遇的巴洛克时代。

与梵蒂冈隔着台伯河相望的博尔盖塞别墅，是一座三段式的佛罗伦萨风格建筑，因为建筑外观与钢琴的琴键颇为相似，所以有了一个"钢琴宫"的雅名，如今，这座美丽的别墅归波利娜·波拿巴丈夫的弟弟弗朗西斯科·博尔盖塞所有，在别墅的一楼大厅里装饰着18世纪末的新古典主义风格壁画和浮雕，地板上华丽地镶

❶ 保罗五世（1552—1621）：罗马博尔盖塞家族的教皇，在位期间主持审判了伽利略。
❷ 希皮奥内（1576—1633）：罗马博尔盖塞家族主教，创建罗马博尔盖塞博物馆。
❸ 贝尼尼（1598—1680）：17世纪意大利伟大的巴洛克雕塑家和建筑家，教皇御用。
❹ 卡拉瓦乔（1571—1610）：意大利著名巴洛克画家，罗马博尔盖塞家族为其资助人。

嵌着彩色大理石，别墅二楼还有一个名画云集的主教画廊。

费利尼主教已经提前与博尔盖塞家族打了招呼，所以罗曼到这里的时候，博尔盖塞别墅的总管亲自接待了他，在这位总管的亲切陪同下，罗曼先是参观了贝尼尼的那件著名巴洛克雕塑《阿波罗与达芙妮》❶，接着他又来到二楼的主教画廊，参观了拉斐尔的名画《抬下十字架的基督》❷和《圣母与独角兽》❸，还有那幅卡拉瓦乔用来换取教皇赦令的《大卫砍下哥利亚的头颅》❹。

一边欣赏着这些意大利艺术王冠上的瑰宝，罗曼一边寻找着第二把金钥匙的线索，波利娜·波拿巴到底会把自己的那把金钥匙藏在哪里呢？

不一会儿，罗马的夕阳已经在台伯河的左岸慢慢沉落，矗立在台伯河两岸的圣彼得大教堂与博尔盖塞别墅沐浴在了一片金色的黄昏中，眼看着夜幕马上就要笼罩罗马，罗曼的心中像着了火一样焦急起来。

只见阑珊的夜色已经迫不及待地潜入博尔盖塞别墅的房间里，佣人们开始忙碌着点亮水晶枝型吊灯上的白色蜡烛，此刻的罗曼依然没有找到一点线索，他知道自己该离开了，垂头丧气地走出了博尔盖塞别墅的大门，望着台伯河中流淌的河水，罗曼陷入一片无力的自责中，他责备自己因为过于自信而没有提前做好准备，责备自己对波利娜·波拿巴的了解还不够充分，因此错失了一次寻找金钥匙的宝贵机会。

❶ 《阿波罗与达芙妮》：意大利雕塑家贝尼尼于 1623 年创作的著名希腊神话雕塑。

❷ 《抬下十字架的基督》：意大利画家拉斐尔于 1507 年创作的一幅宗教题材画。

❸ 《圣母与独角兽》：意大利文艺复兴画家拉斐尔于 1505 年创作的一幅名画。

❹ 《大卫砍下哥利亚的头颅》：意大利画家卡拉瓦乔于 1607 年创作的一幅圣经画。

　　今天已经失败了，自己还会有机会吗？罗曼皱着眉头，垂下眼皮，伤心自问着，在心中拷问了很多遍后，他抬起头望着台伯河对岸的梵蒂冈，此时此刻圣彼得大教堂的穹顶已经淹没在一片青灰色的夜色中，显得安静而圣洁，夕阳在天际残留的最后一道光芒停留在远方的地平线上，仿佛是上帝留给自己的最后一线希望，不一会儿海蓝宝石的天空中泛着湖水般的光芒，一颗明亮的星辰出现在了梵蒂冈教皇宫的上空。

　　"让星星指引你的道路。"罗曼又想起了皮埃尔神父曾经对自己说过的这句话，是啊！"星辰，道路，还有梵蒂冈……"

　　突然，一道神圣光芒像天空的星辰般点亮了罗曼的眼睛，他突然想起来：波利娜·波拿巴的所有信件都存放在梵蒂冈的档案馆里！为何自己不去那里寻找一下线索呢！对！明天就去梵蒂冈档案馆！相信一定会有所发现的！想到这里，罗曼眨了眨那双明亮的眼睛，凝望着梵蒂冈上空的那颗星辰……

　　佛罗伦萨的美第奇家族对罗马梵蒂冈贡献了两位教皇，还有达·芬奇与米开朗琪罗；而罗马的博尔盖塞家族对梵蒂冈贡献了一位教皇保罗五世，一位红衣大主教希皮奥内，还有一位伟大的巴洛克雕塑家贝尼尼。

　　除此之外，他们还贡献了一座梵蒂冈档案馆，1612年教皇保罗五世下令，把散落在各地的梵蒂冈档案集中在一个地方存放管理，于是，被称作"圣域"的梵蒂冈档案馆正式诞生。

　　这个春天的早晨，在这个"最接近上帝的地方"，那些圣灵化身的鸽子们在梵蒂冈的广场上漫步，教皇的瑞士卫队在教皇宫外警戒巡逻，罗曼沿着梵蒂冈博物馆一直向南，先进入了梵蒂冈图书馆，然后又穿过一个十分雅致的庭院，最后终于来到了梵蒂冈

档案馆。

三个多世纪以来，这个存放着梵蒂冈最高机密的地方，从来都不允许外人参观查阅资料，不过今天罗曼获得了查阅的特权，因为梵蒂冈教皇刚刚册封他为梵蒂冈骑士，梵蒂冈档案馆的神职人员看到罗曼出示的梵蒂冈骑士令牌之后，缓缓打开了一扇神秘的大门，于是数万卷散发着古老气息的手卷、文件、信件和印章在一瞬间，如同海洋般包围了这个来自巴黎的年轻人。

这些珍贵的历史档案中有1312年圣殿骑士团❶被审判处决的记录，有1512年马丁路德被开除教会的教皇诏书，有1530年禁止英王亨利八世❷离婚的教皇训令，还有1633年审判伽利略的法庭审判书及认罪书，以及明朝崇祯皇帝写给梵蒂冈教皇的求援书等。

所有的历史档案都经过仔细归类后，整齐地陈列在高大的书架上，这些书架的长度加起来足足有五十英里长！

在一位神职人员的帮助下，罗曼很快便找到了波利娜·波拿巴生前的书信，他找了一张桌子坐了下来，然后戴上一双白手套，开始仔细阅读这些已经泛黄的书信，希望可以在书信中寻找到那把金钥匙的神秘线索。

这些外表精致、书写优美信件一共有九封，这九封信件不仅浓缩了拿破仑第一帝国的荣辱与兴衰，而且流露着拿破仑与家人的真挚情感，因此显得弥足珍贵！此刻，罗曼把这段伟大的历史拿在手中，感觉沉甸甸的。

第一封信是1793年6月，时任土伦驻守将军的拿破仑写给妹

❶ 圣殿骑士团：中世纪在耶路撒冷圣殿山成立的保护朝圣者的骑士团。

❷ 亨利八世（1491—1547）：文艺复兴时期英国国王，在位时英国与罗马天主教脱离。

妹波利娜与母亲的。因为土伦之战而成名的拿破仑在信中写道，自己已经安排了一艘法国海军的护卫舰去科西嘉岛，护送母亲与妹妹们一同前往法国南部的土伦，当时因为吕西安·波拿巴在巴黎雅各宾俱乐部发表的过激言辞，致使拿破仑的家人遭受到了科西嘉独立人士的围攻。

写这封家书的时候，波利娜才十三岁，在拿破仑的细心安排下，拿破仑的母亲与妹妹们先是到了土伦，然后一家人最终在马赛定居了下来，而波利娜的意大利语名字Paoletta，也从此变成了法语名字Pauline。

第二封信是1796年12月，时任意大利法军统帅的拿破仑写给妹妹波利娜的，那时拿破仑的事业像雄鹰一样开始在意大利腾飞。信中拿破仑给妹妹下了一道命令，由他们的舅舅费舍护送波利娜一起前往意大利的米兰，在米兰，她将会见到拿破仑与拿破仑的新婚妻子约瑟芬，这时波利娜刚刚十六岁，她在马赛的青春期也即将画上一个句号。

第三封信是1802年7月，时任法兰西第一执政的拿破仑写给波利娜的，当时已经二十二岁的波利娜正伴随第一任丈夫克莱尔将军一起，驻扎在海地。

拿破仑写道："收到你的信了，我的好妹妹小波拉塔，请记住，夫妻同甘共苦，事业有益于祖国，即使有点疲劳和痛苦，都不算什么……请自重自爱，你将会得到人们的爱戴……要和蔼可亲，稳重大方，千万不要轻率鲁莽。他们正在缝制你的外套，海妖号船长会带给你的。我很爱你，请让整个世界因为你而高兴，让自己配得上你的位置。"

第四封信是1804年4月，即将加冕为法兰西第一帝国帝王的

拿破仑写给波利娜的，当时波利娜因为第一任丈夫克莱尔在海地为国捐躯，在长兄约瑟夫·波拿巴的安排下，以及哥哥拿破仑的支持下，二十四岁的波利娜随后改嫁给了罗马的博尔盖塞王子。

拿破仑在信中写道："夫人，我亲爱的妹妹，我很遗憾得知，你没有很好地遵守罗马的礼数和习俗，你对当地的人们表现出轻蔑，你的目光总是回望着巴黎……以你的年龄如果你依然任性如故，不要指望我会帮你，至于巴黎，可以确定的是，这里也没有你的支持。如果你没有与你丈夫在一起，我绝不会接纳你；如果你失去了他，那一定是你自己的错，那么法国也会拒绝你，你将失去自己的幸福和我的友谊。"

第五封信是1808年5月，拿破仑从西班牙的巴约纳写给妹妹波利娜的，当时波利娜的丈夫博尔盖塞王子，被拿破仑册封为意大利皮埃蒙特大区的总督，成为总督夫人的波利娜与丈夫一起刚刚抵达皮埃蒙特的首府都灵。拿破仑在信中这样写道：

"亲爱的妹妹，请记住，让你自己讨人喜欢，取悦你的王子，温柔地对待这个世界，并保持幽默感。"

第六封信是1812年8月，在阿尔卑斯山的温泉胜地艾克斯莱班，波利娜写给时任巴黎卢浮宫馆长，兼制币专家维旺·德农的，这位拿破仑任命的首任卢浮宫馆长非常仰慕波利娜，他甚至珍藏有一幅卡诺瓦❶制作的波利娜的手模。

当时波利娜委托德农先生制作了一幅纪念币，纪念币的正面是波利娜的侧面轮廓，用希腊语铭刻着"波利娜，皇帝的妹妹"，纪念币的反面雕刻着美惠三女神的裸体像，上边同样有希腊铭文

❶ 卡诺瓦（1757—1822）：意大利著名雕塑家，曾为拿破仑和波利娜·波拿巴创作。

"美丽属于我们的皇后"。

波利娜在信中写道:"亲爱的馆长先生,您为我制作的纪念币非常可爱!谢谢您,让您费心了!您做什么都那么的成功,我已经让加富尔夫人向您定制更多纪念币了。"

第七封信是1814年10月,波利娜在意大利南部的那不勒斯写给拿破仑的,当时第一次退位的拿破仑已经被软禁在了厄尔巴岛上,信中波利娜告诉拿破仑,为了陪伴亲爱的哥哥,自己会在当月月底,乘船前往厄尔巴岛上生活。

这封信件中,波利娜特意提到了拿破仑最欣赏的那位罗马雕塑家卡诺瓦,卡诺瓦曾接受委托,为波利娜创作一尊维纳斯化身的大理石雕塑,可以看出来波利娜非常喜爱这尊卡诺瓦为自己创作的雕塑。

因为在上一封家书中,拿破仑告诉波利娜:三个月前,她的丈夫博尔盖塞王子从都灵返回罗马,途经厄尔巴岛时,岛上的拿破仑曾试图说服博尔盖塞王子,把妹妹的雕塑留下来,不过这尊雕塑还是被运回到了罗马博尔盖塞别墅里。

第八封信是1815年10月,波利娜写给梵蒂冈教皇庇护七世❶的,当时第二次退位的拿破仑被英军囚禁在了大西洋边缘的圣赫勒拿岛上。

波利娜写信感谢教皇允许自己返回罗马,并与自己的母亲和舅舅费舍团聚,"回到罗马后,我的第一个念头,就是要写信感谢教皇陛下!感谢教皇陛下的仁慈和大度,虽然陛下曾被哥哥拿破仑不堪对待过,然而教皇陛下依然为我,还有为波拿巴家族的人

❶ 庇护七世(1742—1823):罗马教皇,1804年前往巴黎参加了拿破仑的加冕典礼。

提供庇护。"

第九封信也是最后一封信，是 1821 年 3 月，波利娜在罗马博尔盖塞别墅写给英国首相利物浦勋爵❶的，当时，圣赫勒拿岛上的拿破仑已经病危，生命也只剩下不到两个月的时间。

"尊敬的首相先生，以拿破仑家人的名义，我请求英国政府将拿破仑转移到一个更适合他的气候环境中，如果这个请求被拒绝，那么，健康正在恶化的拿破仑就是被判了死刑。请您允许我，让我去圣赫勒拿岛上陪伴他，一直到他生命的最后一刻。"

"先生，请您高抬贵手放我出去吧，我的身体状况不允许我从陆地过去，因此，我计划先在奇维塔韦基亚上岸，由那里去到英国，在伦敦准备此次长途航行需要的一切，然后再乘坐上第一艘开往圣赫勒拿岛的船只。"

全部阅读完这九封波利娜的信件后，罗曼的眼睛湿润了，那些真挚细腻的言语，就像是一颗颗维纳斯的眼泪滴落在自己的心间。第一次！人生的第一次！罗曼真切地感受到了这位"帝国维纳斯"的爱与欢愉，还有她对哥哥拿破仑那深深的爱慕与关怀。

显而易见，在拿破仑的三个妹妹中，波利娜是最受拿破仑宠爱的那一个，从青年时期的拿破仑，一直到拿破仑生命最后的终点，这一事实，自始至终都从未改变过。拿破仑会把宝藏的第二把金钥匙交给妹妹波利娜保管，是因为对拿破仑而言，生命中最亲近和最信任的人，除了自己的母亲外，便是舅舅费舍与妹妹波利娜了。

通过这些溢满了爱意的信件，罗曼仿佛走进了拿破仑那希腊

❶ 利物浦勋爵（1770—1828）：罗伯特·詹金逊，1812 年成为英国首相。

戏剧般的悲壮人生，也走进了拿破仑与波利娜的内心深处，他与兄妹两人一起激动与欢喜，一起悲伤与叹息，而波利娜的美丽与优雅，自由与高贵，还有关于这位"帝国维纳斯"的诸多秘密，就像古希腊的那些神话传说一样激起了罗曼的好奇心。

至于第二把金钥匙的神秘下落，在第七封波利娜写给哥哥拿破仑的信中，罗曼已经找到了重要线索：

"卡诺瓦依照美丽女神维纳斯，为波利娜创作的那尊大理石雕塑。"是的！"卡诺瓦的维纳斯"！通过这封信件，罗曼已经确定：在波利娜收藏的所有宝物中，她一生最珍视和最钟爱的，便是那件卡诺瓦为自己创作的维纳斯雕塑。

另外，非常重要的一个证据是，这封信件指出，圣赫勒拿岛上的拿破仑也非常喜爱这件卡诺瓦为妹妹创作的维纳斯雕塑！所以，罗曼最后得出了结论：波利娜一定是把那把金钥匙藏在了"卡诺瓦的维纳斯"之中！

从梵蒂冈档案馆中走出来的那一刻，抬起头望着不远处的圣彼得大教堂，罗曼的心中像大海一样翻滚着，久久不能平静，这一半是因为拿破仑与波利娜的兄妹情深，另一半则是因为自己发现第二把金钥匙线索的那份激动与喜悦。

接下来，罗曼打算好好准备一下，然后去一次博尔盖塞别墅，这一次，绝对不能再像上次那样鲁莽草率了，这一次，自己一定要找到拿破仑留给妹妹波利娜的第二把金钥匙。

这个春天的上午，罗马的太阳在天空中微笑，淡淡的罗马雏菊香味在春风里飘荡，做好所有的准备之后，罗曼再次来到了台伯河右岸的博尔盖塞别墅。安东尼奥没有跟着一起来，因为西班牙驻梵蒂冈的大使阁下正在接见他，知道了安东尼奥挫败暗杀教

皇的英勇事迹后，西班牙政府想要为这位英雄颁发一枚国王的圣十字勋章。

在博尔盖塞别墅里，接待罗曼的依然是上次的那位别墅总管，这位仪表威严的总管像波旁贵族一样，戴着18世纪的三角帽，还有一顶路易十六风格的假发，身上穿着一套红色的天鹅绒礼服。

与上次不同的是，罗曼没有欣赏贝尼尼的巴洛克雕塑，也没有欣赏拉斐尔和卡拉瓦乔的绘画，而是在那位别墅总管的陪同下，直接来到了卡诺瓦为波利娜创作的那尊维纳斯雕塑前。

罗曼拿出一个画家随身携带的速写本，然后他告诉别墅总管，费利尼主教吩咐自己为这尊雕像画一幅素描，于是，这位总管先生离开了，现在，大厅里只剩下罗曼一个人。

只见她斜倚在一张帝国风格的美人榻上，用右手轻轻地抵住枕垫，支起那美丽的头部，每一根秀发都散发着高贵的气息，她的身上全裸，只有一条薄薄的轻纱遮盖住大腿根部，每一寸雪白的肌肤都如奶油般润滑，令人惊讶的是，那天使般的樱唇和精雕细琢的鼻子与拿破仑颇为相似，既体现着希腊女神的典雅，也流露着罗马贵妇的风情，她的右手安放在大腿上，手中握着一颗苹果，下边的小腿和玉足全都裸露在外，那双小手纤纤玉指，那双玉足柔若无骨，令维纳斯为之嫉妒，让丘比特想要亲吻……

站在波利娜的这尊大理石雕塑前，罗曼简直不敢相信自己的眼睛，这一刻他才真正明白，为何古希腊的那位国王皮格玛利翁❶会疯狂地爱上自己的雕像，也才明白那些人世间的恋物情结又缘何而生。

❶ 皮格玛利翁：希腊神话中的塞浦路斯国王，爱上了自己创作的雕塑，代指恋物癖。

当初卡诺瓦本来想要把波利娜塑造成狩猎女神与月亮女神戴安娜的样子，然而，波利娜微笑着告诉卡诺瓦，没有人会相信她的贞洁，于是，依照自己的愿望，波利娜最终被塑造成了美丽女神维纳斯的模样，这位拿破仑第一帝国的维纳斯，也在卡诺瓦创作的这尊雕塑中成为永恒的美丽。

静静地欣赏着这位"卡诺瓦的维纳斯"，罗曼才慢慢明白了为何奥地利的梅特涅❶会称波利娜的美丽是"造物主的最高杰作"，也慢慢理解了为何法兰西喜剧院的塔尔玛❷会醉倒在波利娜的裙子下，为这位帝国维纳斯吟诵莫里哀的《太太学堂》❸。

上帝啊！那曼妙的身材和小巧的乳房让人想到奥林匹亚山中沐浴的仙女！还有，波利娜手中的那颗苹果真是美妙！这颗神奇的苹果不仅象征着维纳斯对雅典娜和天后赫拉❹的选美胜利！同时，也暗示着波利娜对姐姐艾莉莎和妹妹卡洛琳的选美胜利！

此时此刻波利娜仿佛正在用温柔的眼神看着罗曼，风情万种地诱惑着他，挑逗着他，取悦着他，她的微笑中仿佛蕴藏着自己的秘密，还有拿破仑宝藏的秘密，她莞尔一笑，那浅浅的回眸，是帝国的优雅。

正如世间那些所有被波利娜吸引的男士一样，罗曼也陶醉在了波利娜的美丽之中，围绕着这尊"卡诺瓦的维纳斯"，罗曼已经转了很多圈，然而他依然没有找到自己想要的答案，那把金钥匙到底会被波利娜藏在哪里呢？

❶ 梅特涅（1773—1859）：奥地利首相，著名外交家，反拿破仑的神圣同盟核心人物。
❷ 塔尔玛（1763—1826）：法兰西喜剧院的悲剧演员，也是拿破仑最欣赏的戏剧演员。
❸ 太太学堂：法国古典主义喜剧大师莫里哀于1662年创作的一部讽刺喜剧。
❹ 天后赫拉：希腊神话中的天后，诸神之王宙斯的妻子。

记得皮埃尔神父曾经说过："维纳斯的那颗金苹果不仅代表美丽，同时也象征着人类的原罪，而圣彼得的那把金钥匙则代表着天堂的大门。"这样看来，在金苹果与金钥匙之间，或许会存在着某种神秘关联！那么，波利娜会不会把那把金钥匙藏在这颗金苹果中呢？

想到这里，罗曼开始仔细在波利娜左手中的苹果上寻找起线索来，最后，他惊讶地发现，在这颗大理石雕刻的苹果底部，有一个金色的小圆点，现在，问题一下子变得简单起来，如果第二把金钥匙就藏在这里，那么，如何能在不破坏苹果的前提下，把那把金钥匙成功取出来？

罗曼一下子皱起了眉头，他尝试了各种方法，去转动波利娜的每根手指，最后都是徒劳的，正在这个时候，圣彼得大教堂敲响了浑厚的钟声，罗曼突然想到了一直指引自己的万能上帝，于是，跪下来虔诚地向上帝祈祷起来，祈祷上帝可以指引自己找到神圣的答案。

就在跪下来祈祷的那一刻，一个念头像上帝的闪电一样击中了罗曼：之前一直听人们说这位帝国维纳斯的脚是世界上最完美的，这双玉足曾经征服了包括夏多布里昂与大仲马父亲在内的诸多才子英雄，如果波利娜是维纳斯的话，那么，她的这双玉足应当获得最高的赞美！一想到这里，罗曼在胸前划了一个神圣的十字架，赶忙站起身来。

关于波利娜的那双玉足，罗曼还想起了一个浪漫的故事。那时，夏多布里昂还在罗马给红衣大主教费舍当秘书，有一天，费舍想让夏多布里昂给外甥女波利娜送去几双来自巴黎的丝绸软拖鞋，这位令雨果自幼崇拜的大才子，觉得自己不应该做这些毫无

意义的杂事，最后，很不乐意地来到了博尔盖塞别墅。

当他走进波利娜卧室的那一刻，所有的埋怨都被眼前的那幅美色打消了，夏多布里昂这样描写道："这些从未被人穿过的丝绸软拖鞋，套住了她的那双玉足，轻轻地擦过这苍老而疲惫的地板，她的身上散发着拿破仑的所有荣耀，如果生活在拉斐尔的时代她会被拉斐尔画进壁画，就像画中的那些女神一样，性感而慵懒地躺在狮子的身上。"

仔细欣赏着这双征服了夏多布里昂的玉足，罗曼又想到了大仲马曾经给自己讲过的一个浪漫故事。那是1805年的一天，父亲老仲马带着三岁的大仲马一起去蒙戈贝尔拜访波利娜。

"我和父亲被一位身穿绿色制服的仆人带到楼上，我们走过长长的走廊，经过一个个华丽的房间，最后来到一间用克什米尔丝巾布置的闺房，那一刻，她就躺在一张美人榻上，像一个迷人的尤物，把自己呈现在我们的眼前，这是一个娇小而优雅的尤物，如此年轻，如此美丽，那双玉足上套着丝绸软拖鞋。"

"当我们走进房间时，她没有起身，只是微微抬起头，向父亲伸出了一只白嫩光滑的玉手，这时，身材高大的父亲想要在旁边找一张椅子坐下来，但她示意要让父亲在她的美人榻上坐下来，父亲照做了。"

"那一刻，这双玉足，这双玉手，这位甜美可爱的美人就倚躺在父亲的身旁，真是一幅美妙的画像！这时，她把我叫了过去，递给我一个玳瑁镶嵌，金漆描绘的糖果盒，我又惊又喜！然后，她俯下身在父亲的耳边低语着，她白皙中透着红润的脸颊轻轻地触碰着父亲深色的皮肤。"

"遗憾的是，当时我只是用一双孩子的惊讶眼神去看待他们，

如果当时我是一位画家，一定会为两人描绘一幅美好的画像！不知道后来发生了什么，我对她的美好记忆，全都停留在了她那雪白的双手和玉足上……"

回想完大仲马讲述的这段浪漫故事后，罗曼在波利娜脚上认真搜寻起来，并尝试着用手指去轻轻转动这位美人的每一个脚趾，对于一位绅士而言，这个场面似乎有些尴尬，每转动一个脚趾，罗曼的心都怦怦直跳，满脸通红。

现在，右脚已经全都检查过了，没有任何发现，接着又检查了左脚的四个脚趾，还是没有一点发现，此时的罗曼非常失望，正当要放弃的时候，他用手指轻轻转动了左脚的小脚趾，神迹出现了：波利娜左手中的那颗苹果中央，缓缓升起了一把金光闪闪的钥匙！

看到这把金钥匙后，罗曼惊喜不已，他小心翼翼地取下这把金钥匙，然后轻轻放进了自己的怀中。半年前那个秋天的夜晚，皮埃尔神父告诉罗曼关于拿破仑宝藏的秘密，并把第一把金钥匙交给他的时候，当时罗曼的心中还不确定自己就是那个上帝选中的人；如今，经历了这么多不可思议的事情，而且已经成功找到了第二把金钥匙，罗曼已经越来越相信，自己就是那个被上帝选中，注定要找到拿破仑宝藏的人！

这段时间，先是遭遇海盗和风暴，接着又卷入暗杀教皇的事件中，罗曼觉得自己已经顺利通过了上帝的各种考验，而自己的那个伙伴安东尼奥，也很出色地通过了上帝的考验，还有自己的考验，是一位值得信任的朋友，于是，罗曼决定不再隐瞒，告诉安东尼奥关于拿破仑宝藏的秘密，看他是否愿意在接下来的寻宝旅程中继续跟随自己。

　　离开博尔盖塞别墅，回到主教府邸的时候，费利尼主教已经准备好了一场盛大的晚宴，以感谢罗曼与安东尼奥成功挫败了一场暗杀教皇的阴谋，参加晚宴的人还有费利尼主教的好友：佛罗伦萨的红衣大主教、梵蒂冈的教皇秘书，以及意大利著名作曲家罗西尼❶，罗西尼曾经在巴黎担任意大利歌剧院院长，现在正担任博洛尼亚音乐学院的院长，为了费利尼主教的这场晚宴，这位音乐家特意从博洛尼亚赶了过来。

　　费利尼主教是梵蒂冈的首席美食家，所以，他家里的餐桌上不仅能见到意大利的各界名流，还能品尝到来自全世界的各种名贵食材，这个诗意的夜晚，闪闪发亮的水晶杯与银器在水晶分枝吊灯的烛光下唱着梦幻的歌谣，阿尔巴的白松露、阿尔萨斯的鹅肝、伏尔加河的鱼子酱、北大西洋的鲑鱼和蓝虾、非洲的天鹅和孔雀，还有波尔多的红酒、勃艮第的白葡萄酒以及香槟省的香槟，组成了一个美食与美酒的天使交响乐团。

　　作为晚宴主人，费利尼主教坐在了长餐桌中央的座位上，他的身旁两边分别是梵蒂冈的教皇秘书与佛罗伦萨的红衣大主教，他的正对面是罗西尼，罗曼与安东尼奥分别坐在了这位音乐家的两旁。这个春风沉醉的夜晚，在罗马这栋巴洛克别墅里，绅士与教士们一边品尝着美食与美酒，一边愉快地交谈起来。

　　罗西尼的父亲曾因为拥护拿破仑解放意大利北部而被奥地利人关进监狱，因此当罗曼告诉这位音乐家，自己的父亲曾经是一位拿破仑的龙骑兵上校时，罗西尼对这个来自巴黎的年轻人产生了亲切感，再加上罗曼曾在巴黎美术学院学习过绘画，共同的

❶ 罗西尼（1792—1868）：19世纪意大利著名歌剧作曲家，曾担任巴黎歌剧院院长。

艺术专业进一步拉近了两人的距离。聊天中罗曼才知道，罗西尼与大仲马也是好友，两人非常热爱美食，经常在一起交流美食的经验。

正如夏多布里昂很爱吃牛里脊一样，罗西尼平日里非常喜爱吃法国鹅肝，于是，风雅的巴黎人竟然在法语菜单上，用罗西尼的名字代替了鹅肝。因为痛恨奥地利人，罗西尼很不喜欢当今依靠奥地利人保护的罗马教皇，当然也包括今晚坐在自己面前的那位教皇秘书，整场晚宴进行的过程中，这位音乐家始终没有正眼看一下这位教皇秘书。

"各位，请允许我提议！以上帝和教皇陛下的名义！现在！让我们向这两位勇敢的年轻人举杯致敬！"只见费利尼主教拿起了面前的香槟杯，用法语向在座的诸位提议道，于是，教皇秘书、佛罗伦萨大主教和罗西尼一起举起了香槟杯，罗曼与安东尼奥也举起了手中的香槟杯。

一杯香槟下肚后，那位教皇秘书也用法语说道："两位先生的英勇事迹，值得我们，特别是教皇陛下身边的人，真诚的赞美和称颂！哈利路亚！而这件事情所昭示的神迹，也让我们更加的确信，上帝永远会眷顾那些爱戴他的人！正如教皇陛下永远会受到上帝子民的爱戴一样！现在，请允许我提议！让我们一起举杯！为了教皇陛下的健康干杯！"

面对教皇秘书的提议，餐桌上的所有人都举起了香槟杯，唯独罗西尼无动于衷，费利尼主教看到后急得额头上冒出了汗，只见教皇秘书的脸色一下子沉了下来，他用冷漠的口气问道："罗西尼先生曾在教堂的唱诗班里担任主唱，用美妙的歌声赞美上帝，怎么？难道上帝在人间的那位总管家，教皇陛下，就不值得先生

用香槟去祝福吗？"

　　只见罗西尼面带微笑，平静地回答道："秘书大人，巴赫也一直在用自己的音乐去歌颂上帝，您也要求巴赫举起香槟，为教皇陛下祝福吗❶？"

　　罗西尼的美妙回答让教皇秘书心生怒火，气得他暗暗咬牙，餐桌上的气氛变得紧张起来，为了缓解紧张的气氛，佛罗伦萨大主教向罗曼与安东尼奥发出了一份来自佛罗伦萨的邀请："两位勇敢的年轻人，你们从法国不远千里来到意大利，所要参观学习的城市应该不只罗马吧？"

　　"回主教大人的话，的确，除了罗马外，我还想去佛罗伦萨与威尼斯参观学习一下，如果说罗马是意大利的心脏，那么，佛罗伦萨便是意大利的肚脐。"

　　罗曼停顿了一下，继续说道："更为重要的是，倘若错过了佛罗伦萨，便等于错过了孕育达·芬奇和米开朗琪罗的这座城市，错过了意大利的文艺复兴，毫无疑问，对于任何一个学习艺术的人而言，这，都将是人生的巨大遗憾！"罗曼的回答，赢得了佛罗伦萨大主教的尊重和欣赏。

　　"怎么？我亲爱的朋友，接下来，你要去佛罗伦萨吗？"安东尼奥问道，"如果这是真的话，那我要好好考虑下是否与你一起同去了，今天西班牙大使给我介绍了一份工作，在罗马附近的港口当货船引航员，薪酬听起来很不错！"显然，安东尼奥今天前往西班牙使馆很有收获。

　　"祝贺你！我亲爱的朋友，我想是这样的，接下来，我准备去

❶ 巴赫（1685—1750）：巴洛克时期德国音乐家，巴赫受新教领袖马丁·路德影响很大。

佛罗伦萨，等一下晚宴结束后，我再与你细说。"罗曼说完，拿起烛光下泡泡涌动的香槟杯，与身旁的罗西尼碰了一下杯。

　　这时，费利尼主教微笑着看着罗曼，对面前的两个年轻人特别提醒道："刚才主教大人的那句提问，已经代表佛罗伦萨这座伟大的城市，向你们二位发出了正式邀请，你们还不赶快感谢主教大人！"罗曼与安东尼奥随即向这位佛罗伦萨大主教顿首示意，以表示感谢。

　　只见罗西尼侧过脸，对身旁的罗曼低声说道："年轻人，佛罗伦萨不只有美第奇家族，现在又多了一个波拿巴家族，我不知道您是否知道，拿破仑的哥哥约瑟夫、二弟路易、与幼弟热多姆，他们兄弟三人现在都居住在佛罗伦萨。"

　　"是的，罗西尼先生，我也听说了，所以，去佛罗伦萨的时候，我准备去拜访一下拿破仑的兄弟们。实不相瞒，与我的父亲一样，我的内心深处也一直崇拜拿破仑！"罗曼低声回答道，他感到自己的心中再次燃起了拿破仑的火焰，更为重要的是，皮埃尔神父曾说过，第三把金钥匙在拿破仑的一位金匠那里，拿破仑的兄弟们应该知道这位金匠的下落。

　　"罗西尼先生，请问您一个问题，听说您与贝多芬是好朋友，而贝多芬曾经也是拿破仑的崇拜者，他还为拿破仑创作了那首《英雄交响曲》❶，所以，请问，您与贝多芬一样，也是拿破仑的忠实崇拜者吗？"佛罗伦萨大主教看着面前的罗西尼，认真地问道。

　　"主教大人，不得不说，您提出的这个问题非常美妙！就像在歌剧谱曲中加入了我所热爱的喜剧元素与幽默成分。坦白地说，

❶　《英雄交响曲》：德国浪漫主义音乐家贝多芬于1803年为拿破仑创作的第三交响曲。

我的父亲曾是一位波拿巴主义者，为此，他也付出了巨大的政治代价。"

"至于我，我是一个纯粹的音乐家，一个虔诚的天主教徒，我只懂得用我的音乐去歌颂伟大的上帝，不过，如果是欧洲的国王们希望通过我的音乐去赞美上帝的话，我当然也不会拒绝，过去，对查理十世和路易·菲利浦如此，现在，对梅特涅和拿破仑的兄弟们也是这样。"罗西尼的回答赢得了所有人的赞叹。

"让音乐的归音乐，拿破仑的归拿破仑。"费利尼主教笑着说道："亲爱的罗西尼先生，都知道您在巴黎生活过很长时间，并担任法兰西歌剧院院长，我想，在座的各位一定都很好奇：如果一定要让您选择的话，巴黎与罗马这两座城市，您会更偏爱哪一个呢？"

"我亲爱的朋友，这的确是一个十分艰难的选择，贝尼尼是佛罗伦萨人，卡诺瓦是威尼斯人，然而，这两位伟大的雕塑家最终都选择了生活在罗马，因为是罗马滋养了他们的才华。"

"如果是让法国画家普桑❶选择的话，他一定也会选择罗马，事实上，他正是这样做的。至于我，作为一位音乐家，如果我真的可以选择的话，我既不会选择巴黎，也不会选择罗马，而是会选择佛罗伦萨。"罗西尼给出的答案，让佛罗伦萨大主教哈哈大笑。

费利尼主教向罗西尼提出的问题，再次勾起了罗曼内心浓浓的乡愁，巴黎这座城市尽管像一座魔都，容易让人们堕落，但毕竟是自己出生与长大的地方，也是令自己魂牵梦绕的家乡，更为

❶ 尼古拉·普桑（1594—1665）：17世纪法国著名的古典主义画家，路易十三御用。

重要的是，巴黎有自己生命中最爱的两个女人：母亲与卡蜜尔。

自己已经离开巴黎将近一个月时间了，也不知道母亲与卡蜜尔现在的情况如何？晚宴还没有结束，此时，罗曼的心就像长了一双翅膀，从罗马的台伯河右岸飞到了巴黎的塞纳河左岸，罗曼决定当天晚上，就给巴黎的好友弗朗索瓦写一封信，并请弗朗索瓦把自己写的另外两封信，分别转交给卡蜜尔与母亲。

夜莺停止了歌唱，蔷薇露出了倦意，主教府邸的这场奢华晚宴终于在朦胧的夜色中进入了尾声，宾客们向费里尼主教致谢后相继告辞，然后坐上一辆辆华丽的马车离开这座罗马别墅，费利尼主教与安东尼奥今晚因为高兴，两人都贪杯醉倒了。

终于等到了夜深人静的时刻，罗曼回到自己的房间里，在写字桌上多点了一支烛台，然后安坐下来，开始在温暖的烛光下，给远在巴黎的挚友、恋人和家人写信。

亲爱的弗朗索瓦：

不知近日一切可好？

自上次送行一别，已近有一月时间，我十分想念你，我亲爱的朋友，还有卡蜜尔。

离开巴黎的这段时间虽然日子不长，但却经历了很多奇妙的事情，令我不禁感叹命运的多变与世界的神奇！

你能相信吗？离开马赛前往威尼斯的海上途中，我先是不幸遇上了海盗，然后又遭遇了一场可怕的风暴。感谢上帝！幸好我最后得以成功脱险，并途经拿破仑的故乡科西嘉岛，最终在罗马上岸。

当然，我想应该让你知道，我并不是独自一人经历这些可怕的事情，与我一起经历这些灾难的，还有一位西班牙船长。对！

也是一位了不起的航海家！他的名字叫安东尼奥。我必须承认，他人很好，善良而勇敢，真诚而热情，尽管有一些迷恋女色的水手通病。

在罗马，感谢皮埃尔神父的引荐，我们住在了一位红衣大主教的府邸中，接下来，我们有幸参观了罗马斗兽场、哈德良万神殿、梵蒂冈博物馆，复活节的那一天，我们还幸运地参加了圣彼得大教堂里举行的一场弥撒，并有幸受到了教皇陛下的亲自赐福。

接下来，发生的一件事情更加令人难以置信！我相信，正是因为在圣彼得大教堂里接受了教皇陛下的赐福，所以在上帝的指引下，我们才无意中发现了一起异教徒企图暗杀教皇的阴谋，并及时成功地阻止了这次暗杀。

为了表示感谢，教皇陛下亲自册封我为梵蒂冈骑士，并把教皇尤利乌斯二世的那把宝剑赏赐给了我。上帝啊！这真是无上的荣耀！

亲爱的朋友，发生的这一切如此神奇，如此让人难以置信！就如同是小说中发生的故事一样！于是，我常常在想，难道是因为我的名字罗曼一词中也有小说的含义吗？

我亲爱的朋友，如果说所有发生的这一切，让你感到惊讶的话，那么，接下来，我真的不敢想象，当我告诉你另外一个秘密后，你将会是怎样的反应。

亲爱的弗朗索瓦，你是我生命中最信任的朋友，也是我生命中最心爱女人的哥哥，因此，我并不觉得有任何向你隐瞒秘密的必要。

不过，我必须让你知道，这并不是一个普通的秘密，而是一个天大的秘密！一个关乎法国，甚至整个欧洲未来命运的秘密！

所以，我亲爱的朋友，请答应我！你要向上帝发誓！在我与你分享完这个秘密后，一定要替我保守好秘密！当然，我也会相信你的！相信你一定会替我保守这个秘密！

还记得前年冬天的那一天吗？鹅毛大雪中，我们三个人一起到塞纳河畔，去迎接拿破仑的灵柩归来。那真是生命中最重要的一天！那一天，一起归来的不只有拿破仑的灵柩，还有拿破仑的宝藏。对！拿破仑的宝藏！

此刻，相信你完全能够想象到，当我第一次从皮埃尔神父那里听到拿破仑的宝藏时，我有多么的惊讶！或许，是因为我与卡蜜尔的苦难爱情而同情我，那天晚上，皮埃尔神父亲手交给了我一把金钥匙，他希望我可以找到另外两把金钥匙，有了这三把神奇的金钥匙之后，我便可以找到拿破仑的宝藏，从而去拯救自己与卡蜜尔的爱情。

感谢上帝的眷顾！感谢父亲英灵的守护！就在今天，在罗马的博尔盖塞别墅里，我成功找到了藏着的第二把金钥匙！接下来，我准备去佛罗伦萨，拜访拿破仑的兄弟，去寻找第三把金钥匙的线索。

亲爱的朋友，如果说当时离开巴黎的时候，我还担心自己是否能够完成这个神圣使命的话，那么现在，我已经充满了信心！我相信自己就是那个被上帝选中，然后去找到拿破仑的宝藏，并完成拿破仑遗愿的人！

亲爱的朋友，还记得那天晚上，我们三人在亨利三世餐厅吃晚餐的时候，你当着卡蜜尔的面曾对我说过，如果我找到了黄金，然后穿着黄金踢马刺去迎娶卡蜜尔，到时，你的父亲一定会同意！你知道吗？我的心中无时无刻不想着这件重要的事情！因为

这件事情关乎着我人生的全部幸福！甚至是我的生命！

所以，上帝可以作证！请你一定要相信！我未来的大舅子，在我成功找到拿破仑的宝藏后，我一定会立刻赶回巴黎！去迎娶你的妹妹！拯救我们的爱情！我亲爱的朋友，我知道你一定会为我祝福的！祝福我吧！祝福我可以顺利找到第三把金钥匙，并最终打开拿破仑的宝藏！

这便是目前我的所有情况。亲爱的朋友，我当然也希望了解你现在的情况，例如，你的戏剧事业，你的浪漫爱情，还有你的巴黎生活。

对了，今天晚上我有幸坐在罗西尼先生的身旁，与这位伟大的音乐家一起共进晚餐，原来罗西尼先生与大仲马先生也是好朋友！不知道大仲马先生最近一切可好？十分感激他能够教我剑术，如果你见到大仲马先生的时候，请你帮我转达最为真挚的问候！

亲爱的弗朗索瓦，最近我经常会做一个奇妙的梦，在梦里，我与卡蜜尔，还有你三个人在冰天雪地中游玩，然后突然就迷了路。

这时，我们走进了一个用水晶建造的冬季花园，一进花园就有一束光照得人眼花缭乱，在这束光中可以看到各种热带的奇花异木，香蕉树、棕榈树、芒果树，还有那些叫不上名字的树木，枝繁叶茂地交织在一起。

我们的脚踩在草地和苔藓上，软软的，很舒服，温暖的芬芳从脚下的草地上缓缓升起，这时，一群小天使开始用笛子和小提琴奏响欢快的音乐，于是，卡蜜尔在那束光芒下旋转着，跳起舞来，就像蝴蝶在阳光下起舞一样，接下来花神与森林之神也加入了进来。

这个梦如此美丽，如此奇妙，如此温暖，如此亲切，或许，也如此说明，我对你和卡蜜尔那深深的想念……

最后，请你帮我把另外两封信，分别转交给卡蜜尔与我的母亲。

非常感谢！

留下我最美好的祝福！

拥抱你！

你最亲爱的朋友！罗曼。

我亲爱的卡蜜尔：

我用灵魂深爱的卡蜜尔。

不知道你现在一切都还好吗？希望现在的你一切安好。

时间过得真快！我已经离开巴黎将近一个月时间，或许，只有上帝知道，没有你的这段日子里，我受到多么残酷的折磨！

在巴黎的时候，我感觉整个世界都在与我们作对，你父亲的现实和无情，是我们两个人幸福之间的最大障碍，但我也知道，我们彼此是相爱的，无论遇到任何挫折，一句我爱你，或是一个亲吻，就能弥补我们咽下的那些苦涩泪水。

我亲爱的卡蜜尔，你一定知道，所有眼前的这些困难，都不会浇灭我对你的爱情火焰！所有的挫折和考验，也只会让我更加坚定的去爱你！

是的！爱情是需要勇气的！我希望时间会证明，我的勇气与行动，最终会扫除我们爱情的一切障碍！

不知道你的眼泪是否说服了你的父亲，说实话，我不相信他会被自己女儿的眼泪和我的祈求打动，所以，不要再流眼泪了，

因为你的眼泪，会点燃我的血液，让我灼痛。

此时此刻，虽然我们被浩瀚无情的地中海阻隔着，但是我记得我们之间的爱情承诺，并因为这个美好的爱情承诺，而充满了期待和幸福。

知道吗？每天晚上入睡前，我都会拿出你送给我的百里香，放在嘴边轻轻亲吻，那一刻，我的鼻子中全都是你身体的清香，那一刻，我的整个身心都在燃烧，而你给我的温暖拥抱，又是多么的甜蜜和幸福！

我亲爱的卡蜜尔，你一定难以想象，这段时间我经历了多少苦难与考验，先是在海上遭遇海盗和风暴，接着，在罗马，又卷入一场教皇的暗杀事件。

不过幸运的是，每一次我都最终成功脱险，安然无恙，相信这是因为上帝眷顾我，好让我去完成没有实现的爱情使命。

请不要为我担心！因为你向上帝的祈祷，已经为我带来了上帝的指引，还有上帝的佑护！

此时此刻，我正在罗马的一座别墅里，在温暖的烛光下给你写信，夜很安静，可以听到窗外微风吹过树叶的声音，还有台伯河的流水声，恰似你的温柔，我的思念。

想念我们在德拉克洛瓦先生家里，一起学习绘画的那段美丽时光，我记得那时你的目光是多么的温柔！你的微笑是多么的甜蜜！还有你的步伐是多么的轻盈！

自从那次在卢森堡公园分离后，我只能在梦中重温与你在一起时的欢乐与美好，然而，每次从梦中醒来，我的眼角处总是湿漉漉的一片。

亲爱的卡蜜尔，请不要为我担心。在巴黎，皮埃尔神父已册

封我为法兰西骑士；而在罗马，梵蒂冈教皇也刚刚册封我为梵蒂冈骑士。

因此，一位浪漫的骑士已经具备足够的勇气去寻找传说中的宝藏！然后在山洞中用宝剑杀死恶龙，去解救自己的爱人！

你我都明白，威胁我们爱情与幸福的那条恶龙，正是那位卑鄙无耻，可怕的犹太银行家！

在经历上帝的重重考验之后，我才深深地明白了：只有肩负上帝的使命，心存上帝的恩宠，手持上帝的宝剑，最后，才能够杀死那条金钱化身的恶龙！才能拯救我们神圣的爱情！

所以，我亲爱的卡蜜尔，现在，请用你美丽的微笑，为你勇敢的玫瑰骑士祝福吧！

只待穿着黄金踢马刺的骑士胜利归来那刻，便是玫瑰盛开的爱情最终收获之时！

最后，让我，这个世界上最爱你的人，也是你最深爱的人，深深地拥吻你！

吻你一千次！

你最忠诚的玫瑰骑士，罗曼。

八　财政部部长的情人

大名鼎鼎的茹尔丹先生，当今的法国财政部部长，帮国王路易·菲利普看管银库与钱袋子的掌玺大臣。

茹尔丹先生身材中等，微微发福，身上的皮色呈现出暗黄色，他那张蛤蟆模样的脸上蓄着金髯和八字胡，那双金鱼般的眼睛色眯眯地射着春光，还有那只酷似牧羊犬的大鼻子十分灵敏，随时可以嗅到政治的危险与女人的体香。

茹尔丹先生是法国政客的官方代表，也是全世界政客的完美化身，他既要忙着参与法国宫廷的小阴谋，同时，还要忙着参与欧洲宫廷的大阴谋，平日里不是结党营私，操纵选举，便是收受贿赂，笙歌夜舞。

在法国人引以为傲的官僚政治机器中，茹尔丹先生扮演着不可取代的重要角色，这位财政部部长大人在办公桌的文件上轻轻地大笔一挥，胜过了千千万万拿破仑的军队在帝国疆土上的拼命厮杀。

是的！就是这样一位政治影响力仅次于法国总理与内政部长的权臣，倘若撕下他身上穿的那件官袍，剥开他那变色龙般的外表，便会发现，茹尔丹先生的仕途与成功之路，就像巴尔扎克的

小说一样戏剧和精彩。

最初，茹尔丹先生只是波尔多一位红酒庄园主雇佣的会计，因为太太和儿子在一场霍乱中不幸遇难，遭受打击的红酒庄园主突然中风一病不起，于是，茹尔丹先生看到了改变人生的机会，他很清楚雇主剩下的日子不多了，便在雇主死前偷偷篡改了遗嘱，从而窃取了一座波尔多红酒庄园的全部财产。

七月革命后，发现投身政界带来的收益，要远远大于经营葡萄园的利润，于是，聪明的茹尔丹先生卖掉了自己在波尔多的所有财产，在巴黎买来了一个高级税务官的职位，接着，茹尔丹先生顺利进入了拿破仑创立的国家审计院，几年后因为受到时任财政部部长的赏识，成为财政部部长的秘书。

法国人都知道，部长秘书的工作就是帮助部长处理那些见不得光的事情，凭借着波尔多人那天生的商人头脑，茹尔丹先生侍奉财政部部长的同时，拼命巴结总理大臣和皇后亲王，最终成为法国财政部部长的接班人，成功登上了人生的勃朗峰。

法国人对公职的热爱产生于法国大革命前的几个世纪，当农民进了城成为市民后，他们便失去了原有的田园精神，此后，他们的生活里便只有一个目标，那便是在他们移居的新城市里成为政府官员。与进城的市民相比，资产阶级对公职的渴望似乎更为热烈，一旦商人拥有了一笔资本，他们便立刻用来购买官职，千方百计地晋升为官僚阶级。

茹尔丹先生正是这样的官僚资产阶级，他所代表的资产阶级取代了旧王朝的贵族阶级。如同其他资产阶级一样，这位财政部部长骨子里非常鄙视贵族阶级，在茹尔丹先生看来，法国的贵族阶级不仅愚蠢而且荒唐：贵族依附于王权，却反对王权；贵族享

有特权，却批判特权；最后贵族终于发动了法国大革命，把国王和自己一同推上了断头台。

作为七月王朝的财政部部长，茹尔丹认为路易十六的财政大臣都是失败的理想主义者。经济方面，他反对杜尔哥❶的重农主义政策，认同内克尔❷的重商主义政策，虽然杜尔哥是法国天主教徒，内克尔是瑞士新教徒，但在茹尔丹先生的心中，宗教信仰与法国国籍这些都不重要，最重要的是自己的部长官职还有自己代表的资产阶级利益。

虽说自己的人生和事业都已经登上了巅峰，不过，正如戏剧里的那些人物一样，茹尔丹先生的生活中也有不尽如人意的地方，那便是一直未婚。也是，私人时间全都用来攀龙附凤，结交权贵了，哪里还有时间去认真经营爱情与婚姻，所以茹尔丹先生五十多岁的年龄还没有娶到一个太太，孤身一人。

不过，要知道这位财政部部长也是一个有血性的男人，这样一个辛辛苦苦爬上权力金字塔上的人物，无论如何是不会亏待辜负自己的，于是，茹尔丹先生偷偷包养起了情人。

或许，是因为多年的职业习惯，包养情人的所有开支和花销，茹尔丹先生都会详尽记录在自己的账簿上，这样一来不至于让自己因为过度浪费而破产，同时，也有利于牢牢控制自己的情人。

如同对待这个世界上的所有人一样，茹尔丹先生把自己的情

❶ 杜尔哥（1727—1781）：法国经济学家、巴黎索邦神学院院长、路易十六的财政大臣，杜尔哥是法国重农主义的代表，因主张通过改革减少农民负担而触动贵族利益下台。

❷ 内克尔（1732—1804）：瑞士银行家，瑞士日内瓦驻巴黎公使，路易十六的财政大臣，内克尔是法国重商主义的代表，接替杜尔哥担任路易十六的财政大臣后为解决财政问题恢复了三级会议，1789年内克尔被国王免职事件成为法国大革命导火索之一。

人们也看成是一个个具体的数字，在这位法国财政部部长看来，情人的喜怒哀乐，情人的青春和身体，还有她们的生命和灵魂，都可以通过具体客观的数字精确计算出来。

只要每次想到这些，茹尔丹先生的心里都会感到无比的骄傲自豪，是的，他十分庆幸自己天生就拥有数字计算的非凡天赋，因此，才选对了道路，选对了职业，最后成就了自己这了不起的人生。最近一段时间，那些像蜜蜂一样围绕在财政部部长身边的人，留心地发现，茹尔丹先生的脸上总是挂着神秘的笑容，可以说是有一些春风得意。

这位财政部部长提出的金融和财政税收新政策，受到了国王的赏识和奥尔良派议员的支持，接下来，如果能够在波旁宫下议院，顺利获得三分之二议员的投票通过，那么，茹尔丹先生的财税新政策，便可以成为压榨普通公民，增加政府收入的新国策。

除此之外，让这位财政部部长开心欢喜的还有另外一件美妙的事情，这便是他刚刚邂逅了一位令自己怦然心动的新情人，被称为"法兰西玫瑰"和"法国娱乐圈女神"的戏剧名伶格蕾丝小姐。

与格蕾丝小姐那次浪漫的邂逅发生在前不久的一次晚宴上，宴请财政部部长的是大名鼎鼎的犹太银行家雅各布先生，作陪的是银行家最心爱的情人，在那个春风沉醉的夜晚，犹太银行家像出卖基督耶稣一样❶，把自己的情人分享给了茹尔丹先生，换来的是奥尔良国家铁路的承包权。

的确，在人们看来，作为法兰西银行的一位大股东，能拿

❶ 根据圣经记载，耶稣被门徒犹大出卖后最终钉上了十字架，这个门徒是一个犹太人。

下国家铁路项目也在情理之中，不过，人们没有想到的是，雅各布能成功击败罗斯柴尔德家族与施耐德家族这些强力竞争对手，成功中标的最大筹码竟然是法兰西喜剧院里的一个女演员。当然，作为感谢和回报，财政部部长先生因为这次秘密交易，收获了一栋诺曼底海岸的别墅，一笔瑞士银行的存款，还有几枚印度钻石。

古罗马时代的一位哲人曾说过，文明社会里的每个人都是双面人，既有自己阳光下的公众生活，也有自己不为人知的私密生活。公开场合，茹尔丹先生行事十分低调小心，神情中总是带着政客的冷漠和威严，他是国王指定的财政大臣，是公务人员的模范和国家行政权力机关的化身，他甚至从来都不去巴黎的歌剧院与戏院，每年参加社交舞会的时间也只有短短的半个小时，远远低于国王参加宫廷舞会的一个小时。

从来不去戏院的茹尔丹先生坚持认为：一位成功的政客一定是一个伟大的演员！因此他很喜欢扮演这样的"双面生活"，而且觉得这样的人生非常刺激，充满了高级的趣味和无法形容的成就感。

这个春天的早晨，巴黎在四月的阳光中偷偷地微笑，位于协和广场南侧的波旁宫下议院里，议员们像往常一样站立在大理石柱廊的会面区内，等待一场即将开始的政府提案辩论，在这段短暂的时间里，不同党派的议员三三两两地聚集在一起，或是礼貌寒暄，或是激烈争论，那认真而可爱的样子就像是巴黎杂耍剧院上演的滑稽舞台剧。

在这个被称为"巴黎第一剧场"的地方，君主立宪制的七月王朝为了抹去波旁旧王朝的所有政治符号，撤走了原来铺在大理石地面上的带有金色百合花标志的地毯，还取下了那些挂在墙壁

上的哥白林皇家羊毛挂毯，现在，这些法兰西的议员们穿着薄薄的黑色长袍，站在冰冷的大理石地板上，在料峭的春寒中冻得瑟瑟发抖。

只见财政部部长先生从波旁宫内院的大门走了进来，他步伐从容，神情严肃，嘴角上被梳得翘起的八字胡，流露着一种不屑一顾的傲慢，他快速扫视了一遍大厅里那些将要质询自己的议员，在角落的一根柱子下，发现了托克维尔先生❶。

茹尔丹先生戴着白色的茧绸手套，还有一顶黑色的英式礼帽，手中握着一根镶嵌有缅甸红宝石的巴西玫瑰木手杖，朝着托克维尔走了过去。

托克维尔先生外表风雅，气质高贵，如果近距离看到他，便会发现，他那浓密的眉毛上书写着正直，薄薄的嘴唇中流露出诗意，他的眼睛像湖水般明亮而深邃，闪动着政治家的理性和睿智，同时，还荡漾着学者的激情与理想。

茹尔丹先生走过来的这一刻，这位来自诺曼底贵族家庭的年轻议员，正在与共和派议员的领袖拉马丁先生❷，谈论美国的民主制度。

"那么，托克维尔先生，请问您如何看待美国的联邦制度？令我深感不解的是，为何联邦制度在美国如此强大？而在瑞士联邦

❶ 托克维尔（1805—1859）：19 世纪法国著名历史学家、政治社会学奠基人，1838 年担任下议院议员，1848 年二月革命后参与制定法兰西第二共和国宪法，1849 年担任外交部部长，代表著作有《论美国的民主》和《旧制度与大革命》。

❷ 拉马丁（1790—1869）：19 世纪法国浪漫主义诗人、作家和政治家，拉马丁出身贵族家庭，早年曾在路易十八的国王卫队中服役，1830 年当选为法兰西学院院士，七月革命后成为共和派议员，1848 年二月革命后成为政府实际上的首脑，1848 年 12 月的总统竞选中输给拿破仑三世，退出政坛。

制度却只存在于地图上？"拉马丁严肃地问道。

"的确，没有人比我更赏识联邦制的优点，我认为联邦制度是最有利于人类繁荣和自由的强大组织形式之一，然而，正如想要去赢得一位女士的芳心那样，一个国家实行联邦制需要具备一定的条件。"托克维尔停顿了一下，然后继续解释道：

"对于一个联邦的持久存在，各州成员之间需要有大致相同的利益，相同的民族起源和语言，而且公民处于相同的文明水平。举一个例子，从美国的缅因州到佐治亚州虽然相距一千英里，然而两者之间的差距却小于法国诺曼底与不列塔尼之间的差距。"

"另外，地理因素对联邦制的成功也非常重要，上帝给了美国远离战争的独特地理位置，而这恰恰是欧洲国家所羡慕的。"

"非常精彩的解读！托克维尔先生，据我所知，在美国最高法院拥有至高无上的权力，而在法国最高法院不过是贵族们的一个私人俱乐部，所以，我很有兴趣想知道，到底是什么，赋予了美国最高法院的崇高地位？"拉马丁皱着眉头，疑问道。

"是七位像先知祭司一样的最高法院大法官，拉马丁先生。美国的安定，繁荣和生存，全都依赖于这七位联邦大法官，倘若没有了他们，美国宪法也只不过是一纸空文。"托克维尔充满激情地解读道：

"行政权依靠他们去抵制立法机构的侵犯，而立法权则依靠他们免于行政权的进攻；联邦依靠他们使各州服从，而各州则依靠他们抵制联邦的过分要求；公共利益依靠他们去抵制私人利益，而私人利益则依靠他们去抵制公共利益；保守派依靠他们去抵制民主派的放纵，而民主派则依靠他们去抵制保守派的顽固。总之，他们的权力是巨大的，前提是人民同意服从法律。"

"我宁愿怀疑我的智慧，也不愿意怀疑上帝的公正！"拉马丁用诗意的语言赞美道："这一切听起来简直完美极了！就像是一台精准运行的机械，一座伽利略设计的天文钟！"

托克维尔微笑了一下，眼睛中闪烁着光芒说道："的确如此，拉马丁先生。因此，美国的联邦大法官们不仅应当是品行端正，德高望重，学识渊博的公民，同时，还应该是经验丰富的国家事务活动家，他们要善于判断自己所处时代的精神，努力克服各种困难，力挽剥夺他们本人和法律尊严的狂澜。假如最高法院由一群冒失或堕落的人组成，那么，美国就会陷入无政府状态，或引发可怕的内战。"

"可是，托克维尔先生，应当明白，这并不是一件轻松容易的事情。要知道，因为人性的弱点，或是巨大权力的诱惑，没有人能够一直是纯洁的天使。"拉马丁用怀疑的语气问道。

"是的，拉马丁先生，我完全理解您的担心。美国联邦宪法之所以伟大，很大程度上在于宪法创立者们的崇高品格，而这一切都要归功于杰弗逊❶、富兰克林❷、汉密尔顿❸和麦迪逊❹这些美国的

❶ 杰弗逊（1743—1826）：与华盛顿和富兰克林一起并列为美国的开国元勋，《美国独立宣言》的主要起草人，曾任美国驻法公使、美国首位国务卿，美国第三任总统。

❷ 富兰克林（1706—1790）：美国伟大政治家和发明家，与华盛顿和杰弗逊一起并列为美国的开国元勋，《美国独立宣言》的起草人，印刷厂工人、美国宾夕法尼亚大学创建者之一，美国第一任驻法大使，在法期间成功促成了法国支持美国独立战争。

❸ 汉密尔顿（1755—1804）：美国开国元勋之一，经济学家，炮兵上尉，华盛顿副官、美国宪法的主要起草人，美国政党制度和金融系统的缔造者，美国首位财政部部长。

❹ 麦迪逊（1751—1836）：美国开国元勋之一，美国第四任总统，美国宪法起草者之一，麦迪逊和杰弗逊一样出生于弗吉尼亚庄园主家庭，曾参加弗吉尼亚议会和大陆会议。

国父们，他们全是在社会处于危机的时期成长起来的，在那个特殊的时期，自由精神同一个强大而专横的权力当局进行了持续不断的斗争，后来，这场斗争结束了，自由最终取得了胜利，于是这些宪法创立者们努力让人民冷静下来，他们以锐利的目光观察到，革命已经成功，从此以后危害国家安全的只能是来自自由的滥用，于是他们要求自己和人们节制地行使自由。他们有勇气说出自己的这种想法，那是因为，在他们的内心深处，燃烧着自由的炽烈火焰！"

"先生们，请原谅我打断二位的谈话，"只见茹尔丹先生先是脱帽敬礼，然后用右手摸着心脏的位置，抒情地说道："亲爱的托克维尔先生，请允许我，向您表达真挚的祝贺！祝贺您成功当选法兰西学院院士！"

托克维尔听到后轻轻微笑了一下，他用会意的眼神看了下身旁的拉马丁，然后对这位财政部部长说道："谢谢您的祝贺，尊敬的财政部部长阁下。关于您提出的财税改革新方案，请原谅我的愚笨，提案中有一些内容我还不是很理解，等一下，在议会里还要劳烦您详细地解释一下。"

"是的，尊敬的财政部部长阁下"，拉马丁议员接着高声附和道："在一个社会已经出现民主状况的国家，需要的是公平合理的财税政策，因此，我们既不能让富人少交税，同时也不能让穷人多交税！部长阁下，您应该十分了解，财税政策就像是政府头上

悬着的达摩克利斯之剑❶，一不小心，就会落下来，斩断政府自己
的信誉与合法性，给一个国家的人民带来不可挽回的灾难！"

面对两位议员提出的质疑，这位财政部部长微笑着，用冷漠
的语气回答道："拉马丁议员，您的政治表述总是那么浪漫富有
诗意，正如您创作的诗歌一样理想化。法兰西的议员先生们，我
完全理解你们的担心，这段时间我正在拜读托克维尔先生的大
作《论美国的民主》❷，必须承认，我十分赞同书里写的：我们
不应全都去效仿英裔美国人的法制和民情，我们也不应照抄美国的
一切。"

茹尔丹先生眨了眨眼睛，接着说道："托克维尔先生之前是
学习法律的，应当十分明白，法国的财税政策和法律一样，源自
高卢人与法兰克人的习俗，还有罗马法遗产。因此，有理由相信，
一个国家的财税政策并不一定要遵循单一民主的原则，相反，应
当与这个国家的政治体制相适应。先生们，请原谅我的直率！我
们不应有任何理由怀疑，在国王陛下的英明统治下，法兰西的财
税政策要比任何一个国家都要公平正义！"

听到财政部部长的这番高论后，只见托克维尔摇了摇头，无
奈地笑了一下，然后说道："尊敬的部长阁下，谢谢您如此关注
我的著作，是的，您刚才说得不无道理，法国人的确不应该照搬
英裔美国人的东西。民主或许并不崇高，然而民主却非常的公正，

❶ 达摩克利斯之剑：公元前 4 世纪意大利西西里岛的一个传说，朝臣达摩克利斯非
常喜欢奉承领主狄奥尼修斯，有一天狄奥尼修斯提议让达摩克利斯体验当一天领
主，晚上达摩克利斯发现头上悬着一把利剑。寓意有多大的权力就要承担多大
的责任。

❷ 《论美国的民主》：19 世纪法国著名历史学家，政治家托克维尔的代表作，1835
年出版上册，1840 年出版下册，书中托克维尔通过比较详细论述了美国的民主制度。

正是公正让民主变得伟大而美丽。相信您也看到了，自法国大革命以来，民主共和已经像绅士们身上穿的标准礼服一样，成为一种时尚潮流，因此有理由相信，如果法国不做出顺应时代潮流的改革，那么，谁都不敢保证这个刚刚稳定下来的国家会再次卷入革命漩涡中，重新动荡起来。"

这时，茹尔丹先生抬起了右手的小手指，轻轻抚摸了一下嘴角边缘翘起的那根胡须，然后，用诗歌般的语调，背诵了一段《论美国的民主》中的句子："民主不但使每个人忘记了祖先，而且令每个人不顾后代，并与同时代的人疏远；民主让每个人遇到事情总是最先想到自己，最后陷入内心的孤寂。"

接着，这位财政部部长微笑着对托克维尔说道："议员先生，请允许我再次引用您大作中的经典语句，正如您在书中写道的，民主并不能为法兰西公民带来利他的美德和神圣的荣誉感，况且，我不认为我们现在继续民主的这番争论还有何意义。"

"一个世纪前，伏尔泰先生与卢梭先生已经多次争论过关于民主的问题，最后的结果您也看到了，先是卢梭的民主赢了，但最终还是伏尔泰的君主立宪胜利了！所以，就像圣母医院里刚刚出生的婴儿一样，历史和时间是从来都不会说谎的！议员先生们，我们都是国王陛下忠诚的臣民，因此应当相信，现在的七月王朝，才是法国历史上最伟大的时期！"

听到财政部部长的这番政论，一直站在旁边的拉马丁议员露出不齿的微笑，他觉得茹尔丹先生的这些观点十分荒唐可笑，正当他要发起严厉反驳的时候，议会大厅里拉响了急促的入场铃声。

在一阵急促的铃声中，议员先生们相继走进了这座"现在被称作下议院，之前被称为国民议会"的大厅。

这是一座宏伟的半圆形剧场，置身于里边，无论是建筑结构，还是室内陈设，都会让人想到古罗马的圆形剧院，在这里，法兰西对罗马文化的全面继承，在每一个细节中都获得了完美体现。

剧场大厅前方正中央的墙壁上，挂着一幅巨大的羊毛挂毯，那是画家拉斐尔的《雅典学派》，在梵蒂冈的教皇宫里，这些古希腊的哲人们小心注视着教皇与主教们如何管理天主教世界；而在巴黎的波旁宫里，这些古希腊的哲人们静静倾听着议员与政府官员们管理世俗世界的辩论和争吵。

这幅巨大的挂毯两旁站立着一对希腊女神雕塑，分别象征"公平与正义"，挂毯下方，便是用桃花心木制作的议长主席台，议长先生就坐在这个拿破仑第一帝国风格的主席台上，领导着五百位下议院议员，通过雅典人发明的"辩论与投票"的方式，来决定这个国家的现在和未来。

议长主席台对面的半圆形剧场内，有十四列半圆形的议员阶梯座位，这些歌剧院式的红丝绒座椅，与座席最上方区域的白色大理石柱廊，以及大厅天花板上德拉克洛瓦描绘的金色壁画交相辉映，在这个被称作"巴黎第一剧场"的地方，没有固定的舞台，只有固定的角色，所有在场的每一个人，都是演员。

几分钟的时间内，议员先生们在红丝绒的座位上相继入座，左翼的共和派议员坐在议长先生的最左边，中间坐着的是支持君主立宪制的奥尔良派议员，右翼的保皇派议员则坐在了议长先生的最右边，这样坐的政治逻辑来自法国大革命中的"左右"，那时支持君主制的保皇派坐在国王的右边，反对君主制的革命派则坐在国王的左边。

1842年春天的这天上午，在国王的下议院里，我们看到无政

府主义的领袖蒲鲁东先生❶坐在半圆形剧场的最左边，接着的左边位置上是共和派的领袖拉马丁先生，然后是拿破仑的老元帅苏尔特，一身戎装的他代表波拿巴派，中间的位置是托克维尔先生，以及其他的奥尔良派议员，最右边的红丝绒座椅上是代表保皇派的议员孟德斯鸠男爵。

准备接受议员先生们质询的政府官员，则坐在了前边第一排的位置上，他们分别是总理梯也尔先生❷、外交部部长基佐先生❸，以及财政部部长茹尔丹先生。只听到圆形剧场内突然一声响亮的报名："议长先生！"这时在场的所有议员和政府官员同时起立，向入场的议长先生致敬，在一片庄严的气氛中，议长先生在自己的宝座上坐了下来，议员与官员也随即入座，于是，巴黎第一剧场的精彩辩论正式开始。

第一位接受议员先生们质询的是总理梯也尔先生，他穿着一身黑色的法式礼服，裤子熨烫得很平整，礼服上的扣子扣得严严实实。此时此刻，这位有着"政坛变色龙"称号的政客站在路易·菲利普的政治立场上，为国王的利益而战，那些左派的议员们

❶ 蒲鲁东（1809—1865）：19世纪法国著名政治家、经济学家，无政府主义奠基人。

❷ 梯也尔（1797—1877）：全名路易·阿道夫·梯也尔，法国政治家、历史学家，法兰西第三共和国第一位总统。1797年出生于马赛，考取律师后来到巴黎成为《宪政报》的一位记者，开始撰写《法国大革命史》并获得了声誉，接着创办了代表奥尔良派的《国民报》，煽动反对法国国王查理十世的革命，1830年七月革命后被国王路易·菲利普任命为参事院院长，首相兼外交部部长，1870年普法战争爆发之后担任法兰西第三共和国首位总统，联合普鲁士军队镇压了巴黎公社运动。

❸ 弗朗索瓦·基佐（1787—1874）：法国政治家、历史学家，出生于法国尼姆的一个新教徒家庭，父亲在法国大革命中被砍头后和母亲一起流亡瑞士，在瑞士基佐受到了加尔文教影响，回到法国后担任巴黎大学的历史教授，反对拿破仑，1830年七月革命中有功被路易·菲利普后任命为内政大臣、教育大臣、驻英国大使、外交部部长和内阁首相，著有《欧洲文明史》和《法国文明史》。

向这位政府总理发起了猛烈无情的攻击，梯也尔的发言被议员们的喊叫声和狂怒打断了，只见他变得非常激动，先是交叉起双臂，然后又放了下来，接着他举起双手捂住自己的嘴巴、鼻子和眼睛，然后耸了耸肩，最后用双手不由自主地抱住嗡嗡作响的后脑勺。维克多·雨果这样评论道：

"阿道夫·梯也尔想用议会惯例去对待人民的思想和革命事件，在面对绝境和出乎预料的可怕剧变时，他依然玩弄着古老的宪法把戏，然而，他并没有意识到一切已经彻底改变，仍然按照自己以往的方式行事，他一生的做事方式就是顺水推舟，眼下，梯也尔先生正在努力玩弄同样的宪法游戏，然而他还是不明白，目前的问题已经很严重，他已经深陷危机。我对这位著名的政治家、杰出的演说家、平庸的作家、心胸狭窄的人，一直抱有难以形容的厌恶和蔑视。"

第二位接受议员质询的是外交部部长基佐先生，他头发稀松，面颊消瘦，与梯也尔一样穿着一身黑色的法式礼服，这位国王路易·菲利普的忠实仆人，因为阿尔及利亚问题，以及英国的帝国主义外交行径而受到质询。

面对左派和波拿巴派议员的猛烈攻击，这位外交部部长先生显得可怜无助，只能用一些激奋的外交辞令去掩饰法国外交在欧洲的劣势，议员们从座位上站了起来，争吵着，叫喊着，怒吼着，把法国外交的所有屈辱都发泄在这位可怜的外交部部长身上，直到议长先生像大法官一样，举起手中的木槌重重砸在桌案上，大厅里才恢复了正常秩序。

十分钟的可怕质询终于结束了，此时，这位外交部部长先生的额头上已经全是汗水，对着议长先生和议员躬身施礼后，这位

罗马历史学家像古罗马元老院的那些议员一样，把右手插进胸前的衣服中，然后躬下身，低着头，疾步逃离了半圆形剧场。

最后一位接受议员质询的是财政部部长茹尔丹先生，质询内容是他负责的关于财税新政策的政府提案，这位财政部部长先生的新提案，主张为大资产阶级和金融家们减税，并降低富人们的财产税，同时，增加普通人的个人所得税，还有商品的增值税。

财政部部长的税收政策逻辑是，大资产阶级和金融家们是当今法国国民经济支柱，过高的税收会让这些商业精英们流失到国外，从而损害法国自身的经济利益。另外，法国大革命以来，贵族们被没收的财产现在大多都成了大资产阶级和金融家的财产，因此，过高的财产税不利于新阶层的安居乐业，也不利于社会大局的政治稳定。

财政部部长先生的发言受到了奥尔良派议员的热烈鼓掌和热情拥护，也遭受到了无政府主义与共和派议员的猛烈攻击，无政府主义的领袖蒲鲁东先生非常恼火，只见他那头蓬乱的金发和猴子般的胡须就像着了火，他的右手拳头用力捶打着面前的桌子，用一口带有弗朗什·孔泰口音的法语，愤怒指责着这位财政部部长先生的卑鄙与无耻。

"无耻！他真是一个流氓！"共和派议员的领袖拉马丁先生愤怒地说道，除了流氓这个词，这位著名的浪漫主义诗人，已经找不到第二个合适的词汇来形容了。

"这个人是一个魔鬼！他会引起一场政治风暴！一场激烈的革命！最后，会杀死他！"愤怒地说完，拉马丁议员从怀中掏出了自己的珐琅鼻烟盒……

香榭丽舍大街上有一家奢华的大酒店，因为欧洲的王子和公

主们来到巴黎时很喜欢下榻在这里，故得名王子酒店。应该说王子酒店是巴黎最好的酒店，也是全欧洲最好的酒店，经常光顾王子酒店的除了王公贵族外，还有金融家和政府首脑，在这里吃上一顿体面的晚餐至少需要两百法郎，相当于一个巴黎公务员一个月的薪水，一个普通法国家庭半年的支出。

王子酒店的主厨曾经是法国国王路易十六的御厨，法国大革命中包括路易十六在内的很多贵族被砍了头，于是大批宫廷厨师失业了，他们不得不在巴黎开起了餐厅和酒店，巴黎的酒店餐饮业反倒因此繁荣起来。

这家高级酒店除了拥有一位法国国王的御厨之外，还拥有一位精明的瑞士老板，勤劳节俭的瑞士人，似乎天生就是为了酒店业而生，他们可以像日内瓦制造的钟表一样，永不停歇地围绕着有钱人旋转。

四月底的巴黎已经慢慢进入了暮春，轻轻褪去了初春时的寒意，这座多情的城市像一位怀春的少女，迫不及待地期待着五月的烂漫。这个暮春的夜晚，香榭丽舍大街上依然熙熙攘攘，一辆华丽的马车轻盈地来到了王子酒店的大门口，只见酒店礼宾赶忙走上前，恭敬地打开了车门，茹尔丹先生的头和身子从马车中慢慢钻了出来。

这位法国财政部部长先生把头上的英式礼帽往额头下方压了压，然后拿起那根镶嵌有红宝石的手杖，昂首阔步地走进酒店大门，接着穿过被水晶吊灯、大理石柱和羊毛挂毯共同点亮的酒店大堂，来到了二楼的一个豪华包间，茹尔丹先生先是侧头向四周警觉地望了望，然后从口袋中拿出一把钥匙插进门锁中，门开了，一股裹挟着香水、脂粉和内衣气味的空气从房间里迎面扑来。

因为是王子酒店，房间里的装饰风格当然是凡尔赛风格的，地上铺着软软的奥布松丝绸地毯❶，客厅中央的天花板上挂着一盏圣戈班❷的水晶分枝吊灯，下方有一个路易十六风格的白色雕花大理石壁炉，壁炉旁有一对路易十五风格的缎面鎏金扶手椅，壁炉对面的墙壁上装饰着红色的里昂丝绸墙布，图案是松塔与石榴组成的大马士革图案，在一对洛可可风格的鎏金壁灯中间，挂着一幅弗朗索瓦·布歇❸描绘的宫廷春宫画，一位丰满的贵妇裸着身子趴在柔软的床上，她正转过头看着那个从后边欣赏她的人，美丽的脸庞上都是害羞的红晕。

茹尔丹先生轻轻地走进客厅里，看到布歇的油画下方有一张洛可可风格的缎面沙发长椅，躺在上面的格蕾丝正用温柔的目光看着自己，她的身上只有一件薄薄的粉色丝绸睡裙，头部枕在丝绸靠垫上，纤细的身子倚躺在柔软的沙发上，这个女人宛如上帝创造的尤物，堕落人间的维纳斯。

面对这样的人间尤物，茹尔丹先生当然不敢有丝毫的怠慢，只见这位财政部部长先生色眯眯地笑着，先是放下自己手中的权杖，然后摘下头上的礼帽，最后脱去身上的礼服，在格蕾丝玉足前边的那张软凳上坐了下来。

"亲爱的部长先生，请原谅我没有起身去迎接你，今天在戏院里排练了一整天，身上的骨头都快要散架了。"格蕾丝一边撒娇地说着，一边把一只赤裸的玉足放在了财政部部长的大腿上。

"请叫我茹尔丹先生，我的宝贝，是的，白天在政府里我是财

❶ 奥布松地毯：法国皇室的御用地毯品牌，与法国著名的哥白林皇室挂毯齐名。

❷ 圣戈班：法国皇室御用的水晶吊灯品牌，1675 年诞生于路易十四的凡尔赛宫。

❸ 弗朗索瓦·布歇（1703—1770）：18 世纪法国最著名的洛可可画家，路易十五御用。

政部部长，不过晚上在你面前，我只是茹尔丹先生，宝贝你知道，一位绅士看到自己的情人如此劳累，是会很心疼的。"说完，茹尔丹先生用双手轻轻地捧起女人的玉足，然后在脚背上温柔的亲吻了一下。

听到这些甜蜜的言语，再看到面前的财政部部长像奴仆一样跪在自己脚下，女人咯咯地笑了一声，那笑容背后藏着鲨鱼般的利齿，那笑声之中荡漾着魔鬼般的风情，差一点就把茹尔丹先生的魂魄勾了出去。

"先生这样说我可不敢当，我只是戏院里的一个普通演员，每个月还要依靠财政部部长先生发放那点可怜的薪水，万一哪天不小心惹您不高兴了，只怕是连白面包都吃不到了。"女人打趣地说道。

"我的小宝贝，如果你这样说就有失我一位绅士的风度了。"茹尔丹先生色眯眯地笑着，把女人的玉足轻轻放到自己的大腿上，然后继续温柔地说道："即便我不是一位绅士，即便我只是一位普通的财税官员，我也有责任确保法兰西剧院员工的薪水正常发放，何况我的宝贝，你是戏院的名伶，巴黎娱乐界的女神，法兰西的玫瑰和骄傲。"

面对男人求爱前的甜言蜜语，倘若是涉世未深的少女，听了后一定会心花怒放，但对于格蕾丝这样的情场老手，这些恭维的话就像政府官员的演讲发言一样虚伪空洞，令人恶心。一个聪明的女人与一个狡猾的政客一样，懂得抓住转瞬即逝的有利时机，去实现自己利益的最大化，对于格蕾丝而言，她绝对不会错过每一个这样的时机。

"亲爱的部长先生，请您原谅我的坦率，我听说了您的财税新

方案，之后便连觉都睡不好了，您应该比谁都清楚，每个月我就在戏院里领那么一点可怜的薪水，还不够交巴黎的房租，即便是偶尔离开巴黎，到各地巡回演出有一点额外的收入，还要向政府缴纳一半的收入所得税，如果您的财税新方案得到实施，那我就真的连巴黎的白面包都吃不起了！"女人愤愤不平地说着，软绵绵的身子都变得微微颤抖起来。

"哈！别生气嘛！我可爱的小宝贝！"茹尔丹先生一边色眯眯地哄着女人，一边起身坐在了沙发椅上，用手搂住了女人软玉般的柳腰，"不得不说，我的宝贝，刚才你质询我的样子，比议会里的那些议员们还要严厉呢！简直太可爱了！我的小宝贝，或许，真的应该请你去波旁宫里当议长！好好帮我教训一下那些夸夸其谈的议员们！"

"哼！你这个老风流！不体恤我！反倒拿我开起玩笑来了！哼！告诉你！别在我面前玩蛤蟆演讲那一套！"女人更生气了，准备要把身子从茹尔丹的怀中挣脱出去。

"好啦！好啦！我的心肝！我的小宝贝！你就放心吧！现在，就在这个房间里，我以法国财政部部长的身份向你保证！所谓的财税新政策都是针对其他人的！而你，我亲爱的宝贝，拥有税收豁免的特权！"茹尔丹先生信誓旦旦地保证着，他突然发现，原来自己真的是一个有血性的男人，可以用手中的国家权力去换取美人的莞尔一笑。

"此话当真？"女人幸福地问道，她把自己的樱唇贴到了茹尔丹先生的耳边，那口中的热气直往男人多毛的耳朵里钻。

"千真万确！我的小宝贝！"茹尔丹先生在女人的樱唇上猛亲了一口，然后继续承诺道："我向你保证！宝贝，从今以后，不

会再对你的任何演出征收一法郎的税！另外，我还会吩咐财政部，每个月多给你发放一份国家特殊津贴，不过，现在我还不能够确定有多少钱，但至少会有五千法郎吧！"

女人听到财政部部长的许诺后，因为过于欢喜而突然沉默了下来，此时她在心里盘算着，如果是这样的话，一年下来，自己至少可以多出二十万法郎收入！太美妙了！茹尔丹先生看到自己的美人突然沉默下来，还以为是自己给出的承诺不够慷慨，于是急忙加码说道："怎么啦？我的宝贝！如果觉得这还不够的话，我可以再想办法！总之不要太着急，我一定会想着你的，不过要慢慢来。"

格蕾丝知道自己的预期目标已经实现了，便得了便宜还卖乖地说道："好吧，亲爱的茹尔丹先生，现在，我已经感受到了你的绅士风度，还有你对我的关心，你知道我并不是一个把钱财看得很重的人，只不过我的内心深处也呼唤着公平与正义，特别是作为一个可怜的女演员，在如今这个残酷无情的社会，说真的，亲爱的，如果没有遇到你的话，我真的不知道自己该怎么办呢！"

女人撒娇地说着，那张白里泛红的脸颊也因为妩媚而变得楚楚动人起来，此时的茹尔丹先生再也抑制不住自己身体里燃烧的欲望。

五月的巴黎，让人仿佛嗅到了初夏的气息，就连春天里原本羞涩的阳光都像成熟的女人一样变得多情起来，枫丹白露的森林里开出了白色的铃兰，布洛涅森林的花园里绽放出粉色的五月玫瑰，卢森堡公园的草地上钻出了蓝色的雏菊，而法兰西喜剧院也终于迎来了百花绽放的演出季。

我们的老院长依然像大家庭的慈父一样，照顾着喜剧院里

的每一个成员，他已经习惯了称呼那些年轻的女演员为"我的女儿"，而那些乖巧的女演员见到这位老院长，也总会亲切地称呼他为"我的父亲"。

或许，是因为自己年轻时未能生一个女儿，在老院长所有的这些女儿中，只有一个让他心甘情愿地付出了一位父亲对女儿的深厚感情，平日里他会像亲生父亲一样去关心她、爱护她、帮助她、取悦她，但凡看到她脸上有微笑，他也会跟着开心喜悦，如果看到她伤心难过，他便会心如刀割，甚至黯然泪下。

这是一种特殊的情感，或许只有有过女儿的父亲才能够深切体会到，老院长越来越发现，自己对这个女儿的情感越来越深，不能自拔，在这个年轻女孩的身上，他仿佛看到了自己青春时的那段美好时光，看到了自己对这个世界的欲望、付出和期待。

这个幸运的女孩名字叫娜娜，戏院里的那些人看到老院长如此关心一个年轻女演员，都以为老院长是被青春撞了一下腰，在心里暗暗嘲笑这个风流的老骨头，然而，只有上帝知道，老院长对娜娜的关爱就像一位亲人长辈一样，是纯洁和高尚的，老院长甚至多次想象过这个情景：假如有一天娜娜要嫁人，那么自己一定会被当作父亲受邀出席婚宴，而他也会帮女儿准备好一份体面的嫁妆。

虽说刚进戏院才一年多时间，但在老院长的亲切关怀下，聪明伶俐的娜娜在戏院的地位和角色已经发生了巨大的变化，首先，娜娜从最初的一位见习演员晋升成为带薪演员；其次，在戏院的多场重大演出中，娜娜都崭露头角，甚至引起了新闻报界和娱乐评论界的关注；最后，娜娜已经不再担任戏院名伶格蕾丝的行政助理，而是成为格蕾丝的潜在接班人。

面对娜娜雨后春笋般地节节上位，格蕾丝也感受到了一种潜在的挑战和威胁，她没有料到这个不起眼的穷家女孩会这么勤奋好学，更没有想到这么短的时间里，竟然有胆子想要取代自己的位置，幸好自己在戏院的资历很老，而且有犹太银行家与财政部部长这两个情人在背后支持自己，所以，现在的自己才可以高枕无忧。

对于大多数普通人而言，贫穷似乎是一种天生的原罪，如果一个人经历过贫穷，那么，无论以后变得有多么的成功富有，在骨髓深处，这个人依然，并且永远将会是一个穷人。

可怜的娜娜正是这样，正如那些大多数贫苦出身的女孩一样，在她的眼睛里，她的内心里，没有一丝的悲悯，贫穷已经像吸血的魔鬼一样，榨干了她的所有同情心和爱心，现在，她的身体里只剩下连自己都觉察不到的报复与仇恨。

虽然人类的社会如此残酷无情，但仁慈的上帝还是会像牧者一样，引领每个人的救赎，为每个人留下改变自己命运的机会。在老院长父亲与英国外交官情人的双重关怀下，娜娜已经从曾经那个站在马路上的落魄女孩，蜕变成了法兰西喜剧院里的耀眼新星，一颗冉冉升起，注定要照亮法兰西娱乐界的明星。

这个五月的午后，法兰西喜剧院里洋溢着欢乐的气氛，演员们正忙碌着，排练傅马舍❶的经典戏剧《费加罗的婚礼》。

这部戏剧讲述的是：一个名字叫作费加罗的西班牙年轻理发师，爱上了一位法国伯爵的女佣，正当两人要举行婚礼的时候，无耻的伯爵却想要占有费加罗的新婚妻子，于是，费加罗与爱人，

❶ 傅马舍（1732—1799），18 世纪法国著名剧作家，代表作《费加罗的婚礼》。

还有伯爵夫人三个人一起，导演了一场捉弄伯爵的爱情游戏。

在老院长的亲自安排下，这场戏剧中的所有角色都已经最终确定，年轻的塞维利亚理发师费加罗，由男演员弗朗索瓦扮演，费加罗的好友、罗西娜伯爵夫人当然由高贵的格蕾丝扮演，而娜娜则扮演费加罗的那位新婚妻子苏珊娜。

整个巴黎都期待着这场春天的大戏，巴黎《费加罗报》的娱乐头版上已经提前刊登出了相关的报道，一个月的紧张排练结束后，这场《费加罗的婚礼》将在法兰西喜剧院里正式隆重上演！

排练进行得很顺利，弗朗索瓦与格蕾丝两人的配合依然那么默契，他们的表演自然细腻，渐入佳境，娜娜也很快进入了自己的角色，她感觉现实生活中自己就是那个受人欺凌的女佣，与戏中唯一的不同是，改变自己人生命运的不是一位塞维利亚理发师，而是一个潜伏在巴黎的英国外交官。

在排练进行的整个过程中，老院长一直坐在剧场最前边的红丝绒座位上，一边抽着手中的烟斗，一边欣赏着孩子们的精彩表演，只见他时而拍手称赞，时而扼腕叹息，看得出，老院长特别关注娜娜的表演和台词，哪怕是发现一点的不当和错误，他便会在自己心中，帮助女儿立刻改正过来。

在这个光线昏暗的剧院里，周围和楼上的一排排座椅就像是一波波宽阔的海浪，将前方的舞台变成了海浪中的一艘帆船，老院长变成了一位掌舵的船长，那支产自科西嘉岛的海泡石烟斗，就像是水手奥德赛❶手中的一把火炬，在茫茫大海上照亮了这位法兰西戏剧界老英雄的脸庞。

❶ 奥德赛：荷马史诗中的英雄人物，在特洛伊战争结束后漂白了几十年才回到家乡。

三个小时的时间过去了，这场令人身心疲惫的排练终于结束了，只见格蕾丝用手帕擦了擦额头上的香汗，然后提起波兰裙的大裙摆，向老院长行礼后先离开了舞台，接着是弗朗索瓦，接受老院长的一番称赞后也离开了，最后剧院的舞台上只剩下娜娜一个人，老院长特意让她留了下来，以便帮她纠正一个表演中的小失误。

"祝贺你！我的女儿！必须承认你今天的表演非常精彩！不敢相信！在你身上我看到了乔治小姐❶当年的风采！"老院长蹒跚着，登上了舞台，然后在娜娜面前赞美道。

"真的吗？我亲爱的父亲。"娜娜莞尔一笑，撒娇说道："不过，我可比不过乔治小姐，就连拿破仑与威灵顿公爵都拜倒在她的石榴裙下呢！"

"哈哈，如果乔治小姐听到你的话一定会很开心！前段时间我还请乔治小姐一起吃晚餐呢！相信吗？她今年都五十五岁了！现在变成乔治太太了！不过还是那位了不起的人物！"

老院长感慨了一下，突然又想到了什么，然后很严肃地说道："我亲爱的女儿，我想无论是作为父亲还是院长，都有责任告诉你，如果你刚才的表演能改进一个小小的不完美，那么，我敢当着所有孩子的面公开宣布，娜娜真的就是当年的乔治小姐了！"

"啊！是吗？"娜娜雪白的脸颊上浮现出一片惊讶的红色，只见她柳眉紧锁，急忙追问道："刚才是哪里不够完美呢？快告诉我！父亲，我一定会改进，直到完美！"

看到女儿如此认真谦虚的样子，老院长的心里感到非常欣慰，

❶ 乔治小姐：拿破仑第一帝国时期法兰西喜剧院最著名的女演员。

于是微笑着说道："我可怜的女儿，其实这也不能怪你，毕竟你还太年轻，爱情的经历太少了！"老院长清了清嗓子，然后继续认真地说道："其实我想说的是，作为伯爵先生的一位女佣，在伯爵面前除了要表现必要的礼貌与服从外，当然，这点你做得很好！同时，还应当表现出对伯爵挑逗行为的不齿和愤怒，而在你刚才的表演里，这种捍卫贞节与尊严的态度还表现得不够强烈！"

老院长看到娜娜一脸茫然的样子，于是继续解释道："孩子，特别是你的眼神，似乎总流露着一种对伯爵的爱慕。对不起！或许爱慕这个词不够准确。应该是好感！对！是好感！我亲爱的女儿，倘若你对伯爵产生了不应该有的好感，那么后果将会很严重，可怜的费加罗不仅会失去一位美丽的新娘，而且，费加罗针对贵族阶级发动的这场爱情大革命，也就因此失败了！"

"额！原来是这样！我大概明白了！谢谢你！我亲爱的父亲！下次排练的时候，我一定会改进的！"娜娜张开双臂，给了老院长一个深深的拥抱，然后俏皮地说道："或许，这正是一个人善良的本性，就像圣母玛利亚的慈悲一样，所有的人，在我眼里都是值得同情的，都是善良的天使。哎！有时候，真没办法对他们狠下心来，或许，我应该去圣母修道院里当一个小修女。"

"如果是那样的话，女儿，我的法兰西喜剧院里便会因此失去一位优秀的演员！"老院长把熄灭的烟斗从口中拿掉，然后认真地说道：

"我亲爱的女儿，你的善良和纯真上帝看得到，我当然也看得到，不过，为了你人生的幸福，请记住一位老父亲今天对你说的这番话，一个女孩一定要懂得保护好自己的美德！因为那是上帝的恩赐，也是爱神的祭品。因此比黄金还要珍贵，珍珠还要高贵，

唯有自己深爱的那个人才能有资格值得你去奉献。"老院长用心良苦地说教着，像一位担心青春期女儿的慈父。

听到这番莫名其妙的话，再看到老院长严肃认真的那副模样，娜娜觉得可笑至极，差点忍俊不禁笑出来，不过，她还是强忍住了自己的嘲讽和取笑，表面上装出一副很温暖的样子，感动地说道：

"我亲爱的父亲，你比我的亲生父亲还要亲呢！真的是上帝眷顾我，圣母保佑我，才让我有幸遇到了你这么慈爱的父亲！请父亲放心吧！就像费加罗的爱人一样，我一定会把自己的初夜，留给那个值得我奉献的男士！"

听到女儿的这些话后，老院长流下了幸福的泪水，此刻，他突然觉得自己很幸运，不仅为戏院发现培养了一位优秀的女演员，而且为晚年的自己寻找到了一个女儿，一个善良纯真、可爱聪明的女儿。

最后，娜娜再次用她娇小的身躯给了老院长一个深深的拥抱，这个青春的拥抱是温柔的，当然也是甜蜜的，更是魔法的，让老院长满脸通红，心跳加速，仿佛年轻了三十岁，老院长眼角湿润着，看着娜娜扭着腰肢，慢慢离开舞台的倩影，就像是看到了自己年轻时的初恋情人。

此刻，老院长心里暗暗发誓，一定要用自己生命的最后时光，不惜代价，把娜娜培养成法兰西喜剧院里的第一女主角，一个让全巴黎女人都为之羡慕和嫉妒的窈窕淑女。

娜娜哼着《费加罗婚礼》的曲子，欢心雀跃地离开了舞台，沿着楼梯上了二楼，然后通过走廊返回自己的化妆间，就在经过格蕾丝化妆间的时候，突然听到屋里有人在说话，于是娜娜习惯

性地把耳根贴在门缝处，像魔鬼一样窥探起人类的隐私起来。

巴黎人都知道，戏院里的墙根好比警察局的密探，既能听到巴黎小报上的那些风流韵事，也能听到关乎国家安全的政治秘密，那位英国外交官间谍也很明白这一点，所以才把自己的情人偷偷安插到了法兰西喜剧院里，现在娜娜听到了一个天大的秘密。

原来格蕾丝刚才离开舞台回到化妆间卸妆的时候，正好碰到一个邮差过来送信，格蕾丝把弗朗索瓦的信件也一同代收了起来，也不知为何，或许是因为看到了信上的邮寄地址来自意大利罗马，格蕾丝好奇地打开了弗朗索瓦的信件，正当她快要看完信件内容的时候，突然发现弗朗索瓦也走了进来。

"亲爱的，对不起！请原谅我的冒昧和失礼，刚才帮你代收信件的时候，我不小心拆错了，最后打开了你的这封信件。"格蕾丝轻声细语地道着歉，然而她那惊讶的脸色，已经泄露了信件里的重要内容。

"没关系，这只是一个美丽的小失误，亲爱的。"弗朗索瓦似乎不在意，只见他微笑着走到格蕾丝的身旁，把腰部倚靠在了格蕾丝面前的化妆台上，然后，双手交叉在胸前继续说道：

"亲爱的，你知道我对你的爱慕和心意，所以，我想你也应该了解，在你的面前，我是没有秘密的，我的心就像一颗通透的水晶，里边映射的全都是你的身影。"弗朗索瓦用诗意的语言表达着自己的爱慕。

听到弗朗索瓦的话，格蕾丝紧张的心情一下子松弛了下来，不过那红润的脸颊依然很苍白，似乎流露着激动和不安，此时弗朗索瓦也觉察到了心爱女人的异样，于是，他从格蕾丝面前的化妆台上拿起了那封已经拆开的信件，然后一口气看完。

格蕾丝仔细观察着弗朗索瓦脸上表情的变化，从刚开始的从容释然到最后变得越来越紧张不安，"亲爱的，我想你也应该看到了这封信件中的内容，请你答应我！一定要替我保守信中的秘密！好吗？"弗朗索瓦期待地看着格蕾丝的那双眼睛，请求道。

似乎依然没有从信件里的惊天秘密中回神过来，只见格蕾丝微微点了一下头，那美丽的额头上依然被惊讶和不安笼罩着。

"亲爱的，看到这封信件的内容后我和你一样惊讶！我原以为罗曼获得了政府的罗马奖，去意大利是为了给那里的有钱人画画，好赚钱迎娶卡蜜尔，万万没有想到，原来他是去寻找拿破仑的宝藏！我的上帝啊！拿破仑的宝藏！"弗朗索瓦惊叹着。

"的确令人非常惊讶！亲爱的，看来这位可怜的先生得到了上帝的恩宠，在罗马不仅受到了教皇陛下的亲自册封，而且成功找到了拿破仑宝藏的第二把金钥匙！"格蕾丝眨了眨美丽的眼睛，用惊讶的语气说道。

"你说的没错！亲爱的，所以，请你答应我！一定要帮我保守好这个秘密！好吗？这不仅关系到罗曼的生命与安全！而且关系着妹妹卡蜜尔的人生幸福！你也知道卡蜜尔一直深爱着罗曼，倘若心上人有任何意外，她一定会痛不欲生！"作为哥哥，弗朗索瓦首先想到的是妹妹的幸福。

"请你放心吧！亲爱的，上次去你家里做客的时候，我已经向卡蜜尔私下保证过，会尽力成全她的幸福！我保证，会替你保守好这个惊天的秘密！如果你还不够信任我的话，现在，我可以向上帝起誓！"格蕾丝信誓旦旦地说着，郑重地举起了自己的右手。

"啊！亲爱的！不用向上帝起誓！我相信你！如果我连你都不相信的话，真不知道还有哪个人值得我信任了！"弗朗索瓦赶忙

握住了格蕾丝举起的右手，用情地说道。

　　这时，女人得意地笑了，她用胜利者的口吻说道："亲爱的，命运真的太奇妙了！假如刚才不是失误拆错信的话，或许我永远也不会知道拿破仑宝藏的存在！我的上帝！这可是拿破仑的宝藏！虽然不知道宝藏里都有什么！不过想一下，就会让人激动不已！就像在做梦一样！真是令人难以置信！"

　　"是啊！的确令人难以置信！罗曼在信中提到，自己接下来要去佛罗伦萨的拿破仑兄弟那里，去寻找第三把金钥匙的线索，听起来就像骑士小说中的那些情节一样！"弗朗索瓦瞪大了眼睛，这样感叹道。

　　"一部法国浪漫主义小说！亲爱的，这个故事听起来浪漫而神奇，就像英国亚瑟王的圆桌骑士寻找圣杯的小说那样！"格蕾丝激动地说道，语气中满是诗意与浪漫的味道。

　　"没错！亲爱的，我突然有一个主意！我要把罗曼写信告诉我的这些故事经历写成一部小说！对！如你所说，一部法国浪漫主义小说！至于名字，就叫《拿破仑的宝藏》！"弗朗索瓦激动地说着，身体离开倚靠着的化妆台，然后在格蕾丝面前转了一个圈。

　　"真是一个好主意！亲爱的，让我们两个一起为这位勇敢的骑士祈祷吧！希望他可以顺利找到第三把金钥匙！到时候用拿破仑的宝藏来迎娶你的妹妹！"听到格蕾丝的话，弗朗索瓦突然为罗曼骄傲自豪起来，他觉得自己和妹妹的身价，也因为拿破仑的宝藏一下子抬升了起来。

　　"拿破仑的宝藏！第三把金钥匙！"偷听到的这段对话，就如同是一条用黄金和钻石打造的锁链，牢牢地捆住了娜娜的小心脏，她突然想起了之前英国外交官情人对自己说过的那些话，还有对

自己许下的，关于拿破仑宝藏线索的奖赏承诺。

我的上帝啊！原来拿破仑的宝藏真的存在！没想到自己竟然发现了拿破仑宝藏的重要线索！而且是在戏院里！更重要的是，自己可以凭借这条重要线索，去英国情人那里换取一大笔黄金作为奖赏！想到这里，想到自己的好运气，还有那些正在等待着自己的黄金，娜娜眯着眼睛笑了，她把耳根从门缝处轻轻移开，那双贪婪的眼睛里闪耀着黄金的光芒。

五月的一天上午，整座巴黎都沐浴在灿烂的阳光中，在圣奥诺雷大街英国大使馆的一间办公室里，英国大使阁下的全权秘书查理，正在等待犹太银行家雅各布的到来，这位英国外交官的心情看起来很不错，平日里冷漠的脸上竟然多了一丝微笑。

前天晚上，从自己的情人娜娜那里，获得了一条关于拿破仑宝藏的重要线索，这令查理兴奋的难以入眠，一年之后，大使阁下就要退休返回英格兰了，如果在这期间，可以协助大使阁下成功找到拿破仑的宝藏，那么，毫无疑问，外交大臣帕麦斯顿一定会任命自己为下一任英国驻法大使。

此刻，这位英国外交官就站在二楼办公室的窗户前，双手背在身后，静静地俯瞰着下方，穿过米黄色的百叶窗可以看到使馆里的英式花园，进出大使馆的华丽马车，还有不远处拿破仑奔赴滑铁卢战场的爱丽舍宫，五月的阳光透过高大明净的落地窗，照射在房间的大理石雕花壁炉上，在壁炉上方挂着一幅英国维多利亚女王的加冕画像，旁边则是一幅拿破仑妹妹波利娜·波拿巴的画像。

不一会儿，明媚的阳光慢慢移动到了这两幅画像上，只见年轻的维多利亚女王头戴帝国王冠，手持帝国权杖，仰着头，用警

觉的目光注视着赋予她国家权力的上帝。与威严的英国女王相比，波利娜的样子则显得妩媚风情了很多，她侧头微笑着，仿佛正看着面前的情人，她在聆听塔尔玛的诗歌，欣赏帕格尼尼的小提琴独奏，她那精雕细琢的鼻子，天使般的樱唇，还有迷人的脸颊，让人不得不想到她的哥哥拿破仑。

　　查理慢慢转过身，从窗户前走到了波利娜的那幅画像前，然后仔细欣赏着眼前的这位帝国维纳斯，二十八年前，威灵顿公爵担任英国驻法大使的时候，买下了这栋属于波利娜的住宅，从那以后的很多个日夜里，威灵顿公爵就像现在的查理一样，惊叹于波利娜的美貌与典雅，甚至在深夜里难以入眠，此时此刻，自己站在这里，就在这位帝国维纳斯曾居住过的地方，在室内的阳光里，在呼吸的空气中，似乎依然可以闻到波利娜身上洒的科隆香水❶，可以捕捉到波利娜身上的那股浪漫和风情。

　　拿破仑的宝藏中是否有自己妹妹波利娜的珠宝？查理突然想到这个问题，自己知道1814年2月的那天晚上，拿破仑避开英国士兵监视悄悄离开厄尔巴岛，乘坐无畏号返回法国时，波利娜在离别前送给了哥哥一条价值五十万法郎的钻石项链，后来这条钻石项链便彻底失踪了，如果能成功找到拿破仑的宝藏，如果发现这条曾经属于波利娜的钻石项链，自己一定会把这条项链偷偷藏起来，然后送给自己在伦敦的妻子。

　　想到这条价值已经有好几个五十万法郎的钻石项链，这位英国外交官奸笑了一下，眼神也像毒蛇一样变得毒辣起来，再过一会儿，就在这间英国大使馆官邸的办公室里，这条身穿礼服的毒

❶ 科隆香水：德国科隆市的著名香水，拿破仑征服德意志后送给皇后约瑟芬科隆香水。

蛇要无情地吞噬一只贪婪的硕鼠，他要利用每个人身上都会有的弱点，去恐吓那位贪婪的犹太银行家，令其恐惧，逼其就范，然后在这只硕鼠的脖子上套上一根长长的绳索，以便令他去寻找拿破仑宝藏的线索。

　　屋外响起了两声轻轻的敲门声，英国外交官高声说了一声"请进"，然后坐在了办公桌前那把乔治三世风格的桃花心木扶手椅上，这时一位外交官随从从外边轻轻推开了办公室的门，于是雅各布先生握着手杖，微笑着走了进来。

　　查理用冷漠的眼神看着这位犹太银行家，脸上像死尸一样没有任何表情，他没有开口问候，也没有主动为客人让座，只是用冰冷的眼光看着面带微笑的犹太银行家，屋内的气氛变得有些冰冷，雅各布脸上的微笑也变成了疑虑和不安，只见他迷茫地看着面前的这位英国外交官，呆呆地站了一分钟，然后脱下头上的那顶英式礼帽，自己坐在了对面的一张维多利亚风格牛皮拉扣沙发上。

　　冰冷的一分钟又在精致的雕花天花板下流逝而过，这时，英国外交官终于开口说话了，不过语气十分冷漠："雅各布先生，请问您狩过猎吗？"

　　"当然！亲爱的查理先生，上周我还刚刚去了卢瓦尔河的香博城堡森林，在那里参加一年一度的金融家狩猎沙龙，遗憾的是秋天还没有到来。"

　　"那就好！"英国外交官继续冰冷地说道："记得我十岁的那年，父亲第一次带我去狩猎，是去加拿大的北部猎狼，我当时又激动又开心，那天的中午，我们在森林的雪地里发现了一群狼，又白又壮的雪狼，我在灌木丛里举起了猎枪，正准备射杀一只狼

崽，这时父亲突然阻止了我。"

英国外交官故意停顿了一下，然后继续说道："因为父亲警告我，雪地里的狼群非常团结，而我们只有两条枪，假如不能一下子将它们全部杀死，狼群便会反过来将我们吃掉。"

"后来呢？"显然，这个猎狼的故事引起了犹太银行家的兴趣，雅各布先是聚精会神地听着，然后在故事的关键处，迫不及待地提问。

"于是我们继续潜伏在灌木丛中等待有利的时机，天空中依然飘着大雪，父亲很有耐心，我们一直等到了傍晚，就在太阳快要落山的时候，我终于开了人生中的第一枪，成功射杀了一只公狼。聪明的雅各布先生，请您猜一下，此时，为何我们不用再惧怕狼群了？"讲完故事后，英国外交官看着犹太银行家的眼睛，冷冷地问道。

只见雅各布摇了摇头用手挠了挠脸颊上的金髯，一脸迷茫的样子，于是，这位英国外交官用冷漠的口吻继续说道："因为那只公狼独自离开了狼群，它想要独吞一只迷路的驯鹿。直到今天，我还清晰地记得那个画面，那只公狼的背部被我射出的子弹击穿，倒在厚厚的雪地上，猩红的鲜血从它的身体里不断流淌出来，染红了它那雪白的皮毛，还有身旁的一大片雪地，它就躺在那里，张着可怕的嘴巴，一口锋利的牙齿闪烁着寒光，它的眼睛睁得很大，在死亡的一瞬间仿佛很不甘心，同时又充满了悲伤和懊悔。"英国外交官讲完了故事，用冷峻的眼神凝视着犹太银行家的眼睛。

"真是一个精彩的故事！"听完英国外交官讲的这个故事，犹太银行家已经是毛骨悚然，他开口称赞了一下，以掩饰自己内心深处的恐惧和不安，精明的犹太银行家当然明白，这个故事是在

向自己暗示什么，准确来说，是在警告自己什么。

"亲爱的雅各布先生，您是聪明人，听完这个故事我想您也应该明白了，如果一只狼因为贪婪，想要独自占有原本不属于它的食物，那么，将会是什么样的下场。"英国外交官冷笑着说道。

"亲爱的查理先生，虽然我不像俄狄浦斯❶那么聪明，但明白您的暗示，不过，请您原谅我的坦率，我确实不明白，您所说的独自占有是什么意思？"雅各布皱起了眉头。

"好吧！雅各布先生，看来您真的很喜欢戏剧！现在还在我的面前演戏！如果您告诉我，您不清楚自己在戏院的那位情人知道拿破仑宝藏的线索，那么您觉得我会相信吗？"英国外交官一脸愤怒，向面前的犹太银行家摊了牌。

"啊！您是说格蕾丝？"雅各布惊呼了一声，"您的意思是说，这个女人知道拿破仑宝藏的下落？"雅各布惊讶地看着英国外交官，连他都不敢相信自己说的这句话。

"不管您之前是否知情！雅各布先生，现在，我可以代表英国政府，明确地告诉您，您在戏院的那位情人，的确掌握着拿破仑宝藏的重要线索！"

"这个戏院的婊子！竟然连我都骗！"雅各布狠狠咬了一下牙齿，眼睛里露出了可怕的凶光。

"亲爱的雅各布先生，正因为本人非常清楚，过去这些年，您为大英帝国做出的杰出贡献，所以，作为老朋友，我现在才不得不提醒您一下，如果让帕麦斯顿先生知道您隐瞒拿破仑宝藏的重

❶ 俄狄浦斯：希腊神话中的著名悲剧人物，他破解了斯芬克斯的谜语，后来在不知情的情况下杀死自己的父亲，娶了自己的母亲，人们把恋母情结称作俄狄浦斯情结。

要线索，我想他一定会让首相先生重新考虑您在英格兰银行里所持有的股份，您在大英帝国本土以及所有海外殖民地的生意势必也会受到影响。"

英国外交官威胁恐吓着面前的犹太银行家，他狠狠击中了这位犹太银行家的要害，就像捕蛇人一下抓住了毒蛇的七寸一样。听到这些要命的狠话，这位高高在上，把法国政府和欧洲宫廷玩弄于掌中的犹太银行家吓出了一身冷汗，面对自己财产和生意上的潜在政治风险，不得不服起软来。

"亲爱的查理先生，请您一定要相信我！我可以向犹太人的先知摩西❶发誓！我真的不知道您所说的情况！是的！我承认是自己疏忽！让那个戏院的女人给骗了！不过请您一定放心！那个女人就是一只被我关在笼子中的金丝雀，飞不出我的手掌心！请您给我一点时间，我一定会让她乖乖向我汇报所有的，关于拿破仑宝藏的线索！"犹太银行家向英国外交官信誓旦旦地保证着。

见到犹太银行家这副敬畏顺从的样子，英国外交官觉得自己胜利了，不过他依然表情冷漠地说道："好吧！看在老朋友的份上，我就相信你这么一次，不过，亲爱的雅各布先生，请您务必！赶快行动起来！及时向我报告所有关于拿破仑宝藏的线索！您是生意人，应该明白，等找到了宝藏，大英帝国与英国女王一定不会亏待您的！"

只见犹太银行家心事重重地点了点头，深深吸了口气，拿起身旁的礼帽，然后站起身来把礼帽戴在头上，灰溜溜地走出了办公室，英国外交官没有起身送客，只见他从办公桌前的扶手椅上

❶ 摩西：以色列人的民族领袖，犹太教创始人，接受上帝十诫并带领犹太人逃离埃及。

站了起来，然后慢慢走到了壁炉前，继续欣赏着画中的那位帝国维纳斯。

从英国大使馆出来后，雅各布的额头上多了一片消散不去的乌云，他匆匆登上了华丽的马车，本来准备要去巴黎证券交易所，现在也不去了，而是吩咐车夫直奔王子酒店，于是，那四匹英国纯血马迈起整齐优雅的步子，拉着马车在院子里转了个圈，离开英国大使馆的铁艺大门，然后，沿着圣奥诺雷大街向附近的香榭丽舍大街驶去。

今天周二，是戏院休息日，格蕾丝现在一定在王子酒店！雅各布很确定，因为自从她住进了王子酒店的豪华套房，便很少再去自己那里了，也是，王子酒店里有全欧洲最好的服务，最好的食物，和最高级的客人，而雅各布的那栋私人公馆就像是一个阴沉沉的博物馆，对于一个习惯了奢华生活的女人而言，当然会选择王子酒店。

不过这也不能怪格蕾丝，酒店豪华套房的长期租金是雅各布付的，一年下来这笔房费可不是小数目，一切都是为了方便格蕾丝与财政部部长两人的幽会。财政部部长先生把王子酒店的这间套房当成了自己销魂的艳窟，而格蕾丝则把这间套房当成了自己的避税天堂。

雅各布怒气冲冲地走进王子酒店来到二楼的豪华套房门口，拿出钥匙开门前他深深吸了一口气，努力抑制了一下心中的怒火，然后在门上轻轻敲了两下，"请进！"屋里传来女人的声音，确定财政部部长不在后，银行家打开了房门。

一进房间就如同是掉进了软绵绵的温柔乡，房间里的空气中弥漫着香槟、香水和脂粉的香味，还有鸦片的特殊味道，脚下的

欧布松丝绸地毯像海滩的沙子一样柔软。

房间里窗帘紧闭，光线昏暗，只有墙上的壁灯无精打采地点亮着，雅各布睁大了小眼睛，在客厅里没有看到格蕾丝，于是他摘下礼帽，脱下礼服，径直走进了里边的卧室里，然后发现那张土耳其大床也是空空的，最后在中国乌木漆金屏风的后边发现了格蕾丝。

只见那扇中国山水画的乌木屏风下，格蕾丝的身上穿着一件粉红色的贴身丝绸睡袍，散着长长的秀发，敞着雪白的胸口，光着纤细的玉足，右手中握着一支白玉嘴的大烟枪，正斜躺在那张金丝楠木的罗汉床上，悠闲地抽着鸦片。

只见女人抬起松弛的眼皮，瞄了雅各布一眼，然后笑着调侃道："怎么？发生什么事情了？一位愁眉苦脸的银行家，就像天空中的彗星，预示着不幸的灾难将要降临人间。"

雅各布一时没有作声，因为他为眼前的这幅情景深深陶醉了，格蕾丝吸食鸦片的样子如此优雅，如此美妙，就像是一只从云端不慎堕落到人间的天使，完美满足了这位犹太银行家对于浮华东方的靡靡幻想，让雅各布心中的怒火也一下子熄灭了。

"还不快过来！亲爱的老风流，快加入我吧！让我带你一起飞向远方。"这个抽鸦片的女人咯咯地笑着，温柔的引诱着，同时用迷离的眼神看着雅各布的那双小眼睛。

雅各布没有接受女人发出的美丽邀请，因为作为英国东印度公司的股东之一，他很了解鸦片的魔力，知道这只黑色的魔鬼可以把奴隶变成国王，也可以把国王变成奴隶，一旦沾染上了鸦片，就如同是在与地狱的魔鬼同床，她会像吸血鬼一样吸干你的精血，最后吞噬掉你的全部生命与灵魂。

何况，犹太人有着对自己惊人的约束力和克制力，这也是犹太人做生意成功的原因之一，无论是在法国，还是在英国、德意志和荷兰，犹太人已经习惯了用黄金的锁链去奴役别人，很难再去接受被别人奴役的悲惨历史。

"宝贝，你与茹尔丹先生的近况如何？"雅各布在旁边的一把缎面扶手椅上坐下来，然后关心地问道。

"正如您所期望的那样。"女人简短地回答了一句，然后重新把白玉烟嘴迎回樱唇中。

"好极了！那么，亲爱的宝贝，我想，我应该向你表示祝贺！祝贺你获得这个国家的税收豁免权！"雅各布身子微微前倾，微笑着向女人表示祝贺。

女人没理会犹太银行家，只是表情冷漠地把白玉烟嘴从樱唇中慢慢移开，然后�’起小嘴，吐出一团雾状的白烟，只见那股白烟像小精灵一样在空中袅袅升起，跳了一圈优雅的华尔兹，最后消失在了昏暗的房间里。

"最近戏院里，有什么有趣的事情吗？"看到女人对自己一副冷漠的样子，雅各布讨好地问道，同时悄悄地向自己关心的话题上靠拢。

女人用警觉的眼神看了雅各布一眼，然后冷漠地说道："呵呵！对于一位几乎从来不去戏院的银行家而言，实在想不出会有什么有趣的事情。"

雅各布听到这句话，知道自己旁敲侧击没有用，于是直接拿出了自己平时谈生意的惯用技巧，亲切地说道："亲爱的小宝贝，我听说你最近像阿里巴巴一样，发现了海盗的宝藏，如果真的是这样的话，一定不要忘记我！因为你很了解，我可以帮你消灭所

有的海盗，最后让你成为宝藏的主人！"

　　女人听到后先是惊讶地身子一颤，然后她放下手中的那支大烟枪，盯着雅各布的小眼睛说道："哼！我真应该称呼您富歇先生❶！不对！您可比富歇厉害多了！如果当时拿破仑能有您这样的警察部长，也就没有富歇的事情了！"

　　听到女人这样嘲讽自己，雅各布也顾不上责备对方了，因为他听到了一个很重要的名字，于是急切地说道："对！拿破仑！现在，我亲爱的宝贝，可以和我说说拿破仑与宝藏的故事了吧？"

　　"不可能！因为我发了誓，要替人保守这个秘密！告诉你，这可不是普通的秘密！而是一个天大的秘密！如果你想要知道这个秘密，除非自己变成狮身人面的斯芬克斯！"女人语气坚定地说道。

　　听到女人的话，雅各布阴险地笑了笑，然后慢慢地说道："亲爱的宝贝，你应该很明白，对于一位犹太银行家而言，这个世界上没有什么不可能的事情，所有的不可能在我这里只是一个价钱的问题，所以，直说吧！你提出什么条件！我都会答应你！"

　　在这个世界上，除了黄金和珠宝格蕾丝谁都不信任，有时，她甚至觉得自己的身体里流淌的血液都是黄金，如果有一个机会可以让自己拥有巨大的财富，这个可怕的女人可以把所有的道德标准与做人原则全都踩在脚下，通通抛弃，现在，这样的机会终于来到了自己面前，自己又怎会错失这个宝贵的机会呢！

　　听到雅各布的话，女人心动了，她的沉默不语，还有她那温柔的眼神，已经回应了犹太银行家，"我要一半的宝藏！"女人贪婪地提出了条件。

　　"哈哈哈，我可爱的宝贝，你知道吗？有时候我真的发现你比

❶ 富歇（1759—1820）：拿破仑的警察部长，曾任雅各宾俱乐部主席推翻罗伯斯皮尔。

我还要贪婪！或许，你应该换掉演员的职业，去当一位银行家。"雅各布嘲笑着。

"怎么！不愿意了？刚才还说无论我提什么条件，都会答应！哼！看来是我错了！怎么能相信一个犹太银行家的话！"女人轻蔑地说道，然后重新拿起了那支大烟枪。

"唉！实话告诉你吧！现在英国政府包括罗伯特·皮尔首相与威灵顿公爵，全都在寻找拿破仑的宝藏！你应该知道，我的大部分产业和投资都在英国殖民地，所以，就算我有天大的胆子，也不敢吞掉拿破仑的宝藏！更不可能把宝藏分给你一半！"

"现在，宝贝，我所能承诺的就是，如果你为我提供拿破仑宝藏的线索，等英国人找到了宝藏后，我一定不会亏待你的！"雅各布对女人严肃地说着，女人似乎相信了这些话。

"银行家先生！我不想听空头支票！当然，我可以考虑你说的话，不过，现在就请你告诉我！我能从这笔买卖中得到什么？"女人迫不及待地问道。

"我在香榭丽舍大街上的那座公馆，不过，不包括房子里边的艺术品收藏。"雅各布无奈地许诺着，感觉自己的心在不断滴血。

"哼！谁稀罕你那座阴森的房子！亲爱的雅各布先生，您可是法国第二富有的人，现在，在一位被您抛弃的可怜女士面前，您就不能再慷慨一些吗？"

只见雅各布突然站了起来，然后转过身去，背对着女人沉默了好一会儿，在心里激烈斗争了一番反复权衡完利益得失后，才缓缓转过身说道："好吧！再加上……我在法兰西银行里拥有的……十分之一的所有股份。"吞吞吐吐地说完这句话，犹太银行家突然眼前一片眩晕，双脚跟跄了一下，差一点跌倒，雅各布感

觉自己身上的血肉，已经被眼前这个可怕的女人割去了一大半。

　　"我接受！亲爱的，谢谢你的慷慨！"女人脸上终于绽放出满意的笑容，只见她放下了手中的大烟枪，从那张金丝楠木的罗汉床上慢慢起身，然后光着双脚，扭着腰肢走到雅各布的面前，用两只雪白的镰刀般的手臂，温柔地勾住了男人的脖子……

九　拿破仑的兄弟

　　蝴蝶在牵牛花上飞舞，蜜蜂在茉莉花上采蜜，一头母牛带着小牛在雪山下的草地上悠闲地啃着草，此时，托斯卡纳的阳光为一片蓝宝石的天空谱写出变幻的光影，在碧绿无垠的大地上点缀着美丽的葡萄园、芬芳的橄榄园、赭红色屋顶的房屋、古老的小教堂，还有公主与骑士的浪漫传说。

　　这便是五月的托斯卡纳，托斯卡纳就像是一位高贵优雅的贵妇，她的香怀中抱着一只美丽的独角兽，这只名字叫作佛罗伦萨的独角兽，佩戴着金色的百合花，吟唱着但丁❶的神曲，歇栖在森林的泉水旁，静静等待着一位浪漫骑士的到来。

　　离开罗马，罗曼与安东尼奥到达佛罗伦萨的时候已经是阳光灿烂的五月中旬，罗曼成功说服了安东尼奥一起前往佛罗伦萨，当然也告诉了他关于拿破仑宝藏的所有秘密，对于罗曼而言，他需要一位值得信任的伙伴去一起完成接下来的寻宝之旅。

　　而对于安东尼奥而言，有时候，男人需要的不是女人的怀抱，而是一些冒险的精神，他觉得罗曼就像是一位冒险家，一位魔法

❶　但丁（1265—1321）：意大利文艺复兴的前驱，诗人，意大利语奠基人，代表作《神曲》。

师，他在罗曼身上不断看到难以置信的奇迹发生，所以也相信，如果继续跟着这位法兰西骑士，一定会找到拿破仑的宝藏。

走在佛罗伦萨的街道上，来自欧洲各国的学者与艺术家们从身旁轻轻擦肩而过，这座城市的空气中到处弥漫着浓厚的人文主义气息，不经意的一个抬头间，便会看到一栋栋用红砖砌成的城堡和别墅，还有一座座用时间雕琢的喷泉和雕塑，仿佛让人穿越了时光，又重新回到了那个文艺复兴的黄金时代。

与罗马那雄伟的英雄气概完全不同，佛罗伦萨就像是一位藏在深闺中的贵妇，佛罗伦萨的身体如同猎神戴安娜，是贞洁和灵动的；佛罗伦萨的气质如同雏菊的芬芳，是婉约和含蓄的；佛罗伦萨的声音如同维吉尔❶的诗歌，是古典优雅的；最后，佛罗伦萨的故事如同但丁的爱情，是浪漫和诗意的。

明媚的阳光洒在城市的街道上，古老的喷泉上，还有骑士的金发上，那件帝政大衣上的双排铜扣在阳光下闪闪发光，罗曼扬起头，用深情的目光凝望着不远处，文艺复兴皇冠上的那颗明珠圣母百花大教堂，如此美丽！如此神圣！布鲁特莱斯基❷设计修建的这座红色穹顶，就像是一个来自上帝的礼物，不仅点亮了佛罗伦萨这座城市的美丽天际线，而且也点亮了米开朗琪罗设计罗马圣彼得大教堂穹顶的灵感。

对罗曼而言，佛罗伦萨这座城市有两个地方吸引着他，一个是美第奇家族的乌菲兹美术馆，另一个是波拿巴家族的波拿巴别墅。罗曼一直认为：佛罗伦萨的神奇并不仅仅在于是欧洲文艺复

❶ 维吉尔（前70—前19）：古罗马著名诗人，代表作有《田园》和《埃涅阿斯游记》。
❷ 布鲁特莱斯基（1377—1446）：意大利文艺复兴建筑之父，设计了佛罗伦萨圣母教堂。

兴的发源地，同时，也因为这座城市是美第奇家族和波拿巴家族的发源地，1600年，美第奇家族的玛丽·美第奇❶孕育了波旁王朝的辉煌；两个世纪后的1800年，波拿巴家族的拿破仑·波拿巴，成就了拿破仑第一帝国的伟大 。

　　作为一位学习绘画的法国绅士，罗曼来到佛罗伦萨之后要去参观的第一个地方，当然是乌菲兹美术馆，这座由米开朗琪罗的好友瓦萨里❷设计修建的艺术宫殿曾经是美第奇家族的办公大楼，一个世纪前，美第奇家族把自己收藏的珍贵艺术品捐献出来成立了乌菲兹美术馆，在这些艺术藏品中，最耀眼的当属波提切利❸与达·芬奇的绘画。

　　"这是哪位画家的作品？"安东尼奥好奇地问道。

　　"波提切利。"罗曼微笑着回答。

　　"这幅画叫什么名字？"

　　"《维纳斯的诞生》。"

　　"好美的一幅画！维纳斯，就像大海的奇迹珍珠一样，诞生在贝壳之中，浪花之上。这幅画，飘逸、灵动、轻盈、优雅，简直就像一个美丽的梦境！"

　　"是啊！柏拉图的美学！柏拉图的梦境！"罗曼感叹道。

　　"怎么？波提切利与柏拉图什么关系？"

　　"波提切利是新柏拉图学院的画家。"

　　"新柏拉图学院？"

❶ 玛丽·美第奇（1573—1642）：波旁王朝第一位国王亨利四世的王后，路易十三母亲。
❷ 瓦萨里（1511—1574）：意大利文艺复兴画家、艺术史专家，米开朗琪罗的好朋友。
❸ 波提切利（1445—1510）：意大利文艺复兴画家，代表作有《维纳斯诞生》和《春》。

"对！老科西莫·美第奇❶建立的新柏拉图学院，因为他喜爱柏拉图学说。"

"那么，这个新柏拉图学院是做什么的？"

"简单来说，就是把古希腊哲学与天主教神学融合在一起。"

"好深奥！达·芬奇与米开朗琪罗也是新柏拉图学院的艺术家吗？"

"是的！事实上，达·芬奇与米开朗琪罗，还有波提切利三人，都是新柏拉图学院里的艺术家，也是美第奇家族庇护与资助的门客。"

"是吗！看来美第奇家族就像天空中的北极星一样，照亮了意大利文艺复兴的星空，那三位师兄弟的关系如何呢？"

"怎么说呢！达·芬奇不喜欢米开朗琪罗的作品，还有他这个人；达·芬奇也不欣赏波提切利的作品，不过喜欢他这个人。"

"哈！达·芬奇就像狮子一样高傲！这三位画家的风格好像差异很大？"

"被你发现了，达·芬奇热爱自然，米开朗琪罗信仰上帝，而波提切利迷恋神话。"

"原来是这样！美第奇家族才是这些天才艺术家的幕后老板！"

"是这样的，有时候为了美第奇家族的政治利益，这些艺术家也成了政治筹码，佐洛伦·美第奇❷先是把波提切利介绍给了罗马教皇，后来又把达·芬奇推荐给了米兰公爵❸。"

❶ 老科西莫·美第奇（1389—1464）：教皇的银行家、佛罗伦萨国父，文艺复兴开启者。
❷ 佐罗伦·美第奇（1449—1492）：伟大的佐罗伦，佛罗伦萨的罗盘，达·芬奇的庇护人。
❸ 米兰公爵（1444—1476）：即斯福尔扎公爵，达·芬奇的第二位庇护人。

"可怜的艺术家！看来美第奇家族也有害怕的对手。"

"当然！所以佛罗伦萨一直与罗马和威尼斯结盟，来对抗北方的米兰。"

"但米兰不断诱惑着法国与西班牙，就像两个男人的情人那样。哈哈！"

"不得不说，这是一个形象的比喻，不仅米兰，历史上的罗马教皇也不停在法国与西班牙之间摇摆。"

"所以，才有了1527年的那次罗马浩劫❶？"

"对！当时是因为美第奇家族的教皇克莱芒七世❷选择了法国，从而激怒了西班牙。"

"所以你看，在法国与西班牙的对决中，牺牲的总是意大利。"

"你说到了重点，正如法国与英国的对决中，获利的是美国。"

此刻，当罗曼与安东尼奥站在乌菲兹美术馆里，欣赏波提切利的名画时，两人并不知道，就在与美术馆隔着阿诺河相望的碧蒂宫里，来了一位跟踪并追捕他们的英国人。

这位英国人身材高大，穿着一件黑色缎子的英式礼服与白色马裤，领子的饰孔上别着一枚红宝石镶嵌的都铎玫瑰胸针，头上戴着一顶黑色的英式礼帽，脚上穿着一双搭着银扣的牛津皮鞋，最后在腰间还挂着一把威灵顿公爵亲自赏赐的军刀，因为笔挺的腰杆和军人的英姿，那件英式燕尾服穿在他身上，就像一面英国国旗挂在了旗杆上。

这是一个深藏不露、阴险无情的人物，人们看不到他那埋在

❶ 罗马浩劫：指 1527 年西班牙军队洗劫意大利罗马的历史事件，对罗马影响深远。

❷ 克莱芒七世（1478—1534）：意大利美第奇家族的第二任教皇，教皇里奥十世堂弟。

帽子下的额头，看不到他那压在眉毛下的眼睛，看不到他那沉在领子里的下颚，看不到他那缩在袖子里的双手，也看不到他那藏在礼服中的军刀，然而一旦时机到的时候，他那恐怖的眼神、可怕的双手，与锋利的军刀，便会像潜伏的军警一样，一下子全都出现在你的面前。

在生活中，我们经常会发现一种奇特的现象，那便是人类中的每个人，都与禽兽中的每一种类似。例如，有的人样貌像狼，有的人面容像狐狸，有的人五官像蛇，还有人身形像熊。而且一些禽兽的性格在人的性格中也会表现出来，例如，蟒蛇的贪婪，狮子的高傲，虎豹的凶残，狐狼的奸诈，鬣狗的丧尸，以及野猪的愚蠢，在这一点上禽兽或许是人类灵魂显现出的鬼影，上帝通过禽兽的样子让人类看清自己，并深刻反省。

如果深刻理解了这一点，便会发现这位英国人的头型如同英国的猎犬一样修长，脸色就像伦敦的天气一样阴沉苍白，冷漠无情的脸上蓄着精致的金髯，这些金色的胡须一直蔓延到那只猎犬鼻子的下边，点缀着深深的鼻孔和粗犷的鼻尖，与这只猎犬鼻子搭配的还有一双寒光四射的鹰眼，藏在一对浓密交织的眉毛间，至于紧闭的嘴唇，因为那里几乎从来没有过笑容，已经退化成了鲨鱼嘴唇那样的可怕肉缝。

这个英国人的名字叫威廉，是一位英军上校，正如威廉这个名字一样，在他的身上既有北欧海盗般的无情，同时也有英国男人的冷漠，威廉上校的情感主要由两部分组成：对社会秩序的尊敬，对人民自由的仇恨，在他眼中，法国人从来都是自由的，堕落的，和危险的，法国人的民族习性就像瘟疫一样会在欧洲大陆上传染，因此必须予以警惕和消除。是的，他很庆幸自己成为一

个英国人，而不是一个法国人。

四十二岁的威廉上校出身于军人世家，父亲曾是威灵顿公爵麾下的一位陆军将军，以骁勇善战和擅长军情工作而闻名于英军，1815年滑铁卢战役的前夕，这位将军在前线获得的一条军事情报，对威灵顿公爵的最终胜利起到了非常关键的作用，那一年，刚刚进入英国皇家军校的威廉才十五岁。

从英国皇家军校毕业后，威廉成为英国皇家军队印度军团的一位侦察兵上尉，在印度因为出色的野外侦察能力和情报分析能力被提升为少校，接着威廉少校奉命到南非的英军情报处工作，在那里负责对南非布尔人进行监控，经过印度与南非的历练，威廉像当年的父亲一样受到了威灵顿公爵的赏识，晋升为英军总参谋部上校，等到了罗伯特·皮尔当上英国首相，开始组建英国第一支警察部队的时候，威灵顿公爵把威廉上校推荐给了英国首相，于是，他成为英国警察总署情报处处长和猎犬侦察团团长。

威廉上校的身上有着一种天生的特质，那便是超凡的克己严谨，惊人的刚毅刻苦，这些印度苦行僧般的品质与他自己对军人职责和荣誉的珍视非常契合，也正因如此，威廉上校是铁面无私和冷酷无情的，他理解军人和警察，如同斯巴达人理解斯巴达人一样，假如是自己的父亲背叛了英国，那么，他一定会亲自逮捕自己的父亲！

以前他是一个无情的侦察军人，现在，他是一个可怕的秘密警察，一个被威灵顿公爵称为"英国警察界的布鲁图斯❶"。

此时此刻，这位布鲁图斯所在的碧蒂宫，是一座由布鲁特

❶ 布鲁图斯（前85—前42）：罗马共和国议员，母亲是恺撒的情妇，刺杀恺撒的主谋。

莱斯基设计修建的大理石宫殿，拿破仑曾经在碧蒂宫的波波利花园里散步，还曾在碧蒂宫里欣赏意大利画家科尔托纳❶创作的天顶壁画，在这座意大利文艺复兴风格的华丽宫殿里，过去居住着佛罗伦萨的统治者美第奇家族，如今，居住着托斯卡纳的统治者——奥地利的弗朗茨公爵。

弗朗茨公爵年龄五十六岁，脸上扑着厚厚的脂粉，头上戴着路易十六风格的假发，身上穿着贵族标志性的天鹅绒三件套，脚上是一双镶嵌着钻石鞋扣的皮鞋，钻石鞋扣是旧贵族的方形款，而不是新贵族的圆形款，另外，他的胸前佩戴着一枚银色的圣灵骑士勋章，身上撒的香水足以毒死一只乌鸦。

弗朗茨公爵的身材矮胖，让人想到大腹便便的法国国王路易十八❷，路易十八喜爱贺拉斯❸的诗歌，弗朗茨公爵钟爱莫扎特的音乐，弗朗茨公爵表情冷酷，让人想到了奥地利的那片可怕森林，奥地利人喜爱吃猪肉，弗朗茨公爵的性情和长相也很像一只猪，或许正是这个不可描述的原因，他在碧蒂宫里养了一只可爱的印度香猪作为自己心爱的宠物。

作为奥地利哈布斯堡王朝的王子，弗朗茨公爵是玛丽·露易丝的表兄，他一直暗恋着自己的表妹玛丽·露易丝，当这位奥地利的公主嫁给拿破仑的时候，他把自己一个人关在维也纳霍夫堡的房间里，伤心难过了一个月。

弗朗茨公爵是贵族与野猪、日耳曼人与刽子手的奇特混合体，他是文明世界的野蛮人，是佛罗伦萨的奥地利人，是法国人的敌

❶ 科尔托纳（1596—1669）：17世纪意大利巴洛克画家、雕塑家，建筑家。

❷ 路易十八（1755—1824）：普罗旺斯公爵，路易十六弟弟法国波旁王朝第六位君主。

❸ 贺拉斯（前65—前8）：古罗马诗人，与维吉尔和奥维德并称为古罗马三大诗人。

人，同时也是英国人的朋友。

此刻，在佛罗伦萨的碧蒂宫里，一段对话在一个英国人与一个奥地利人之间展开。

"亲爱的上校先生，英国首相罗伯特·皮尔阁下亲自写信给我，请我关照您的到来，从伦敦到佛罗伦萨的这段旅程，还算顺利吧？"弗朗茨公爵微笑着，用英语问候道。

"一切都很顺利，谢谢您，尊敬的公爵殿下，您的热情招待让我感受到了托斯卡纳的阳光。"威廉上校微微顿首，表示感谢。

"是啊！上校先生，您来的正是季节！从奥地利的阿尔卑斯山往南，一直到托斯卡纳的平原，全都铺上了鲜花盛开的地毯，托斯卡纳就像是奥地利的后花园，而我，就是这个花园的辛勤园丁。"弗朗茨公爵用诗意的语言，展现着自己的文学素养。

"是的，公爵殿下，不过，意大利的南部却像一个火药桶，那些烧炭党❶不停地在民族独立的火药桶上煽风点火。"威廉上校用一句冷漠的话浇灭了弗朗茨公爵的热情。

只见弗朗茨公爵把肥胖的脑袋往脖子里缩了缩，然后愤怒地说道："都是拿破仑引起的恶果啊！这个魔鬼发动的意大利战争点燃了意大利的民族主义！从此打开了潘多拉的盒子❷！"

"可怕的法国瘟疫！可怕的波拿巴主义者！对！还有那个拿破仑的小妹夫谬拉❸！"威廉上校神情严肃地指出。

❶ 烧炭党：19世纪主张意大利民族独立的政党，因那不勒斯的烧炭山而得名。

❷ 潘多拉的盒子：希腊神话中天神宙斯为了惩罚普罗米修斯为人类盗火种，用黏土为人类制作了一个名字叫潘多拉的女人，潘多拉拥有一个装载人类所有罪恶的魔盒。

❸ 缪拉元帅（1767—1815）：拿破仑的元帅，拿破仑的小妹夫，被封为那不勒斯国王。

"哈哈！请不用担心，上校先生，离开了拿破仑的缪拉什么都不是，这位那不勒斯的小丑国王已经被我审判处死了！"弗朗茨公爵努力收了下大腹便便的肚子，笑嘻嘻并自豪地说道。

"好极了！公爵殿下，如果没有英国皇家军队的浴血牺牲，没有威灵顿公爵的英勇奋战，我想，意大利现在还在拿破仑的铁蹄下吧？"威廉上校用高傲的语气故意说道。

"当然！那是当然！"弗朗茨公爵附和着，似乎突然想到了什么，他看着这位英军上校，一脸严肃地问道："亲爱的上校先生，我听说令尊曾经是威灵顿公爵麾下的一位将军，当年与铁公爵一起参加了那场滑铁卢战役？"

"是的！公爵殿下，家父曾经有幸在威灵顿公爵麾下负责军事情报的侦察工作，我一直为这位英雄父亲感到骄傲！滑铁卢战役的那一年，我才刚刚进入英国皇家军校。"威廉上校自豪地回答道。

"亲爱的上校先生，可以告诉我，6月18日的那天到底发生了什么吗？拿破仑一向兵贵神速！我很想知道，到底是什么，让拿破仑对英军发动进攻的时间推迟了五个小时？"弗朗茨公爵提问的那副可笑样子，就像是一位打听风流韵事的后宫嫔妃。

"天气！公爵殿下，准确来说，是前一天晚上的大雨。"威廉上校平静地说道。

"啊！一场大雨就阻挡了拿破仑的进攻吗？"弗朗茨公爵非常惊讶。

"是的！记得父亲告诉我，那天清晨开始，拿破仑一直在等待太阳的出现，虽然当时法军的大炮比英军的大炮多了一百门，但泥泞的地面无法让拿破仑的大炮完全发挥威力。"威廉上校微微皱

了下眉头。

"所以，拿破仑从早晨六点一直等到了中午十一点半？"弗朗茨公爵瞪大了眼睛。

"中午十一点三十五分！准确地说，不过太阳依旧没有出现。"

"瞧！是上帝抛弃了拿破仑！"弗朗茨公爵嘲笑着说道。

"我想是这样的，公爵殿下，假如那一天早晨的太阳照常升起，拿破仑便可以在下午四点之前结束战斗，等到布吕歇尔将军的那支普鲁士军队赶到时，一切都已经晚了。"威廉上校眨了眨那双放着寒光的鹰眼。

"真是没有想到！一片小小的乌云就改变了滑铁卢战役的结局！也改变了整个欧洲的命运！或许，这就是拿破仑的命运！感谢上帝吹的这片乌云！让滑铁卢的大雨最终战胜了奥斯特里茨❶的太阳！"弗朗茨公爵虔诚地说道。

"的确是上帝的旨意！家父曾回忆道，那天晚上的八点，战役结束，尘埃落定，拿破仑失败已成定局的那一刻，天空的云层突然消散了，夕阳出现了，一片火红色的晚霞像鲜血一样染红了滑铁卢平原和圣约翰山。"威廉上校说完嘴角挤出了一丝微笑，像鬼魅一样恐怖。

"那是上帝之光！是世界之光！也是拿破仑帝国的黯淡之光！是的！所有人都看到了，就在圣约翰山下，圣约翰的神鹰❷战胜了拿破仑之鹰！"弗朗茨公爵激动地高声说道。

"公爵殿下，听说您与拿破仑有私人恩怨？"现在轮到了威廉

❶ 奥斯特里茨：过去属于奥匈帝国，今天捷克境内的一座城市，因 1805 年拿破仑与俄国沙皇亚历山大一世和奥地利国王弗朗茨二世的"三皇战役"而闻名。

❷ 圣约翰：耶稣的门徒之一，见证了耶稣被钉上十字架，象征是鹰，著有《启示录》。

上校提问。

只见弗朗茨公爵的脸一下子红了，他用肥胖的双手松了松脖子上系的白色丝巾说道："亲爱的上校先生，坦白地说，我也不知道私人恩怨这个表达是否准确，不过，我与那头科西嘉的怪兽的确有过恩怨，因为这头野兽抢走了我生命中最心爱的那个女人。"

"我很遗憾，公爵殿下，"威廉上校叹息道："那是拿破仑一生犯下的一个重大错误，这次婚姻不仅没有改变奥地利与法国的敌对关系，还令您，陷入爱情的悲伤之中。"

弗朗茨公爵伤感地说道："是这样的，上校先生，好在滑铁卢战役后，那头科西嘉的怪兽被关进了圣赫勒拿岛的铁笼中，而我心爱的玛丽表妹，也重新回到了奥地利维也纳。"

"不得不承认，拿破仑真是一个恐怖的名字！或许，波拿巴的名字更适合这个科西嘉的野蛮人。"威廉上校冷漠地说道。

"波拿巴也是一个危险的名字！亲爱的上校先生，本来以为拿破仑死了，欧洲就会太平了，可是没想到拿破仑的那个侄子却与意大利民族独立主义者勾结到了一起！"弗朗茨公爵愤怒地咬着牙。

"您是指拿破仑二弟路易·波拿巴的那个儿子，也就是路易·拿破仑吧？"

"是的！就是那个法国恐怖分子！他现在正被法国国王路易·菲利普关在监狱里！"弗朗茨公爵不屑地说道。

"真是一位狂热的波拿巴分子！那么，公爵殿下，您又是如何关照佛罗伦萨的波拿巴家族的？"显然，威廉公爵非常关心这个问题。

"正如您期望的那样，上校先生。"弗朗茨公爵阴险地笑了笑，

接着自豪地说道："二十四小时的全天候监视！我保证！连一只鸟都飞不出波拿巴家族的那栋别墅！"

"公爵殿下，请原谅我的赘言，不仅要严密监视拿破仑的兄弟们，而且要时刻监视与他们接触的每一个人！包括佣人在内！"威廉上校的脸上一副凶狠的样子。

"请您放心吧！上校先生，波拿巴家族是佛罗伦萨最大的隐患，我一定不会大意！不过，我想一定是发生了什么重大的事情，不然，英国首相阁下也不会派您亲自来到佛罗伦萨，上校先生，我说得对吗？"弗朗茨公爵小心试探着。

"无可奉告！请原谅！公爵殿下！因为这件事情关系到大英帝国的国家安全，即便是梅特涅首相在这里，我也不会告诉他的！"威廉上校的脸变得像花岗岩一样严峻，他觉得自己绝对不可能告诉一个奥地利人拿破仑宝藏的秘密。

"上校先生，请您不要在我面前提梅特涅这个无耻的名字！不要忘了！把我表妹玛丽·露易丝嫁给拿破仑，就是这个人的馊主意！"弗朗茨公爵一脸不悦。

"我很理解，公爵殿下，当年梅特涅为了让拿破仑入侵俄国，而牺牲了玛丽·露易丝的幸福，当然还有您的幸福，这件事情的确让人看到了马基雅维利❶的影子。"威廉上校的语气满是同情。

"哼！一个比马基雅维利还要无耻的人！说不定哪天，他就会像马基雅维利背叛美第奇家族那样背叛奥地利！"

弗朗茨公爵生气地讽刺完后，马上换了一个轻松的话题，他面带微笑热情地说道："亲爱的上校先生，请允许我代表意大利，

❶ 马基雅维利（1469—1527）：意大利佛罗伦萨的政治思想家，著有《君主论》。

欢迎您来到佛罗伦萨！为了迎接您的到来，今天晚上在碧蒂宫中，准备了一场盛大的晚宴，欢迎晚宴上也为您准备了很多款美酒，有法国的香槟和本地的基安蒂红酒❶，当然，还有奥地利的雷司令葡萄酒。"

弗朗茨公爵的话音刚落，一只印度小香猪突然撒腿闯进了这间会客厅里，它的身子全是粉红色的，脖子上戴着一条钻石项链，头上还套着一副独角兽的金色面具，那根独角是用象牙做的，看到心爱的小香猪后，公爵把它一下子抱在了怀里，只见它瞪着一双小眼睛，看着面前的威廉上校，仿佛是在主人的身上嗅到了猎犬的气味。

离开乌菲兹美术馆之后，罗曼一个人来到了佛罗伦萨大教堂附近的波拿巴别墅，安东尼奥自己回到了客栈，没有陪罗曼一起来，因为西班牙人并不喜欢拿破仑的那位兄长、西班牙的前国王约瑟夫。这次私人拜访并不算冒昧，因为在罗马的那晚，佛罗伦萨大主教已经答应罗曼，会把他介绍给拿破仑的兄弟们。

对罗曼而言，这是生命中重要的一天，也是距离波拿巴家族最近的一天。去波拿巴别墅之前，罗曼特意在街边的花店里买了一束紫罗兰，紫罗兰是波拿巴主义者的象征，也是拿破仑最喜爱的花。

第一次在枫丹白露宫退位的时候，拿破仑对着送别自己的巴黎人民说道："待春天紫罗兰盛开之时，我一定会回来！"第二年春天紫罗兰盛开的时候，拿破仑如约从厄尔巴岛回到了巴黎，虽然只有短暂的一百天。

❶ 基安蒂红酒：意大利托斯卡纳大区出产的一款著名红酒，深受意大利贵族喜爱。

　　波拿巴别墅曾经是拿破仑幼妹卡罗琳·波拿巴的住所，自从自己的丈夫缪拉元帅在那不勒斯被处决后，她便一直住在这所别墅里，直到三年前离世，现在这里成了拿破仑兄弟们的住所。

　　这是一栋托斯卡纳风格的美丽别墅，红砖砌成的典雅建筑内包括一座三层楼高的主楼，与一座意大利文艺复兴风格的花园，被修剪成几何图案的花园里种植着一片佛罗伦萨的鸢尾花，一片佛罗伦萨的佛手柑，还有一片那不勒斯的无花果树，花园的中央处点缀着一座维纳斯与爱神丘比特的白色大理石喷泉。

　　一楼的沙龙大厅被卡洛琳布置得富丽堂皇，同时又不失优雅的格调，墙壁上是卡罗琳生前最喜爱研究的庞贝壁画，虽然是委托佛罗伦萨画家描绘的复制品，另外还有一幅卡洛琳的画像与一幅拿破仑的画像，房间里的家具、地毯和窗帘全部都被卡洛琳喜爱的那不勒斯丝绸装饰着，在金色天花板上吊挂着一架威尼斯的水晶分枝吊灯，下方那些拿破仑第一帝国风格的鎏金家具闪闪发光。

　　这个五月的午后，就在这间波拿巴别墅的沙龙客厅里拿破仑的三位兄弟：约瑟夫·波拿巴、路易·波拿巴，与热罗姆·波拿巴齐聚在这里，与一位来自巴黎的年轻人展开了一场特别的对话。

　　拿破仑的大弟吕西安·波拿巴已经于两年前离世，此时，拿破仑的三位在世兄弟中，长兄约瑟夫已经七十四岁，二弟路易六十四岁，而最年轻的热罗姆也已经五十八岁了。

　　此时此刻，在一架意大利文艺复兴风格的玫瑰色大理石雕花壁炉前，坐着三位曾经的欧洲国王，他们分别是：西班牙国王约瑟夫·波拿巴、荷兰国王路易·波拿巴，还有巴伐利亚国王热罗姆·波拿巴。

"年轻人，欢迎您来到佛罗伦萨，听说您是罗马费利尼大主教的亲戚？前几天还在梵蒂冈成功阻止了一起针对教皇陛下的暗杀！请问您叫什么名字？"

作为长兄，约瑟夫首先提问道，他的声音听起来有些虚弱，约瑟夫的相貌与拿破仑颇为相似，他的表情和神态略显疲惫，在美国的多年流亡生活，已经消耗了他的大部分精力，现在他回到了佛罗伦萨，准备在这里度过生命中的最后一段时光。

"尊敬的殿下，请允许我称呼您为殿下，因为伟大的拿破仑在我心中永远是陛下！我的名字叫罗曼·骑士。"罗曼坐在壁炉对面的一张沙发椅上，恭敬地回答道。

"好熟悉的名字！请问您的父亲叫什么名字？"坐在约瑟夫身旁的热罗姆突然问道，这位拿破仑的幼弟穿着一件黑色的法式礼服，胸前的纽扣上系着一条红蓝双色的丝带，脚上穿着一双黑色漆皮靴，那双戴着白色手套的手中握着一根巴伐利亚国王的镶钻权杖，热罗姆的声音很温柔，也很风雅，慈祥迷人的笑容中带着一点点胆怯，他的头发已经灰白，从侧面看热罗姆的五官有一些像拿破仑。

"阿兰·骑士，亲王殿下。"虽然热罗姆已经不再是巴伐利亚国王，但因为他的妻子是巴登·符腾堡的公主，因此保留了蒙福尔亲王的尊贵称号。

"您的父亲是一位龙骑兵上校？曾效力于内伊元帅的军中？"热罗姆惊讶地问道，约瑟夫与路易也一起用惊讶的表情看着罗曼。

"是的！亲王殿下！怎么！您认识我的父亲？"罗曼惊讶地问道。

"阿兰·骑士，勃艮第人，滑铁卢战役中曾任内伊元帅指挥的

第一军团第一骑兵团上校！"热罗姆激动地说道。

"啊！亲王殿下！您真的认识家父！"罗曼激动地高声说道。

只见热罗姆那炯炯有神的双目中流露出一股悲伤，他微微扬起头，慢慢回答道："是的，孩子，滑铁卢战役中我也曾效力于内伊元帅的军中，当时担任第六步兵师师长。"

热罗姆的话一下点燃了罗曼心中的那团火焰，那是怀念父亲的亲情之火，也是崇拜拿破仑的英雄之火，只见罗曼两眼放光，表情严肃地问道："亲王殿下，请您告诉我，滑铁卢战役中到底发生了什么？我父亲是否是一位当之无愧的法兰西英雄？"

"孩子，您的父亲当然是一位当之无愧的法兰西英雄！"热罗姆先肯定了这一点，然后眉头紧锁，慢慢回忆道：

"6月18日的那一天，我们的进攻时间一直拖到中午才开始，因为从清晨开始，拿破仑便一直在等待太阳出来好晒干地面，格鲁希元帅带着三万六千人的军团去追赶普鲁士军队去了，于是，内伊元帅指挥的第一军团成为进攻的左翼，目标是威灵顿所在的圣约翰山。"说起兄长拿破仑，热罗姆语气中充满了尊敬与热爱，自豪和骄傲。

"唉！这是一个巨大的战略错误！大战在即，怎可分兵！拿破仑违背了自己一向集中兵力作战的准则！"这时，约瑟夫突然感慨道，语气中有一些激动和懊悔。

此刻客厅中沉默了一分钟，仿佛是在为拿破仑的这个错误而默哀，罗曼用崇敬的语气向热罗姆问道："尊敬的亲王殿下，听说是您打响了滑铁卢战役的第一波进攻？"

"正是！上午十一点半，在雷耶将军大炮的掩护下，我从左翼率先向乌古蒙林地发起了猛烈进攻，乌古蒙位于圣约翰山的西南

方，与圣约翰山上的英军成掎角之势，战斗进行得异常惨烈，英军顽强抵抗，威灵顿的部队不断增援，我的师部最后只剩下两个营时，拿破仑下令召回了我，他握着我的双手说道：勇敢的弟弟！我真后悔这么晚才认识你！当时拿破仑的这句话，安抚了我心中多年的伤痛。"

"此时拿破仑位于中军，身边有一个步兵军团和一支帝国禁卫军，下午一点半，拿破仑下令发动了步兵攻势，埃尔隆将军向威灵顿所在的圣约翰山发动了猛烈攻击，遗憾的是埃尔隆的步兵未能攻破敌人方阵，反而在敌方重骑兵的碾压之下退了回来，与此同时，我军的右翼发现了前来驰援威灵顿的三万普鲁士军队，情急关头，拿破仑命令七千步兵和骑兵前去阻击。"

"我们一直在等待格鲁希元帅的军团前来驰援！如果当时他能及时赶到，我们一定会赢得滑铁卢战役的胜利！"

"但奇怪的是，格鲁希的军团从大地上彻底消失了，他在追逐普鲁士军队的途中竟然迷路了！而普军却在威灵顿即将溃败的关键时刻赶到了战场！"

"啊！拿破仑难道没有预料到，布吕歇尔的普鲁士军队会与威灵顿的英军汇合吗？"罗曼急切地问道。

"没有料到！当天早晨吃早餐的时候，我曾向他提出过这样的疑虑，而且认为这种可能性很大！但他坚持认为有格鲁希元帅的军队追击，普鲁士军队不可能在两天之内与威灵顿的英军会合！而且他还认为威灵顿和他手下的英军不堪一击，准备在一顿午餐的时间内拿下圣约翰山！他告诉我和苏尔特元帅，自己有百分之九十的胜算！"

热罗姆深深地叹了一口气，然后继续回忆道："下午四点，内

伊元帅率领一万精骑兵向圣约翰山发起了冲锋，但这些骑兵没有得到炮兵的掩护，也没有步兵的支援，因此伤亡惨重！即便是这样，在浴血奋战两个小时后，也就是下午六点半，内伊元帅成功拿下了圣约翰山的前脊。"

"此时威灵顿仍坚守山顶，困兽犹斗，在一击制胜的关键时刻，内伊元帅请求驰援，准备彻底拿下圣约翰山，但拿破仑拒绝了内伊元帅的请求，半个小时后，也就是晚上七点，拿破仑突然又改变了主意，他派帝国禁卫军前去支援内伊元帅。但为时已晚，宝贵的战机已经错过，而且第二支普鲁士军队也已经赶到了战场。"

"那些不是帝国禁卫军！而是一群没有戴熊皮帽的普通民兵！所以在增援的时候才会被敌人吓得溃败一地！"约瑟夫又一次打断了热罗姆的话，语气中满是无奈。

热罗姆停顿了一下，然后继续回忆道："不过您的父亲，内伊元帅的铁甲骑兵真是好样的！鼓声震天，号角齐鸣，海洋般的龙头盔，锋利的马刀如丛林般直抵天边！拿破仑看到后连说两遍：壮丽！壮丽！骑在马背上的内伊元帅，拔出了他的军刀，一马当先，冲向圣约翰山，犹如一匹神兽穿越云层！您父亲紧随内伊元帅马后！战火硝烟中弥漫着铁甲骑兵的吼声、砍杀声、马蹄声、马鸣声，还有大炮声与军乐声，好似惊天动地！天崩地裂！帝国的鹰旗在硝烟中高高飘扬，无数的铁盔利刃和龙鳞盔甲组成一场风暴！刀光与闪电交驰的风暴！我们的帝国雄鹰们是在与雷霆和火山交战！"

"内伊元帅的战马坐骑连死五匹！眼看大势已去，于是这位勇敢的法兰西元帅准备在圣约翰山上殉难！只见他汗流满面，两

眼冒火，军服上的一个肩章被砍掉了一半，胸前的雄鹰勋章也被流弹划破，鲜血直流，巨人倒下了，战神哭泣了，他举起手中的那把利剑，向雷霆咒骂，向命运宣战，直到最后尘埃落定的那一刻。"

热罗姆说完沉默了一小会儿，最后像埃斯库罗斯❶那样悲伤的补充道："滑铁卢战役是一场希腊式的悲剧！一场突如其来的夏日大雨！一个战前分兵的错误决定！一次没有支援的骑兵冲锋！所有的这些偶然加在了一起，导致了滑铁卢战役的最终结局。"

罗曼注意到，刚才谈话的整个过程中，坐在一旁的路易一直沉默着，没有说话。这位拿破仑的二弟穿着一套荷兰式的西装，领扣上有一枚荷兰狮的胸针，脖子上系着一条黑色领带，他的头发已经灰白，脸上的皱纹虽然比兄长约瑟夫少了一些，但依然显得十分苍老，如果说约瑟夫的长相很像拿破仑，热罗姆的长相有一些像拿破仑，那么，路易的长相则一点都不像拿破仑。

都知道，拿破仑非常疼爱二弟路易。父亲去世的那一年，为了减轻家里的负担，正在法国读军校的拿破仑把路易接到自己身边，用自己那点微薄的薪水供弟弟读书。路易一直很努力，从军校毕业后加入了拿破仑的海军，他曾跟随拿破仑一起远征埃及，后来拿破仑征服荷兰后，路易当上了荷兰国王。拿破仑宣布大陆封锁贸易法令后，对依靠海上贸易的荷兰打击很大，路易因为反对拿破仑的大陆封锁法令，而放弃了荷兰王位。

滑铁卢战役前夕，拿破仑入住爱丽舍宫的时候，约瑟夫、吕西安和热罗姆三人全都回到了巴黎共同支持拿破仑，唯独缺少了

❶ 埃斯库罗斯（前525—前456）：与索福克罗斯和欧里庇得斯并称希腊三大悲剧作家。

路易，他对拿破仑的怨气一直持续到最后拿破仑去世。

是的！最初他是一个科西嘉人，后来他成为法国人，如今他却把自己当成了荷兰人，比起法国，路易似乎更热爱荷兰，于是，人们在他的身上看到了荷兰人的穿着、荷兰人的小气、荷兰人的现实，还有荷兰人的冷漠。

路易反对自己的兄长拿破仑，然而他的小儿子路易·拿破仑，却一心想要成为第二个拿破仑，即拿破仑三世。路易的妻子是约瑟芬皇后的女儿奥斯坦丝，也是兄长拿破仑的继女，当年约瑟芬皇后因为自己不能为拿破仑生育，因而把女儿嫁给了拿破仑的这位爱弟，或许，正是这种复杂的家族婚姻关系，造就了路易以及儿子性情的复杂。

因此，这个时候，路易的沉默与他的冷漠是有充分理由的，虽然身在意大利，但他似乎并不在乎法国的统治者是谁，更不会在乎滑铁卢战役谁会最终获胜。路易唯一在乎的，除了那个被关押在法国监狱里的小儿子之外，便是荷兰人的幸福和快乐，正如拿破仑唯一关心的是法兰西的伟大和荣耀一样。

热罗姆回忆完了滑铁卢战役的整个经过，这时一位男侍走进客厅里，端来了一款佛罗伦萨的著名红酒，这款出自斯特罗齐家族的红葡萄酒，曾经是但丁与米开朗琪罗的最爱，而斯特罗齐家族是佛罗伦萨最古老的家族，也是美第奇家族的长期竞争对手。

"敬拿破仑！"热罗姆举起红酒杯，高声说道，于是罗曼也举起了自己的酒杯，仔细品尝了一口。红酒呈红宝石的颜色，入口后口感非常细腻，酒体饱满，丹宁与酸度的比例达到完美平衡，这款红酒的香气非常优雅，既有紫罗兰的芬芳，又有蓝莓和树莓的浆果果香，如此美妙，感觉佛罗伦萨的历史与风情被自己一下

子卷在了舌尖上。

"很美妙的红酒！让我想到了家父的故乡勃艮第！"罗曼称赞了一句，然后放下手中的酒杯，表情严肃地说道："实不相瞒，这次拜访贵府有一件非常重要的事情！这也是一个天大的秘密！这个秘密关系到法国的命运！甚至整个欧洲的命运！当然，路易殿下，也关乎着您儿子未来的命运！"罗曼说完，用炽烈的目光看了路易一下。

听罗曼这么一说，拿破仑三位兄弟的神情立刻紧张了起来，路易最为紧张，三人的身子一起前倾，努力竖起了耳朵，准备倾听这个天大的秘密。

"诸位殿下，不知你们是否听说过拿破仑的宝藏？"罗曼直接提问道。听到拿破仑的宝藏，可以想象到约瑟夫、路易和热罗姆三人那震惊不已的表情，一瞬间，三个人仿佛都冻结成了卡诺瓦的大理石雕像，呆呆地看着对方。

看到了眼前的这幅情景，罗曼已经知道了问题的答案，于是，继续说道："诸位殿下，我完全能够理解你们的惊讶，正如我第一次听到拿破仑宝藏时的样子。"

"是的，拿破仑在自己的遗嘱中确实没有提及宝藏这件事，最后在遗嘱中，他把自己的所有财物都分给了亲人和军人，这方面，各位殿下应该比我更清楚，不过，人们不知道的是，拿破仑还给自己的儿子罗马王留下了一批宝藏，以便日后帮助儿子东山再起，据说这批宝藏有三万枚金币和一万颗宝石！"

听到罗曼的这些话，拿破仑三位兄弟的眼睛中闪烁着光芒，脸上除了震惊的雷电外，还增添了一些怀疑和不安的乌云，这时，一直选择沉默的路易终于率先开口了："年轻人，您说的这些都是

真的吗？就算是真的，宝藏又与我的儿子有何关系？"

"我可以向上帝发誓！并以家父的荣誉担保！刚才我所说的千真万确！"罗曼举起左手发完誓后，郑重地站起身来，然后从身上那件拿破仑帝政大衣的隐秘夹层里，拿出了两把金光四射的钥匙。

"打开宝藏的钥匙有三把，这是其中的两把，第一把金钥匙由费舍大主教在临终前交给他曾经的侍从皮埃尔神父，第二把金钥匙由波利娜保管，前几天被我在罗马的博尔盖塞别墅中找到。"

罗曼停顿了一下，然后继续说道："皮埃尔神父告诉我，费舍大主教本来想等待时机成熟的时候，亲自把宝藏的秘密告诉拿破仑的儿子罗马王，但没料到罗马王英年早逝，于是，准备把宝藏的秘密告诉拿破仑的爱侄，路易·拿破仑却因为起义失败被关进了监狱。"

罗曼看着路易的眼睛，最后说道："所以，皮埃尔神父最后把费舍大主教的那把金钥匙交给了我，希望我可以成功找到另外两把金钥匙，然后找到拿破仑的宝藏，最后把宝藏交给您的儿子路易·拿破仑。"

"我的上帝啊！拿破仑竟然还藏有一批宝藏！而且瞒着他的兄弟们！"热罗姆激动地高声说道，旁边的约瑟夫也伤心地摇了摇头，没有说话。

"看来拿破仑最信任的人，还是舅舅与妹妹波利娜！"路易无奈地笑了下，用调侃的语气说道。

客厅里的气氛一下子陷入冰点，波拿巴家族的家事让罗曼也感到十分尴尬，于是他赶忙转移话题，试图打破这冰冷的局面：

"诸位殿下请放心！我以上帝的名义和自己的灵魂担保！等

找到宝藏后一定会履行对皮埃尔神父的誓言！把宝藏全部交给路易·拿破仑！不过，现在面临的问题是，我并不清楚第三把金钥匙的下落，只是听皮埃尔神父说，那把金钥匙好像在拿破仑的一位金匠那里，这位金匠后来去了德意志。"

"是比昂内❶？还是奥迪欧❷？是奥古斯特❸？ 还是德农❹？这几位都是拿破仑最喜爱的金匠。我们几位的佩剑、勋章、刀叉、餐具和洁具也都是这几位金匠精心打造的。"路易开口说道，他一下子变得热情起来，此刻热罗姆与约瑟夫却沉默不语了。

罗曼并不是很了解这几位拿破仑的金匠，一脸迷茫的样子，于是路易继续分析道："我觉得不可能是奥古斯特，因为他已被拿破仑流放了；也不可能是奥迪欧，因为他们家族一直都在巴黎；所以可能性只剩下比昂内与德农！"

"比昂内虽然深受拿破仑器重，但应该还达不到托付宝藏的程度，所以，最大的可能性是德农！因为德农先生负责为拿破仑铸币，同时，他也是卢浮宫的第一任馆长！"路易的语气十分自信，继续说道：

"我想起来了！我的儿子小路易曾告诉过我，就在拿破仑第二次退位离开巴黎前，他还特意见了德农一面，当时七岁的小路易在爱丽舍宫里亲眼见证了这一幕：拿破仑把右手放在德农的肩膀上，伤感地说道，我亲爱的朋友，我们都不应当多愁善感，在眼下这种危机中，人要冷静行事，说完后，拿破仑交给了德农一个

❶ 比昂内：拿破仑御用的著名金匠，为拿破仑打造了餐具、王冠和加冕之剑。

❷ 奥迪欧：拿破仑御用的著名金匠，曾为拿破仑打造餐具。

❸ 奥古斯特：拿破仑御用的著名金匠，后被拿破仑流放。

❹ 维旺·德农（1747—1825）：拿破仑任命的巴黎卢浮宫第一任馆长，也是造币专家。

闪闪发光的东西。"

"可是，德农先生已经去世了。"罗曼一脸疑惑地说道。

"但他还有一个很疼爱的侄子！就如同拿破仑疼爱小路易那样！不过德农的那个侄子好像不在法国生活，现在是在德意志吗？"路易不确定地说道。

"我知道一个人！她一定知道德农的侄子在哪里！"热罗姆突然说道。

"是谁？"罗曼急切地问道。

"一位美人，一位风情的意大利美人，她是德农侄子的情人，名字叫莫妮卡。"热罗姆诗意地回答道。

"那么，她现在在哪里呢？"罗曼追问道。

"威尼斯的丽都岛，岛上有一座人间天堂，意大利语的名字叫Docle Vita（甜蜜生活），那里是威尼斯最大的赌场，也是男士们的乐园。"热罗姆微笑了一下，显然他很熟悉那个地方，然后他打趣着，继续说道："德农先生曾经为国王路易十五撰写过风情小说，看来这位侄子继承了叔父的文学事业。"

"好吧！看来我真的要去威尼斯一趟了！"罗曼坚定地说道。

"年轻人，等您到了威尼斯，确定德农先生的侄子真的在德意志的话，可以写信告诉我，我会尽力为您提供帮助，至少我在巴伐利亚和巴登符腾堡还有一点影响力。"热罗姆说着，从扶手椅上站起身来。

"非常感谢！亲王殿下！希望这次威尼斯之行会有收获！"罗曼顿首施礼。

"勇敢的孩子，感谢您和您的父亲为波拿巴家族做出的贡献！相信上帝会看到！拿破仑也会看到的！"这时约瑟夫也站了起来，

他像一位慈祥的老爷爷，用右手拍了一下罗曼的肩膀，代表波拿巴家族对罗曼正式感谢道。

最后，当路易也在壁炉前站起来时，罗曼举起了手中的红酒杯，他用温暖而敬爱的目光，看着壁炉架上的那尊大理石拿破仑胸雕，高声吼道："拿破仑万岁！"

这天傍晚的时候，位于阿诺河左岸的碧蒂宫里，灯火通明，名流云集，上上下下都在为欢迎威廉上校的盛大晚宴忙碌着。

来自维也纳的皇家瓷器，来自纽伦堡的银器餐具，来自威尼斯的水晶酒杯，还有来自荷兰的红玫瑰和白玫瑰，被整齐地摆放在铺有白色桌布的长餐桌上。

意大利的高级食材也全都能在宫殿的厨房中看到，有来自伦巴第的野兔和鹌鹑，来自西西里的沙丁鱼和凤尾鱼，来自皮埃蒙特的黑白松露，来自那不勒斯的小母鸡，来自罗马的鹅肝，还有来自托斯卡纳的小牛排。

在这里，一位英国皇家军队的上校，所受到的贵宾待遇如同法国王子一样，足以说明此时的大英帝国在世界上的地位。

作为一位职业军人，威廉上校对于美食并不过于热衷，不过与糟糕的英国食物比起来，意大利的美食充满诱惑。今天晚上，这位英国皇家军队的上校，准备仔细品尝一下受到全世界称颂的意大利美食。

弗朗茨公爵很热情，亲自拟定了晚宴的菜单：

开胃菜：罗马香煎鹅肝搭配法国香槟。

前菜：阿尔巴白松露慢烤那不勒斯小母鸡搭配维也纳雷司令。

主菜：鹌鹑、野兔与牛排三重奏佐黑松露酱汁，搭配托斯卡纳基安蒂红酒。

热汤：西西里凤尾鱼和沙丁鱼奶油汤搭配西西里洋蓟。

甜点：巧克力树莓慕斯与波旁岛香草冰激凌，搭配意大利葡萄白兰地。

晚上八点钟，欢迎晚宴正式开始，只见弗朗茨公爵身穿红色的奥地利军队制服，胸前佩戴着勃艮第金羊毛骑士勋章，挽着太太半裸露的胳膊，与威廉上校一同出现在了碧蒂宫的宴会大厅中。

弗朗茨公爵夫人是奥地利皇后的姊妹，她身材丰满，长相秀美，气质高贵，举止优雅，因为平日里保养得很好，经常往来于巴登巴登❶与巴斯❷那样的温泉疗养地，所以三十岁的年龄看上去只有二十岁，倘若外人不知道，还以为是弗朗茨公爵的女儿。

公爵夫人穿着一件威尼斯丝绸的红色长裙，裙子上刺绣着佛罗伦萨的金色百合花市徽，雪白的肩部和丰满的胸部上方裸露着，脖子上戴着一条祖母绿与钻石镶嵌的项链，胸前佩戴着六颗珍珠组成的胸针，烫成三段式的金发下是雪白的额头，一双明亮的眼睛，精致的鼻子，粉红色的脸颊，和石榴般的樱唇。

按照欧洲贵族的餐桌礼仪，弗朗茨公爵的太太坐在了威廉上校的身旁，而弗朗茨公爵则坐在了威廉上校的另一边，只见贵妇们的头上插着红玫瑰和矢车菊，手中拿着刺绣有名字首字母的香水手帕，端坐在餐桌前，跃动的烛光下，蕾丝胸饰在紧身衣上颤动，钻石别针在胸脯前闪光，珠宝手镯在裸臂上作响。

水晶香槟杯中的泡泡在美丽涌动，龙虾把螯钳伸到了银盘的外边，绅士们的下巴紧贴翘起的领子，头发上打的蜡油闪闪发亮，

❶ 巴登巴登：位于德国与法国之间的温泉名城，城内有很多古罗马帝国的温泉遗址。
❷ 巴斯：英国的温泉名城，城内有很多古罗马的温泉遗址，小说家简·奥斯汀的故乡。

他们的目光泰然自若，心平气和，他们的举止温文尔雅，隐约中透露着一些霸气，他们要驾驭驰骋的烈马，因此力量得到了施展，虚荣获得了满足。

晚宴正式开始前，作为碧蒂宫的主人，弗朗茨公爵发表欢迎致辞：

"尊敬的女士们！先生们！"

"今天晚上，佛罗伦萨的碧蒂宫里熠熠生辉，贵气四溢！我们齐聚在这里，为的是欢迎一位英国朋友的大驾光临！"

"他的父亲，曾是威灵顿公爵麾下的一位将军，并且参加了著名的滑铁卢战役！"

"多年之后，他继承了父亲的鹰志！还有父亲的军人精神！成了一位英国皇家军队的上校，现在，担任英国警察总署的情报处处长！"

"威灵顿公爵十分器重他！视他为英国皇家军队的利刃！罗伯特·皮尔首相非常信任他！受命他组建了英国的第一支警察部队，以及猎犬特工侦察团！"

"是的！他是英国皇家军队的象征！也是大英帝国精神的化身！更是欧洲新秩序的钢铁保障！他便是来自伦敦的威廉上校！"

"现在，请允许我！代表意大利的托斯卡纳大区，发出一个美好的提议！让我们共同举起手中的酒杯！为了欢迎威廉上校的到来！也为了奥地利与英国两国的伟大友谊！"

弗朗茨公爵精彩的欢迎致辞一结束，餐厅内的所有贵宾便一同站起身来，共同举起了手中的香槟酒杯，接着，坐在餐厅内侧的维也纳室内乐乐队奏响了莫扎特，一首小提琴与钢琴的协奏曲，在那欢快的音乐声中，在这愉快的气氛中，贵妇与雅士们开始慢

慢享用精心准备的美食和美酒。

"上校先生，听说您在印度服役过，印度真是一个神奇的地方，听说那里的女人身上戴的全都是钻石！在印度，钻石就像芒果一样多！是这样的吗？"弗朗茨公爵夫人问了世界上所有女人都很关心的一个话题。

"太太，这些传言似乎有点夸张，要知道印度也有很多穷人，他们的身上连鞋都穿不起。"

"上校先生，您说的这些不穿鞋的人应该是印度苦行僧吧？那是一群浪漫的人！就像方济士修道院❶里那些僧侣一样，他们厌恶财富和金子，选择用一条细麻绳当腰带。"公爵夫人说完，用银制餐叉把一小块香嫩无比的鹅肝缓缓放进了樱唇里。

"太太，请您原谅，我说的是印度种姓制度中最底层的穷人，不是浪漫的苦行僧。"上校拿起面前的香槟杯，喝了一小口。

"好吧，不过，上校先生，伦敦的太太们真的很幸运！有印度的钻石点缀她们的诗意生活！听说南非也有很多钻石矿藏呢！而且，储量比印度还要多！不得不说，你们英国人真的很会选择殖民地呢！"公爵夫人微笑着，十分羡慕地说道。

"我的夫人，意大利也有钻石矿藏，是白色的钻石，它的名字叫阿尔巴白松露。"弗朗茨公爵风趣地说道，此刻，男侍正好把阿尔巴白松露烤小母鸡这道菜端上了餐桌。

"呵呵！松露受男士的喜爱，对女士并没有什么意义，您瞧，这道菜让我一下子想到了好斗的高卢雄鸡❷，现在正被你们英国人

❶ 方济会：天主教的著名修会之一，主张贫寒苦修，1209 年由方济士在意大利创建。
❷ 高卢雄鸡：代指法国，法国在古罗马时代被称为高卢，高卢人的拉丁语发音是雄鸡。

架在火上烤呢！"公爵夫人笑着嘲讽道。

"太太，正如您所说的，英法两国的恩怨由来已久，英法两国的矛盾冲突就如同天使与魔鬼一样，水火不容！这是欧洲历史的伤痕，当然，也是欧洲文明的不幸！"威廉上校说着，无奈地摇了摇头。

"上校先生，我很赞成您说的话！你们英国人喜欢称呼法国人为青蛙，我想这不仅是因为法国人喜欢吃青蛙腿，更是因为青蛙只能生活在池塘里，而不是在大海里。"弗朗茨公爵这样恭维道。

"睿智的公爵殿下，正是这样！法国人的目光局限在大陆上，而英国人的眼光却是在海洋上！虽然我不是一个完全的殖民主义者，但我也不得不承认，这个世界因为英国人的海上贸易而变得繁荣起来！在欧洲是这样！在中东是这样！在亚洲也是这样！在我们英国人到来之前，印度只是一个地理词汇，是英国的贸易、法律、铁路和语言让印度发生了蝴蝶般的蜕变！"威廉上校说道。

"尊敬的上校先生，请原谅，我的这个比喻并不一定恰当，不过听起来，英国人就像是今天晚宴菜单上的沙丁鱼，海洋里哪里有食物，他们就会全体游泳到那里。"公爵夫人笑着调侃道，然后拿起白葡萄酒杯，喝了一口雷司令。

"尊敬的太太，不得不承认，您这个美妙的比喻有一定的道理，要知道，奥地利位于欧洲的中央心脏位置，而英国却不同，是一个偏远的岛国，因此，务实，便成为这个民族的首要品质。"威廉上校礼貌地说道，不过那口吻就像是在教育一个小学生。

"政治令男士变得兴奋，却让女士感到厌烦。上校先生，感觉您是一位风雅的人，和我说说艺术吧！佛罗伦萨是歌剧的发源地，

所以您最喜欢谁的歌剧？ 蒙特威尔第❶？ 罗西尼？ 还是那位德意志的韦伯❷？ ”公爵夫人认真地问道。

"太太，请原谅我的坦率，比起意大利的歌剧，我似乎更钟爱莎士比亚的戏剧，虽然莎士比亚的戏剧中，有十部历史场景都发生在意大利。 ”提及莎士比亚，威廉上校那冷酷的脸上也多了一丝温情。

"那是因为莎士比亚害怕自己被关进都铎王朝的伦敦监狱里，所以，才把很多故事的背景放在了意大利。 ”弗朗茨公爵笑着说道。

"上校先生，请问贵国的莎士比亚真的来过意大利吗？ 否则，这位莎士比亚怎么可能那么了解意大利？ ”公爵夫人表现出了一个女人应该有的好奇心。

"这是一个谜，太太，不过，就我个人而言，我情愿相信伟大的莎士比亚曾经来过意大利，被科西莫·美第奇当作贵宾，邀请到这座碧蒂宫内，如同此刻的我一样，坐在华丽的餐桌前，品尝着佛罗伦萨的基安蒂红酒。 ”

夜色渐浓，佛罗伦萨的夜空星光璀璨，碧蒂宫内灯火通明，一场欢迎威廉上校的盛大晚宴才刚刚结束，另一场华尔兹舞会又华丽登场，来自奥地利维也纳的皇家乐团奏响了欢快的乐章，一波波优雅的音乐如同上涨的潮水般冲击着这座古老的宫殿，令那描绘有文艺复兴壁画的天花板及装饰着热那亚红丝绒的墙壁微微颤抖。

❶ 蒙特威尔第（1567—1643）：意大利著名歌剧作曲家，代表作有《奥菲欧》。

❷ 韦伯（1786—1826）：德国作曲家、钢琴家和指挥家，德国浪漫主义音乐的代表。

身穿三件套、头戴假发的宫廷男侍用手中的银盘端着泡泡涌动的香槟和乌黑发亮的鱼子酱，像花丛中的蜜蜂一样在人群中来回穿梭，一对对绅士和贵妇手牵着手，像蝴蝶般在碧蒂宫的金色大厅内翩翩起舞，贵妇们那裸露的香肩，还有身上佩戴的珠宝首饰，在水晶分枝吊灯的烛光下格外璀璨夺目。

威廉上校左手握住弗朗茨公爵夫人的指尖，右手轻轻放在公爵夫人柔软的腰部，两人的舞步伴随着乐队的节奏缓缓旋转起来，小提琴拉出了美妙的弦音，长号吹出嘹亮的管乐，华丽的裙摆在锦簇的地毯上飘过来蹭过去，两人的手时而相握，时而分开，音乐越来越欢快，两人也越跳越快，旋转啊旋转，周围的一切也都围绕着两人旋转。

如此华丽的舞会让人以为是身在维也纳的美泉宫，那个法国艳后与拿破仑都曾经居住过的地方，拿破仑的滑铁卢之战失败了，于是，维也纳华尔兹战胜了法国华尔兹，开始在欧洲的各个宫廷中流行开来，这首华尔兹的名字叫作"神圣同盟"❶，谱写的是波旁皇室、汉诺威皇室、哈布斯堡皇室、霍亨索伦皇室和罗曼诺夫皇室的共同胜利。

"听！多么美妙的音乐！奥地利人的确是音乐的神族！"刚刚跳完了一支舞曲的威廉上校，没有吝啬自己的溢美之词。

"谢谢上校先生的赞美，在音乐方面，伦敦与维也纳一样有着优雅的品位，不然，亨德尔❷也不会一直在伦敦生活那么多年。"弗朗茨公爵也恭维道。

❶ 神圣同盟：战胜法国后，1815 年由俄国、奥地利和普鲁士缔结的维护君主制联盟。

❷ 亨德尔（1685—1759）：英籍德国巴洛克音乐家，长期生活在英国为英国皇室作曲。

"尊敬的公爵殿下，您过奖了，不过如果威灵顿公爵听到您的话一定会很欢喜！威灵顿公爵是爱尔兰裔的英国人，所以，在音乐方面很有天赋，就如同铁公爵那卓越的军事天赋一样。"威廉上校微笑着说道。

"呀！真是一位天神！多亏了英国的铁公爵，才锁住了那头科西嘉的可怕怪兽！如今的欧洲，就连母亲们哄吓自己孩子，都会用威灵顿公爵的威名了！"弗朗茨公爵笑着，拍着无耻的马屁。

"尊敬的公爵殿下，我不得不说，如果您近距离接触过威灵顿公爵，一定会感受到他身上的那种独特魅力！还有英国人严谨务实，谦虚低调，顽强勇敢的民族精神！就如同是大海上的勇敢水手！"

威廉上校的表情变得自豪起来，他继续威严地说道："只要有大海在，世界上就一定会有大英帝国的皇家舰队！也就会有如同纳尔逊❶和威灵顿公爵这样的伟大船长！是的！您会发现，海神波塞冬会永远站在英国人这边！"

"哈！多么精彩的描述！亲爱的上校，英国人的确是海神波塞冬的神族！无论是路易十四还是拿破仑，都无法在海上击败英国人，当然，滑铁卢证明了陆地上也一样。我提议，现在，让我们一起敬威灵顿公爵！"

弗朗茨公爵恭维着，刚刚举起手中的香槟杯，只见一位身穿奥地利军服的上尉匆忙走了过来，在公爵耳边悄悄说了两句话，然后便匆匆离开了。

只见弗朗茨公爵脸上的表情有了一些不安，他侧过身，对威

❶ 纳尔逊（1758—1805）：英国著名海军将领，1805 年特拉法加海战中击败了拿破仑。

廉上校说道："刚才密探来报，说是今天下午有一位法国男青年去了波拿巴别墅，他的手中还拿着一束紫罗兰。"

听完后，威廉上校的脸上绽露出了可怕的笑容，他知道这个年轻人一定是罗曼，那个查理外交官在军事情报中反复强调的法国人，于是上校用一口阴险的语气说道："公爵殿下，请您不用担心，我的猎物终于出现了，看来今年的狩猎季恐怕要提前了！"

这时乐队奏响的音乐达到了一个新高潮，金色大厅内的烛光仿佛变得更明亮了，美酒也仿佛变得更香甜了，绅士与贵妇们的华尔兹跳得如此欢快，如此愉悦，仿佛从维也纳的春天一直跳到了佛罗伦萨的夏天，最后，所有人都醉倒在了金色的香槟池中。

真是一个美妙难忘的夜晚！碧蒂宫的华尔兹舞会一直持续到了凌晨两点，当夜莺不再歌唱，月亮开始打盹的时候才落下了帷幕，舞会虽然已经结束，然而威廉上校的内心却有些激动甚至有些难以入眠，这倒不是因为香槟的缘故，而是因为自己的生命中出现了一位值得尊敬的对手，一位法兰西的骑士。

第二天早晨，黄鹂和喜鹊在椴木树上欢快地鸣叫，一轮朝阳在天空中缓缓升起，圣母百花大教堂沐浴在一片上帝的光芒中，罗曼与安东尼奥在旅馆中吃完一顿鹰嘴豆薄饼搭配牛肚的早餐，便准备离开佛罗伦萨，启程前往威尼斯。

此刻，两匹来自巴登·符腾堡的骏马已经在马厩中恭候着主人，那是拿破仑的幼弟热罗姆送给罗曼的珍贵礼物，这两匹马的身材高大健硕，气质高贵不凡，栗红色的皮肤完美无瑕，乌黑的毛发在阳光下闪耀着金光，犹如造物主的杰作。

罗曼身上穿着那件拿破仑帝政大衣，脚蹬踢马刺的马靴，手中握着罗马教皇赏赐的那把尤里乌斯二世宝剑，他跨上马鞍，拉

起缰绳，如同一位拿破仑第一帝国的骑兵上校，安东尼奥身穿马裤和长靴，腰间挂着一把加泰罗尼亚短刀，只见他翻身上马，像一位骑兵上校的副官那样紧随罗曼左右。

佛罗伦萨的太阳欢送两人离开，而威尼斯的月亮静候两人到来。

这次佛罗伦萨之行颇有收获，不仅见到了拿破仑的三位兄弟，而且获得了波拿巴家族的鼎力支持，这让罗曼信心百倍，踌躇满志，此时此刻的罗曼意气风发，豪情万丈，心中那团拿破仑的火焰开始熊熊燃烧，他觉得自己就像是半个世纪前，那位奔赴意大利战场的波拿巴将军，此时，仿佛整个意大利都臣服在了这位罗曼骑士的马蹄下。

此刻，雄鹰翱翔苍穹，骏马穿过树林，河神吹响了战斗的号角，仙女戴上了胜利的花冠，骑士的马蹄声荡漾在托斯卡纳的空旷大地上，在天地间激起了一阵阵云雾和烟尘。

"真是好马！像美人一样带劲！"安东尼奥笑着，对罗曼大声说道。

"巴登·符腾堡的名马！斯图加特种马的后代！它们是将军的坐骑！"罗曼高声说道。

"兴致！我们终于要去威尼斯了！不过不是乘船，而是骑马！"安东尼奥感慨道。

"神奇！一位西班牙船长现在变成了一位意大利骑士！"罗曼笑着，高声说道。

"我亲爱的朋友，你要知道，我本来就要带你去甜蜜生活！无论你是水手还是骑士，我向你保证！每位男士都可以在那里，找到自己喜欢的美人！"此时的安东尼奥，心中全都是"甜蜜生活"

这个诱惑的名字。

"我们这次去威尼斯的确是为了寻找一位美人，如果找到了她，就能够知道第三把金钥匙的下落！哈！看来英雄都爱美人！德农先生的侄子也不例外！"罗曼说完，踢了一下马肚。

"谁是德农？"安东尼奥高声问道。

"拿破仑的铸币专家，巴黎卢浮宫的第一任博物馆馆长，约瑟芬皇后很欣赏他的才华，所以把他介绍给了拿破仑。"罗曼说着，拉紧了缰绳。

"听起来是位大人物！"安东尼奥高声说道，然后也踢了一下马肚。

"当然！拿破仑用剑每征服一个欧洲的国家，德农就用艺术宣传这次伟大的胜利！德农先生如同拿破仑的帝国宣传部长！与外交部部长塔列朗一样重要！"

"难怪拿破仑如此信任他！不过说实话，比起德农先生的卢浮宫博物馆，我倒是对巴黎的女人更感兴趣。"

"正是！威尼斯有甜蜜生活，而巴黎有玫瑰人生。现在我才发现，正如你之前在大海上说过的那样：男人是鱼儿，女人才是渔夫。"罗曼大笑着说道。

"哈哈哈！我们都是鱼儿，注定要被女人征服！意大利也是这样！如果说罗马像一位骑士，佛罗伦萨像一位贵妇，那么威尼斯则像一位情人。"安东尼奥说着，哈哈大笑起来。

在托斯卡纳的阳光下，两人一边驰骋狂奔，一边谈笑风生，完全没有料到自己的身后正被三匹英国战马跟踪着，此刻，威廉上校带领着两位英军猎犬侦察团的骑兵，在树林里展开了猎人般的追踪，本来昨晚在客栈里就可以抓捕罗曼与安东尼奥两人，但

威廉上校并没有这么做，因为他想等到罗曼成功找到拿破仑的宝藏之后，再除掉他。

威廉上校是侦察追踪领域的顶级专家，在这方面，就连威灵顿公爵都自叹不如，这是一种后天的技能，更是一种上帝赐予的天赋，就像苍鹰从天空中追捕野兔，猎豹在草原上狩猎羚羊一样，但凡是猎物经过的地方，无论是地上留下的一个微小足迹，还是空气中残留的一丝气味，都逃脱不了这位上校猎人的眼睛和鼻子。

当年的滑铁卢战役中，如果拿破仑的军中有这样的侦察追踪专家，那么，格鲁希元帅的军队一定能够追上普鲁士的军队，而拿破仑，最后也一定会赢得滑铁卢战役的胜利！

十　威尼斯的甜蜜生活

　　一轮红色的朝阳在海面上缓缓升起，亚得里亚海吹拂过来的海风将笼罩威尼斯的那片薄雾吹散，于是白雪皑皑的多洛米蒂山逐渐显露出来。此时，一艘贡多拉缓缓驶进码头，泻湖对岸的白色大理石宫殿倒映在运河中，在朝霞的映衬下绽放出一片迷人的粉红色和金色，船夫轻轻摇动着船桨，歌唱起了美妙的咏叹调，水中的桨声与贡多拉的歌声交融在一起，一圈一圈扩散到远方……

　　威尼斯是一座水上乐园，也是一座水上博物馆，更是一座由沼泽中的橡木与松木支撑起的大理石宫殿，圣马可大教堂和总督府是这座宫殿的中心，泻湖是这座宫殿的后花园，穆拉诺岛与丽都岛则是威尼斯王朝的后宫。

　　一千多年来，多情开放的威尼斯人从希腊人那里学会了商业，从拜占庭那里学会了艺术，从摩尔人那里学会了航海，从犹太人那里学会了金融，从法国人那里学会了享乐，从奥地利人那里学会了反抗。

　　与罗马的雄伟神圣和佛罗伦萨的古典优雅相比，威尼斯的气质可以用风情形容，不过，这种风情与巴黎那优雅的风情不同，

威尼斯的风情是堕落拜金的。

于是，莎士比亚在《威尼斯商人》❶中讽刺这座城市的"拜金"，在《奥赛罗》❷中暗示这座城市的"堕落"。罗马是"上帝之城"，而威尼斯则是"堕落之城"，威尼斯纵横交错的运河中填满了这座城市的欲望和罪恶，让每一个来到这座城市的人都变得迷失和堕落。

在金钱与欲望的哺育下，威尼斯没有成长为罗马山冈上的那只公狼，而是成为海岸上一只长着翅膀的狮子，这只圣马克❸圈养的飞狮像山洞里的那条恶龙一样，守护着威尼斯这座地中海的港口，在这只飞狮的头上长着四副狡猾的面孔，它们分别是奢华的拜占庭面孔、神圣的哥特面孔、神秘的阿拉伯面孔，还有贪婪的犹太面孔。

与巴黎一样，威尼斯信奉伊壁鸠鲁❹的享乐主义哲学，于是，这里成为意大利和欧洲的时尚奢侈品行业中心，这里的太太和小姐们引领着欧洲上流社会的穿衣时尚，她们定下时装的格调，引得无数的欧洲女士竞相模仿。

文艺复兴以来，威尼斯的水晶和丝绸装饰着法国国王弗朗索瓦一世❺与西班牙国王查理五世❻的宫廷，威尼斯的家具和皮具点

❶ 《威尼斯商人》：英国戏剧家莎士比亚于 1596 年创作的戏剧，剧中讽刺犹太商人夏洛克。

❷ 奥赛罗：英国戏剧家莎士比亚于 1603 年创作的悲剧，奥赛罗因猜忌杀死了自己妻子。

❸ 圣马可：威尼斯的守护者，基督教早期的圣人，据说是圣彼得的好友，象征是飞狮。

❹ 伊壁鸠鲁主义：古希腊的伊壁鸠鲁学派，因主张快乐至上，成为享乐主义的代名词。

❺ 弗朗索瓦一世（1494—1547）：法国文艺复兴时期的著名国王，达·芬奇的伯乐庇护者。

❻ 查理五世（1500—1558）：西班牙文艺复兴时期的著名国王，神圣罗马帝国的皇帝。

缀着英国国王亨利八世❶与伊丽莎白一世❷的华丽生活，提香❸和委罗内塞❹的油画，一同点亮了巴黎卢浮宫和欧洲的其他著名博物馆，最后，当然还有威尼斯繁荣的赌场，成为意大利民族激情与创造力的最好表达。

丽都岛上有两座修建于17世纪的豪华别墅，是当时威尼斯总督为自己的两位情人修建的，这两座罗马风格的别墅像姊妹一样坐落在岛上的一片高地上，俯瞰着丽都岛的梦幻海湾。18世纪中叶，一位俄国王子来到威尼斯买下了这两栋别墅，并将这里建成了一个赌场；到了19世纪初期，这里已经成为威尼斯乃至意大利最有名的赌场，吸引全世界的贵族名流前来娱乐消遣。

光顾这座赌场的名人有意大利的情圣卡萨诺瓦，有拿破仑的皇后约瑟芬，还有英国皇室的丘吉尔公爵，奥地利的首相梅特涅，拿破仑在圣赫勒拿岛上去世那一年，丽都岛上来了一位葡萄牙的伯爵，名字叫作菲利普，菲利普伯爵买下这座著名赌场，并把两座别墅中的其中一座改造成了一座青楼。

于是，丽都岛成为威尼斯这座城市的缩影，也成为欲望的伊甸园。欧洲的贵族名流们一到威尼斯，便会乘坐上游艇来到丽都岛，在赌场里一掷千金。

人们为什么迷恋赌博呢？这个问题的答案充满了古老的哲理，就如同是在提问人类为何迷恋权力一样，恺撒与庞贝❺的战争中，

❶ 亨利八世（1491—1547）：英国文艺复兴时期的著名国王，因离婚案与罗马教会决裂。
❷ 伊丽莎白一世（1533—1603）：英王亨利八世的女儿，英格兰都铎王朝的最后一位君主。
❸ 提香（1488—1576）：提香与委罗内塞和丁托列托，并称为意大利威尼斯画派三杰。
❹ 委罗内塞（1528—1588）：委罗内塞与提香和丁托列托，并称为威尼斯画派三杰。
❺ 庞贝（前106—前48）：古罗马著名政治家和军事家，内战中输给恺撒在埃及被杀。

两人都是赌徒，最后恺撒赢了，庞贝输了；汉尼拔❶与罗马的战争中，汉尼拔赌输了，小西皮阿❷赌赢了；英国宗教战争中，英格兰的伊丽莎白一世赌赢了，苏格兰的玛丽皇后❸赌输了；法国的宗教战争中，科利尼将军❹赌输了，而亨利四世❺赌赢了。

因此，只要有人类欲望存在的地方，便会有权力资源的争夺，便会有机会命运的窥视，也当然就会有赌徒和赌场。

从某种意义上来讲，我们每个人都是赌徒，都是自己人生命运的赌徒，唯一的区别是自己筹码的多少，运气的好坏，还有胆量的大小。这是人性的弱点，也是人性的使然；这是上帝的意志，也是魔鬼的欲望；这是人生的不幸，也是人生的美妙。增添了这些，这个世界似乎并没有变得精彩起来；不过，倘若失去了这些，整个世界便会变得乏味不少。

葡萄牙人虽然和西班牙人都位于伊比利亚半岛上，但与西班牙人完全不同，葡萄牙人在民族特点上更像是荷兰人，更注重商业利益和政治投机，因此，几个世纪以来，葡萄牙一直都在英国的保护之下，葡萄牙与英国热恋缠绵在一起，成为英国最忠实的情人。

威灵顿反对拿破仑的战争，最开始便是在葡萄牙通过游击战开始的，最后的滑铁卢战役中，威灵顿的好友，葡萄牙的菲利普伯爵下对了拿破仑战败的赌注，所以赢得了一千万法郎的巨额财

❶ 汉尼拔（前247—前183）：迦太基著名将军，率领迦太基军队多次与罗马军队作战。

❷ 小西皮阿（前185—前129）：古罗马著名的军事家，击败了迦太基并征服了西班牙。

❸ 玛丽皇后（1542—1587）：苏格兰的女王，被英格兰女王伊丽莎白一世囚禁并处死。

❹ 科利尼将军（1519—1572）：法国宗教战争中的新教领袖，圣巴托罗缪之夜中被杀。

❺ 亨利四世（1553—1610）：法国波旁王朝的第一位君主，为了王位选择皈依天主教。

富，因此我们有充分的理由相信，在菲利普伯爵这位葡萄牙赌徒的精心努力下，丽都岛上的这座赌场，必然会被经营打理得有声有色，冠压群芳。

在这座赌场的一楼有一个金色中央大厅，名字叫奥林匹亚，二楼和三楼有十二个贵宾包房，如同威尼斯的战舰一样，分别以十二宫星座的名字来命名。例如，狮子座是威尼斯总督大人的固定包房，房间里摆设有一座大理石的狮子雕塑，摩羯座是佛罗伦萨美第奇家族后代的固定包房，因为美第奇家族的守护星座是摩羯座，另外，还有法国波旁皇室包房、俄国罗曼诺夫皇室包房……

进入这所赌场的门槛当然不会低，每一位想要进来的客人至少要拥有英格兰银行、拉菲特银行或罗斯柴尔德银行，这三家银行中的一家作为担保，担保金额至少要有五百万法郎！有了这样的门槛，这里每一位客人的身价自然都不会低，不过，需要强调的一点是，在这里赌博，除了要有不凡的身价外，还需要遵守上流社会的社交礼仪规范，这里绝不会容忍举止粗鲁的暴发户存在，否则便是玷污了欧洲皇室的名誉。

罗马的教皇称呼这里是"威尼斯的尼禄黄金宫❶"，教皇严厉禁止所有的神职人员来这里赌博。即便如此，还是有一位好赌的主教偷偷来到这里，最后赌输了自己的所有财产，还欠下了巨额债务，不得不在绝望中跳海自尽。还有一位意大利王子，在这里一连豪赌了三个月，输掉了自己的所有财产后，他最后乘船去了耶路撒冷，在那里成为圣殿山前的一位乞丐。

❶ 尼禄黄金宫：公元 1 世纪罗马帝国皇帝尼禄修建的奢华宫殿，后在罗马大火中烧毁。

伯爵的身边还有一位名字叫莫妮卡的意大利女人，她出生在威尼斯，因为是私生女，婴儿时便被父母抛弃在了修道院里，于是在修道院中接受教育，长大成人，莫妮卡天性风流，自由放荡，修道院里的苦修与受戒不仅没有令她忘记尘世的欲望，反而助长刺激了她身体里的叛逆。

平日里莫妮卡最喜爱阅读的，不是修道院里的圣经福音书，而是偷偷借来的萨德侯爵❶的小说，这些被列为禁书的法国小说，让这个威尼斯女人了解到了另外一个美妙的天堂，也让这个威尼斯女人变得越加放荡和狂野。

莫妮卡是天使与魔鬼的共同化身，她长着一副天使般的纯真面孔，身上却散发着魔鬼般的可怕魅力，金色的头发仿佛是为了仙女的遮羞而生，粉红色的脸颊就像苹果一样美丽诱人，湖水般的明眸如同照在威尼斯水面之上的弦月，还有那天使般的樱唇和珍珠般的皓齿，在羞涩矜持中流露着一股特别的风情。

在修道院里过了二十年的禁欲生活后，莫妮卡最后选择了还俗，去享受一个女人应该得到的世俗快乐。她热爱文学与艺术，曾撰写过彼特拉克❷的十四行情诗，也收集过卡萨诺瓦❸的风流情史，还临摹过弗朗索瓦·布歇❹的法国春宫画。

最后，在丽都岛上，莫妮卡终于找到了自己心中的那座雅典神庙，从此成为"甜蜜生活"的头牌。

五月的一个傍晚，罗曼与安东尼奥终于从佛罗伦萨来到了威

❶ 萨德侯爵（1740—1814）：法国作家，在狱中写下了《索多玛的一百二十天》。
❷ 彼特拉克（1304—1374）：意大利著名诗人、文艺复兴之父，与但丁和薄伽丘齐名。
❸ 卡萨诺瓦（1725—1798）：18世纪意大利威尼斯的著名冒险家、意大利的大情圣。
❹ 弗朗索瓦·布歇（1703—1770）：18世纪法国最著名的洛可可画家，路易十五御用。

尼斯，之前因为在地中海跑船，安东尼奥曾多次来过威尼斯。罗曼却是第一次来到这座著名的水上都市，这个提香与委罗内塞的故乡，心中满是欢喜。二人先是找了一家总督府附近的客栈，把那两匹巴登·符腾堡的名马存放在了马厩中，然后准备在客栈里好好地休息一下，之后再前往"甜蜜生活"。

威尼斯的湿润空气中弥漫着大海的气息，温暖的海风不时吹拂在身上，让人感受到一种难以言表的放松和自由。日落黄昏的时候，一栋栋美丽的建筑和一座座运河上的石桥被阑珊的灯火点亮，小桥流水，桨声灯影，在朦胧的夜色中别有一番风韵和情趣。

这是一幅风景画，也是一首抒情诗，更是一曲无声的音乐，与其他城市不同的是，威尼斯的美妙隐藏在夜色之中，也只有在夜色中才能感受到她那与众不同的别样风情。

四十五年前，也是在这样一个怡人的五月，拿破仑的雄鹰战胜了威尼斯的飞狮，之前威尼斯也曾阻挡过奥斯曼土耳其帝国的军队，然而这次却未能阻挡拿破仑的军队。"就算给我整个秘鲁的黄金，也不能阻止我！让圣马可的飞狮去舔灰吧！"面对威尼斯总督提出的七百万法郎的贿赂，拿破仑不为所动，并这样有力回答道。

于是，威尼斯被征服了，缔结的合约中，威尼斯为拿破仑提供三艘战舰、两艘巡洋舰、一千五百万法郎，还有二十幅名画。除此之外，圣马可大教堂外的那四尊图拉真铜马雕塑也被拿破仑搬到了卢浮宫。

这二十幅名画中既有提香的画作，也有委罗内塞的画作，例如那幅著名的《卡娜的婚宴》，如今，这些威尼斯画派的杰作与罗马博尔盖塞家族的那些古罗马大理石雕塑一起，作为拿破仑征服

意大利的辉煌战利品，依然被珍藏在巴黎的卢浮宫博物馆里。

半个世纪前，拿破仑指挥的意大利战争，是一次传播民族主义的战争，同时也是一场法兰西的文化艺术运动。

拿破仑像文艺复兴时期的法国国王弗朗索瓦一世那样，在南下征战的过程中不断学习意大利的文化艺术。于是，梵蒂冈档案馆的五百份手稿被运到了巴黎国家图书馆，米兰歌剧院里的意大利曲目在巴黎隆重上演，罗马著名雕塑家卡诺瓦也被请到了巴黎，拿破仑的名字就像是绚烂的意大利烟花，点亮了19世纪的巴黎。

晚上八点半，当威尼斯人正在享用晚餐的时候，一艘贡多拉载着罗曼与安东尼奥，轻巧地荡漾在古老的威尼斯运河中。船夫是一位身材魁梧的中年男士，头戴一顶红色的船形帽，身穿白色的水手服，他一边摇着手中的桨橹，一边欢快地歌唱一首歌谣，歌谣的名字是根据意大利诗人塔索❶的诗歌，而谱写的《解放的耶路撒冷》。

那歌声洪亮而悲壮，诗意而悠远，既感动着今天的游人，也打动过古老的国王。

我看到黑沉沉的夜幕里，

以及星星苍白的脸上，

尽是繁露、哭泣和眼泪，

它们究竟来自何方？

为何那皎洁的月亮在青草的怀里洒下了一抹晶莹清澈的星光？

为了听到习习的清风，

❶ 塔索（1544—1595）：16世纪意大利著名诗人，著有《解放的耶路撒冷》。

在昏暗的空中一直吹拂到天亮，

仿佛它有难言的哀伤，

莫非这是你离别的象征，

我生命中的生命？

在夜色的掩护下，在建筑的阴影中，威尼斯的泻湖中，另外一艘贡多拉如鬼魅般静悄悄地尾随着。只见威廉上校披着一件黑色大衣，站立在船头，就像是一只埋伏在丛林中的猎犬，用火炬般的目光紧盯着前方的目标，在威廉上校的身后，另外两位身穿黑衣的英国军人手握军刀，安静地坐在贡多拉的尾部。

这只英国猎犬从佛罗伦萨一直追踪猎物到了威尼斯，凭借着丰富的经验和灵敏的嗅觉，他把自己的猎物最终锁定在了丽都岛上，这是一场没有硝烟的战争。威廉上校代表英国对决法国的罗曼，正如威廉上校的父亲曾经在滑铁卢战场上对决罗曼的父亲那样，唯一的不同是：滑铁卢战役决定拿破仑的命运，而这次战役决定拿破仑宝藏的命运！

这个五月的夜晚，白色的月光诗意地洒在银色的沙滩上，一波波野性的海浪与一阵阵温柔的海风仿佛一群追逐嬉戏的仙女，她们先是多情地拥抱沙滩上的那片月光，然后又深情地亲吻椰树上方的那片星空。这里虽然听不到夜莺的歌唱，却能看到海龟和螃蟹的漫步，在这片被星光和月光共同点亮的夜色中，在这个被柏拉图赞美的人间梦境中，一艘贡多拉在丽都岛上的码头缓缓靠岸，两个英俊风雅的年轻人下了船。

安东尼奥从没有体验过"甜蜜生活"的别样风情，因为这里接待客人有一个小门槛，这个门槛虽无关金钱，但却有关风雅。那便是来到这里的每一位客人，必须是一位绅士，所谓的绅士，

最初是指法文中的贵族Gentilhomme，如今这个词汇已经随着时代的变迁降低了标准，指代英文中的Gentleman❶。当然，在这里，对绅士的要求不仅是穿着仪表上的，还包括内在的人文教育和文化素养。

来到"甜蜜生活"后，绅士们的通行考试将在一楼的沙龙大厅内完成，考官是一位伯爵夫人出身的嬷嬷，而考试内容是一首拉丁文或法文的情诗。只有通过这个风雅的考试，绅士们才能有机会体验接下来的甜蜜生活。

这些年来，专程来这里接受考试的有英国的浪漫诗人，也有法国的贵族学生，有德意志的哲学教授，也有俄国的花花公子，全世界的绅士们都慕名来到威尼斯的丽都岛上，朝圣这座"爱与情欲的神殿"。

这样的测试当然难不倒罗曼，他随手写了一首拿破仑在意大利战场献给约瑟芬的玫瑰情诗，顺利通过了考试。安东尼奥平时没有阅读诗歌的习惯，于是他急中生智，把刚刚自己听到的那首，船夫吟唱的歌谣改成了一首法文情诗，并取了一个很浪漫的名字《我的月光女神》，最后才勉强通过了入门考试。

通过嬷嬷监考的沙龙大厅后，一位美艳惊人、仪态万方的修女穿着薄若蝉翼的古希腊长裙走过来，带领绅士们通过一个长长的罗马大理石拱廊，来到别墅后面。安东尼奥选择了在泳池中快活，罗曼则选择来到别墅楼上，希望在那里可以遇到莫妮卡。

罗曼用艺术的专业眼光发现，这里与其说是一栋罗马别墅，

❶ 绅士：英语中的绅士Gentleman一词，最初来自法语Gentilhomme贵族一词。

倒不如说是一座小型宫殿，建筑设计是芒萨尔❶风格，花园的设计是勒诺特❷风格，游泳池和地板是拜占庭的马赛克风格，墙壁上的壁画是尼禄黄金宫风格，水晶分枝吊灯是霍尔拜因❸风格，地毯和挂毯上的图案是拉斐尔的阿拉伯装饰风格，鎏金家具全是古希腊古罗马风格。

与旁边那座赌场里，依照十二宫星座命名的十二间贵宾室不同，这里按照一年的十二个月份，划分成了十二间风情迥异的"美人雅室"。

在这十二间"美人雅室"中，一月和二月最为"冰冷"，三月和四月最为"温情"，五月和六月最为"明媚"，七月和八月最为"热烈"，九月和十月最为"诗意"，最后，十一月和十二月最为"伤感"。

如此一来，绅士们便可以依照自己偏爱的不同性情与风格，进入不同温度的雅室。不过一旦进入雅室之后，每位绅士只有一次机会取悦吸引对方，若是在半小时内能与对方产生心灵上的默契，便可以继续留在这里吟风弄月；若是失败了，那么，便只能选择一个人可怜地离开这里。

因为是生平第一次来到这里，罗曼就像小男孩一样紧张，正当他在犹豫进哪间雅室的时候，只见前方走廊里走过来一位身穿礼服的中年男士，他的样貌有些熟悉，罗曼觉得自己应该在哪里见过这个人，却一时想不起来。

索邦大学！对！是在巴黎索邦大学！ 罗曼曾经在巴黎索邦大

❶ 芒萨尔（1646—1708）：路易十四的御用建筑师，设计了巴黎凡尔赛宫和芳登广场。
❷ 勒诺特（1613—1700）：路易十四的御用园林设计师，设计了凡尔赛宫的皇家花园。
❸ 霍尔拜因（1497—1543）：长期在英国居住的德国文艺复兴画家，亨利八世的画师。

学里听过他的一次学术演讲，题目是《萨德主义与法国时尚》，记得这位法国社会学教授对18世纪的欧洲时尚颇有研究，所以今晚来到"甜蜜生活"，应该是为了体验一下卡萨诺瓦的浪漫人生。

在那位教授看到自己之前，罗曼选择了与时令一致的"五月"轻轻敲门，然后走了进去，他看到这间布置华丽的雅室里，有一位正在弹奏钢琴的绝代美人，只见美人坐在一张帝国风格的桌式钢琴前，那白玉般的手指懒洋洋地在琴键上滑动，弹奏的是莫扎特的《小星星钢琴变奏曲》。

虽然注意到有一位男士走了进来，然而，美人却并没有停下钢琴的弹奏，那纤细的玉指继续在雪白的琴键上跳动着，此刻，罗曼也并不急于打断美人的即兴演奏。他颇有风度地站在那里，静静地倾听着那首欢快的莫扎特，美妙的和弦如此温柔，恰如秋天里的白月光。

过了一小会儿，钢琴声停歇了下来，只见美人侧过身子，看着罗曼咯咯地笑了一下，伴随着这阵爽朗的笑声，罗曼才看到了美人身上穿的那件粉色罗缎长裙。上帝可以作证，那天使般的笑声可以打动这个世界上所有男士的心。

此时，罗曼那好奇的目光落在了美人的身上，这位气质高贵，举止优雅的美人，芳龄看上去最多也只有二十岁出头，她脸上那娇花照水般的表情，虽然没有六月的天气那么灿烂，却要比四月的天气明媚不少，而这，正恰到好处。

就在不经意的一瞬间，丘比特已经射出了爱神之箭，罗曼那英俊的外表和风雅的气质吸引了这位美人。只见她先是含情脉脉地看着这位绅士，发了一小会儿呆，然后用手势为罗曼礼貌地让座，接着，这位美人从钢琴前慢慢站起身，轻轻移步到壁桌前，

为罗曼倒上了一杯倒映着烛光的香槟。

接过那杯泡泡涌动的香槟后，罗曼的心里虽然有一些紧张不安，还有一些拘束，但自己也知道此时在女士面前不该失礼，于是他在美人坐下后，便开始与她交谈起来。

"晚上好，先生，"美人用一口流利的法语说道，"欢迎您来到甜蜜生活。"只见她一边礼貌地说着，一边多情地笑着，然后举起了手中的香槟杯。

罗曼也举起了手中的香槟杯，先与美人碰了一下杯，喝了一小口，然后轻声问道："谢谢，小姐，请问您叫什么名字？"

"请原谅，先生，"美人温柔地说道，"这里有严格的规定，不允许透露自己的真实名字，不过，如果您愿意的话，可以叫我五月。"

"额！五月，好吧。"罗曼的心里有一些失望，因为如此一来，自己便很难问到莫妮卡的下落了。

"先生看起来是一位风雅的绅士，不像是意大利人。"美人微笑着，用自信的口吻问道，"如果我猜的没错的话，先生应该是法国人吧？"

"是的，小姐，很荣幸，您猜对了。那么，来到这里的绅士中，法国人很多吗？"此时，罗曼的心情已经平静了下来。

"是的，先生。来这里的法国人不少，多是巴黎人，虽然没有俄国人那么多，但却要比英国人多一些。"美人说完，喝了一小口香槟，罗曼发现，她喝香槟的样子非常优雅，像一位厌倦了宫廷生活的公主，她表现的态度真的如同五月的天气一样，既不过分的热烈，同时，又不会让人感到冷漠。

"小姐，必须承认，您法语讲的真好！"罗曼像一位绅士那样

恭维说道，"您应该是从小就开始学习这门莫里哀❶的语言了。"

"谢谢您的赞美，先生，法语如同舌尖芭蕾，法语的发音像香槟一样细腻优雅，除了法语，我还会说拉丁语。"美人的眼睛里流露出一种自信的美丽。

"好极了！可以说一句拉丁语给我听一下吗？当然，尊敬的小姐，如果您愿意的话。"一位美人的才情，必然会引起一位绅士的兴趣。

"Dicite, cur mascula nomine, et cur fem ineum nomen habet? 告诉我，为何阴物是阳性，而阳物却是阴性？"美人用流利的拉丁语问道。

"Disce, quod a domino nomina servus habet. 因为奴隶必须要服从她的主人。"美人又用拉丁语巧妙地回答道。

说完后，美人咯咯地笑了，笑得那么的纯真，又那么的风情，令罗曼突然觉得，她像一只美丽的天使，又像一个魅力的魔鬼。

"原来是一位佳人！"罗曼在心中感叹道，直到这时，罗曼才仔细看清楚这位美人身上的华丽穿着。

身材曼妙的她穿着一件玫瑰色的威尼斯罗裙，裙边处点缀着黑色的手工蕾丝花边，室内的烛光映射在丝绸长裙上，让那头浓密的金发也变得闪闪发光，她裸露着雪白的胸口，玉足上套着一双粉红色的绸面软拖鞋，雪白的大腿上还穿着白色的长筒吊袜，仿若一位林间仙女。

"尊敬的小姐，"罗曼恭敬而真诚地说道，"我必须承认！您的才情令我十分惊讶！我敬仰您的才情！正如我敬仰您的美貌一

❶ 莫里哀（1622—1673）：17 世纪法国古典主义喜剧大师，对法语的词汇贡献很大。

样！所以我不想对您隐瞒什么！我从巴黎千里迢迢来到威尼斯，是为了寻找一位名字叫莫妮卡的小姐。"

"额！"听到这些赞美的话，还有莫妮卡的名字，美人先是一副非常惊讶的样子，然后又十分好奇地问道："谢谢您的真诚与赞美，那么，这位来自巴黎的先生，请问，您为何要找莫妮卡小姐呢？"

"因为我要向她打听一位很重要的人，尊敬的小姐。"罗曼恭敬地回答道。

美人沉默了一小会儿，然后开口说道："来自巴黎的先生，您的确是一位风雅的绅士，令人着迷。好吧，我可以告诉您莫妮卡小姐在哪里，不过，您也要做好心理准备，因为她不会告诉您您想知道的答案，除非……"此刻，美人欲言又止。

"除非什么？"罗曼急切地问道。

"除非您能获得她的芳心！"美人笑着说道，那声音如同今晚的夜色一样温柔。

"谢谢关心，尊敬的小姐，"罗曼恭敬地说道，"希望，我可以有这样的荣幸。"

"好吧，要知道比起那些向她献媚的男士，莫妮卡小姐似乎更钟情于她的书籍。"美人恋恋不舍地说道，"所以，先生，我想您应该可以在楼上的书房里找到她。"

"非常感谢！尊敬的小姐。"罗曼礼貌地说道，"请原谅我冒昧地打扰，我想，我该离开了，与您的交谈非常愉快！最后，请允许我送上美好的祝愿，祝您度过一个美好的夜晚。"说完，罗曼站起身，向美人郑重地施了一个礼。

得知莫妮卡在哪里后，罗曼谢别了这位美人，他离开"五月"

的雅室，来到位于别墅三层的一间书房，这里是莫妮卡平时读书学习的地方，同时也是她的办公室。

轻轻敲了下门，罗曼听到"请进"的声音，那声音如五月的微风，优雅而矜持，性感而风情。于是，罗曼推开那扇雕刻有天鹅与月桂叶的橡木门，进了房间，那一刻，屋内的书香气和脂粉气扑鼻而来，一排排装订精美、在威尼斯小牛皮上烫着金色名字的书本，整齐地陈列在桃花心木的书架上，在水晶分枝吊灯下显得格外的耀眼夺目，在书架的正前方，一位风华绝代，仪态万方的美人，正端坐在狮腿造型的写字桌前，阅读《卡萨诺瓦的自传》。

罗曼发现，与刚才的那位美人不同，眼前的这位美人，无论是美貌还是气质，都要更胜一筹。她的一头金发仿佛是为了森林中的仙女遮羞而生，把本来就雪白耀眼的肌肤映衬得更加迷人，她的脸颊在雪白中流露着一片粉嫩，就像是一颗天堂的苹果，让人禁不住想要去亲吻，她的明眸让人想起威尼斯湖面上的那轮弦月，还有她那天使般的樱唇，就像是一位藏在深闺中的女子，在矜持和端庄中荡漾着一股别样的风情。

只见美人微微抬起头，用平静而温柔的眼神看了一眼罗曼，然后又低下头来继续自己的阅读，罗曼呆站在那里，突然觉得自己有些尴尬，于是主动开口说话：

"对不起，打扰了，请问您是莫妮卡小姐吗？"此时的罗曼竟然有些紧张。

"先生，请问您有什么事？"美人用法语反问道，她没抬头，玉手中依然拿着书。

"看来您应该就是莫妮卡小姐了，请原谅我的冒昧，尊敬的小

姐，我来自巴黎，来这里是为了向您打听维旺先生在哪里。"罗曼恭敬地说道，温暖潮湿的夜晚，还有屋内的脂粉气味，让他的脸庞变得红润起来。

听到维旺这个名字美人的表情变得有些惊讶，只见她把目光从书上移开，仔细打量了一番罗曼，然后冷漠地说道："对不起，先生，我并不认识您要找的这个人。"

"啊！您确定吗？尊敬的小姐，维旺先生是德农先生，也就是巴黎卢浮宫博物馆首任馆长的侄子，我听说您认识他，而且知道他现在在哪里。"罗曼恭敬地说道，他依然站在那里，美人没有为他让座。

美人沉默了一小会儿，只见她慢慢合上面前的书本，从书桌前缓缓站起身来，然后轻轻地走到罗曼面前，她身上穿的那件黑色罗裙拖在文艺复兴图案的羊绒地毯上，发出莎莎的声音，她身上那迷人的幽香包围着罗曼，就像迷香诱惑恺撒的埃及艳后❶，还有她那看人的眼神，就像是藏在云层中的闪电，只要碰到一点爱情的火花，立刻就能引发一场电闪雷鸣的云雨。

站在罗曼的面前，美人深情地看着他的眼睛，然后轻声说道："真是不可思议呢！先生说自己来自巴黎，看起来也是一位风雅的绅士，不过，很遗憾的是，先生说出来的话既不风雅，也不有趣。"

美人停顿了一下，把玉手轻轻搭在罗曼的肩膀上，继续说道："先生说来这里寻人，我这里的确是寻人的好地方，不过寻的不是

❶ 埃及艳后（前70—前30）：古埃及托勒密王朝的最后一位女王，曾用迷香色诱恺撒大帝。

男士而是美人，凡是来到这里的绅士，要么是让自己快活，要么是让心仪的美人快乐。至少在这里，男士与女士之间是平等和自由的，因为双方互相选择，你情我愿，就像爱神选择了普赛克❶，维纳斯选择了阿多尼斯❷一样。"

美人说完转过身去，从罗曼身旁桌上的水晶果盘中摘了一颗鲜红的草莓，然后优雅地放进樱唇里，草莓的汁水被珍珠般的皓齿咬出后，房间里的空气中也染上了一片草莓的甜香。接着，美人转过身来看到罗曼一脸不知所措的样子，觉得非常可爱，像一个纯情的大男孩，于是咯咯地笑出声来，那风情万种的笑声就像是魔鬼的诱惑，性感得足以摧毁这个世界上最坚固的教堂和城池。

这时美人继续说道："哎呀！看来先生是第一次来到风月场所，真是有点对不起巴黎这个风雅的名字呢！全世界的人们都知道，也只有威尼斯的美人可以媲美巴黎的美人。经常会听到有人指责，说这两座魔都让女人们堕落，男人们腐败，但我并不认同这样的荒谬观点！恰恰相反，我觉得威尼斯与巴黎这两座城市的魅力正在于此呢！想象一下吧！假如没有了戏院，没有了赌场，没有了美人们供养的那些裁缝店、珠宝店、帽子店、蕾丝店、手套店和甜点店，那么，巴黎与威尼斯将会变成什么样子呢？还有，巴黎与威尼斯又怎么能引领整个欧洲的时尚奢侈品行业？"

美人说得逻辑严密，头头是道，那认真严肃的样子就像是议会里演讲的政府总理，罗曼一时不知道该说什么，显得有些茫然，

❶ 普赛克：罗马神话中爱神丘比特喜爱的女子，两人爱情受到丘比特母亲维纳斯阻挠。
❷ 阿多尼斯：希腊神话中的著名美男子，维纳斯的恋人，在一次狩猎中被野猪刺死。

不过听到这些话，他觉得似乎有一些道理，在内心深处也对面前的这位美人充满敬佩。

"好吧！既然先生是第一次来到风月之地，并不熟悉吟风弄月之事，那我就直说了，刚才先生走进来的时候，我正在阅读《卡萨诺瓦的传记》，见到先生的身材样貌极像这位威尼斯的情圣，着实让我吓了一跳！我还以为是书中的人物魔法般地出现在了这里呢！真是让人难以置信！"美人惊叹了一下，然后继续温柔地说道："不过先生不用担心，我不是一个好奇心很重的人，因此，我不需要知道先生是否像卡萨诺瓦那样是一位法学博士，不需要知道先生是否像卡萨诺瓦那样精通小提琴，不需要知道先生是否刚刚从威尼斯的铅皮监狱里越狱出来，也不需要知道先生是否拜见过罗马的教皇和欧洲各国的君主，甚至也不需要知道先生的风雅名字。现在，我唯一想要知道的是：今天晚上，先生是否可以像卡萨诺瓦那样具有同情心，去取悦安慰一位深闺美人的寂寞？"说到这里，只见美人垂下了眼皮，脸颊上羞红了一片。

见到美人的思想和才情，听到美人对自己的真情诉说，又闻到美人身上的涓涓香气，再加上本来就让人湿热难熬的夜晚，此时此刻的罗曼确实有一点动心了。倘若是一位普通的绅士，早就心甘情愿地臣服在了美人的石榴裙下，然而罗曼犹豫了，他相信自己不会做出对不起卡蜜尔的事情，倘若是这样，那么自己的爱情便会受到玷污，即便找到了第三把金钥匙，最后成功找到拿破仑的宝藏，一切也都会变得毫无意义。

"我的上帝啊！我该怎么办！万能的上帝啊！请您指引我吧！让您的孩子免除魔鬼撒旦的诱惑！就像在山冈上战胜撒旦诱惑的

基督耶稣那样❶！"罗曼闭上了眼睛，在心里默默祈祷着，额头上的汗珠也滚落下来。

看到罗曼那犹豫不定的样子，还害怕地闭上了自己的双眼，美人既觉得可爱，又觉得可笑，现在她决定加上一个筹码，让面前的这位绅士彻底跪倒在自己的裙脚下，"怎么！害怕了？呵呵！亲爱的先生，我已经把自己的同情心分享给了您，所以，如果您今晚能够让我感到开心快乐的话，说不定我就会告诉您，您想要知道的那个答案。"

听到美人这么说，此刻的罗曼倒真的变得为难起来：如果顺从了她，自己就能知道第三把金钥匙的下落，但也会背叛自己对神圣爱情的信仰；如果拒绝了她，那自己将失去拿破仑宝藏的重要线索，最后也将失去深爱的卡蜜尔。是留在天堂当魔鬼，还是回到地狱做天使？这两种结果显然都不是自己想要的，罗曼的内心开始变得痛苦煎熬起来，身体里仿佛同时出现了两个矛盾的自己，互相对立。

"快答应美人提出的条件吧！为了拿破仑的宝藏，你已经别无选择！而且要知道，这只是一个旅途的小插曲，算不上什么人生的大错误，即便有一天让卡蜜尔知道了，她应该也会原谅你的。放心吧！上帝也不会因此而责怪你的。"其中一个罗曼这样说道。

"绝对不能答应她！一旦答应了她，就等于牺牲了自己圣洁的爱情，也一定会伤害卡蜜尔的心！不要忘记，你是一位玫瑰骑士！一位骑士宁可选择死去，也不会令自己心爱的那位贵妇失望！"另外一个罗曼这样反抗道。

❶ 《圣经》中记载耶稣曾经在山岗上被魔鬼撒旦诱惑，最终耶稣成功战胜了魔鬼撒旦。

"愚蠢！你对自己太苛刻了！这里不是骑士决斗的战场，而是绅士们快乐的场所！作为一位绅士，你有风流的特权！美人刚才也说过了，在风雅的地方，应该做一些风雅的事情，何况这位绝代美人如此的美丽，如此的智慧，如此的风情，如此的有趣！倘若拒绝了这位威尼斯的尤物，那就等于冒犯了造物主！"

"清醒一点吧！眼前这位不是美人和尤物！而是魔鬼撒旦的诱惑和上帝的考验！你一定要坚守自己内心对爱情的信仰！正如对上帝的信仰一样！千万不能动摇！不要担心，此时的你只是世界上迷途羔羊中的一个，对爱情的信仰可以让你变得强大，并引领着你跟随上帝的脚步，最后回到爱与丰收的羊圈中。"

"你还在犹豫什么呢！这是你找到第三把金钥匙的最后机会！如果错过的话，最后失去了卡蜜尔，你一定会后悔一生！用一夜的不忠，去换来一生的爱人，这不是一个艰难的选择，而是一个不错的交易。不要再幼稚了！这个世界上没有完全纯洁的天使，也没有一开始就堕落的魔鬼。所以，放下你那虚伪的信念和可笑的观点吧！此时此刻，要做一个真实的人！好好地享受甜蜜生活！"

"不行！这是一个铺满鲜花的陷阱！自己一定不能成为被美色狩猎的囚徒！自从离开巴黎踏上征途以来，自己已经顺利通过了摩尔海盗的劫难、科西嘉风暴的袭击，还有梵蒂冈教皇的刺杀案，自始至终上帝一直都在考验自己，并护佑着自己，现在，到了威尼斯美人的这一关，倘若不能通过这次美色的考验，便会前功尽弃！心爱的卡蜜尔正在月光下注视着自己，或许此刻的她正在流泪，为心上人的不忠而难过。"

罗曼犹豫挣扎的这一分钟，时间仿佛飞快流逝了一小时，就

在这一刹那，威尼斯的美人，巴黎的恋人，拿破仑的宝藏，这些人世间所有的美好似乎都变成了夜空中飞逝而过的流星，只在短暂的一瞬间点亮自己的天空，此刻，罗曼感到无力和颓废，永恒已经不再向自己微笑，诗意也在逐渐远离自己，甚至希望也开始变得渺茫，于是，他的整个世界开始变得荒芜起来，冰冷一片。

就在罗曼觉得自己要被上帝抛弃，掉进绝望深渊的时候，皮埃尔神父的名字就像世界初生时的光芒一样，再次照亮了他的内心。

罗曼突然想到了皮埃尔神父给自己的那两瓶神奇香水，之前与安东尼奥一起逃离海盗的监狱时使用了那瓶"黑色的魔鬼"，现在还剩下一瓶"白色的天使"，此刻，就在自己的礼服口袋中，记得皮埃尔神父曾对自己说过，这瓶"天使香水"可以让闻到香味的所有人都喜欢上自己，并对自己唯命是从。

如果真的是这样的话，那自己为什么不尝试一下？说不定面前的这位美人真的会中了天使的魔法，变得对自己唯命是从，然后毫无隐瞒地说出维旺先生在哪里，想到这里，罗曼那波澜的内心终于恢复了平静，只见他从礼服里边的口袋里拿出那支白色瓶子的香水，然后递给了自己面前的这位美人。

"这是什么？用来调情的香水吗？呵呵，先生果然是从巴黎来的绅士，还特意准备了一件可爱的小礼物呢！"美人一边赞美着，一边开心地接过了香水，然后迫不及待地打开香水瓶的瓶塞，用鼻尖深深地嗅了一下，就在这短暂的一瞬间，神奇的事情发生了。

只见美人明眸中那闪电般的目光突然变得黯淡无光起来，整个人也似乎失去了之前的灵气与活力，一下子变得安静下来，顺从的就像一只刚刚出生的小羊羔，眼前的这幅情景让罗曼非常惊

讶，他觉得不可思议，同时又紧张万分，于是，他屏住了自己的呼吸，开始忐忑不安地提问对方问题：

"请问您的名字叫莫妮卡吗？"

"是的。"

"这里叫什么名字？"

"甜蜜生活。"

测试了两个问题后，罗曼发现面前的这位美人就像是被施了魔法的木偶，毫无保留地回答着自己提出的每一个问题，罗曼开心地笑了，他准备开始提问最重要的问题。

"那么，维旺先生是您的情人吗？"

"是的。"

"他经常会来这里吗？"

"只来过一次。"

"什么时候呢？"

"去年的这个时候。"

"真是一个诚实的女孩！"罗曼禁不住感叹了一下。

"是的，我是一个诚实的女孩。"

"诚实的女孩，那么，请您请告诉我，维旺先生现在在哪里？"

"慕尼黑。"

"慕尼黑的具体哪个地方呢？"

"圣母教堂旁的一栋别墅里。"

"谢谢您的答案。"

终于得到了自己想要知道的答案而且毫不费力，罗曼有些激动。他继续屏住自己的呼吸，正准备从美人手中拿回那瓶香水的

时候，突然听到外边有敲门的声音，罗曼慌忙地想找个地方藏起来，可是书房里都是书架，写字桌下也没有任何遮挡，于是他只能快步走到窗户旁，在绸缎帷幔的窗帘后边躲藏起来，接着，门又敲了几下后，走进来一位美丽优雅、仪态万方的嬷嬷。

这位美人身上穿着性感风情的威尼斯罗裙，却像修道院的嬷嬷一样谦卑的低着头，眼睛始终看着地上，只听她恭敬地说道："尊敬的莫妮卡小姐，请原谅我的打扰，今晚我们这里来了一位巴黎索邦大学的教授，这位先生说自己的研究领域是社会学，看起来倒像是一位法国绅士，他希望可以有幸见到您，并向您当面请教一些学术问题。"

偷听到嬷嬷说的话，罗曼突然想到刚才自己在走廊里碰到的那位法国教授，原来这位教授是专程从巴黎来威尼斯做学术交流的，真是令人敬佩。

"是的。"莫妮卡依然这样安静地回答道，她的声音和语气让人感觉不到有任何的温度与情感。

"额，好的，尊敬的莫妮卡小姐，那我就请这位法国教授进来了。"虽然嬷嬷觉得莫妮卡的回答有点奇怪，与平时很不一样，但她一时也说不上来到底是哪里不对，于是她继续低着头，恭敬地离开了书房。

书房的门一直是紧闭的，幸好窗户是敞开的，不然早就已经被打开瓶塞的香水味弥漫整个屋内了，罗曼刚才一直屏住自己的呼吸，因为缺氧自己的脸都青了，现在躲在窗帘后边才终于可以呼吸一些窗外的新鲜空气。

这时，门外又响起了敲门声，接着那位巴黎大学的教授轻轻走了进来，教授年龄有五十多岁，身材中等，穿着黑色的礼服，

高高的鼻子上架着一副金色的铰链眼镜，干净的脸颊上没有蓄金髯，只在嘴唇边留了一对漂亮的八字胡。这位先生浑身上下流露着一股学者气质，伏尔泰称为知识分子精神，卢梭与狄德罗❶称为人文主义精神。

只见这位教授一进来便脱下礼帽，向面前的这位美人敬礼，然后，他低着头，不敢正视美人，恭敬而礼貌地说道："请原谅我冒昧地打扰，尊敬的小姐，因为久仰您的芳名，我从巴黎专程来到威尼斯，前来拜访您。"

"是的。"美人只是回答了一个法语单词，却令这位巴黎索邦大学的教授受宠若惊。

"是这样的，我尊敬的小姐，法国人与意大利人一样，都是天主教徒，因此，在上帝面前都很诚实，我是一位巴黎大学的社会学教授，主要研究领域是18世纪的欧洲风情，想必您也知道，那是伏尔泰的启蒙主义时代，也是萨德侯爵与卡萨诺瓦的时代。"

此时教授停顿了一下，清了一下嗓子，然后继续说道："尊敬的小姐，请原谅我的坦率，之前我曾发表过一篇《萨德主义与巴黎时尚》的论文，未想到在法国学术界引起了巨大的轰动，甚至还惊动了巴黎大主教与国王，现在我正在撰写一本新书，书的名字叫作《卡萨诺瓦与威尼斯时尚》，而您，尊敬的小姐，是卡萨诺瓦的研究专家，也是威尼斯的时尚女王。所以，现在我来到了这里，在这个威尼斯最风雅的地方，希望能够有幸听到您讲述一些关于卡萨诺瓦的故事。"

"卡萨诺瓦。"

❶ 狄德罗（1713—1784）：18世纪法国启蒙主义思想家，主编了《百科全书》。

"是的，尊敬的小姐。"

"他是一个浪子，也是一位绅士，更是一个传奇。"

"啊！您的评价客观而准确！尊敬的小姐，的确是这样！"教授先惊喜地恭维到，然后激动地说道，"不得不承认与萨特侯爵不同，卡萨诺瓦的天赋与才华并不在文学领域，而是体现在他的古典主义素养与社交艺术方面，我们在卡萨诺瓦身上既看到了18世纪的法国启蒙主义，同时也看到了意大利的古典主义，也正是因为如此，当卡萨诺瓦在瑞士日内瓦拜见伏尔泰先生的时候，他才能够与这位法兰西思想之王谈笑风生。"

"卡萨诺瓦与伏尔泰谈笑风生。"

"是啊！尊敬的小姐，那是了不起的一幕！让人想到了拿破仑与歌德在埃尔福特见面时的情景！当然，也有学者把卡萨诺瓦称作拿破仑，因为他征服了全欧洲的贵妇和美人。"罗曼突然听到拿破仑的名字，心里顿时一惊，这时教授越说越兴奋起来，他终于抬起头，仔细看了一下面前的这位美人。

"啊！小姐，您还好吧？为何您脸色苍白，目光呆滞？小姐，您这是生病了吗？"终于发现了情况不对，教授焦急万分，正当他准备走出门喊人的时候，屋内弥漫开来的香水味也俘获了他，此刻屋内突然安静了下来，教授呆呆地站在那里，像一尊雕像。

此时躲藏在窗帘后边的罗曼知道，自己不能再继续待在这里了，否则也会被自己的香水俘获。于是他轻轻翻过窗户，脚底踩着墙壁上的一座壁雕，慢慢爬到了屋顶。此刻，皎洁的月光和点点星光照射在铅皮屋顶上，四周是茫茫的夜色与海浪的声音，一样的月色，一样的铅皮屋顶，这与当年卡萨诺瓦在威尼斯铅皮监狱越狱的场景一模一样，现在，罗曼要像卡萨诺瓦那样，安全地

离开屋顶，然后逃离这座"监狱"。

罗曼像夜猫一样弯着腰，小心翼翼地在屋顶上爬行着，他发现屋顶后方有一棵高大的棕榈树，于是，准备从屋顶跳到树上，然后再沿着大树下到地面上。当他爬到屋顶后方的时候，俯瞰到别墅后边的蓝色游泳池中，烛光摇曳，美人如云，欢乐声一片。在那里，安东尼奥正躺在游泳池的池边，与两位美人共饮香槟。

那棵棕榈树距离屋顶足有两米的距离，还好罗曼身材高大，身手敏捷，在夜色的掩护下，他从屋顶上努力一跃，便成功跳到了棕榈树上。只见他双手紧紧抱住树身，同时用两腿努力夹住大树，然后像一只人猿慢慢爬下了树，安全落地后，罗曼终于松了一口气，他警觉地望了望四周，好像没有人发现自己，于是整理了一下自己身上的衣服，然后从容淡定地走到了游泳池边，告诉安东尼奥是时候离开了。

此时的安东尼奥已经喝醉了七分，只剩下三分的清醒，这是自己人生中最浪漫的一晚，他当然不愿意离开游泳池，无奈罗曼一再催促，只见他分别亲吻了一下怀中两位美人的脸颊，然后才依依不舍地松开了美人的香腰站起身来。不一会儿，一位美丽的修女拿着安东尼奥的衣服走了过来，然后像服侍王子一样帮安东尼奥穿好了衣服。

午夜时分，安东尼奥为今晚的风流快活支付了十个杜卡特金币❶，这也是他人生中对自己最慷慨的一次。然后两人离开了"甜蜜生活"，如同来时那样，两人乘坐上贡多拉，经过泻湖和大运河，返回到威尼斯的市中心。一直隐藏在"甜蜜生活"外密切监

❶ 杜卡特金币：意大利威尼斯的一种金币，13世纪开始在意大利威尼斯共和国使用。

视二人的威廉上校也与两位英国军人坐上了船，在茫茫的夜色中离开了丽都岛。

　　威尼斯是一座风流的水上都市，也是一座高雅的云端之城，威尼斯有一头飞狮，还有一只凤凰，从18世纪末开始，这只凤凰就栖在威尼斯的主岛之上，运河之畔，她俯瞰着来自全世界的游人，啜饮着泻湖中的湖水，享受着亚得里亚海的海风阳光，身上燃烧着古希腊与古罗马的火焰，为威尼斯和意大利咏叹出了一部部高雅的歌剧，威尼斯人把这只凤凰的名字叫作"凤凰剧院。"

　　1842年的5月，在威尼斯凤凰剧院上演了一部浪漫主义歌剧，由法国作家雨果的一部戏剧改编而成，名字叫《艾那尼》❶。十二年前，当这部戏剧第一次在法兰西喜剧院里隆重上演的时候，雨果在巴黎勇敢地吹响了反抗古典主义戏剧的号角，浪漫主义戏剧从此旗开得胜，引领时代。如今，就像当年拿破仑的革命军队一样，法国的浪漫主义风暴再次翻越阿尔卑斯山，来到了意大利海滨的威尼斯，为这座水上之城带来雨果的诗意，一首悲壮而伟大的凤凰之歌。

　　即将离开威尼斯，结束此次意大利之行的时候，罗曼准备去凤凰剧院欣赏一下这部雨果的浪漫之歌，对歌剧不怎么感兴趣的安东尼奥也充满期待，因为《艾那尼》是一部关于西班牙的爱情戏剧，多少可以慰藉一下这位西班牙漂泊水手的思乡之情。

　　一位法兰西骑士遇到一位西班牙水手本身就是一部浪漫主义戏剧，而当一位西班牙水手与一位法兰西骑士一起，一同在意大利欣赏一部西班牙歌剧，更是戏剧中的戏剧。

❶《艾那尼》：法国浪漫主义作家维克多·雨果于1830年创作的一部著名戏剧。

五月的一天，威尼斯的黄昏比前日要来迟了一些，当天使在云端吹响黄昏的号角时，夕阳缓缓沉入亚得里亚海的海面上。此刻，一片绵延数十海里的火红色晚霞仿佛一只展翅翱翔的巨大凤凰，把整座威尼斯以及泻湖全部都遮盖在自己的翅膀下，与此同时，一轮弦月仿若古希腊的竖琴，悬挂在了蓝宝石天空的帷幕上。

天空已经降下诗意，人间开始歌唱永恒。粉红的晚霞倒映在美丽的运河中，宛如一首爱情的抒情诗，矗立在运河旁的凤凰剧院正沐浴在威尼斯的那片金色黄昏中，在被金色、白色和蓝色共同点亮的剧院内，所有的演员正在为今夜的那场艺术盛宴忙碌准备着。不一会儿，夜幕终于降临，泻湖上的小船轻轻划过水面，激荡起的水波编织成了一张巨大的蜘蛛网，一艘艘贡多拉在阑珊的夜色中陆续抵达凤凰剧院。

歌剧，是意大利文艺复兴皇冠上的最后一颗明珠。

16世纪末，一群佛罗伦萨的知识分子为了复兴古希腊的戏剧、诗歌和音乐，相聚在了一起。最后，他们决定通过歌剧的形式向主管诗歌与音乐的太阳神阿波罗致敬，于是，意大利的歌剧由此正式诞生。

正如那充满了阳光，仿佛是为了歌剧而生的意大利语一样，与法国人相比，意大利人似乎更热烈激情一些，意大利人发明的歌剧更是充满了激情，充满了爱的激情。于是，几乎每一部意大利歌剧，歌颂的都是美丽神圣的爱情。

意大利人信仰的爱情，要么在火焰中永生，要么在黑暗中熄灭。

雨果笔下的《艾那尼》，描述的正是这样的爱情，只不过发生在了西班牙。

　　罗曼一直都很崇拜雨果，正如他一直很崇拜巴尔扎克那样。去年夏天时，老师德拉克洛瓦让罗曼去雨果的家里送画，他有幸见到了这位浪漫主义作家和诗人。对罗曼而言，雨果与巴尔扎克这两个名字加在一起，便是这个世界上最伟大的法兰西戏剧！

　　雨果写的是博爱，巴尔扎克写的是阶级；雨果写的是天使，巴尔扎克写的是魔鬼；雨果歌颂浪漫，巴尔扎克批判现实；雨果让《悲惨世界》❶中的人物说出了自己对拿破仑的崇敬，巴尔扎克则让《夏倍上校》❷中的人物说出了自己对拿破仑的崇拜。

　　拿破仑！是的，或许，正是因为拿破仑这个伟大的名字，因为雨果的父亲曾在拿破仑的西班牙军团担任将军，雨果才在《艾那尼》中，写出了自己对西班牙这个国家的热爱，写出了自己对西班牙民族的敬仰，写出了自己对西班牙命运的关切。

　　法国大革命造就了拿破仑这位伟大的英雄，法国大革命同时也孕育了一个名字叫"浪漫主义"的孩子，革命的共和女神玛丽·安娜，赋予了"浪漫主义"无限的想象力。

　　而雨果，这位孩童时曾受到法国国王路易十八亲自嘉奖的浪漫主义诗人，在法国波旁皇室被七月革命推翻的几个月前，选择了坚定地站在西班牙人民的那一边，并通过自己的这部浪漫主义作品《艾那尼》，去反对西班牙的独裁国王，去声援西班牙与整个欧洲的浪漫主义革命。

　　《艾那尼》讲述的是一位侠盗的悲壮爱情故事，雨果选择了一位侠盗作为自己这部戏剧的主角，故事还没正式开始就已经具备

❶　《悲惨世界》：法国作家雨果于 1862 年发表的小说，人物马吕斯崇拜拿破仑。
❷　《夏倍上校》：法国作家巴尔扎克于 1832 年创作的小说，被录入人间喜剧。

了浪漫主义色彩，与国王和教会的那些骑士不同，侠盗是绿林中的骑士，他们反抗的正是传统骑士所要捍卫的国王和教会。

因此，雨果笔下这位名字叫艾那尼的侠盗，是披上了浪漫主义铠甲的堂吉诃德，是英国诺丁汉的罗宾汉❶，德意志黑森林里的汉斯❷，也是法国的侠盗诗人弗朗索瓦·维永❸。

《艾那尼》这部歌剧，是法国作家雨果与意大利作曲家威尔第❹共同上演的一曲浪漫华尔兹，雨果代表法兰西民族，威尔第代表意大利民族，雨果声援西班牙对法国的反抗，威尔第则歌颂意大利对奥地利的独立。

这一切都与拿破仑有关，19世纪初的拿破仑就像普罗米修斯❺一样，用革命的火炬点燃了欧洲各国的民族主义火种。于是，雨果的小说体现了法兰西的民族性，拜伦❻的诗歌体现了英国的民族性，威尔第的歌剧体现了意大利的民族性，瓦格纳❼的歌剧体现了德意志的民族性。

晚上八点，凤凰剧院的金色大厅被火炬般的巨型水晶吊灯，海浪般的红丝绒座椅一起点亮，盛装打扮的绅士和贵妇们陆续入座，楼上的贵宾包厢里开始弥漫出香水与雪茄的香味。威尔第对着穿衣镜整理了一下仪容，然后手持指挥棒准备上台，只见剧院经理陪同着威尼斯总督与总督夫人，一起出现在了亲王包厢里，

❶ 罗宾汉：英国民间传说中的中世纪侠盗，侠盗罗宾汉劫富济贫，深受英国平民喜爱。

❷ 汉斯：德国民间传说中的黑森林侠盗，汉斯与英国民间传说中的侠盗罗宾汉齐名。

❸ 弗朗索瓦·维永（1431—1474）：法国中世纪的抒情诗人，维永的诗歌经常歌颂侠盗。

❹ 威尔第（1813—1901）：19世纪意大利著名作曲家，代表作《弄臣》和《茶花女》。

❺ 普罗米修斯：希腊神话中的人物，为人类偷来火种后被宙斯的锁链束缚，鹰啄其心。

❻ 拜伦（1788—1824）：英国浪漫主义诗人，著有《唐璜》，参加希腊民族独立战争。

❼ 瓦格纳（1813—1883）：19世纪德国著名作曲家，代表作有《漂泊的荷兰人》等。

威尼斯的太太与小姐们拿着华丽的扇子和手眼镜，迫不及待地想要欣赏一下威尔第谱写的这部新作。

演出即将开始，威尼斯管弦乐团的音乐家们开始调试着自己手中的各种乐器，小提琴发出扣人心弦的弦音，大提琴发出深沉凝重的低音，笛子飘出悠远明快的颤音，台下的绅士和贵妇们都伸长了脖子，目不转睛地盯着舞台上的那片红色天鹅绒幕布，身穿晚礼服的引座员来回穿梭着，观众们终于在最后时刻全部入座，贵宾包厢下方的位置是池座区，在那里罗曼与安东尼奥坐了下来。

与两人相隔几排的后方座位上，是秘密跟踪来的威廉上校，他刚刚坐下便听到身旁有两位花花公子正在谈论前两天发生的一件趣事：据说丽都岛上的"甜蜜生活"来了一位巴黎大学的教授，这位教授企图用一瓶迷香香水迷倒一位绝代美人，却未曾料到最后反倒把自己给迷倒了。更令人感到可笑的是，这位法国教授在清醒后不仅否认了自己的不雅行为，而且还努力辩解说，自己之所以去风月场所，完全是为了学术交流！

"牛津大学的教授绝对不可能出现这样的丑闻！哼！真是可笑！看来威尼斯与巴黎一样，都是令人堕落的城市！"威廉上校在心中这样嘲讽道。此时此刻，坐在被红丝绒和鎏金纹样包裹着的威尼斯凤凰剧院内，这位大英帝国的上校先生就像是一只不小心掉进华丽世界的猛禽，他脸上的每一个表情，身上的每一个动作，似乎都在抗拒这种被拿破仑称为"温柔乡"的堕落生活。

"和平的生活的确容易令人迷失和堕落，征服欧洲的罗马帝国就是这样崩溃的，罗马帝国的城墙在罗马浴室的酒池肉林中倒塌。"威廉上校皱着眉头，在心里对自己这样警戒道。

是啊，这么多年的军旅生活，已经让威廉上校从骨髓深处热

爱上了军服、军令和荣誉，于是，他不再是伦敦人，也不再是英国人，而是变成了一个冷酷无情的斯巴达人，他鄙视那些投机的政客，就如同他厌恶所有的商人一样，在他的世界里，权力与金钱，就像女人一样危险善变，他唯一信仰的，是刀剑和秩序，是敌人对自己的恐惧和臣服。

看着剧院里那些附庸风雅自命不凡的人们，威廉上校的内心深处流露出了一种可悲又可怜的同情："这真是一个华丽的笼子，以高雅艺术的名义，人们被自己的虚荣和欲望囚禁着。"

这个华丽的金色笼子，让威廉上校想到了自己在印度时狩猎猛虎使用的铁笼，他喜欢把自己枪杀的老虎囚禁在铁笼里，然后让大象驮着铁笼把老虎运回去，之后，他习惯亲手用钢锯锯掉老虎锋利的牙齿，并把虎牙做成项链，赠送给自己的朋友和亲人。

所有认识威廉上校的人都敬佩他的勇敢，惧怕他的威严，尊重他的生活方式，比起英国伦敦上流社会的鎏金生活，威廉上校似乎更热爱印度的丛林还有非洲的草原："当我骑着马在乞力马扎罗雪山上狩猎狮子的时候，我才感觉到自己的存在，那一刻，我感觉自己被加冕为世界之王。"

剧院里的空气中弥漫着女人身体的香水味和脂粉味，让人喘不过气来，那一个个美丽的倩影就像是一条条勾人魂魄的魅影，对威廉上校而言，在这个世界上女人要比狮子和老虎更可怕，女人是这个世界上唯一令他感到迷惑不解，同时又小心保持距离的动物。"奥古斯都❶比恺撒更能经受女人的诱惑，因此奥古斯都成了帝王。"威廉上校经常对部下这样说道。

❶ 奥古斯都（前63—前14）：屋大维·奥古斯都，罗马帝国的第一位皇帝，恺撒的养子。

　　在战场上的时候，军刀成了他唯一的爱人和伴侣，他会反复擦拭自己的军刀，亲吻它，爱抚它，拥抱它，然后把那把军刀放在自己的身旁入睡。离开战场的时候，威士忌成为他最好的恋人和情人，无论是高兴的时候，还是悲伤的时候，无论是孤独的时刻，还是庆祝的场合，他都会用一杯威士忌来点亮自己的单调生活。"威士忌是男人的香水！它干烈纯粹，代表男人之间的友谊！"威廉上校对朋友们这样说道。

　　此时此刻，威廉上校就坐在那里，被衣着华丽的贵妇和雅士团团包围着，他那张可怕的脸上面无表情，又显得如此的孤独和无助，只是用鹰眼一样的目光紧紧盯着前方的罗曼。上帝可以作证，如果不是为了跟踪自己的猎物，这位英国上校先生一定不会出现在这里，更不会有时间好好坐下来，去欣赏一场由法国戏剧改编而来的意大利歌剧。

　　只听管弦乐团的小提琴拉响了舒缓怡人的小夜曲，舞台上火红色的幕布缓缓拉开，故事的第一幕，发生在萨拉戈萨公爵府邸的一间卧室里，一片朦胧的夜色中，艾那尼与老公爵的侄女唐娜正在甜蜜幽会，艾那尼诉说着自己的爱恋，唐娜也深爱着艾那尼，她准备与这位心上人一起偷偷地私奔，从而摆脱自己与老公爵的可怕婚姻。

　　艾那尼歌唱着自己小鸟般的绿林生活，赞美着加泰罗尼亚的森林和湖泊，那美妙的提琴声与悠远的笛声，让人仿佛置身于浪漫的西班牙，沐浴在爱情的阳光下，也在安东尼奥的心中勾起了一波波浓浓的乡愁……

　　故事的第二幕，发生在西瓦尔公爵的府邸内，西班牙国王卡洛斯出场了，这位国王曾经杀死了艾那尼的父亲，现在又想卑鄙地占

有艾那尼心爱的女人。于是，勇敢的艾那尼唱出了激荡人心的咏叹调，也唱出了这位绿林侠盗与国王之间的愤恨情仇和矛盾冲突。

倾听着舞台上艾那尼的动人歌唱，罗曼想到了自己与卡蜜尔的艰难爱情，心中充满了怒火，是啊，他也想效仿艾那尼那样，与国王来一场勇敢的爱情决斗，但无奈的是国王并不接受艾那尼提出的决斗，理由是：一个强盗没有资格同一位国王决斗。

故事进入了关键的第三幕，国王卡洛斯下令追捕全国的强盗，于是，唐娜被迫与艾那尼离别，与老公爵结婚。就在结婚的当天晚上，化妆成香客的艾那尼潜入到公爵的府邸与心上人相见，军警追捕艾那尼也来到了这里，国王逼迫老公爵交出艾那尼，但老公爵为了保护自己的荣誉，拒绝交出自己府上的客人。艾那尼幸免于难，忠义的他向老公爵许下誓言：无论何时，只要老公爵吹响了号角，自己随时可以为公爵赴死！

威尔第就像一位浪漫的音乐诗人，他用激荡回肠的管弦乐完美地表现出了剧中各个人物的性格、欲望、命运与内心世界，让歌剧音乐与戏剧内容完美地融合在了一起，与此同时，意大利民族的激情与想象力，也在威尔第的歌剧中获得了最充分的体现。

看到眼前这精彩的一幕，罗曼与安东尼奥也感慨万千，激动不已，两人一起为老公爵身上的贵族精神称赞，同时，也为艾那尼捍卫的骑士精神喝彩。

故事的第四幕，发生在查理曼大帝的陵墓，此时，西班牙国王卡洛斯当选成为神圣罗马帝国❶的国王。为了彰显自己对王国子民的仁厚和宽容，国王决定赦免要密谋刺杀自己的艾那尼与老公

❶ 神圣罗马帝国：962 年由奥托一世建立的欧洲帝国，1806 年被拿破仑终结。

爵，并允许艾那尼迎娶唐娜为妻，于是，艾那尼与国王之间的仇恨与矛盾被戏剧性地化解，爱情的冲突又重新回到了艾那尼与老公爵两人之间。看到这一幕的时候，罗曼与安东尼奥之间也出现了矛盾分歧，罗曼不相信卑鄙无耻的国王会变得善良高贵，而安东尼奥则愿意相信，是上帝拯救了这位国王的孤独灵魂。

故事的最后一幕，发生在阿拉贡公爵的府邸。当艾那尼与唐娜终于举行婚礼之时，因为对情敌可怕的嫉妒老公爵最终吹响了索命的号角，信守自己誓言的艾那尼听到了号角声后随即英勇自杀，悲痛至极的唐娜选择了与深爱的艾那尼一起殉情，最后，悔恨不已的老公爵也服毒自杀。看到这悲剧的一幕，台下的女士们纷纷拿出香水蕾丝手帕，擦拭脸颊上的泪水，安东尼奥无意中看到，不知何时，罗曼的眼角处也湿润了。

就在艾那尼"舍生取义，为爱而死"的那一刻，只听威尼斯管弦乐团的长号、小号、小提琴、大提琴、竖琴和铜锣共同奏响了悲壮的音乐，如同大海上刮起的一场风暴席卷了整座凤凰剧院，令在场的所有人为之扼腕，为之叹息，为之悲伤，为之落泪。于是，这部伟大的歌剧也步入了尾声，在威尔第谱写的宏伟音乐中，雨果笔下的这部浪漫主义爱情，也在婚礼与葬礼之间，在信仰与死亡之间，在忠诚与背叛之间，获得终极的升华，成为诗意的永恒……

下部

十一　从慕尼黑到日内瓦

　　这个阳光灿烂的五月，罗曼与安东尼奥离开了威尼斯，一路西行途经伽利略就读大学的帕多瓦、罗密欧与朱丽叶的维罗那❶、斯塔迪瓦里乌斯❷的布雷西亚，最后抵达贝尔加莫。在这里，罗曼和安东尼奥准备向北出发，经过科莫湖进入列支敦士登王国，然后再沿着莱茵河的上游，进入德意志南部的巴伐利亚。

　　贝尔加莫的南部毗邻米兰，就在四十六年前也是这样一个阳光灿烂的五月，拿破仑率领的法国军队击败了占据意大利北部的奥地利军队，胜利进入米兰。

　　"一七九六年五月十五日，波拿巴将军率领一支年轻的军队进入米兰，这支军队刚刚越过洛迪桥便向全世界指出，经过多少世纪以后，亚历山大和恺撒终于后继有人了！意大利在这几个月里所耳闻目睹的那些英雄和天才的奇迹，唤醒了一个沉睡的民族！"法国作家司汤达，在小说《帕尔马修道院》的开头这样写道。

　　五月的这天傍晚，罗曼与安东尼奥来到了科莫湖畔的Bellagio小镇，距离米兰以北四十公里的科莫湖是阿尔卑斯山雪

❶ 维罗那：位于意大利北部威尼托大区的城市，莎士比亚《罗密欧与朱丽叶》发生地。
❷ 斯塔迪瓦里乌斯：诞生于17世纪的意大利小提琴，也是全世界最名贵的小提琴。

水融化形成的一个美丽湖泊，当年拿破仑征服米兰后，经常与自己的新娘约瑟芬一起来这里游龙戏凤，拿破仑的爱妹波利娜的新婚蜜月也在这里度过。法国作家司汤达也对科莫湖情有独钟，他在米兰居住的时候经常来到科莫湖游玩，还把科莫湖作为故事的背景，撰写了小说《帕尔马修道院》。

"高处那片神圣的树林和挺然突出的岬角把湖水分成两汊，科莫湖那面的湖汊，景色万般迷人，而伸向累科的湖汊却又气象庄严。即使是世界上最有名的地方那不勒斯海湾，与这里迷人的风景相比，也只能说不相上下。"

"伯爵夫人欣喜地重温着少女时代的旧梦，她觉得科莫湖完全不像瑞士的日内瓦湖，因为日内瓦湖的四周都是整齐圈起来的，令人想到了金钱投机买卖，而科莫湖的四周全是自然的树林、丘陵和山峰。此刻，置身于湖畔她可以领会到意大利诗人塔索和阿里奥斯托❶笔下的诸般幻影了。"

两人入住的这家旅馆就位于科莫湖的湖畔，透过房间的窗户，可以远眺到阿尔卑斯山的雄伟雪山，那片悬挂在蓝色天空中的白色宛如湖畔的天堂，在蓝宝石湖泊的衬托下显得高尚而温柔，圣洁而美丽。窗外的湖畔到处盛开着白色的山茶花和黄色的杜鹃花，就在近处的半山腰上还有一座美丽精致的钟楼，隐没在栗树林与野樱桃林之间，当钟楼的钟声敲响时，那悦耳的钟声由湖面飘送而来，竟变得柔和起来，幽远的钟声打破了山湖间的宁静，似乎带着一种忧郁的曲调，好像在对人说："人生短暂，及时行乐。"

就在自己离开威尼斯之前，罗曼给弗朗索瓦和卡蜜尔写了一

❶ 阿里奥斯托（1474—1533）：意大利文艺复兴时期的诗人，著有长诗《疯狂的罗兰》。

封信，告诉他们德农先生的侄子现在就在慕尼黑，而自己即将前往慕尼黑，去寻找拿破仑宝藏的第三把金钥匙。纯真的弗朗索瓦没有向格蕾丝隐瞒这封信件的内容，于是格蕾丝偷偷地把信件内容泄密给雅各布，接着雅各布把这条重要情报出卖给了英国驻法大使的秘书查理。最后，收到情报的威廉上校决定不再继续追踪罗曼，而是抢先一步来到慕尼黑，在那里守候自己的猎物。

时值春光明媚的五月，科莫湖的游人逐渐多了起来，这些能够承担昂贵旅行费用的游人中有伦敦的暴发户，也有米兰的旧贵族，还有瑞士的商人，以及巴黎的世家子弟，他们与自己的恋人一起住在科莫湖畔的豪华酒店里，沉浸在香槟微醺的湖光山色中。

罗曼与安东尼奥发现，自己还没有离开意大利境内，却已经可以感受到瑞士、奥地利和德意志的那股气息。与热情的意大利南部相比，伦巴第地区的意大利人显得冷漠了很多，或许，这种冷漠是对奥地利人统治的一种不满，不过却也与阿尔卑斯山的冷峻相得益彰。

这家旅馆的主人是一位身材魁梧、勤劳能干的中年妇女，气质要比意大利北部的农妇优雅很多。她出生在米兰附近的帕尔马公国，因丈夫是拿破仑的忠实拥护者，后来受到奥地利人的迫害，于是夫妻两人离开帕尔马搬到了科莫湖，在这里经营起了一家小旅馆。他们的儿子现在在那不勒斯学习考古，除了经营旅馆，夫妻二人还在波河的河谷里种桑养蚕，这些生蚕丝被卖到科莫市的丝绸工厂里，然后经过编织和染色后制作成精美的绸缎，最后被高价销售到米兰、伦敦和巴黎的高级时装屋。

旅馆的主人是虔诚的天主教徒，可以看到一楼大厅中央挂着一幅教皇庇护七世的画像，因为出生在意大利北部并在这个地区

担任过主教，即便已经去世了二十年，庇护七世在伦巴第地区依然受到人们的敬仰。

这位慈爱的罗马教皇，过去曾经是一位支持自由与民主的阿尔卑斯共和国公民，1800年拿破仑成为法兰西第一执政的那一年，庇护七世当选为罗马教皇；1802年庇护七世通过对拿破仑的支持，换来了天主教秩序在法国的恢复；1809年因为反对拿破仑，教皇庇护七世被囚禁在了法国，一直到拿破仑统治结束。

这家旅馆的墙壁上和家具上都装饰着粉红色的科莫丝绸，如果再增添一架威尼斯的水晶吊灯，那种高雅的格调完全不输于热那亚的宫廷。女主人用科莫湖的红点鲑鱼和白鳟鱼烹饪了一顿美味的晚餐，然后搭配上意大利北部的麝香白葡萄酒，罗曼与安东尼奥吃得意犹未尽，接着，女主人又端来了一大盘帕尔马火腿与奶酪，赶了一整天路的两人把火腿和奶酪全都吃得精光，此时才感觉到身上的体力得到了恢复。

之前在巴黎的时候，卡蜜尔告诉罗曼，自己小时候曾与丝绸商人的父亲一起来过科莫，这天晚上罗曼睡觉的时候，做了一个美丽的梦。梦中，他与卡蜜尔一起泛舟荡漾在科莫湖上，微风吹拂着卡蜜尔额前的秀发和裙子上的丝带，一对白天鹅在两人的身旁来回游弋。不一会儿，湖面上飘来了一阵阵小提琴的美妙旋律，于是卡蜜尔在小舟上唱起了蒙特威尔第❶的咏叹调，绵绵的爱意中罗曼听得入迷，不经意地抬头间，发现月亮和星辰正在阿尔卑斯山的一片暮色中缓缓升起……

绵延的阿尔卑斯山脉、明净的雪山湖泊，还有幽静的森林与

❶ 蒙特威尔第（1567—1643）：意大利著名的歌剧作曲家，代表作有《奥菲欧》。

奔跑的麋鹿，令巴伐利亚赢得了"童话王国"的称号，巴伐利亚的美丽令德意志的其他地区为之嫉妒，也让整个欧洲都心生羡慕。

当初，巴伐利亚只是德意志的一个小公国，1805年拿破仑在奥斯特利茨战役中击败奥地利与俄国后，终结了神圣罗马帝国的千年统治，取而代之的是拿破仑于1806年在德意志境内成立的莱茵联邦❶。从此，巴伐利亚由公国的地位上升成为王国的地位，国家领土还扩大了足足两倍！

此时的巴伐利亚由维特尔斯巴赫家族的路德维希一世❷统治，路德维希一世幼年的教父正是法国国王路易十六。这位巴伐利亚的国王酷爱收藏艺术品和美女，他把艺术品珍藏在王宫里，把自己情人们的画像描绘在宁芬堡的美人画廊里，也把慕尼黑变成一座灿烂的文化艺术之城。

法国七月革命后，路德维希一世因为恐惧革命，政治立场变得保守起来，对法国的革命势力也变得警惕起来，无论是雅各宾分子还是奥尔良分子，或是波拿巴分子，在巴伐利亚都是不受欢迎的，任何进入巴伐利亚的外国人都要在边境检查站接受严格盘查。

五月中旬的这天下午，罗曼与安东尼奥进入了巴伐利亚的境内，在边境的检查站接受警察的盘查。这里有一座简陋的边防检查所，由附近森林里的红松木搭建而成，只见房顶上插着一面蓝白相间的巴伐利亚国旗，在白云点缀的蓝天中随风飘扬。

屋内的木墙上有一排长长的钉子，上边挂着警察的帽子和烟

❶ 莱茵联邦：拿破仑于1806年创立的德意志地区政治实体，从此终结了神圣罗马帝国。
❷ 路德维希一世（1786—1868）：巴伐利亚的国王，下令修建了慕尼黑王宫和新美术馆。

斗，一张松木办公桌上放着一摞文件，文件夹的表面已经发黑，靠墙的地方还有两只陶瓷材质的巴伐利亚啤酒杯，另外一侧的木墙上挂着一支猎枪和一把伐木的斧子。

　　负责检查护照的警察是一位身材高大的中年男士，他舒服地坐在办公桌前的扶手椅上，浑圆的脸上蓄着金色的巴伐利亚胡子，他的身上穿着一套深蓝色的警察制服，鼓起的啤酒肚随时都有可能把那身制服撑破。这位签证警官用警惕的眼神打量着罗曼与安东尼奥，显然，这两个人高大的身材还有勇士的气质，令签证官不得不怀疑他们是邻国的革命分子。

　　"二位先生，你们来巴伐利亚做什么？还有，目的地，又是在哪里？"签证官看完了两人的护照后，用一口蹩脚的法语盘问道。

　　"我们是来旅行的，警官先生，目的地是慕尼黑。"安东尼奥微笑着回答。

　　"旅游？距离慕尼黑啤酒节❶还有五个月的时间呢！你们来得太早了吧？"

　　"警官先生，事实上我们对贵国的啤酒并不感兴趣，我们想游览一下巴伐利亚的美丽风景，巴伐利亚声称，阿尔卑斯山北部的风景要美于南部的伦巴第地区，而我们希望用自己的双脚来印证这一观点。"罗曼恭敬地解释道。

　　这时，只见那位签证警官突然从座位上站立起来，然后用眼睛瞪着罗曼的脸部，大声说道："胡说八道！旅游还要携带一把长剑武器吗？我看事情没有这么简单！你们两个人像是危险的革命分子！"

❶ 慕尼黑啤酒节：源于1810年庆祝巴伐利亚王储路德维希一世的婚姻，每年十月举行。

　　听到签证警官的话，安东尼奥脸色发白，他偷偷给身旁的罗曼一个眼色，这时罗曼不慌不忙地说道："警官先生，我对您认真负责的工作态度表示敬佩，您说的这把剑是教皇陛下赏赐我的，如果您不相信的话，这是教皇陛下亲自赐予我的梵蒂冈骑士令牌，请您过目。"罗曼说完，从怀里掏出一块金色的教皇令牌，递给了那位警官。

　　只见警官接过那块印有教皇徽章的教皇令牌，仔细看了一遍，脸上那严峻的表情立刻舒展了开来，"啊哈！原来是教皇陛下的梵蒂冈骑士！失敬！失敬！尊敬的骑士先生，欢迎您来到巴伐利亚王国！"

　　罗曼顿首表示感谢，只见那位签证警官立刻回到办公桌前的座位上，拿起蓝色油印的章子盖在了护照上，然后用一支羽毛笔轻轻蘸了两下办公桌上的墨水瓶，在章子下方写上了自己的花体名字，签完名字后，这位警官双手拿起护照，仔细欣赏了一会儿自己的美丽签名，脸上露出了满意的笑容。

　　"祝两位先生旅途愉快！"签证警官吹了一声响亮的口哨，把两本护照还给了两人，于是，罗曼与安东尼奥收好护照，走出边防检查所，然后重新跨上马鞍，在阳光下策马向慕尼黑的方向奔去……

　　在慕尼黑的老城区中心矗立着一座以圣母名字命名的大教堂，这座哥特风格的圣母教堂拥有一对高耸的双塔，双塔的头上各戴着一顶意大利文艺复兴风格的圆檐帽，那红珊瑚颜色的塔身与绿松石颜色的塔顶搭配在一起，为慕尼黑这座美丽的城市增添了一份别样的浪漫。

　　教堂建成的三个半世纪以来，这对双塔一直都是慕尼黑的最

高建筑，塔楼上不时敲响的钟声成了慕尼黑人日常生活的时间表，同时也是慕尼黑人精神世界的灯塔。圣母教堂作为慕尼黑天主教总部的所在地，无论是外部的建筑风格，还是内部的装饰细节，也都流露着浓厚的天主教气息。

正如"慕尼黑"这个"修士"❶的名字一样，慕尼黑隐居着不少来自意大利的天主教修士。这些意大利修士们翻越阿尔卑斯山，把意大利的宗教、文学、艺术和时尚带到了慕尼黑和巴伐利亚，于是，慕尼黑逐渐成为德意志与意大利文化交流的桥梁，也成为整个德意志地区文化艺术最灿烂的城市。

拿破仑第一帝国时期，拿破仑最小的弟弟热罗姆·波拿巴成了巴伐利亚的国王。后来，热罗姆虽然下台，但一些过去拥护支持拿破仑的波拿巴分子从法国和意大利来到了慕尼黑生活，其中就有德农先生的侄子维旺。如同自己的叔父德农一样，维旺也是一位法国考古学家，埃及的尼罗河畔与希腊的爱琴海边都留下了他的足迹。

与慕尼黑的很多建筑一样，这栋位于圣母教堂旁边的别墅也属于巴洛克风格，只不过在地中海附近那种赭红色的瓦片屋顶，变成巴伐利亚式的孔雀绿色铅皮屋顶，别墅共有三层，白色的墙身上有古罗马风格的门窗，还有意大利风格的壁龛，建筑的每个细节都体现着主人的典雅品位。

在别墅的后花园中央，矗立有一座花岗岩的小型方尖碑，两旁是一对斯芬克斯的狮身人面像雕塑。每当太阳从房子西边落下的时候，阳光便会精确地照射在那座古埃及方尖碑的身上，然后

❶ 修士：在德语里慕尼黑（Munchen）一词有僧侣之地的意思，指意大利本笃会修士。

折射在那对狮身人面像的面部。这一刻，时间与空间似乎发生了奇妙的改变，如果站在花园里，就仿佛是置身于古埃及的托勒密王朝❶，漫步在底比斯古城❷的金字塔下，四千年的时间也只不过是法老王微笑的那一瞬间。

走进这栋别墅里便会发现，所有的装饰风格都是拿破仑第一帝国风格，让人不禁想到巴黎郊区约瑟芬皇后的马尔梅松庄园，屋子里有装饰着天鹅与斯芬克斯的鎏金扶手椅和沙发椅，有点缀着月桂叶与棕榈叶的吊灯、壁灯与台灯，还有描绘有希腊女神与罗马神话的手绘墙纸与羊毛丝绸地毯。

客厅里有一架装饰有希腊女神头像的帝国风格壁炉，壁炉架上有一座德农的白色大理石雕像，正对面的墙壁上还挂着一幅亚历山大港战役❸的油画，那是德农跟随法军一起远征埃及的时候特意为拿破仑所创作的，另外，还有一幅拿破仑与奥斯曼土耳其帝国作战的金字塔战役❹油画。

客厅旁是一间书房，空间不大的书房里堆满了考古学和历史类书籍，书桌上有一架第一帝国风格的圆罩式镀银台灯，烫金的皮革桌面上放着一本正在撰写的书籍手稿，书桌旁的书架上陈列着一排用红色摩洛哥小牛皮装订的书籍：德农的《上下埃及游记》❺与贝尔佐尼❻的《埃及和努比亚考古发掘记》。

拿破仑知道，当年亚历山大大帝远征埃及、波斯和印度时，

❶ 托勒密王朝（前305—前30）：亚历山大大帝死后由埃及总督托勒密一世开创的王朝。
❷ 底比斯古城：位于埃及尼罗河中游的历史古城，距离首都开罗大约七百公里的距离。
❸ 亚历山大港战役：1798年7月2日，拿破仑率领法国远征军占领埃及亚历山大港口。
❹ 金字塔战役：1798年7月14日，拿破仑率领法国远征军在埃及首都开罗的著名战役。
❺ 《上下埃及游记》：1802年德农出版的著作，描述了德农跟随拿破仑远征埃及的见闻。
❻ 贝尔佐尼（1778—1823）：出生意大利的埃及考古学家，发现了拉美西斯二世头像。

曾让古希腊的学者与哲学家们随军，身为一位法兰西学院的院士，拿破仑希望自己远征埃及不仅是军事上的征战，更是科学艺术与文化学术的盛举。

因此，拿破仑在埃及远征军中安排了一百六十七位地理学家、植物学家、化学家、考古学家、工程师、历史学家、天文学家、动物学家、画家、音乐家、雕塑家、建筑师、数学家、经济学家、热气球驾驶员和记者。

德农先生便是随军艺术家中的一员，当年他随拿破仑的埃及远征军一起发现了罗塞塔石碑❶和克什米尔丝巾❷。1809年在拿破仑远征埃及十年后，德农先生撰写的《埃及游记》第一卷正式出版，封面标题上写着："奉拿破仑大帝陛下诏令出版。"书的序言中回顾了亚历山大大帝与恺撒大帝先后征服埃及的伟大历史，之后，这部"拿破仑征服埃及"的经典著作又出版了后续卷册。

当年德农跟随拿破仑的军队，把大量埃及的珍宝文物运回到法国，珍藏在巴黎卢浮宫博物馆里，并亲手设计了风靡全欧洲的拿破仑第一帝国艺术风格。继德农之后意大利著名的探险家贝尔佐尼，把包括拉美西斯二世❸头像在内的大量埃及珍宝运回大英帝国的博物馆里，再次在欧洲掀起了一股埃及考古热。

如今，正如一直在尼罗河畔争夺古埃及珍宝的法国人与英国人那样，罗曼骑士与威廉上校这两个人有幸被上帝选中，两人将

❶ 罗塞塔石碑：现珍藏于大英博物馆，1799年拿破仑的一位陆军上尉在埃及港湾城市罗塞塔发现，上边雕刻有古埃及国王托勒密五世登基诏书的石碑，文字语言有古埃及文和希腊文，罗塞塔石碑使法国考古学家尚波良破译埃及象形文字成为可能。

❷ 克什米尔丝巾：1799年拿破仑的埃及远征军在埃及发现的印度克什米尔羊绒丝巾，拿破仑离开埃及返回巴黎后，克什米尔丝巾在法国和欧洲上流社会成为一种时尚。

❸ 拉美西斯二世（前1303—前1213）：古埃及第十九王朝第三位法老，军事家文学家。

决定拿破仑宝藏的最终命运。

此刻，书房里很安静，只能听到客厅里那架瑞士座钟走动时发出的滴答声，维旺先生正坐在书桌前的缎面扶手椅上，撰写一本关于德农的人物传记。

"应该让人们了解拿破仑身边的这位伟大艺术顾问，是他与拿破仑一起，缔造了法兰西第一帝国的艺术辉煌！"在这本人物传记的开头，维旺这样写道，这本传记对维旺而言非常重要，因为，当这本书在巴黎或法兰克福出版的时候，整个欧洲将会知道德农这个了不起的名字，当然还有这本书的作者、德农先生的爱侄。

维旺写得兴致很高，这个月他已经顺利写完了德农的童年与青年部分，接下来，他准备写德农在巴黎为法国国王路易十五写小说的那部分，还有约瑟芬如何把德农介绍给拿破仑的部分。

座钟报时的那一刻，维旺停下手中的羽毛笔，他抬起头凝望着墙上的德农画像，开始比较起自己与叔父的相貌起来。与德农一样，维旺也有着一副风雅的相貌，因此受到不少贵妇的钟情，虽然身材不高，但他的确有一双艺术家的眼睛，可以像发现艺术品那样发现美人，此外，他还有一张诗人的嘴唇，善于用动听的诗句偷走美人的芳心。

两年前，正是凭借着自己的风雅、浪漫和才情，维旺成功俘获了"威尼斯第一美人"莫妮卡的芳心，令她心甘情愿地成为自己的众多情人之一。得意于此，这位绅士的嘴角展露出了从容自信的微笑，像是人生的赢家。是啊！这才是一位中年绅士应该拥有的"甜蜜生活"。

维旺正在自鸣得意的时候，地毯上突然传来了一阵急促的脚步声，提醒自己是太太回来了，出现在客厅里的是一个身穿蓝色

长裙的女人。她的身材极好，丰满而匀称，年龄看上去三十岁上下，这是一个传统的巴伐利亚金发女人，全身上下都带着巴伐利亚的阳光和明媚，头顶上仿佛还飘有一朵白云。虽然她的样貌称不上美丽，而且身上也没有巴黎女人与威尼斯女人的那种风情，然而不得不承认，她那高贵的气质，优雅的谈吐，还有笃定的眼神，无不流露着不凡的家庭出身。安娜的父亲是一位哲学教授，与著名哲学家谢林❶一起在慕尼黑大学教授哲学，与歌德❷和黑格尔❸也是多年的好友，安娜与黑格尔一样，非常崇拜拿破仑，并把拿破仑看成是"绝对精神与完美理想"的化身。

"亲爱的，发生什么事情了？"维旺从书房来到了客厅，看到妻子那慌张不安的样子，急忙问道。

"我不确定，刚才我回来的时候，身后一直有两个陌生人尾随我。"安娜紧张地说道。接着，她把黄色的遮阳帽还有黑色的斗篷脱了下来，脸上的神情依然坎坷不安。

"啊！是秘密警察吗？你看清楚他们的样子了吗？"维旺说话的声音发紧，嘴唇微微颤抖了一下。

"他们穿着黑色的衣服，戴着黑色礼帽，脸上没有表情，除了冷酷与无情。不对！他们的长相看起来不像是巴伐利亚人，也不像是奥地利人，倒像是冷漠的英国人！"安娜坐在了壁炉对面的沙发椅上，惴惴不安地回答道。

"英国人！不可思议！怎么会是英国人？"维旺也坐在了妻子身旁的沙发椅上，然后迷惑不解地说道："可是，我们在英国没有

❶ 谢林（1775—1854）：德国唯心主义哲学家，德国著名哲学家黑格尔的同学和好友。

❷ 歌德（1749—1832）：德国著名诗人作家，著有《浮士德》和《少年维特的烦恼》。

❸ 黑格尔（1770—1831）：德国著名唯心主义哲学家，歌德好友，其辩证法影响深远。

仇人啊！如果说有敌人的话，在慕尼黑也只有国王的秘密警察有可能会监视我们！"

"我也不知道，总之，情况似乎很不对。"安娜用恐惧的眼神看着丈夫，两只雪白的双手抓紧了蕾丝裙角。

"不可能！我们在慕尼黑生活了这么多年一直都很谨慎小心！"只见维旺坎坷不安地站起身来，开始在客厅里来回徘徊。

"那一定是国王的密探了！你是德农的侄子，而且还是拿破仑忠实的崇拜者！不要忘了法国七月革命之后，有多少支持拿破仑的波拿巴分子在巴伐利亚被捕！人们都知道路德维希一世痛恨法国的革命，他把拿破仑的支持者们视为自己最大的威胁！"安娜仔细分析着，脸色也变得苍白起来。

"亲爱的，你说的都有道理，可是，我并没有从事任何反对巴伐利亚国王的阴谋啊！如果仅仅因为我是德农的侄子，或是因为我在心中崇拜拿破仑而受到抓捕的话，那也未免太荒唐可笑了！"维旺停下了徘徊的脚步，看着妻子，高声辩护道。

"可我并不这么认为！"安娜也站了起来，然后继续说道："你现在不是正在撰写德农的传记吗？这就是鼓动革命的政治行为。是的！虽然热罗姆·波拿巴统治巴伐利亚的那几年并不算成功，但还是受到了不少波拿巴主义者的支持。"

安娜的话就像是蜜蜂的毒刺，一下子蜇醒了维旺，只见他抬起右手的手臂扶在了壁炉上，左手搭在了额头上，一副垂头丧气的样子。

他知道这本书对自己而言非常重要，这既是对叔父恩情的一种报答，同时，也是自己扬名立万的一个宝贵机会，可是现在，自己又该怎么办呢？

这时维旺似乎突然想到了什么，只见他转过头看着妻子，瞪大眼睛说道："可是！除了你之外，我没有对任何人讲过写书的事情！他们又怎么知道我在撰写德农的传记？"

安娜一下子被丈夫的话问傻了，重新坐回在了沙发椅上，是啊！丈夫撰写德农传记的事情只有自己知道，自己也没有向任何人透露过，政府和警察又是如何知道的呢？

正在这时，门房走进来通报，说外边有两位先生求见，维旺和太太一下子紧张了起来，真该死！没想到这么快就直接来家里了！也罢！眼下也没有什么办法了！维旺皱着眉头看了看妻子，只见安娜无奈地点了点头，于是，维旺用右手打了一个手势，让门房请这两位不速之客进来。

令维旺和安娜感到迷惑不解的是，进来的不是那两个身穿黑衣的英国人，而是一个法国人与一个西班牙人，这两个人的穿着打扮和气质样貌也不像是巴伐利亚的秘密警察，更像是黑森林里的侠客，法国诗人弗朗索瓦·维永在诗歌中经常描述的那种。

这时只见那个法国人先是躬身施了一个礼，然后十分恭敬地用法语说道："请原谅我们冒昧地打扰，维旺先生和维旺太太，我的名字叫罗曼，这是我的好朋友安东尼奥，我们从意大利专程来到慕尼黑，是有一件非常重要的事情！"罗曼的话打消了维旺的一部分疑虑和不安，于是，他打了一个手势请两位客人入座，自己和太太也坐在了壁炉两旁的高背扶手椅上。

"请原谅，我并不认识二位先生！你们确定要找的那个人是我吗？"维旺满脸疑问地问道。

"不会有错的！维旺先生，您是德农先生的爱侄，我们从威尼斯您的一位朋友那里打听到您的地址，她的名字叫莫妮卡。"安东

尼奥坦言道。

听到莫妮卡的名字，维旺的耳根立刻红了一片，安娜不知道莫妮卡是谁，她好奇地看了看丈夫，只见维旺紧张不安地说道："感谢上帝！那位可怜的修女还记得我的名字！两年前我去威尼斯旅行的时候，一时发了善心，在修道院里捐了两个杜卡特，当时，一位修女一定要让我留下自己的名字和地址，对！她的名字好像是叫莫妮卡！"

听到维旺先生如此巧妙地编造自己与莫妮卡的故事，罗曼与安东尼奥差一点笑出声来，不过，为了不让维旺先生在妻子面前出丑，这两位绅士还是勉强忍住了。

"是的，维旺先生，莫妮卡修女还特意请我转达她对您的感谢和问候呢！"罗曼机智地说道，只见维旺那紧张不安的脸庞上露出了会意的微笑。

"哈！这不算什么！每个人都应该向上帝交上一份什一税❶！说来惭愧，当时我的身上只有两个杜卡特，不然的话，真应该向修道院多捐助一点善心！"

维旺先是变得有些不好意思，接着他立刻换了一副严肃的表情，高声问道："所以，两位先生从意大利远道而来，我想应该不只是要替人表达感谢吧？"

只见罗曼微笑着点了一下头，然后从身上帝政大衣的夹层里边，掏出了那两把金钥匙："维旺先生，我想您应该认得这两把金钥匙吧？"

"啊！您怎么也会有这样的金钥匙？"维旺无比震惊地问道，

❶ 什一税：基督教会向居民征收的税，源于圣经中"农牧产品的十分之一来自上帝"。

他的眼神仿佛被钉在了那两把金钥匙上。

　　接下来，罗曼把皮埃尔神父接受拿破仑的舅舅费舍临终委托的事情，还有自己在拿破仑的爱妹波利娜的罗马别墅中，发现第二把金钥匙的事情，以及在佛罗伦萨拜访波拿巴家族的经过，全都逐一讲了出来。

　　维旺与太太安娜听得很入迷，二人仿佛是在倾听一部骑士寻找宝藏的浪漫主义小说。

　　"我的上帝！太不可思议了！没有想到拿破仑会留下一批宝藏！而且还把宝藏的三把金钥匙，分别交给了身边最信任的三个人！"只见维旺双手抱着头，大声惊呼着。

　　过了两分钟，维旺努力使自己的心情稍微平静了一些，于是，他用双手按着罗曼的肩膀，激动地说道："祝贺您！罗曼先生！您真是一位了不起的探险家！我很敬佩您的勇气和智慧！既然上帝选择了您！那么，相信您最后一定能够成功找到拿破仑的宝藏！就像所罗门王的宝藏❶重现这个世界一样！而这，必将改变法国甚至整个欧洲的命运！"

　　这时维旺离开了客厅，快步向书房走去，从书房走出来回到客厅时，只见他的手中拿着那本德农的《上下埃及游记》，重新在扶手椅上坐下后，维旺小心翼翼地在膝盖上打开了那本用红色小牛皮装订的书，一把金光闪闪的钥匙跃然显现在了书中。

　　"啊！第三把金钥匙！"罗曼与安东尼奥激动地从座椅上站了起来，那火焰般的目光聚焦在了维旺的膝盖上。接着，只见维旺小心翼翼地从书中取走那把金钥匙，然后起身走到罗曼面前，亲

❶ 所罗门宝藏：传说耶路撒冷的犹太人国王所罗门留下的宝藏，其中包括黄金约柜。

手把这把金钥匙放在了罗曼的双手中。

"以上帝耶和华与叔父德农的名义，现在，我把这把金钥匙交给您！相信您一定可以成功找到拿破仑的宝藏！帮助波拿巴家族复兴拿破仑第一帝国的荣耀！"维旺用坚定的语气说着，并紧紧握住了罗曼的双手。

这时，维旺的太太安娜也从壁炉处走了过来对罗曼说道："以前只是听维旺讲过这把金钥匙的故事，没有想到还有另外两把金钥匙！更没想到还与拿破仑的宝藏有关！德农先生把这把金钥匙看得比自己的生命还重要，在生命的最后一刻还反复叮嘱维旺，一定要好好保管这把金钥匙，等待时机成熟的时候转交给拿破仑的儿子。嗯！如今，这把金钥匙在这里与其他两把金钥匙齐聚，我想这是命运的安排，也是上帝的意志。"

"对！这一切都是命运的安排和上帝的意志！相信如果叔父在天堂里看到这一切，也一定会微笑的！亲爱的罗曼先生，您正在进行的是一项伟大的事业！如果有需要我帮忙的地方，请告诉我！我一定会全力以赴！"紧接着太太的话，维旺说道。

听到两人的这番话，罗曼十分感动，感到自己手中仿佛正握着打开世界的钥匙，一下子沉重了很多，只见他眉头紧锁，犹豫不决地说道："非常感谢！亲爱的维旺先生和维旺太太，如果说有事需要您帮忙的话，我在想，或许还真的有一件。"

"不必客气，请讲。"

"维旺先生，您与德农先生一样，都是考古学家，我想向您请教一下，每把金钥匙上都有一句法语：时间保管秘密（Le Temps Garde Le Secret）。请问，这句话是何含义？与拿破仑的宝藏又有何关系？"

"哦！我听叔父讲过这句话！这句话最初是阿拉伯语，当年，叔父跟随拿破仑一起远征埃及的时候，听到当地人经常用这句话描述金字塔，听说那一次拿破仑从金字塔中走出来时，也说过这句神秘的话，不过，至于这句话与拿破仑的宝藏有何关系？很惭愧，那我就不得而知了。"维旺表情凝重地回答道。

"我的上帝！难道拿破仑的宝藏被埋藏在了埃及金字塔中！"安东尼奥突然惊呼道。

"有这个可能！不过，也或许是另外一个与时间有关的地方！正如见证着时间的埃及金字塔一样！"维旺分析道。

就在维旺说出金字塔这个词汇的那一刻，客厅里的那台瑞士座钟突然敲响了报时的声响，一个念头像上帝的闪电一样划过罗曼的脑海。

"拿破仑的钟表！你们看！这三把金钥匙很像是一座钟表的钥匙！"罗曼大声说道。

"路易·宝玑❶！他是拿破仑的御用钟表匠！曾经为拿破仑制作在战场上使用的军用钟表，还有生活中使用的一些皇室钟表！"维旺自信地说道。

"如果我猜得没错的话，某台钟表中可能有藏宝图！那么，维旺先生，这些拿破仑的钟表现在都在哪里？"安东尼奥急切地问道。

"在瑞士日内瓦，一座私人钟表博物馆里，博物馆的主人是一位瑞士银行家。"维旺表情严肃地回答道。

"好吧！现在看来我们要去瑞士日内瓦一趟了！"罗曼说完，

❶ 路易·宝玑（1747—1823）：拿破仑的御用法国钟表匠，陀飞轮和万年历的发明者。

坚定地看了一眼安东尼奥，那双蓝色的眼睛中仿佛倒映着日内瓦湖的一池湖水。

夜色将至，罗曼与安东尼奥向维旺夫妇告别后，离开了维旺先生的家回到了旅馆，准备在慕尼黑休息一晚，第二天早晨再启程前往瑞士日内瓦。两人都沉浸在成功找到第三把金钥匙的巨大喜悦中，丝毫都没有察觉到，身后有三个英国人一直在跟踪自己。

夜色掩护下的威廉上校就像是拉封丹寓言❶里那只狡猾的狐狸，他知道罗曼一定在维旺那里拿到了第三把金钥匙，拿破仑的宝藏即将现身。于是，他变得更加谨慎小心起来，预谋着在宝藏最后出现的时候，除掉罗曼与安东尼奥，结束这场狩猎游戏。

上帝在天堂看到阿尔卑斯雪山如此美丽圣洁，于是他在云端吹了一口气，用阿尔卑斯山的雪水创造了欧洲的多瑙河、德意志的莱茵河、意大利的波河与法国的罗纳河，并用罗纳河的河水孕育了瑞士的日内瓦，以及里昂、阿维尼翁和马赛这些美丽的法国城市。

罗纳河从瑞士的日内瓦悄悄流经法国的里昂，这段狭窄的旅途象征人类的童年，接着罗纳河从里昂急速流经阿维尼翁，这段奔腾的旅程代表人类的中年。最后，罗纳河从阿维尼翁缓缓经过马赛的港口，最终平静地注入地中海的怀抱，这段旅程代表人类的暮年。

接下来，上帝为了提醒人类时间的宝贵与短暂，同时揭示宇宙运行的规律，决定把日内瓦变成一座钟表之城。于是，来自法国和意大利的钟表匠纷纷移民到了瑞士日内瓦。

❶ 拉封丹寓言：17 世纪法国作家拉封丹创作的寓言，狐狸扮演了非常狡猾的角色。

最后，上帝决定为日内瓦增添一座美丽的雪山湖泊，这样一来，通过这面明净的"天堂之镜"，上帝便可以让日内瓦的所有钟表匠都看到"天堂映像"。

有一天，魔鬼撒旦来到了瑞士的日内瓦湖畔，或许，是因为嫉妒日内瓦的美丽，也或许是为了反抗上帝的统治，魔鬼向日内瓦湖中投了一块石头，小小的石头在日内瓦湖面上掀起了一场巨大的风暴，逐渐席卷了整座城市。

此后没过多久，一位名字叫加尔文❶的法国人来到了日内瓦，他不停地著书演说，公开抨击罗马教皇的教会统治，于是整个欧洲掀起了一场血雨腥风的宗教战争，从此瑞士的日内瓦也成为"新教世界的罗马"。

加尔文来到瑞士日内瓦的三个世纪后，日内瓦最终成为一座国际金融之城。如今，在这座阿尔卑斯山脚下的城市里，商人和富人们全都是加尔文的信徒，只有农民与山村里的牧羊人依旧信仰罗马梵蒂冈的教皇。

罗曼与安东尼奥来到瑞士日内瓦的时候已经是六月伊始，虽是夏季，然而，在日内瓦却一点都感受不到应有的炎热，日内瓦湖上荡漾的微风不时吹拂在脸上，阿尔卑斯雪山上的那片白色倒映在眼眸中，无论是身体还是心灵，都令人心旷神怡。

罗曼虽然是第一次来到日内瓦，不过因为日内瓦都讲法语，而且日内瓦湖的西岸就是法国，因此，感受到了一种特别的亲切。被这片美丽的湖光山色包围着，看到街道上那些行驶着的华丽马车，还有日内瓦湖上那些游弋的豪华游艇，以及点缀湖畔的那些

❶ 加尔文（1509—1564）：法国出生瑞士传教的欧洲宗教改革运动领袖，与路德齐名。

美丽别墅，罗曼与安东尼奥终于明白，为何瑞士这个很小的国家，会成为法国和欧洲上流社会为之向往的旅游目的地。

自恺撒大帝征服法国高卢❶以来，千百年来法国一直都是瑞士的庇护者和保护国，而奥地利一直都是瑞士反抗压迫的敌对国，瑞士的命运，也在法国与奥地利的战争与和平之间变化莫测。

四十年前，也是这样一个阳光灿烂的夏季，瑞士境内爆发了一场可怕的内战，当时还是法兰西第一执政的拿破仑，立刻命令内伊元帅带领一支四万人的法国军队进入瑞士，内伊元帅奉命抵达瑞士之后在很短的时间内便兵不血刃地平定了这场内战，维护了瑞士的和平与秩序，随即拿破仑颁布《调停法案》❷，宣告在瑞士恢复之前实行的联邦制，于是，拿破仑成了瑞士联邦的保护者。

似乎是因为自己受到了上帝的恩宠，还有恺撒的保护，以及全欧洲富人的钟爱，这个阿尔卑斯山脚下的小国家拥有着至高无上的优越感。"瑞士是世界上面积最小的国家，却也是世界上内心最高傲的国家。"拿破仑这样评论道。

位于日内瓦老城区Grand Rue 大街40号有一座老房子，这里是卢梭❸出生的故居。卢梭父亲曾是一位日内瓦钟表匠，正是钟表学令卢梭在孩童时期便对自然科学与天文音乐产生了浓厚的兴趣，也点燃了心中的启蒙主义火焰。

就在卢梭故居的旁边不远处有一座日内瓦钟表博物馆，最初这座钟表博物馆归一位瑞士银行家私人所有，后来因为这位银行家欠债破产，他把博物馆抵押给了日内瓦政府，于是成为一家向

❶ 高卢战争：公元前58~ 前51年恺撒发动了高卢战争，最终征服了法兰西。
❷ 《调停法案》：1803年拿破仑在巴黎颁布的法案，该法案恢复了瑞士之前的联邦制度。
❸ 卢梭（1712—1778）：法国启蒙主义哲学家、文学家教育家，著有《社会契约论》。

公众开放的钟表博物馆。

这座日内瓦钟表博物馆里收藏着几百台17世纪到19世纪中期的高级钟表，并展示着欧洲钟表学的一些伟大发明。例如，伽利略发明的"钟摆擒纵"，惠更斯❶发明的"钟表游丝"，还有路易·宝玑发明的"陀飞轮。"

拿破仑一生钟爱数学，对钟表学颇感兴趣，为了令自己指挥的每一场战斗时间都精确无误，曾购买了很多高级钟表。拿破仑在圣赫勒拿岛去世之后，他的大部分生前物品与生活用品被拿破仑的亲人们还有巴黎卢浮宫珍藏，不过，还有一部分拿破仑的私人物品被公开拍卖，最终散落在了欧美各地。

这座日内瓦钟表博物馆有幸珍藏了很多路易·宝玑为拿破仑制作的皇室钟表，其中，有拿破仑在战场上使用的便携式钟表，也有拿破仑送给约瑟芬皇后与母亲的珠宝怀表，还有一些之前摆放在巴黎枫丹白露宫的御用钟表。

罗曼与安东尼奥到达日内瓦后先在一家钟表博物馆附近的旅馆安顿下来，两人商量了一下，准备在深夜潜入钟表博物馆里，然后打开拿破仑的钟表，找到藏宝图。威廉上校与两名英国军警也一路追踪来到了瑞士日内瓦，他们密切监视着罗曼与安东尼奥的一举一动，并通过日内瓦的英国使馆向伦敦的首相汇报自己的每一阶段行动。

英国首相罗伯特·皮尔通知威廉上校，日内瓦有一支五十人的瑞士雇佣军等待他的随时调遣，并命令他不惜一切代价，找到拿破仑的宝藏，交给英国政府。这支瑞士雇佣军虽然人数不多，然

❶ 惠更斯（1629—1695）：荷兰天文学家、物理学家和数学家，法兰西科学院的院士。

而其中有很多人的先辈，参与了五十年前保卫法国国王路易十六的那次特别行动❶，最后全部英勇牺牲。

罗曼与安东尼奥住的这家旅馆虽然不大，但无论是装饰还是服务都体现着瑞士酒店业的水准，墙上的水晶壁灯旁挂着阿尔卑斯山的风景画，走廊和房间的比利时地毯上一尘不染，房间里还摆着荷兰的郁金香，服务员可以说法语、德语、意大利语和英语四种语言，另外，旅馆还为客人提供马车租赁、登山向导、钟表定制与金融保险等服务。

其实法国巴黎也有很多瑞士人经营的高级酒店，其中最奢华的便是格蕾丝长期居住的那家王子酒店。到了晚餐时间，罗曼与安东尼奥吃了一些日内瓦湖的白鲑鱼，鲑鱼用橄榄油煎熟后撒上奶油与香草调制的白色酱汁，然后搭配上瑞士本地产的椴树花香味的莎斯拉白葡萄酒❷，那种体验，美妙极了！

晚餐后，两人散步来到了钟表博物馆前，在暮色中先仔细观察一下博物馆的布局以及安保和门窗的情况。这座博物馆是一栋两层高的建筑，白色的墙身与红色的屋顶搭配得十分雅致，博物馆正面有一扇铁艺的大门和一个保安执勤的岗亭，岗亭里有一位身穿绿色制服的老人正坐在椅子上看报纸，大门里边的院落不大，种着一小片黄杨。

博物馆一楼的大门是用纽伦堡的紫铜打造的，看起来非常坚固，旁边的窗户上也安装有防盗的铁栏杆。罗曼与安东尼奥明白，从一层进入博物馆难度很高，唯一的选择是悄悄爬到二层，然后

❶ 指1792年8月10日，在巴黎凡尔赛宫负责守卫路易十六安全的瑞士卫队惨遭杀害。

❷ 莎斯拉葡萄酒：产自瑞士的一种优质白葡萄酒，用莎斯拉葡萄酿造，果香味浓烈。

通过没有铁栏杆的窗户进入。不过令二人担心的是，距离博物馆的不远处有一所警察局，这就意味着这个街区经常会有巡警，所以晚上两人的行动必须很迅速，不然就很有可能会被巡逻的警察发现。

此刻，威廉上校正在隐秘的角落里密切监视着罗曼与安东尼奥，那双警觉的眼睛像猫眼般在黑暗中不停闪耀着磷光。他知道，眼前这两个人是在提前观察博物馆的安保情况，所以今天晚上一定会有所行动，不过令威廉上校感到困惑不解的是，两人为何会选择这座日内瓦的钟表博物馆？

难道拿破仑的宝藏就藏在这座博物馆里？可能性不大！不管怎样，这座钟表博物馆里一定有关于拿破仑宝藏的重要线索！今天晚上一切都会水落石出！想到这里，威廉上校那冷峻的嘴角挤出了一丝微笑，接着他用左手把头上的礼帽往额头下方拉了拉，然后用右手握紧了腰间上的那把上校军刀。

教堂敲响的钟声穿过阑珊的夜色与朦胧的薄雾，宣告了午夜时刻的到来，日内瓦的仲夏夜美得就像是一首彼得拉克❶的十四行情诗，阿尔卑斯雪山褪去了白天的浮华，此时仿若一位上帝的信徒，正虔诚地仰望着浩瀚的星空。

一轮皎洁的弯月正高高悬挂在日内瓦湖的上空，把美妙的诗意优雅的洒落在平静的湖面上，还有城市的屋顶与街道上，此时，夜莺在湖畔的英式花园里轻轻地歌唱，蔷薇与野百合在湖畔墓地上悄悄绽放，这座城市的人们已经悄然入睡，日内瓦的美丽

❶ 彼得拉克（1304—1374）：意大利著名诗人，与但丁和薄伽丘并称为佛罗伦萨文学三杰，意大利文艺复兴三杰。

却依然在召唤那些有梦的人来到这里，去感受这座城市的卓越与不凡……

只见漆黑的夜色中有两个身影快速掠过街道，来到那座钟表博物馆的院墙下，然后两个身影悄悄地翻越围墙跳进院子中，草丛中的蟋蟀听到动静后停止了叫声，藏在黄杨中向四周观察了一下，发现哨亭里的那位保安正坐在椅子上打瞌睡，于是两个身影借着皎洁的月光，悄悄来到了钟表博物馆后方的楼下。

这时只见一个身影低下身来，另外一个身影站在了他的肩膀上，开始努力往楼上攀登，不一会儿便爬上了二楼，随即一条绳子被扔了下来，楼下那个身影也顺着绳子爬上了二楼。只见先爬上楼的那个身影轻轻撬开了百叶窗，接着拿出一把薄薄的刀片在窗户中间轻轻划动了两下，玻璃窗被打开了，两个身影从窗户进入到了钟表博物馆中。

里边漆黑一片，罗曼从口袋中拿出一根蜡烛，用火柴点燃了它，安东尼奥也点燃了一根蜡烛，两人小心翼翼地放轻了脚步，以降低走在木地板上发出的声音，蜡烛燃烧的火焰越来越明亮起来，借着手中的烛光两人发现自己的周围全都是金色的钟表。

这些鎏金的钟表在黑暗中反射着耀眼的烛光，璀璨而梦幻，这些华丽精美的钟表有哥特风格的，也有文艺复兴风格与巴洛克风格的，还有洛可可风格与拿破仑第一帝国风格的。

凭借自己之前掌握的艺术史知识，通过钟表的艺术风格，罗曼迅速锁定了几台有可能是拿破仑使用过的御用钟表。接下来，他开始在这几台钟表身上仔细寻找是否有三把金钥匙的插孔，安东尼奥则负责警戒四周的情况，以防被楼下的保安或巡警发现。经过一番仔细寻找，最终，罗曼那明亮的目光停留在了一台华丽

的帝国风格座钟身上。

烛光下，这台鎏金材质的座钟闪耀着美妙的光芒，顶端的四角矗立着四只帝国的雄鹰，四只雄鹰的中央位置是一尊拿破仑的骑马雕像，座钟的正面上方是一个罗马数字的圆形表盘，周围镶嵌着一圈红宝石、蓝宝石和钻石，在圆形表盘的下方是一幅长方形的珐琅画，画的是拿破仑的儿子罗马王：

花丛之中，这个正处在睡眠中的婴儿裸露着身子，身上仅仅裹着一条金线刺绣的红色克什米尔羊绒丝巾，在罗马王头部的正上方，低垂着一朵象征罗马王冠的红色花朵。

罗曼一边惊叹座钟的精致与美丽，一边拿出怀中那三把金钥匙，然后轻轻插进了座钟侧身的三个钥匙孔中，在安东尼奥的帮助下，两人紧张地屏住呼吸，同时用手指转动三把金钥匙。只听到"叮铃"一声，座钟前方的那幅罗马王画像打开了！座钟内部的狭小空间里出现了一张卷起来的藏宝图！

这时，罗曼慢慢把手中的蜡烛拿近，仔细观察了下藏宝图周围的钟表设置，额头上惊出了一片冷汗，原来这台座钟里设计有一个微型自动毁灭装置，如果不是用正确的钥匙打开，在任何外力的作用下，短暂的一瞬间，钟表齿轮便会带动擒纵结构发生伽利略式的撞击，撞击产生的火花会迅速点燃里边储存的一盒黑火药，从而炸毁掉整个座钟，烧毁掉拿破仑宝藏的那张藏宝图。

罗曼深深地吸了一口气，用袖子擦了一下额头上的冷汗，然后屏住自己的呼吸，小心翼翼地把那卷藏宝图从座钟里取了出来，如同圣物一样放进怀里的口袋中，接着轻轻关上了座钟正面的那幅罗马王画像，最后，取下那三把闪闪发光的金钥匙。

夜已经深了，月亮藏进了一片厚厚的云层中，在夜色的掩护

下，罗曼与安东尼奥从二楼的窗户慢慢爬下楼，然后带着藏宝图悄悄离开了钟表博物馆。两人刚刚离开，一支巡警的队伍便从钟表博物馆的院墙外巡逻经过，夜色中一只猫头鹰从椴树树梢上腾空飞起，最后降落在了博物馆的那扇铁艺大门上。哨亭里那位正在打瞌睡的保安被一阵猫头鹰的怪叫声惊醒，于是他掏出了怀中带着链子的怀表，眯着眼睛看了一下时间，此时刚好凌晨两点整。

当月亮又从云层中现身出来的时候，一直潜伏在黑暗中监视这一切的威廉上校也离开了钟表博物馆。只见威廉上校抬起头望着天空的月亮冷笑了一下，他知道，今天夜里罗曼与安东尼奥一定在钟表博物馆里找到了某件东西，而接下来用不了多长时间，自己追踪的猎物一定会带着自己成功找到拿破仑的宝藏！

这段时间以来，法国的皇室、英国的政府、意大利的波拿巴家族，还有英国外交官查理与犹太银行家雅各布，以及罗曼与安东尼奥两人，都在努力猜测拿破仑到底会把宝藏藏在哪里？是在拿破仑的故乡科西嘉岛，还是在意大利的某个山洞里？是在巴黎某座宫殿的地下，还是在埃及的金字塔中？

先是从巴黎到罗马，接着从佛罗伦萨到威尼斯，最后，又从慕尼黑来到了日内瓦，跋涉千山万水，历经重重考验，现在，罗曼与安东尼奥终于成功找到了拿破仑宝藏的藏宝图。

当罗曼把藏宝图在面前缓缓打开的时候，才无比惊讶地发现：原来拿破仑的宝藏被埋藏在了瑞士与意大利边界的阿尔卑斯山上！

此时此刻，罗曼突然想到了那幅雅克·路易·大卫[1]为拿破仑创作的，骑马翻越阿尔卑斯山的著名油画：在圣贝尔纳山峰处，

[1] 雅克·路易·大卫（1748—1825）：法国新古典主义画家，拿破仑的御用画家。

一匹战马嘶鸣着一跃而起，拿破仑骑在战马上，只见他用左手拉紧缰绳，同时，用右手的手指指向天空，眼神显得自信而神秘。

眼前这幅藏宝图描绘的全是阿尔卑斯山的山峰、森林、峡谷与河流，罗曼不确定藏宝图是否是拿破仑亲手描绘的，不过，阿尔卑斯山上每一条细小的河流，每一座隐蔽的峡谷，都被标注和描绘得十分细腻，令人惊叹不已！罗曼知道拿破仑在欧洲征战多年，因此，拿破仑非常熟悉欧洲的每一座山峰与每一条河流，现在看来，真的是有过之而无不及！

罗曼发现：这幅藏宝图以阿尔卑斯山的最高峰勃朗峰为主坐标，同时，以阿尔卑斯山脚下的日内瓦湖，还有宝藏埋藏的那座山峰为次坐标，构成了一个地理上的几何三角形，其中每一个坐标的经纬度，还有旁边的河流与河谷全都逐一标明。

此外，这三个地理坐标全都使用了神秘的代码，勃朗峰的名字标记的是"圣父"，日内瓦湖的名字写的是"圣灵"，最后，宝藏所在那座山峰的名字显示的则是"圣子"。

看到这里，罗曼赶忙让安东尼奥跑到日内瓦的旅游局，买来了一份阿尔卑斯山的地理测绘地图，然后通过这幅藏宝图上标明的经纬度与测绘地点，以及河流与峡谷等诸多参照物，最终确定了宝藏所在那座山峰的名字：圣贝尔纳！

没错！圣贝尔纳山峰！

正是雅克·路易·大卫在那幅著名油画中所描绘的，1800 年拿破仑率领法国军队跨越阿尔卑斯山，从瑞士进入意大利的那个地方！

此时此刻，罗曼才恍然大悟！

原来在这幅大卫创作的著名油画中，骑在战马上的拿破仑是在用指向天空的手指，来暗示自己埋藏宝藏的那个隐秘地点！

哈利路亚！感谢上帝的指引与帮助！终于成功找到了拿破仑宝藏的地点！

这一刻，灿烂的阳光透过房间的玻璃窗，照在罗曼那幸福的脸庞上，上帝仿佛正在向这位幸运的法兰西骑士微笑，罗曼流下了眼泪，这是激动的眼泪，也是感动的眼泪！只见这个受到上帝恩宠的年轻人像孩子一样微笑着，然后擦干脸颊上流淌的眼泪，最后紧紧地拥抱住了安东尼奥。

被罗曼拥抱住的安东尼奥也微笑着，这一刻，他的眼睛中散发出圣徒般的金色光芒，经历了那么多磨难和考验之后，现在，他已经感受到了自己心灵与灵魂发生的蜕变，也更加的相信，自己正是那个被上帝提前选中，与罗曼一起完成神圣使命的人。

十二　圣贝尔纳山峰

　　六月的一个早晨，日内瓦天气晴好，阳光格外明媚，空气中荡漾着希望的味道，蓝宝石的天空中飘浮着一朵朵白云，仿佛就像是天使的卫队正在列队欢送两位骑士的离开。罗曼与安东尼奥在旅馆里吃完一顿蜂蜜面包、鲜牛奶和鸡蛋的早餐，然后又带上了一些白面包、瑞士干酪和火腿，准备启程离开日内瓦，前往阿尔卑斯山的圣贝尔纳山峰。

　　就在启程之前，罗曼特意来到了马厩，给两匹骏马喂了一顿燕麦与苜蓿混合的大餐，并亲手为这两匹座驾洗了个澡，从佛罗伦萨到威尼斯，从威尼斯到慕尼黑，接着，又从慕尼黑到日内瓦，一路行来，多亏了这两匹巴登符腾堡名马。罗曼知道，接下来阿尔卑斯山的山路崎岖坎坷，险峻难行，这段最后的寻宝旅程充满了未知和危险，是对这两匹骏马的考验，也是对自己与安东尼奥的挑战。

　　两人预先设计的行进路线是：先从日内瓦湖畔的港口乘上渡轮，抵达日内瓦湖东岸的城市蒙特勒，然后骑马从蒙特勒一路南下，经过浪漫的西庸城堡，抵达瑞士南部的战略要地城市马蒂尼，最后从马蒂尼继续南下，沿着那条拿破仑当年穿越的阿尔卑斯山

古道，最终抵达瑞士与意大利边境的圣贝尔纳山峰。

罗曼与安东尼奥刚一出发，威廉上校便带领着两名英军侦察兵在后边紧紧追踪。为了防止人数过多暴露目标，英国政府付钱雇佣的那支瑞士雇佣军跟在了威廉上校的后边，并一直保持着一刻钟的骑马距离。

只见天空中几只云燕嬉逐着，轻轻掠过绿色的山冈，白色的渡轮像天鹅一样游弋在蓝宝石般的日内瓦湖面上，船身激起的白色浪花在湖面上拖着一条长长的细尾巴，诗意而幽远。站在甲板上的罗曼与安东尼奥为这片湖光山色陶醉着，就连渡轮上的那两匹马儿都在湖面上欣赏起自己的倒影起来。

一只雄鹰在阿尔卑斯雪山的天空中盘旋翱翔，用上帝的语言为这段刚刚开启的旅程标记上崇高与不凡，此时此刻，蓝天与阳光向灰色的山脊投去了变幻律动的光影，天使正躲藏在云端上向有情的人们偷偷微笑，而那座高高耸立的勃朗峰❶仿若一位圣洁的法国少女，正静静地等待着那位玫瑰骑士的胜利归来。

罗曼与安东尼奥早晨出发从日内瓦乘船，抵达日内瓦湖东岸的明珠城市蒙特勒已是中午，下了渡轮后，他们在湖畔的一家餐厅里吃了一顿简单的午餐，芦笋煎鲈鱼，然后换上了马，沿着罗纳河谷的大马路，向蒙特勒的南方继续行进，不一会儿便来到了西庸城堡。

西庸城堡坐落在西边日内瓦湖与东侧阿尔卑斯山之间的交通大道上，这座法国中世纪风格的古堡修建于11~13世纪，最初归

❶ 勃朗峰：即白色山峰，欧洲最高峰，位于法国境内的上萨瓦省，海拔4810米。

意大利撒丁皇室❶所有，后来被瑞士的伯尔尼人占领。西庸在法语里是石头的意思，正如这个坚硬的名字一样，这座城堡修建于日内瓦湖畔的一座巨石之上，如磐石般牢牢扼守着南北之间的交通要塞。

从远处望去，西庸城堡就像是拉伯雷❷在《巨人传》中描写的那位可怕巨人，他的双脚踩在日内瓦湖的湖水之中，巨大的身躯仿佛可以撼动整座阿尔卑斯山。从近处看，这座黑灰色的城堡又像是一座阴森的碉堡和恐怖的监狱，防御着外部敌人的入侵，同时囚禁着那些危险敌对的政治人物，1530~1536年，瑞士日内瓦的独立主义者弗朗索瓦·博尼瓦❸被囚禁在了这座沐浴在湖光山色中的城堡里。

后来，英国浪漫主义诗人拜伦来到这里的时候，写下了《西庸的囚徒》❹，歌颂弗朗索瓦·博尼瓦追求自由的精神。拜伦一生崇尚自由，歌颂自由，最后为希腊的自由而死。这位英国浪漫诗人歌颂的囚徒中，不仅有这位日内瓦的独立主义者，还有被囚禁在圣赫勒拿岛上的拿破仑。

对拜伦而言，滑铁卢战役后，"模仿古希腊英雄底米斯托克利❺投向敌国保护，最终却被英国人囚禁的拿破仑"，更像是一位勇敢的浪漫主义诗人。

❶ 撒丁皇室：位于法国和意大利之间的一个王国，19世纪撒丁王国统一了意大利。

❷ 拉伯雷（1493—1553）：法国文艺复兴时期的文学巨匠，代表作《巨人传》。

❸ 弗朗索瓦·博尼瓦（1493—1570）：16世纪瑞士日内瓦的著名独立主义者。

❹ 《西庸的囚徒》：英国诗人拜伦1816年和雪莱一起参观瑞士西庸城堡，然后写下的诗歌。

❺ 底米斯托克利（前524—前460）：古希腊杰出的政治家和军事家，担任雅典执政官时，率领希腊联军在萨拉米斯海战中击败了波斯帝国，遭流放后到波斯寻找庇护。

两位骑士的马蹄穿越历史的沧桑与叹息，在当下的时光中经过浪漫的西庸城堡，然后，沿着罗纳河河谷继续南行，快马加鞭，一路奔驰。当太阳即将在阿尔卑斯山下沉落的时候，罗曼与安东尼奥抵达了马蒂尼。

马蒂尼是瑞士南部的一座战略要地城市，马蒂尼一直往东顺着罗纳河谷可以到达瑞士瓦莱州的首府锡永，马蒂尼往南沿着阿尔卑斯山上的古道前行，便可以最后抵达瑞士与意大利边境上的圣贝尔纳山峰。

暮色将至，骑马赶了一天的路，已是人困马乏，罗曼与安东尼奥商量了下，两人准备在马蒂尼过夜，好好地休息一晚，第二天早晨再继续攀登阿尔卑斯山，向圣贝尔纳山峰行进。

第二天早晨，罗曼与安东尼奥离开马蒂尼，开始向阿尔卑斯山上行进。当年古罗马人进入阿尔卑斯山的时候，在罗纳河谷种下了葡萄，酿造出美味的葡萄酒，还修建了露天剧场和罗马温泉，马蒂尼从此成为古罗马文明的一部分。为了连接瑞士与古罗马各个行省之间的交通，古罗马的工程师们还在阿尔卑斯山上修建道路，把山间的羊肠小道拓展成了狭窄的山路，从马蒂尼到圣贝尔纳的那条山间古道便是当年古罗马人修建的。

这条罗马古道崎岖难行，异常险峻，整个宽度也只有3.8公尺，为了方便攀登山峰，罗曼与安东尼奥把那两匹巴登符腾堡的骏马留在了马蒂尼的驿站里，坐骑改换成了耐爬山路的骡子。

以前罗曼只在小说和绘画中了解阿尔卑斯山的雄伟与神圣、美丽与险峻，如今，自己终于亲身投入到阿尔卑斯山的怀抱中，这令他兴奋的像一个孩子。安东尼奥也是第一次攀登阿尔卑斯山，出于一位航海家的本能与职业习惯，他好奇地观察着这里的树木

植物与岩石动物，不停地比较着阿尔卑斯山与西班牙比利牛斯山的每一处不同。

雄伟的阿尔卑斯山就像是一群花岗岩组成的波涛，受到大西洋湿润气团、地中海温暖气团、极地严寒气团以及大陆气团的多重叠加影响，阿尔卑斯山全年降水充沛，因此植被茂密，同时湿度也很大。这为河流冰川提供了丰富的水源，现在虽然是六月夏季，但阿尔卑斯山上却寒冷如冬，罗曼与安东尼奥都穿上了提前准备好的牛皮羊绒大衣。

太阳升至天空中央的位置时，两人攀登的海拔高度已经上升到了两千米，抬起头便可以看到远处山峰上的雪际线，树木也从山脚下的椴木和山桦木变成了高耸入云的云杉和落叶松，不时能看到岩羚羊在山涧里出现，偶尔还能看到雪豹出没的身影，在树林间的草地上，一片片美丽的小花悄然绽放着，仿佛是花神倚躺在牧神的怀中。

山路越往上攀登越崎岖险峻，旁边的山谷中寂静无声，这里就像是一个被全世界遗忘的地方，人类的文明几乎在这里绝迹，只有骡子身上的铃铛声不时回荡在山涧，回响着这条罗马古道曾经留下的历史风云。

当年拿破仑率领五万法国军队，携带着几百门大炮和几百车的军需物资，是如何攀登这条罗马古道的？那嘹亮的军歌与飘扬的军旗一定填满了阿尔卑斯山的整座山谷！罗曼不断在心中拷问自己这个问题，这一切，只有上帝知道，真是一个了不起的奇迹！

那还是一支年轻的法国军队，正如年轻的法兰西共和国一样，他们在拿破仑的卓越指挥下，翻越险峻的阿尔卑斯山，成功击败

了盘踞在意大利北部的奥地利军队，把法国大革命的火种传播到意大利各地。

如今四十二年的时光过去了，拿破仑这个名字早已经成为伟大的史诗。一位拿破仑龙骑兵上校的儿子，再一次踏上了这条拿破仑曾经攀登过的罗马古道，去寻找拿破仑留给这个世界的神秘宝藏。

太阳开始西斜阿尔卑斯山的时候，罗曼与安东尼奥终于登上了海拔2473米的圣贝尔纳山口，站在这座欧洲最高的山口上，一切都显得神圣而崇高，抬头眺望着欧洲第一高峰勃朗峰。此时此刻，仿佛置身于山峰的巨浪之中，蓝天的浩瀚与山峰的巍峨令这两位骑士变得更加的渺小，渺小得就像是大海中的两粒沙粒，山川中的两颗尘埃。

就在这座险峻的山口之上，汉尼拔❶、查理曼大帝与拿破仑都曾带领军队穿越这里，从而缔造了不同时代的英雄史诗与伟大传奇！正是在这里，波拿巴的名字变成了拿破仑！拿破仑的事业像阿尔卑斯山的雄鹰一样开始腾飞，整个欧洲也进入了文明新纪元！

就在罗曼与安东尼奥抵达圣贝尔纳山口不久，威廉上校也一路追踪到了这里，他与手下悄悄埋伏在了一座小山冈上，通过望远镜监视着二人的举动。只见罗曼先是从骡子身上的行李中拿下一个水袋，坐在草地上与安东尼奥休息了一小会儿，然后他从怀中拿出了那卷藏宝图，开始仔细研究起来。

在这幅藏宝图中，宝藏所在地点只是标注在了圣贝尔纳山峰，

❶ 汉尼拔（前247—前183）：迦太基王国著名军事统帅，布匿战争中多次与罗马交战。

　　然而山峰附近的面积并不小，除了山峰和山口之外，还有一片林地和一个湖泊，那么，拿破仑到底会把那些闪耀的金币与璀璨的宝石藏在哪个地方呢？罗曼与安东尼奥分头搜寻了一下可能埋藏宝藏的两个山洞，眼看太阳就要沉落在阿尔卑斯山了，却依然没有任何发现。

　　此时暮色将至，气温骤降，山上的寒气开始透过靴子和皮衣袭入身体，罗曼与安东尼奥被冻得面色发紫，四肢发僵，而且爬了一天的山路，也早已经是筋疲力尽。于是，两人不得不暂时离开，在山上的黑夜降临之前尽快在附近找一个温暖的地方过夜。

　　黄昏的暮色中，两人隐隐约约看到距离山口一英里的地方有一座古老的修道院，于是赶忙牵着骡子，加快脚步向这座修道院赶来。这是一座修建于11世纪、名字叫圣贝尔纳的修道院，这座哥特早期风格的修道院，使用灰白两色的墙砖修建而成，修道院坐落在山谷之中，与周围灰色的山脊和白色的雪山完美融合在一起，显得庄严而神圣，宛如一座上帝的祭坛。

　　这座简朴的修道院属于天主教会分支下的西多会❶，诞生于11世纪的西多会，以"复兴本笃会❷的严格教规"闻名，主张苦修克己，辛苦劳作，因此，西多会修道院选择的地点多是那些远离人世、土地贫瘠的山谷或沼泽。到了13世纪，诞生于法国勃艮第的西多会逐渐式微，宗教影响力以及苦修持贫的教规，被意大利诞生的方济会❸所取代。

　　这所修道院的主体建筑是一座哥特早期风格的小教堂，教堂

❶ 西多会：天主教的著名修会，1098年由法国人罗贝尔创建于法国勃艮第的第戎野外。

❷ 本笃会：天主教著名修会，6世纪由圣本笃创建于意大利罗马附近的卡西诺山。

❸ 方济会：天主教著名修会，1209年圣方济在自己家乡意大利中部城市亚西西创建。

旁边有一个圆锥形的谷仓用来存放粮食，谷仓前方有两间简陋的平房供人居住，修道院的那扇大门是对外敞开的，随时欢迎着所有想要投向上帝怀抱的人。

圣贝尔纳修道院里只有神父一个人，神父的名字叫阿尔诺。他出身于意大利米兰的一个显赫贵族家庭，年少时因为崇拜拿破仑，并鼓动意大利民族独立，多次受到米兰奥地利政府的通缉。后来，阿尔诺因为喜欢上了米兰歌剧院的一位漂亮女演员，在与另外一个男演员的一次爱情争斗中，不小心误杀了对方，不幸被关进了监狱。

在米兰的监狱中，阿尔诺脱胎换骨，仿佛变成了另外一个人，他宣称自己在牢房中接受到了上帝的启示，于是开始自学经院哲学与天主教神学，并逐渐感化教育了很多监狱里的犯人，令他们皈依罗马天主教，感动于阿尔诺在监狱里的这些德行。梵蒂冈教皇亲自颁布赦令提前释放了他，并委任他在圣贝尔纳修道院里担任神父与院长。

"每一个圣人都有过去，每一个罪人都有未来。"阿尔诺神父经常对前来忏悔的人们这样说道。

1821年拿破仑在圣赫勒拿岛去世那年，阿尔诺神父来到圣贝尔纳修道院，现在是1842年，算起来已经二十一年了，阿尔诺神父也从一个健壮的中年人变成了苍老的老人。

这二十多年时间，阿尔诺神父把自己的时间与灵魂全奉献给了自己信仰的上帝，他在圣贝尔纳修道院里读书诵经，辛勤劳作，同时还乐善好施、救助路人，因此，在当地获得了圣人一样的美誉。

很多瑞士的富人知道圣贝尔纳修道院里住着这样一位圣人，

纷纷赶来捐钱资助，但都被阿尔诺神父婉拒了，"在上帝面前，真正的基督徒是哀伤的，更是清贫的。"阿尔诺神父经常对人们这样说道。

就这样，阿尔诺神父一直过着孤独而清贫的生活，生活中唯一的伴侣就是一只用来在山上救助路人的圣贝尔纳犬，他在修道院的院子里还开垦了一小块菜地，种一些耐寒的蔬菜，另外，还养了一头阿尔卑斯山的奶牛，用来为自己的膳食提供牛奶。

阿尔诺神父每天吃的食物也很简单，早餐是黑面包与牛奶，午餐和晚餐还是牛奶与黑面包，再加上一点蔬菜，除了每天必须要做的祷告和诵经的功课外，阿尔诺神父生活中最大的和唯一的爱好，便是用罗纳河谷的葡萄酿造白兰地了。"上帝创造了水，而人类却发明了葡萄酒。"阿尔诺神父微笑着，这样说道。

暮色中，罗曼与安东尼奥走进修道院，突然听到一阵狗叫的声音，只见一只体型硕大的圣贝尔纳犬快速奔跑过来，它有一身白色的皮毛，就像阿尔卑斯山的雪一样洁白，只有背部与头部是金黄色的，仿佛一片阳光照射在阿尔卑斯雪山上，它的鼻子与嘴巴虽然很大，却显得憨态可掬，令人惊讶的是，脖子上还挂着一个干邑小酒桶。

这只圣贝尔丹犬扬着头朝两人不停地叫着，同时还不停地摇着尾巴，似乎是在代表主人热情的表示欢迎。这时，罗曼看到教堂里走出来一位神父，手中提着一盏鲸油灯，等到神父来到罗曼与安东尼奥面前的时候，那只圣贝尔丹犬立刻停止了叫声，此刻，天色已经彻底黑了下来，那盏鲸油灯在黑暗中散发着温暖的光芒。

"恺撒好久都没有这么热情了！"只见阿尔诺神父用右手，温柔地抚摸着那只圣贝尔纳犬的背部，接着，神父用意大利语问道：

"看样子，两位先生是来借宿的吧？"

"正是！亲爱的神父，山上真冷！我们的身体都快冻僵了！"罗曼一边用意大利语回答，一边搓了搓冰冷的双手，身旁的安东尼奥也跺了跺已经冻得麻木的双脚。

此时，借助鲸油灯的光亮，罗曼看到站在自己面前的，是一位六十多岁的老人，身材瘦弱的他穿着一件黑色的长袍，长袍上补着好几个大补丁，腰间系着一条细细的麻绳，他的鼻子与嘴巴是托斯卡纳式的，额头与眉毛则是伦巴第式的，脸上的神情如湖水般平静而慈祥，还有那双明亮的眼睛，闪烁着智慧而深邃的光芒。

"可怜的孩子，赶快进来暖暖身子吧！"阿尔诺神父说完便转过身，走在前面用手中的鲸油灯带路，那只可爱的圣贝尔纳犬也摇着尾巴，紧随神父身后，跟着阿尔诺神父。罗曼与安东尼奥先是把两匹骡子拴在了谷仓里的那头奶牛旁，然后两人来到了毗邻谷仓的一间平房里。

这间不大的屋子里有两张松木制作的单人床，床上铺着草垫，还有御寒的棉被，简陋的房间里没有任何桌椅，低矮的窗户上，有一盏意大利风格的蓝色琉璃鲸油灯，鲸油灯对面的土色墙壁上，挂着一个基督殉难的木制十字架。

"这间房子平时一直空着，偶尔会有路人过来借宿，虽说有一些简陋，但在深山里也只能这样了，二位先生今晚可以在这里过夜，好好睡上一觉，现在，我去拿一点吃的东西过来。"阿尔诺神父说完，便提着鲸油灯离开了。

此刻，罗曼与安东尼奥感觉身上温暖了很多，血液开始慢慢向心脏和脸庞上回流，刚才冻得麻木的手臂与双脚也逐渐恢复了

知觉，为了感谢上帝的佑护，两人对着墙壁上的十字架祷告起来，正在这时阿尔诺神父回来了，拿来了一盘黑面包和一瓶葡萄白兰地。

"这是我酿制的白兰地，快喝上一口暖暖身子吧！请二位先生好好休息，如果有事的话，可以到旁边那间房子找我。好啦！现在我要去做晚间祷告了，上帝已经在等我了！"说完，阿尔诺神父在胸前划了一个神圣的十字架，然后提着鲸油灯走了。

罗曼与安东尼奥向神父致谢后，拿起酒瓶一连喝了好几口葡萄白兰地，感觉身体里立刻开始燃烧了起来，那种神奇的变化就像是圣灵灌进了体内，接着，筋疲力尽的两人又吃了些黑面包，便躺在床上睡着了。

山中的夜晚异常的寂静，时间在这里仿佛也放慢了脚步。过了两个时辰，阿尔诺神父居住的那个房间的灯火也熄灭了，于是，整座修道院陷入一片漆黑的寂静中。夜越来越深了，修道院的上空开始飘起了雪花，一片一片旋转着，飘落在教堂的钟楼上，还有谷仓的螺旋形屋顶上。

在谷仓里，那两匹正在咀嚼草料的骡子发出了一阵奇怪的叫声，原来威廉上校与两名手下也悄悄地来到了修道院里，他们躲藏在了谷仓里，为了取暖睡在草料堆上，三个人发出的动静声惊吓到了骡子。疲惫不堪的威廉上校从怀中掏出一支伯明翰的银酒壶，与手下一起喝了几口暖身的威士忌，然后也睡着了，此时，那支瑞士雇佣军就驻扎在距离修道院只有几英里远的山谷里，随时等候着威廉上校的命令。

第二天清晨，当太阳在阿尔卑斯山的天空中重新升起时，圣贝尔纳修道院被镀上了一层上帝的黄金，碧蓝的天空、圣洁的雪

山，还有绿油油的山谷，这一切，都仿佛是世界最初诞生时的模样，这个崭新的世界充满了希望。

罗曼与安东尼奥经过一夜的休息，昨晚又喝了一瓶上好的白兰地，现在已经完全恢复了体力。两人早餐吃了一点随身携带的面包和干酪，向阿尔诺神父亲切告别后，便牵着两匹骡子离开修道院，继续去圣贝尔纳山峰寻找宝藏了。威廉上校与两名手下也悄悄离开了修道院里的那间谷仓，他们继续埋伏在山口处，密切监视着罗曼与安东尼奥，准备一旦等宝藏出现，便立即除掉二人。

险峻的圣贝尔纳山峰上全都是花岗岩的巨石，拿破仑很难把宝藏埋藏在这里，所以，最有可能埋藏宝藏的地方是圣贝尔纳山口。罗曼与安东尼奥仔细搜寻了圣贝尔纳山口所有有可能埋藏宝藏的地方，甚至包括山口的一片落叶松林，依然没有任何发现，此时，已经是下午五点。阿尔卑斯山上的夜晚来得很早，距离太阳落山只剩下不到一个小时了，焦急和失望的情绪占据了两人的内心。

现在两人面临的难题是：如果继续这样寻找下去，很难会有新的发现；可是现在如果离开圣贝尔纳山口下山，两人不可能在夜晚来临之前顺利抵达山下。罗曼与安东尼奥左右为难起来，最后两人商量了一下，决定再次到圣贝尔纳修道院里借宿一晚。

阿尔诺神父像昨天一样，热情地接待了罗曼与安东尼奥，他的脸上依然是平静而慈祥的笑容，这让罗曼与安东尼奥感觉亲切而温暖。令两个人感到意外的是，阿尔诺神父没有向两人询问任何问题，又送上了黑面包和牛奶，还有一瓶上好的葡萄白兰地。

"太美味了！好棒的干邑白兰地！"安东尼奥喝完一口后称赞道。

"这不是干邑白兰地，准确来说，是葡萄白兰地，只有在法国普瓦图大区的干邑省酿造的葡萄白兰地，才能叫作干邑白兰地。"罗曼解释道，语气中带着一些气馁。

"哈！原来是这样！就像在西班牙城市 Jerez 酿造的雪莉酒一样！"安东尼奥拿起酒瓶又喝了一大口，接着打趣地说道："倒也不必气馁，我亲爱的朋友，虽然我们没能找到拿破仑的宝藏，但至少品尝到了如此美妙的葡萄白兰地！"

"别开玩笑了！安东尼奥！我们千里迢迢，历经千辛万苦来到这里，可不是为了喝葡萄白兰地！"罗曼失望地说着，又一次从怀中拿出了那幅藏宝图。

"哈哈！说不定拿破仑在这里埋藏的就是葡萄白兰地呢！"半瓶白兰地下肚后，微醉的安东尼奥开起了玩笑。

"我真不明白！地图上标注的宝藏地点，就在圣贝尔纳山口附近！为何我们却找不到宝藏！"罗曼看着藏宝图，生气地说道。

"或许，是我们遗漏了某个地方？"安东尼奥拿着酒瓶又喝了一口白兰地。

"不可能！有可能埋藏宝藏的地方我们都寻找过了啊！昨天的那两个山洞，还有今天的那片树林！难道是，宝藏被拿破仑埋藏在了山口的那片湖泊之中？"罗曼抬起头，看着安东尼奥那发红的眼睛。

"湖泊中？哈哈哈！看来喝多的人不是我！那你为何不说，宝藏被拿破仑埋藏在了这座修道院里？"现在安东尼奥的确喝得有点多了，他拿着酒瓶舒服地倚躺在了床上。

"修道院里！"安东尼奥醉酒后随便乱说的一句话提醒了迷茫中的罗曼，只见他兴奋地说道："嘿！你说得对！安东尼奥！为什

么不能是修道院！要知道当年老科西莫·美第奇❶在危急关头，把美第奇家族的所有黄金都埋藏在了佛罗伦萨的一座修道院里！如果我是拿破仑的话，或许也会效仿聪明的老科西莫！"

罗曼说完，把目光聚焦在了藏宝图上的一个地方，然后对安东尼奥激动地说道："快看！地图上圣贝尔纳山峰这里，写的是圣子的名字！圣子，不就是指基督修道院吗！"

正在这时，院子里突然响起了恺撒的叫声，狗的叫声与平时很不一样，那歇斯底里的声音就像是在愤怒地咆哮。罗曼赶忙把藏宝图放进怀中的口袋里，然后朝着狗叫声发出的地方跑过去，安东尼奥也放下手中的酒瓶跟了出去，两人来到了修道院的谷仓，看到阿尔诺神父正低下身子抱着恺撒，努力阻止恺撒发出疯狂的叫声。

"神父，发生什么事情了？"罗曼急忙问道。

"我也不清楚，不知道恺撒为何在这里一直不停地叫喊，一定是在谷仓里发现了什么！"阿尔诺神父一边用手安抚着恺撒，一边疑惑地说道。

罗曼与安东尼奥仔细检查了一遍谷仓，除了两匹骡子与一头奶牛外，没有任何其他发现。两人不知道，刚才是恺撒嗅到了谷仓里陌生人的气味，警惕的叫声迫使威廉上校与两名手下急忙离开了修道院。

"好啦！好啦！恺撒！停止叫声！现在！"阿尔诺神父发出了最后的命令，此刻，恺撒终于停止了自己的叫声，在主人面前慢慢变得温顺起来。

❶ 老科西莫·美第奇（1389—1464）：教皇的银行家，佛罗伦萨国父，文艺复兴开启者。

　　"现在，劳请两位先生和我一起去一下小教堂吧，我有事情要向二位先生请教。"阿尔诺神父平静地说道，罗曼与安东尼奥变得忐忑不安起来。

　　等到三人来到教堂的时候，太阳已经沉落在阿尔卑斯山下，只见阿尔诺神父点亮了祭坛上的一盏烛台，昏暗的教堂立刻变得明亮起来，接着，阿尔诺神父转过身，对罗曼与安东尼奥微笑着说道："好啦！我的孩子们，现在，在上帝的面前，可以和我讲一讲你们来到这里的真正目的了。"

　　听到阿尔诺神父的话后，罗曼与安东尼奥一时不知所措，两人面面相觑，阿尔诺神父会意地笑了一下，接着平静地说道："刚才恺撒在谷仓里一定是嗅到了陌生人的气味，如果我猜的没错的话，这些陌生人是跟踪你们而来的，我的孩子们，现在，和我说说吧，你们为何要来到这么荒凉的地方？"

　　看到罗曼与安东尼奥那副顾虑的样子，阿尔诺神父继续说道："不要担心，我以上帝的名义，还有自己的灵魂保证，一定会替你们保守秘密的！何况，我剩下的时间也不多了，最多也就一年时间，上帝正在天堂等着我去服侍呢！"

　　阿尔诺神父的这番话彻底打消了罗曼心中的顾虑，于是他把所有的经过，拿破仑宝藏的秘密，自己被罗马教皇册封为梵蒂冈骑士的事情，还有自己关于宝藏埋藏地点的判断，全都说了出来，令罗曼与安东尼奥感到惊讶的是，阿尔诺神父听完这一切后没有显露出一点惊讶的表情，似乎一切都在他的掌握之中。

　　"勇敢的孩子，谢谢您的真诚！当然，还有对一位老人的信任！"阿尔诺神父用情地看着罗曼的眼睛，然后继续平静地说道，"既然这一切，都是上帝的安排，好吧，孩子，你的判断没错，拿

破仑的宝藏，就埋藏在这座修道院里，此时此刻，就在我们的脚下。"

阿尔诺神父的话，令罗曼与安东尼奥震惊不已，两人简直不敢相信自己的耳朵！"上帝啊！我的神父！我没有听错吧！"罗曼大声惊呼道，"您的意思是，自己早就知道，拿破仑把宝藏埋藏在了这所修道院里！对吗？"

"是的，孩子，"阿尔诺神父回答道，脸上的神情十分平静，"在我刚来这所修道院的时候，就发现了宝藏的秘密，那是1822年的秋天，拿破仑去世的第二年，对，算起来已经有二十年时间了。"

"我的上帝！二十年的时间！请原谅，我的神父，您的意思是，这二十年的时间，您一直守候着拿破仑的宝藏！难道就没有一点别的念头和想法吗？"安东尼奥不敢相信阿尔诺神父说的话。

"在上帝的面前不能有谎言。孩子，我明白你的意思。"阿尔诺神父微笑着说道，"是的，如果我愿意的话，这批宝藏可以让我成为国王，或是，当上梵蒂冈的教皇，不过，我并不想成为一个富人，因为富人要想进入天堂，比骆驼穿进针孔还难❶。更何况，这批宝藏并不属于我，而是属于拿破仑或者属于拿破仑想要留给的那个人。"

阿尔诺神父在教堂的祈祷长椅上坐了下来，然后继续平静地说道："二十年来，我一直在这里等候着，等候着你们的到来，现在，你们终于来了，拿破仑的宝藏也应该重见天日了。虽然比我预计的时间要晚了一些，不过，这一切都是上帝的安排和旨意。"

❶ 这句著名的话出自圣经新约的《马太福音》，意思是富人死了以后很难进入天堂。

听到阿尔诺神父的这番话，罗曼感动得流下了滚烫的眼泪，只见他单膝跪地，用双手捧起阿尔诺神父的右手，就像亲吻罗马教皇那样，在阿尔诺神父的手背上亲吻了一下。

"好了！勇敢的孩子们，时间不多了！今天外出的时候，我在几英里外的山谷里发现了一支瑞士雇佣军，他们如果包围了修道院那就麻烦了！赶快抓紧时间！你们拿到宝藏后，立刻离开这里！不要担心，上帝会保佑你们的。"

说完后，只见阿尔诺神父缓缓站起身来，他抬起头仰视着教堂墙壁上的殉难基督，在胸前划了一个神圣的十字架，然后走到祭坛前拿起烛台，引领罗曼与安东尼奥来到了教堂的地下室。地下室的空间很大，这里被阿尔诺神父当成了酒窖使用，地上整齐摆放着很多用来储存葡萄酒白兰地的法国橡木桶，周围的空气中弥漫着葡萄白兰地与橡木桶交融的美妙香味，仿若天使在偷偷地啜饮美酒，酒香沁入凡人的心脾。

只见阿尔诺神父拿着烛台，走到其中的一个橡木酒桶前停了下来。然后，他示意让罗曼与安东尼奥一起把这个橡木酒桶移开。罗曼与安东尼奥一起搬开了这个沉重的橡木酒桶，一个密室的入口逐渐显露了出来，入口很小，刚好可以容纳一个人的身子。里边虽然漆黑一片，不过似乎充满了无形的魔力，让人仿佛可以嗅到黄金的气味。

这时，阿尔诺神父把手中的烛台递交给了罗曼，然后语重心长的嘱咐道："孩子，拿破仑的宝藏就在下边，现在，我把这些宝藏正式转交给你，希望你可以像守护光明的天使一样，守护正义的黎明！快去吧！去完成上帝赋予你的神圣使命！现在我要回到地面上，帮你们观察一下周围的情况。"

罗曼的双手接过沉重的烛台后，用火炬般的目光看着阿尔诺神父的眼睛，郑重地点了一下头，然后，探下身慢慢钻进了入口，下到了暗室里，安东尼奥紧随其后。

一进到暗室内，里边便发出耀眼的光芒，两人还以为是黄金发出的光芒，看清楚后才发现，原来是黄铜的珠宝箱在烛光照耀下反射的光芒，这间暗室中藏满了用黄铜打造而成的珠宝箱！黄铜的一些表面虽然因为岁月的氧化变成了绿色，但质地却非常坚硬，应该是拿破仑下令用炮弹的弹壳打造而成。这些珠宝箱上边鉴刻着许多拿破仑的蜜蜂，在箱盖上还铭刻有拿破仑的鹰徽，令两人感到惊讶的是，这些黄铜珠宝箱全都没有上锁！

此时此刻，跋涉千山万水，历经千辛万苦，寻找的拿破仑宝藏就在眼前！罗曼与安东尼奥几乎可以清晰地听到自己的心跳声，两人先是闭上了眼睛，在心中默默地向上帝祈祷了一会儿，然后，两人紧张地屏住呼吸，双手颤抖着，慢慢打开了其中一个珠宝箱的盖子。

打开珠宝箱那一瞬间，罗曼与安东尼奥的眼睛一片眩晕，珠宝箱里堆满了金币，在烛光的照耀下发射出耀眼的金光。两人惊讶地瞪大了眼睛，安东尼奥急忙用双手捧起一堆金币，在手中沉甸甸的，金币上铭刻的头戴桂冠的拿破仑仿佛正在向自己微笑。安东尼奥疯狂地亲吻着手中的金币，然后惊呼着跳了起来，罗曼的眼睛也湿润了，接着，两人又迫不及待地打开了旁边的两个珠宝箱，里边全都是金光闪闪，光芒四射的金币！最后，两个人终于打开了所有的珠宝箱，发现其中有几个珠宝箱中装满了璀璨夺目的钻石、蓝宝石、红宝石和祖母绿！

借着烛台的烛光，罗曼随手拿起一颗宝石仔细观察了一下，

发现宝石的净度与色泽非常完美！这些稀有宝石完全可以媲美土耳其苏丹的宝藏！还有印度国王的宝藏！太神奇了！太梦幻了！这一刻，罗曼与安东尼奥被这些光芒四射的金币与稀有宝石包围着，两人幸福得还以为自己是在梦境之中。

一波激动兴奋的热浪袭过之后，现实让两人慢慢冷静了下来，这么多的宝藏，而且附近还有很多敌兵，如何才能把这些宝藏安全运下阿尔卑斯山呢？两人商量了一下，最后决定，先把沉重的金币留在这里，然后用两匹骡子驮上所有的宝石，在黎明时分悄悄离开圣贝尔纳山口，于是，罗曼与安东尼奥立即忙碌了起来，这一夜几乎没有睡觉。

威廉上校与手下被迫离开修道院的谷仓后，来到附近一座废弃的小木屋里过了一夜，此时的威廉上校还不知道，罗曼已经在修道院的地下找到了拿破仑的宝藏。追踪了这么长时间，此时的威廉上校早已经失去了耐心，在相信自己已经有了十足的胜算后，他决定改变之前守株待兔的计划，准备于第二天早晨带领瑞士雇佣军包围圣贝尔纳修道院，然后从罗曼身上拿到那幅藏宝图，自己去发掘拿破仑的宝藏。

清晨六点，星辰还在阿尔卑斯山的天空中眨着明亮的眼睛，东方的天际处已经开始泛起一条条橙色的缎带，逐渐蔓延到海蓝宝石般的天湖中，那是太阳即将横空出世的美丽预言。此时，远处的雪山被朝霞镀上了一层浪漫的玫瑰色，山谷中一片寂静，白色的雾气从圣贝尔纳山口缓缓升起，慢慢淹没了山谷中的树林、草地和湖泊。

一片白茫茫的雾气中，只见有两个人牵着两匹骡子，从圣贝尔纳修道院缓缓走出来，一定是神迹的再次闪现。阿尔卑斯山上

的这一幕，让人想到了基督耶稣骑着驴进入圣城耶路撒冷的场景，周围的一切因此变得神圣而崇高起来，这一刻，人与骡子仿佛正行走在时间与记忆的沙漠里，身上背负着人世间所有的美好与向往。

不一会儿，世界初生时的那片光芒出现了，上帝之光变成世界之光，太阳也从燃烧的云层中慢慢展露出来。此时，山谷中的那片雾气逐渐消散，于是，阿尔卑斯雪山的山峰、山脊与山谷，还有草地上的树林、湖泊与教堂，全都沐浴在了一片金色的光芒中。

那两匹骡子行走的速度很缓慢，因为它们的身上驮着沉甸甸的宝石，这些迷人的宝石可以改变法兰西，甚至是整个欧洲的命运。然而骡子并不知道这些，它们以为自己身上驮着的只是一些普通的石头，罗曼与安东尼奥却深知这一点，两人脸上那幸福与收获的表情，完全可以印证此刻他们内心的想法。

"亲爱的罗曼，这场寻宝之旅结束了！我们满载而归！哈哈！等回到西班牙后，我要在塞维利亚海边给我父亲买一栋大别墅！还有给自己买一艘热那亚的豪华游艇！每一天，我都被一群美人包围着！哈哈！我要过苏丹的生活！"安东尼奥兴奋地说着，他已经开始规划自己后半生的美好生活。

"哈哈！原来这就是你的梦想！好吧！你值得拥有，亲爱的安东尼奥。"罗曼继续深情地说道，"我亲爱的朋友，感谢你一路上的帮助，我们才成功找到了拿破仑的宝藏！还记得在罗马梵蒂冈，教皇陛下对你说过的话吗，骑士应当获得上帝的奖赏！所以，我会给你一些宝石作为酬劳，虽然这些宝石并不多，不过，有了这些可爱的宝石，相信你一定可以过上一直梦想的生活。"

"谢谢你！我亲爱的朋友！从马赛到科西嘉，从罗马到佛罗伦萨，从威尼斯到慕尼黑，从日内瓦最后到这里，我们跋涉千山万水，历经重重考验，终于找到了拿破仑的宝藏！我们成功了！真难以置信！这一切就像是在做梦一样！"安东尼奥不禁感叹道。

"是的！亲爱的安东尼奥，在上帝的指引和帮助下，我们最终成功了！"罗曼表情严肃地说道，"现在，我们一定要把千辛万苦找到的宝藏安全地转移出去，这些宝藏千万不能落到奥地利人或英国人的手中！否则，无论是拿破仑还是上帝，都无法原谅我们！"

"不用担心，我亲爱的朋友，我们会成功的！只要顺利通过圣贝尔纳山口，这些宝藏就安全了！那么接下来，你会如何处理这些宝藏呢？"安东尼奥问道。

"从圣贝尔纳山口一直往西，翻越阿尔卑斯山就是法国了！回到巴黎后，我要先把这些宝石安全的藏起来，然后找机会把宝石与金币一起，移交给拿破仑的侄子路易·拿破仑，有了这些宝藏，相信他一定可以复兴拿破仑第一帝国的辉煌！"罗曼停顿了一下，然后眼睛中充满光芒地说道，"到时，我要用拿破仑的宝石，作为上门提亲的聘礼！对！我还要留一颗最大、最闪耀的钻石，给我心爱的卡蜜尔！然后在我们举行婚礼的那一天作为结婚的婚戒亲手送给她！上帝啊！到时我的卡蜜尔一定会幸福地昏厥过去的！"

"哈哈哈！完美！骑士最后找到了传说中的宝藏，迎娶了自己心爱的那位美人，就像骑士小说里的美好结尾那样。"安东尼奥笑着，这样总结道。

两人牵着骡子行走了大约一英里，突然在圣贝尔纳山口的罗马古道上停了下来。只见前方有一个陌生人站在那里，阻挡住了

前方的山路，另外还有一个人手持军刀，出现在了罗曼与安东尼奥的身后，截断了后方的退路。罗曼与安东尼奥大吃一惊，两人还以为自己是遇到了山上的强盗，但又仔细观察了一下对方的穿着、气质还有军刀后，心里方知道情况不妙，这两人应该是职业军人，出现在这里一定会有重大的事情发生。

"我们是为圣贝尔纳修道院运送粮食的，现在准备下山，请二位先生让开道路！"罗曼用法语机智地说道，同时，拉紧了身旁正在喘气的骡子。

"修道院的谷仓里根本没有新运来的粮食，只有奶牛吃的苜蓿，还有一些陈旧的黑麦！我真的很想知道，是什么样的粮食会让骡子行走得如此缓慢，应该不会是黄金制作的麦子吧？"只见威廉上校的那双鹰眼，紧盯着骡子背上驮着的沉甸甸的袋子，同时用一口伦敦口音的法语说道。

"啊！原来你们就是昨天藏在谷仓里的人！"安东尼奥惊讶地大声说道。

威廉上校既没有承认，也没有否认，只是表情冰冷地说道："我们是谁并不重要，重要的是，我知道二位的名字，一个是罗曼，另外一个是安东尼奥。"

听到对方说出自己的名字时，惊讶让罗曼的身体打了个寒战，他已经意识到了情势的严重，也感受到了眼前这个陌生人的威严和杀气。罗曼说道："这位先生，听您的口音，您是英国人，看您的气质，您又是军人，所以，一位英国军人，来到瑞士与意大利边境的这个偏远地方，如果我没有猜错的话，一定会有不幸的事情发生。"

"很不幸，您猜对了！"只见威廉上校冷笑了一下，然后用讽

刺的口吻说道："之前我一直认为，法国和西班牙这样的拉丁民族身上有太多的女性气质，不过，现在看到二位，发现事情也有例外，你们看上去倒像是两位男子汉。"

这时，安东尼奥愤怒地大声说道："英国佬！是娘们还是男子汉，不是用嘴说的！这里是圣贝尔纳山口！是英雄们叱咤风云的地方！我安东尼奥，不杀躲藏在谷仓里的无名鼠辈，所以，赶快报上你的名字来！"

"可怜！原来这就是你们西班牙人的男子气概。"威廉上校高傲而威严地说道，"好吧！我想应该有必要做一下简单的自我介绍：我是威廉上校，现在服务于大英帝国的警察总署，过去的一个半月时间，从佛罗伦萨到威尼斯，从慕尼黑再到日内瓦，我一直都秘密追踪着二位，现在，终于有机会出现在二位的面前。我想，是时候结束这场无聊的狩猎游戏了。"说完，威廉上校握紧了腰间的那把军刀。

听到威廉上校的话，罗曼与安东尼奥惊出了一身冷汗，被对方当猎物追踪了这么长时间，自己竟然一点都没有察觉！该死的！一定是有人泄露了拿破仑宝藏的秘密！才招来了这些可恶的英国人！

罗曼努力先让自己冷静下来，然后讽刺地说道："这段时间，有劳上校先生一路护送，不胜荣幸！不过，现在先生可以回伦敦了。接下来的路程，我想，就不用麻烦上校先生了！"

"不用客气！我可以离开，不过先请您把骡子身上的那几袋东西交给我！还有，把您身上的那幅藏宝图也交给我！"威廉上校说道，那种语气，就像是两军阵前喊话的将军。

这时，安东尼奥用嘲笑的语气说道："哈哈哈！上校先生，你

是在做白日梦吗？ 这里可不是英国，单凭区区两个人就妄想让我们交出宝藏！太可笑了！即便我同意，我腰间的这把加泰罗尼亚短刀也不会同意！"

威廉上校似乎并不在乎安东尼奥说的话，只见他轻蔑地笑了一下，然后用胜利者的口吻说道："之前经常听人们说，比利牛斯山的西班牙人很喜欢吹牛，可以吹出一座大山❶，现在看来的确是这样！"

"你们西班牙人在大海上打不过我们英国人，后来，在陆地上又敌不过法国人，现在，也只能在摩尔人面前可怜地炫耀一下武力了。"

接着，威廉上校换了一种语气对罗曼说道："年轻人，我知道您的父亲曾经是拿破仑军队中的一位龙骑兵上校，而且还参加过滑铁卢战役！作为一名军人，我十分尊敬您！因为我的父亲，曾经效力于威灵顿公爵的麾下，而且也参加了滑铁卢战役！"

"所以，我不想隐瞒您，现在有一支五十人组成的瑞士雇佣军正在赶来的路上，如果您明智的话，立刻答应我的条件！不然的话，我保证您今天一定会命丧于此！"威廉上校严肃地说完，从腰间拔出了那把寒光四射的英式军刀。

昨天晚上听阿尔诺神父说道，附近的山谷的确有一支瑞士雇佣军，因此，罗曼知道对方不是在虚张声势，看到现在的情形，自己也只有拼死奋力一战！如果等那支瑞士雇佣军赶来，自己的结局一定会像滑铁卢战役中的拿破仑一样寡不敌众。想到这里，罗曼抽出那把罗马教皇御赐的尤利乌斯二世之剑，眼睛里燃烧起

❶ 法国南部与西班牙接壤的比利牛斯山地区居民说话夸张，被形容为可以吹出一座山。

了愤怒的火焰。

"我的父亲是一位勇敢的骑士！他为了捍卫拿破仑帝国的荣耀英勇就义！他的儿子也绝不可能是懦夫！滑铁卢战役中父亲未能如愿实现的，如今，他的儿子帮他完成！你们这些威灵顿手下的猎犬，现在，就让你们的鲜血来祭献我手中的这把宝剑！"

为父亲复仇的火焰已经吞没了整个身体，只听罗曼大声吼道，紧接着便举起手中的那把教皇宝剑，与威廉上校决斗起来。安东尼奥也操起腰间上的那把加泰罗尼亚短刀，与威廉上校的那名手下开始搏杀起来。

刀剑声如雷霆般打破山谷的寂静，响彻阿尔卑斯山的山口，刀剑反射的太阳光芒如同闪电般划过蓝色的天空，远处的雪山之巅有一只雄鹰正展翅盘旋在苍穹之中，仿佛是天神宙斯正在观看英雄们的对决。此时此刻，阿尔卑斯山的山神与战神一起吹响了罗兰的号角❶，云端的雪山女神正手捧胜利的桂冠。

这里是阿尔卑斯山的圣贝尔纳山口！是汉尼拔、查理曼大帝和拿破仑曾经与自己命运对决的地方！是英雄们创造奇迹与史诗的地方！也是改变法兰西和欧洲历史的地方！此时此刻，就在这个神圣的山口，两位勇敢的骑士正在用自己的生命和鲜血为国家的宝藏而战！为自己的爱情与荣誉而战！为拿破仑这个伟大的名字而战！

安东尼奥非常英勇，与对方激战了好一会儿仍不分胜负。过了一刻钟，没有接受过专业军事训练的他逐渐处于了劣势，一个躲闪不及，他的左臂被对方军刀砍伤，鲜血溅了一地，知道自己

❶ 罗兰的号角: 法兰克王国的骑士罗兰为了掩护查理曼大帝撤回法国而在西班牙战死。

获胜的机会已经变得很渺茫，也为了不让对方威胁到一旁的罗曼，安东尼奥决心要与那名英国军人同归于尽。

只见他用手中的那把短刀努力阻挡住对方手中的军刀，然后用受伤的左臂紧紧抱住对方的身体，用尽全身的力气往古道下的山涧中扑了过去。就在堕入山涧的那一瞬间，这位勇敢的西班牙船长发出了狮子般的吼叫声，响彻云霄，那是安东尼奥留给罗曼的最后一句问候，也是他留给这个世界的最后声音……

罗曼手中的宝剑与威廉上校手中的军刀击撞在了一起，闪耀着火花，这是法国人与英国人的对决，也是拿破仑宝藏命运的对决！斯巴达的勇士们在温泉关血战波斯人❶，查理曼的骑士们在比利牛斯山激战摩尔人，拿破仑的军队在阿尔卑斯山交战奥地利人，千百年来"爱与荣耀"的勇士之歌从未停歇过……

罗曼的剑术比威廉上校略逊一筹，不过多亏了教皇御赐的那把锋利无比的宝剑，才让他与对方暂时战成了平手。两人正激战到关键时刻，突然看到安东尼奥抱着敌人一起堕落到了山涧之中，悲痛不已的罗曼心慌意乱，完全丧失了斗志，被威廉上校用军刀一下架在了脖子上，此时，山口不远处，威廉上校的另一名手下带着那支瑞士雇佣军也赶了过来，尘埃落定，胜负已成定局。

此时，整个世界立刻变得安静起来，被军刀架在脖子上的罗曼静静地望着安东尼奥坠入山涧的那个地方，他没有丝毫的胆怯，却流下了悲伤的眼泪，罗曼知道安东尼奥这样选择，是在用他的

❶ 温泉关战役：公元前 480 年发生在希腊温泉关的一次著名战役，该战役中斯巴达国王率领三百勇士在温泉关阻挡波斯帝国大军，最后全部英勇战死。第二次希波战争中的温泉关战役，与之前的马拉松战役和紧接的萨拉米斯海战，并称为古希腊三大战役。

生命最后一次保护自己。

从马赛到科西嘉，从罗马到佛罗伦萨，从威尼斯到慕尼黑，从日内瓦再到这里，安东尼奥一路相伴，就像天使一样时刻守护着自己，摩尔海盗、神秘风暴、教皇暗杀、甜蜜生活、发掘宝藏，两个人一起经历了那么多磨难与考验，可现在，只剩下自己孤身一人。

历经千山万水与千辛万苦，横跨半个欧洲，最后终于成功找到了拿破仑的宝藏，可如今，安东尼奥突然舍生取义，宝藏也落入了英国人的手中，公平的上帝啊！正义的上帝啊！万能的上帝啊！这难道就是最终注定的结局吗？

罗曼抬头仰望着浩瀚的苍穹，想到自己与安东尼奥的所有舍命付出，帮助波拿巴家族复兴拿破仑第一帝国的政治梦想，还有近在眼前的与卡蜜尔的幸福婚姻，现在，所有的一切都幻灭了。他不甘心地对着阿尔卑斯山的最高峰狂笑起来，那笑声悲鸣而壮烈，令天地震撼，鬼神哭泣。罗曼的脑海里最后闪回了一次母亲与卡蜜尔的笑容，此刻，他似乎已经做好了准备，像亲爱的安东尼奥一样英勇赴死。

此时那支瑞士雇佣军已经到达，罗曼闭上了自己的眼睛。威廉上校明白，罗曼已经准备好了赴死，他轻轻叹了一声，心中赞叹着这位勇敢的骑士，然后准备在最短的时间内，用手中的军刀结束罗曼的生命。

就在这时，阿尔卑斯山的雪山上方突然闪现一道金色的光芒，像上帝的宝剑一样劈开雪山，随即响起了山崩地裂的轰鸣声，雪山上的一大片积雪如汹涌的海啸般向圣贝尔纳山口急速冲来。那些瑞士雇佣兵们看到是大雪崩，大声叫喊着纷纷逃命，威廉上校

也吓得脸色苍白，此刻的他早已经顾不上罗曼，急忙拉着那两匹嚎叫的骡子试图逃离这里，可是一切都太晚了，就在短暂的一瞬间，一片巨大的雪海从天而降，淹没了整个圣贝尔纳山口，所有人连同那两匹骡子，全都被埋藏在了一片白色之中。

雪崩发生后六个小时过去了，罗曼意识模糊地听到好像有狗叫的声音，他的身体和四肢都被深埋在雪堆中动弹不得，因为缺氧呼吸也逐渐变得困难起来，此刻他意识到自己有可能还活着，但是完全没办法睁开眼睛，因为自己的脸部全都被雪挤压着，在无尽的黑暗中罗曼觉得冰冷入骨，他知道自己已经躺在了死神的怀抱中，死神正在对着自己微笑，脑海中开始浮现各种幻觉。

他仿佛看到了母亲见到自己回家时那幸福快乐的样子，母亲用温暖的怀抱拥抱自己，就像自己小时候的那个冬天，接着，他仿佛看到了身穿白色婚纱的卡蜜尔，正站在教堂里向自己微笑，她的微笑是那么的甜蜜，那么的幸福，最后，他发现自己被一团白茫茫的上帝之光包围着，大地上的山川河流飞速向身后移动起来，仿佛穿越了几个世纪之后。罗曼终于慢慢睁开了眼睛，他看到一只圣贝尔纳犬正在用舌头舔着自己的脸部，接着看到了阿尔诺神父的模糊身影。

只见阿尔诺神父用手解下恺撒脖子上挂的那只干邑小酒桶，在罗曼的口中轻轻灌了一点葡萄白兰地，慢慢地，罗曼感觉到一股热流正涌向全身，就像是圣灵灌进了体内，身体逐渐开始有了知觉，被冻僵的四肢也突然疼痛起来。接着罗曼又昏迷了过去，在圣贝尔纳修道院里昏睡了整整两天后，罗曼才重新苏醒过来。阿尔诺神父告诉罗曼，雪崩发生后他被深埋在了雪层中，是恺撒嗅到了他的气味，所以带着阿尔诺神父及时赶过去营救，才把他

从死神的怀抱中夺了过来，其他的所有人都在圣贝尔纳山口被雪埋葬了。

罗曼恢复体力后做的第一件事情，是在阿尔卑斯山的山涧里寻找到了安东尼奥的尸体。他把罗马教皇御赐自己的那把宝剑与安东尼奥的尸体一起，安葬在了圣贝尔纳修道院的教堂里，并在安东尼奥的石棺上铭刻了一句西班牙语："Mi querido amigo, Antonio.（我亲爱的挚友，安东尼奥。）"

接下来，罗曼回到发生雪崩的地方，挖出了被大雪掩埋的宝石，还有威廉上校已经被冻僵的尸体。令罗曼感到震惊的是，在威廉上校的身上还发现了一封外交信函，这封信件来自英国驻巴黎的大使秘书查理·劳伦斯，这位英国外交官在信中提及：是法国犹太银行家雅各布，向英方提供了拿破仑宝藏的情报。

最后，在阿尔诺神父的帮助下，罗曼把拿破仑的宝藏悄悄运下阿尔卑斯山，然后转交给了意大利的波拿巴家族，为了表示感谢，波拿巴家族赠送了一些宝石给罗曼，罗曼在这些宝石中挑选了几颗美丽的钻石与红宝石，送给了安东尼奥的老父亲，并用儿子安东尼奥的名字，为这位老人在西班牙的塞维利亚购买了一栋美丽的海滨别墅。做完所有的这一切，时间已经是1842年的7月7日，现在，罗曼知道一切都结束了，是时候回到巴黎，回到亲人与爱人的身边了。

十三　巴黎圣母院

 每年的七月，法国人便会像破晓的公鸡那样变得亢奋激动起来，这倒不是因为夏日炎炎的天气，而是因为法国国庆日的到来。1790 年 7 月 14 日，为了庆祝法国大革命一周年，在巴黎举行了第一次国庆盛典，当时塔列朗主教❶用圣油祭旗，拉法耶特侯爵❷代表军队宣誓，最后，国王路易十六出来演讲。如今五十二年过去了，经历了法兰西第一共和国与法兰西第一帝国，还有波旁王朝的复辟，历史的车轮转了一周，法兰西似乎又重新回到了原点，只不过国王的面孔从当年的路易十六换成了今天的路易·菲利普。

 1842 年 7 月 14 日的仲夏夜，为了庆祝法国国庆日巴黎杜勒丽皇宫里举办了一场名字叫《爱情灵药》的宫廷音乐剧，出席这场

❶ 塔列朗（1754—1838）：巴黎神学院接受教育后，担任圣丹尼修道院院长和欧坦教区主教，法国大革命爆发后参加三级会议因为支持君主立宪流亡美国，热月政变后担任外交部部长，雾月政变中支持拿破仑成为拿破仑的外交部部长，波旁王朝复辟后担任外交大臣并代表法国出席 1815 年维也纳和会，之后又策划了 1830 年七月革命。

❷ 拉法耶特（1757—1834）：18 世纪末和 19 世纪初，法国政治、军事人物，法国大革命时期君主立宪派代表人物，自幼深受启蒙主义思想影响，拉法耶特志愿参加了美国独立战争并担任总司令华盛顿的副官，法国大革命爆发后参加三级会议，负责起草《人权宣言》和制定三色旗，担任法国国民自卫军总司令。

活动的有国王路易·菲利普与皇后，还有奥尔良亲王与内穆尔亲王两位王子，以及其他王室成员和法国文化艺术界的名流，佩尔夏尼夫妇❶、马里奥等意大利歌手参与了音乐剧的表演，著名男演员乔治·龙科尼❷扮演音乐剧中杜尔卡马拉的角色，正如《爱情灵药》这个浪漫的名字一样，路易·菲利普自诩为法兰西找到了一剂政治灵药，把法国从不断革命的漩涡中拯救了出来。

杜勒丽皇宫剧院的装饰依旧与拿破仑第一帝国时期一样，灰色的背景下有涡旋纹和缠枝纹的描金图案，只不过象征波旁王室的金色百合花还有代表拿破仑的鹰徽全都被抹掉了。这个仲夏的夜晚，金枝玉叶的贵妇们全都打扮得珠光宝气，绅士们则穿着时髦的长尾晚礼服，紧贴下颚的白色领子高高竖起，过去头上戴的白色假发被换成了现在的黑色英式礼帽，风雅的人群之中，只见一位军官穿着法兰西第一帝国时期的军服，显得格外引人注目。

迪塔伊伯爵是法兰西第一帝国的一位独臂将军，他穿着一身少将军衔的旧制服，制服的正面用金线刺绣着橡树叶，他那宽大的衣领硬硬地盖着后脑勺，胸前佩戴的那枚荣誉军团勋章上到处都是子弹留下的是凹痕，锈迹斑斑；弗雷德里克穿着一件黑色燕尾服，戴着一项白色羽毛装饰的贵族帽子，礼服里边穿的是一件白色条纹马甲，下身是白色法兰绒紧身裤，脚上穿着搭银扣的皮鞋，最后在腰间还佩带着一把宝剑。

迪塔伊伯爵曾收复了摩纳哥，而弗雷德里克则收复了瓦格拉姆。

❶ 佩尔夏尼：19 世纪意大利著名演员和歌手，曾表演宫廷音乐剧《爱情灵药》。

❷ 乔治·龙科尼：19 世纪意大利著名演员，多次在法国为路易·菲利普宫廷表演音乐剧。

　　绅士们都在评论前天巴黎龙骧赛马场上的那场精彩比赛，人们都在为奥尔良公爵那匹纯血马的失误感到惋惜，女士们则谈论着去瑞士和意大利旅行的第一时尚，一位伯爵夫人把意大利北部的科莫湖错当成了瑞士境内的日内瓦湖，法国文化部长与法兰西学院的院长争论了起来，因为这位院长坚持夏多布里昂院士的观点，认为正是演员塔尔玛❶才让·拉辛❷与高乃依❸变得伟大起来。

　　前方的舞台上，国王的宫廷乐队开始拉响手中的小提琴，那扣人心弦的美丽旋律令人联想到了小提琴的故乡，意大利北部的田园风光。晚上八点，塞纳河的上空升起了一团团绚烂的烟花，照亮了岸边的巴黎圣母院与卢浮宫，王公贵族与名流雅士们欣赏完国庆烟花表演后开始相继入场，杜勒丽皇宫剧院的金色大厅被水晶分枝吊灯的烛光，还有流光溢彩的珠宝首饰共同点亮。

　　比利时国王利奥波德一世❹和王后也来听这场音乐会。这位比利时王后的头上戴着一顶天蓝色的羽饰丝绒帽，她身旁的法国皇后戴着一顶钻石冠冕。国王路易菲利普的胳膊上挽着内穆尔亲王的夫人，亲王夫人有着一头金色的长发，上边戴着一顶玫瑰花冠。内穆尔亲王的胳膊挽着公主妹妹，他的胸前佩戴着勃艮第金羊毛

❶ 塔尔玛（1763—1826），19世纪法兰西喜剧院的悲剧演员，拿破仑最喜爱的悲剧男演员，拿破仑经常与塔尔玛讨论剧中的角色。夏多布里昂认为，如果没有塔尔玛，高乃依和拉辛就不会那么伟大。

❷ 让·拉辛：17世纪法国最伟大的古典主义悲剧大师，法国国王路易十四的御用戏剧大师，拉辛与莫里哀和高乃依一起，并称为17世纪法国最伟大的三位剧作家。

❸ 皮埃尔·高乃依：和让·拉辛一起被称作17世纪法国最伟大的古典主义悲剧大师，代表作有《熙德》《贺拉斯》和《梅丽特》等。

❹ 利奥波德一世（1790—1865）：比利时独立后的第一位国王，德国萨克森公爵的幼子，英国维多利亚女王的舅舅，他一手促成了维多利亚女王与表弟阿尔伯特亲王的婚姻。

骑士勋章，脸上带着微妙又令人愉快的微笑。音乐会进行的过程中，内穆尔亲王的目光总是投向法兰西喜剧院院长奥德赛的包厢，因为这位老院长的身旁坐着一位年轻漂亮的女演员。

她穿着一件墨绿色的欧根纱低胸长裙，裙子上刺绣着红色的玫瑰，她的身材曼妙玲珑，大理石般的白色皮肤在薄薄的长裙下若隐若现，雪白的脖子上戴着一条鸽血红的红宝石项链，白色茧绸手套包裹的手中拿着一把弗朗索瓦·布歇风格的象牙柄扇子，身为猎艳高手的内穆尔亲王，从来都没有见过如此美妙灵动的女演员，她的身上既有牧羊女般的那股纯真与自然，也有小仙女般的那种浪漫与风情。

那可爱的樱唇想要让人亲吻，那裸露的香肩想要让人抚摸，那纤细的腰肢想要让人拥抱，与巴黎宫廷里那些附庸风雅、堕落的贵妇完全不同，她就像是情窦初开的普赛克❶，刚刚诞生的维纳斯，简直就是上帝创造的人间尤物！有那么短暂的一两秒，当内穆尔亲王那多情的目光，从剧院上方的亲王包厢中投下时，恰好邂逅到她那月光般的眼神，立刻激荡起了一池的春水，于是，丘比特偷偷地射出了爱神之箭，把两颗躁动不安的心灵联结在了一起。

是啊，就连法兰西喜剧院的院长奥德赛都不得不承认，他面前的娜娜已经今非昔比。这个来自巴黎最底层的女孩已经脱胎换骨，蜕变成了法兰西喜剧院里最受瞩目的女演员，法兰西娱乐界中一颗冉冉升起的耀眼新星。为了培养自己这个宝贝干女儿，老院长不惜花费重金，把娜娜送到了巴黎著名的康朋夫人学院，在

❶ 普赛克：罗马神话中爱神丘比特喜爱的女子，两人爱情受到丘比特母亲维纳斯阻挠。

这所曾经调教了约瑟芬皇后女儿与拿破仑妹妹的淑女学院，学习上流社会的高雅礼仪。

因为卓越的艺术天赋，也因为不懈的努力，在老院长的精心栽培下，娜娜的名字很快便成了巴黎社交圈里争相谈论的热点。人们都开始谈论娜娜小姐的名字，正如之前他们谈论格蕾丝小姐的名字那样，有人说娜娜小姐的外祖父曾经是拿破仑的一位元帅，还有人说她的祖母曾经是玛丽·安托奈特皇后❶身边的一位贴身女佣，那些巴黎的世家子弟们纷纷涌入到法兰西喜剧院里，渴望着能够一睹娜娜小姐的绝代风华，《费加罗报》的娱乐头条上也都是关于娜娜小姐的各种新闻报道。

巴黎向来喜新厌旧，这便是巴黎这座城市的习性。巴黎人的身体里都有着一条娱乐的灵魂，全世界没有一座城市像巴黎这样，需要依靠猎取新鲜的新闻来消遣取乐。巴黎的娱乐界已经淡忘了他们心中的女神格蕾丝，正如他们忘记了曾经征服拿破仑的乔治小姐那样，如今巴黎最有影响力的金融家、最有商业头脑的剧场老板，最著名的演员经纪人，还有评论最犀利的媒体记者，全都像蜜蜂一样紧紧围绕在娜娜小姐的身边，为巴黎人钟情的娱乐事业辛勤忙碌着。

华丽的马车，印度的珠宝，市中心的豪华别墅，法兰西喜剧院里头牌的地位，香槟与鱼子酱的鎏金生活，还有亲王与银行家们的追求和献媚。如今，娜娜已经拥有了过去曾经梦寐以求的一切，成为那个最令人嫉妒的巴黎女人。为了能有机会与娜娜小姐共进一顿晚餐，巴黎的富商们排起了长队，甚至有人愿意为一顿

❶ 玛丽·安托奈特（1755—1793）：法国国王路易十六的皇后，法国大革命中被砍头。

饭，付出十万法郎的价钱！就连法国文化部长阁下也开始关注起了娜娜小姐，还准备盛情邀请她参加今年圣诞节的宫廷化装舞会。

每天都被这个华丽和闪耀的世界包围着，娜娜一开始很不适应，她会失眠，还会逃避，有时她甚至会紧张地流下眼泪，慢慢地，她开始习惯戏院里的恭维和赞美，开始熟悉餐桌上的应酬与做戏，也开始接受娱乐圈的各种游戏潜规则，财富与名望，虚荣与堕落，她觉得所有的一切都理所当然，实至名归。

只有偶尔在午夜醒来的时候，她才会呆呆地望着那一屋的华贵，然后反复确定周围的世界是否只是一个华丽的梦境，最后娜娜终于明白，原来现实比梦境还要梦幻，那个寒冷的冬夜里，站在冰天雪地的街头上接客的娜娜已经悄然死去，一个撩起裙脚便可以在巴黎娱乐圈掀起风暴的娜娜，已经获得了新生。

这场国庆盛典结束之后，巴黎的空气并没有变得冷静下来，反而因为炎热的天气而变得愈加躁动起来。七月以"尤里乌斯·恺撒❶"的名字来命名，既是胜利的月份，也是革命的月份，他不仅见证了1789年的法国大革命，还见证了1830年的七月革命，七月如同一位骄傲的国王，注定了自己的与众不同。

这个炎热的七月，巴黎的富人们纷纷涌向意大利和瑞士的怀抱，前来巴黎旅行的游客也逐渐多了起来，那些来自欧洲各国的马车奔驰在香榭丽舍大街上，他们的目光中全是对这座城市的羡慕与嫉妒。有时候游客们会把好奇的目光投向一座香榭丽舍大街上的豪华酒店，他们渴望知道，这家名字叫"王子酒店"的高雅场所里究竟住着一些什么样的人物，他或她们又过着怎样的诗意

❶ 法语中七月（Juillet）一词来自古罗马伟大军事家和政治家尤里乌斯·恺撒的名字。

生活？

　　酒店房间里的光线很暗淡，虽然是白天，不过丝绸窗帘好像
很久都没有拉开了，空气里到处弥漫着香槟与香烟的味道，那种
萎靡的气味如藤蔓般蔓延到身体的每个血管里，在阴暗的角落里
滋长着罪恶的花朵。一张洛可可风格的胡桃木茶几静静地站立在
哥白林羊毛地毯上，那弯弯的细腿就像是芭蕾舞女演员翘起的长
腿，茶几上有一个镀银的香槟桶，里边躺着两支喝完的空酒瓶，
酒标上印着1802年的香槟年份。

　　香槟桶旁边有一份《费加罗报》的报纸，财经新闻的版面上
印着一条新闻：法兰西银行百分之十的股份神秘移手，究竟谁是
那只看不见的手？最后在报纸的娱乐版面上还有两条娱乐头条新
闻：威尔第的最新歌剧《拿布果》❶，在米兰斯卡拉歌剧院成功上
演；法兰西喜剧院名伶娜娜小姐，受到国王陛下邀请，出席了法
国国庆节音乐剧《爱情良药》。

　　从米兰到巴黎，欲望的气流吹动着一个浮华的世界，令多少
追逐名利的女人深陷其中，为之着迷。然而，这一切都已经与格
蕾丝没有了关系，她似乎已经来到了一个新世界，就在那扇中国
乌木漆金屏风的后边，格蕾丝穿着一件猩红色的茧绸睡袍，光着
玉足，懒洋洋地躺在金丝楠木的罗汉床上，去拥抱那似真如幻的
梦境。

　　过去她曾是法兰西喜剧院里最红的女演员，如今，她是法兰
西银行的股东之一，拥有两千万法郎的身价！从一个女演员变成
一位资本家，格蕾丝只用了短短几个月的时间！代价？是把从弗

❶ 《拿布果》：1842年意大利作曲家威尔第的一部歌剧，歌颂犹太人反抗巴比伦的压迫。

朗索瓦那里获得的情报，偷偷出卖给自己的犹太银行家情人。

这段时间，格蕾丝消瘦了不少，整个人的眼眶都塌陷了下来，那双明亮聪慧的眼睛也失去了曾经的光亮，变得黯淡无光，她每天的睡眠时间很短，只有三四个小时，吃的食物也少得可怜，偶尔觉得肚子饿的时候才会随便吃上两口俄国鱼子酱。

告别了巴黎娱乐圈后，格蕾丝就像变了一个人，她时而精神饱满，时而精神恍惚，有时候她觉得自己是一位成功的银行家，有时候她又觉得自己是一位神秘的炼金术士。

自从格蕾丝得到了雅各布百分之十的法兰西银行股份后，这位犹太银行家便再也没有出现在格蕾丝的面前。雅各布觉得自己身上的一块肉被格蕾丝用刀无情割走了，他的伤口至今还没有愈合，还在隐隐作痛，还在不断滴血，他很后悔遇到这个蛇蝎心肠的女演员，让自己损失了两千万法郎的资产！但雅各布也知道自己没有别的选择，如果不向英国人提供拿破仑宝藏的情报，他将会失去更多的银行资产。

所有的一切都是金钱的交易，有的人为了金钱而出卖灵魂，还有的人为了金钱而出卖肉体，抛弃格蕾丝之前，犹太银行家把自己的这位情人，巧妙地送入了法国财政部部长茹尔丹先生的怀中，换来了一条国家铁路的独家承包权，这是格蕾丝带给这位犹太银行家的最后价值，也是雅各布从格蕾丝身上获得的一笔"精神补偿"。

就这样，格蕾丝成了法国财政部部长的秘密情人，并如愿以偿地从茹尔丹先生那里获得了这个国家的"免税权"。这个了不起的女人先是撬开了欧洲银行家的银箱，现在又扼住了法国权臣的喉咙，终于成功站在了人生的勃朗峰上。如今格蕾丝仿佛已经走

到了这个浮华世界的边缘，世界上的一切都变得毫无意义。

隐藏于市中心的巴黎证券交易所，是一座诞生于1724年的古典主义风格建筑，它那巨大的圆形结构会让人立刻联想到罗马的椭圆形斗兽场，在罗马斗兽场里，角斗士们与野兽展开生死的搏杀；而在巴黎证券交易所中，金融家们与资本开展生死的博弈。罗马斗兽场与巴黎证券交易所唯一的不同是：野兽的身上洒着角斗士的鲜血，而资本的身上沾满穷苦人民的血汗。

这个七月的午后，在巴黎证券交易所那座巨大的钢铁穹顶之下，一群头戴英式礼帽、身穿黑色西装的男士们正在为法兰西的证券交易忙碌着。这里的场景既不像法国国民议会那样威严，也没有巴黎高等法院那么神圣，却有些类似19世纪的皇家赌场，六十位由法国财政部指定的证券经纪人成了这里的闪亮主角，他们代表买卖双方进行各种证券交易，并从交易中收取佣金。

坐在这些证券经纪人面前的是那些金融家客户，他们像赌场的赌徒一样，鼻子中嗅着黄金的味道，眼睛里闪耀着贪婪的目光，从各种国家债券、外国债券、银行债券和公司债券中，努力做出利益最大化的最佳选择。

不远处，巴黎证券交易所的主席先生，则像高级大法官一样高高坐在交易场所的上方，用警惕和不安的目光审视着是否有违规证券交易行为的发生。他挥动着不同的手势，发出各种命令，指挥着那些证券经纪人，确保证券交易所里的一切正常运行。

这里总是人声鼎沸，喧闹一片，这里和伦敦的证券交易所，还有法兰克福的证券交易所一样，在这里可以看到人生的百态，这里每天发生的一切，比法兰西喜剧院的演出还要精彩。

如果是行情看涨的时候，人们会高声喝彩，会开香槟庆祝，

这里的气氛会像圣诞舞会一样欢快；如果是行情看跌的时候，这里的气氛又会变得像战场一样危险，有的金融家客户会与自己的证券经纪人对骂起来，甚至扭打起来，还有的金融家客户知道自己即将破产的消息，会立刻当场昏厥过去。

金钱的欲望就像是地心引力，无处不在，而巴黎证券交易所就像是一台永不停歇的金钱机器。它嗜血吃肉，有法无天，它源源不断地为金融资本家们抽取金钱的血液，它以自己不断制造的不幸和灾难为生命，吸引着所有想要变得富有的人们。

这个夏日炎炎的午后，在巴黎证券交易所里，来了两位重要的大人物，他们分别是法国财政部部长茹尔丹先生、法国犹太银行家雅各布先生，这两个狡猾、贪婪、危险的中年男人，分别代表着人类社会的两个重要阶级：政客与商人。

见到这两位大人物，一位是管辖自己的财政部部长，另外一位是喂养自己的犹太银行家，巴黎证券交易所的主席不敢有丝毫怠慢，他像杜勒丽皇宫的宫廷男侍一样唯唯诺诺，卑躬屈膝，还让出了自己的那间豪华办公室。

现在，在巴黎证券交易所主席的这间办公室里，在国王路易·菲利普的那幅画像前，财政部部长茹尔丹先生与犹太银行家雅各布先生，这两位法国最有影响力的人物要坐下来谈一谈，这是一次"政客与商人"的对话，当然，也是一场"权力与金钱"的游戏。

"雅各布先生，不知您是否也有这样的奇怪感受？"茹尔丹先生皱着眉头问道："每一次我来到巴黎证券交易所，都感觉自己仿佛进入了一个巨大的鸟笼中，这里的空气中到处都是金钱的气味。"

　　"是的！尊敬的部长先生，证券交易所的这座建筑的确很像是一个巨大的鸟笼，有时会让身在其中的人们感到不适，不过，关于此类的建筑，我还听过一些其他的论述，那些观点十分奇特！"坐在一旁的雅各布奉承着，并故意勾起了茹尔丹的好奇心。

　　"是吗？赶快说来听听！"只见财政部部长先生用右手的小手指抚摸了一下嘴角翘起的八字胡，一时变得好奇起来。

　　"之前，我听一位法兰西学院的东方学院士讲过，这样的鸟笼建筑可以把财气全部聚集在里边，以防外泄，还有一个专门的学术词汇来描述呢，叫什么来着？对！是风水！"雅各布认真地说道，那副样子，就像是一个故弄玄虚的东方道士。

　　"鸟笼可以聚集财气！我还是第一次听说！不可思议！"茹尔丹先生嘲讽道："那么，按照这样的可怕逻辑，我这个财政部部长也不用每天那么忙碌了！唯一需要做的事情，就是把你们这些银行家全都关进鸟笼里，于是，这个国家的财富和繁荣也都有保障了。"

　　一向善于察言观色的雅各布就像是一条变色龙，见到财政部部长很不高兴，便立刻改变了话题："可不是吗！我当时听到就觉得荒唐至极！十分可笑！对了，我的朋友，上个月我已经把五百万法郎存进了您在瑞士银行的账户里，想必您现在应该收到了吧？"坐在扶手椅上的雅各布微微侧身，面带微笑，对着茹尔丹的耳根小声说道。

　　"是的，亲爱的雅各布先生，劳您费心了。"为了让自己不露声色，这位财政部部长的回应故意有一些冷漠。

　　"尊敬的部长先生，作为一位职业银行家，请允许我，代表法国金融业的同仁们向您表示崇高的敬意！如果不是您制定的这项

财税改革新法案，为了避税，这个国家的富人们恐怕都要移民到瑞士去了！"雅各布小心翼翼地恭维着自己面前的这位财神。

"我亲爱的朋友，谢谢您的赞赏，不过，要知道这不是我个人的功劳，而是国王陛下的英明决定。您知道，公正的天平不能倾斜，毕竟我们不是圣方济会❶的修道院，不能用富人的财富去给那些危险的穷人做慈善。"

这时，只见茹尔丹抬头望了一眼墙上那幅国王路易·菲利普的画像，然后继续说道："不过，您提到瑞士，听说雨果先生刚刚从瑞士旅行回来，还撰写了瑞士和阿尔卑斯山的旅行游记，我正准备抽出时间，好好拜读一下呢！"

"风雅！部长先生，真的应该向您学习！不过说起来，瑞士的风景的确很美，阿尔卑山就像是一位天上的仙女，虽然瑞士人和法国人一样内心有些高傲，如果您准备去瑞士旅行的时候，一定要提前通知我，我会帮您安排好一切的。"雅各布微笑着说道。

这位财政部部长很狡猾，他没有回应对方的美意，他是一只贪婪的大鳄，不可能会为瑞士旅行这样的小事情而动心。只见他把一根粗大的古巴雪茄放进厚厚的嘴巴里，接着，他似乎突然想到了什么重要事情，又把雪茄从口中拿出来，表情严肃地说道："雅各布先生，奥尔良铁路的独家承包权您已经拿到了，这可是国家的重大战略项目，工程质量方面一定要确保万无一失！"

"当然！那是一定的！请部长先生务必放心！"雅各布就像是将军面前的一个士兵，一边许诺保证着，一边赶忙起身，为茹尔丹点燃了那根上等的古巴雪茄。

❶ 方济会：天主教的著名修会，1209 年由圣方济在意大利创立，主张清贫和苦修。

财政部部长先生终于放松了身体，然后悠然地抽了一口雪茄，雪茄的迷人香气和白色烟雾袅袅升起，令他想到了自己与格蕾丝在一起的情景，多么的美妙！多么的浪漫！于是，他那张蛤蟆模样的脸上，终于显露出了春风得意的笑容。

看到自己面前的这位财神难得有了笑容，雅各布会意一笑，低下头，试探地问道："最近真的是太忙了！我很久都没有见到格蕾丝小姐了，也不知道她，最近还好吧？"

茹尔丹先生没有立刻回答，而是悠然地又抽了两口雪茄，然后，他奸笑着说道："我的朋友，我们认识这么多年，真没有想到，你会给自己的情人百分之十的银行股份作为分手费！看来你还是一个有情有义的浪子！"

听到这些话，雅各布心里明白，茹尔丹虽然知道自己银行股份转让的事情，但并不知道拿破仑宝藏的秘密，更不清楚自己与格蕾丝之间做的那笔秘密交易，于是，他尴尬地笑了一下，用无奈的微笑代替了回答。

此时这位犹太银行家突然觉得，比起那些刻板守旧的英国官员，这些法国高级政府官员要容易应付很多，理由很简单，因为法国的高级官员们都是伊壁鸠鲁主义❶的享乐主义者，享受美好生活的信仰已经根植在他们的灵魂深处，如同阳光和空气一样不可缺少。而且他们与普通的法国人完全一样，有欲望，也有弱点，只要能够准确找到他们的软肋，便能征服他们。

茹尔丹先生接着感慨地说道："百分之十的法兰西银行股份！那可不是一笔小数目啊！粗略估算一下，至少也有两千万法郎

❶ 伊壁鸠鲁主义：古希腊的伊壁鸠鲁学派，因为主张快乐至上成了享乐主义代名词。

吧？你应该也知道，我一年的薪水只有五万法郎，一辈子的收入加起来也没有这么多！"这是一个国家的财政部部长对一个戏院的女演员发出的羡慕与嫉妒。

茹尔丹抽了一口雪茄，语气中带着嫉妒，若无其事地说道："不过你的这笔财产损失也有补偿，听说你马上要娶弗朗索瓦议员的千金小姐了？祝贺你，这可是一笔不错的买卖！抱回了一位绝色美人，还为自己投资的纺织业增添了一家里昂丝绸工厂。"

"谢谢您的祝贺！亲爱的部长先生，正如您说的那样，婚姻不过也是一笔生意，弗朗索瓦议员希望可以为自己的那家丝绸工厂找到一个长期投资人，于是精打细算了一下，最后决定用自己的漂亮女儿来做交换，事情就是这么简单！"

"说实话，一开始，我也很为难！毕竟您也知道，如今的丝绸行业被墙纸行业冲击得十分萧条，我终究是一个生意人，也不能为了娶一个女人而做亏本的买卖，后来，禁不住弗朗索瓦议员的一再恳求，最后不知怎么竟一时发了善心，才决定冒险当一次白衣骑士。哎！现在后悔也来不及了！"雅各布把自己的狐狸尾巴隐藏了起来，在茹尔丹面前装出一副很为难又懊悔不已的样子。

商人们最狡猾的地方是：当自己获得利益的时候，却声称自己的利益蒙受了损失。看到犹太银行家这副假惺惺的虚伪模样，茹尔丹似乎看到了政府里那些每天都在努力表演的官员，也看到了自己的可笑影子，于是他不自觉地摇了摇头，苦笑了一下。

看到自己面前的财神似乎对自己流露出了一丝同情，聪明的雅各布决定抓住时机，从这位财政部部长身上打探一下新的商机。

"不过说实话，如今欧洲纺织业的竞争过于激烈，利润也非常低，我的很多朋友都转向了投资印度的纺织业，最后为英国人做

嫁衣去了，像我这样衷心爱国的银行家现在真的不多了！亲爱的部长先生，您是了解我的！这么多年，我的家族和我一直都在为这个国家的经济发展和财政税收做贡献！所以，如果政府这边有什么新的投资机会，可千万不要忘记我啊！"

犹太银行家的这番话虽然讨巧，但说的也都是客观事实，想到雅各布家族在国家财政税收方面的重要贡献，又想到自己可以从中捞得新的贿赂和好处，茹尔丹先生的眼珠子转了一圈，那双金鱼眼发射出了黄金般的光芒。

只见茹尔丹先生把没有抽完的半根雪茄放在了茶几上的利穆日描金瓷器烟灰缸里，又严肃地端正了一下身子，接着，从马甲的口袋里慢慢取出了一支小巧的水晶香水瓶，香水瓶中装着一种无色的透明液体。

"这是……古龙香水？"雅各布一副迷惑不解的样子。

"这是未来！我亲爱的朋友，现在，你可以先打开瓶子塞，嗅一下未来的世界！"茹尔丹先生一边得意地微笑着，一边把那支水晶香水瓶递了过来。

只见雅各布小心翼翼地接过水晶香水瓶，轻轻地打开了瓶塞，然后，放在鼻子尖上嗅了嗅，一股浓烈的刺鼻气味令他感到反胃。

"啊！这不是香水！这是……"雅各布皱着眉头，再次迷惑地问道。

"这是打开未来世界的能源钥匙！"茹尔丹先生看着一脸迷惑的雅各布，继续说道："不要小看这种刺鼻的透明液体！它将带来一场深刻改变全世界的能源革命！我相信用不了多久，这种成本低廉的，从石油中提取的，名字叫作煤油的新能源，将完全取代鲸油，成为点亮整个世界的燃料！而石油业也终将取代捕鲸业！"

茹尔丹先生铿锵有力地说着，只见他神情自信，两眼放光，一副预言家的模样。

"啊！亲爱的部长先生！我亲爱的部长大人！所以，您的意思是？建议我投资石油业？"雅各布那惊喜不已的样子，就像是遇到了自己的报喜天使。

"聪明！"茹尔丹禁不住称赞了一句，然后微笑着说道："为了占领未来能源产业的制高点，法国财政部准备联合法兰西科学院，在波兰开发一个石油钻探项目，虽然这是一个国家战略项目，不过，正如往常一样，并不排斥民间资本的引入。"

"哦！我明白了！之前在中东的叙利亚，我曾考察过当地几家石油工厂，当时，觉得这种黑乎乎的黏稠东西无利可图，真没有想到魔鬼的身体中竟然还隐藏着一只天使！看来，接下来，我要重点投资石油业了！"

"祝贺你！我的朋友，我有充分理由相信，用不了几年你将会成为全世界最富有的人！不过你要赶快行动，因为英国人和美国人也嗅到了煤油的价值。"

"请您放心！我的朋友，这可是一笔大生意！我这边的资金会很快到位！当然，还会有另外一笔存款，进入您的瑞士私人银行账户中。"雅各布眯着眼睛笑了一下，最后不忘特意强调了一下整件事情的重点。

这时，茹尔丹也眯着眼睛，满意地微笑了一下，接着，他把那小瓶煤油收了回去，放进马甲的口袋中，然后慢慢从扶手椅上站起身来。

"我亲爱的朋友，愿我们的友谊长存！关于在波兰开发石油的这个投资项目，就当作是我送你的新婚礼物了。很遗憾！为了避

嫌，你的婚礼到时我恐怕不能去参加了，现在，提前送上我的祝贺。好啦！那我就不送你了！证券交易所的主席还在外边等着向我汇报工作呢！"

"非常感谢！我亲爱的朋友，您真是我的幸运天使！祝愿我们的友谊天长地久！"雅各布说着也慢慢站起身来，从衣帽架上取下自己的礼帽后，然后正对着茹尔丹郑重地躬身施了一个礼，接着他转过身，轻轻打开了办公室的那扇金色大门。

雅各布经过交易大厅的时候，正好碰到了走过来的证券交易所主席，于是他行了一个礼，然后高兴地说道："亲爱的主席先生，我不得不承认，您这里的确是一个积聚财气的好地方！今天真是美好的一天！部长先生正在等您，也祝您度过美好的一天！再见！"

听到犹太银行家的话，这位巴黎证券交易所的主席有些茫然，他礼貌地向雅各布还了一个礼，然后深吸了一口气，忐忑不安地敲响了自己办公室的那扇金色大门……

七月的巴黎，就像威尔第在歌剧中所描述的女人，是明媚的、多情的、善变的，城市里本来晴好的天空中会突然飘过来一大片乌云，为这座光明之城带来一场突如其来的狂风骤雨。

这个七月的傍晚，浪漫的夕阳突然被西边天空中一片铅灰色的云层遮盖了起来，位于巴黎市中心的圣奥诺雷大街上空，慢慢积聚了一大片黑压压的乌云。不一会儿，一阵阵狂风就像战场上的骑兵一样冲击着屋顶和街道，马车逃散，雨伞打转，行人头上的帽子被吹掉，刹那间，一道橙黄色的闪电像上帝的宝剑一样劈开乌云弥漫的天空，紧接着，滚滚的雷声如战场的炮声般，撼动着整座城市的大地。

　　看到一场夏日的暴雨马上就要降临了，弗朗索瓦家的佣人们如临大敌，全都开始忙碌了起来。有的赶忙把花园里的藤格咖啡椅收起来，有的匆忙把楼上楼下的门窗关好，还有的把铺在大门外边的那幅红地毯卷了起来，客厅里的光线很快便暗了下来。一个佣人拿着梯子赶忙过来，点亮了天花板上的那架水晶分枝吊灯，于是，客厅里的丝绸墙布、鎏金家具、羊毛地毯，还有古董瓷器与咖啡银器，又重新开始闪耀起来。

　　此时，这间客厅的大理石雕花壁炉前坐着老弗朗索瓦与他的太太，壁炉对面的两张扶手椅上分别坐着他们的儿子弗朗索瓦，还有犹太银行家雅各布，就在这场雷雨落下之前，或许，是因为大气气压变得很低的缘故，空气中多了一些沉闷，这间高雅客厅里的气氛也多了一些紧张和压抑。此外，似乎还有一些危险与不安的东西像蜘蛛一样，在人们心中那些幽暗的角落里无声无息地结着网。

　　客厅里的这四个人坐在一起，分别代表着人类社会的商业、金融、文化与家庭，不过乍然一看，客厅里的这四个人就像是外交谈判中的四位代表，讨论的核心议题是一场为了利益而交换的婚姻。卡蜜尔就像外交谈判中等待交换的俘虏，因为坚持自己的爱情而被禁闭在了闺房中。在这次谈判中，弗朗索瓦太太与自己的儿子只是陪衬，没有权力去决定卡蜜尔的爱情命运，拥有最终话语权的是老弗朗索瓦与雅各布。

　　"亲爱的雅各布先生，三天后就要举行您与卡蜜尔的婚礼了，真令我感到高兴！我们马上就是一家人了，我想，或许现在应该改口，称呼您为贤婿了。"老弗朗索瓦咧嘴笑着，仿佛在自己家里种下了一棵摇钱树。

"如果您乐意的话，尊敬的岳父大人，三天后是七月二十一日，正好是逾越节的最后一天。您知道，对于犹太人而言，这是一个欢庆的日子，先知摩西曾带领犹太人的祖先逃离了埃及；而您，我尊敬的岳父大人，让我结束了孤独和伤感的流放生活。"雅各布迎合着未来的岳父，装出一副假惺惺的感动模样。

"啊！贤婿，您真会说话！不过说起来也巧，当年我与卡蜜尔的母亲也是在七月举行的婚礼。我这个人多少有一点迷信，相信好的日子可以为婚姻和生意带来好运。"老弗朗索瓦说着，声音像乌鸦一样难听，他得意地看了看坐在自己身旁的妻子，只见弗朗索瓦太太那不安的脸上多了一些尴尬的红晕。

"那真的太巧了！看来七月注定了是我们家里的幸运月。"雅各布虚伪地微笑了一下，然后继续说道："说到吉利的日子，尊敬的岳父大人，前段时间，我已经提前请奥尔良公爵的占星师给算过了，结婚的日子选得非常吉利！人财两旺，而且会有更大的惊喜在后边呢！"雅各布说完，故意看了一眼坐在自己旁边的弗朗索瓦，那微妙而可怕的眼神似乎是在向卡蜜尔的哥哥暗示什么。

对方似乎看透了自己的心事，令弗朗索瓦不免一阵紧张，这位犹太银行家的心里很清楚，卡蜜尔的这个愚蠢哥哥与他那天真的妹妹一样，正盼望着罗曼能够带着拿破仑的宝藏及时出现，以阻止自己的婚姻计划。不过，这对兄妹应该还不知道，那个可怜的孩子现在已经死在了英国人的军刀下。

这时，突然响起了一声惊天动地的雷声，屋子外边开始下起了倾盆大雨，之前空气中积聚的热气裹挟着雨水的湿气，一起向客厅中涌来。

"哈哈哈！说得好！你们看，雨水就是财富！上帝正在向我们

微笑呢！看来我们家里一定会收获更多的财富！"老弗朗索瓦一时有些激动和兴奋，不过突然他又想到了一件事情，脸上的表情变得凝重起来："我亲爱的贤婿，还有一件十分重要的事情，我想，需要与您商量一下。"

"请讲，岳父大人。"

"是关于结婚嫁妆的事情，贤婿，本来我是要给卡蜜尔准备五十万法郎的嫁妆，我只有这一个宝贝女儿。说实话，如果是以前，这些钱真算不上什么，作为一位父亲，愿意为女儿的幸福做出各种牺牲。"

"可是，您也知道，现在丝绸业的行情很不景气，工厂里的流动资金少得可怜，还有很多买家的欠款没有收回来，我实在拿不出那么多钱给女儿做嫁妆，说起来很惭愧，现在算起来，还差二十万法郎的数目呢！"老弗朗索瓦哀叹着，干巴巴地皱起了眉头。

"额！原来是这样，亲爱的岳父大人，如果是这件事情的话，请您不必担心。在巴黎，所有人都知道您是国王陛下指定的御用丝绸商，是一位体面的工商新贵，所以，如果自己女儿的嫁妆少了二十万法郎的话，难免会让那些旧贵族世卿们嘲笑，所以，不如这样吧，我可以先借给您二十万法郎，权且当作对您丝绸工厂的第一笔投资了。等我和卡蜜尔结了婚之后，您知道，还会有更多的投资资金进入您的丝绸工厂。"

"哈！亲爱的贤婿，您还不忘照顾我这个老骨头的脸面，果真是我们家的财富天使！不对！守护天使！您如此的善良和仗义，把卡蜜尔交给您，我也就放心了。好吧！那就按照您说的那样，这二十万法郎就当作是对工厂的投资了。现在，请允许我向您表

达祝贺！我的贤婿，您现在也是法国皇家御用丝绸工厂的一位股东了！"老弗朗索瓦就像被人灌了迷魂汤，糊涂地把自己的千金女儿和丝绸工厂一起交给了一个魔鬼。

"可是！父亲！关于投资丝绸工厂的事情，不应该这么草率！银行家们从来都不会做亏本的生意，所以，请您一定要三思啊！"因为担心犹太银行家的阴谋，当着雅各布的面，弗朗索瓦试图阻止父亲。

听到这些话，老弗朗索瓦立刻愤怒起来，脸色变得十分难看，不过，他并没有理会自己的儿子，而是尽量让自己装出一副微笑的样子，只见他弓着身子，低着头，对雅各布亲切地说道：

"亲爱的贤婿，请您不要在意犬子的话，他是一位艺术家，每天都和女人们泡在戏院里，一点都不懂生意上的事情。不怕您笑话，我经常烦恼着，等我死了以后，谁来接管我的生意和工厂！哎！说起来我就寒心！"

雅各布一直预谋着吞掉老弗朗索瓦的丝绸工厂，现在发现自己遇到一块绊脚石，他阴险地笑了一下，决定给自己未来的小舅子一点颜色看看："我亲爱的岳父大人，您言重了，比起未来接班人的事情，作为父亲，我想您现在更应该关心一下儿子的婚姻大事。我听说令公子正在追求法兰西喜剧院的名伶格蕾丝小姐，是这样吗？"

听到雅各布提及自己儿子的婚姻大事，弗朗索瓦太太有些按捺不住了，一直保持宗教般沉默的她开口说了话："是这样的！雅各布先生，不瞒您说，我和丈夫都见过了格蕾丝小姐。不仅人长得漂亮，而且端庄大方，非常讨人喜欢！怎么？雅各布先生，您也认识格蕾丝小姐吗？"

"是的，尊敬的岳母大人，本人十分荣幸，曾与格蕾丝小姐见过几次面，格蕾丝小姐的美丽和优雅的确令人印象深刻。"雅各布微笑着描述着自己的秘密情人，他想到了自己与格蕾丝的那些画面，竟变得有一些得意。

接着，雅各布装出一副忧心忡忡的样子，侧过头说道："亲爱的弗朗索瓦，或许，您对我有一些偏见和误解，尽管这样，因为我是一个善良和仁慈的人，所以，还是要善意地提醒您一下，格蕾丝小姐不是一个简单的女人，她有很多不为人知的秘密。"雅各布似乎是在言语中暗示什么，这种无耻的暗示让弗朗索瓦一家三人立刻紧张了起来。

"我的上帝啊！雅各布先生，您说的这些，都是真的吗？作为一个女人，我知道一位良家女子的名声比黄金还要珍贵！作为一个母亲，我希望自己未来的儿媳妇是一个贞洁清白的女子！这么多年我斋戒诵经，就是为了让自己的这对儿女幸福！"弗朗索瓦太太虔诚地说着，双手握紧了脖子上的十字架项链。

"尊敬的岳母大人，您如同圣母一样慈爱，我又怎么会在一位圣母面前说谎呢？本来不准备说这些令人不愉快的事情，不过因为卡蜜尔马上就要成为我的妻子了，所以，我想还是有必要让二位令尊知道事情的真相。"雅各布表情凝重地说完，从扶手椅上站起身来，他先沉默了一下，然后继续说道："我曾得到内幕消息，格蕾丝小姐与一个名字叫罗曼的男子有着不同寻常的亲密关系。"

"啊！这个穷鬼和流氓！不仅诱骗了我的女儿！还要侮辱我未来的儿媳妇！真是一个可怕的魔鬼！我，一定要让巴黎警察局的局长亲自把他送进监狱里！"老弗朗索瓦愤怒地站了起来，十根手指气得颤颤发抖。

弗朗索瓦也愤怒地站了起来，高声说道："这不可能！父亲，母亲，千万不要相信这个人所说的话！格蕾丝小姐是一个贞洁的女人！我相信她！罗曼是我的好朋友！我非常了解他的为人！他是一个善良、正直和勇敢的人！我可以用自己的灵魂担保！罗曼绝对不可能会与格蕾丝小姐发生不道德的关系！"

"住嘴！现在你还在为那个可怕的魔鬼辩护！如果不是我看管得严，你的妹妹早就和那个穷光蛋私奔了！既然事情都摊开了！雅各布先生也不是外人了！那好吧！我现在就明确警告你！从今天起，我不允许你再与那个格蕾丝有任何往来！还有那个叫罗曼的流氓混蛋！如果你还这样执迷不悟的话，我就把你从这个家里赶出去！"老弗朗索瓦的咆哮盖住了屋子外边的雷雨声，雅各布那张可怕的脸上露出了阴险的笑容。

外边的雷雨下得越来越大，仿佛末日的洪水般不断冲刷着这座城市泥泞的街道、灰色的屋顶，反复洗涤着人们的灵魂，还有欲望的罪恶。魔鬼轻轻吹了一口气，一只翅膀被雨水打湿的蓝色蝴蝶，像折翼的天使一样坠落在了卡蜜尔的窗前，窗户上的那块玻璃已经被雨水的水汽变得模糊朦胧起来，透过这片正在流泪的玻璃，可以隐约看到一张美丽哀伤的脸庞正倚靠在窗前，她似乎是在惋惜什么，又似乎是在期盼什么。

她曾经是快乐的、自由的、浪漫的，现在，却被自己对爱情的神圣信仰囚禁了，成了一个为爱情而殉难的圣女，很多次，她都会反复问自己：爱情到底是什么，竟可以让人生死相许？或许，爱情就像印度的花木一样，需要精心调配的土壤和温柔湿润的气候；爱情还像雨后天空中闪现的彩虹一样，需要梦幻的色彩以及信仰的高度。

很多时候对她而言，爱情就像青春的萌芽一样潜藏在身体最深处，可是有一天，当她遇到了那个令自己心动的人，沉睡已久的爱情突然在身体深处苏醒了，她感觉到了一种不可名状的，却又无力抗拒的力量，于是，情欲得胜了，春天降临了，她戴上了爱情的花冠，脱掉了青涩的素衣，也从一个女孩完全蜕变成了一个女人。

这个过程是如此的美妙，如此的诗意，如同是上帝创造这个世界时施展的宇宙魔法一样。是啊，所谓爱情的魔法，就是两个相爱灵魂的相遇；所谓爱情的奇迹，就是两个不完整身体的融合。为了能够理解人世间的种种爱情，她找来了所有的爱情小说。

最后，她发现自己世界里出现的是爱情的童话，就像小说中的爱情那样，浪漫精致，美丽感动，于是，她把自己想象成了爱情小说中的女主人公，并为自己准备好了所有的场景、对话、道具、舞蹈、音乐和诗歌，每一天，每一刻，她都沉浸在爱情的童话里，陶醉在永恒的诗意中，幸福得不能自拔。

她仿佛走进了一个华丽的梦境，这个爱情的梦境中有浪漫的骑士，美丽的公主，古老的城堡，阴险的国王，可怕的女巫，神秘的宝藏和索命的恶龙。

可是，突然有一天，这个华丽的梦被现实击碎了，可怕的犹太银行家取代了浪漫的骑士，无情的父亲扮演起了阴险的国王，而她自己，也从童话中的公主变成了金钱交易下的俘虏。正义的上帝啊！难道这就是所有巴黎女人注定的命运吗？她不甘心接受这样的命运，她在绝望中寻找希望，在现实中捍卫信仰，她期盼着自己的罗曼骑士可以最终杀死那条恶龙，用传说中的宝藏来拯救自己爱情的童话。

现在，卡蜜尔知道自己的时间已经不多了，因为三天之后她就要成为犹太银行家的妻子，被迫与魔鬼同床。她也曾想过逃离这座可怕的城市，去意大利与自己心爱的男人团聚，可是她的私奔计划失败了，最后被软禁在了这间闺房里。这段时间里，她每天都期盼着自己的罗曼骑士会突然出现，把自己从悬崖的边缘拯救出来，可是一天天过去了，已经很久没有收到罗曼的任何消息了，她变得越来越不安起来。

她开始跪下来虔诚地向上帝祈祷，祈祷自己的心上人能够最终平安归来，她已经不去奢望会有爱情奇迹的出现，她甚至做好了牺牲的准备，愿意用自己的人生幸福去交换心上人的平安无事。仁慈的上帝啊！如果还能够见罗曼一面，不，这太奢侈了！只要罗曼能一切平安，我愿意接受自己爱情命运的不公，甚至愿意去修道院里当一个卑微的修女。

卡蜜尔失了魂似的倚靠在窗前，手中紧握着罗曼的最后一封来信，呆呆地看着那块流泪的玻璃，还有那只折了翼的蓝色蝴蝶，她那美丽的眼睛已经因为过多的泪水而失去了光泽，她那动人的脸颊已经因为过度的思念而变得消瘦，在她身旁梳妆台上的那束玫瑰花已经枯萎，床前心上人为自己画的那幅画像也已冰冷，现在，她的整个世界已经变得荒芜一片，黯淡无光。

外边的雨越下越大，天空用闪电亲吻大地，大地用雷声回应天空，窗外的雷雨声啪啪地落在地上，如同击打在她的心里，令她万箭穿心，疼痛不已，这场夏日的雷雨无情地淹没了自己过去所有的美好时光，那些与罗曼一起风花雪月、悦诗风吟的快乐回忆，那些与罗曼一起信誓旦旦、海誓山盟的感动瞬间，所有的一切，现在，都被这场突如其来的可怕雷雨淹没了。

此时此刻，她的心中既没有愤怒，也没有仇恨，只有无尽的失望与悲伤，还有那些难以描述的懊悔，回想起自己小时候在里昂度过的童年时光，还有最初来到巴黎时的激动与好奇，她开始更加的厌恶这座罪恶与堕落的城市。如同其他那些不能掌握自己命运的巴黎女人一样，她不知道自己什么时候竟变成了生意的筹码，待宰的羔羊，她的人生一下子就跌到了无底的深渊，只能在无尽的黑暗中，去等待希望的曙光。

雷雨下了一个小时后逐渐停歇了下来，空气中之前的炎热沉闷一驱而散，梧桐树上的叶子滴着晶莹的雨水，湿润的空气中可以嗅到草木的芬芳，在市中心上空，之前被乌云遮挡的天空已经放晴，明镜如洗，还闪现出了一道绚丽的七色彩虹，彩虹与西边天空中那片金色的晚霞诗意地交织在一起，共同点亮了日落黄昏时的巴黎。

被雨水冲刷过的这座城市焕然一新，塞纳河两岸的一排排石头建筑像黄色的水晶一样璀璨夺目，河上的新桥、艺术桥、奥斯特利茨桥犹如一位位优雅的贵妇，展现出婀娜多姿的身影。

最终，巴黎圣母院的钟声宣告了夜幕的降临，此刻巴黎消失了，像巨人在睡梦中被黑暗包裹了起来，整个巴黎已经点上了万家灯火，黑暗的海洋中跃动着星星点点的火焰，从地平线的一头延伸到另一头。此刻，在夏日的星空中，星辰像璀璨的宝石一样闪闪发光，群星灿烂，宇宙无极，织女星与大熊星的星云发出淡淡的光晕，围绕着上帝的宝座慢慢旋转，这是星球点燃的篝火，文明衍生的银河，这么近，又那么远。

星空之下，一位骑士骑着马站在一片高地上，他静静地俯瞰着脚下的这座城市，眼睛中闪烁着点点星光。这是一片灯火与夜

色组成的神秘海洋，灯火编织成的一条条金色绸缎流光溢彩，仿若一个华丽的梦境，那些没有被灯火点亮的黑暗之处像是一波波暗流涌动的波涛，不断冲击着海上的梦境，这片凶险而神秘的海洋中充满了欲望与阴谋，多少人被裹挟其中，又有多少人葬身其中。

离开这座城市才半年的时间，这里的一切似乎已经变得陌生与遥远，这里是他曾经出生长大的城市，也是他曾经想要反抗和征服的城市。他在这里欢笑过，流泪过，痛苦过，挣扎过，最后，为了拯救自己的美丽爱情，他毅然离开了这座城市，去履行上帝赋予自己的神圣使命。

如今，从法国到意大利，从意大利到德意志，又从德意志到瑞士，他的马蹄踏遍了半个欧洲，跋涉千山万水，历经重重考验，终于完成了一位玫瑰骑士的神圣使命，最后满载着"爱与丰收"的希望，胜利归来。

在自己即将进入这座城市之前，俯瞰着这座熟悉却又陌生的城市，他突然明白了，原来自己一直想要反抗和征服的，不是整个世界，而只是这座城市。此时此刻，这座令无数人沉醉和迷失的城市就像是一只可怕的巨兽，沉睡在灯火阑珊的夜色之中，他知道，第二天清晨，当太阳在这座城市的上空再次升起的时候，这只可怕的巨兽便会与人们身体里的欲望一起醒来，然后继续去吞噬一条条堕落的灵魂。

他明白时间已经非常紧迫，自己最心爱的那个人现在正身处悬崖的边缘，还有自己那可怜的母亲，每一天都在望穿秋水中盼望儿子的归来，另外，还有那些无时无刻被金钱与权势压迫的穷人们，他们都在等待着自己。

离开巴黎的时候，他只是一个学习艺术的年轻人，回到巴黎的时候，他成为一位勇敢的教皇骑士。现在，那些传奇的经历和勇敢的事迹，令他的身体变得刚强，灵魂变得崇高。他感觉自己蜕变成了一只横绝四海的雄鹰，他要用自己找到的拿破仑的宝藏，去解救自己的爱人，去改变法兰西的命运，去改写整个欧洲的历史！

这个周五的早晨，老弗朗索瓦吃完早餐便坐上马车前往卢森堡宫的上议院了，他看上去面带喜色，春风得意，第二天自己的女儿便会嫁给这个国家最富有的银行家，这的确是一件激动人心的大事。这几天，老弗朗索瓦已经把婚礼的邀请函提前分发给了整个巴黎的上流社会。另外，结婚那天新人乘坐的华丽马车、婚宴举办的豪华饭店、娱乐助兴的乐队、答谢客人的礼物，还有撰写报道的媒体记者，所有的这一切也都已经安排妥当，只等着一位新娘穿上美丽的婚纱，踏上幸福的红地毯。

坐在飞驰的马车中，老弗朗索瓦的双手握着手杖，笑眯眯地欣赏着窗外的风景，天空那么的湛蓝，就连马路旁脏兮兮的乞丐都变得可爱起来，两只乌鸦从一棵栗树上飞过，他看成了是一对正在嬉逐的喜鹊。这位精明的丝绸商人正估算着那位银行家女婿能够给自己带来的巨大收益：可以扩建几座丝绸工厂的资金，贤婿手中掌握的纺织业下游资源，还有，可以确保自己的议员资格获得连任的财产证明。

这两天，老弗朗索瓦骄傲得像一个打了胜仗的将军，全世界都仿佛在他的掌控之中。晚上睡觉的时候他对太太得意地说道，也不枉费自己辛辛苦苦养了女儿这么多年，终于把女儿成功嫁给了一位著名的银行家；早上吃早餐的时候他又对儿子自豪地说，

经商这么多年，如今，在变幻莫测的商场中，自己终于可以高枕无忧，笑看风云。

车夫驾着马车经过索邦大学，那座模仿佛罗伦萨碧蒂宫修建的意大利文艺复兴风格的卢森堡宫，依旧像玛丽·美第奇❶嫁到巴黎时的样子，静静地坐落在卢森堡公园里。这里曾经是波旁皇室的宫殿，法国大革命中成为一座关押贵族的监狱，后来这里成了法国督政府所在地，最后，是拿破仑下令，把这里变成了法国参议院的所在地。

走进卢森堡宫金碧辉煌的前厅，在这个1840年才建造完成的地方，可以看到大理石楼梯上面的第一个门厅里安放着法国雕塑家皮埃尔·皮热❷的作品《克罗托那的米罗》，第二个门厅里是一尊国王路易·菲利普的全身雕像，第三个门厅里挂着宪法创建者的画像，这些宪法创建者有拿破仑、路易十八和路易·菲利普。

紧挨着第三个门厅的是上议院的旧厅，于1805年拿破仑称帝的第二年建成。两年前，前庭修建完成后，这里被用来举行贵族法庭的特别会议，旧厅由柯斯林式的希腊柱子支撑，柱顶是白色，底座是桃花心木色，旧厅里的地面上铺着白色的大理石，用菱形的红色大理石和白条纹的深蓝色大理石做点缀。另外，大厅里还摆放着拿破仑第一帝国风格的办公桌和绿色天鹅绒的座椅，全部都由桃花心木制成。

就在这个拿破仑第一帝国风格的旧厅里，滑铁卢战役中战败的米歇尔·内伊元帅接受了审判。当时，主持审判的议长左侧竖起

❶ 玛丽·美第奇（1573—1642）：法国国王亨利四世的王后，1600年从意大利嫁到巴黎。

❷ 皮埃尔·皮热（1622—1694）：17世纪法国巴洛克雕塑家，路易十四的御用雕塑家。

了护栏，内伊元帅就站在护栏的后边，根据在场的人描述，内伊元帅大义凛然地站在一块菱形的大理石地板上，这块大理石变幻莫测的形状很像是一个骷髅头，这是一个不祥的征兆。最后内伊元帅被议员们投票处死，与这位帝国元帅一起被处死的，还有很多内伊元帅的部下，其中包括罗曼的父亲。

一辆华丽的马车停在了前厅外的大理石柱廊里，车夫跳下马车，打开车门，老弗朗索瓦慢慢下了马车，走进上议院的议会大厅里，这里是他熟悉的样子。贵族议员们的软垫扶手椅上盖着装饰有金色条纹的绿色天鹅绒，议员们的桌子也全部由桃花心木制成，上边覆盖着绿色的摩洛哥小牛皮，还烫了金，亲王们的席位在右边，位于部长席位的后方，不过他们的桌子上没有名字，只有一个镀金板，上边写着：亲王席位。

老弗朗索瓦来到自己的席位上坐了下来，他掏出马甲里的珐琅怀表一看，距离会议正式开始还有一刻钟的时间，议长与亲王这些重要人物都还没有出现，坐在老弗朗索瓦前方的是夏尔·法维耶将军❶。这位拿破仑的将军长相刚毅，那张令人生畏的脸庞可能是由巨人的手铸造而成。滑铁卢战役后，就像其他那些四处腾飞的帝国雄鹰一样，他也离开了法兰西去到了希腊。希腊战争爆发后，法维耶将军招募了四千名勇敢的希腊民兵，他与希腊人民一起浴血奋战，成功捍卫了希腊的自由。

老弗朗索瓦刚刚坐下来，把手杖靠放在桌子下边，喘了口气，巴黎工商会的主席多米尼克先生走到了他的面前，巴黎工商会，

❶ 夏尔·法维耶将军：拿破仑的将军，滑铁卢战役后前往希腊支持希腊的民族独立革命。

由拿破仑于1803年正式成立，旨在推动巴黎大区的工商业发展。巴黎所有的著名企业基本上都是巴黎工商会的会员，其中当然也包括作为皇室御用丝绸生产商的老弗朗索瓦。

"弗朗索瓦议员，我还以为您今天不会来上议院了。"多米尼克皱着眉头说道，一副心事重重的样子。

"今天不是要进行新闻自由法案的投票吗？怎么！多米尼克议员，是发生什么事情了吗？"老弗朗索瓦用乌鸦般的嗓音问道，出于尊敬，他站起身来。

"的确发生了一件令人很不安的事情！我想，或许，您应该有权知道。"多米尼克一副欲言又止的样子。

"啊！感觉事情似乎很严重！那么，这件事情与我有关吗？"老弗朗索瓦眨了眨眼睛，开始变得紧张不安起来。

"是的，弗朗索瓦议员，看您的样子，我想您应该还不知道这件事情，您的爱婿，雅各布先生，被法国警察总署逮捕了！"

"啊！什么时候的事情？"听到这个震惊的消息后，老弗朗索瓦脸色发白，一阵疼痛在胸口袭来，接着两腿一软，瘫坐在了座位的椅子上。

"昨天刚刚发生的事情，我也是今天早晨才突然得到的消息，消息可靠，是我的儿子亲口告诉我的，您知道，他是内政部部长的秘书，平时经常和警察总署打交道。"

老弗朗索瓦一下丢了魂，他表情沉重的沉默了一分钟，然后突然高声说道："这不可能！他们一定是弄错了！他们以什么罪名逮捕我的女婿？"

"叛国罪！至于具体罪名，是向英国驻法大使馆秘密出卖关乎国家安全的重要情报！"只见多米尼克停顿了一下，接着用惊讶

的语气继续说道："一开始我也不敢相信！以为是有人嫉妒雅各布先生的富有，所以才故意诬陷他，不过，据说是一位年轻人跑到警察总署亲自举报了他，而且这个人的手中还有一封英国大使馆的外交信函作为证据！这件事情的波及面好像很大，外交部部长基佐已经下令驱逐了英国大使的秘书查理，还指控他在巴黎实施了间谍行为！"

老弗朗索瓦听到这些可怕的话后，就像是听到了沉船噩耗的家属，因为突如其来的打击和悲伤，整个人变得两眼发呆，神情恍惚起来，两只乌鸦的影子仿佛从头顶飞过，看到自己的老朋友这副可怜的样子。这位巴黎工商会的主席深深地叹了一口气，在老弗朗索瓦的肩膀上安慰地拍了两下，然后走开了。

不一会儿，议会大厅里拉响了会议开始的铃声，议员先生们也相继入席。议长先生高高地坐在了自己的宝座上，接下来，议长的发言，部长的演讲，还有议员们的争吵与辩论，这一切都似乎变得与老弗朗索瓦没有关系，他像一具僵尸那样呆呆地坐在那里，最后，在议会法案表决通过时，他面无表情地投下了自己的一票。

接下来的几天时间里，犹太银行家雅各布被逮捕的消息传遍了巴黎的大街小巷，法国的犹太金融家们声称，这是这个国家针对犹太人的又一次政治迫害，他们联名致信国王路易·菲利普，要求法国政府立刻释放雅各布先生。

相反，法国的底层民众则为这位犹太银行家的入狱拍手称快，他们把雅各布看成是《威尼斯商人》中的奸商夏洛克❶，并呼吁高

❶ 夏洛克：莎士比亚戏剧《威尼斯商人》中的犹太商人，要割欠债人身上的肉来讨债。

等法院给法国人民一个公平正义的裁决。

夹在金融资本家与底层民众之间的，是法国的政府官员以及知识分子。有的政府官员同情雅各布无辜可怜，还有的政府官员怒斥雅各布无耻卖国，有的知识分子在报纸上撰文，控诉这个国家对犹太人的长期歧视，还有的知识分子举行街头游行和演讲，抨击这个国家的所有重要行业都已经被犹太人控制。

于是，因为"雅各布事件"法兰西分裂了，这个国家陷入到了一场舆论与民意的内战之中，"雅各布事件"不断发酵，像一片乌云一样笼罩在法兰西的上空。在反对犹太人和支持犹太人的问题上，如同过去一样，每个法国人似乎都要表明自己的政治立场，同样，因为担心自己受到牵连、指责和攻击，过去那些与雅各布关系密切的人，现在都像躲避瘟疫一样，努力与这位不幸的犹太银行家撇清了关系。

法兰西中央银行宣布取消了雅各布的股东资格，财政部部长茹尔丹先生暗中终止了所有与雅各布的合作项目，并声称自己从来都没有在私下场合见过这位犹太银行家。差一点就成为雅各布岳父的老弗朗索瓦也落井下石，对外界宣称，自己完全是因为发现了这位犹太银行家的可怕阴谋，所以，才及时取消了他与自己女儿的婚礼。

"雅各布事件"发酵的这段时间里，弗朗索瓦的家里也发生了一些微妙的变化：老弗朗索瓦因为突然失去了一棵摇钱树，精神上受到了很大打击，不过他还是尽量让自己从过去的美梦中醒过来，以便尽快为女儿寻觅一位身价不菲的结婚对象；弗朗索瓦太太得知雅各布被逮捕的消息后，心中暗暗高兴，她相信这一切都是自己虔诚祈祷、斋戒诵经的善果，也都是上帝的旨意与安排；

至于弗朗索瓦与妹妹卡蜜尔，两个人也因为这件事变得从容淡定起来，他们相信罗曼一定可以成功找到拿破仑的宝藏，而爱情的奇迹也终将到来。

仿佛是为了尽快结束这多事的七月，时间终于加快了自己的脚步，来到了七月的最后一天，这天上午太阳在云层中若隐若现。蓝天白云下，在弗朗索瓦家的后花园里，一阵夏日的微风吹拂起攀爬的紫藤，撩起了一片紫色的烟霞，一对蓝白色相间的喜鹊飞落在那座四海豚喷泉的池边，在浅浅的泉水中漫步嬉戏，喷泉的旁边，郁金香与玫瑰正在用自己的娇艳和芬芳咏叹造物主的伟大，五颜六色的花丛之中，两只黄色的蜜蜂像拉斐尔的小天使一样，正舞动着水晶般的翅膀，酿造爱情的甜蜜。

此时，位于后花园前方的一楼客厅里，老弗朗索瓦和太太坐在壁炉前，正商量着巴黎世家的哪位公子更适合成为自己的女婿，弗朗索瓦与妹妹卡蜜尔则在楼上的房间里悄悄讨论着，如何去撰写那部名字叫《拿破仑的宝藏》的浪漫主义小说。

"看来银行家全都是阴谋家！这一次，我们一定要小心了！应当为我们的女儿寻找一位法国工商界的实业人士！"老弗朗索瓦得出了自己的结论，那种语气就像是在赛马场上意外输了一局的庄家。

"是啊！我之前早就说过，那些犹太银行家都是和魔鬼做交易的人！为了金钱，他们甚至可以出卖自己的亲人和灵魂！感谢上帝！让我们的女儿幸免于一场灾难！"弗朗索瓦太太虔诚地说道。

"好啦！好啦！过去的事情就不要再提了！现在最重要的是选一个可靠的女婿，富有是必须的！我现在心里已经有了两个不错的人选，一个是巴黎工商会主席多米尼克的公子，不过说实话这

个难度有些高，听说对方一直想娶孔代亲王的女儿；还有一个是孟德斯鸠男爵的公子，就是那位优雅博士的儿子，在巴黎郊区拥有三座城堡呢！"老弗朗索瓦用乌鸦般的嗓音说着，那两只黄豆般的小眼睛放着光芒。

"这两个人选听起来都很不错，一个是工商新贵，另一个是波旁旧贵族，和我们家的条件也都挺般配的。"弗朗索瓦太太的脸上展露出了满意的笑容。

"正是如此！再怎么着，我也是国王陛下钦定的御用丝绸提供商！法国工商界的杰出企业家！而您，我的太太，出身于波旁贵族的古老分支，家族的谱系可以追溯到英法百年战争时期的阿基坦公爵夫人❶！"老弗朗索瓦故意抬高自己的身价，以便为自己窘迫不利的现实处境打气。

"哎！亲爱的，你说的这些都是事实，不过，你也知道，不比过去的人还看重一些名头，现在的人都很现实，如果没有财产做依靠，就算是亲王的女儿也很难嫁到一个如意的女婿。"弗朗索瓦太太无奈地摇了摇头。

这时，门房走进来通报，说是大门外边有一位先生要求见，他不愿意报出自己的姓名，只是说有很重要的事情要当面讲。老弗朗索瓦听到后虽然觉得有一些蹊跷，不过还是挥手示意门房，请那位先生进来。

"请问，您是？"看到站在自己面前的是一位身材高大、长相英俊的年轻人，那英姿飒爽的样子像是一位军人，又像是一位骑士，老弗朗索瓦瞪大了眼睛，疑问道。

❶ 阿基坦公爵夫人（1122—1204）：埃莉诺，法王路易七世和英王亨利二世的皇后。

"请原谅我冒昧地拜访！尊敬的弗朗索瓦先生和太太，"这位年轻人从容地说道，"也请二位原谅我现在还不能说出自己的名字！请恕我直言，我来到这里的目的，是为了你们女儿的婚姻大事。"

听到对方这么一说，老弗朗索瓦和太太互相看了看对方，脸上满是迷惑和疑问，"额！既然是这样，那就先请坐吧。"老弗朗索瓦挥了下手，示意对方在壁炉对面的沙发扶手椅上坐下来。

"这位先生，刚才您说，您来这里是为了我女儿的婚姻大事？"那位年轻人刚刚坐下来，老弗朗索瓦便迫不及待地问道。

"正是！"这位年轻人微微笑了一下，用手整理了一下身上穿的那件黑色礼服，然后恭敬而自信地说道，"尊敬的弗朗索瓦先生，弗朗索瓦太太，我听说你们正在为自己的女儿挑选贤婿，所以，我今天冒昧地来到这里，大胆自荐。"

听到对方说的这番话，老弗朗索瓦和太太惊讶的眼珠子都快要滚到了地上，两人用怀疑和挑剔的目光，将面前这个大言不惭的年轻人从头到脚仔细审视了一遍。

"年轻人，您看起来倒像是一个诚实的人，不过您说的话听起来十分滑稽可笑，如果您是在开玩笑的话，那么请您立刻向我们道歉，并马上离开这里！"老弗朗索瓦有些生气地警告道。

"是啊！年轻人！我们不知道您的名字！也不知道您的来历！甚至也不知道您是好人还是坏人！所以，怎么可能会把自己的女儿嫁给您？不过，还是要谢谢您对令女的垂爱，请您赶快离开这里吧！"弗朗索瓦太太也因为觉得荒唐可笑而下了逐客令。

看到对方的反应，只见这位年轻人先是微笑了一下，然后从容不迫地说道："尊敬的弗朗索瓦先生、弗朗索瓦太太，我完全理

解二位的担心，不过请二位先不要着急，请你们听我讲完一个故事，到时再赶我走也不迟。"

这时，老弗朗索瓦犹豫不决地看了看太太，只见弗朗索瓦太太点了一下头，于是，这位神秘的男士开始讲述起自己的故事。

"这个故事还要从1815年的滑铁卢战役说起，你们都知道滑铁卢战役中英勇无畏的内伊元帅。战役打响那天，内伊元帅率领着一支帝国龙骑兵冲入英军阵地，如果不是普鲁士的军队及时赶到支援，差一点就击溃了威灵顿公爵。最后内伊元帅虽然战败了，然而，虽败犹荣，他的名字与拿破仑的名字一起，永远被铭刻在了伟大的英雄史诗中。"

"滑铁卢战役后，英国人因为惧怕拿破仑，把科西嘉的狮子囚禁在了圣赫勒拿岛上，内伊元帅则接受复辟的波旁国王路易十八的审判，审判的地点就在卢森堡宫的参议院里。最后，我们的法兰西民族英雄被投票处死，这些人们都知道，可是，人们不知道的是，与内伊元帅一起英勇就义的，还有一位拿破仑的龙骑兵上校，他的名字叫阿兰骑士。"

"阿兰英勇就义的这一年，他才刚刚成为父亲，痛失自己的丈夫后，阿兰的妻子一个人艰难地把襁褓中的儿子养大成人，这位了不起的母亲省吃俭用，含辛茹苦，用自己的肩膀扛起生活的所有重担，最后还让自己儿子接受了巴黎最好的大学教育，成为巴黎国立美术学院的一名学生。"

"如同身体里流淌着勃艮第骑士血液的父亲一样，阿兰的儿子也一直梦想着可以像自己的父亲那样，成为一位真正的骑士。有一天，在巴黎西郊布洛涅森林的花园里，他偶然遇到了自己生命中最重要的那个人，于是，盔甲遇到了玫瑰，骑士邂逅了贵妇，

上帝可以作证，他深深地爱慕着这个女孩，并下定决心一定要娶这个女孩为妻。"

"然而，就像意大利歌剧中那些悲伤的爱情故事一样，虽然这个女孩也深爱着阿兰的儿子，甚至把对方看成是自己灵魂的一部分，但因为她不是普通人家的女儿，而是一位富商家的千金小姐。所以，两人的爱情受到了女孩父亲的强烈反对，接下来的那段时间，两个相爱的人也只能偷偷地幽会见面。"

"有一天，就在巴黎的卢森堡公园里，女孩流着眼泪告诉阿兰的儿子，这将是两人的最后一次见面，因为女孩的父亲准备把自己的女儿嫁给法国最富有的犹太银行家。听到这个可怕的消息后，阿兰的儿子犹如雷劈，万念俱灰，他甚至想到了为了自己的神圣爱情而殉情。就在他人生的至暗时刻，仁慈的上帝却向他微笑了，派了一位天使把他从绝望的深渊里拯救出来，并赋予了他一个伟大而神圣的使命。"

"于是为了拯救自己的不幸爱情，也为了完成上帝赋予的神圣使命，阿兰的儿子暂时离开了巴黎与一位勇敢的西班牙船长结伴一起，从马赛到科西嘉岛，从罗马到佛罗伦萨，从威尼斯到慕尼黑，最后从瑞士回到巴黎，历经千山万水和重重考验，他的足迹踏遍了半个欧洲，最后，终于完成了上帝赋予的使命。"

"这是一次冒险的长征，也是一次灵魂的朝圣，地中海的海盗与风暴并没有吓倒他，阿尔卑斯山的雪山和敌人也未能阻挡他，在这个过程中，他那钢铁的意志得到了锤炼，信仰的灵魂得到了升华，他从一个普通的文艺青年很快成长为一位勇敢的法兰西骑士，最后他还有幸受到了罗马教皇的觐见，并被教皇陛下册封为梵蒂冈骑士。"

就在那位神秘男士讲述故事的过程中，弗朗索瓦与妹妹卡蜜尔也从楼上来到了一楼客厅的门口，两人虽然还没有走进客厅里，但他们却听到了那熟悉而亲切的声音，两人简直不敢相信自己的耳朵，这一刻，两颗期盼已久的心脏怦怦直跳。

听完这个浪漫的爱情故事，弗朗索瓦太太被深深打动了，也对面前这位神秘的男士充满了敬意："这位先生，听得出故事中提到的那个女孩应该就是我的女儿，那么，请问那位阿兰的儿子是？"弗朗索瓦太太紧张而好奇地问道。

"正是本人！"只听到讲述故事的那位年轻人声音洪亮地回答道，同时他站了起来，身影巍峨的犹如一棵阿尔卑斯山上的青松。

这时，只见卡蜜尔突然不顾一切地冲进了客厅里，一下子紧紧拥抱住这位神秘的男士。她那美丽的脸颊上流淌出幸福的泪水，像断了线的珍珠一样掉落在丝绸地毯上，这么长时间以来，她心中强抑制住的情感，就像意大利埃特纳火山白雪山岩下藏着的汹涌而疯狂的岩浆，在这一瞬间全部喷射而出。

"啊！原来你就是那个罗曼！"老弗朗索瓦突然站了起来，大声惊呼道。

"是啊！父亲！他就是罗曼！"随卡蜜尔进入客厅的弗朗索瓦激动地说道。

此刻，老弗朗索瓦像大理石雕像一样呆呆地站在那，在他的面前，一对相爱重逢的恋人正深深相拥，站在一旁的弗朗索瓦太太和儿子也流下了感动的眼泪，令人感动的一分钟在客厅的天花板上飞逝而过，很快老弗朗索瓦又恢复了往常的理性和冷静。

"年轻人，您刚才的故事讲得的确很精彩，但是，请原谅我的坦率，作为一位父亲，无论什么情况下，也无论对方有多少荣誉，

我都不会，也不可能把自己的女儿嫁给一个没有财产的人！爱情是浪漫的，而婚姻却是现实的！爱情或许只需要免费的空气，但面包却是要花银子购买的！"老弗朗索瓦说完，表情冷漠地坐回到了扶手椅上。

只见罗曼深情地看了看卡蜜尔那蓝宝石般的美丽眼睛，然后轻轻地松开了依偎在自己怀抱中的卡蜜尔，接着，他用从容自信的语气，对老弗朗索瓦控诉般地说道："多么无情的言语啊！这真是一个金钱说话的世界！尊敬的弗朗索瓦先生，我知道，您一直认为我是贫穷的、卑微的、微不足道的！没有资格去迎娶您的女儿。可是！您要知道！在上帝面前，我们的灵魂都是平等的！所以，在这个世界上，没有什么能够拆散两颗彼此相爱的心灵！"

罗曼稍稍停顿了一下，然后继续说道："是的，我当然也知道，在这个用金钱衡量一切的社会，在这个金融家和官僚资本家统治的国家，无论我多么深爱卡蜜尔，假如我没有财产的话，那么，最后一定会失去自己最心爱的人。不过，幸好我得到了上帝的恩宠，在上帝的指引和帮助下，在父亲英灵的护佑下，收获到了一点骑士的奖赏。"

罗曼说完后从礼服的口袋中拿出了一个黑色的塔夫绸袋子，他慢慢解开了袋子，然后把袋子中的东西全部倒在了自己面前的咖啡桌上，老弗朗索瓦和太太全都惊呆了，只见一小堆璀璨夺目的钻石、红宝石和蓝宝石如魔法般出现在了自己的眼前，两个人生平中从未见过如此数量的、如此成色的宝石！

老弗朗索瓦咧开嘴笑着，他急忙站起身来，因为过于激动，双脚还踉跄了一下，差点跌倒，终于走到了咖啡桌前，只见他用左手的手指小心翼翼地拿起一颗晶莹剔透的钻石，然后像圣物那

样高高地举在空中，在一束透过玻璃窗的阳光中，那颗鸽子蛋大小的梨形钻石折射出璀璨夺目的光芒，令老弗朗索瓦的小眼睛一片眩晕。

"这不是玻璃！是真的！"老弗朗索瓦激动地高声说道，接着他突然转过身来，表情严肃地看着罗曼，然后质问道，"亲爱的罗曼先生，正如您刚才所说的，在上帝面前我们都是平等的，因此，在上帝的面前我们也不应当说谎！虽然我并不了解您，但希望您是一个诚实的人，快告诉我！这些稀有的宝石，不是您偷窃来的吧？"

听到老弗朗索瓦的话，罗曼努力抑制住自己内心的愤怒，他冷笑了一下，然后说道："我当然是一个诚实的人！无论是在上帝的面前，还是在您的面前！好吧，现在也没有必要向您隐瞒什么了！这些宝石属于拿破仑宝藏的一小部分，要感谢上帝的指引和帮助，我成了那个注定去寻找拿破仑宝藏的人，并最终成功找到了拿破仑的宝藏！"

"啊！我的上帝啊！拿破仑的宝藏！"老弗朗索瓦的声音和表情，就像被一道闪电击中的乌鸦，他完全不敢相信自己的耳朵。

"是的！父亲，当年拿破仑去圣赫勒拿岛之前，悄悄地给自己的儿子留下了一批宝藏，以便日后儿子可以东山再起！"弗朗索瓦赶忙为父亲解释道。

"我的上帝啊！这真是一个神迹！"弗朗索瓦太太虔诚地说道："孩子，正如您刚才所说的那样，真的是上帝恩宠您！所以，才指引您最后成功找到了拿破仑的宝藏！"

"那么，其余的宝藏现在都在哪里？"老弗朗索瓦看罗曼的眼神突然变得温柔亲切起来。

"已经交给拿破仑的兄弟们！那些是拿破仑的宝藏，所以应当留给波拿巴家族！"罗曼用坚定的语气回答道。

这时，只见卡蜜尔突然走到老弗朗索瓦的面前，扑通一下跪倒在了父亲的面前，她用蕾丝香帕擦拭着脸颊上的泪水，同时苦苦哀求道："敬爱的父亲，仁慈的父亲，英明的父亲，我知道您所做的一切都是为了女儿的幸福，也是为了这个家庭着想，然而，我一直深爱着罗曼，正如您一直深爱母亲那样！父亲大人，女儿现在就跪在您的面前，请求您同意我与罗曼的婚姻！我向上帝发誓！这一生非罗曼不嫁！如果您不答应女儿的话，我现在就情愿死去！"

听到女儿说的狠话，看到女儿的誓死态度，弗朗索瓦太太和儿子也急忙恳求起来，恳求老弗朗索瓦赶快答应女儿的请求。

老弗朗索瓦有一些犹豫不决，他为难地看着跪在自己面前的可怜女儿，又看了看咖啡桌上那些美妙的宝石，才终于勉强地点了点头。

在塞纳河的西岱岛中央有一座修建于中世纪的，罗曼风格向哥特风格过渡的大教堂，她的名字叫巴黎圣母院，这座"石头交响曲"般的大教堂修建了六百年，查理曼大帝在这里埋下了第一块基石，菲利普二世❶在这里放下了最后一块石头。

无论是从圣母院的侧面看去，还是从西岱岛的后方望去，屹立在塞纳河中央的巴黎圣母院都像是一艘巨大的方舟，仿佛要载着所有信仰上帝的灵魂抵达极乐的天堂。千百年来，有多少迷失的灵魂来到这座大教堂里寻求上帝的庇护，来寻找那道照进灵魂

❶ 菲利普二世（1165—1223）：法国卡佩王朝的国王，在位期间曾为巴黎圣母院奠基。

的光亮，彩绘在玫瑰玻璃窗上的花草，让人们不再梦想别的草木，雕刻在撒克逊式柱头上的鸟雀，让人们不再梦想别的树荫，还有那对高耸入云的钟楼高山，让人们的心中只剩下巴黎这片神秘的海洋。

像巴黎大主教那样站在巴黎圣母院的塔楼上，便可以鸟瞰到整个巴黎市中心的壮丽风景：塞纳河右岸由国王统治的市民区，还有塞纳河左岸由大学校长管理的大学区。在距离高空三百法尺的脚下，巴黎，这座城市像巨兽一样从塞纳河中央的这座小岛上不停地向四周扩张，路易九世❶时期的巴黎索邦大学，弗朗索瓦一世❷时期的卢浮宫，亨利二世❸时期的杜勒丽皇宫，亨利四世❹时期的卢森堡宫，路易十四❺时期的荣军院与芳登广场，路易十六❻时期的先贤祠，还有拿破仑一世时期的凯旋门……

每当巴黎圣母院的钟楼敲响浑厚而深沉的钟声，人们所听到的不仅是巴黎这座城市的心跳，更是诞生于西岱岛上的这座城市千百年来的历史回响。时间是巴黎圣母院的建筑师，人民是巴黎圣母院的瓦匠，千百年来无论是战争还是和平，巴黎圣母院一直都默默守护着这座城市的人们。

她用头顶那高耸入云的塔尖努力接近上帝的宝座，她用自己怀中珍藏的基督殉难时的荆冠❼，去救赎人类的原罪。对法兰西人

❶ 路易九世（1214—1270）：法国卡佩王朝的国王，被封为圣路易。
❷ 弗朗索瓦一世（1494—1547）：法国文艺复兴时期的国王，达·芬奇的伯乐和庇护人。
❸ 亨利二世（1519—1559）：法国瓦卢瓦王朝的国王，国王弗朗索瓦一世的儿子。
❹ 亨利四世（1553—1610）：法国波旁王朝的首位国王，法国国王路易十三的父亲。
❺ 路易十四（1638—1715）：太阳王路易十四，法国波旁王朝的第三位君主。
❻ 路易十六（1754—1793）：法国波旁王朝国王，路易十五的孙子，大革命中被砍头。
❼ 耶稣荆冠：传说耶稣殉难时头上戴的那顶荆冠，被珍藏在了巴黎圣母院的教堂里。

民而言，巴黎圣母院犹如埃及的胡夫金字塔，雅典的帕特农神庙，罗马的哈德良万神庙，巴黎圣母院是法兰西文明的火把，也是整个欧洲文明的灯塔。

1842年8月15日的这一天早晨，天主教的太阳在一片雾气中冉冉升起，金色的阳光犹如穿过云层的上帝之手，为巴黎这座城市镀上一层圣洁的金色，迎着那片神圣的光芒一群白色的鸽子如圣灵般从天而降，降临在了巴黎圣母院的火焰塔尖上。

此时，在巴黎圣母院前方的小广场上，已经聚集了不少人，有身穿礼服、头戴礼帽的男士，也有盛装打扮的女士，还有扮作天使的花童，人们在共同期待一场浪漫的婚礼。这场婚礼特意选定在8月15日这一天举行，是因为这一天是拿破仑的生日。除了新郎与新娘的亲朋好友外，参加这场婚礼的有巴黎工商界的商人，也有左岸拉丁区的平民，有法国上议院的议员，也有巴黎文艺界的人士，人们的脸上全都挂着快乐的笑容，喜庆的气氛令整个人的身心感到愉悦。

人群之中，只见德拉克洛瓦与巴尔扎克两人站在一起，谈论着一首肖邦刚刚完成的钢琴曲，在两人身旁的不远处，大仲马与弗朗索瓦站在一起，讨论着法兰西喜剧院的下一场演出。巴尔扎克对德拉克洛瓦高兴地说道，在巴黎圣母院中，既可以举办拿破仑称帝的加冕典礼，还有拿破仑与约瑟芬的宗教婚礼，也可以举办今天这样的平民婚礼，这是伟大的平等！也是伟大的民主！大仲马则对弗朗索瓦抱怨道，巴黎圣母院的建筑在法国大革命中毁损严重，修复后的教堂正立面和教堂大门上的雕塑，少了一些之前的灵动与美妙。

站在教堂前的小广场上，弗朗索瓦望着巴黎圣母院那苍老而

宏伟的身影，对身旁的大仲马认真地说道："亲爱的仲马先生，我记得雨果先生在他的小说《巴黎圣母院》❶里，把这座大教堂形容成规模宏大的石头交响曲，另外，雨果先生还评论说道，巴黎圣母院这位教堂皇后的脸上除了岁月的皱纹外，到处都是因为人们无知而留下的伤疤，请问，您是否赞同雨果先生的观点呢？"

"是的，非常不幸！我十分赞同雨果先生的这种观点！"只见大仲马深深地叹了口气，然后伤感地说道，"雨果先生把巴黎圣母院形容成了历史的岩层，对！历史的岩层！因为每一个时代的人们都想在上边铺上自己的一层沙土，于是，在最初的罗曼层上边有了哥特层，最后在哥特层的上边又有了文艺复兴层，显然，文艺复兴之后的那些岩层就不令雨果先生那么喜爱了。"

大仲马停顿了一下，然后接着说道："如果我记得没错的话，雨果先生在《巴黎圣母院》里曾经这样写道：用洛可可风格的花边替代哥特风格的纹样，就像是驴的脚踢在了一头快要死去的狮子身上。"

"非常生动的比喻！"弗朗索瓦禁不住赞叹了一声，接着痛惜地说道，"是啊！时间在这座教堂的身上留下了裂缝，而革命在这座教堂的身上留下了伤疤，更可怕的是，这个时代的艺术家们以艺术的名义，正在一步步拆毁这座美丽的大教堂。"

"Tempus edax, homo edacior.（时间是盲目的，人类是愚蠢的。）"大仲马引用了一句充满哲理的拉丁语，然后他看着弗朗索瓦，好奇地问道："听说你对小说突然产生了兴趣，现在正在写一部小说，小说的名字叫《拿破仑的宝藏》？"

❶ 《巴黎圣母院》：法国浪漫主义作家维克多·雨果创作的著名小说，1831 年出版。

"是的，仲马先生，一部欧洲寻宝的浪漫主义小说，故事的素材全部来自罗曼讲述的亲身经历！"弗朗索瓦眨了眨那双诗意的眼睛。

"听起来很有趣！相信会是一部了不起的小说！期待！"大仲马鼓励道，他用右手拍了拍弗朗索瓦的肩膀，"希望你也会把我们今天的这段对话写进这部小说里。"

"一定会的！仲马先生。"弗朗索瓦微笑着说道，"虽然我不打算在这部小说里安排太多的人物对话，相反细节描写部分会在小说中占据很大的比重。"

"为什么呢？"大仲马十分不解。

"因为大自然是美丽的，而人类是丑陋的。"弗朗索瓦微笑着回答道。

"这句话，听起来似乎很耳熟！"大仲马皱着眉头，努力猜想起来。

"是莎士比亚说的吗？"大仲马想到了莎士比亚。

"是雨果先生说的。"弗朗索瓦调皮地挤了一下眼睛。

"难怪！哈哈！如果雨果先生今天也在这里，看到令妹卡蜜尔如此美丽，相信他一定会收回这句话的。"大仲马那爽朗的笑声，让自己的言语变得更加的充满魅力。

"谢谢您的赞美！亲爱的仲马先生，美丽的女士的确会令男士改变自己的想法，有时候作家也不例外。对了！我想打听一下，最近您是否有关于格蕾丝小姐的消息？我已经很久都没有看到她了。"弗朗索瓦那诗意的眼神中流露着一片迷茫和期待。

"很抱歉！我也已经很久没有看到她了，有人说她去了阿富汗去寻找一种仙草，还有人说她去了遥远的东方，总之，在巴黎这

座城市彻底消失不见了，或许，她把自己放逐在了另外一个遥远的国度。"大仲马说话的样子，就像在努力解开一个谜语。

弗朗索瓦很迷茫，自从他与格蕾丝一起看完罗曼的最后一封来信后，这个让自己一直深爱的女人就突然消失了，这段时间他找遍了格蕾丝所有有可能去过的地方，却还是没有一点音讯，或许她真的已经离开了巴黎，离开了法国，离开了欧洲。

"女人的心，犹如风中的鹅毛。"弗朗索瓦想到了威尔第❶歌剧中的这句台词，他的心里溢满了失恋的苦涩与失落。"那么，希望她一切安好吧。"弗朗索瓦带着难言的伤感，深情地说道。

今天，因为儿子的婚礼，罗曼的母亲格外开心，这是自己生命中最重要的一天，她穿了一件紫红色的绉纱刺绣长裙，脖子上戴着丈夫生前送给自己的那条珍珠项链，站在教堂前的人群之中，仿佛就是画像中走出来的那位华贵优雅的圣母。她那慈祥的脸庞上绽放着幸福的笑容，眼睛中闪烁着一种难以描绘的光芒，这种只能用"神圣"一词形容的光芒，使她脸上的微笑带着内心的柔和，正如"拉斐尔一向在童贞、母性与神性的神秘交汇地带上，所追求的永恒那样"。

这个历经磨难却无比坚强的女人一生中只流过三次眼泪，第一次是在自己的婚礼上，第二次是在丈夫的葬礼上，而第三次是今天在儿子的婚礼上。这位无比虔诚选择用自己的一生去服侍上帝的母亲，坚信是因为自己一辈子的祈祷和善行才换来了儿子今天的幸福婚姻，才为自己迎来一位美丽善良的儿媳妇。

她的身旁站着的是卡蜜尔的母亲，为了今天女儿的婚礼，这

❶ 威尔第（1813—1901）：意大利著名歌剧作曲家，代表作有《弄臣》和《茶花女》。

位节俭了一生的母亲第一次打扮得如此雍容华贵，红色的罗缎蕾丝花边长裙上别着一枚自己最喜爱的钻石玫瑰胸针，脖子上戴着自己结婚时定制的那条雕花蓝宝石项链，在耳朵上还佩戴着一对母亲生前赠送给自己的天然海水珍珠耳坠。

与罗曼母亲脸上那溢满了幸福快乐的表情相比，这位母亲的脸上既有女儿结婚的喜悦，同时也有女儿离开的悲伤。是啊，自己养育了多年的女儿，如今就要离开家成为别人的新娘，这是人间的悲剧，也是人间的喜剧。总之，那是一种很复杂的矛盾心情，或许，也只有嫁女的母亲才能够亲身体会到。

对于自己的这位女婿，卡蜜尔的母亲当然非常满意。她欣赏罗曼的善良与勇敢，也珍视罗曼的才华与浪漫，此外，她还有一种特别的亲切感，因为在罗曼的身上，她仿佛看到了自己少女时代曾经爱慕过的那位骑士。

此时此刻，在巴黎圣母院正前方的小广场上，在宗教婚礼仪式正式开始之前，这两位多年来一直虔诚诵经，苦修斋戒，把自己的一生都奉献给了上帝的母亲，因为自己儿女的这门幸福婚姻，一同开始赞美起心中的上帝起来。

"赞美圣母！感谢上帝！"罗曼的母亲先是感叹了一下，接着她侧过头对身旁的卡蜜尔母亲说道："亲家母亲，我想您应该能体会到我的心情，昨天晚上我激动得一夜都没有合眼，今天人站在这里，就好像是在做梦一样！"

"我当然能够理解您，亲家母亲，我们都是做母亲的，看到儿女们终于走进了婚姻的教堂，那种心情，就像是圣特蕾莎[1]的心脏

❶ 圣特蕾莎：圣经中记载的一位西班牙圣女，传说她每次昏厥时都会看到天使的幻象。

被上帝的光芒射中一样！要感谢上帝！让一位母亲多年的祈祷终于收获了天堂的芬芳。"卡蜜尔的母亲一边说着，一边虔诚地在胸前划了一个神圣的十字架。

"是啊！"罗曼的母亲也跟着虔诚地划了一个十字架，然后感动地说道："感谢上帝的恩宠，让罗曼可以娶到一位天使般的妻子。亲家母亲，您想象不到，一个寡妇带着一个儿子生活有多么不容易。可是，您让一个可怜的女人拿残酷的生活怎么办？如今，好在儿子终于结婚了，我这一生最大的心愿，仁慈的上帝也帮我实现了，所以，我还敢奢望什么呢？就算现在让我去圣母修道院里当一位嬷嬷，那便也是极好的！"

"哎！的确是很不容易，特别是在巴黎这座无情的城市里！"这时，只见卡蜜尔的母亲亲切地拉起了罗曼母亲的手，然后继续感慨地说道："不过，您养育了这么优秀的一个儿子，也算是对这些年不幸生活的最好回报了。说到圣母修道院，亲家母亲，之前听卡蜜尔说您本人就像圣母一样，我还不是很相信，今天站在您的面前，我真的能感受到您身上的那种光芒呢！"

"哎呀！谢谢您的赞美，亲家母亲，我们不过是匍匐在圣父面前的罪人，谦卑而深沉，只是希望着可以用自己的美德和善行，为儿女们祈求一点上帝的恩泽。所以，我又怎么敢玷污圣母的美誉呢！"罗曼的母亲赶忙用自责的语气说道，生怕那些浮华的赞美会滋养虚荣和骄傲的罪恶。

"不过这倒是真的！亲家母亲，我们不应该忘记自己身上背负的原罪，还有基督背负十字架的伤痛！今天我们站在这里，是以孩子母亲的角色，同时也是以上帝子民的身份，以伟大主宰上帝的名义，我们有缘相聚在了一起，匍匐在上帝的脚下，沐浴在爱

与荣耀的神圣光芒中。"卡蜜尔的母亲十分虔诚地说完，然后她握紧了亲家母的手，与罗曼的母亲一起扬起头，用温暖慈爱的目光一同望向巴黎圣母院。

巴黎圣母院敲响了十点的钟声，那浑厚的钟声响彻云霄，一长串的钟声弥漫在空气中，就像是钟声交织成的一幅织锦。只见这座古老的大教堂全身颤动着，震荡着，仿佛笼罩在永恒的欢乐里。可以想象到，这曲婚礼的欢乐颂，也注定将因为教堂外部钟声与教堂内部管风琴的"教堂双重奏"，而变得愈加地神圣起来。

此时，所有人开始走进了教堂，只听到小提琴与大提琴的优美旋律在教堂的尖型穹顶下旋转飞扬，只看到一大片上帝之光透过巨大的玫瑰窗照射在了教堂的墙壁上、地板上、祭坛上，还有人们的心中，在这人间的一隅，天堂的一角，一群天使飞舞在基督十字架的周围，正在歌唱永恒的上帝，而在大教堂的中央上方，头戴玫瑰花冠的圣母玛利亚则流露着优雅的哀伤。

参加婚礼的人们在长长的祈祷椅上全都坐下来后，小提琴与大提琴的旋律也随之停了下来，此刻，天堂的音乐取代了人间的音乐，教堂中那架巨大的管风琴开始吼了起来，那震荡灵魂的音乐，仿佛穿越了无尽的黑暗宇宙，又仿佛贯穿地球的南北两极，于是，就在这一刻，整个世界都突然安静了下来，寂静一片，只剩下那些信仰的灵魂，沐浴在一片上帝的恩泽之中。

过了一会儿，伴随着管风琴的巨大轰鸣声，只见皮埃尔神父在两位神职人员的陪同下缓缓走到了教堂祭坛的正前方。皮埃尔神父身穿紫色的主教长袍，头戴紫色的主教帽子，左手的手中还拿着一只金色的圣杯，就像巴黎圣母院门楣上方雕刻的那些圣人一样，他的神情威严而慈祥，平静而笃定，与平时相比似乎增添

了一些特别的喜悦和欣慰。皮埃尔神父用慈父般的眼神，深情地看着面前的那对新郎与新娘。

新娘的身上穿着一件白色的蕾丝婚纱，款式与维多利亚女王结婚时穿的那件婚纱有些类似，低开的胸口上佩戴着一枚皇家蓝的蓝宝石胸针，那长长的金发盘在了头顶，在头纱的下方还佩戴着一顶橙花花冠。新郎的身上穿着一件红色的上校军服，拿破仑第一帝国时期的旧款式，领子和衣襟上边有精美的金线刺绣，下边是一条白色紧身马裤，这套骑兵上校军服虽不是崭新的，却体现着一个儿子对英雄父亲的崇敬与怀念。

今天，卡蜜尔那雪白透红的脸蛋如此明媚，犹如春天盛开的白玉兰，那双明净而美丽的眼眸犹如阿尔卑斯雪山的蓝色湖泊，她含情脉脉地微笑着，准备迎接自己生命中最重要的那一刻；罗曼那宽广的额头犹如浩瀚的大海，那双深情的眼睛犹如低嗅蔷薇的猛虎，他从容自信地微笑着，准备牵手这位世界上最令自己心动的美人。

这时，管风琴的轰鸣声终于停歇了下来，只见皮埃尔神父代表威严的上帝，开始为罗曼和卡蜜儿念诵神圣的婚礼誓词：

"我亲爱的孩子们，现在我要分别问你们两人同样的一个问题，这是一个很长的问题，所以，请在仔细听完后才做回答。"

"罗曼，你是否愿意娶卡蜜尔为妻，按照上帝的教训与她同住，在神的面前和她结为一体，爱她、安慰她、尊重她、保护她，像你爱自己一样，无论她生病还是健康、富有或贫穷，始终忠于她，直至生命的终结？"

"卡蜜尔，你是否愿意嫁罗曼为妻，按照上帝的教训与他同住，在神的面前和他结为一体，爱他、安慰他、尊重他、保护他，

像你爱自己一样，无论他生病还是健康、富有或贫穷，始终忠于他，直至生命的终结？"

在这神圣的一刻，只见罗曼深情地看着卡蜜尔的眼睛回答道："我娶你，做我的妻子，我愿对你承诺，从今天开始，无论是顺境或是逆境，富有或贫穷，健康或疾病，我将永远爱你！珍惜你！直到地老天荒！"

在这神圣的一刻，卡蜜尔也无限温柔地看着罗曼的眼睛回答道："我嫁给你，做我的丈夫，我愿对你承诺，从今天开始，无论是顺境或是逆境，富有或贫穷，健康或疾病，我将永远爱你！珍惜你！直到地老天荒！"

于是，皮埃尔神父像慈父那样，看着罗曼又继续问道："罗曼，你确信这个婚姻是上帝所配合，并愿意接纳卡蜜尔为你的妻子吗？"

"我愿意！"

这时皮埃尔神父最后向罗曼问道："上帝使你活在世上，你当以温柔耐心来照顾你的妻子，敬爱她、唯独与她居住，要尊重她的家庭为你的家族，尽你做丈夫的本分直到终身，你在上帝和众人面前愿意这样做吗？"

"我愿意！"

接下来，皮埃尔神父看着卡蜜尔问道："卡蜜尔，你确信这个婚姻是上帝所配合，并愿意接纳罗曼为你的丈夫吗？"

"我愿意！"

最后，皮埃尔神父问卡蜜儿："上帝使你活在世上，你当以温柔端庄来爱你的丈夫，敬爱他，帮助他，唯独与他居住，要尊重他的家族为自己的家族，尽力孝顺，尽你做妻子的本分直到终身，

你在上帝和众人面前愿意这样做吗？"

"我愿意！"

新娘与新郎都愿意在上帝的面前接受对方的身体与灵魂，此刻，卡蜜尔害羞地伸出了自己的左手，罗曼温柔地接过新娘的左手，在卡蜜尔的无名指上戴上了一枚耀眼夺目的钻石戒指。紧接着，新郎与新娘一起跪在了皮埃尔神父的面前，只见神父用右手的手指轻轻蘸了两下圣杯中的圣油，然后涂抹在了两人的额头上，最后，皮埃尔神父以"圣父、圣子和圣灵"的名义庄严地宣告，罗曼与卡蜜尔的宗教婚礼圆满结束，从这一刻起新郎与新娘正式结为夫妻。

于是教堂中的小提琴和大提琴再次奏响了优美的旋律，在场的所有宾客都上前为这对新婚夫妻送上自己的祝福。巴尔扎克、大仲马和德拉克洛瓦三人不约而同地从长椅上站起来，罗曼的母亲与卡蜜尔的母亲再也抑制不住内心的激动流下了幸福的泪水，就连卡蜜尔那位冷酷无情的父亲也触景生情惆怅起来。

鲜花、音乐与欢声笑语一起填满了这座古老的大教堂，这个时候没有人注意到，巴黎圣母院尖型拱顶下的石柱还有巨大的玻璃玫瑰窗正在微微震动，石壁上挂着的基督十字架在微微颤动，祭坛上的蜡烛火焰突然蹿高起来，一股神秘而巨大的力量像旋涡一样在大教堂里悄无声息地流动着，这股巨大而神秘的力量来自嵌入巴黎圣母院地基的古代岩层，来自巴黎圣母院上空的那片宇宙。

婚礼仪式完美落下了帷幕，人们也纷纷走出巴黎圣母院的大厅。罗曼与卡蜜儿手牵手也准备离开时，只见大教堂的回廊之中突然刮起了一阵怪异的大风，祭坛上的蜡烛火焰在一瞬间全部熄

灭，差一点把皮埃尔神父头上的那顶主教帽吹掉在了地上，皮埃尔神父用手端正帽子的时候惊愕地看到，就在前方不远处，在人们的身后，闪现出一个巨大的、幽灵般的熟悉身影：

他身穿一件灰色的帝政大衣，头戴一顶黑色的船型熊皮帽，那双灰褐色的眼睛中流露着冰山般的冷峻与寒意……